New Wun Ching Developmental Publishing Co., Ltd.

New Age · New Choice · The Best Selected Educational Publications—NEW WCDP

第 **6** 版

觀光行政與法規

謝家豪 編著

Tourism
Administration
and Laws

Sixth Edition

　　筆者過往鑽研法學過程中，發現法律對現代公民養成占有一定之重要性。投入教育界後，主要人才培育著重於從事觀光旅遊類科之大學教育，從教學及研究的過程中，更得知法律「觀光行政法規」確為本學科發展之依據，由本產業觀察，所有觀光法規都是每一產業推動之基礎。而重要的是每一法規都是息息相關、環環相扣，對觀光旅遊學科學子而言，由學習觀光法規，可作為學習法律的平臺，相信這是本學科的外溢學習效果。

　　本書內容涵蓋目前觀光法規的重要條例、規則等法令及重要之觀光政策。當中以發展觀光條例為基礎，將本產業的重要產業別逐一呈現，包含了旅遊業行政法規、旅宿業行政法規、領事事務法規、入出境規定等，同時充分納入最新的風景特定區管理規則、觀光遊樂業管理規則、水域遊憩活動管理辦法及露營場管理要點，相信對業界先進在本產業的發展有所依循；對學界學子們在就業與就學也都有所助益。

　　本次改版主要是針對政府最新頒布之條文加以增修，並根據觀光局行政資訊網，針對後疫情時代的觀光政策做一規劃與展望。另外根據最近幾年考選部領隊導遊考題，加以精選為書末的「課後測驗」，並加上裁切線，方便用書老師及讀者自行撕下做為評量及測試學習成果。

　　本書為本人用心努力之成果，教育產業貴為扎根，一本優良的教材得將引領學子達到最佳的學習效果。敬祈先進及學者不吝指正。

 謹序

👤 謝家豪

現職 台北海洋科技大學旅遊管理系－專任助理教授

學歷 文化大學觀光事業研究所　碩士

文化大學國際企業管理研究所　博士

經歷 台北海洋科技大學旅遊管理系系主任

台北海洋技術學院旅遊管理系系主任

台北海洋技術學院遊輪休閒事業學位學程主任

台北海洋技術學院經營管理系系主任

台北海洋技術學院進修推廣部主任

大葉大學推廣部南區主任

香港商輝戀集團地區經理

香港商一冠電子總經理

益立升管理顧問有限公司董事長

統一國際（領隊導遊證照課程）顧問、講師

岡泰技研（生管課程）顧問、講師

資格證照 華語導遊人員

華語領隊人員

旅館管理專業人員銀階認證

觀光產業創新優質服務專業能力認證證書

旅遊產品操作人員認證

✈ 目錄

PART 03　領事事務與入出境法規

PART 04　觀光遊憩行政法規

免費下載
歷屆考題
https://reurl.cc/YdaYGa

觀光行政
與政策

Tourism
Administration and Laws

觀光行政

01
CHAPTER

第一節　觀光行政組織

1. 民國 45 年臺灣省政府設立「臺灣省觀光事業委員會」；民國 55 年 6 月改組成立「觀光事業管理局」。

2. 民國 49 年 9 月交通部設置「觀光事業小組」；民國 55 年 10 月改組成立「觀光事業委員會」。

3. 民國 60 年 6 月 24 日，交通部將「觀光事業委員會」與臺灣省「觀光事業管理局」裁併，成立「交通部觀光事業局」；民國 62 年 3 月 1 日更名為「交通部觀光局」，綜理規劃執行並管理全國觀光事業。

4. 民國 74 年 3 月，臺灣省政府將原交通處觀光組編制擴大，成立交通處「旅遊事業管理局」。

5. 民國 85 年 11 月，行政院成立跨部會的「行政院觀光發展推動小組」，負責觀光政策之擬定與跨部會業務之協調。

6. 民國 88 年 7 月 1 日，臺灣省政府功能業務與組織調整，「旅遊事業管理局」裁撤併入交通部觀光局，成為「交通部觀光局霧峰辦公室」，負責原有業務。

7. 民國 90 年 8 月 1 日，交通部觀光局增設國民旅遊組，由原霧峰辦公室人員移撥，霧峰辦公室裁撤。

8. 民國 91 年 7 月 24 日行政院為有效整合觀光事業之發展與推動，提升「行政院觀光發展推動小組」為「行政院觀光發展推動委員會」，目前由行政院指派政務委員擔任召集人，交通部觀光局局長為執行長，各部會副首長及業者、學者為委員，觀光局負責幕僚作業。

9. 民國 99 年 2 月 3 日，「行政院組織法」修正，將交通部改制為「交通及建設部」，並將交通部觀光局升格更名為「交通及建設部觀光署」。

10. 民國 108 年 12 月 16 日，交通部在該部主辦的「全國觀光發展會議」，推動交通部改制為「交通觀光部」。

11. **民國 110 年 9 月 11 日，行政院停止適用「行政院觀光發展推動委員會設置要點」，交通部視需要召開跨部會會議。**

第二節　觀光行政體系

　　觀光事業管理之行政體系，在中央係於交通部下設路政司觀光科及觀光局；直轄市及縣（市）政府亦設置有觀光單位，專責地方觀光建設暨行銷推廣業務。

　　目前交通部觀光局下設：**企劃、業務、技術、國際、國民旅遊、旅宿 6 組及祕書、人事、政風、主計、公關、資訊 6 室**；為加強來華及出國觀光旅客之服務，先後於**桃園及高雄設立「臺灣桃園國際機場旅客服務中心」及「高雄國際機場旅客服務中心」**，並於**臺北設立「旅遊服務中心」及臺中、臺南、高雄服務處**；另為直接開發及管理國家級風景特定區觀光資源，成立**「國家風景區管理處」**；為辦理國際觀光推廣業務，分別在東京、大阪、首爾、新加坡、吉隆坡、曼谷、紐約、舊金山、洛杉磯、法蘭克福、香港、北京、上海（福州）、胡志明、倫敦等地設置駐外辦事處。

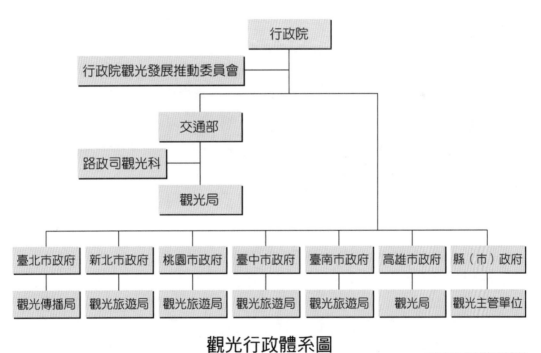

觀光行政體系圖

資料來源：觀光局行政資訊網

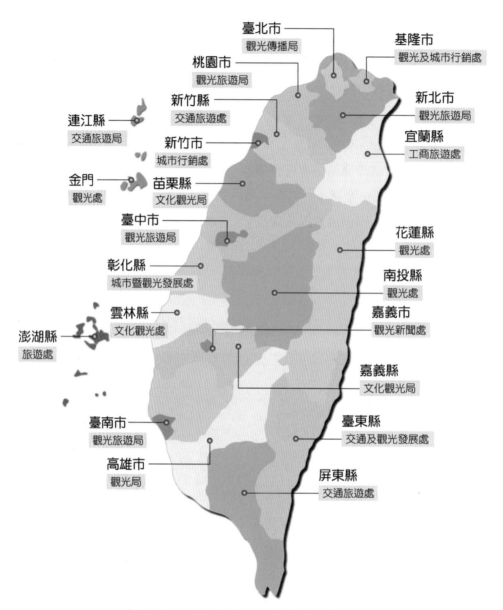

臺北市
觀光傳播局

基隆市
觀光及城市行銷處

桃園市
觀光旅遊局

新北市
觀光旅遊局

新竹縣
交通旅遊處

連江縣
交通旅遊局

宜蘭縣
工商旅遊處

新竹市
城市行銷處

金門
觀光處

苗栗縣
文化觀光局

臺中市
觀光旅遊局

花蓮縣
觀光處

彰化縣
城市暨觀光發展處

南投縣
觀光處

雲林縣
文化觀光處

嘉義市
觀光新聞處

澎湖縣
旅遊處

嘉義縣
文化觀光局

臺南市
觀光旅遊局

臺東縣
交通及觀光發展處

高雄市
觀光局

屏東縣
交通旅遊處

直轄市、縣（市）政府觀光主管單位

資料來源：作者自行整理

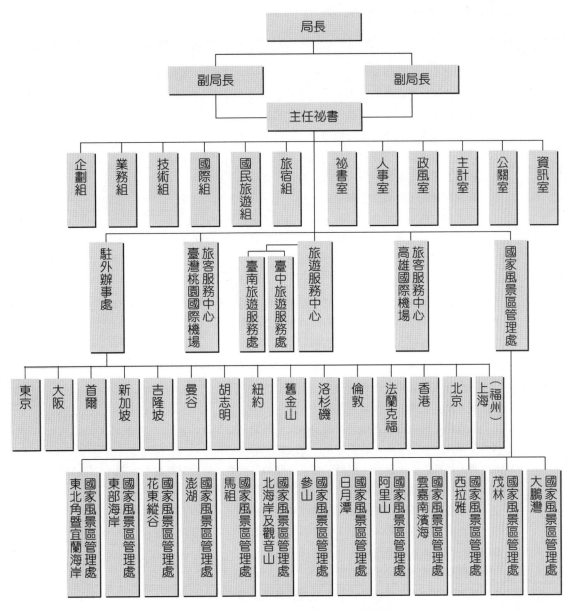

交通部觀光局組織圖

資料來源：觀光局行政資訊網

※觀光局各單位業務職掌

組室	業務職掌
企劃組	1. 各項觀光計畫之研擬、執行之管考事項及研究發展與管制考核工作之推動。 2. 年度施政計畫之釐訂、整理、編纂、檢討改進及報告事項。 3. 觀光事業法規之審訂、整理、編纂事項。 4. 觀光市場之調查分析及研究事項。 5. 觀光旅客資料之蒐集、統計、分析、編纂及資料出版事項。 6. 觀光書刊及資訊之蒐集、訂購、編譯、出版、交換、典藏事項。 7. 其他有關觀光產業之企劃事項。
業務組	1. 觀光旅館業、旅行業、導遊人員及領隊人員之管理輔導事項。 2. 觀光旅館業、旅行業、導遊人員及領隊人員證照之核發事項。 3. 觀光從業人員培育、甄選、訓練事項。 4. 觀光從業人員訓練叢書之編印事項。 5. 觀光旅館業、旅行業聘僱外國專門性、技術性工作人員之審核事項。 6. 觀光旅館業、旅行業資料之調查蒐集及分析事項。 7. 觀光法人團體之輔導及推動事項。 8. 其他有關事項。
技術組	1. 觀光資源之調查及規劃事項。 2. 觀光地區名勝古蹟協調維護事項。 3. 風景特定區設立之評鑑、審核及觀光地區之指定事項。 4. 風景特定區之規劃、建設經營、管理之督導事項。 5. 觀光地區規劃、建設、經營、管理之輔導及公共設施興建之配合事項。 6. 地方風景區公共設施興建之配合事項。 7. 國家級風景特定區獎勵民間投資之協調推動事項。 8. 自然人文生態景觀區之劃定與專業導覽人員之資格及管理辦法擬訂事項。 9. 稀有野生物資源調查及保育之協調事項。 10. 其他有關觀光產業技術事項。
國際組	1. 國際觀光組織、會議及展覽之參加與聯繫事項。 2. 國際會議及展覽之推廣及協調事項。 3. 國際觀光機構人士、旅遊記者作家及旅遊業者之邀訪接待事項。 4. 本局駐外機構及業務之聯繫協調事項。 5. 國際觀光宣傳推廣之策劃執行事項。 6. 民間團體或營利事業辦理國際觀光宣傳及推廣事務之輔導聯繫事項。 7. 國際觀光宣傳推廣資料之設計及印製與分發事項。 8. 其他國際觀光相關事項。

組室	業務職掌
國民旅遊組	1. 觀光遊樂設施興辦事業計畫之審核及證照核發事項。 2. 海水浴場申請設立之審核事項。 3. 觀光遊樂業經營管理及輔導事項。 4. 海水浴場經營管理及輔導事項。 5. 觀光地區交通服務改善協調事項。 6. 國民旅遊活動企劃、協調、行銷及獎勵事項。 7. 地方辦理觀光民俗節慶活動輔導事項。 8. 國民旅遊資訊服務及宣傳推廣相關事項。 9. 其他有關國民旅遊業務事項。
旅宿組	1. 國際觀光旅館、一般觀光旅館之建築與設備標準之審核、營業執照之核發及換發。 2. 觀光旅館之管理輔導、定期與不定期檢查及年度督導考核地方政府辦理旅宿業管理與輔導績效事項。 3. 觀光旅館業定型化契約及消費者申訴案之處理及旅館業、民宿定型化契約之訂修事項。 4. 觀光旅館業、旅館業、民宿專案研究、資料蒐集、調查分析及法規之訂修及釋義。 5. 觀光旅館用地變更與依促進民間參與公共建設法投資案興辦事業計畫之審查。 6. 觀光旅館業、旅館業及民宿行銷推廣之協助，提升觀光旅館業、旅館業品質之輔導及獎補助事項。 7. 觀光旅館業、旅館業、民宿相關社團之輔導與其優良從業人員或經營者之選拔及表揚。 8. 觀光旅館業從業人員之教育訓練及協助、輔導地方政府辦理旅館業從業人員及民宿經營者之教育訓練。 9. 旅館等級評鑑及輔導。 10.其他有關觀光旅館業、旅館業及民宿業務事項。
祕書室	1. 文書收發、繕校、稽催及檔案管理事項。 2. 關於印信典守事項。 3. 工程之定作、財物之買受、定製、承租及勞務之委任或僱傭事項。 4. 辦公房舍之佈置、清潔、安全及節約能源等管理事項。 5. 工友、司機、技工管理事項。 6. 財產之登記、增置、經管、養護、減損等管理事項。 7. 現金、票據及有價證券收付、移轉、存管及帳表之登記、編製等出納管理事項。 8. 員工住宅輔購、文康設備等管理事項。 9. 本局業務會報資料準備、記錄等相關事項。 10.辦理本局事務管理工作之檢核事項。 11.其他不屬於各組、室職掌事項。
人事室	1. 組織編制及加強職位功能事項。 2. 人事規章之研擬事項。 3. 職員任免、遷調及銓審事項。 4. 職員勤惰管理及考核統計事項。 5. 職員考績、獎懲、保險、退休、資遣及撫恤事項。

組室	業務職掌
人事室（續）	6. 員工待遇福利事項。 7. 職員訓練進修事項。 8. 人事資料登記管理事項。 9. 員工品德及對國家忠誠之查核事項。 10. 其他有關人事管理事項。
政風室	1. 廉政之宣導及社會參與。 2. 廉政法令、預防措施之擬訂、推動及執行。 3. 廉政興革建議之擬訂、協調及推動。 4. 公職人員財產申報、利益衝突迴避及廉政倫理相關業務。 5. 機關有關之貪瀆與不法事項之處理。 6. 對於具有貪瀆風險業務之清查。 7. 機關公務機密維護之處理及協調。 8. 機關安全維護之處理及協調。 9. 其他有關政風事項。
主計室	1. 歲入歲出概算、資料之蒐集、編製事項。 2. 預算之分配及執行事項。 3. 決算之編製事項。 4. 經費之審核、收支憑證之編製及保管事項。 5. 現金票據及財物檢查事項。 6. 採購案之監辦事項。 7. 工作計畫之執行與經費配合考核事項。 8. 會計人員管理事項。 9. 其他有關歲計、會計、統計事項。
公關室	1. 立法院相關事務之聯繫協調。 2. 監察院巡察及列管案件之聯繫協調。 3. 新聞媒體之溝通聯繫及協調。 4. 新聞輿情之回應及發布。
資訊室	1. 資訊業務整體規劃與推動及資訊計畫之審議。 2. 資訊系統之發展、建置、管理及維護。 3. 資訊業務之執行及督導。 4. 資訊作業之協調、監督、績效查核及業務評鑑。 5. 資訊設備及網路之規劃、建置、管理及維護。 6. 資訊安全之維護、稽核及管理事項。 7. 各項業務資訊化作業之相關技術諮詢。 8. 資訊政策及作業處理程序之訂定。 9. 資訊政令宣導及辦理教育訓練。 10. 其他有關資訊事項。

※縣（市）政府觀光單位業務職掌

1. 觀光資源規劃開發及管理。

2. 都市計畫住宅區旅館設置審核。

3. 公、民營風景遊樂區旅遊安全督導。

4. 旅館輔導及管理。

5. 海水浴場、遊樂區申請設立之核轉及管理。

6. 各項觀光工程興辦計畫。

7. 風景特定區管理。

8. 觀光市場資料之調查研析、蒐集編譯及出版。

9. 旅遊服務中心資訊建置。

10. 地方觀光事業及觀光社團之輔導。

11. 國民旅遊推廣、宣導。

12. 民俗節慶活動推動。

※ 旅遊服務中心業務職掌

	業務職掌
旅遊服務中心	1. 輔導出國觀光民眾瞭解海外之情況。 2. 輔導旅行團因應海外偶發事件之對策與態度。 3. 輔導旅行社辦理出國觀光民眾行前（說明）講習會。 4. 輔導出國觀光民眾在海外旅行禮儀。 5. 提供旅行社及出國觀光民眾在海外宣揚國策所需之資料。 6. 國內外旅遊資料之蒐集與展示。 7. 其他有關民眾出國服務事項。
臺灣桃園國際機場旅客服務中心	1. 協助旅客辦理機場入出境事項。 2. 提供旅遊資料及解答旅遊有關詢問事項。 3. 協助旅客洽訂旅館及代洽交通工具事項。 4. 協助旅客對親友之聯絡事項。 5. 協助旅客郵電函件之傳遞事項。 6. 各機關邀請來華參加國際會議人士之協助接待事項。 7. 協助老弱婦孺旅客之有關照顧事項。 8. 旅客各項旅行手續之協辦事項。 9. 有關旅客服務事項。

	業務職掌
高雄國際機場旅客服務中心	1. 協助旅客辦理機場入出境事項。 2. 提供旅遊資訊及解答旅遊有關詢問事項。 3. 協助旅客洽訂旅館及代洽交通工具事項。 4. 協助旅客對親友之聯絡事項。 5. 協助旅客對郵電函件之傳遞事項。 6. 各機關邀請來華參加國際會議人士之協助接待事項。 7. 協助老弱婦孺旅客之有關照顧事項。 8. 旅客各項旅行手續之協辦事項。 9. 其他有關旅客服務事項。

※ 駐外辦事處業務職掌

1. 辦理轄區內之直接推廣活動。

2. 參加地區性觀光組織、會議及聯合推廣活動。

3. 蒐集分析當地觀光市場有關資料。

4. 聯繫及協助當地重要旅遊記者、作家、業者等有關人士。

5. 直接答詢來華旅遊問題及提供觀光資訊。

第三節　觀光遊憩區管理體系

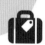

　　在觀光遊憩區管理體系方面，國內主要觀光遊憩資源除觀光行政體系所屬及督導之風景特定區、民營遊樂區外，尚有內政部營建署所轄國家公園、行政院農業委員會所轄休閒農業及森林遊樂區、行政院退除役官兵輔導委員會所屬國家農（林）場、教育部所管大學實驗林、經濟部所督導之水庫及國營事業附屬觀光遊憩地區，均為國民從事觀光旅遊活動之重要場所。

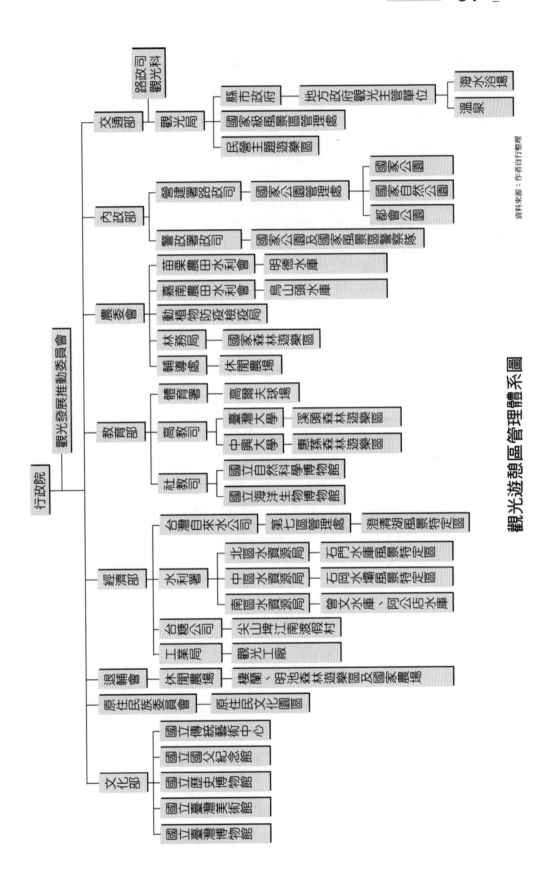

觀光遊憩區管理體系圖

資料來源：作者自行整理

> ## 高爾夫球場主管機關（較為獨特，因此單獨說明）

高爾夫球場之主管機關：在中央為行政院體育委員會；在直轄市為直轄市政府；在縣（市）為縣（市）政府。其中央主管機關及目的事業主管機關權責劃分如下：

1. 行政院體育委員會：主管球場之體育設施、活動與籌設、開放使用之許可及撤銷等相關事項。
2. 內政部：主管球場土地使用編定、球場開發計畫、建築管理等相關事項。
3. 國防部：主管球場涉及國防軍事安全等相關事項。
4. 財政部：主管球場使用國有土地及稅捐徵課等相關事項。
5. 經濟部：主管球場涉及水利、電力設施、礦區及球場營利事業登記等相關事項。
6. 行政院農業委員會：主管球場水土保持、使用林地、農地及農藥等相關事項。
7. 行政院環境保護署：主管球場環境保護、環境影響評估及水源水質保護等相關事項。

直轄市政府及縣（市）政府相關主管機關（單位）權責，比照前項規定辦理。

> ## 國家風景區

臺灣地區海岸綿長、高山林立、島嶼四布，自然資源豐富；臺灣目前共擁有 13 個國家風景區，各具資源特色，在觀光局全力的經營管理下，發展出獨特的陸、海、空遊憩型態，吸引國內外旅客前往遊覽，以帶動地方經濟的發展。

北部地區：北海岸及觀音山國家風景區－北海岸、野柳、觀音山，特殊海岸地形
　　　　　東北角暨宜蘭海岸國家風景區－特殊地質景觀

中部地區：阿里山國家風景區－鄒族文化、日出、雲海美景
　　　　　日月潭國家風景區－湖泊型風光
　　　　　參山國家風景區－八卦山、梨山、獅頭山

西南地區：大鵬灣國家風景區－潟湖景觀、生態資源
　　　　　雲嘉南濱海國家風景區－豐富水鳥資源
　　　　　西拉雅國家風景區－平埔族文化
　　　　　茂林國家風景區－紫蝶幽谷風情、魯凱部落

東部地區：東部海岸國家風景區－嶙峋海崖
　　　　　花東縱谷國家風景區－牧野風光

離島地區：澎湖國家風景區－特殊島嶼景觀、潮間帶生態
　　　　　馬祖國家風景區－閩東石屋、海蝕奇景

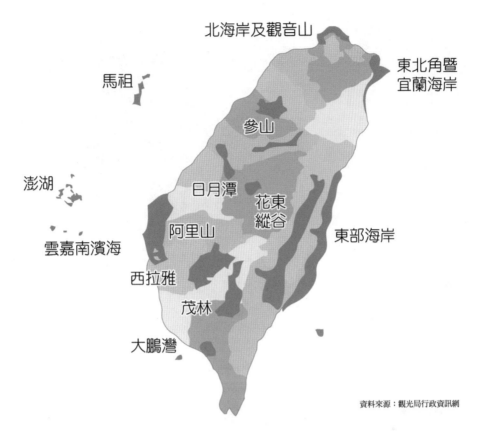

資料來源：觀光局行政資訊網

➤ 國家公園

　　臺灣觀光自然資源相當豐富，目前共設置了 9 個國家公園及壽山國家自然公園，除了有美麗的景色之外，更蘊涵著豐富的生態，只有親身體驗，才能感受大自然神奇奧妙的無窮力量。

北部地區：陽明山國家公園－大屯火山群為主的火山地型景觀

中部地區：玉山國家公園－玉山群峰為主，區內有清建遺跡八通關古道

南部地區：墾丁國家公園－排灣族、貓鼻頭、白沙灣、南仁湖

　　　　　臺江國家公園－黑面琵鷺渡冬、紅樹林濕地生態保育

東部地區：雪霸國家公園－植物景觀、動物生態豐富，以特有櫻花鉤吻鮭著稱

　　　　　太魯閣國家公園－賽德克族、以峽谷斷崖地形聞名

離島地區：金門國家公園－以花崗岩、海蝕崖、戰地文物、地景著名

　　　　　東沙環礁國家公園－圓形環礁、珊瑚覆蓋

　　　　　澎湖南方四島國家公園－玄武岩地質、海洋生態資源

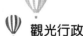
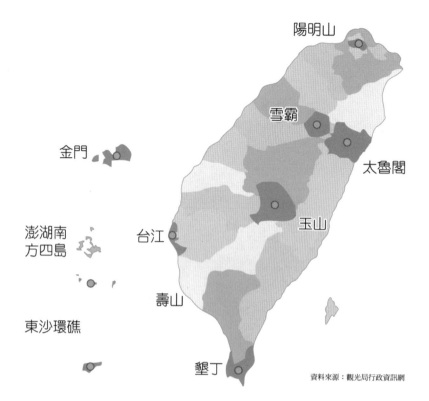

資料來源：觀光局行政資訊網

> ## 國家森林遊樂區

　　臺灣面積僅 3.6 萬平方公里，卻擁有近 60％的森林覆蓋率，擁有豐富多變且獨特的自然景觀與森林資源；熱帶、亞熱帶、溫帶、亞寒帶等型態的植物群落間，孕育著豐富多樣的野生動物社會，蘊藏著璀璨迷人的歷史與文化，也相對提供了多樣化的森林遊憩環境。目前規劃有 18 處國家森林遊樂區：

北部地區：太平山、東眼山、內洞、滿月圓、觀霧等五處。

中部地區：大雪山、八仙山、合歡山、武陵、奧萬大等五處。

南部地區：阿里山、藤枝、雙流、墾丁等四處。

東部地區：知本、池南、富源、向陽等四處。

資料來源：觀光局行政資訊網

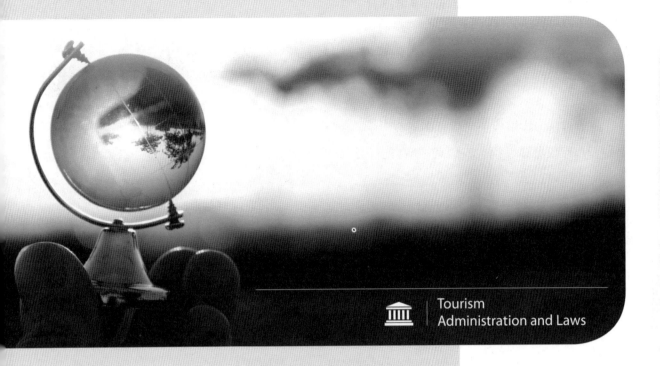

Tourism
Administration and Laws

觀光政策

02
CHAPTER

第一節　觀光行政、法規、政策重要意義

1. **行政**：指依據法令施行國家的事物。

2. **行政機關**：指代表國家、地方自治團體或其他行政主體表示意思，從事公共事務，具有單獨法定地位之組織。

 受託行使公權力之個人或團體，於委託範圍內，視為行政機關（行政程序法第 2 條）。

3. **觀光行政**：指各級行政機關依據法令施行並完成政府觀光政策的任務。

4. **法規**：指法律與行政命令之總稱。

 (1) **法律**：指經立法院通過總統公布之法律（憲法第 170 條）。法律得命名為法律條例或通則（中央法規標準法第 2 條）。

 (2) **法律具體授權之法規命令**：指法律授權訂定命令，其授權之目的、範圍及內容符合具體明確之要件者（司法院釋字第 402 號解釋）。

 (3) **各機關發布之命令，得依其性質，稱規程、規則、細則、辦法、綱要、標準或準則**（中央法規標準法第 3 條）。

5. **觀光法規**：指觀光主管機關負責之法律與各級觀光主管機關發布之行政命令。

6. **觀光政策**：指政府在現存之限制條件與預判未來可能變遷之情況下，為因應觀光需求與發展所提出之指導綱領。

➤ **觀光的重要性**

貢獻GDP
全球貢獻10.4%（2019年）
臺灣貢獻　4.5%（2018年）

創造就業機會
全球創造3.19億個（2019年）
臺灣創造63.5萬個（2018年）

資料來源：觀光局行政資訊網

➢ **觀光核心價值**

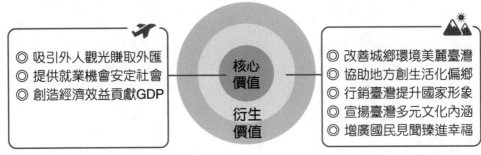

資料來源：觀光局行政資訊網

第二節　亞太觀光政策

➢ **全球發展概況**

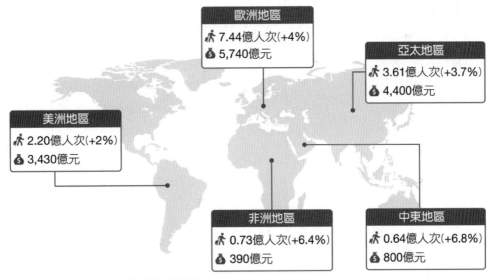

🚶 2019年旅遊人次（與前年相比成長率）
💰 2019年觀光外匯收入（與前年相比成長率）

資料來源：聯合國世界觀光組織(UNWTO)

➢ 全球發展趨勢

深化永續觀光

── 永續觀光定義 ──

充分考量目前及未來的經濟、社會與環境影響後,落實遊客、產業環境與當地社區需求的觀光。

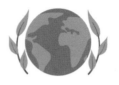

推廣綠色旅遊

── 綠色旅遊定義 ──

舉凡旅遊過程中,透過節能減碳或是使用綠能源的方式都算是綠色旅遊。

資料來源:聯合國世界觀光組織(UNWTO)

➢ 亞太觀光政策

國家	觀光政策重點
日本	1. 觀光政策的經濟性 2. 觀光政策的戰略性 3. 觀光政策的在地性
韓國	1. 全民旅遊的推廣 2. 旅遊區域的擴大 3. 合縱連橫的推動
中國	1. 定位為幸福產業 2. 旅遊需求品質化 3. 旅遊發展跨域化 4. 旅遊產業現代化
香港	1. 吸引高價值遊客 2. 培育特色節慶與旅遊產品 3. 推動智慧旅遊 4. 提升服務素質

國家	觀光政策重點
新加坡	1. 以故事行銷建立行銷架構 2. 運用資訊科技及數據分析
泰國	1. 保護生態環境,發展綠色旅遊 2. 跨域整合與區域聯盟
印尼	1. 改善基礎設施、簡化出入境規定 2. 鼓勵可持續發展與保護自然環境 3. 加強旅遊安全和衛生環境 4. 發展以旅遊為重點的學院
馬來西亞	1. 提升專業知識與技術 2. 致力於高端與小眾產品
澳洲	1. 視亞洲為主力客源市場 2. 培育專業人才與提升產業品質 3. 跨領域、跨部會的整合

- 日本：觀光立國
- 中國：國家5年發展計畫

 確立觀光立國、推動觀光發展法

- 韓國：高端客群主題遊程
- 新加坡：故事行銷

 推動旅遊地的品牌行銷

- 部會層級
- 行政法人

 推動專責國際觀光推廣之行政法人組織

- 泰國：綠色生態
- 中國：地方觀光

 推動永續觀光

政策優先性　組織專責性　市場行銷性　社會責任性

資料來源：觀光局行政資訊網

第三節　21 世紀國內觀光政策

➢ 政策回顧

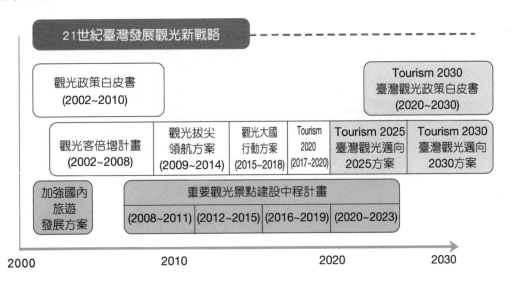

> **實施成效**

1. 貼近市場供需思維擬定施政策略

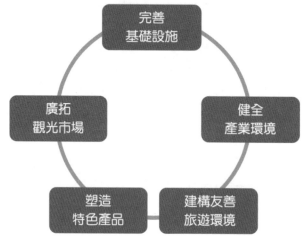

資料來源：觀光局行政資訊網

2. 整體觀光預算及來臺人次大幅成長

2019年：新臺幣24億元
↑
2000年：新臺幣 7 億元

2019年：1,186萬人次
↑
2000年：262萬人次

資料來源：觀光局行政資訊網

3. 以「使用者」的角度建置日益完善的旅遊資訊服務體系

　　例如廣設旅遊資訊服務據點、免費旅遊諮詢服務專線、臺灣好玩卡、臺灣觀光資訊資料庫與多語言文宣及網站。

4. 以「旅遊線」與「區塊鍊」概念進行開發建設

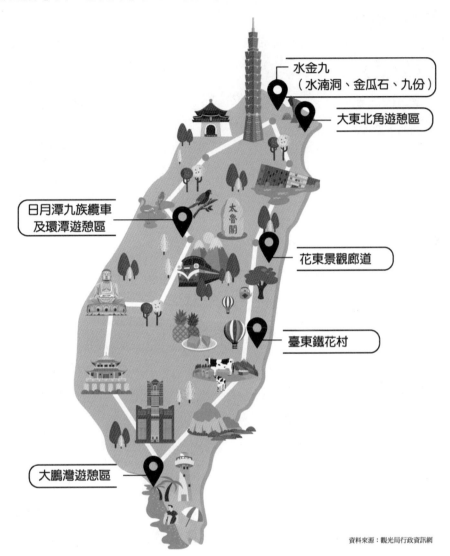

水金九
（水湳洞、金瓜石、九份）

大東北角遊憩區

日月潭九族纜車
及環潭遊憩區

花東景觀廊道

臺東鐵花村

大鵬灣遊憩區

資料來源：觀光局行政資訊網

5. 以顧客導向包裝旅遊產品

49條　　　　　83條

臺灣好行　　　臺灣觀巴

觀光列車、郵輪式列車

資料來源：觀光局行政資訊網

6. 啟動臺灣觀光品牌行銷並廣設海外辦事處

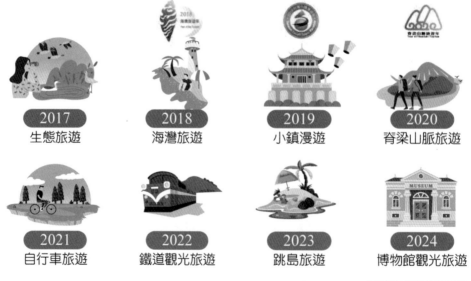

資料來源：觀光局行政資訊網

7. 培育觀光產業關鍵人才、提升中高階主管專業職能

 例如舉辦數位化學習、國外觀摩實務與提升專業職能。

8. 開辦「旅館品質提升計畫」

 例如開辦優惠貸款及利息補貼、進行星級旅館評鑑、好客民宿認證、加入國際連鎖品牌。

9. 為推廣體驗觀光推動各年度主軸

年度	主軸
2017	生態旅遊
2018	海灣旅遊
2019	小鎮漫遊
2020	脊梁山脈旅遊
2021	自行車旅遊
2022	鐵道觀光旅遊
2023	跳島旅遊
2024	博物館觀光旅遊

資料來源：觀光局行政資訊網

第四節	Tourism 2020 臺灣永續觀光發展方案（2017~2020 年）

　　秉持「創新永續，打造在地幸福產業」、「多元開拓，創造觀光附加價值」、「安全安心，落實旅遊社會責任」為核心目標，透過「開拓多元市場、活絡國民旅遊、輔導產業轉型、發展智慧觀光及推廣體驗觀光」五大發展策略，持續厚植國旅基礎及開拓國際市場，期能形塑台灣成為「友善、智慧、體驗」之亞洲重要旅遊目的地。

　　自 2017 年推動至 2020 年，茲檢討各項子計畫執行成果及後續精進作為詳列如下表：

一、開拓多元市場	
細部計畫	執行成果
1-1 國際市場開拓計畫	1. **來臺客源穩定均衡**：來臺旅客自 2015 年至 2019 年 1,186 萬 4,105 人次，連續 5 年突破千萬。2019 年四大客源市場分別有日韓 341 萬人次（占 29%）、歐美港澳 291 萬人次（占 25%）、新南向 277 萬人次（占 23%）、中國大陸 271 萬人次（占 23%）等，客源結構趨於均衡穩定發展。 2. **增加據點，擴大服務廣度**：2018~2019 年年陸續設置泰國曼谷、越南胡志明、英國倫敦等 3 個辦事處，及新增俄羅斯莫斯科、紐西蘭奧克蘭、澳洲雪梨、印尼雅加達、加拿大溫哥華等 5 個服務處，總計達 15 個辦事處、8 個服務處。2020 年再新設置韓國釜山辦事處。 3. **擴大潛力市場、獎勵旅遊及郵輪市場**：訂定「交通部觀光局推動境外郵輪來臺獎助要點」及「推動來臺空海聯營(Fly-Cruise)旅遊獎助要點」，吸引郵輪公司亞洲航線增加停靠臺灣，2019 年外籍郵輪入境旅客人數共 15 萬 8,843 人次，較 2018 年成長 10%。
二、活絡國民旅遊	
細部計畫	執行成果
2-1 擴大國民旅遊措施	1. **「擴大國旅暖冬遊」活動**：自 2019 年 1 月 1 日至 31 日止，共獎助 564 家旅行社申請 2,115 團，參團人數達 8 萬 655 人，約使用經費 6,753 萬元；全臺計有 6,313 家合法旅宿業者參加，共 174 萬名國人使用優惠，總補助房間數約 74 萬間，核撥金額約 10 億元，整體活動推估已創造近 66.6 億元之觀光效益。 2. **「春遊專案」活動**：自 2019 年 4 月 1 日至 6 月 30 日，共計獎助 546 家旅行社申請 4,643 團，參團人數達 5 萬 2,031 人，約使用經費 6,022 萬元；全臺共計 6,634 家合法旅宿業者參加，共 100 萬名國人使用優惠，補助房間數約 46 萬間，約使用經費約 2.3 億元，推估已創造 37.9 億元之相關觀光效益。

2-1 擴大國民旅遊措施（續）	3. 「**擴大秋冬國民旅遊團體旅遊優惠**」活動：自 2019 年 9 月 1 日至 109 年 1 月 31 日，截至 12 月 31 日止，共計獎助 1,464 家旅行社，參與旅行社家數為歷次獎助措施最高，共計申請 1 萬 7,849 團，參團人數 65 萬 7,184 人，約使用經費 9 億 8,687 萬元；全臺參與自由行旅客優惠之旅宿業家數逾 7,925 家，占全部合法旅宿業者逾 6 成，為歷次補助最高。
2-2 觀光特色活動扶植計畫	平均每年輔導臺灣觀光年曆國際級及全國級活動提升事項計 55 項（2017 年 49 項；2018 年 55 項；2019 年 62 項），**有效提升特色觀光活動品質及內涵**。
2-3 促進旅遊安全措施	1. **辦理旅遊安全相關宣導**。 2. **補助相關公會辦理旅遊安全有關研習**。 3. 補助 7 個地方政府**輔導觀光遊樂業辦理大量傷病患緊急救難演練及不定期檢查，提升旅遊安全**。 4. 2019 年稽查 1,733 旅行團團次（大陸觀光團 1,073 團次，國旅團 429 團次及外籍觀光團 231 團次）。 5. 加強旅宿業稽查管理，各縣市政府稽查次數自 2017 年 7,801 次、2018 年 7,956 次、2019 年 8,930 次，各縣市政府管理成效較往年（2016 年 6,051 次）已有提升。

<table>
<tr><td colspan="2" align="center">三、輔導產業轉型</td></tr>
<tr><td align="center">細部計畫</td><td align="center">執行成果</td></tr>
<tr><td>3-1 旅行業品牌化計畫</td><td>**推動旅行業發展特色產品，鼓勵提供國人樂齡族及身心障礙人士優質旅遊產品**：2019 年 5 月 9 日修正發布「交通部觀光局輔導旅行業建立特色產品品牌獎勵補助要點」，獎助旅行業因發展品牌計畫向金融機構申請貸款之利息補助、特色優質國內旅遊行程及金質旅遊行程行銷推廣及建立品牌形象費用補助、樂齡族及無障礙旅遊等，2019 年合計補助 1,070 萬元。</td></tr>
<tr><td>3-2 旅宿業品質化計畫</td><td>1. **賡續推動提升旅館品質並鼓勵旅宿業建構友善住宿環境**，於 2019 年 7 月 18 日修訂「交通部觀光局獎勵旅宿業品質提升補助要點」，補助穆斯林旅客友善設施、無障礙設施、星級旅館加入國內外或創新本土連鎖品牌、提升數位化經營等經費。
2. 星級旅館有效家數：2017 年 490 家；2018 年 453 家；2019 年 446 家。
3. 好客民宿家數自 2018 年 893 家至 2019 年 12 月止，已成長至 1,056 家。</td></tr>
<tr><td>3-3 觀光遊樂業優質化計畫</td><td>1. **優質升級**：透過「觀光遊樂業優質化計畫」，輔導業者創新服務或數位提升措施等事項，並積極辦理大量傷病患緊急救難演練等事宜，有效提升旅遊安全及建置優質環境。
2. **督導考核**：為落實旅遊安全管理，觀光局每年均邀集各中央權管機關及專家學者組成考核小組，針對觀光遊樂業經營各面向辦理督導考核作業，期透過三級管理機制，營造優質及安全之旅遊環境。</td></tr>
</table>

3-4 觀光關鍵人才培育計畫	1. **2019 年高階主管養成班結訓學員 79 位，中階主管培訓（含觀光論壇、主題課程、擴散課程、個案研討、教案及個案撰寫、教案種子講師及個案講師培訓等）亦達 754 人次，總計 245 家觀光企業及大專院校投入**，超過 10,000 小時的學習總時數。 2. 旅館中階經理人訓練課程：2017 年 401 人；2018 年 389 人；2019 年 422 人。
3-5 觀光產業數位服務提升暨網絡資訊整合計畫	1. 2019 年辦理「旅行業數位能力與需求調查委託專業服務」，針對全臺 3,045 家旅行業者進行數位能力之現況及需求調查，並完成回收 856 家業者問卷。 2. **透過「觀光遊樂業優質化計畫」，輔導 16 家觀光遊樂業建置或升級為智慧園區，提供行動支付、企業資源規劃(ERP)或其他數位服務提升及其所需人力與設備。** 3. **協助旅宿業發展智慧觀光，與國際接軌**，第二代臺灣旅宿網於 2019 年 9 月已新增線上訂房功能，以便利旅客可直接於旅宿網預訂合法旅宿，並供旅宿業者行銷。

四、發展智慧觀光	
細部計畫	**執行成果**
4-1 創新科技服務計畫	1. **建置臺灣觀光資訊網**，每年瀏覽人次超過 500 萬。 2. **推出具 8 種語言（中、英、日、韓、印尼、越南、泰文及馬來語）之行動應用服務**，兼具原有觀光網站查詢便利性及適地性服務功能，**提供國內外遊客在臺旅遊、查詢景點、住宿、美食、節慶活動、旅遊行程等相關資訊。** 3. **建置臺灣觀光資訊資料庫**，彙整全臺各縣市政府、各部會及所屬管理處提供之景點、餐飲、活動、住宿資訊等超過 1 萬 7,000 多筆資料。整併「臺灣觀光資訊資料庫」及「觀光影音多媒體資料庫」現有功能，建構「觀光資訊及影音多媒體資料庫」。 4. **推動旅遊網站觀光輿情分析**及國內外旅客到訪各縣市、鄉鎮旅遊人次消長案，希透過粹取各國旅客於網路社群蒐集資訊之取向、真實分享旅遊經驗之內容及對臺灣景點的偏好評論，**以瞭解旅客對臺灣觀光的好惡、動向、熱點、痛點及移動軌跡等訊息**，提供相關單位研擬觀光政策之參考。 5. 於全臺 6 處旅客服務中心導入智慧機器人，提供英日韓語服務；另提供口袋翻譯機給予全臺 13 處國家風景管理處，搭載 45 種語言翻譯，提升旅遊服務品質。 6. 擴充優化觀光統計應用查詢系統功能及資料庫內涵。
4-2 I-center 旅服創新計畫	1. **輔導公私立單位設置「借問站」** (1) 為發揚「相借問」的臺式熱情，輔導推動單位與民間業者推出「借問站」相關設置規定，提供在地化旅遊資訊服務及簡易旅遊諮詢服務；至 2019 年底已輔導設置 575 處「借問站」。 (2) 設置中、英、日文版借問站行動網站，方便各國自由行來臺旅客查詢旅遊資訊，並可下載借問站周邊散步地圖外，更整合當地交通資訊查詢入口，成為最在地旅遊資訊平台。

4-2 I-center 旅服創新計畫（續）	2. **推出「行動旅服」貼心走動式服務** 自 2016 年起，於全臺 13 個國家風景區，以延伸遊客中心服務範圍為概念，規劃 31 條行動旅服動線，並結合通訊科技(ICT)，提供 SMART 五大服務：「Share Wifi（熱點分享）、Map Pamphlet（地圖文宣提供）、Assist Photograph（協助拍照）、Recommended schedule（推薦遊程）、Travel Consultation（旅遊諮詢）」等，並運用低碳交通工具（電動機車或腳踏車），提供旅客貼心旅遊諮詢服務。
4-3 「臺灣好玩卡」推廣計畫	**「臺灣好玩卡」提供一定期限內，無限次數搭乘指定區間多元交通運具，並整合具便利交通路網之熱門景點與遊憩設施，提供食、宿、遊、購等優惠配套措施，以鼓勵旅客利用公共運輸工具走訪各景點。除 2015 年及 2016 年發行「宜蘭」、「高屏澎」、「臺東」及「中臺灣」等 4 張卡片外，2017 年再發行「北北基」及「臺南」2 張卡片，並以區域整合方式廣邀各縣市包裝產品、參與推廣，達到產品跨域及多元豐富等目標。**
4-4 「臺灣好行」服務升級計畫	**路線數由 2010 年 21 條成長至 2019 年 49 條，總搭乘人次由 100 年 76 萬人次成長至 2019 年 479 萬人次，約以 2%逐年穩定成長，顯示越來越多旅客認同臺灣好行提供之接駁服務。**
4-5 「臺灣觀巴」服務維新計畫	1. **建置導覽 E 化服務及智慧行動服務。** 2. **建立與觀光局各國家風景區管理處輔導合作機制。** 3. 辦理服務品質優化作業。 4. 辦理多元行銷推廣。 5. 輔導臺灣觀巴業者配合台灣燈會、寶島仲夏節等推出主題性活動套裝旅遊產品。 6. 已輔導 21 家臺灣觀巴業者推出 83 條套裝旅遊行程，2019 年搭乘人數 12 萬 3,292 人，國外旅客占 69.39%。
五、推廣體驗觀光	
細部計畫	執行成果
5-1 臺灣永續觀光年推廣計畫	**為符合國際永續觀光發展趨勢，落實永續觀光發展理念，訂定分年旅遊推廣主軸，透過各主題旅遊年推廣計畫，使觀光相關資源能整合並串連，建構永續觀光發展之旅遊模式。本計畫執行「2017 生態旅遊年」42 條遊程、「2018 海灣旅遊年」34 條遊程、「2019 小鎮漫遊年」40 條遊程，以及「2020 脊梁山脈旅遊年」35 條遊程，共計 151 條遊程。**
5-2 「體驗觀光點亮村落」示範計畫	**屬小眾深度旅遊行程，2019 年總參與遊客數 5,382 人次、創造觀光產值新臺幣約 809 萬 6 千元。**
5-3 原住民族地區觀光推動計畫	**2019** 年計辦理部落培力（部落培訓工作）721 人次、遊程規劃（與部落合作推動之遊程）69 條、遊客量（實際到訪部落）120 萬 4,741 人次。
5-4 無障礙及銀髮族旅遊計畫	1. 2019 年輔導 85 家旅行社推出優質樂齡族旅遊產品 317 團、無障礙旅遊產品 53 團，參團人數達 1 萬 2,291 人，其中樂齡族及身障人士達 7,551 人。不但實質鼓勵旅行業包裝優質旅遊產品，間接也帶動高齡及身心障礙者參與旅遊活動。 2. 2019 年各國家風景區管理處已各建置 1 處通用旅遊據點。

5-4 無障礙及銀髮族旅遊計畫（續）	3. 鼓勵觀光旅館業及旅館業打造無障礙住宿環境，核准補助 45 件，核准金額逾 2,814 萬元。 4. 持續蒐集內政部營建署及各縣市政府提供合格之無障礙旅館資訊，並公開於臺灣旅宿網（已有 1,187 家）。
5-5 重要觀光景點建設中程計畫	**「重要觀光景點建設中程計畫（105~108 年）」為強化既有重要觀光景點設施維護及經營管理作為，持續提升旅遊品質並滿足分眾客群旅憩需求，逐步提升景點服務能量**，積極整合零星景點為遊憩區型態景點，並建設具國際潛力之國內景點轉型成國際景點，以吸引國際遊客參訪。105~108 年之重要成果共完成龍洞南口海洋公園等 71 處國際觀光重要景點建設，及完成草嶺古道沿線整建工程等 53 處國際觀光重要景點建設。
5-6 跨域亮點及特色加值計畫	1. **跨域亮點計畫** 　於 2019 年完成「桃園市–石門水庫大漢溪流域跨域亮點計畫」、「新竹市–新竹公園再生跨域亮點計畫」、「苗栗縣–魅力世遺 • 國際慢城舊山線亮點計畫」、「彰化縣–清水之森 • 幸福東南角」、「雲林縣–雲遊 3 林」、「嘉義縣–雲梯 • 茶道 • 梅山驛站」等 6 個計畫，透過軟硬體觀光環境整備，優化地方旅遊據點，並強調在地特色、塑造優質旅遊環境與設施，以整體提升國內觀光遊憩服務品質。 2. **遊憩據點特色加值計畫** 　「遊憩據點特色加值計畫」（104~107 年）業已執行完畢，共核定 333 案，輔導地方政府完成至少 150 處特色加值景點。

第五節 Tourism 2030 臺灣觀光政策白皮書（2021~2030 年）

➢ 施政理念

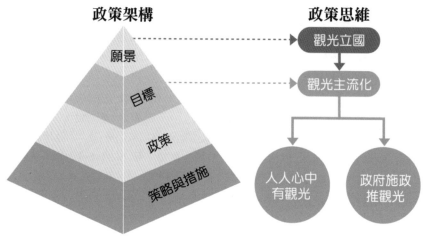

資料來源：觀光局行政資訊網

➢ 發展願景

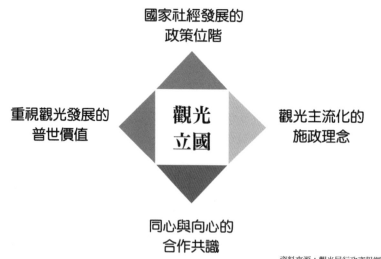

資料來源：觀光局行政資訊網

➤ 策略重點

共有 6 項政策主軸、23 項策略與 36 項重點措施。

政策主軸	策略	重點措施
一、組織法制變革	1. **奠定「觀光立國」願景**	(1) 奠定「觀光立國」願景,落實「觀光主流化」。
	2. **改造觀光行政組織**	(1) 研議交通部更名為交通觀光部。 (2) 觀光局改制為觀光署,攜手各區域觀光發展組織共同推動觀光發展。
	3. **強化觀光推廣及研訓機構**	(1) 研議成立專責國際觀光推廣之行政法人組織。 (2) 研議扶植成立財團法人觀光研訓中心。
	4. **修正《發展觀光條例》**	(1) 研議修正《發展觀光條例》,並更名為《觀光發展法》。 (2) 行政院觀光發展推動委員會提升層級。 (3) 觀光發展基金法制化,並研議機場服務費之名稱調整為「觀光發展費與機場服務費」。
二、打造魅力景點	1. **建構臺灣區域觀光版圖**	(1) 訂定整體臺灣觀光資源整備計畫,打造區域觀光版圖,並創造國際觀光新亮點。
	2. **打造友善旅遊環境**	(1) 加強景區改造與整備,建置友善旅遊環境,提升整體觀光品質。
	3. **倡導觀光美學及永續觀光**	(1) 建立人人心中有觀光、觀光美學及永續觀光的理念。
三、整備主題旅遊	1. **整備主題旅遊產品**	(1) 整合中央及地方各部門之資源與能量,開發各類觀光資源,建構完善之景點設施與服務。
	2. **推廣深度體驗**	(1) 擴大觀光部門之跨域合作,開發特色主題旅遊產品,推廣深度體驗旅遊活動。 (2) 推廣大型節慶、賽事活動,並結合在地產業規劃特色旅遊。
	3. **推展綠色旅遊、生態觀光**	(1) 推動各旅遊地管理單位進行旅遊地之綠色管理,並參與世界百大綠色旅遊目的地競賽。 (2) 加強推廣「自然人文生態景觀區」之劃設及解說導覽。
四、廣拓觀光客源	1. **精準開拓國際觀光客源**	(1) 針對國際主力市場、潛力市場及特定族群市場給予明確化及短中長期布局。
	2. **推動旅遊地的品牌行銷**	(1) 發展觀光絕對吸引力、加強臺灣觀光意象及品牌之型塑。
	3. **深化國民旅遊推廣機制**	(1) 深化國民旅遊產品,積極鼓勵國人旅行臺灣。
	4. **加強海空運輸接待能量**	(1) 建構與布局臺灣觀光國際行銷海空支援體系。

政策主軸	策略	重點措施
四、廣拓觀光客源（續）	5. **確立行銷組織分工機制**	(1) 健全中央、縣市政府、公協會、區域觀光發展組織之行銷分工策略。
五、優化產業環境	1. **優化產業投資經營環境**	(1) 結合旅行業、旅宿業等公協會組織之能量，優化觀光產業投資及經營環境。 (2) 持續檢討修正旅行業分類及管理機制，因應未來旅遊業發展型態之演變。
	2. **健全產業輔導管理機制**	(1) 請勞動主管機關研議訂定航空公司及大眾運輸業之罷工預告期，以維護旅遊消費者權益及相關產業之應變。 (2) 檢討旅宿業管理及輔導機制，改善其經營環境。 (3) 以導入數位化、營造特色品牌等方式，強化產業輔導、提升旅遊服務品質。 (4) 為因應天災或人為突發事件，適時輔導產業紓困與振興。
	3. **培訓觀光產業專業人才**	(1) 精進旅行業取才管道，提升從業人員職能水準。 (2) 正視旅館業缺工問題，健全旅館業人才培訓認證分工機制。
	4. **鼓勵業界發揚企業社會責任**	(1) 鼓勵觀光業參照全球永續觀光委員會(GSTC)之「全球永續觀光準則」自主推動永續觀光計畫取得認證。 (2) 請環保署加強旅宿業、旅行業環保標章之推廣。 (3) 鼓勵觀光業結合地方創生計畫造福鄉梓。
六、推展智慧體驗	1. **優化旅遊資訊科技**	(1) 推動產業及旅遊場域導入智慧科技應用，提升旅遊服務品質。
	2. **營造智慧旅運服務**	(1) 建構以使用者為核心的整合性交通行動服務，完備無縫觀光旅運系統。
	3. **建立數位旅遊數據平臺**	(1) 建置中央跨部會、地方及民間跨域匯流之觀光大數據平臺。
	4. **強化數位及社群行銷**	(1) 加強與數位媒體合作，擴大觀光數位行銷效益。

PART

02

觀光產業
行政法規

Tourism
Administration and Laws

發展觀光條例

03
CHAPTER

第一節　發展觀光條例

版本：2022/5/18

中華民國 111 年 5 月 18 日總統華總一義字第 11100041581 號令修正公布第 29、31、32、36、53、60 條條文

第一章　總　則

第 1 條　【制定目的】

　　　　　為**發展觀光產業**，**宏揚傳統文化**，推廣自然生態保育意識，**永續經營臺灣**特有之自然生態與人文景觀資源，**敦睦國際友誼**，增進國民身心健康，加速國內經濟繁榮，制定本條例。

第 2 條　【名詞釋義】

　　　　　本條例所用名詞，定義如下：

一、**觀光產業**：指有關**觀光資源**之開發、建設與維護，**觀光設施**之興建、改善，為**觀光旅客**旅遊、食宿提供服務與便利及提供舉辦各類型國際會議、展覽相關之旅遊服務產業。

▣ **重點提示**　觀光旅館業、旅館業、民宿、旅行業、觀光遊樂業屬觀光產業。

二、**觀光旅客**：指觀光旅遊活動之人。

三、**觀光地區**：指風景特定區以外，經中央主管機關會商各目的事業主管機關**同意後指定**供**觀光旅客**遊覽之風景、名勝、古蹟、博物館、展覽場所及**其他可供觀光之地區**。

▣ **重點提示**　本條例第 18 條
具有大自然之優美景觀、生態、文化與人文觀光價值之地區，應規劃建設為觀光地區。

四、**風景特定區**：指依**規定程序劃定**之風景或名勝地區。

五、**自然人文生態景觀區**：指具有**無法以人力再造**之特殊天然景緻、應嚴格保護之自然動、植物生態環境及重要史前遺跡所呈現之特殊自然人文景觀，在**原住民保留地**、山地管制區、野生動物保護區、水產資源保育區、自然保留區、風景特定區及國家公園內之史蹟保存區、特別景觀區、生態保護區等範圍內劃設之地區。

📖 **重點提示** 國家公園內的一般管制區、遊憩區不包括在內。

📖 **重點提示** 「國家公園法」第 12 條

國家公園得按區域內現有土地利用型態及資源特性，劃分下列各區管理之：

一、 一般管制區。

二、 遊憩區。

三、 史蹟保存區。

四、 特別景觀區。

五、 生態保護區。

六、 觀光遊樂設施：指在**風景特定區**或**觀光地區**提供觀光旅客休閒、遊樂之設施。

七、 觀光旅館業：指經營**國際觀光旅館**或**一般觀光旅館**，對旅客提供住宿及相關服務之營利事業。

八、 旅館業：指**觀光旅館業以外**，以各種方式名義提供不特定人以日或週之住宿、休息並收取費用及其他相關服務之營利事業。

九、 民宿：**指利用自用或自有住宅**，結合當地人文街區、歷史風貌、自然景觀、生態、環境資源、農林漁牧、工藝製造、藝術文創等生產活動，**以在地體驗交流為目的、家庭副業方式經營，提供旅客城鄉家庭式住宿環境與文化生活之住宿處所。**

📖 **重點提示** 觀光旅館為許可制；旅館業、民宿為登記制。

📖 **重點提示** 民宿應以家庭副業方式經營，都會區之民宿為不合乎條例規定。

📖 **重點提示** 「民宿管理辦法」第 2 條

本辦法所稱民宿，指利用自用或自有住宅，結合當地人文街區、歷史風貌、自然景觀、生態、環境資源、農林漁牧、工藝製造、藝術文創等生產活動，以在地體驗交流為目的、家庭副業方式經營，提供旅客城鄉家庭式住宿環境與文化生活之住宿處所。

十、 旅行業：指經中央主管機關核准，為旅客**設計安排**旅程、食宿、領隊人員、導遊人員、**代購代售**交通客票、**代辦**出國簽證手續等有關服務**而收取報酬之營利事業。**

十一、 觀光遊樂業：指經主管機關核准經營觀光遊樂設施之營利事業。

十二、 導遊人員：指執行接待或引導**來本國觀光**旅客旅遊業務**而收取報酬之服務人員。**

十三、 領隊人員：指執行引導**出國觀光**旅客團體旅遊業務**而收取報酬之服務人員**。

十四、 專業導覽人員：指為**保存、維護**及**解說**國內特有自然生態及人文景觀資源，由各目的事業主管機關在**自然人文生態景觀區**所設置之專業人員。

重點提示 自然人文生態景觀區之劃定與專業導覽人員之資格及管理辦法，隸屬觀光局之技術組職掌。

重點提示 本條例第 19 條第 1 項
為保存、維護及解說國內特有自然生態資源，各目的事業主管機關應於自然人文生態景觀區，設置專業導覽人員並得聘用外籍人士、學生等作為外語觀光導覽人員，以外國語言導覽輔助，旅客進入該地區，應申請專業導覽人員陪同進入，以提供多元旅客詳盡之說明，減少破壞行為發生，並維護自然資源之永續發展。

重點提示 本條例第 62 條第 2 項
旅客進入自然人文生態景觀區未依規定申請專業導覽人員陪同進入者，有關目的事業主管機關得處行為人新臺幣三萬元以下罰鍰。

十五、 外語觀光導覽人員：指為提升我國國際觀光服務品質，**以外語輔助解說國內特有自然生態及人文景觀資源**，由各目的事業主管機關在自然人文生態景觀區所設置具外語能力之人員。

第 3 條 【主管機關】

本條例所稱主管機關：在中央為交通部；在直轄市為直轄市政府；在縣（市）為縣（市）政府。

重點提示 臺北市設有觀光傳播局；高雄市設有觀光局。

第 4 條 【主管範圍】

中央主管機關為主管全國觀光事務，設**觀光局**；其組織，另以法律定之。

直轄市、縣（市）主管機關為主管地方觀光事務，得視實際需要，設立**觀光機構**。

第 5 條 【職掌事務】

觀光產業之**國際宣傳及推廣**，由中央主管機關綜理，應力求國際化、本土化及區域均衡化，並得視國外市場需要，於適當**地區設辦事機構**或**與民間組織合作**辦理之。

中央主管機關得將辦理**國際觀光行銷**、**市場推廣**、**市場資訊蒐集**等業務，委託法人團體辦理。其受委託法人團體應具備之資格、條件、監督管理及其他相關事項之辦法，由中央主管機關定之。

民間團體或營利事業，辦理涉及國際觀光宣傳及推廣事務，除依有關法律規定外，應受中央主管機關之輔導；其辦法，由中央主管機關定之。

為加強國際宣傳，便利國際觀光旅客，中央主管機關**得與外國觀光機構或授權觀光機構**與外國觀光機構簽訂觀光合作協定，以加強區域性國際觀光合作，並與各該區域內之國家或地區，交換業務經營技術。

📖 **重點提示** 國際觀光行銷，隸屬觀光局之國際組職掌。

📖 **重點提示** 市場推廣，如屬國民旅遊，則隸屬觀光局之國民旅遊組職掌。

📖 **重點提示** 市場資訊蒐集，隸屬觀光局之企劃組職掌。

第 6 條　【資訊蒐集】

為有效積極發展觀光產業，中央主管機關應**每年**就**觀光市場進行調查及資訊蒐集**，並及時揭露，以**供擬定**國家觀光產業政策之**參考**。

為維持觀光地區、風景特區與自然人文生態景觀區之環境品質，得視需要導入成長管理機制，規範適當之遊客量、遊憩行為與許可開發強度，納入經營管理計畫。

📖 **重點提示** 隸屬觀光局之企劃組職掌。

第二章　規劃建設

第 7 條　【綜合開發計畫之執行】

觀光產業之綜合開發計畫，由中央主管機關擬訂，報請**行政院核定**後實施。

各級主管機關，為執行前項計畫所採行之必要措施，有關機關應協助與配合。

第 8 條　【旅客服務中心設置之必需】

中央主管機關為配合觀光產業發展，應協調有關機關，規劃國內觀光據點交通運輸網，開闢國際交通路線，建立**海、陸、空聯運制**；並得視需要於

國際機場及**商港**設旅客服務機構；或輔導直轄市、縣（市）主管機關於重要交通轉運地點，**設置**旅客服務機構或設施。

國內重要觀光據點，應視需要建立交通運輸設施，其運輸工具、路面工程及場站設備，均應符合觀光旅行之需要。

📖 **重點提示** 桃園設有「臺灣桃園國際機場旅客服務中心」、高雄設有「高雄國際機場旅客服務中心」。

📖 **重點提示** 於臺北設立「觀光局旅遊服務中心」及臺中、臺南、高雄服務處，提供觀光諮詢服務。

第 9 條　　【旅宿設置之必需】

主管機關對國民及國際觀光旅客在**國內觀光旅遊**必需利用之觀光設施，應配合其需要，予以**旅宿**之便利與安寧。

第 10 條　　【風景特定區之劃定】

主管機關得視實際情形，**會商**有關機關，將**重要風景**或**名勝地區**，勘定範圍，劃為**風景特定區**；並得**視其性質**，專設機構經營管理之。

依其他法律或由其他目的事業主管機關**劃定之風景區或遊樂區**，其所設有關觀光之經營機構，均應接受主管機關之輔導。

第 11 條　　【風景特定區之分級】

風景特定區計畫，應依據中央主管機關會同有關機關，就**地區特性**及**功能**所作之評鑑結果，予以綜合規劃。

前項計畫之擬訂及核定，除應**先會商**主管機關外，悉依**都市計畫法**之規定辦理。

風景特定區應**按其地區特性及功能**，劃分為**國家級、直轄市級及縣（市）級**。

📖 **重點提示** 「風景特定區管理規則」第 4 條
風景特定區依其地區特性及功能劃分為國家級、直轄市級及縣（市）級二種等級，其等級與範圍之劃設、變更及風景特定區劃定之廢止，由交通部委任交通部觀光局會同有關機關並邀請專家學者組成評鑑小組評鑑之；其委任事項及法規依據公告應刊登於政府公報或新聞紙。

原住民族基本法施行後，於原住民族地區依前項
規定劃設國家級風景特定區，應依該法規定徵得
當地原住民族同意，並與原住民族建立共同管理
機制。

風景特定區評鑑基準如「附表一」。

風景特定區
管理規則附表 1

重點提示 附表一
風景特定區評鑑基準—特性及發展潛能等，總分達 560 分以上屬國家級風景
特定區；總分未達 560 分者屬直轄市級及縣（市）級風景特定區。

重點提示 「風景特定區管理規則」第 5 條
依前條規定評鑑為國家級風景特定區者，其等級及範圍，由交通部觀光局報
經交通部核轉行政院核定後公告之；其為直轄市級或縣（市）級者，其等級
及範圍，由交通部觀光局報交通部核定後，由所在地之直轄市政府、縣（市）
政府公告之。

縣（市）級風景特定區，所在縣（市）改制為直轄市者，由改制後之直轄市
政府公告變更其等級名稱。

第 12 條 　**【風景特定區區內建築物之設置】**
　　　為維持觀光地區及風景特定區之美觀，區內建築物之**造形、構造、色彩**
等及**廣告物、攤位**之設置，得實施規劃限制；其辦法，由中央主管機關會同
有關機關定之。

重點提示 「風景特定區管理規則」第 8 條
為增進風景特定區之美觀，擬訂風景特定區計畫時，有關區內建築物之造形、
構造色彩等及廣告物、攤位之設置，應依規定實施規劃限制。

重點提示 觀光地區及風景特定區區內之招牌、指標解說牌…等，並未實施規劃限制。

第 13 條 　**【風景特定區之開發】**
　　　風景特定區計畫完成後，該管主管機關，應**就發展順序，實施開發建設**。

第 14 條 　**【觀光產業建設之用地】**
　　　主管機關對於發展觀光產業建設所需之公共設施用地，得依法申請**徵收
私有土地**或**撥用公有土地**。

第 15 條 　**【風景特定區之土地】**
　　　中央主管機關對於劃定為風景特定區**範圍內之土地**，**得**依法申請施行區
段徵收。公有土地**得**依法申請**撥用或會同土地管理機關依法開發利用**。

第 16 條　　【進入公私有土地】

　　　　主管機關為勘定風景特定區範圍，得派員進入公私有土地實施勘查或測量。但應先以書面通知土地所有權人或其使用人。

　　　　為前項之勘查或測量，如使土地所有權人或使用人之農作物、竹木或其他地上物受損時，應予補償。

重點提示　對照「國家公園法」第 10 條

為勘定國家公園區域，訂定或變更國家公園計畫，內政部或其委託之機關得派員進入公私土地內實施勘查或測量。但應事先通知土地所有權人或使用人。

為前項之勘查或測量，如使土地所有權人或使用人之農作物、竹木或其他障礙物遭受損失時，應予以補償；其補償金額，由雙方協議，協議不成時，由其上級機關核定之。

第 17 條　　【風景特定區區內之設施計畫】

　　　　為維護風景特定區內自然及文化資源之完整，在該區域內之任何設施計畫，均應徵得該管主管機關之同意。

第 18 條　　【觀光地區之規劃】

　　　　具有大自然之優美景觀、生態、文化與人文觀光價值之地區，應規劃建設為觀光地區。該區域內之名勝、古蹟及特殊動植物生態等觀光資源，各目的事業主管機關應嚴加維護，禁止破壞。

重點提示　本條例第 2 條第 3 項

觀光地區之定義：指風景特定區以外，經中央主管機關會商各目的事業主管機關同意後指定供觀光旅客遊覽之風景、名勝、古蹟、博物館、展覽場所及其他可供觀光之地區。

第 19 條　　【專業導覽人員之設置】

　　　　為保存、維護及解說國內特有自然生態資源，各目的事業主管機關應於自然人文生態景觀區，設置專業導覽人員，並得聘用外籍人士、學生等作為外語觀光導覽人員，以外國語言導覽輔助，旅客進入該地區，應申請專業導覽人員陪同進入，以提供多元旅客詳盡之說明，減少破壞行為發生，並維護自然資源之永續發展。

　　　　自然人文生態景觀區位於原住民族土地或部落，應優先聘用當地原住民從事專業導覽工作。

自然人文生態景觀區之劃定，由該管主管機關會同目的事業主管機關劃定之。

專業導覽人員及外語觀光導覽人員之資格及管理辦法，由中央主管機關會商各目的事業主管機關定之。

📖 **重點提示** 自然人文生態景觀區之劃定與專業導覽人員之資格及管理辦法，隸屬觀光局之技術組職掌。

📖 **重點提示** 本條例第 2 條第 14 項
專業導覽人員之定義：指為保存、維護及解說國內持有自然生態及人文景觀資源，由各目的事業主管機關在自然人文生態景觀區所設置之專業人員。

📖 **重點提示** 本條例第 62 條第 2 項
旅客進入自然人文生態景觀區未依規定申請專業導覽人員陪同進入者，有關目的事業主管機關得處行為人新臺幣三萬元以下罰鍰。

第 20 條 【名勝古蹟之登記與修復計畫】

主管機關對風景特定區內之**名勝、古蹟**，應會同有關目的事業主管機關調查**登記**，並維護其完整。

前項古蹟受損者，主管機關應**通知管理機關或所有人**，擬具修復計畫，經有關目的事業主管機關及主管機關**同意後**，**即時修復**。

📖 **重點提示** 「文化資產保存法」第 17 條第 1 項
古蹟依其主管機關區分為國定、直轄市定、縣（市）定三類，由各級主管機關審查指定後，辦理公告。直轄市、縣（市）定者，並應報中央主管機關備查。

📖 **重點提示** 「文化資產保存法」第 27 條第 1 項
因重大災害有辦理古蹟緊急修復之必要者，其所有人、使用人或管理人應於災後三十日內提報搶修計畫，並於災後六個月內提出修復計畫，均於主管機關核准後為之。

第三章 經營管理

第 21 條 【觀光旅館業之登記與營業】

經營觀光旅館業者，應先向中央主管機關**申請核准**，並**依法辦妥公司登記後**，**領取觀光旅館業執照**，始得**營業**。

重點提示 本條例第 55 條第 4 項

未依本條例領取營業執照而經營觀光旅館業務、旅行業務或觀光遊樂業務者，處新臺幣十萬元以上五十萬元以下罰鍰，並勒令歇業。

重點提示 「觀光旅館業管理規則」第 7 條第 1 項

依前條規定申請核准籌設觀光旅館業者，應依法辦理公司登記，並備具下列文件報交通部備查：

一、 公司登記證明文件影本。

二、 董事及監察人名冊。

重點提示 「觀光旅館業管理規則」第 12 條

申請經營觀光旅館業籌設完成後，應備具下列文件報請交通部會同警察、建築管理、消防及衛生等有關機關查驗合格後，發給觀光旅館業營業執照及觀光旅館業專用標識，始得營業：

一、 觀光旅館業營業執照申請書。

二、 建築物使用執照影本及竣工圖。

三、 公司登記證明文件影本。

第 22 條 【觀光旅館業之業務範圍】

觀光旅館業業務範圍如下：

一、 客房出租。

二、 附設餐飲、會議場所、休閒場所及商店之經營。

三、 其他經中央主管機關核准與觀光旅館有關之業務。

主管機關為維護觀光旅館旅宿之安寧，得會商相關機關訂定有關之規定。

重點提示 本條例第 55 條第 1 項第 1 款

有下列情形之一者，處新臺幣三萬元以上十五萬元以下罰鍰；情節重大者，得廢止其營業執照：

一、 觀光旅館業違反第二十二條規定，經營核准登記範圍外業務。

第 23 條 【觀光旅館等級之區分】

觀光旅館等級，按其建築與設備標準、經營、管理及服務方式區分之。

觀光旅館之建築及設備標準，由中央主管機關會同內政部定之。

重點提示 「觀光旅館業管理規則」第 18 條第 1~3 項

交通部得辦理觀光旅館等級評鑑，並依評鑑結果發給等級區分標識。

前項等級評鑑事項得由交通部委任交通部觀光局或委託民間團體執行之；其委任或委託事項及法規依據，應公告並刊登政府公報。

交通部委任交通部觀光局或委託民間團體執行第一項等級評鑑者，評鑑基準及等級區分標識，由交通部觀光局依其建築與設備標準、經營管理狀況、服務品質等訂定之。

📑 **重點提示** 「觀光旅館建築及設備標準」制定法源。

第 24 條 【旅館業之登記與營業】

經營旅館業者，除**依法辦妥公司**或**商業登記**外，並應向地方主管機關申請登記，**領取登記證及專用標識後，始得營業**。

主管機關為維護旅館旅宿之安寧，得會商相關機關訂定有關之規定。

📑 **重點提示** 本條例第 55 條第 5 項
未依本條例領取登記證而經營旅館業務者，處新臺幣十萬元以上五十萬元以下罰鍰，並勒令歇業。

📑 **重點提示** 「旅館業管理規則」第 4 條
經營旅館業者，除依法辦妥公司或商業登記外，並應向地方主管機關申請登記，領取登記證後，始得營業。

旅館業於申請登記時，應檢附下列文件：
一、旅館業登記申請書。
二、公司登記或商業登記證明文件影本。
三、建築物核准使用證明文件影本。
四、土地、建物同意使用證明文件影本（土地、建物所有人申請登記者免附）。
五、責任保險契約影本。
六、提供住宿客房及其他服務設施之照片。
七、其他經中央或地方主管機關指定有關文件。

地方主管機關得視需要，要求申請人就檢附文件提交正本以供查驗。

📑 **重點提示** 「旅館業管理規則」第 13 條
旅館業申請登記案件，經審查符合規定者，由地方主管機關以書面通知申請人繳交旅館業登記證及旅館業專用標識規費，領取旅館業登記證及旅館業專用標識。

第 25 條 【民宿之登記與營業】

主管機關應依據各地區**人文街區**、歷史風貌、自然景觀、生態、環境資源、農林漁牧、工藝製造、藝術文創等生產活動，輔導管理民宿之設置。

民宿經營者，應向地方主管機關申請登記，領取登記證及專用標識後，始得經營。

民宿之設置地區、經營規模、建築、消防、經營設備基準、申請登記要件、經營者資格、管理監督及其他應遵行事項之管理辦法，由中央主管機關會商有關機關定之。

重點提示 本條例第 55 條第 6 項

未依本條例領取登記證而經營民宿者，處新臺幣六萬元以上三十萬元以下罰鍰，並勒令歇業。

觀光旅館之建築及設備標準，由中央主管機關會同內政部定之。

重點提示 「民宿管理辦法」制定法源。

第 26 條　【旅行業之登記與營業】

經營旅行業者，應先向中央主管機關申請核准，並依法辦妥公司登記後，領取旅行業執照，始得營業。

重點提示 本條例第 55 條第 4 項

未依本條例領取營業執照而經營觀光旅館業務、旅行業務或觀光遊樂業務者，處新臺幣十萬元以上五十萬元以下罰鍰，並勒令歇業。

重點提示 「旅行業管理規則」第 5 條

經營旅行業，應備具下列文件，向交通部觀光局申請籌設：

一、籌設申請書。

二、全體籌設人名冊。

三、經理人名冊及經理人結業證書影本。

四、經營計畫書。

五、營業處所之使用權證明文件。

第 27 條　【旅行業之業務範圍】

旅行業業務範圍如下：

一、接受委託代售海、陸、空運輸事業之客票或代旅客購買客票。

二、接受旅客委託代辦出、入國境及簽證手續。

三、招攬或接待觀光旅客，並安排旅遊、食宿及交通。

四、設計旅程、安排導遊人員或領隊人員。

五、提供旅遊諮詢服務。

六、 其他經中央主管機關核定與國內外觀光旅客旅遊有關之事項。

前項業務範圍，中央主管機關得按其性質，區分為**綜合、甲種、乙種**旅行業核定之。

非旅行業者不得經營旅行業業務。但代售日常生活所需**國內海、陸、空**運輸事業之客票，不在此限。

📖 **重點提示** 本條例第 55 條第 1 項第 2 款
有下列情形之一者，處新臺幣三萬元以上十五萬元以下罰鍰；情節重大者，得廢止其營業執照：
二、 旅行業違反第二十七條規定，經營核准登記範圍外業務。

📖 **重點提示** 非旅行業者得代售日常生活所需陸上運輸事業之客票，例如：統聯、阿囉哈客運。

📖 **重點提示** 「旅行業管理規則」第 3 條
旅行業區分為綜合旅行業、甲種旅行業及乙種旅行業三種。

📖 **重點提示** 旅行業執照區分

民國	旅行業執照區分
42 年	發布旅行業管理規則；旅行社分甲、乙、丙三種
57 年	旅行社分甲（接待海外旅客）、乙（安排國內旅遊）兩種
68 年	凍結旅行業執照，暫停申請新設旅行社
77 年	重新開放旅行業執照；旅行社分綜合、甲、乙三種

第 28 條　　**【外國旅行業設立分公司與代表人】**

外國旅行業在中華民國設立**分公司**，應**先向中央主管機關申請核准**，並**依公司法規定辦理認許後，領取旅行業執照，始得營業**。

外國旅行業在中華民國境內所置**代表人**，應向**中央主管機關申請核准**，**並依公司法規定向經濟部備案。但不得對外營業**。

📖 **重點提示** 本條例第 56 條
外國旅行業未經申請核准而在中華民國境內設置代表人者，處代表人新臺幣一萬元以上五萬元以下罰鍰，並勒令其停止執行職務。

第 29 條　　**【旅遊契約之訂定】**

旅行業辦理**團體旅遊**或**個別旅客旅遊**時，應與旅客訂定**書面契約**，並得以電子簽章法規定之**電子文件**為之。

前項契約之**格式**、**應記載**及**不得記載事項**，由中央主管機關定之。

旅行業將中央主管機關訂定之契約書格式公開並印製於收據憑證交付旅客者，除另有約定外，視為已依第一項規定與旅客訂約。

重點提示 本條例第 55 條第 2 項第 1 款
有下列情形之一者，處新臺幣一萬元以上五萬元以下罰鍰：
一、旅行業違反第二十九條第一項規定，未與旅客訂定書面契約。

重點提示 「國外旅遊定型化契約書範本」、「國內旅遊定型化契約書範本」、「國外旅遊定型化契約應記載與不得記載事項」、「國內旅遊定型化契約應記載與不得記載事項」。

第 30 條　　【旅行社之保證金】

經營旅行業者，應依規定繳納保證金；其金額，由中央主管機關定之。金額調整時，原已核准設立之旅行業亦適用之。

旅客對旅行業者，**因旅遊糾紛所生之債權**，對前項保證金有**優先受償之權**。

旅行業未依規定繳足保證金，經主管機關通知**限期繳納，屆期仍未繳納者，廢止其旅行業執照**。

重點提示 本條例第 55 條第 3 項
有下列情形之一者，處新臺幣一萬元以上五萬元以下罰鍰：觀光旅館業、旅館業、旅行業、觀光遊樂業或民宿經營者，違反依本條例所發布之命令。

重點提示 「旅行業管理規則」第 6 條
旅行業經核准籌設後，應於二個月內依法辦妥公司設立登記，備具下列文件，並繳納旅行業保證金、註冊費向交通部觀光局申請註冊，屆期即廢止籌設之許可。但有正當理由者，得申請延長二個月，並以一次為限：
一、註冊申請書。
二、公司登記證明文件。
三、公司章程。
四、旅行業設立登記事項卡。

前項申請，經核准並發給旅行業執照賦予註冊編號後，始得營業。

第 31 條　　【責任保險、履約保險】

觀光旅館業、旅館業、旅行業、觀光遊樂業及民宿經營者，於經營各該業務時，應依規定投保責任保險。

旅行業辦理**旅客出國及國內旅遊業務**時，應依規定投保履約保證保險。

前二項各行業應投保之保險範圍及金額，由中央主管機關**會商**有關機關定之。

旅行業辦理旅遊行程期間**因意外事故致旅客或隨團服務人員死亡或傷害**，而受下列之人請求時，**不論其有無過失，請求權人得於前項所定之保險範圍及金額內**，依本條例規定向第一項責任保險之保險人請求保險給付：

一、 因意外事故致旅客或隨團服務人員傷害者，為受害人本人。

二、 因意外事故致旅客或隨團服務人員死亡者，請求順位如下：

（一）父母、子女及配偶。

（二）祖父母。

（三）孫子女。

（四）兄弟姊妹。

第一項之責任保險人依本條例規定所為之**保險給付，視為被保險人損害賠償金額之一部分**；被保險人受賠償請求時，得扣除之。

📖 **重點提示** 本條例第 57 條第 1 項
旅行業未依第三十一條規定辦理履約保證保險或責任保險，中央主管機關得立即停止其辦理旅客之出國及國內旅遊業務，並限於三個月內辦妥投保，逾期未辦妥者，得廢止其旅行業執照。

📖 **重點提示** 本條例第 57 條第 3 項
觀光旅館業、旅館業、觀光遊樂業及民宿經營者，未依第三十一條規定辦理責任保險者，限於一個月內辦妥投保，屆期未辦妥者，處新臺幣三萬元以上十五萬元以下罰鍰，並得廢止其營業執照或登記證。

📖 **重點提示** 現行法令觀光產業只有旅行業需投保履約保證保險。

📖 **重點提示** 責任保險、履約保證保險與平安保險之差異

投保	保險種類	
旅行業 （旅行業管理 規則規定）	責任保險 （第 53 條）	旅行社在出團期間內因為發生意外事故，導致旅遊團員身體受有傷害，依法應負賠償責任，而由保險公司負責賠償保險金給團員或其法定繼承人的一種責任保險。

投保		保險種類
旅行業 （旅行業管理規則規定） （續）	履約保險 （第53條）	旅行社因財務問題無法履行原簽訂的旅遊契約，導致旅遊團員已支付的團費遭受損失，由保險公司賠償旅遊團費損失的一種履約保證保險。
旅客 （自行投保）	旅遊平安保險	針對出國旅行途中可能發生的各種意外（除疾病、外科手術、自殺、戰事變亂、職業性運動競賽與故意行為外），所導致的一切意外死傷事故所做的保障，一般皆可獲得保險公司理賠。 **備註：** 產險公司著重在「事件」，因此會提供旅遊不便險，例如行李損失、行李延誤、行程變更或其他等。 人壽公司著重在「個人相關」，因此會提供醫療疾病保障；例如：突發疾病醫療、重大事故、返國就醫，或其他等。 **實際保障內容及費用，依各壽產險公司而有所不同。**

📖 重點提示 旅行社在資本總額、註冊費、保證金、責任保險之規定

類別	綜合旅行社／ 每增設1分公司	甲種旅行社／ 每增設1分公司	乙種旅行社／ 每增設1分公司
資本總額 （旅規則§11）	3,000萬／150萬	600萬／100萬	120萬／60萬
註冊費 （旅規則§12）	30,000元／1,500元	6,000元／1,000元	1,200元／600元
保證金 （旅規則§12）	1,000萬／30萬	150萬／30萬	60萬／15萬
經理人人數 （旅規則§13）	1人／1人	1人／1人	1人／1人
責任保險 （旅規則§53）	旅客死亡：200萬、旅客體傷醫療：10萬 家屬前往海外或來華善後：10萬 家屬前往國內善後：5萬 證件遺失損害賠償：2千		
履約保險金額 （非TQAA會員） （旅規則§53）	6,000萬／400萬	2,000萬／400萬	800萬／200萬
履約保險金額 （TQAA會員） （旅規則§53）	4,000萬／100萬	500萬／100萬	200萬／50萬

第 32 條　　【導遊人員及領隊人員之管理】

　　導遊人員及領隊人員，應經中央主管機關或其委託之有關機關評量及訓練合格。

　　前項人員，應經中央主管機關**發給執業證**，並**受旅行業僱用或受政府機關、團體之臨時招請，始得執行業務。**

　　導遊人員及領隊人員取得結業證書或執業證**後連續三年未執行各該業務者，應重行參加訓練結業，領取或換領執業證後，始得執行業務**。但因天災、疫情或其他事由，中央主管機關得視實際需要公告延長之。

　　第一項修正施行前已取得執業證者，得不受第一項評量或訓練合格之規定限制。

　　第一項施行日期，由行政院會同考試院以命令定之。

📖 **重點提示**　考試主管機關為考選部；訓練則由觀光局委託有關機關、團體，例如：中華民國領隊協會或導遊協會。

📖 **重點提示**　本條例第 59 條
未依第三十二條規定取得執業證而執行導遊人員或領隊人員業務者，處新臺幣一萬元以上五萬元以下罰鍰，並禁止其執業。

📖 **重點提示**　「導遊人員管理規則」第 2 條
導遊人員之訓練、執業證核發、管理、獎勵及處罰等事項，由交通部委任交通部觀光局執行之；其委任事項及法規依據應公告並刊登政府公報或新聞紙。

📖 **重點提示**　「領隊人員管理規則」第 2 條
領隊人員之訓練、執業證核發、管理、獎勵及處罰等事項，由交通部委任交通部觀光局執行之；其委任事項及法規依據應公告並刊登於政府公報或新聞紙。

📖 **重點提示**　「導遊人員管理規則」第 16 條第 1 項
導遊人員取得結業證書或執業證後，連續三年未執行導遊業務者，應依規定重行參加訓練結業，領取或換領執業證後，始得執行導遊業務。

📖 **重點提示**　「領隊人員管理規則」第 14 條第 1 項
領隊人員取得結業證書或執業證後，連續三年未執行領隊業務者，應依規定重行參加訓練結業，領取或換領執業證後，始得執行領隊業務。

第 33 條　　【經理人員之管理】

　　有下列各款情事之一者，**不得**為觀光旅館業、旅行業、觀光遊樂業之發起人、董事、監察人、經理人、執行業務或代表公司之股東：

一、　有**公司法第三十條各款**情事之一者。

二、　曾經營該觀光旅館業、旅行業、觀光遊樂業受撤銷或廢止營業執照處分**尚未逾五年**者。

　　已充任為公司之董事、監察人、經理人、執行業務或代表公司之股東，如有第一項各款情事之一者，當然解任之，中央主管機關應撤銷或廢止其登記，並通知公司登記之主管機關。

　　旅行業經理人應經中央主管機關或其委託之有關機關團體**訓練合格**，領取結業證書後，始得充任；其參加訓練資格，由中央主管機關定之。

　　旅行業經理人**連續三年未在旅行業任職者，應重新參加訓練合格後，始得受僱為經理人。**

　　旅行業經理人**不得兼任**其他旅行業之經理人，並**不得自營或為他人兼營旅行業。**

📖 **重點提示**　本條例第 58 條第 1 項第 1 款
有下列情形之一者，處新臺幣三千元以上一萬五千元以下罰鍰；情節重大者，並得逕行定期停止其執行業務或廢止其執業證：
一、　旅行業經理人違反第三十三條第五項規定，兼任其他旅行業經理人或自營或為他人兼營旅行業。

📖 **重點提示**　經理人與導遊人員、領隊人員資格取得之差異，在於經理人不需經過考選部之考試。

第 34 條　　【特有產品及手工藝品之管理】

　　主管機關對各地**特有產品及手工藝品**，應會同有關機關調查統計，輔導改良其生產及製作技術，提高品質，**標明價格**，並協助在各觀光地區商號集中銷售。

　　各觀光地區商店販賣前項特有產品及手工藝品，**不得以贗品權充**，違反者依相關法令規定辦理。

第 35 條 【觀光遊樂業之登記與營業】

經營觀光遊樂業者，應先**向主管機關申請核准**，並依法辦妥公司登記後，**領取觀光遊樂業執照**，始得營業。

為促進觀光遊樂業之發展，中央主管機關應針對**重大投資案件，設置單一窗口**，會同中央有關機關辦理。

前項所稱重大投資案件，由中央主管機關**會商**有關機關定之。

重點提示 本條例第 55 條第 4 項
未依本條例領取營業執照而經營觀光旅館業務、旅行業務或觀光遊樂業務者，處新臺幣十萬元以上五十萬元以下罰鍰，並勒令歇業。

重點提示 觀光產業設立制度及投保保險之規定

觀光產業	本條例條文	設立制度		應領取		應投保		應懸掛專用標識
		許可	登記	執照	登記證	責任保險	履約保險	
觀光旅館業	21	V		V		V		V
旅館業	24	V			V	V		V
民宿	25		V		V	V		V
旅行業	26	V		V		V	V	
外國旅行業	28	V		V				
觀光遊樂業	35	V		V		V		V

第 36 條 【水域遊憩活動之管理】

為維護遊客安全，水域遊憩活動管理機關得對水域遊憩活動之種類、**範圍、時間**及**行為限制**之，並得視水域環境及資源條件之狀況，**公告禁止水域遊憩活動區域**；其禁止、限制及應遵守事項之管理辦法，由主管機關**會商**有關機關定之。

帶客從事水域遊憩活動具營利性質者，應投保責任保險；提供場地或器材供遊客從事水域遊憩活動而具營利性質者，亦同。

前項責任保險給付項目及最低保險金額，由主管機關於第一項管理辦法中定之。

前項保險金額之部分金額，於第二項責任保險之被保險人因意外事故致遊客死亡或傷害，而受下列之人請求時，**不論被保險人有無過失，請求權人得依本條例規定向責任保險人請求保險給付：**

一、因意外事故致遊客傷害者，為受害人本人。

二、因意外事故致遊客死亡者，請求順位如下：

（一）父母、子女及配偶。

（二）祖父母。

（三）孫子女。

（四）兄弟姊妹。

第二項之責任保險人依本條例規定所為之保險給付，視為被保險人損害賠償金額之一部分；被保險人受賠償請求時，得扣除之。

📖 **重點提示** 本條例第 60 條第 1 項

於公告禁止區域從事水域遊憩活動或不遵守水域管理機關對有關水域遊憩活動所為種類、範圍、時間及行為之限制命令者，由其水域管理機關處新臺幣一萬元以上五萬元以下罰鍰，並禁止其活動。

前項行為具營利性質者，處新臺幣五萬元以上二十萬元以下罰鍰，並禁止其活動。

第 37 條 　【觀光產業之檢查】

主管機關對**觀光旅館業、旅館業、旅行業、觀光遊樂業或民宿經營者**之**經營管理、營業設施，**得實施定期或不定期檢查。

觀光旅館業、旅館業、旅行業、觀光遊樂業或民宿經營者**不得規避、妨礙或拒絕**前項檢查，並應提供必要之協助。

📖 **重點提示** 本條例第 54 條第 1 項

觀光旅館業、旅館業、旅行業、觀光遊樂業或民宿經營者，經主管機關依第三十七條第一項檢查結果有不合規定者，除依相關法令辦理外，並令限期改善，屆期仍未改善者，處新臺幣三萬元以上十五萬元以下罰鍰；情節重大者，並得定期停止其營業之一部或全部；經受停止營業處分仍繼續營業者，廢止其營業執照或登記證。

📖 **重點提示** 本條例第 54 條第 3 項

觀光旅館業、旅館業、旅行業、觀光遊樂業或民宿經營者，規避、妨礙或拒絕主管機關依第三十七條第一項規定檢查者，處新臺幣三萬元以上十五萬元以下罰鍰，並得按次連續處罰。

📖 **重點提示**　「旅行業管理規則」第 40 條第 1~2 項
交通部觀光局為督導管理旅行業，得定期或不定期派員前往旅行業營業處所或其業務人員執行業務處所檢查業務。
旅行業或其執行業務人員於交通部觀光局檢查前項業務時，應提出業務有關之報告及文件，並據實陳述辦理業務之情形，不得規避、妨礙或拒絕前項檢查，並應提供必要之協助。

第 37-1 條　【非法經營觀光業務】

　　主管機關為調查**未依本條例取得營業執照或登記證而經營觀光旅館業務、旅行業務、觀光遊樂業務、旅館業務或民宿之事實**，得請求有關機關、法人、團體及當事人，提供必要文件、單據及相關資料；必要時得會同警察機關執行檢查，並得公告檢查結果。

第 38 條　【機場服務費】

　　為**加強機場服務及設施，發展觀光產業，**得收取出境航空旅客之**機場服務費**；其**收費繳納方法、免收服務費對象**及**相關作業方式**之辦法，由中央主管機關擬訂，報請**行政院核定之。**

　　觀光地區、風景特定區、自然人文生態景觀區，該管目的事業主管機關得對進入之旅客收取**觀光保育費**；其收費繳納方法、公告收費範圍、免收保育費對象、差別費率及相關作業方式之辦法，由中央主管機關擬訂，**其涉及原住民保留地者，應會同中央原住民族事務主管機關研訂，報請行政院核定之。**

📖 **重點提示**　「出境航空旅客機場服務費收費及作業辦法」制定法源。

第 39 條　【觀光從業人員之訓練】

　　中央主管機關，**為適應觀光產業需要，提高觀光從業人員素質，**應辦理專業人員訓練，培育觀光從業人員；其所需之訓練費用，**得向其所屬事業機構、團體或受訓人員收取。**

第 40 條　【觀光產業之監督】

　　觀光產業依法組織之同業公會或其他法人團體，其業務應受**各該目的事業主管機關**之監督。

第 41 條　　【觀光產業之專用標識】

　　　　觀光旅館業、旅館業、觀光遊樂業及民宿經營者，應懸掛主管機關發給之觀光專用標識；其型式及使用辦法，由中央主管機關定之。

　　　　前項觀光專用標識之製發，主管機關得委託各該業者團體辦理之。

　　　　觀光旅館業、旅館業、觀光遊樂業或民宿經營者，經受停止營業或廢止營業執照或登記證之處分者，應繳回觀光專用標識。

📖 **重點提示**　惟有旅行業沒有觀光專用標識，但綜合旅行業有服務標章（旅行業管理規則規則第 31 條）。

📖 **重點提示**　本條例第 61 條
未依第四十一條第三項規定繳回觀光專用標識，或未經主管機關核准擅自使用觀光專用標識者，處新臺幣三萬元以上十五萬元以下罰鍰，並勒令其停止使用及拆除之。

第 42 條　　【觀光產業之暫停營業】

　　　　觀光旅館業、旅館業、旅行業、觀光遊樂業或民宿經營者，暫停營業或暫停經營一個月以上者，其屬公司組織者，應於十五日內備具股東會議事錄或股東同意書，非屬公司組織者備具申請書，並詳述理由，報請該管主管機關備查。

　　　　前項申請暫停營業或暫停經營期間，最長不得超過一年，其有正當理由者，得申請展延一次，期間以一年為限，並應於期間屆滿前十五日內提出。

　　　　停業期限屆滿後，應於十五日內向該管主管機關申報復業。

　　　　未依第一項規定報請備查或前項規定申報復業，達六個月以上者，主管機關得廢止其營業執照或登記證。

📖 **重點提示**　本條例第 55 條第 2 項第 2 款
有下列情形之一者，處新臺幣一萬元以上五萬元以下罰鍰：
二、觀光旅館業、旅館業、旅行業、觀光遊樂業或民宿經營者，違反第四十二條規定，暫停營業或暫停經營未報請備查或停業期間屆滿未申報復業。

第 43 條　　【保障旅遊消費者權益】

　　　　為保障旅遊消費者權益，旅行業有下列情事之一者，中央主管機關得公告之：

一、 保證金被法院扣押或執行者。

二、 受停業處分或廢止旅行業執照者。

三、 自行停業者。

四、 解散者。

五、 經票據交換所公告為拒絕往來戶者。

六、 未**依第三十一條規定**辦理**履約保證保險**或**責任保險**者。

第四章　獎勵及處罰

第 44 條　【觀光產業經營管理之獎勵】

　　觀光旅館、**旅館**與**觀光遊樂設施**之興建及觀光產業之經營、管理，由中央主管機關會商有關機關訂定獎勵項目及標準獎勵之。

第 45 條　【民間機構開發觀光產業所需之公有土地】

　　民間機構開發經營觀光遊樂設施、觀光旅館經中央主管機關報請行政院核定者，其範圍內所需之公有土地得由公產管理機關讓售、出租、設定地上權、聯合開發、委託開發、合作經營、信託或以使用土地權利金或租金出資方式，提供民間機構開發、興建、營運，**不受土地法第二十五條、國有財產法第二十八條及地方政府公產管理法令之限制**。

　　依前項讓售之公有土地為公用財產者，仍應變更為**非公用財產**，由非公用財產管理機關辦理讓售。

第 46 條　【民間機構開發觀光產業所需之聯外道路】

　　民間機構開發經營**觀光遊樂設施**、**觀光旅館**經中央主管機關報請行政院核定者，其所需之聯外道路得由中央主管機關協調該管道路主管機關、地方政府及其他相關目的事業主管機關興建之。

📖 **重點提示**　*沒有旅館業。*

第 47 條　【民間機構開發觀光產業所需用地之變更】

　　民間機構開發經營**觀光遊樂設施**、**觀光旅館**經中央主管機關核定者，其範圍內所需用地如涉及**都市計畫**或非都市土地使用變更，應檢具**書圖文件**申

請，依**都市計畫法第二十七條**或**區域計畫法第十五條之一**規定辦理**逕行變更，不受通盤檢討之限制**。

📖 **重點提示** *沒有旅館業。*

第 48 條 【民間機構經營觀光產業之貸款】

民間機構經營**觀光遊樂業、觀光旅館業、旅館業之貸款**經中央主管機關**報請行政院核定**者，中央主管機關為配合發展觀光政策之需要，得洽請相關機關或金融機構提供**優惠貸款**。

📖 **重點提示** *旅行業非法定優惠貸款觀光產業。*

第 49 條 【經營觀光產業之租稅優惠】

觀光遊樂業、觀光旅館業及旅館業配合觀光政策提升服務品質，經中央主管機關核定者，於營運期間，供其直接使用之不動產，**應課徵之地價稅及房屋稅，得予適當減免**。

前項不動產，如係觀光遊樂業、觀光旅館業及旅館業設定地上權或承租者，以不動產所有權人**將地價稅、房屋稅減免金額全額回饋地上權人或承租人**，並經中央主管機關認定者為限。

第一項減免之期限、範圍、標準及程序之自治條例，由直轄市、縣（市）政府定之，**並報財政部備查**。

第一項觀光遊樂業、觀光旅館業及旅館業配合觀光政策提升服務品質之核定標準，**由交通部擬訂，報請行政院核定之**。

第一項租稅優惠，**實施年限為五年**，其年限屆期前，**行政院得視情況延長一次，並以五年為限**。

📖 **重點提示** *旅館業非法定優惠貸款觀光產業。*

第 50 條 【觀光產業抵減營利所得稅額】

為加強國際觀光宣傳推廣，**公司組織之觀光產業**，得在下列用途項下支出金額**百分之十至百分之二十**限度內，抵減當年度應納營利事業所得稅額；當年度**不足抵減**時，得在以後**四年度內抵減**之：

一、配合政府參與國際宣傳推廣之費用。

二、配合政府參加國際觀光組織及旅遊展覽之費用。

三、 配合政府推廣會議旅遊之費用。

前項投資抵減，其**每一年度得抵減總額，以不超過該公司當年度應納營利事業所得稅額百分之五十為限**。但最後年度抵減金額，不在此限。

第一項投資抵減之**適用範圍、核定機關、申請期限、申請程序、施行期限、抵減率**及其他相關事項之辦法，由**行政院**定之。

第 50-1 條　【外籍旅客向特定營業人購買特定貨物】

外籍旅客向特定營業人購買特定貨物，達一定金額以上，並於一定期間**內攜帶出口者**，得在一定期間內辦理退還特定貨物之營業稅；其辦法，由交通部會同**財政部**定之。

📖 **重點提示**　「外籍旅客購買特定貨物申請退還營業稅實施辦法」制定法源。

📖 **重點提示**　「外籍旅客購買特定貨物申請退還營業稅實施辦法」第 3 條第 4 款
達一定金額以上：指同一天內向同一特定營業人購買特定貨物，其含稅總金額達到新臺幣二千元以上者。

📖 **重點提示**　「外籍旅客購買特定貨物申請退還營業稅實施辦法」第 3 條第 6 款
一定期間：指自購買特定貨物之日起，至攜帶特定貨物出口之日止，未逾九十日之期間。但辦理特約市區退稅之外籍旅客，應於申請退稅之日起二十日內攜帶特定貨物出境。

第 51 條　【觀光產業或從業人員之表揚】

經營管理良好之**觀光產業**或服務成績優良之**觀光產業從業人員**，由主管機關表揚之。

前項表揚之**申請程序、獎勵內容、適用對象、候選資格、條件、評選**等相關事項之辦法，由中央主管機關定之。

第 52 條　【對觀光產業之發展有重大貢獻】

主管機關為**加強觀光宣傳，促進觀光產業發展**，對有關觀光之優良文學、藝術作品，**應予獎勵**；其辦法，由中央主管機關會同有關機關定之。

中央主管機關，**對促進觀光產業之發展有**重大貢獻者，授給**獎金、獎章**或**獎狀**表揚之。

第 53 條　　【觀光產業經營者與受僱人員玷辱國家榮譽】

　　觀光旅館業、旅館業、旅行業、觀光遊樂業或民宿經營者，有玷辱國家榮譽、損害國家利益、妨害善良風俗或詐騙旅客行為者，**處新臺幣三萬元以上十五萬元以下罰鍰**；情節重大者，**處新臺幣十五萬元以上五十萬元以下罰鍰**，並定期停止其營業之一部或全部，或廢止其營業執照或登記證。

　　經受停止營業一部或全部之處分，仍繼續營業者，處新臺幣五十萬元以上罰鍰，廢止其營業執照或登記證，並得按次處罰之。

　　觀光旅館業、旅館業、旅行業、觀光遊樂業之受僱人員有第一項行為者，**處新臺幣一萬元以上五萬元以下罰鍰**；其情節重大者，處新臺幣五萬元以上三十萬元以下罰鍰。

📖 **重點提示**　本條例第 3 項之受僱人員，不包括民宿業之受僱人員。

📖 **重點提示**　經營者之罰鍰高於受僱人員的 3 倍。

第 54 條　　【違反第 37 條規定】

　　觀光旅館業、旅館業、旅行業、觀光遊樂業或民宿經營者，經主管機關依第三十七條第一項檢查結果有**不合規定者**，除依相關法令辦理外，並令限期改善，屆期仍未改善者，**處新臺幣三萬元以上十五萬元以下罰鍰**；情節重大者，並得定期停止其營業之一部或全部；經受停止營業處分仍繼續營業者，廢止其營業執照或登記證。

　　經依第三十七條第一項規定檢查結果，有不合規定且危害旅客安全之虞者，在未完全改善前，得暫停其設施或設備一部或全部之使用。

　　觀光旅館業、旅館業、旅行業、觀光遊樂業或民宿經營者，規避、妨礙或拒絕主管機關依第三十七條第一項規定檢查者，**處新臺幣三萬元以上十五萬元以下罰鍰**，並得按次連續處罰。

第 55 條　　【違反第 22、27、29、42、21、24、26、35、25 條規定】

　　有下列情形之一者，**處新臺幣三萬元以上十五萬元以下罰鍰**；情節重大者，**得廢止其營業執照**：

一、觀光旅館業違反第二十二條規定，經營核准登記範圍外業務。

二、旅行業違反第二十七條規定，經營核准登記範圍外業務。

有下列情形之一者，**處新臺幣一萬元以上五萬元以下罰鍰：**

一、旅行業違反第二十九條第一項規定，未與旅客訂定書面契約。

二、觀光旅館業、旅館業、旅行業、觀光遊樂業或民宿經營者，違反第四十二條規定，暫停營業或暫停經營未報請備查或停業期間屆滿未申報復業。

觀光旅館業、旅館業、旅行業、觀光遊樂業或民宿經營者，違反依本條例所發布之命令，視情節輕重，主管機關**得令限期改善或處新臺幣一萬元以上五萬元以下罰鍰。**

未依本條例領取營業執照而經營觀光旅館業務、旅行業務或觀光遊樂業務者，**處新臺幣十萬元以上五十萬元以下罰鍰，並勒令歇業。**

未依本條例領取登記證而經營旅館業務者，**處新臺幣十萬元以上五十萬元以下罰鍰，並勒令歇業。**

未依本條例領取登記證而經營民宿者，**處新臺幣六萬元以上三十萬元以下罰鍰，並勒令歇業。**

觀光旅館業、旅館業及民宿經營者，擅自擴大營業客房部分者，其擴大部分，觀光旅館業及旅館業**處新臺幣五萬元以上二十五萬元以下罰鍰。**民宿經營者**處新臺幣三萬元以上十五萬元以下罰鍰。擴大部分並勒令歇業。**

經營觀光旅館業務、旅館業務及民宿者，依前四項規定經勒令歇業仍繼續經營者，得按次處罰，主管機關並得移送相關主管機關，採取停止供水、供電、封閉、強制拆除或其他必要可立即結束經營之措施，且其費用由該違反本條例之經營者負擔。

違反前五項規定，情節重大者，主管機關應公布其名稱、地址、負責人或經營者姓名及違規事項。

第 55-1 條　【非法經營觀光業務刊登營業訊息】

未依本條例規定領取營業執照或登記證而經營觀光旅館業務、旅行業務、觀光遊樂業務、旅館業務或民宿者，**以廣告物、出版品、廣播、電視、電子訊號、電腦網路或其他媒體等，散布、播送或刊登營業之訊息者，處新臺幣三萬元以上三十萬元以下罰鍰。**

第 55-2 條　【獎勵檢舉人辦法】

　　對於違反本條例之行為，**民眾得敘明事實並檢具證據資料**，向主管機關檢舉。

　　主管機關對於前項檢舉，經查證屬實並處以罰鍰者，其罰鍰金額達一定數額時，**得以實收罰鍰總金額收入之一定比例，提充檢舉獎金予檢舉人**。

　　前項檢舉及獎勵辦法，由主管機關定之。

　　主管機關為第二項查證時，對檢舉人之身分應予保密。

第 56 條　【違反第 28 條第 1 項規定】

　　外國旅行業**未經申請核准**而在中華民國境內設置代表人者，**處代表人新臺幣一萬元以上五萬元以下罰鍰，並勒令其停止執行職務**。

第 57 條　【違反第 31 條規定】

　　旅行業未依第三十一條規定辦理**履約保證保險**或**責任保險**，中央主管機關得立即停止其辦理旅客之出國及國內旅遊業務，並限於**三個月內辦妥投保，逾期未辦妥者，得廢止其旅行業執照**。

　　違反前項停止辦理旅客之出國及國內旅遊業務之處分者，中央主管機關得廢止其旅行業執照。

　　觀光旅館業、旅館業、觀光遊樂業及民宿經營者，未依第三十一條規定辦理**責任保險者，處新臺幣三萬元以上十五萬元以下罰鍰**，主管機關並應令限期辦妥投保，屆期未辦妥者，得廢止其營業執照或登記證。

第 58 條　【違反第 33 條規定】

　　有下列情形之一者，**處新臺幣三千元以上一萬五千元以下罰鍰；情節重大者，並得逕行定期停止其執行業務或廢止其執業證**：

一、旅行業經理人違反第三十三條第五項規定，兼任其他旅行業經理人或自營或為他人兼營旅行業。

二、導遊人員、領隊人員或觀光產業經營者僱用之人員，違反依本條例所發布之命令者。

　　經受停止執行業務處分，仍繼續執業者，廢止其執業證。

📖 **重點提示**　違反【導遊人員管理規則】第 27 條、【領隊人員管理規則】第 23 條。

第 59 條　**【違反第 32 條規定】**

　　未依第三十二條規定**取得執業證**而**執行導遊人員或領隊人員業務者，處新臺幣一萬元以上五萬元以下罰鍰，並禁止其執業。**

第 60 條　**【違反第 36 條規定】**

　　於公告禁止區域從事水域遊憩活動**或不遵守**水域遊憩活動管理機關對有關水域遊憩活動所為種類、範圍、時間及行為之**限制命令者**，由其水域遊憩活動管理機關**處新臺幣一萬元以上五萬元以下罰鍰，並禁止其活動。**

　　前項行為具營利性質者，**處新臺幣五萬元以上二十萬元以下罰鍰，並禁止其活動。**

　　具營利性質者未依主管機關所定保險金額，投保責任保險者，處新臺幣三萬元以上十五萬以下罰鍰，**並禁止其活動。**

第 61 條　**【違反第 41 條規定】**

　　未依第四十一條第三項規定**繳回觀光專用標識**，或未經主管機關核准擅自使用觀光專用標識者，**處新臺幣三萬元以上十五萬元以下罰鍰，並勒令其停止使用及拆除之。**

第 62 條　**【損壞觀光設施&違反第 2 條第 14 項、第 19 條規定】**

　　損壞**觀光地區或風景特定區之名勝、自然資源或觀光設施者**，有關目的事業主管機關得**處行為人新臺幣五十萬元以下罰鍰，並責令回復原狀或償還修復費用。**其無法回復原狀者，有關目的事業主管機關得**再處行為人新臺幣五百萬元以下罰鍰。**

　　旅客進入自然人文生態景觀區**未依規定申請專業導覽人員陪同進入者**，有關目的事業主管機關得**處行為人新臺幣三萬元以下罰鍰。**

第 63 條　**【風景特定區或觀光地區內不當行為】**

　　於風景特定區或觀光地區內有下列行為之一者，由其目的事業主管機關**處新臺幣一萬元以上五萬元以下罰鍰：**

一、　擅自經營固定或流動攤販。

二、　擅自設置指示標誌、廣告物。

三、　強行向旅客拍照並收取費用。

四、 強行向旅客推銷物品。

五、 其他騷擾旅客或影響旅客安全之行為。

違反前項第一款或第二款規定者，其攤架、指示標誌或廣告物**予以拆除並沒入之，拆除費用由行為人**負擔。

第 64 條　　【風景特定區或觀光地區內不當行為】

於**風景特定區**或**觀光地區**內有下列行為之一者，由其目的事業主管機關**處新臺幣五千元以上十萬元以下罰鍰**：

一、 任意拋棄、焚燒垃圾或廢棄物。

二、 將車輛開入禁止車輛進入或停放於禁止停車之地區。

三、 擅入管理機關公告禁止進入之地區。

其他經管理機關公告禁止破壞生態、污染環境及危害安全之行為，尤其目的事業主管機關處新臺幣五千元以上一百萬元以下罰鍰。

第 65 條　　【罰鍰】

依本條例所處之罰鍰，經通知限期繳納，**屆期未繳納者，依法移送強制執行**。

第五章　附　則

第 66 條　　【相關法規之法源】

風景特定區之評鑑、規劃建設作業、經營管理、經費及獎勵等事項之管理規則，由中央主管機關定之。

觀光旅館業、旅館業之設立、發照、經營設備設施、經營管理、受僱人員管理及獎勵等事項之管理規則，由中央主管機關定之。

旅行業之設立、發照、經營管理、受僱人員管理、獎勵及經理人訓練等事項之管理規則，由中央主管機關定之。

觀光遊樂業之設立、發照、經營管理及檢查等事項之管理規則，由中央主管機關定之。

導遊人員、領隊人員之訓練、執業證核發及管理等事項之管理規則，由中央主管機關定之。

📖 **重點提示** 「風景特定區管理規則」、「觀光旅館業管理規則」、「旅館業管理規則」、「旅行業管理規則」、「觀光遊樂業管理規則」、「導遊人員管理規則」、「領隊人員管理規則」之制定法源。

第 67 條 【相關法規之法源】

依本條例所為處罰之**裁罰標準**，由中央主管機關定之。

📖 **重點提示** 「發展觀光條例裁罰標準」制定法源。

第 68 條 【證照費】

依本條例規定核准發給之證照，得收取**證照費**；其費額，由中央主管機關定之。

第 69 條 【施行前已依法核准經營之旅館業、國民旅舍或觀光遊樂業、旅行業】

本條例**修正施行前已依法核准經營**旅館業務、國民旅舍或觀光遊樂業務者，應自本條例修正施行之日起一年內，向該管主管機關申請**旅館業登記證**或**觀光遊樂業執照**，始得繼續營業。

本條例修正施行後，始劃定之風景特定區或指定之觀光地區內，原依法核准經營遊樂設施業務者，應於風景特定區專責管理機構成立後或觀光地區公告指定之日起**一年內**，向該管主管機關申請**觀光遊樂業執照**，始得繼續營業。

本條例修正施行前已依法設立經營旅遊諮詢服務者，應自本條例修正施行之日起一年內，向中央主管機關申請核發**旅行業執照**，始得繼續營業。

第 70 條 【69/11/24 前已經許可經營之觀光旅館業】

於中華民國六十九年十一月二十四日前已經許可經營**觀光旅館業務而非屬公司組織者**，應自本條例修正施行之日起一年內，向該管主管機關**申請觀光旅館業營業執照**，始得繼續營業。

前項申請案，不適用第二十一條辦理公司登記及第二十三條第二項之規定。

第 70-1 條 【90/11/14 前已依相關法令核准經營之觀光遊樂業】

於本條例中華民國九十年十一月十四日修正施行前，已依相關法令核准經營**觀光遊樂業業務而非屬公司組織者**，應於中華民國一百年三月二十一日前，向該管主管機關**申請觀光遊樂業執照**，始得繼續營業。

前項申請案，不適用第三十五條辦理公司登記之規定。

第 70-2 條　【104/1/22 前非以營利目的供特定對象住宿之營利者】

　　於本條例中華民國一百零四年一月二十二日修正施行前,非以營利為目的且供特定對象住宿之場所而有營利之事實者,應自本條例修正施行之日起十年內,向地方主管機關申請旅館業登記、領取登記證及專用標識,始得繼續營業。

第 71 條　【施行日】

　　本條例除另定施行日期者外,自公布日施行。

※ 發展觀光條例罰則歸納表

本　　條　　例	罰　　則
第 53 條第 1 項	第 53 條第 1 項
觀光旅館業、旅館業、旅行業、觀光遊樂業或民宿經營者,有玷辱國家榮譽、損害國家利益、妨害善良風俗或詐騙旅客行為者。	處新臺幣三萬元以上十五萬元以下罰鍰;情節重大者,處新臺幣十五萬元以上五十萬元以下罰鍰,並定期停止其營業之一部或全部,或廢止其營業執照或登記證。
第 53 條第 3 項	第 53 條第 3 項
觀光旅館業、旅館業、旅行業、觀光遊樂業之受僱人員有玷辱國家榮譽、損害國家利益、妨害善良風俗或詐騙旅客行為者。	處新臺幣一萬元以上五萬元以下罰鍰;其情節重大者,處新臺幣五萬元以上三十萬元以下罰鍰。
第 37 條第 1 項	第 54 條第 1 項
觀光旅館業、旅館業、旅行業、觀光遊樂業或民宿經營者,檢查結果有不合規定者,除依相關法令辦理外,並令限期改善,屆期仍未改善者。	處新臺幣三萬元以上十五萬元以下罰鍰;情節重大者,並得定期停止其營業之一部或全部;經受停止營業處分仍繼續營業者,廢止其營業執照或登記證。
第 37 條第 2 項	第 54 條第 3 項
觀光旅館業、旅館業、旅行業、觀光遊樂業或民宿經營者,規避、妨礙或拒絕主管機關檢查者。	處新臺幣三萬元以上十五萬元以下罰鍰,並得按次連續處罰。
第 22 條	第 55 條第 1 項第 1 款
觀光旅館業經營核准登記範圍外業務。	處新臺幣三萬元以上十五萬元以下罰鍰;情節重大者,得廢止其營業執照。
第 27 條	第 55 條第 1 項第 2 款
旅行業經營核准登記範圍外業務。	處新臺幣三萬元以上十五萬元以下罰鍰;情節重大者,得廢止其營業執照。

本 條 例	罰 則
第 29 條	第 55 條第 2 項第 1 款
旅行業未與旅客訂定書面契約。	處新臺幣一萬元以上五萬元以下罰鍰。
第 42 條	第 55 條第 2 項第 2 款
觀光旅館業、旅館業、旅行業、觀光遊樂業或民宿經營者，暫停營業或暫停經營未報請備查或停業期間屆滿未申報復業。	處新臺幣一萬元以上五萬元以下罰鍰。
第 55 條第 3 項	第 55 條第 3 項
觀光旅館業、旅館業、旅行業、觀光遊樂業或民宿經營者，違反依本條例所發布之命令，視情節輕重，主管機關得令限期改善。	處新臺幣一萬元以上五萬元以下罰鍰。
第 21 條	第 55 條第 4 項
未領取營業執照而經營觀光旅館業務、旅行業務或觀光遊樂業務者。	處新臺幣十萬元以上五十萬元以下罰鍰，並勒令歇業。
第 24 條	第 55 條第 5 項
未領取登記證而經營旅館業務者。	處新臺幣十萬元以上五十萬元以下罰鍰，並命其立即停業。
第 26 條	第 55 條第 4 項
未領取營業執照而經營觀光旅館業務、旅行業務或觀光遊樂業務者。	處新臺幣十萬元以上五十萬元以下罰鍰，並勒令歇業。
第 35 條	第 55 條第 4 項
未領取營業執照而經營觀光旅館業務、旅行業務或觀光遊樂業務者。	處新臺幣十萬元以上五十萬元以下罰鍰，並勒令歇業。
第 25 條	第 55 條第 6 項
未領取登記證而經營民宿者。	處新臺幣六萬元以上三十萬元以下罰鍰，並勒令歇業。
第 28 條第 1 項	第 56 條
外國旅行業未經申請核准而在中華民國境內設置代表人者。	處代表人新臺幣一萬元以上五萬元以下罰鍰，並勒令其停止執行職務。
第 31 條	第 57 條第 1 項
旅行業未辦理履約保證保險或責任保險者。	中央主管機關得立即停止其辦理旅客之出國及國內旅遊業務，並限於三個月內辦妥投保，逾期未辦妥者，得廢止其旅行業執照。
第 57 條第 3 項	第 57 條第 3 項
觀光旅館業、旅館業、觀光遊樂業及民宿經營者，未依辦理責任保險者。	處新臺幣三萬元以上五十萬元以下罰鍰，主管機關並應令限期辦妥投保，屆期未辦妥者，得廢止其營業執照或登記證。

本　條　例	罰　　則
第 58 條第 1 項第 1 款	第 58 條第 1 項第 1 款
旅行業經理人兼任其他旅行業經理人或自營或為他人兼營旅行業。	處新臺幣三千元以上一萬五千元以下罰鍰；情節重大者，並得逕行定期停止其執行業務或廢止其執業證。
第 58 條第 1 項第 2 款	第 58 條第 1 項第 2 款
導遊人員、領隊人員或觀光產業經營者僱用之人員，違反依本條例所發布之命令者。	處新臺幣三千元以上一萬五千元以下罰鍰；情節重大者，並得逕行定期停止其執行業務或廢止其執業證。
第 59 條	第 59 條
未取得執業證而執行導遊人員或領隊人員業務者。	處新臺幣一萬元以上五萬元以下罰鍰，並禁止其執業。
第 60 條第 1、2 項	第 60 條第 1、2 項
於公告禁止區域從事水域遊憩活動或不遵守水域管理機關對有關水域遊憩活動所為種類、範圍、時間及行為之限制命令者。	處新臺幣一萬元以上五萬元以下罰鍰，並禁止其活動。前項行為具營利性質者，處新臺幣五萬元以上二十萬元以下罰鍰，並禁止其活動。
第 60 條第 3 項	第 60 條第 3 項
具營利性質者未依主管機關所定保險金額，投保責任保險者	處新臺幣三萬元以上十五萬以下罰鍰，並禁止其活動。
第 61 條	第 61 條
未繳回觀光專用標識，或未經主管機關核准擅自使用觀光專用標識者。	處新臺幣三萬元以上十五萬元以下罰鍰，並勒令其停止使用及拆除之。
第 62 條第 1 項	第 62 條第 1 項
損壞觀光地區或風景特定區之名勝、自然資源或觀光設施者。	處行為人新臺幣五十萬元以下罰鍰，並責令回復原狀或償還修復費用。其無法回復原狀者，有關目的事業主管機關得再處行為人新臺幣五百萬元以下罰鍰。
第 62 條第 2 項	第 62 條第 2 項
未申請專業導覽人員陪同。	處行為人新臺幣三萬元以下罰鍰。
第 63 條	第 63 條
於風景特定區或觀光地區內有下列行為之一者： 一、擅自經營固定或流動攤販。 二、擅自設置指示標誌、廣告物。 三、強行向旅客拍照並收取費用。 四、強行向旅客推銷物品。 五、其他騷擾旅客或影響旅客安全之行為。 違反前項第一款或第二款規定者，其攤架、指示標誌或廣告物予以拆除並沒入之，拆除費用由行為人負擔。	處新臺幣一萬元以上五萬元以下罰鍰。

本 條 例	罰 則
第 64 條	第 64 條
於風景特定區或觀光地區內有下列行為之一者： 一、任意拋棄、焚燒垃圾或廢棄物。 二、將車輛開入禁止車輛進入或停放於禁止停車之地區。 三、其他經管理機關公告禁止破壞生態、汙染環境及危害安全之行為。	處新臺幣五千元以上十萬元以下罰鍰。

※發展觀光條例罰鍰歸納表

罰則	罰 鍰
條例	處新臺幣三千元以上一萬五千元以下罰鍰
58-1-1	旅行業經理人兼任其他旅行業經理人或自營或為他人兼營旅行業。
58-1-2	導遊人員、領隊人員或觀光產業經營者僱用之人員，違反依本條例所發布之命令者。
條例	處新臺幣五千元以上十萬元以下罰鍰
64-1-1	任意拋棄、焚燒垃圾或廢棄物。
64-1-2	將車輛開入禁止車輛進入或停放於禁止停車之地區。
64-1-3	擅入管理機關公告禁止進入之地區。
條例	處新臺幣一萬元以上五萬元以下罰鍰
53-3	觀光旅館業、旅館業、旅行業、觀光遊樂業之受僱人員有玷辱國家榮譽、損害國家利益、妨害善良風俗或詐騙旅客行為者。
55-2-1	旅行業未與旅客訂定書面契約。
55-2-2	觀光旅館業、旅館業、旅行業、觀光遊樂業或民宿經營者，暫停營業或暫停經營未報請備查或停業期間屆滿未申報復業。
55-3	觀光旅館業、旅館業、旅行業、觀光遊樂業或民宿經營者，違反依本條例所發布之命令。
56	外國旅行業未經申請核准而在中華民國境內設置代表人者。
59	未取得執業證而執行導遊人員或領隊人員業務者。
60-1	於公告禁止區域從事水域遊憩活動或不遵守水域管理機關對有關水域遊憩活動所為種類、範圍、時間及行為之限制命令者。
63	於風景特定區或觀光地區內有下列行為之一者： 一、擅自經營固定或流動攤販。 二、擅自設置指示標誌、廣告物。 三、強行向旅客拍照並收取費用。 四、強行向旅客推銷物品。 五、其他騷擾旅客或影響旅客安全之行為。

罰則	罰　鍰
條例	處新臺幣三萬元以下罰鍰
62-2	未申請專業導覽人員陪同進入自然人文生態景觀區。
條例	處新臺幣三萬元以上十五萬元以下罰鍰
53-1	觀光旅館業、旅館業、旅行業、觀光遊樂業或民宿經營者，有玷辱國家榮譽、損害國家利益、妨害善良風俗或詐騙旅客行為者。
54-1	觀光旅館業、旅館業、旅行業、觀光遊樂業或民宿經營者，檢查結果有不合規定者。
54-3	觀光旅館業、旅館業、旅行業、觀光遊樂業或民宿經營者，規避、妨礙或拒絕主管機關檢查者。
55-1-1	觀光旅館業經營核准登記範圍外業務。
55-1-2	旅行業經營核准登記範圍外業務。
條例	處新臺幣三萬元以上十五萬元以下罰鍰
57-3	觀光旅館業、旅館業、觀光遊樂業及民宿經營者，未依辦理責任保險者。
60-3	於公告禁止區域從事水域遊憩活動或不遵守水域遊憩活動管理機關之限制命令，且具營利性質者未依主管機關所定保險金額，投保責任保險或傷害保險者。
61	未繳回觀光專用標識，或未經主管機關核准擅自使用觀光專用標識者。
條例	處新臺幣五萬元以上二十萬元以下罰鍰
60-2	於公告禁止區域從事水域遊憩活動或不遵守水域管理機關對有關水域遊憩活動所為種類、範圍、時間及行為之限制命令，且具營利性質者。
條例	處新臺幣五萬元以上三十萬元以下罰鍰
53-3	觀光旅館業、旅館業、旅行業、觀光遊樂業之受僱人員有玷辱國家榮譽、損害國家利益、妨害善良風俗或詐騙旅客行為，其情節重大者。
條例	處新臺幣六萬元以上三十萬元以下罰鍰
55-6	未領取登記證而經營民宿者。
條例	處新臺幣十萬元以上五十萬元以下罰鍰
55-4	未領取營業執照而經營觀光旅館業務、旅館業務、旅行業務或觀光遊樂業務者。
55-5	未領取登記證而經營旅館業務者。
條例	處新臺幣十五萬元以上五十萬元以下罰鍰
53-1	觀光旅館業、旅館業、旅行業、觀光遊樂業或民宿經營者，有玷辱國家榮譽、損害國家利益、妨害善良風俗或詐騙旅客行為者，情節重大者。
條例	處行為人新臺幣五十萬元以下罰鍰
62-1	損壞觀光地區或風景特定區之名勝、自然資源或觀光設施者。
條例	處行為人新臺幣五十萬元以上罰鍰
53-2	經受停止營業一部或全部之處分，仍繼續營業者。
條例	處行為人新臺幣五百萬元以下罰鍰
62-1	損壞觀光地區或風景特定區之名勝、自然資源或觀光設施，無法回復原狀者。

配合發展觀光條例制定、修訂之相關子法一覽表			
編號	配合增、修訂之相關子法	依據條文 發展觀光條例	類型
1	民間團體或營利事業辦理國際觀光宣傳及推廣事務輔導辦法	第 5 條	修正
2	法人團體受委託辦理國際觀光行銷推廣業務監督管理辦法	第 5 條	訂定
3	觀光地區及風景特定區建築物及廣告物攤位設置規劃限制辦法	第 12 條	修正
4	自然人文生態景觀區專業導覽人員管理辦法	第 19 條	訂定
5	觀光旅館及旅館旅宿安寧維護辦法	第 22、24 條	訂定
6	觀光旅館建築及設備標準	第 23 條	訂定
7	民宿管理辦法	第 25 條	訂定
8	國內旅遊定型化契約應記載及不得記載事項	第 29 條	修正
9	國外旅遊定型化契約應記載及不得記載事項	第 29 條	修正
10	水域遊憩活動管理辦法	第 36 條	訂定
11	出境航空旅客機場服務費收費及作業辦法	第 38 條	修正
12	觀光產業配合政府參與國際觀光宣傳推廣適用投資抵減辦法	第 50 條	訂定
13	外籍旅客購買特定貨物申請退還營業稅實施辦法	第 50 條之 1	訂定
14	優良觀光產業及其從業人員表揚辦法	第 51 條	訂定
15	觀光文學藝術作品獎勵辦法	第 52 條	修正
16	觀光旅館業管理規則	第 66 條	修正
17	旅館業管理規則	第 66 條	訂定
18	旅行業管理規則	第 66 條	修正
19	觀光遊樂業管理規則	第 66 條	訂定
20	導遊人員管理規則	第 66 條	修正
21	領隊人員管理規則	第 66 條	訂定
22	風景特定區管理規則	第 66 條	修正
23	發展觀光條例裁罰標準附表一：觀光旅館業與其僱用之人員違反本條例及觀光旅館業管理規則裁罰標準表 附表二：旅館業與其僱用之人員違反本條例及旅館業管理規則裁罰標準表 附表三：旅行業、旅行業經理人與旅行業僱用之人員違反本條例及旅行業管理規則裁罰標準表 附表四：觀光遊樂業與其僱用之人員違反本條例及觀光遊樂業管理規則裁罰標準表 附表五：民宿經營者違反本條例及民宿管理辦法裁罰標準表 附表六：導遊人員違反本條例及導遊人員管理規則裁罰標準表	第 67 條	訂定

發展觀光條例裁罰標準

版本：2022/11/8

中華民國 111 年 11 月 8 日交通部交路（一）字第 11182007564 號令修正
發布第 5 條條文之附表 1、第 6 條條文之附表 2、第 7 條條文之附表 3、
第 8 條條文之附表 4、第 9 條條文之附表 5、第 10 條條文之附表 6、第 11
條條文之附表 7、第 12 條條文之附表 8

發展觀光條例
裁罰標準附表

第一章　總　則

第 1 條　　【制定法源】

本標準依發展觀光條例（以下簡稱本條例）第六十七條規定訂定之。

第 2 條　　【依法規定】

違反本條例及依本條例所發布命令之行為，依本標準之規定裁罰。

第 3 條　　【結果認定】

前條行為，應依**調查事實及證據**之結果認定。

第 4 條　　【分別裁罰】

二個以上違反本條例及依本條例所發布命令之行為，應依本標準之規定
分別裁罰。

第二章　分　則

第 5 條　　【觀光旅館業與其僱用之人員違反】

**觀光旅館業與其僱用之人員違反本條例及觀光旅館業管理規則之規定
者**，除位於直轄市之一般觀光旅館業，由直轄市政府依**附表一**之規定裁罰
外，其餘之國際觀光旅館業及一般觀光旅館業，由交通部委任觀光局依「附
表一」之規定裁罰。

第 6 條　　【旅館業與其僱用之人員違反】

旅館業與其僱用之人員違反本條例及旅館業管理規則之規定者，由直轄
市或縣（市）政府依**附表二**之規定裁罰。

第 7 條　　【旅行業經理人、旅行業與其僱用之人員違反】

　　　旅行業、旅行業經理人與旅行業僱用之人員違反本條例及旅行業管理規則之規定者，由交通部委任觀光局依附表三之規定裁罰。

第 8 條　　【觀光遊樂業與其僱用之人員違反】

　　　觀光遊樂業與其僱用之人員違反本條例及觀光遊樂業管理規則之規定者，由交通部委任觀光局或由直轄市、縣（市）政府依附表四之規定。

第 9 條　　【民宿經營者違反】

　　　民宿經營者違反本條例及民宿管理辦法之規定者，由直轄市或縣（市）政府依**附表五**之規定裁罰。

第 10 條　　【導遊人員違反】

　　　導遊人員違反本條例及導遊人員管理規則之規定者，由交通部委任觀光局依**附表六**之規定裁罰。

第 11 條　　【領隊人員違反】

　　　領隊人員違反本條例及領隊人員管理規則之規定者，由交通部委任觀光局依**附表七**之規定裁罰。

第 12 條　　【水域遊憩活動違反】

　　　從事水域遊憩活動違反本條例及水域遊憩活動管理辦法之規定者，由水域管理機關依**附表八**之規定裁罰。

第 13 條　　【風景特定區違反】

　　　違反本條例及風景特定區管理規則有關國家級或直轄市級、縣（市）級風景特定區管理**規定者**，由交通部委任觀光局或由直轄市、縣（市）政府依**附表九**之規定裁罰。

　　　違反本條例第六十二條至第六十四條有關觀光地區管理規定者，由目的事業主管機關依**附表九**之規定裁罰。

第 14 條　　【自然人文生態景觀區違反】

　　　旅客進入自然人文生態景觀區**未依規定申請專業導覽人員陪同進入者**，由目的事業主管機關依**附表十**之規定裁罰。

第三章　附　則

第 15 條　【委任事項】

　　第五條、第七條、第八條第一項、第五項、第十條、第十一條及第十三條第一項之委任事項及委任依據應予公告，並刊登政府公報或新聞紙。

第 16 條　【書面之處分書】

　　依本標準規定裁罰時，應製作**書面之處分書**；其格式及應記載事項，由交通部觀光局定之。但目的事業主管機關依本條例第六十二條至第六十四條規定裁罰時，其**處分書之格式及應記載事項**，由目的事業主管機關定之。

第 17 條　【依行政程序法】

　　依本標準規定裁罰與調查事實及證據時，其有關文書之送達，依**行政程序法之規定辦理**。

第 18 條　【施行日】

　　本標準自發布日施行。

Tourism
Administration and Laws

旅遊業行政法規

04
CHAPTER

第一節　旅行業管理規則

版本：2022/11/22

中華民國 111 年 11 月 22 日交通部交路（一）字第 11182007974 號令修正發布第 5、7、20、24、37 條條文；增訂第 53-2 條條文；刪除第 56、57 條條文

第一章　總　則

第 1 條　　　【制定法源】

本規則依**發展觀光條例**（以下簡稱本條例）**第六十六條第三項**規定訂定之。

📖 **重點提示** 哪些規則之法源是發展觀光條例第 66 條；及哪些不是，例如：國家公園法不是。

第 2 條　　　【旅行業、經理人及從業人員之管理】

旅行業之設立、**變更**或**解散登記、發照、經營管理、獎勵、處罰、經理人及從業人員**之**管理、訓練**等事項，由交通部委任**交通部觀光局**執行之；其委任事項及法規依據應公告並刊登政府公報或新聞紙。

📖 **重點提示** 旅行業之經營管理等、及經理人、領隊、導遊之訓練等，皆由交通部委任交通部觀光局執行。

📖 **重點提示** 旅行業從業人員之異動登記，得由交通部委託直轄市政府辦理。

第 3 條　　　【旅行業之分類及其業務】

旅行業**區分為綜合旅行業、甲種旅行業**及**乙種旅行業**三種。

綜合旅行業經營下列業務：

一、接受委託代售國內外海、陸、空運輸事業之客票或代旅客購買國內外客票、託運行李。

二、接受旅客委託代辦出、入國境及簽證手續。

三、招攬或接待國內外觀光旅客並安排旅遊、食宿及交通。

四、以**包辦旅遊方式**或自行組團，安排旅客國內外觀光旅遊、食宿、交通及提供有關服務。

五、 委託甲種旅行業代為招攬前款業務。

六、 委託乙種旅行業代為招攬第四款國內團體旅遊業務。

七、 代理外國旅行業辦理聯絡、推廣、報價等業務。

八、 設計國內外旅程、安排導遊人員或領隊人員。

九、 提供國內外旅遊諮詢服務。

十、 其他經中央主管機關核定與國內外旅遊有關之事項。

甲種旅行業經營下列業務：

一、 接受委託代售國內**外**海、陸、空運輸事業之客票或代旅客購買國內外客票、託運行李。

二、 接受旅客委託**代辦出**、**入國境及簽證**手續。

三、 招攬或接待國內外觀光旅客並安排旅遊、食宿及交通。

四、 **自行組團**安排旅客出國觀光旅遊、食宿、交通及提供有關服務。

五、 代理綜合旅行業招攬前項第五款之業務。

六、 代理外國旅行業辦理聯絡、推廣、報價等業務。

七、 **設計國內外旅程、安排導遊人員**或**領隊人員**。

八、 提供國內**外**旅遊諮詢服務。

九、 其他經中央主管機關核定與國內外旅遊有關之事項。

乙種旅行業經營下列業務：

一、 接受委託代售國內海、陸、空運輸事業之客票或代旅客購買國內客票、託運行李。

二、 招攬或接待本國旅客或取得合法居留證件之外國人、香港、澳門居民及大陸地區人民國內旅遊、食宿、交通及提供有關服務。

三、 代理綜合旅行業招攬第二項第六款國內團體旅遊業務。

四、 設計國內旅程。

五、 提供國內旅遊諮詢服務。

六、 其他經中央主管機關核定與國內旅遊有關之事項。

前三項業務，非經依法領取旅行業執照者，不得經營。**但代售日常生活所需海、陸、空運輸事業之客票，不在此限。**

🔖 **重點提示** 綜合旅行業與甲種旅行業對照比較

綜合旅行業與甲種旅行業對照比較（綜合比甲種多經營之業務）	
3-1-4	包辦旅遊方式
3-1-6	委託乙種旅行業代為招攬第四款國內團體旅遊業務

🔖 **重點提示** 甲種旅行業與乙種旅行業對照比較

甲種旅行業與乙種旅行業對照比較（甲種比乙種多經營之業務）	
3-2-2	接受旅客委託代辦出、入國境及簽證手續。
3-2-4	自行組團安排旅客出國觀光旅遊、食宿、交通及提供有關服務。
3-2-7	安排導遊人員或領隊人員
	國外的旅遊相關業務

第4條　　【旅行業專業經營】

　　旅行業應專業經營，**以公司組織為限**；並應於公司名稱上**標明旅行社字樣**。

第二章　註　冊

第5條　　【旅行業之申請】

　　經營旅行業，應備具下列文件，**向交通部觀光局申請籌設：**

一、籌設申請書。

二、全體籌設人名冊。

三、經理人名冊及經理人結業證書影本。

四、營業處所之使用權證明文件。

🔖 **重點提示** 申請籌設時，不需具備「公司章程」、「登記事項卡」；可比較第7條【分公司之申請】。

第6條　　【旅行業之登記】

　　旅行業經核准籌設後，應於**二個月內**依法辦妥**公司設立登記**，備具下列**文件**，並**繳納旅行業保證金、註冊費**向交通部**觀光局申請註冊**，屆期即廢止籌設之**許可**。但有正當理由者，**得申請延長二個月**，並**以一次**為限：

一、註冊申請書。

二、公司登記證明文件。

三、公司章程。

四、旅行業設立**登記事項卡**。

前項申請，**經核准並發給旅行業執照**賦予**註冊編號**後，**始得營業**。

重點提示 對照本規則第 8 條。

重點提示 「發展觀光條例」第 30 條第 3 項
旅行業未依規定繳足保證金，經主管機關通知限期繳納，屆期仍未繳納者，
廢止其旅行業執照。

第 7 條 【旅行業分公司之申請】

旅行業設立分公司，應備具下列文件向**交通部觀光局**申請：

一、分公司設立申請書。

二、董事會議事錄或股東同意書。

三、公司章程。

四、分公司經理人名冊及經理人結業證書影本。

五、營業處所之使用權證明文件。

重點提示 分公司申請籌設時，不需具備「全體籌設人名冊」，但需具備「董事會議事錄或股東同意書」；可比較本規則第 5 條【公司之申請】。

第 8 條 【旅行業分公司之登記】

旅行業申請設立分公司經**許可後**，應於**二個月內**依法辦妥**分公司設立登記**，並備具下列**文件**及**繳納旅行業保證金、註冊費**，向交通部觀光局申請旅行業**分公司註冊**，屆期即**廢止**設立之許可。但有正當理由者，**得申請延長二個月**，並以**一次為限**：

一、分公司註冊申請書。

二、分公司登記證明文件。

第六條第二項於分公司設立之申請準用之。

重點提示 「發展觀光條例」第 30 條第 3 項
旅行業未依規定繳足保證金，經主管機關通知限期繳納，屆期仍未繳納者，
廢止其旅行業執照。

重點提示 本規則第 19 條

旅行業經核准註冊，應於領取旅行業執照後一個月內開始營業。

旅行業應於領取旅行業執照後始得懸掛市招。旅行業營業地址變更時，應於換領旅行業執照前，拆除原址之全部市招。

前項規定於分公司準用之。

第 9 條　【旅行業之變更或同業合併】

旅行業組織、名稱、種類、資本額、地址、代表人、董事、監察人、經理人變更或同業合併，應於變更或合併後十五日內備具下列文件向交通部觀光局申請核准後，依公司法規定期限辦妥公司變更登記，並憑辦妥之有關文件於二個月內換領旅行業執照：

一、變更登記申請書。

二、其他相關文件。

前項規定，於旅行業分公司之地址、經理人變更者準用之。

旅行業股權或出資額轉讓，應依法辦妥過戶或變更登記後，報請交通部觀光局備查。

第 10 條　【國外分支機構之經營】

綜合旅行業、甲種旅行業在國外、香港、澳門或大陸地區設立分支機構或與國外、香港、澳門或大陸地區旅行業合作於國外、香港、澳門或大陸地區經營旅行業務時，除依有關法令規定外，應報請交通部觀光局備查。

第 11 條　【資本總額】

旅行業實收之資本總額，規定如下：

一、綜合旅行業不得少於新臺幣三千萬元。

二、甲種旅行業不得少於新臺幣六百萬元。

三、乙種旅行業不得少於新臺幣一百二十萬元。

綜合旅行業在國內每增設分公司一家，須增資新臺幣一百五十萬元，甲種旅行業在國內每增設分公司一家，須增資新臺幣一百萬元，乙種旅行業在國內每增設分公司一家，須增資新臺幣六十萬元。但其原資本總額，已達增設分公司所須資本總額者，不在此限。

第 12 條　【註冊費、保證金】

　　旅行業應依照下列規定，繳納註冊費、保證金：

一、註冊費：

　　（一）按資本總額千分之一繳納。

　　（二）分公司按增資額千分之一繳納。

二、保證金：

　　（一）綜合旅行業新臺幣一千萬元。

　　（二）甲種旅行業新臺幣一百五十萬元。

　　（三）乙種旅行業新臺幣六十萬元。

　　（四）綜合、甲種旅行業每一分公司新臺幣三十萬元。

　　（五）乙種旅行業每一分公司新臺幣十五萬元。

　　（六）經營同種類旅行業，最近兩年未受停業處分，且保證金未被強制執行，並取得經中央主管機關認可足以保障旅客權益之觀光公益法人會員資格者，得按（一）至（五）目金額十分之一繳納。

　　旅行業有下列情形之一者，其有關前項第二款第六目規定之二年期間，應自變更時重新起算：

一、名稱變更者。

二、代表人變更，其變更後之代表人，非由原股東出任者，且取得股東資格未滿一年者。

　　旅行業保證金應以銀行定存單繳納之。

　　申請、換發或補發旅行業執照，應繳納執照費新臺幣一千元。

　　因行政區域調整或門牌改編之地址變更而換發旅行業執照者，免繳納執照費。

第 13 條　【經理人】

　　旅行業及其分公司應各置經理人一人以上負責監督管理業務。

　　前項旅行業經理人應為專任，不得兼任其他旅行業之經理人，並不得自營或為他人兼營旅行業。

■ 重點提示 旅行社在資本總額、註冊費、保證金、責任保險之規定

類別	綜合旅行社／每增設 1 分公司	甲種旅行社／每增設 1 分公司	乙種旅行社／每增設 1 分公司
資本總額（旅規則§11）	3,000 萬／150 萬	600 萬／100 萬	120 萬／60 萬
註冊費（旅規則§12）	30,000 元／1,500 元	6,000 元／1,000 元	1,200 元／600 元
保證金（旅規則§12）	1,000 萬／30 萬	150 萬／30 萬	60 萬／15 萬
經理人人數（旅規則§13）	1 人／1 人	1 人／1 人	1 人／1 人

■ 重點提示 「發展觀光條例」第 58 條第 1 項第 1 款

有下列情形之一者，處新臺幣三千元以上一萬五千元以下罰鍰，情節重大者，並得逐行定期停止其執行業務或廢止其執業證：

一、 旅行業經理人違反第 33 條第 5 項規定，兼任其他旅行業經理人或自營或為他人兼營旅行業。

第 14 條 【消極資格】

有下列各款情事之一者，不得為旅行業之發起人、董事、監察人、經理人、執行業務或代表公司之股東，**已充任者，當然解任之**，由交通部觀光局**撤銷或廢止其登記**，並通知公司登記主管機關：

一、 曾犯組織犯罪防制條例規定之罪，經有罪判決確定，尚未執行、尚未執行完畢，或執行完畢、緩刑期滿或赦免後未逾五年。

二、 曾犯詐欺、背信、侵占罪經宣告有期徒刑一年以上之刑確定，尚未執行、尚未執行完畢，或執行完畢、緩刑期滿或赦免後未逾二年。

三、 曾犯貪污治罪條例之罪，經判決有罪確定，尚未執行、尚未執行完畢，或執行完畢、緩刑期滿或赦免後未逾二年。

四、 受破產之宣告或經法院裁定開始清算程序，尚未復權。

五、 使用票據經拒絕往來尚未期滿者。

六、 無行為能力或限制行為能力者。

七、 受輔助宣告尚未撤銷。

八、 曾經營旅行業受撤銷或廢止營業執照處分，尚未逾五年者。

重點提示 「發展觀光條例」第 33 條第 1、2 項

有下列各款情事之一者，不得為觀光旅館業、旅行業、觀光遊樂業之發起人、董事、監察人、經理人、執行業務或代表公司之股東：

一、有公司法第三十條各款情事之一者。

二、曾經營該觀光旅館業、旅行業、觀光遊樂業受撤銷或廢止營業執照處分尚未逾五年者。

已充任為公司之董事、監察人、經理人、執行業務或代表公司之股東，如有第一項各款情事之一者，當然解任之，中央主管機關應撤銷或廢止其登記，並通知公司登記之主管機關。

第 15 條 【經理人之積極資格】

旅行業經理人**應備具下列資格**之一，經交通部觀光局或其委託之有關機關、團體**訓練合格**，發給**結業證書後，始得充任：**

一、大專以上學校畢業或高等考試及格，曾任旅行業代表人二年以上者。

二、大專以上學校畢業或高等考試及格，曾任海陸空客運業務單位主管三年以上者。

三、大專以上學校畢業或高等考試及格，曾任旅行業專任職員四年或領隊、導遊六年以上者。

四、高級中等學校畢業或普通考試及格或二年制專科學校、三年制專科學校、大學肄業或五年制專科學校規定學分三分之二以上及格，曾任旅行業代表人四年或專任職員六年或領隊、導遊八年以上者。

五、曾任旅行業專任職員十年以上者。

六、大專以上學校畢業或高等考試及格，曾在國內外大專院校主講觀光專業課程二年以上者。

七、大專以上學校畢業或高等考試及格，曾任觀光行政機關業務部門專任職員三年以上或高級中等學校畢業曾任觀光行政機關或旅行商業同業公會業務部門專任職員五年以上者。

大專以上學校或高級中等學校觀光科系畢業者，前項第二款至第四款之年資，得按其應具備之年資減少一年。

第一項訓練合格人員，**連續三年未在旅行業任職者，應重新參加訓練合格後，始得受僱為經理人。**

📖 **重點提示** 經理人需具備學經歷資格之規定

經歷	資歷（以上）	學歷			備註
		大專以上畢業或高考及格	高中或普考及格或二專、三專、大學肄業或五專學分三分之二以上及格	高中畢業	
旅行業代表人	2 年	V			
	4 年		V		※
海陸空客運業務主管	3 年	V			※
旅行業專任職員	4 年	V			※
	6 年		V		※
	10 年				
領隊、導遊	6 年	V			※
	8 年		V		※
曾在國內大專院校主講觀光課程	2 年	V			
曾任觀光行政機關業務部門專任職員	3 年	V			
				V	
曾任旅行商業同業公會業務部門專任職員	5 年			V	

備註※：大專以上學校或高級中等學校觀光科系畢業者，得按其應具備之年資減少一年。

第 15-1 條　【經理人訓練之機關團體】

　　　旅行業經理人訓練**由交通部觀光局或其委託**之有關**機關、團體**辦理。

　　　前項受**委託機關、團體**，應具下列資格之一：

一、　須為旅行業或旅行業經理人相關之觀光團體，且最近二年曾自行辦理或接受交通部觀光局委託辦理旅行業從業人員相關訓練者。

二、　須為設有觀光相關科系之大專以上學校，**最近二年**曾自行辦理或接受交通部觀光局委託辦理旅行業從業人員相關訓練者。

第 15-2 條　【經理人訓練之相關規定】

　　　旅行業經理人訓練之**方式**、**課程**、**費用**及**相關規定事項**，由交通部觀光局定之或由其委託之有關**機關、團體擬訂陳報**交通部觀光局**核定**。

第 15-3 條　【經理人訓練之退費規定】

　　參加旅行業經理人訓練者，應檢附資格證明文件、繳納訓練費用，向交通部觀光局或其委託之有關**機關、團體**申請，並依排定之訓練時間報到接受訓練。

　　參加旅行業經理人訓練之人員，報名繳費後至**開訓前七日**得**取消報名並申請退還七成訓練費用，逾期不予退還**。但因產假、重病或其他正當事由無法接受訓練者，**得申請全額退費**。

第 15-4 條　【經理人訓練之節數】

　　旅行業經理人訓練節次為**六十節課**，每節課為五十分鐘。

　　受訓人員於訓練期間，其**缺課節數不得逾訓練節次十分之一**。

　　每節課遲到或早退逾十分鐘以上者，以缺課一節論計。

第 15-5 條　【經理人訓練之成績】

　　旅行業經理人訓練測驗成績以**一百分為滿分，七十分為及格**。

　　測驗成績不及格者，應於**七日內**申請補行測驗一次；經補行測驗仍不及格者，不得結業。

　　因產假、重病或其他正當事由，**經核准延期測驗者，應於一年內申請測驗**；經測驗不及格者，依前項規定辦理。

第 15-6 條　【經理人訓練之退訓】

　　旅行業經理人訓練之受訓人員在訓練期間，有下列情形之一者，**應予退訓**，**其已繳納之訓練費用，不得申請退還**：

一、缺課節數逾十分之一者。

二、由他人冒名頂替參加訓練者。

三、報名檢附之資格證明文件係偽造或變造者。

四、受訓期間對講座、輔導員或其他辦理訓練之人員施以強暴、脅迫者。

五、其他具體事實足以認為品德操守違反職業倫理規範，情節重大者。

　　前項第二款至第四款情形，經**退訓後二年內不得**參加訓練。

第 15-7 條　【經理人訓練之列冊陳報】

　　受委託辦理旅行業經理人訓練之**機關、團體**，應依交通部觀光局核定之訓練計畫實施，並於**結訓後十日內**將受訓人員**成績、結訓**及**退訓人數列冊陳報**交通部觀光局備查。

第 15-8 條　【經理人訓練團體違反規定】

　　受委託辦理旅行業經理人訓練之機關、團體違反前條規定者，交通部觀光局**得**予**糾正並通知限期改善**；屆期未改善者，**廢止其委託**，並於**二年內不得**參與委託訓練之甄選。

第 15-9 條　【經理人訓練之證書費】

　　旅行業經理人訓練之受訓人員訓練期滿，經核定成績及格者，於**繳納證書費**後，由交通部觀光局**發給結業證書**。

　　前項證書費，每件**新臺幣五百元**；其補發者，亦同。

📖 重點提示　經理人、導遊人員及領隊人員訓練之規定

	經理人 旅行業管理規則	導遊人員 導遊人員管理規則	領隊人員 領隊人員管理規則
訓練團體	第 15 條之 1	第 7 條第 2 項	第 5 條第 2 項
	受委託之機關、團體，須為旅行業或**旅行業經理人**（導遊人員、領隊人員）相關之觀光團體，且最近二年曾自行辦理或接受交通部觀光局委託**旅行業從業人員**（導遊人員、領隊人員）相關訓練者為限。		
訓練方式、 課程、費用 及相關規定	第 15 條之 2	第 7 條第 3 項	第 5 條第 3 項
	旅行業經理人訓練（導遊人員、領隊人員職前訓練及在職訓練）之方式、課程、費用及相關規定事項，由交通部觀光局定之或由其委託之有關**機關、團體**擬訂陳報交通部觀光局核定。		
退費規定	第 15 條之 3	第 9 條第 1、2 項	第 7 條第 3 項
	參加旅行業經理人訓練之人員，報名繳費後至**開訓前七日**得取消報名並申請退還七成訓練**費用，逾期不予退還**。但因產假、重病或其他正當事由無法接受訓練者，得申請全額退費。		
訓練節數	第 15 條之 4	第 10 條	第 8 條
	60 節	98 節	56 節
	每節課為五十分鐘。受訓人員於訓練期間，其缺課節數不得逾訓練節次十分之一。每節課遲到或早退逾十分鐘以上者，以缺課一節論計。		

	經理人 旅行業管理規則	導遊人員 導遊人員管理規則	領隊人員 領隊人員管理規則
測驗成績	第 15 條之 5	第 11 條	第 9 條
	測驗成績以一百分為滿分，七十分為及格。測驗成績不及格者，應於七日內申請補行測驗一次；經補行測驗仍不及格者，不得結業。 因產假、重病或其他正當事由，經核准延期測驗者，應於一年內申請測驗；經測驗不及格者，依前項規定辦理。		
退訓規定	第 15 條之 6	第 13、12-2 條	第 11、10-2 條
	在訓練期間，有下列情形之一者，應予退訓，其已繳納之訓練費用，不得申請退還： 一、缺課節數逾十分之一者。 二、由他人冒名頂替參加訓練者。 三、報名檢附之資格證明文件係偽造或變造者。 四、受訓期間對講座、輔導員或其他辦理訓練之人員施以強暴、脅迫者。 五、其他具體事實足以認為品德操守違反職業倫理規範，情節重大者。 前項第二款至第四款情形，經退訓後二年內不得參加訓練。		
列冊陳報	第 15 條之 7	第 14 條	第 12 條
	訓練之機關、團體，應依交通部觀光局核定之訓練計畫實施，並於結訓後十日內將受訓人員成績、結訓及退訓人數列冊陳報交通部觀光局備查。		
訓練團體 違反規定	第 15 條之 8	第 15 條	第 13 條
	訓練之機關團體違反前條規定者，交通部觀光局得予糾正並通知限期改善；屆期未改善者，廢止其委託，並於二年內不得參與委託訓練之甄選。		
證書費用	第 15 條之 9	第 29 條	第 25 條
	發給結業證書。前項證書費（應繳納證書費）每件新臺幣五百元；其補發者，亦同。		
重新訓練	第 15 條第 3 項	第 16 條	第 14 條
	60 節	49 節	28 節
	連續三年未在旅行業任職者，應重新參加訓練合格後，始得受僱為經理人。 連續三年未執行導遊業務者（領隊業務者），應依規定重新參加訓練結業，領取或換領執業證後，始得執行導遊業務（領隊業務者）。 每節課為五十分鐘。		

第 16 條　【旅行業固定之營業處所】

　　旅行業應設有**固定之營業處所**；其營業處所與其他營利事業共同使用者，應有明顯之區隔空間。

第 17 條　　【外國旅行業分公司之管理】

外國旅行業在中華民國設立分公司時，應先向交通部觀光局申請核准，並依公司法規定辦理分公司登記，領取旅行業執照後始得營業。其業務範圍、在中華民國境內營業所用之資金、保證金、註冊費、換照費等，準用中華民國旅行業本公司之規定。

■ 重點提示　旅行業業務範圍：本規則第 3 條。
旅行業實收資本總額：本規則第 11 條。
旅行業保證金、註冊費：本規則第 12 條。

第 18 條　　【外國旅行業之代表人】

外國旅行業未在中華民國設立分公司，符合下列規定者，得設置代表人或委託國內綜合旅行業、甲種旅行業辦理連絡、推廣、報價等事務。但不得對外營業：

一、　為依其本國法律成立之經營國際旅遊業務之公司。

二、　未經有關機關禁止業務往來。

三、　無違反交易誠信原則紀錄。

前項代表人，應設置辦公處所，並備具下列文件申請交通部觀光局核准後，於二個月內依公司法規定申請中央主管機關登記：

一、　申請書。

二、　本公司發給代表人之授權書。

三、　代表人身分證明文件。

四、　經中華民國駐外單位認證之旅行業執照影本及開業證明。

外國旅行業委託國內綜合旅行業或甲種旅行業辦理連絡、推廣、報價等事務，應備具下列文件申請交通部觀光局核准：

一、　申請書。

二、　同意代理第一項業務之綜合旅行業或甲種旅行業同意書。

三、　經中華民國駐外單位認證之旅行業執照影本及開業證明。

外國旅行業之代表人不得同時受僱於國內旅行業。

第二項辦公處所標示公司名稱者，應加註代表人辦公處所字樣。

📖 **重點提示** 「發展觀光條例」第 28 條

外國旅行業在中華民國設立分公司，應先向中央主管機關申請核准，並依公司法規定辦理認許後，領取旅行業執照，始得營業。

外國旅行業在中華民國境內所置代表人，應向中央主管機關申請核准，並依公司法規定向經濟部備案。但不得對外營業。

📖 **重點提示** 「發展觀光條例」第 56 條

外國旅行業未經申請核准而在中華民國境內設置代表人者，處代表人新臺幣一萬以上五萬元以下罰鍰，並勒令其停止執行職務。

第 19 條　**【旅行業之市招】**

　　　旅行業經核准註冊，**應於領取旅行業執照後一個月內開始營業。**

　　　旅行業應於領取旅行業執照後**始得懸掛市招。旅行業營業地址變更時，應於換領旅行業執照前，拆除原址之全部市招。**

　　　前二項規定於**分公司準用之。**

第三章　經　營

第 20 條　**【旅行業職員名冊及其異動】**

　　　旅行業應於開業前將開業日期、全體職員名冊報請交通部觀光局備查。

　　　前項職員有異動時，應於十日內依交通部觀光局規定之方式申報。

　　　旅行業開業後，應於每年六月三十日前，依交通部觀光局規定之格式填報財務及業務狀況。

第 21 條　**【旅行業暫停營業】**

　　　旅行業暫停營業一個月以上者，應於停止營業之日起**十五日內**備具股東會議事錄或股東同意書，並詳述理由，**報請**交通部觀光局**備查**，並**繳回各項證照。**

　　　前項申請停業期間，**最長不得超過一年**，其有正當理由者，**得申請展延一次**，期間以**一年為限**，並應於期間屆滿**前十五日內**提出。

　　　停業期間屆滿後，應於十五日內，向交通部觀光局申報復業，並發還各項證照。

依第一項規定申請停業者，於停業期間，**非經向交通部觀光局申報復業，不得有營業行為**。

第 22 條　【旅行業之收費】

旅行業經營各項業務，**應合理收費，不得**以不正當方法為**不公平競爭之行為**。

旅遊市場之**航空票價、食宿、交通費用**，由中華民國旅行業品質保障協會按季發表，供消費者參考。

第 23 條　【外語或華語導遊人員】

綜合旅行業、甲種旅行業接待或引導國外、香港、澳門或大陸地區觀光旅客旅遊，應指派或僱用領有英語、日語、其他外語或華語導遊人員執業證之人員執行導遊業務。但辦理取得合法居留證件之外國人、香港、澳門居民及大陸地區人民國內旅遊者，不適用之。

綜合旅行業、甲種旅行業辦理**前項接待或引導非使用華語之國外觀光旅客旅遊，不得指派或僱用華語導遊人員執行導遊業務**。但其接待或引導非使用華語之國外稀少語別觀光旅客旅遊，得指派或僱用華語導遊人員搭配該稀少外語翻譯人員隨團服務。

前項但書規定所稱國外稀少語別之類別及其得執行該規定業務期間，由交通部觀光局視觀光市場及導遊人力供需情形公告之。

綜合旅行業、甲種旅行業對指派或僱用之導遊人員應嚴加督導與管理，**不得允許其為非旅行業執行導遊業務**。

重點提示　「導遊人員管理規則」第 6 條
導遊人員執業證分英語、日語、其他外語及華語導遊人員執業證。
領取英語、日語或其他外語導遊人員執業證者，得執行接待或引導國外、大陸地區、香港、澳門觀光旅客旅遊業務。
領取華語導遊人員執業證者，得執行接待或引導大陸地區、香港、澳門觀光旅客或使用華語之國外觀光旅客旅遊業務，不得執行接待或引導非使用華語之國外觀光旅客旅遊業務。但其搭配稀少外語翻譯人員者，得執行接待或引導非使用華語之國外稀少語別觀光旅客旅遊業務。
前項但書規定所稱國外稀少語別之類別及其得執行該規定業務期間，由交通部觀光局視觀光市場及導遊人力供需情形公告之。

本規則中華民國一百零九年十月二十二日修正施行前外語導遊人員取得符合教育部對外華語教學能力認證考試外語能力合格認定基準所定基準以上之成績或證書,並已於其執業證加註該語言別者,於其執業證有效期間屆滿後不再加註。但其執業證有效期間自修正施行之日起算不足六個月者,於屆期申請換證時得再加註該語言別至新證有效期間止。

第 23-1 條　　【接待引導旅遊之報酬】

旅行業指派或僱用導遊人員、領隊人員執行接待或引導觀光旅客旅遊業務,應簽訂書面契約;其契約內容不得違反交通部觀光局公告之契約不得記載事項。

旅行業應給付導遊人員、領隊人員之報酬,不得以小費、購物佣金或其他名目抵替之。

第 24 條　　【書面旅遊契約】

旅行業辦理**團體旅遊或個別旅客旅遊**時,**應與旅客訂定書面契約,並得以電子簽章法規定之電子文件為之**;其印製之招攬文件並應**加註公司名稱及註冊編號。**

團體旅遊文件之契約書應載明下列事項,並**報請**交通部觀光局**核准後,始得實施:**

一、 公司名稱、地址、代表人姓名及註冊編號。

二、 簽約地點及日期。

三、 旅遊地區、行程、起程及回程終止之地點及日期。

四、 有關交通、旅館、膳食、遊覽及計畫行程中所附隨之其他服務詳細說明。

五、 組成旅遊團體最低限度之旅客人數。

六、 旅遊全程所需繳納之全部費用及付款條件。

七、 旅客得解除契約之事由及條件。

八、 發生旅行事故或旅行業因違約對旅客所生之損害賠償責任。

九、 責任保險及履約保證保險有關旅客之權益。

十、 其他協議條款。

前項規定,除第四款關於膳食之規定及第五款外,均於個別旅遊文件之契約書準用之。

旅行業將交通部觀光局訂定之**定型化契約書範本**公開並印製於**旅行業代收轉付收據憑證**交付旅客者，除另有約定外，視為已依第一項規定與旅客訂約。

📖 **重點提示**　「發展觀光條例」第 29 條第 1 項
旅行業辦理團體旅遊或個別旅客旅遊時，應與旅客訂定書面契約。

📖 **重點提示**　「國外旅遊定型化契約書範本」、「國內旅遊定型化契約書範本」、「國外旅遊定型化契約應記載及不得記載事項」、「國內旅遊定型化契約應記載及不得記載事項」。

第 25 條　　**【文件、收據&契約書之保管】**

旅遊文件之契約書範本內容，由**交通部觀光局另定之**。

旅行業依前項規定製作**旅遊契約書**者，視同已依前條第二項及第三項規定**報經交通部觀光局核准**。

旅行業辦理旅遊業務，應製作旅客**交付文件與繳費收據**，分由**雙方收執**，並連同**旅遊契約書保管一年，備供查核**。

📖 **重點提示**　可比較「旅行業管理規則」第 25 條、「觀光旅館業管理規則」第 19 條、「旅館業管理規則」第 23 條及「民宿管理辦法」第 28 條。

觀光法規	條文	期間	專櫃保管內容
旅行業管理規則	第 25 條	1 年	旅客交付文件、繳費收據、旅遊契約書
觀光旅館業管理規則	第 19 條	半年	旅客登記資料
旅館業管理規則	第 23 條	半年	旅客登記資料
民宿管理辦法	第 28 條	半年	旅客登記資料

第 26 條　　**【綜合旅行業之包辦旅遊】**

綜合旅行業以**包辦旅遊方式辦理國內外團體旅遊**，應預先擬定計畫，訂定**旅行目的地、日程、旅客所能享用之運輸、住宿、膳食、遊覽、服務之內容及品質、投保責任保險與履約保證保險及其保險金額，以及旅客所應繳付之費用**，並登載於招攬文件，始得自行組團或依第三條第二項第五款、第六款規定委託甲種旅行業、乙種旅行業代理招攬業務。

前項關於應登載於招攬文件事項之規定，於甲種旅行業辦理國內外團體旅遊，及乙種旅行業辦理國內團體旅遊時，準用之。

第 27 條　　【綜合旅行業之委託】

　　　　甲種旅行業代理綜合旅行業招攬第三條第二項第五款業務，或**乙種旅行業代理**綜合旅行業招攬第三條第二項第六款業務，應經綜合旅行業之委託，並以綜合旅行業名義與旅客簽定旅遊契約。

　　　　前項旅遊契約應由該銷售旅行業副署。

重點提示 見「國外旅遊定型化契約書範本」、「國內旅遊定型化契約書範本」最後一頁…乙方委託之旅行業副署（本契約如係綜合或甲種旅行業自行組團而與旅客簽約者，下列各項免填）。

第 28 條　　【旅行業自行組團之限制】

　　　　旅行業經營自行組團業務，**非經旅客書面同意，不得**將該旅行業務**轉讓**其他旅行業辦理。

　　　　旅行業受理前項旅行業務之**轉讓時**，應與旅客重新簽訂旅遊契約。

　　　　甲種旅行業、乙種旅行業經營自行組團業務，不得將其招攬文件**置於其他旅行業，委託該其他旅行業代為銷售、招攬**。

重點提示 「國外旅遊定型化契約書範本」第 19 條【旅行業務之轉讓】

乙方於出發前如將本契約變更轉讓予其他旅行業者，應經甲方書面同意。甲方如不同意者，得解除契約，乙方應即時將甲方已繳之全部旅遊費用退還；甲方受有損害者，並得請求賠償。

甲方於出發後始發覺或被告知本契約已轉讓其他旅行業，乙方應賠償甲方全部旅遊費用百分之五之違約金；甲方受有損害者，並得請求賠償。受讓之旅行業者或其履行輔助人，關於旅遊義務之違反，有故意或過失時，甲方亦得請求讓與之旅行業者負責。

第 29 條　　【國內旅遊之專人隨團服務】

　　　　旅行業辦理國內旅遊，**應派遣專人隨團服務**。

重點提示 對照本規則第 36 條、第 52 條。

第 30 條　　【旅行業刊登之廣告】

　　　　旅行業為舉辦旅遊**刊登於新聞紙、雜誌、電腦網路及其他大眾傳播工具之廣告，應載明**旅遊行程名稱、出發之地點、日期及旅遊天數、旅遊費用、投保責任保險與履約保證保險及其保險金額、公司名稱、種類、註冊編號及電話。但綜合旅行業得以註冊之服務標章替代公司名稱。

前項廣告內容應與旅遊文件相符合，**不得有內容誇大虛偽不實或引人錯誤之表示或表徵**。

第一項廣告應載明事項，依其情形**無法完整呈現者，旅行業應提供其網站、服務網頁或其他適當管道供消費者查詢**。

重點提示 本規則第 24 條

旅行業辦理團體旅遊或個別旅客旅遊時，應與旅客簽定書面之旅遊契約；其印製之招攬文件並應加註公司名稱及註冊編號。

重點提示 「國外旅遊定型化契約書範本」第 3 條【旅遊團名稱、旅遊行程及廣告責任】

本旅遊團名稱為＿＿＿＿＿＿＿＿＿＿＿＿。

一、 旅遊地區（國家、城市或觀光地點）：＿＿＿＿＿。

二、 行程（啟程出發地點、回程之終止地點、日期、交通工具、住宿旅館、餐飲、遊覽、安排購物行程及其所附隨之服務說明）：＿＿＿＿＿。

與本契約有關之附件、廣告、宣傳文件、行程表或說明會之說明內容均視為本契約內容之一部分。乙方應確保廣告內容之真實，對甲方所負之義務不得低於廣告之內容。

第一項記載得以所刊登之廣告、宣傳文件、行程表或說明會之說明內容代之。

未記載第一項內容或記載之內容與刊登廣告、宣傳文件、行程表或說明會之說明記載不符者，以最有利於甲方之內容為準。

第 31 條 【服務標章招攬旅客】

旅行業以商標招攬旅客，**應由該旅行業依法申請商標註冊，報請**交通部觀光局**備查**。但仍應以**本公司名義簽訂旅遊契約**。

依前項規定報請備查之**商標，以一個為限**。

第 32 條 【旅行業網站】

旅行業以電腦網路經營旅行業務者，其網站首頁**應載明**下列事項，並**報請**交通部觀光局**備查**：

一、 網站名稱及網址。

二、 公司名稱、種類、地址、註冊編號及代表人姓名。

三、 電話、傳真、電子信箱號碼及聯絡人。

四、 經營之業務項目。

五、 會員資格之確認方式。

　　旅行業透過其他網路平臺販售旅遊商品或服務者，應於該旅遊商品或服務網頁載明前項所定事項。

第 33 條　【旅客線上訂購交易】

　　旅行業以電腦網路接受旅客線上訂購交易者，**應將旅遊契約登載於網站**；於收受全部或一部價金**前**，應將其銷售商品或服務之限制及確認程序、契約終止或解除及退款事項，**向旅客據實告知**。

　　旅行業**受領價金後**，應將旅行業**代收轉付收據憑證**交付旅客。

第 34 條　【旅客個人資料】

　　旅行業及其僱用之人員於經營或執行旅行業務，對於旅客個人資料之蒐集、處理或利用，應尊重當事人之權益，依誠實及信用方法為之，不得逾原約定使用之目的，並應與蒐集之目的具有正當合理之關聯。

第 35 條　【旅行業不得之經營】

　　旅行業**不得**以分公司以外之名義設立分支機構，亦**不得**包庇**他人頂名**經營旅行業務或包庇**非旅行業**經營旅行業務。

第 36 條　【行前說明會＆領隊執行業務時之規定】

　　綜合旅行業、甲種旅行業**經營旅客出國觀光團體旅遊業務**，於團體成行前，應**以書面**向旅客作旅遊安全及其他必要之狀況說明**或舉辦說明會**。**成行時每團均應派遣領隊全程隨團服務**。

　　綜合旅行業、甲種旅行業辦理前項**出國觀光旅客團體旅遊**，應派遣**外語領隊人員**執行領隊業務，**不得**指派或僱用**華語領隊人員**執行領隊業務。

　　綜合旅行業、甲種旅行業對僱用之**領隊**應嚴加督導與管理，**不得**允許其為**非旅行業執行領隊業務**。

📖 **重點提示**　對照本規則第 29 條、第 52 條。

📖 **重點提示**　「領隊人員管理規則」第 15 條

　　領隊人員執業證分外語領隊人員執業證及華語領隊人員執業證。

領取外語領隊人員執業證者，得執行引導國人出國及赴香港、澳門、大陸旅行團體旅遊業務。

領取華語領隊人員執業證者，得執行引導國人赴香港、澳門、大陸旅行團體旅遊業務，不得執行引導國人出國旅行團體旅遊業務。

重點提示 「國外旅遊定型化契約書範本」第 11 條【代辦簽證、洽購機票】

如確定所組團體能成行，乙方即應負責為甲方申辦護照及依旅程所需之簽證，並代訂妥機位及旅館。乙方應於預定出發七日前，或於舉行出國說明會時，將甲方之護照、簽證、機票、機位、旅館及其他必要事項向甲方報告，並以書面行程表確認之。

第 37 條　　**【隨團服務人員應遵守規定】**

　　旅行業執行業務時，該旅行業及其所派遣之隨團服務人員，均應遵守下列規定：

一、不得有不利國家之言行。

二、不得於旅遊途中擅離團體或隨意將旅客解散。

三、應使用合法業者依規定設置之遊樂及住宿設施。

四、旅遊途中注意旅客安全之維護。

五、除有不可抗力因素外，不得未經旅客請求而變更旅程。

六、除因代辦必要事項須臨時持有旅客證照外，非經旅客請求，不得以任何理由保管旅客證照。

七、執有旅客證照時，應妥慎保管，不得遺失。

八、**應使用合法業者提供之合法交通工具及合格之駕駛人；包租遊覽車者，應簽訂租車契約**，其契約內容不得違反交通部公告之旅行業租賃遊覽車契約應記載及不得記載事項。

九、使用遊覽車為交通工具者，**應實施遊覽車逃生安全解說及示範，於每日行程出發前依交通部公路總局訂定之檢查紀錄表執行**，並應符合汽車運輸業管理規則有關租用遊覽車駕駛勤務工時及車輛使用之規定。

十、遊覽車以搭載所屬觀光團體旅客為限，**沿途不得搭載其他旅客。**

十一、應妥適安排旅遊行程，並揭露行程資訊內容。

📖 **重點提示** 「國外旅遊定型化契約書範本」第 16 條【領隊】

乙方應指派領有領隊執業證之領隊。

乙方違反前項規定，應賠償甲方每人以每日新臺幣一千五百元乘以全部旅遊日數，再除以實際出團人數計算之三倍違約金。甲方受有其他損害者，並得請求乙方損害賠償。

領隊應帶領甲方出國旅遊，並為甲方辦理出入國境手續、交通、食宿、遊覽及其他完成旅遊所須之往返全程隨團服務。

📖 **重點提示** 「國外旅遊定型化契約書範本」第 26 條【旅遊途中因不可抗力或不可歸責於旅行業之事由致旅遊內容變更】

旅遊途中因不可抗力或不可歸責於乙方之事由，致無法依預定之旅程、交通、食宿或遊覽項目等履行時，為維護本契約旅遊團體之安全及利益，乙方得變更旅程、遊覽項目或更換食宿、旅程；其因此所增加之費用，不得向甲方收取，所減少之費用，應退還甲方。

甲方不同意前項變更旅程時，得終止本契約，並得請求乙方墊付費用將其送回原出發地，於到達後附加年利率____％利息償還乙方。

📖 **重點提示** 「國外旅遊定型化契約書範本」第 17 條【證照之保管及返還】

乙方代理甲方辦理出國簽證或旅遊手續時，應妥慎保管甲方之各項證照，及申請該證照而持有甲方之印章、身分證等，乙方如有遺失或毀損者，應行補辦；如致甲方受損害者，應賠償甲方之損害。

甲方於旅遊期間，應自行保管其自有之旅遊證件。但基於辦理通關過境等手續之必要，或經乙方同意者，得交由乙方保管。

前二項旅遊證件，乙方及其受僱人應以善良管理人之注意保管之；甲方得隨時取回，乙方及其受僱人不得拒絕。

第 38 條 **【國內招攬旅行業應負之責任】**

綜合旅行業、甲種旅行業經營國人出國觀光團體旅遊，**應慎選**國外當地政府登記合格之旅行業，並**應取得其承諾書或保證文件**，始可委託其接待或導遊。**國外旅行業違約，致旅客權利受損者，國內招攬之旅行業應負賠償責任。**

📖 **重點提示** 「國外旅遊定型化契約書範本」第 20 條【國外旅行業責任歸屬】

乙方委託國外旅行業安排旅遊活動，因國外旅行業有違反本契約或其他不法情事，致甲方受損害時，乙方應與自己之違約或不法行為負同一責任。但由甲方自行指定或旅行地特殊情形而無法選擇受託者，不在此限。

第 39 條　　【觀光團體旅遊緊急事故】

　　　　旅行業辦理國內、外觀光團體旅遊及接待國外、香港、澳門或大陸地區觀光團體旅客旅遊業務，**發生緊急事故時**，應為迅速、妥適之處理，維護旅客權益，對受害旅客家屬應提供必要之協助。**事故發生後二十四小時內應向交通部觀光局報備，並依緊急事故之發展及處理情形為通報。**

　　　　前項**所稱緊急事故，係指造成旅客傷亡或滯留之天災或其他各種事變。**

　　　　第一項報備，**應填具緊急事故報告書**，並檢附該旅遊團團員名冊、行程表、責任保險單及其他相關資料，並應確認通報受理完成。但於通報事件發生地無電子傳真或網路通訊設備，致無法立即通報者，得先以電話報備後，再補通報。

重點提示　「導遊人員管理規則」第 24 條
導遊人員執行業務時，如發生特殊或意外事件，除應即時作妥當處置外，並應將經過情形於二十四小時內向交通部觀光局及受僱旅行業或機關團體報備。

重點提示　「領隊人員管理規則」第 22 條
領隊人員執行業務時，如發生特殊或意外事件，應即時作妥當處置，並將事件發生經過及處理情形，於二十四小時內儘速向受僱之旅行業及交通部觀光局報備。

重點提示　應填報「旅行社旅遊團緊急事故報告書」
02-23491500 轉 8245
0912-594-353

第 40 條　　【督導管理機關派員檢查】

　　　　交通部觀光局為督導管理旅行業，**得定期或不定期**派員前往旅行業營業處所或其業務人員執行業務處所檢查業務。

　　　　旅行業或其執行業務人員於交通部觀光局檢查前項業務時，應提出業務有關之報告及文件，並據實陳述辦理業務之情形，**不得**規避、妨礙或拒絕前項檢查，並應提供必要之協助。

　　　　前項**文件**指第二十五條第三項之**旅客交付文件**與**繳費收據、旅遊契約書**及觀光主管機關發給之**各種簿冊、證件**與**其他相關文件**。旅行業經營旅行業務，應據實填寫各項文件，並作成**完整紀錄**。

📖 **重點提示** 「發展觀光條例」第 37 條

主管機關對觀光旅館業、旅館業、旅行業、觀光遊樂業或民宿經營者之經營管理、營業設施,得實施定期或不定期檢查。

觀光旅館業、旅館業、旅行業、觀光遊樂業或民宿經營者不得規避、妨礙或拒絕前項檢查,並應提供必要之協助。

📖 **重點提示** 可比較「旅行業管理規則」第 25 條、「觀光旅館業管理規則」第 19 條、「旅館業管理規則」第 23 條及「民宿管理辦法」第 28 條。

觀光法規	條文	期間	專櫃保管內容
旅行業管理規則	第 25 條	1 年	旅客交付文件、繳費收據、旅遊契約書
觀光旅館業管理規則	第 19 條	半年	旅客登記資料
旅館業管理規則	第 23 條	半年	旅客登記資料
民宿管理辦法	第 28 條	半年	旅客登記資料

第 41 條 【旅行業代客辦理不得代簽】

綜合旅行業、甲種旅行業**代客辦理**出入國及簽證手續,應**切實查核**申請人之申請書件及照片,並據實填寫,其**應由申請人親自簽名者**,**不得**由他人代簽。

第 42 條 【旅行業及其僱用人員代客辦理不得偽造、變造】

綜合旅行業、甲種旅行業及其僱用之人員代客辦理出入國及簽證手續,**不得**為申請人偽造、變造有關之文件。

第 43 條 【專任送件人員識別證】

綜合旅行業、甲種旅行業為旅客代辦出入國手續,應向交通部觀光局或其委託之旅行業相關團體**請領**專任送件人員識別證,並應指定專人負責送件,嚴加監督。

綜合旅行業、甲種旅行業領用之專任送件人員識別證,應妥慎保管,**不得借供本公司以外之旅行業或非旅行業使用**;如有毀損、遺失應具書面敘明理由,申請換發或補發;專任送件人員異動時,應於**十日內**將識別證**繳回**交通部觀光局或其委託之旅行業相關團體申請、換發或補發專任送件人員識別證,應繳納**證照費**每件**新臺幣一百五十元**。

綜合旅行業、甲種旅行業為旅客代辦出入國手續，**委託他旅行業代為送件時，應簽訂委託契約書。**

第一項委託事項及法規依據應公告並刊登政府公報或新聞紙。

第 44 條　【旅客證照遺失】

綜合旅行業、甲種旅行業代客辦理出入國或簽證手續，應妥慎保管其各項證照，並於辦妥手續後即將證件交還旅客。

前項證照如有遺失，應於**二十四小時內**檢具報告書及其他相關文件向**外交部領事事務局、警察機關**或交通部觀光局報備。

第 45 條　【旅行業繳納之保證金】

旅行業繳納之保證金為法院或行政執行機關強制執行後，應於接獲交通部觀光局通知之日起**十五日內**依第十二條第一項第二款第（一）目至第（五）目規定之金額繳足保證金，並改善業務。

📖 **重點提示** 旅行社在保證金之規定

類別	綜合旅行社／ 每增設 1 分公司	甲種旅行社／ 每增設 1 分公司	乙種旅行社／ 每增設 1 分公司
保證金 （旅規則 §12）	1,000 萬／30 萬	150 萬／30 萬	60 萬／15 萬

第 46 條　【旅行業解散】

旅行業解散者，應依法辦妥公司解散登記後**十五日內**，拆除市招，繳回**旅行業執照**及**所領取之識別證**，並由公司清算人向交通部觀光局**申請發還保證金。**

經廢止旅行業執照者，應由公司清算人於處分確定後**十五日內**依前項規定辦理。

第一項規定，於旅行業分公司廢止登記者，準用之。

第 47 條　【旅行業公司名稱之限制】

旅行業受撤銷、廢止執照處分、解散或經宣告破產登記後，其公司名稱，依公司法第二十六條之二規定限制申請使用。

申請籌設之旅行業名稱，不得與他旅行業名稱或商標之讀音相同，或其名稱或商標亦不得以消費者所普遍認知之名稱為相同或近似之使用，致與他旅行業名稱混淆，並應先取得交通部觀光局之同意後，再依法向經濟部申請公司名稱預查。旅行業申請變更名稱者，亦同。但基於品牌服務之特性，其使用近似於他旅行業名稱或商標，經該旅行業者書面同意，且該旅行業者無下列各款情形之一者，得使用相近似之名稱或商標：

一、最近二年曾受停業處分。

二、最近二年旅行業保證金曾被強制執行。

三、使用票據經拒絕往來尚未期滿。

四、其他經交通部觀光局認有損害消費者權益之虞。

大陸地區旅行業未經許可來臺投資前，旅行業名稱與大陸地區人民投資之旅行業名稱有前項情形者，不予同意。

第 48 條　【旅行業從業人員之專業訓練】

旅行業從業人員應接受交通部觀光局及直轄市觀光主管機關舉辦之專業訓練；並應遵守受訓人員應行遵守事項。

觀光主管機關辦理前項專業訓練，得收取報名費、學雜費及證書費。

第一項之專業訓練，觀光主管機關得委託有關機關、團體辦理之。

第 49 條　【旅行業不得之行為】

旅行業不得有下列行為：

一、代客辦理出入國或簽證手續，明知旅客證件不實而仍代辦者。

二、發覺僱用之導遊人員違反導遊人員管理規則第二十七條之規定而不為舉發者。

三、與政府有關機關禁止業務往來之國外旅遊業營業者。

四、未經報准，擅自允許國外旅行業代表附設於其公司內者。

五、為非旅行業送件或領件者。

六、利用業務套取外匯或私自兌換外幣者。

七、委由旅客攜帶物品圖利者。

八、安排之旅遊活動違反我國或旅遊當地法令者。

九、 安排未經旅客同意之旅遊活動者。

十、 安排旅客購買貨價與品質不相當之物品者，或強迫旅客進入或留置購物店購物者。

十一、 向旅客收取中途離隊之離團費用，或有其他索取額外不當費用之行為者。

十二、 辦理出國觀光團體旅客旅遊，未依約定辦妥簽證、機位或住宿，即帶團出國者。

十三、 違反交易誠信原則者。

十四、 非舉辦旅遊，而假藉其他名義向不特定人收取款項或資金。

十五、 關於旅遊糾紛調解事件，經交通部觀光局合法通知無正當理由不於調解期日到場者。

十六、 販售機票予旅客，未於機票上記載旅客姓名者。

十七、 販售旅遊行程，未於訂購文件明確記載旅客之出發日期者。

十八、 經營旅行業務不遵守交通部觀光局管理監督之規定者。

第 50 條　【旅行業僱用人員不得之行為】

旅行業僱用之人員不得有下列行為：

一、 未辦妥離職手續而任職於其他旅行業。

二、 擅自將專任送件人員識別證借供他人使用。

三、 同時受僱於其他旅行業。

四、 掩護非合格領隊帶領觀光團體出國旅遊者。

五、 掩護非合格導遊執行接待或引導國外或大陸地區觀光旅客至中華民國旅遊者。

六、 擅自透過網際網路從事旅遊商品之招攬廣告或文宣。

七、 為前條第一款、第二款、第五款至第十一款之行為者。

重點提示 「導遊人員管理規則」第 27 條

導遊人員不得有下列行為：

一、 執行導遊業務時，言行不當。

二、 遇有旅客患病，未予妥為照料。

三、 擅自安排旅客採購物品或為其他服務收受回扣。

四、 向旅客額外需索。

五、 向旅客兜售或收購物品。

六、 以不正當手段收取旅客財物。

七、 私自兌換外幣。

八、 不遵守專業訓練之規定。

九、 將執業證借供他人使用。

十、 無正當理由延誤執行業務時間或擅自委託他人代為執行業務。

十一、 規避、妨礙或拒絕主管機關或警察機關之檢查,或不提供、提示必要之文書、資料或物品。

十二、 停止執行導遊業務期間擅自執行業務。

十三、 擅自經營旅行業務或為非旅行業執行導遊業務。

十四、 受國外旅行業僱用執行導遊業務。

十五、 運送旅客前,發現使用之交通工具,非由合法業者所提供,未通報旅行業者;使用遊覽車為交通工具時,未實施遊覽車逃生安全解說及示範,或未依交通部公路總局訂定之檢查紀錄表執行。

十六、 執行導遊業務時,發現所接待或引導之旅客有損壞自然資源或觀光設施行為之虞,而未予勸止。

📖 **重點提示**　「領隊人員管理規則」第 23 條

領隊人員執行業務時,應遵守旅遊地相關法令規定,維護國家榮譽,並不得有下列行為:

一、 遇有旅客患病,未予妥為照料,或於旅遊途中未注意旅客安全之維護。

二、 誘導旅客採購物品或為其他服務收受回扣、向旅客額外需索、向旅客兜售或收購物品、收取旅客財物或委由旅客攜帶物品圖利。

三、 將執業證借供他人使用、無正當理由延誤執業時間、擅自委託他人代為執業、停止執行領隊業務期間擅自執業、擅自經營旅行業務或為非旅行業執行領隊業務。

四、 擅離團體或擅自將旅客解散、擅自變更使用非法交通工具、遊樂及住宿設施。

五、 非經旅客請求無正當理由保管旅客證照,或經旅客請求保管而遺失旅客委託保管之證照、機票等重要文件。

六、 執行領隊業務時,言行不當。

第 51 條　【僱用人員視為該旅行業之行為】

　　旅行業對其指派或僱用之人員**執行業務範圍內所為之行為**,視為該旅行業之行為。

第 52 條　【非法經營旅行業】

　　旅行業**不得**委請**非旅行業從業人員**執行旅行業務。但依第二十九條規定派遣專人隨團服務者，不在此限。

　　非旅行業從業人員執行旅行業業務者，**視同非法經營旅行業**。

第 53 條　【責任保險＆履約保證之金額及範圍】

　　旅行業舉辦團體旅遊、個別旅客旅遊及辦理接待國外、香港、澳門或大陸地區觀光團體旅客、個別旅客旅遊業務，應投保**責任保險**，其投保最低金額及範圍至少如下：

一、　每一旅客及隨團服務人員意外死亡新臺幣二百萬元。

二、　每一旅客及隨團服務人員因意外事故所致體傷之醫療費用新臺幣十萬元。

三、　旅客及隨團服務人員家屬前往海外或來中華民國處理善後所必需支出之費用新臺幣十萬元；國內旅遊善後處理費用新臺幣五萬元。

四、　每一旅客及隨團服務人員證件遺失之損害賠償費用新臺幣二千元。

　　旅行業辦理旅客出國及國內旅遊業務時，**應投保履約保證保險**，其投保**最低金額**如下：

一、　綜合旅行業新臺幣六千萬元。

二、　甲種旅行業新臺幣二千萬元。

三、　乙種旅行業新臺幣八百萬元。

四、　綜合旅行業、甲種旅行業每增設分公司一家，應增加新臺幣四百萬元，乙種旅行業每增設分公司一家，應增加新臺幣二百萬元。

　　旅行業已取得**經中央主管機關認可**足以**保障旅客權益之觀光公益法人會員資格**者，其履約保證保險應**投保最低金額如下**，不適用前項之規定：

一、　綜合旅行業新臺幣四千萬元。

二、　甲種旅行業新臺幣五百萬元。

三、　乙種旅行業新臺幣二百萬元。

四、 綜合旅行業、甲種旅行業每增設分公司一家,應增加新臺幣一百萬元,
乙種旅行業每增設分公司一家,應增加新臺幣五十萬元。

履約保證保險之投保範圍,**為旅行業因財務困難,未能繼續經營**,而無
力支付辦理旅遊所需一部或全部費用,致其安排之旅遊活動一部或全部**無法
完成時,在保險金額範圍內,所應給付旅客之費用。**

📖 **重點提示** 責任保險、履約保證保險與平安保險之差異

投保		保險種類
旅行業 (旅行業管理 規則規定)	責任保險 (第 53 條)	旅行社在出團期間內因為發生意外事故,導致旅遊團員身體受有傷害,依法應負賠償責任,而由保險公司負責賠償保險金給團員或其法定繼承人的一種責任保險。
	履約保險 (第 53 條)	旅行社因財務問題無法履行原簽訂的旅遊契約,導致旅遊團員已支付的團費遭受損失,由保險公司賠償旅遊團費損失的一種履約保證保險。
旅客 (自行投保)	旅遊平安保險	針對出國旅行途中可能發生的各種意外(除疾病、外科手術、自殺、戰事變亂、 職業性運動競賽與故意行為外),所導致的一切意外死傷事故所做的保障,一般皆可獲得保險公司理賠。 備註: 產險公司著重在「事件」,因此會提供旅遊不便險,例如行李損失、行李延誤、行程變更或其他等。 人壽公司著重在「個人相關」,因此會提供醫療疾病保障;例如:突發疾病醫療、重大事故、返國就醫,或其他等。 實際保障內容及費用,依各壽產險公司而有所不同。

📖 **重點提示** 旅行社在資本總額、註冊費、保證金、責任保險之規定

類別	綜合旅行社/ 每增設 1 分公司	甲種旅行社/ 每增設 1 分公司	乙種旅行社/ 每增設 1 分公司
資本總額 (旅規則§11)	3,000 萬/150 萬	600 萬/100 萬	120 萬/60 萬
註冊費 (旅規則§12)	30,000 元/1,500 元	6,000 元/1,000 元	1,200 元/600 元
保證金 (旅規則§12)	1,000 萬/30 萬	150 萬/30 萬	60 萬/15 萬
經理人人數 (旅規則§13)	1 人/1 人	1 人/1 人	1 人/1 人
責任保險 (旅規則§53)	旅客死亡:200 萬、旅客體傷醫療:10 萬 家屬前往海外或來華善後:10 萬 家屬前往國內善後:5 萬 證件遺失損害賠償:2 千		

類別	綜合旅行社／ 每增設 1 分公司	甲種旅行社／ 每增設 1 分公司	乙種旅行社／ 每增設 1 分公司
履約保險金額 （非 TQAA 會員） （旅規則§53）	6,000 萬／400 萬	2,000 萬／400 萬	800 萬／200 萬
履約保險金額 （TQAA 會員） （旅規則§53）	4,000 萬／100 萬	500 萬／100 萬	200 萬／50 萬

重點提示 觀光產業責任保險範圍及最低保險金額之規定

觀光法規	條文	責任保險範圍／最低保險金額
旅行業管理規則	第 53 條	每一個旅客／隨團人員死亡：200 萬元 每一個旅客／隨團人員旅客體傷醫療：10 萬元 旅客／隨團人員家屬前往海外或來華善後：10 萬元 旅客／隨團人員家屬前往國內善後：5 萬元 每一個旅客／隨團人員證件遺失損害賠償：2,000 元
民宿管理辦法	第 24 條	每一個人身體傷亡：新臺幣 200 萬元 每一事故身體傷亡：新臺幣 1,000 萬元 每一事故財產損失：新臺幣 200 萬元 保險期間總保險金額新臺幣 2,400 萬元
觀光旅館業管理規則	第 22 條	每一個人身體傷亡：新臺幣 300 萬元 每一事故身體傷亡：新臺幣 1,500 萬元
旅館業管理規則	第 9 條	每一事故財產損失：新臺幣 200 萬元 保險期間總保險金額新臺幣 3,400 萬元
觀光遊樂業管理規則	第 20 條	每一個人身體傷亡：新臺幣 300 萬元 每一事故身體傷亡：新臺幣 3,000 萬元 每一事故財產損失：新臺幣 200 萬元 保險期間總保險金額新臺幣 6,400 萬元
水域遊憩活動管理辦法	第 10 條	每一個人身體傷亡：新臺幣 300 萬元 每一事故身體傷亡：新臺幣 2,400 萬元 每一事故財產損失：新臺幣 200 萬元 保險期間總保險金額新臺幣 4,800 萬元 每一遊客醫療給付：新臺幣 30 萬元 每一遊客失能給付：新臺幣 250 萬元 每一遊客死亡給付：新臺幣 250 萬元

第 53-1 條　【履約保證之限制】

　　　　依前條第三項規定投保履約保證保險之旅行業,有下列情形之一者,應於接獲交通部觀光局通知之日起**十五日內**,依同條第二項第一款至第四款規定金額投保履約保證保險:

一、 受停業處分,停業期滿後未滿二年。

二、 喪失中央主管機關認可之觀光公益法人之會員資格。

三、 其所屬之觀光公益法人解散或經中央主管機關認定不足以保障旅客權益。

第 53-2 條　【履約保證之投保】

　　　　旅行業依規定投保履約保證保險,應於十日內,依交通部觀光局規定之格式填報保單資料。

第 54 條　（刪除）

第四章　獎　懲

第 55 條　【旅行業或其從業人員獎勵或表揚】

　　　　旅行業或其從業人員有下列情事之一者,除予以獎勵或表揚外,並得協調有關機關獎勵之:

一、 熱心參加國際觀光推廣活動或增進國際友誼有優異表現者。

二、 維護國家榮譽或旅客安全有特殊表現者。

三、 撰寫報告或提供資料有參採價值者。

四、 經營國內外旅客旅遊、食宿及導遊業務,業績優越者。

五、 其他特殊事蹟經主管機關認定應予獎勵者。

第 56 條　（刪除）

第 57 條　（刪除）

第 58 條　　【繳納保證金】

　　　　依第十二條第一項第二款第六目規定繳納保證金之旅行業，有下列情形之一者，應於接獲交通部觀光局通知之日起**十五日內**，依同款第一目至第五目規定金額**繳足保證金**：

一、受停業處分者。

二、保證金被強制執行者。

三、喪失中央主管機關認可之觀光公益法人之會員資格者。

四、其所屬觀光公益法人解散者。

五、有第十二條第二項情形者。

第五章　附　則

第 59 條　　【觀光局得公告】

　　　　旅行業有下列情事之一者，**交通部觀光局得公告之**：

一、保證金被法院或行政執行機關扣押或執行者。

二、受停業處分或廢止旅行業執照者。

三、無正當理由自行停業者。

四、解散者。

五、經票據交換所公告為拒絕往來戶者。

六、未依第五十三條規定辦理者。

第 60 條　　【甲種旅行業未受停業處分】

　　　　甲種旅行業最近二年未受停業處分，且保證金未被強制執行並取得經中央觀光主管機關認可足以保障旅客權益之觀光公益法人會員資格者，於申請變更為綜合旅行業時，就八十四年六月二十四日本規則修正發布時所提高之綜合旅行業保證金額度，得按**十分之一**繳納。

　　　　前項綜合旅行業之保證金為法院或行政執行機關強制執行者，應依第四十五條之規定繳足。

第 61 條　　（刪除）

第 62 條　【旅行業受停業處分】

　　旅行業受停業處分者，應於停業始日繳回交通部觀光局發給之各項證照；停業期限屆滿後，應於十五日內申報復業，並發還各項證照。

第 63 條　【觀光公益法人】

　　旅行業依法設立之觀光公益法人，辦理會員旅遊品質保證業務，應受交通部觀光局監督。

第 64 條　【發還保證金】

　　旅行業符合第十二條第一項第二款第六目規定者，得檢附證明文件，申請交通部觀光局依規定發還保證金。

　　旅行業因戰爭、傳染病或其他重大災害，嚴重影響營運者，得自交通部觀光局公告之次日起一個月內，依前項規定，申請交通部觀光局暫時發還原繳保證金十分之九，不受第十二條第一項第二款第六目有關二年期間規定之限制。

　　旅行業依前項規定申請暫時發還保證金者，應於發還後屆滿六個月之次日起十五日內，依第十二條第一項第二款第一目至第五目規定，繳足保證金；第十二條第一項第二款第六目有關二年期間之規定，於申請暫時發還保證金期間不予計算。

第 65 條　【徵收之規費】

　　依本規則徵收之規費，應依預算程序辦理。

第 66 條　【退還旅行業保證金】

　　民國八十一年四月十五日前設立之甲種旅行業，得申請退還旅行業保證金至第十二條第一項第二款第二目及第四目規定之金額。

第 67 條　（刪除）

第 68 條　【施行日】

　　本規則自發布日施行。

> **旅行社服務標章**

　　依據 111 年 11 月 22 日修正發布之「旅行業管理規則」規定，旅行業刊登於新聞紙、雜誌、電腦網路及其他大眾傳播工具之廣告，應載明公司行程名稱、出發之地點、日期及旅遊天數、旅遊費用、投保責任保險與履約保證保險及其保險金額、公司名稱、種類、註冊編號及電話。但綜合旅行業得以註冊之服務標章替代公司名稱。

　　旅行業以服務標章招攬旅客，應依法申請服務標章註冊，報請交通部觀光局備查。

第二節　導遊人員管理規則

版本：2022/11/22

中華民國 111 年 11 月 22 日交通部交路（一）字第 11182007974 號令修正發布第 16 條條文

第 1 條　　【制定法源】

　　本規則依**發展觀光條例（以下簡稱本條例）第六十六條第五項規定**訂定之。

 重點提示　觀光行政法規其法源是發展觀光條例第 66 條；但，國家公園法其法源非發展觀光條例第 66 條。

第 2 條　　【導遊人員之管理】

　　導遊人員之**訓練**、**執業證核發**、**管理**、**獎勵**及**處罰**等事項，由交通部委任**交通部觀光局**執行之；其委任事項及法規依據**應公告並刊登**政府公報或新聞紙。

重點提示　「領隊人員管理規則」第 2 條

　　領隊人員之訓練、執業證核發、管理、獎勵及處罰等事項，由交通部委任交通部觀光局執行之；其委任事項及法規依據應公告並刊登於政府公報或新聞紙。

第 3 條　　【導遊人員法令之僱用】

　　導遊人員應受旅行業之僱用、指派或受政府機關、團體之招請，始得執行導遊業務。

📖 **重點提示**　「領隊人員管理規則」第 3 條
領隊人員應受旅行業之僱用或指派始得執行領隊業務。

第 4 條　　【導遊人員之消極資格】

　　導遊人員有違本規則，**經廢止**導遊人員執業證**未逾五年者**，不得充任導遊人員。

📖 **重點提示**　「領隊人員管理規則」第 4 條
領隊人員有違反本規則，經廢止領隊人員執業證未逾五年者，不得充任導遊人員。

第 5 條　　【90 年修正發布訓練合格之導遊人員】

　　本規則九十年三月二十二日修正發布前已測驗訓練合格之導遊人員，應參加交通部觀光局或其委託之團體舉辦之**接待或引導大陸地區旅客訓練結業**，始可**接待或引導大陸地區旅客**。

第 6 條　　【導遊人員執業之分類】

　　導遊人員執業證分英語、日語、其他外語及華語導遊人員執業證。

　　領取英語、日語或其他外語導遊人員執業證者，得執行接待或引導國外、大陸地區、香港、澳門觀光旅客旅遊業務。

　　領取華語導遊人員執業證者，得執行接待或引導大陸地區、香港、澳門觀光旅客或使用華語之國外觀光旅客旅遊業務，不得執行接待或引導非使用華語之國外觀光旅客旅遊業務。但其搭配稀少外語翻譯人員者，得執行接待或引導非使用華語之國外稀少語別觀光旅客旅遊業務。

　　前項但書規定所稱國外稀少語別之類別及其得執行該規定業務期間，由交通部觀光局視觀光市場及導遊人力供需情形公告之。

　　本規則中華民國一百零九年十月二十二日修正施行前外語導遊人員取得符合教育部對外華語教學能力認證考試外語能力合格認定基準所定基準以上之成績或證書，並已於其執業證加註該語言別者，於其執業證有效期間屆滿

後不再加註。但其執業證有效期間自修正施行之日起算不足六個月者,於屆期申請換證時得再加註該語言別至新證有效期間止。

> **重點提示** 「領隊人員管理規則」第 15 條
>
> 領隊人員執業證分外語領隊人員執業證及華語領隊人員執業證。
>
> 領取外語領隊人員執業證者,得執行引導國人出國及赴香港、澳門、大陸旅行團體旅遊業務。
>
> 領取華語領隊人員執業證者,得執行引導國人赴香港、澳門、大陸旅行團體旅遊業務,不得執行引導國人出國旅行團體旅遊業務。

> **重點提示** 「旅行業管理規則」第 23 條
>
> 綜合旅行業、甲種旅行業接待或引導國外、香港、澳門或大陸地區觀光旅客旅遊,應指派或僱用領有英語、日語、其他外語或華語導遊人員執業證之人員執行導遊業務。但辦理取得合法居留證件之外國人、香港、澳門居民及大陸地區人民國內旅遊者,不適用之。
>
> 綜合旅行業、甲種旅行業辦理前項接待或引導非使用華語之國外觀光旅客旅遊,不得指派或僱用華語導遊人員執行導遊業務。但其接待或引導非使用華語之國外稀少語別觀光旅客旅遊,得指派或僱用華語導遊人員搭配該稀少外語翻譯人員隨團服務。
>
> 前項但書規定所稱國外稀少語別之類別及其得執行該規定業務期間,由交通部觀光局視觀光市場及導遊人力供需情形公告之。
>
> 綜合旅行業、甲種旅行業對指派或僱用之導遊人員應嚴加督導與管理,不得允許其為非旅行業執行導遊業務。

第 7 條 【導遊人員訓練之分類】

導遊人員訓練分**職前訓練**及**在職訓練**。

經導遊人員**考試及格者,應參加**交通部觀光局或其委託之有關機關、團體舉辦之**職前訓練合格,領取結業證書後,始得請領執業證,執行導遊業務。**

導遊人員在職訓練由交通部觀光局或其委託之有關機關、團體辦理。

前二項之受委託機關、團體,應具下列資格之一:

一、 須為旅行業或導遊人員相關之觀光團體,且最近二年曾自行辦理或接受交通部觀光局委託辦理導遊人員訓練者。

二、 須為設有觀光相關科系之大專以上學校,最近二年曾自行辦理或接受交通部觀光局委託辦理旅行業從業人員相關訓練者。

職前訓練及在職訓練之**方式、課程、費用**及相關規定事項，由交通部觀光局定之或由其委託之有關團體、學校擬訂**陳報交通部觀光局核定**。

第 8 條　【華語導遊轉任外語導遊之職前訓練】

經華語導遊人員考試及訓練合格，參加外語導遊人員考試及格者，**免再參加**職前訓練。

前項規定，於外語導遊人員，經其他外語導遊人員考試及格者，或於本規則修正施行前經交通部觀光局測驗及訓練合格之導遊人員，亦適用之。

📖 **重點提示**　「領隊人員管理規則」第 6 條

經華語領隊人員考試及訓練合格，參加外語領隊人員考試及格者，於參加職前訓練時，其訓練節次，予以減半。

經外語領隊人員考試及訓練合格，參加其他外語領隊人員考試及格者，免再參加職前訓練。

前二項規定，於本規則修正施行前經交通部觀光局甄審及訓練合格之領隊人員，亦適用之。

第 9 條　【導遊職前訓練之退費規定】

經導遊人員考試及格，參加職前訓練者，應**檢附考試及格證書影本、繳納訓練費用**，向交通部觀光局或其委託之有關機關、團體**申請**，並依排定之**訓練時間**報到**接受訓練**。

參加導遊職前訓練人員報名繳費後**開訓前七日得**取消報名並申請退還七成訓練費用，逾期不予退還。但因**產假、重病**或**其他正當事由**無法接受訓練者，得申請全額退費。

第 10 條　【導遊職前訓練之節數】

導遊人員職前訓練節次為**九十八節課**，每節課為**五十分鐘**。

受訓人員於職前訓練期間，其缺課節數**不得逾**訓練節次**十分之一**。

每節課遲到或早退**逾十分鐘以上者**，以缺課一節論計。

第 11 條　【導遊職前訓練之成績】

導遊人員職前訓練測驗成績以**一百分為滿分，七十分為及格**。

測驗成績不及格者，應於**七日內**補行測驗一次；經補行測驗**仍不及格者，不得結業**。

因**產假、重病**或其他正當事由，經核准延期測驗者，應於**一年內**申請測驗；經測驗不及格者，依前項規定辦理。

第 12 條　【受訓人員職前訓練之退訓】

受訓人員在職前訓練期間，有下列情形之一者，應予退訓；其已繳納之訓練費用，不得申請退還：

一、缺課節數逾十分之一者。

二、受訓期間對講座、輔導員或其他辦理訓練人員施以強暴脅迫者。

三、由他人冒名頂替參加訓練者。

四、報名檢附之資格證明文件係偽造或變造者。

五、其他具體事實足以認為品德操守違反倫理規範，情節重大者。

前項第二款至第四款情形，經**退訓後二年內不得參加訓練**。

第 13 條　【導遊人員在職訓練之退訓】

導遊人員於在職訓練期間，有下列情形之一者，應予退訓，其已繳納之訓練費用，不得申請退還：

一、缺課節數逾十分之一者。

二、由他人冒名頂替參加訓練者。

三、受訓期間對講座、輔導員或其他辦理訓練人員施以強暴脅迫者。

四、其他具體事實足以認為品德操守違反職業倫理規範，情節重大者。

第 14 條　【導遊人員結訓列冊陳報】

受委託辦理導遊人員職前訓練及在職訓練之機關、團體，應依交通部觀光局核定之訓練計畫實施，並於**結訓後十日內**將受訓人員**成績、結訓**及**退訓人數**列冊陳報交通部觀光局**備查**。

第 15 條　【訓練團體違反規定】

受委託辦理導遊人員職前訓練及在職訓練之機關、團體**違反前條規定者**，交通部觀光局**得**予糾正並通知限期改善；屆期未改善者，廢止其委託，並於**二年內不得**參與委託訓練之甄選。

第 16 條 　　【導遊人員重行參加訓練】

　　　　導遊人員取得結業證書或執業證後，**連續三年未執行導遊業務者，應依規定重行參加訓練結業，領取或換領執業證後，始得執行導遊業務**。但因天災、疫情或其他事由，中央主管機關得視實際需要公告延長之。

　　　　導遊人員重行參加訓練節次**為四十九節課，每節課為五十分鐘**。

　　　　第七條第二項、第四項及第五項、第九條、第十條第二項及第三項、第十一條、第十二條、第十四條、第十五條有關導遊人員職前訓練之規定，於第一項重行參加訓練者，準用之。

🕮 重點提示 經理人、導遊人員及領隊人員訓練之規定

	經理人 旅行業管理規則	導遊人員 導遊人員管理規則	領隊人員 領隊人員管理規則
訓練團體	第 15 條之 1	第 7 條第 2 項	第 5 條第 2 項
	受委託之**機關、團體**，須為旅行業或**旅行業經理人**（導遊人員、領隊人員）觀光相關之團體，且最近二年曾自行辦理或接受交通部觀光局委託**旅行業從業人員**（導遊人員、領隊人員）相關訓練者為限。		
訓練方式、課程、費用及相關規定	第 15 條之 2	第 7 條第 3 項	第 5 條第 3 項
	旅行業經理人訓練（導遊人員、領隊人員職前訓練及在職訓練）之方式、課程、費用及相關規定事項，由交通部觀光局定之或由其委託之有關**機關、團體**擬訂陳報交通部觀光局核定。		
退費規定	第 15 條之 3	第 9 條第 1、2 項	第 7 條第 3 項
	參加旅行業經理人訓練之人員，報名繳費後至**開訓前七日得取消報名並申請退還七成訓練費用，逾期不予退還**。但因產假、重病或其他正當事由無法接受訓練者，得申請全額退費。		
訓練節數	第 15 條之 4	第 10 條	第 8 條
	60 節	98 節	56 節
	每節課為五十分鐘。受訓人員於訓練期間，其缺課節數**不得逾訓練節次十分之一**。每節課遲到或早退逾十分鐘以上者，以缺課一節論計。		
測驗成績	第 15 條之 5	第 11 條	第 9 條
	測驗成績以一百分為滿分，七十分為及格。測驗成績不及格者，應於**七日內申請補行測驗一次**；經補行測驗仍不及格者，不得結業。		
	因產假、重病或其他正當事由，經核准延期測驗者，應於一年內申請測驗；經測驗不及格者，依前項規定辦理。		

	經理人 旅行業管理規則	導遊人員 導遊人員管理規則	領隊人員 領隊人員管理規則
退訓規定	第 15 條之 6	第 13、12-2 條	第 11、10-2 條
	在訓練期間，有下列情形之一者，應予退訓，其已繳納之訓練費用，不得申請退還： 一、缺課節數逾十分之一者。 二、由他人冒名頂替參加訓練者。 三、報名檢附之資格證明文件係偽造或變造者。 四、受訓期間對講座、輔導員或其他辦理訓練之人員施以強暴、脅迫者。 五、其他具體事實足以認為品德操守違反職業倫理規範，情節重大者。 前項第二款至第四款情形，經退訓後二年內不得參加訓練。		
列冊陳報	第 15 條之 7	第 14 條	第 12 條
	訓練之機關、團體，應依交通部觀光局核定之訓練計畫實施，並於結訓後十日內將受訓人員成績、結訓及退訓人數列冊陳報交通部觀光局備查。		
訓練團體 違反規定	第 15 條之 8	第 15 條	第 13 條
	訓練之機關、團體違反前條規定者，交通部觀光局得予糾正並通知限期改善；逾期未改善者，廢止其委託，並於二年內不得參與委託訓練之甄選。		
證書費用	第 15 條之 9	第 29 條	第 25 條
	發給結業證書。前項證書費（應繳納證書費）每件**新臺幣五百元**；其補發者，亦同。		
重新訓練	第 15 條第 3 項	第 16 條	第 14 條
	60 節	49 節	28 節
	連續三年未在旅行業任職者，應重新參加訓練合格後，始得受僱為經理人。 **連續三年**未執行導遊業務者（領隊業務者），應依規定重新參加訓練結業，領取或換領執業證後，始得執行導遊業務（領隊業務者）。 每節課為五十分鐘。		

第 17 條　　【導遊人員之管理】

導遊人員執業證，應填具申請書，檢附有關證件向交通部觀光局或其委託之團體請領使用。

導遊人員停止執業時，應於十日內將所領用之執業證繳回交通部觀光局或其委託之有關團體；屆期未繳回者，由交通部觀光局公告註銷。

第一項委託事項及法規依據應公告並刊登政府公報或新聞紙。

📖 重點提示　「領隊人員管理規則」第 16 條

領隊人員執業證，應填具申請書，檢附有關證件向交通部觀光局或其委託之有關團體請領使用。

領隊人員停止執業時，應即將所領用之執業證於十日內繳回交通部觀光局或其委託之有關團體；屆期未繳回者，由交通部觀光局公告註銷。

📖 重點提示　「旅行業管理規則」第 23 條

綜合旅行業、甲種旅行業接待或引導國外、香港、澳門或大陸地區觀光旅客旅遊，應指派或僱用領有英語、日語、其他外語或華語導遊人員執業證之人員執行導遊業務。但辦理取得合法居留證件之外國人、香港、澳門居民及大陸地區人民國內旅遊者，不適用之。

綜合旅行業、甲種旅行業辦理前項接待或引導非使用華語之國外觀光旅客旅遊，不得指派或僱用華語導遊人員執行導遊業務。但其接待或引導非使用華語之國外稀少語別觀光旅客旅遊，得指派或僱用華語導遊人員搭配該稀少外語翻譯人員隨團服務。

前項但書規定所稱國外稀少語別之類別及其得執行該規定業務期間，由交通部觀光局視觀光市場及導遊人力供需情形公告之。

綜合旅行業、甲種旅行業對指派或僱用之導遊人員應嚴加督導與管理，不得允許其為非旅行業執行導遊業務。

第 18 條　（刪除）

第 19 條　【導遊人員執業證之效期】

導遊人員執業證有效期間為三年，期滿前應向交通部觀光局或其委託之團體申請換發。

📖 重點提示　「領隊人員管理規則」第 18 條

領隊人員執業證有效期間為三年，期滿前應向交通部觀光局或其委託之有關團體申請換發。

第 20 條　【導遊人員執業證之補發】

導遊人員之執業證遺失或毀損，應具書面敘明理由，申請補發或換發。

📖 重點提示　「領隊人員管理規則」第 19 條

領隊人員之結業證書及執業證遺失或毀損，應具書面敘明理由，申請補發或換發。

第 21 條　　【導遊人員之監督】

　　　　導遊人員執行業務時，應接受僱用之旅行業或招請之機關、團體之指導與監督。

第 22 條　　【導遊人員執行業務】

　　　　導遊人員應依僱用之旅行業或招請之機關、團體所安排之觀光旅遊行程執行業務，非因臨時特殊事故，不得擅自變更。

重點提示　「領隊人員管理規則」第 20 條
領隊人員應依僱用之旅行業所安排之旅遊行程及內容執業，非因不可抗力或不可歸責於領隊人員之事由，不得擅自變更。

第 23 條　　【導遊人員執業證之佩掛】

　　　　導遊人員執行業務時，應佩掛導遊執業證於胸前明顯處，以便聯繫服務並備交通部觀光局查核。

重點提示　「領隊人員管理規則」第 21 條
領隊人員執行業務時，應佩掛領隊執業證於胸前明顯處，以便聯繫服務並備交通部觀光局查核。
前項查核，領隊人員不得規避、妨礙或拒絕，並應提供或提示必要之文書、資料或物品。

第 24 條　　【導遊人員應報備】

　　　　導遊人員執行業務時，如發生特殊或意外事件，除應即時作妥當處置外，並應將經過情形於二十四小時內向交通部觀光局及受僱旅行業或機關團體報備。

重點提示　「領隊人員管理規則」第 22 條
領隊人員執行業務時，如發生特殊或意外事件，應即時作妥當處置，並將事件發生經過及處理情形，於二十四小時內儘速向受僱之旅行業及交通部觀光局報備。

重點提示　「旅行業管理規則」第 39 條
旅行業辦理國內、外觀光團體旅遊及接待國外、香港、澳門或大陸地區觀光團體旅客旅遊業務，發生緊急事故時，應為迅速、妥適之處理，維護旅客權益，對受害旅客家屬應提供必要之協助。事故發生後二十四小時內應向交通部觀光局報備，並依緊急事故之發展及處理情形為通報。
前項所稱緊急事故，係指造成旅客傷亡或滯留之天災或其他各種事變。

第一項報備，應填具緊急事故報告書，並檢附該旅遊團團員名冊、行程表、責任保險單及其他相關資料，並應確認通報受理完成。但於通報事件發生地無電子傳真或網路通訊設備，致無法立即通報者，得先以電話報備後，再補通報。

第 25 條　　【觀光局派員檢查】

交通部觀光局為督導導遊人員，得隨時派員檢查其執行業務情形。

第 26 條　　【觀光局獎勵或表揚】

導遊人員有下列情事之一者，由交通部觀光局予以獎勵或表揚之：

一、爭取國家聲譽、敦睦國際友誼表現優異者。

二、宏揚我國文化、維護善良風俗有良好表現者。

三、維護國家安全、協助社會治安有具體表現者。

四、服務旅客週到、維護旅遊安全有具體事實表現者。

五、熱心公益、發揚團隊精神有具體表現者。

六、撰寫報告內容詳實、提供資料完整有參採價值者。

七、研究著述，對發展觀光事業或執行導遊業務具有創意，可供採擇實行者。

八、連續執行導遊業務十五年以上，成績優良者。

九、其他特殊優良事蹟者。

📖 **重點提示**　　「旅行業管理規則」第 55 條

旅行業或其從業人員有下列情事之一者，除予以獎勵或表揚外，並得協調有關機關獎勵之：

一、熱心參加國際觀光推廣活動或增進國際友誼有優異表現者。

二、維護國家榮譽或旅客安全有特殊表現者。

三、撰寫報告或提供資料有參採價值者。

四、經營國內外旅客旅遊、食宿及導遊業務，業績優越者。

五、其他特殊事蹟經主管機關認定應予獎勵者。

第 27 條　　【導遊人員不得之行為】

導遊人員不得有下列行為：

一、執行導遊業務時，言行不當。

二、 遇有旅客患病，未予妥為照料。

三、 誘導旅客採購物品或為其他服務收受回扣。

四、 向旅客額外需索。

五、 向旅客兜售或收購物品。

六、 以不正當手段收取旅客財物。

七、 私自兌換外幣。

八、 不遵守專業訓練之規定。

九、 將執業證借供他人使用。

十、 無正當理由延誤執行業務時間或擅自委託他人代為執行業務。

十一、 規避、妨礙或拒絕主管機關或警察機關之檢查，或不提供、提示必要之文書、資料或物品。

十二、 停止執行導遊業務期間擅自執行業務。

十三、 擅自經營旅行業務或為非旅行業執行導遊業務。

十四、 受國外旅行業僱用執行導遊業務。

十五、 運送旅客前，發現使用之交通工具，非由合法業者所提供，未通報旅行業者；使用遊覽車為交通工具時，未實施遊覽車逃生安全解說及示範，或未依交通部公路總局訂定之檢查紀錄表執行。

十六、執行導遊業務時，發現所接待或引導之旅客有損壞自然資源或觀光設施行為之虞，而未予勸止。

重點提示 「領隊人員管理規則」第 23 條

領隊人員執行業務時，應遵守旅遊地相關法令規定，維護國家榮譽，並不得有下列行為：

一、 遇有旅客患病，未予妥為照料，或於旅遊途中未注意旅客安全之維護。

二、 誘導旅客採購物品或為其他服務收受回扣、向旅客額外需索、向旅客兜售或收購物品、收取旅客財物或委由旅客攜帶物品圖利。

三、 將執業證借供他人使用、無正當理由延誤執業時間、擅自委託他人代為執業、停止執行領隊業務期間擅自執業、擅自經營旅行業務或為非旅行業執行領隊業務。

四、擅離團體或擅自將旅客解散、擅自變更使用非法交通工具、遊樂及住宿設施。

五、非經旅客請求無正當理由保管旅客證照，或經旅客請求保管而遺失旅客委託保管之證照、機票等重要文件。

六、執行領隊業務時，言行不當。

第 28 條　（刪除）

第 29 條　**【導遊人員結業證書費】**

依本規則發給導遊人員結業證書，應繳納證書費每件**新臺幣五百元**；其補發者，亦同。

📖 **重點提示**　「領隊人員管理規則」第 25 條
依本規則發給領隊人員結業證書，應繳納證書費每件新臺幣五百元；其補發者，亦同。

第 30 條　**【導遊人員執業證費用】**

申請、換發或補發導遊人員執業證，應繳納證照費每件**新臺幣二百元**。

📖 **重點提示**　「領隊人員管理規則」第 26 條
申請、換發或補發領隊人員執業證，應繳納證照費每件新臺幣二百元。

第 31 條　**【施行日】**

本規則自發布日施行。

第三節　領隊人員管理規則

版本：2022/11/22

中華民國 111 年 11 月 22 日交通部交路（一）字第 11182007974 號令修正發布第 14 條條文

第 1 條　**【制定法源】**

本規則依**發展觀光條例（以下簡稱本條例）第六十六條第五項**規定訂定之。

重點提示 觀光行政法規法源是發展觀光條例第 66 條；但，國家公園法其法源不屬於發展觀光條例第 66 條。

第 2 條 【領隊人員之管理】

　　領隊人員之訓練、**執業證核發、管理、獎勵及處罰**等事項，由交通部委任**交通部觀光局**執行之；其委任事項及法規依據**應公告並刊登**於政府公報或新聞紙。

重點提示 「導遊人員管理規則」第 2 條
導遊人員之訓練、執業證核發、管理、獎勵及處罰等事項，由交通部委任交通部觀光局執行之；其委任事項及法規依據應公告並刊登政府公報或新聞紙。

第 3 條 【領隊人員之僱用】

　　領隊人員應受旅行業之僱用或指派，始得執行領隊業務。

重點提示 「導遊人員管理規則」第 3 條
導遊人員應受旅行業之僱用或指派或受政府機關、團體之招請而執行導遊業務。

第 4 條 【領隊人員之消極資格】

　　領隊人員有違反本規則，經廢止領隊人員執業證**未逾五年者**，不得充任領隊人員。

重點提示 「導遊人員管理規則」第 4 條
導遊人員有違本規則，經廢止導遊人員執業證未逾五年者，不得充任領隊人員。

第 5 條 【領隊人員訓練之分類】

　　領隊人員訓練分**職前訓練**及**在職訓練**。

　　經領隊人員**考試及格**者，**應參加**交通部觀光局或其委託之有關機關、團體舉辦之**職前訓練合格**，領取結業證書後，始得請領執業證，執行領隊業務。

　　領隊人員在職訓練由交通部觀光局或其委託之有關機關、團體辦理。

　　前二項之受委託機關、團體，應具下列資格之一：

一、須為旅行業或領隊人員相關之觀光團體，且最近二年曾自行辦理或接受交通部觀光局委託辦理領隊人員訓練者。

二、 須為設有觀光相關科系之大專以上學校，最近二年曾自行辦理或接受交通部觀光局委託辦理旅行業從業人員相關訓練者。

三、 職前訓練及在職訓練之**方式**、**課程**、**費用**及**相關規定**事項，由交通部觀光局定之或由其委託之有關機關、團體擬訂**陳報交通部觀光局核定**。

第 6 條　　【華語領隊轉任外語領隊之職前訓練】

經華語領隊人員考試及訓練合格，參加外語領隊人員考試及格者，於參加職前訓練時，其**訓練節次，予以減半**。

經外語領隊人員考試及訓練合格，參加其他外語領隊人員考試及格者，**免再參加**職前訓練。

前二項規定，於本規則修正施行前經交通部觀光局甄審及訓練合格之領隊人員，亦適用之。

📖 **重點提示**　「導遊人員管理規則」第 8 條

經華語導遊人員考試及訓練合格，參加外語導遊人員考試及格者，免再參加職前訓練。

前項規定，於外語導遊人員，經其他外語導遊人員考試及格者，或於本規則修正施行前經交通部觀光局測驗及訓練合格之導遊人員，亦適用之。

第 7 條　　【領隊職前訓練之退費規定】

經領隊人員考試及格，參加職前訓練者，應**檢附考試及格證書影本**、**繳納訓練費用**，向交通部觀光局或其委託之有關機關、團體**申請**，並依排定之**訓練時間**報到**接受訓練**。

參加領隊職前訓練人員報名繳費後**開訓前七日得**取消**報名並申請退還七成訓練費用，逾期不予退還**。但因**產假**、**重病**或**其他正當事由**無法接受訓練者，**得申請全額退費**。

第 8 條　　【領隊職前訓練之節數】

領隊人員職前訓練節次為**五十六節課**，每節課為**五十分鐘**。

受訓人員於職前訓練期間，其缺課節數**不得逾**訓練節次**十分之一**。

每節課遲到或早退**逾十分鐘以上者**，以缺課一節論計。

第 9 條　　【領隊職前訓練之成績】

領隊人員職前訓練測驗成績以**一百分為滿分，七十分為及格**。**測驗成績不及格者**，應於**七日內**補行測驗一次；經補行測驗**仍不及格者，不得結業**。

因**產假、重病**或**其他正當事由**，經核准延期測驗者，應於**一年內**申請測驗；經測驗不及格者，依前項規定辦理。

第 10 條　　【受訓人員職前訓練之退訓】

受訓人員在**職前訓練**期間，有下列情形之一者，應予退訓，其**已繳納之訓練費用，不得**申請退還：

一、 缺課節數逾十分之一者。

二、 受訓期間對講座、輔導員或其他辦理訓練人員施以強暴脅迫者。

三、 由他人冒名頂替參加訓練者。

四、 報名檢附之資格證明文件係偽造或變造者。

五、 其他具體事實足以認為品德操守違反倫理規範，情節重大者。

前項第二款至第四款情形，經**退訓後二年內不得參加訓練**。

第 11 條　　【領隊人員在職訓練之退訓】

領隊人員於**在職訓練**期間，有下列情形之一者，**應予退訓**，其**已繳納之訓練費用，不得**申請退還：

一、 缺課節數逾十分之一者。

二、 由他人冒名頂替參加訓練者。

三、 受訓期間對講座、輔導員或其他辦理訓練人員施以強暴脅迫者。

四、 其他具體事實足以認為品德操守違反職業倫理規範，情節重大者。

第 12 條　　【領隊人員結訓列冊陳報】

受委託辦理領隊人員職前訓練及在職訓練之機關、團體，應依交通部觀光局核定之訓練計畫實施，並於**結訓後十日內**將受訓人員**成績、結訓**及**退訓人數**列冊陳報交通部觀光局**備查**。

第 13 條　　【訓練團體違反規定】

　　受委託辦理領隊人員職前訓練及在職訓練之機關、團體違反前條規定者，交通部觀光局得予糾正並通知限期改善；屆期未改善者，廢止其委託，並於二年內不得參與委託訓練之甄選。

第 14 條　　【領隊人員重行參加訓練】

　　領隊人員取得結業證書或執業證後，**連續三年未執行領隊業務者，應依規定重行參加訓練結業**，領取或換領執業證後，**始得執行領隊業務**。但因天災、疫情或其他事由，中央主管機關得視實際需要公告延長之。

　　領隊人員重行參加訓練節次為**二十八節課，每節課為五十分鐘**。

　　第五條第二項、第四項及第五項、第七條、第八條第二項及第三項、第九條、第十條、第十二條、第十三條有關領隊人員職前訓練之規定，於第一項重行參加訓練者，準用之。

📘 **重點提示**　經理人、導遊人員及領隊人員訓練之規定

	經理人 旅行業管理規則	導遊人員 導遊人員管理規則	領隊人員 領隊人員管理規則
訓練團體	第 15 條之 1	第 7 條第 2 項	第 5 條第 2 項
	受委託之**機關、團體**，須為旅行業或**旅行業經理人**（導遊人員、領隊人員）相關之團體，且最近二年曾自行辦理或接受交通部觀光局委託**旅行業從業人員**（導遊人員、領隊人員）相關訓練者為限。		
訓練方式、課程、費用及相關規定	第 15 條之 2	第 7 條第 3 項	第 5 條第 3 項
	旅行業經理人訓練（導遊人員、領隊人員職前訓練及在職訓練）之方式、課程、費用及相關規定事項，由交通部觀光局定之或由其委託之有關**機關、團體**擬訂陳報交通部觀光局核定。		
退費規定	第 15 條之 3	第 9 條第 1、2 項	第 7 條第 3 項
	參加旅行業經理人訓練之人員，報名繳費後至**開訓前七日**得取消報名並申請退還**七成訓練費用，逾期不予退還**。但因產假、重病或其他正當事由無法接受訓練者，得申請全額退費。		
訓練節數	第 15 條之 4	第 10 條	第 8 條
	60 節	98 節	56 節
	每節課為五十分鐘。受訓人員於訓練期間，其缺課節數**不得逾訓練節次十分之一**。每節課遲到或早退逾十分鐘以上者，以缺課一節論計。		

	經理人 旅行業管理規則	導遊人員 導遊人員管理規則	領隊人員 領隊人員管理規則
測驗成績	第 15 條之 5	第 11 條	第 9 條
	測驗成績以一百分為滿分，七十分為及格。測驗成績不及格者，應於**七日內申請補行測驗一次**；經補行測驗仍不及格者，不得結業。 因產假、重病或其他正當事由，經核准延期測驗者，應於一年內申請測驗；經測驗不及格者，依前項規定辦理。		
退訓規定	第 15 條之 6	第 13、12-2 條	第 11、10-2 條
	在訓練期間，有下列情形之一者，應予退訓，其已繳納之訓練費用，不得申請退還： 一、缺課節數逾十分之一者。 二、由他人冒名頂替參加訓練者。 三、報名檢附之資格證明文件係偽造或變造者。 四、受訓期間對講座、輔導員或其他辦理訓練之人員施以強暴、脅迫者。 五、其他具體事實足以認為品德操守違反職業倫理規範，情節重大者。 前項第二款至第四款情形，經退訓後二年內不得參加訓練。		
列冊陳報	第 15 條之 7	第 14 條	第 12 條
	訓練之機關、團體，應依交通部觀光局核定之訓練計畫實施，並於結訓後十日內將受訓人員成績、結訓及退訓人數列冊陳報交通部觀光局備查。		
訓練團體 違反規定	第 15 條之 8	第 15 條	第 13 條
	訓練之機關、團體違反前條規定者，交通部觀光局得予糾正並通知限期改善；逾期未改善者，廢止其委託，並於二年內不得參與委託訓練之甄選。		
證書費用	第 15 條之 9	第 29 條	第 25 條
	發給結業證書。前項證書費（應繳納證書費）每件**新臺幣五百元**；其補發者，亦同。		
重新訓練	第 15 條第 3 項	第 16 條	第 14 條
	60 節	49 節	28 節
	連續三年未在旅行業任職者，應重新參加訓練合格後，始得受僱為經理人。 **連續三年**未執行導遊業務者（領隊業務者），應依規定重新參加訓練結業，領取或換領執業證後，始得執行導遊業務（領隊業務者）。 每節課為五十分鐘。		

第 15 條　【領隊人員執業之分類】

領隊人員執業證分**外語領隊人員**執業證及**華語領隊人員**執業證。

領取**外語領隊人員執業證者**，得執行**引導國人出國**及**赴香港、澳門、大陸旅行團體旅遊業務**。

領取華語領隊人員執業證者，得執行**引導國人赴香港、澳門、大陸旅行團體旅遊業務**，**不得**執行**引導國人出國**旅行團體旅遊業務。

重點提示 「導遊人員管理規則」第 6 條

導遊人員執業證分英語、日語、其他外語及華語導遊人員執業證。

領取英語、日語或其他外語導遊人員執業證者，得執行接待或引導國外、大陸地區、香港、澳門觀光旅客旅遊業務。

領取華語導遊人員執業證者，得執行接待或引導大陸地區、香港、澳門觀光旅客或使用華語之國外觀光旅客旅遊業務，不得執行接待或引導非使用華語之國外觀光旅客旅遊業務。但其搭配稀少外語翻譯人員者，得執行接待或引導非使用華語之國外稀少語別觀光旅客旅遊業務。

前項但書規定所稱國外稀少語別之類別及其得執行該規定業務期間，由交通部觀光局視觀光市場及導遊人力供需情形公告之。

本規則中華民國一百零九年十月二十二日修正施行前外語導遊人員取得符合教育部對外華語教學能力認證考試外語能力合格認定基準所定基準以上之成績或證書，並已於其執業證加註該語言別者，於其執業證有效期間屆滿後不再加註。但其執業證有效期間自修正施行之日起算不足六個月者，於屆期申請換證時得再加註該語言別至新證有效期間止。

重點提示 「旅行業管理規則」第 23 條

綜合旅行業、甲種旅行業接待或引導國外、香港、澳門或大陸地區觀光旅客旅遊，應指派或僱用領有英語、日語、其他外語或華語導遊人員執業證之人員執行導遊業務。但辦理取得合法居留證件之外國人、香港、澳門居民及大陸地區人民國內旅遊者，不適用之。

綜合旅行業、甲種旅行業辦理前項接待或引導非使用華語之國外觀光旅客旅遊，不得指派或僱用華語導遊人員執行導遊業務。但其接待或引導非使用華語之國外稀少語別觀光旅客旅遊，得指派或僱用華語導遊人員搭配該稀少外語翻譯人員隨團服務。

前項但書規定所稱國外稀少語別之類別及其得執行該規定業務期間，由交通部觀光局視觀光市場及導遊人力供需情形公告之。

綜合旅行業、甲種旅行業對指派或僱用之導遊人員應嚴加督導與管理，不得允許其為非旅行業執行導遊業務。

重點提示 本規則第 24 條

旅行業違反第 15 條之規定者，由交通部觀光局依本條例（發展觀光條例）第 58 條第 1 項規定處罰。

📖 **重點提示** 「發展觀光條例」第 58 條第 1 項第 2 款
有下列情形之一者，處新臺幣三千元以上一萬五千元以下罰鍰，情節重大者，並得逕行定期停止其執行業務或廢止其執業證。

二、導遊人員、領隊人員或觀光產業經營者僱用之人員，違反依本條例所發布之命令者。

第 16 條 【領隊人員之管理】

領隊人員執業證，應**由填具申請書，檢附有關證件**向交通部觀光局或其委託之有關團體**請領**使用。

領隊人員停止執業**時**，應即將所領用之執業證於**十日內**繳回交通部觀光局或其委託之有關團體；**屆期未繳回者，由交通部觀光局公告註銷。**

第一項委託事項及法規依據應公告並刊登政府公報或新聞紙。

📖 **重點提示** 「導遊人員管理規則」第 17 條
導遊人員執業證，應填具申請書，檢附有關證件向交通部觀光局或其委託之團體請領使用。
導遊人員停止執業時，應於十日內將所領用之執業證繳回交通部觀光局或其委託之有關團體；屆期未繳回者，由交通部觀光局公告註銷。
第一項委託事項及法規依據應公告並刊登政府公報或新聞紙。

📖 **重點提示** 本規則第 24 條
旅行業違反第 16 條第 2 項之規定者，由交通部觀光局依本條例（發展觀光條例）第 58 條第 1 項規定處罰。

📖 **重點提示** 「發展觀光條例」第 58 條第 1 項第 2 款
有下列情形之一者，處新臺幣三千元以上一萬五千元以下罰鍰，情節重大者，並得逕行定期停止其執行業務或廢止其執業證。
二、導遊人員、領隊人員或觀光產業經營者僱用之人員，違反依本條例所發布之命令者。

第 17 條 （刪除）

第 18 條 【領隊人員執業證之效期】

領隊人員執業證有效期間為三年，期滿前應向交通部觀光局或其委託之有關團體申請換發。

📖 **重點提示** 「導遊人員管理規則」第 19 條
導遊人員執業證有效期間為三年，期滿前應向交通部觀光局或其委託之團體
申請換發。

📖 **重點提示** 本規則第 24 條
旅行業違反第 18 條之規定者，由交通部觀光局依本條例（發展觀光條例）
第 58 條第 1 項規定處罰。

📖 **重點提示** 「發展觀光條例」第 58 條第 1 項第 2 款
有下列情形之一者，處新臺幣三千元以上一萬五千元以下罰鍰，情節重大
者，並得逕行定期停止其執行業務或廢止其執業證。
二、導遊人員、領隊人員或觀光產業經營者僱用之人員，違反依本條例所發
布之命令者。

第 19 條 【領隊人員執業證之補發】

領隊人員之結業證書及執業證**遺失或毀損**，應具**書面**敘明理由，申請補
發或換發。

📖 **重點提示** 「導遊人員管理規則」第 20 條
導遊人員之執業證遺失或毀損，應具書面敘明理由，申請補發或換發。

第 20 條 【領隊人員應依內容執業】

領隊人員應依僱用之旅行業所安排之旅遊行程及內容執業，**非因不可抗
力或不可歸責於領隊人員之事由**，不得擅自變更。

📖 **重點提示** 「導遊人員管理規則」第 22 條
導遊人員應依僱用之旅行業或招請之機關、團體所安排之觀光旅遊行程執行
業務，非因臨時特殊事故，不得擅自變更。

📖 **重點提示** 本規則第 24 條
旅行業違反第 20 條之規定者，由交通部觀光局依本條例（發展觀光條例）
第 58 條第 1 項規定處罰。

📖 **重點提示** 「發展觀光條例」第 58 條第 1 項第 2 款
有下列情形之一者，處新臺幣三千元以上一萬五千元以下罰鍰，情節重大
者，並得逕行定期停止其執行業務或廢止其執業證。
二、導遊人員、領隊人員或觀光產業經營者僱用之人員，違反依本條例所發
布之命令者。

第 21 條 【領隊人員執業證之佩掛】

領隊人員執行業務時，應**佩掛領隊執業證於胸前明顯處，**以便聯繫服務並**備交通部觀光局查核。**

前項查核，領隊人員不得規避、妨礙或拒絕，並應提供或提示必要之文書、資料或物品。

📖 **重點提示**　「導遊人員管理規則」第 23 條
導遊人員執行業務時，應佩掛導遊執業證於胸前明顯處，以便聯繫服務並備交通部觀光局查核。

📖 **重點提示**　本規則第 24 條
旅行業違反第 21 條之規定者，由交通部觀光局依本條例（發展觀光條例）第 58 條第 1 項規定處罰。

📖 **重點提示**　「發展觀光條例」第 58 條第 1 項第 2 款
有下列情形之一者，處新臺幣三千元以上一萬五千元以下罰鍰，情節重大者，並得逕行定期停止其執行業務或廢止其執業證。
二、導遊人員、領隊人員或觀光產業經營者僱用之人員，違反依本條例所發布之命令者。

第 22 條 【領隊人員應報備】

領隊人員執行業務時，如發生特殊或意外事件，應即時作妥當處置，並將事件發生經過及處理情形，**於二十四小時內儘速向受僱之旅行業及交通部觀光局報備。**

📖 **重點提示**　「導遊人員管理規則」第 24 條
導遊人員執行業務時，如發生特殊或意外事件，除應即時作妥當處置外，並應將經過情形於二十四小時內向交通部觀光局及受僱旅行業或機關團體報備。

📖 **重點提示**　「旅行業管理規則」第 39 條
旅行業辦理國內、外觀光團體旅遊及接待國外、香港、澳門或大陸地區觀光團體旅客旅遊業務，發生緊急事故時，應為迅速、妥適之處理，維護旅客權益，對受害旅客家屬應提供必要之協助。事故發生後二十四小時內應向交通部觀光局報備，並依緊急事故之發展及處理情形為通報。
前項所稱緊急事故，係指造成旅客傷亡或滯留之天災或其他各種事變。

第一項報備，應填具緊急事故報告書，並檢附該旅遊團團員名冊、行程表、責任保險單及其他相關資料，並應確認通報受理完成。但於通報事件發生地無電子傳真或網路通訊設備，致無法立即通報者，得先以電話報備後，再補通報。

重點提示 本規則第 24 條
旅行業違反第 22 條之規定者，由交通部觀光局依本條例（發展觀光條例）第 58 條第 1 項規定處罰。

重點提示 「發展觀光條例」第 58 條第 1 項第 2 款
有下列情形之一者，處新臺幣三千元以上一萬五千元以下罰鍰，情節重大者，並得逕行定期停止其執行業務或廢止其執業證。
二、導遊人員、領隊人員或觀光產業經營者僱用之人員，違反依本條例所發布之命令者。

第 23 條　【領隊人員不得之行為】

領隊人員執行業務時，應遵守旅遊地相關法令規定，維護國家榮譽，並不得有下列行為：

一、遇有旅客患病，未予妥為照料，或於旅遊途中未注意旅客安全之維護。

二、誘導旅客採購物品或為其他服務收受回扣、向旅客額外需索、向旅客兜售或收購物品、收取旅客財物或委由旅客攜帶物品圖利。

三、將執業證借供他人使用、無正當理由延誤執業時間、擅自委託他人代為執業、停止執行領隊業務期間擅自執業、擅自經營旅行業務或為非旅行業執行領隊業務。

四、擅離團體或擅自將旅客解散、擅自變更使用非法交通工具、遊樂及住宿設施。

五、非經旅客請求無正當理由保管旅客證照，或經旅客請求保管而遺失旅客委託保管之證照、機票等重要文件。

六、執行領隊業務時，言行不當。

重點提示 「導遊人員管理規則」第 27 條
導遊人員不得有下列行為：
一、執行導遊業務時，言行不當。
二、遇有旅客患病，未予妥為照料。

三、擅自安排旅客採購物品或為其他服務收受回扣。

四、向旅客額外需索。

五、向旅客兜售或收購物品。

六、以不正當手段收取旅客財物。

七、私自兌換外幣。

八、不遵守專業訓練之規定。

九、將執業證借供他人使用。

十、無正當理由延誤執行業務時間或擅自委託他人代為執行業務。

十一、拒絕主管機關或警察機關之檢查。

十二、停止執行導遊業務期間擅自執行業務。

十三、擅自經營旅行業務或為非旅行業執行導遊業務。

十四、受國外旅行業僱用執行導遊業務。

十五、運送旅客前，發現使用之交通工具，非由合法業者所提供，未通報旅行業者；使用遊覽車為交通工具時，未實施遊覽車逃生安全解說及示範，或未依交通部公路總局訂定之檢查紀錄表執行。

十六、執行導遊業務時，發現所接待或引導之旅客有損壞自然資源或觀光設施行為之虞，而未予勸止。

📌 **重點提示** 本規則第 24 條

旅行業違反第 23 條之規定者，由交通部觀光局依本條例（發展觀光條例）第 58 條第 1 項規定處罰。

📌 **重點提示** 「發展觀光條例」第 58 條第 1 項第 2 款

有下列情形之一者，處新臺幣三千元以上一萬五千元以下罰鍰，情節重大者，並得逐行定期停止其執行業務或廢止其執業證。

二、導遊人員、領隊人員或觀光產業經營者僱用之人員，違反依本條例所發布之命令者。

第 24 條 　【領隊人員違反】

違反第十五條第三項、第十六條第二項、第十八條、第二十條至第二十三條規定者，由交通部觀光局依**本條例第五十八條**規定處罰之。

📌 **重點提示** 「發展觀光條例」第 58 條第 1 項第 2 款

有下列情形之一者，處新臺幣三千元以上一萬五千元以下罰鍰，情節重大者，並得逐行定期停止其執行業務或廢止其執業證。

二、導遊人員、領隊人員或觀光產業經營者僱用之人員，違反依本條例所發布之命令者。

第 25 條 【領隊人員結業證書費】

依本規則發給領隊人員結業證書，應繳納證書費每件新臺幣五百元；其補發者，亦同。

重點提示 「導遊人員管理規則」第 29 條

依本規則發給導遊人員結業證書，應繳納證書費每件新臺幣五百元；其補發者，亦同。

第 26 條 【領隊人員執業證費用】

申請、換發或補發領隊人員執業證，應繳納證照費每件**新臺幣二百元**。

重點提示 「導遊人員管理規則」第 30 條

申請、換發或補發導遊人員執業證，應繳納證照費每件新臺幣二百元。

第 27 條 【施行日】

本規則自發布日施行。

第四節 民法債篇旅遊專節

版本：2000/5/5

第 514-1 條 【名詞釋義】

稱旅遊營業人者，謂以**提供旅客旅遊服務為營業**而**收取旅遊費用之人**。

前項**旅遊服務**，係指**安排旅程**及**提供交通、膳宿、導遊或其他有關之服務**。

第 514-2 條 【書面記載要項】

旅遊營業人因**旅客之請求**，應以**書面記載**下列事項，交付旅客：

一、 旅遊營業人之名稱及地址。

二、 旅客**名單**。

三、 旅遊**地區及旅程**。

四、 旅遊營業人提供之**交通、膳宿、導遊**或其他有關**服務及其品質**。

五、 旅遊**保險之種類及其金額**。

六、 其他**有關事項**。

七、 填發之年月日。

📖 **重點提示** 「國外旅遊定型化契約書」、「國內旅遊定型化契約書」中的旅遊團名稱及預定旅遊地、旅遊費用所涵蓋之項目、強制投保保險、其他協議事項等。

📖 **重點提示** 「國外旅遊定型化契約書範本」第8條【旅遊費用所涵蓋之項目】

甲方依第五條約定繳納之旅遊費用，除雙方依第三十七條另有約定以外，應包括下列項目：

一、 代辦證件之行政規費：乙方代理甲方辦理出國所需之手續費及簽證費及其他規費。

二、 交通運輸費：旅程所需各種交通運輸之費用。

三、 餐飲費：旅程中所列應由乙方安排之餐飲費用。

四、 住宿費：旅程中所列住宿及旅館之費用，如甲方需要單人房，經乙方同意安排者，甲方應補繳所需差額。

五、 遊覽費用：旅程中所列之一切遊覽費用及入場門票費等。

六、 接送費：旅遊期間機場、港口、車站等與旅館間之一切接送費用。

七、 行李費：團體行李往返機場、港口、車站等與旅館間之一切接送費用及團體行李接送人員之小費，行李數量之重量依航空公司規定辦理。

八、 稅捐：各地機場服務稅捐及團體餐宿稅捐。

九、 服務費：領隊及其他乙方為甲方安排服務人員之報酬。

十、 保險費：責任保險及履約保證保險。

前項第二款交通運輸費及第五款遊覽費用，其費用於契約簽訂後經政府機關或經營管理業者公布調高或調低逾百分之十者，應由甲方補足，或由乙方退還。

第一項第二款至第五款之年長者門票減免、兒童住宿不佔床及各項優惠等，詳如附件（報價單）。如契約相關文件均未記載者，甲方得請求如實退還差額。

📖 **重點提示** 「國外旅遊定型化契約書範本」第9條【旅遊費用所未涵蓋項目】

第五條之旅遊費用，除雙方依第三十七條另有約定者外，不包含下列項目：

一、 非本旅遊契約所列行程之一切費用。

二、 甲方之個人費用：如自費行程費用、行李超重費、飲料及酒類、洗衣、電話、網際網路使用費、私人交通費、行程外陪同購物之報酬、自由活動費、個人傷病醫療費、宜自行給與提供個人服務者（如旅館客房服務人員）之小費或尋回遺失物費用及報酬。

三、未列入旅程之簽證、機票及其他有關費用。

四、建議任意給予隨團領隊人員、當地導遊、司機之小費。

五、保險費：甲方自行投保旅行平安保險之費用。

六、其他由乙方代辦代收之費用。

前項第二款、第四款建議給予之小費，乙方應於出發前，說明各觀光地區小費收取狀況及約略金額。

重點提示 「國外旅遊定型化契約書範本」第 31 條【旅行業應投保責任保險及履約保證保險】

乙方應依主管機關之規定辦理責任保險及履約保證保險。責任保險投保金額：

一、依法令規定。

二、高於法令規定，金額為：

（一）每一旅客意外死亡新臺幣＿＿＿＿＿＿＿元。

（二）每一旅客因意外事故所致體傷之醫療費用新臺幣＿＿＿＿＿＿＿元。

（三）國外旅遊善後處理費用新臺幣＿＿＿＿＿＿＿元。

（四）每一旅客證件遺失之損害賠償費用新臺幣＿＿＿＿＿＿＿元。

乙方如未依前項規定投保者，於發生旅遊事故或不能履約之情形，應以主管機關規定最低投保金額計算其應理賠金額之三倍作為賠償金額。

乙方應於出團前，告知甲方有關投保旅行業責任保險之保險公司名稱及其連絡方式，以備甲方查詢。

第 514-3 條 【旅客協力義務】

旅遊**需旅客之行為始能完成**，而旅客不為其行為者，旅遊營業人**得**定相當期限，催告旅客為之。

旅客不於前項期限內為其行為者，旅遊營業人得終止契約，並得請求賠償因契約終止而生之損害。

旅遊開始後，旅遊營業人依前項規定終止契約時，旅客**得**請求旅遊營業人墊付費用將其送回原出發地。於到達後，由旅客附加利息償還之。

重點提示 終止契約，意謂契約自始無效。

解除契約，意謂不溯及既往，契約自終止日起無效。

重點提示 「國外旅遊定型化契約書範本」第 7 條【旅客協力義務】

旅遊需甲方之行為始能完成，而甲方不為其行為者，乙方得定相當期限，催告甲方為之。甲方逾期不為其行為者，乙方得終止契約，並得請求賠償因契

約終止而生之損害。

旅遊開始後，乙方依前項規定終止契約時，甲方得請求乙方墊付費用將其送回原出發地。於到達後，由甲方附加年利率＿＿＿％利息償還乙方。

重點提示 「需旅客之行為始能完成」，例如需旅客提供身分證、照片方能辦理新護照；或需提供護照才能申辦簽證。

第 514-4 條 【旅客之變更】

旅遊開始前，旅客得**變更由第三人參加旅遊**。旅遊營業人非有正當理由，不得拒絕。

第三人依前項規定為旅客時，**如因而增加費用，旅遊營業人得請求其給付**。**如減少費用，旅客不得請求退還**。

重點提示 例如「原參加旅客已有護照，但變更之第三人沒有護照，需加辦護照；後者，情況相反。」

重點提示 「國外旅遊定型化契約書範本」第 18 條【旅客之變更權】
甲方於旅遊開始＿＿＿日前，因故不能參加旅遊者，得變更由第三人參加旅遊。乙方非有正當理由，不得拒絕。
前項情形，如因而增加費用，乙方得請求該變更後之第三人給付；如減少費用，甲方不得請求返還。甲方並應於接到乙方通知後＿＿＿日內協同該第三人到乙方營業處所辦理契約承擔手續。
承受本契約之第三人，與甲方雙方辦理承擔手續完畢起，承繼甲方基於本契約之一切權利義務。

第 514-5 條 【旅遊營業人變更旅遊內容】

旅遊營業人非有不得已之事由，不得變更旅遊內容。

旅遊營業人依前項規定變更旅遊內容時，其因此所減少之費用，應退還於旅客；所增加之費用，不得向旅客收取。

旅遊營業人依第一項規定變更旅程時，旅客不同意者，得終止契約。

旅客依前項規定終止契約時，得請求旅遊營業人墊付費用將其送回原出發地。於到達後，由旅客附加利息償還之。

重點提示 「非有不得已之事由，不得變更旅遊內容」，意謂：有不得已之事由，得變更旅遊內容。

📖 **重點提示** 「旅客不同意變更旅程，得終止契約…得請求旅遊營業人墊付費用將其送回原出發地…」，意謂：返回原出發地之費用為旅遊營業人先行墊付，旅客需加附利息償還。

📖 **重點提示** 比較第 514-7 條【改善旅遊服務品質】

旅遊服務不具備前條之價值或品質者，旅客得請求旅遊營業人改善之。旅遊營業人不為改善或不能改善時，旅客得請求減少費用。其有難於達預期目的之情形者，並得終止契約。

因可歸責於旅遊營業人之事由致旅遊服務不具備前條之價值或品質者，旅客除請求減少費用或並終止契約外，並得請求損害賠償。

旅客依前二項規定終止契約時，旅遊營業人應將旅客送回原出發地。其所生之費用，由旅遊營業人負擔。

第 514-6 條 【旅遊服務之價值與品質】

　　旅遊營業人**提供旅遊服務**，應使其具備**通常之價值**及**約定之品質**。

📖 **重點提示** 「通常之價值」，意謂：旅遊市場上同旅遊目的地相近團費應具有之價值水準。

📖 **重點提示** 「約定之品質」，意謂：旅遊營業人與旅客約定膳宿等級之品質。

第 514-7 條 【改善旅遊服務品質】

　　旅遊服務不具備前條之價值或品質者，旅客得**請求旅遊營業人改善之。旅遊營業人不為改善或不能改善時，旅客**得**請求減少費用**。其有難於達預期目的之情形者，並**得終止契約**。

　　因**可歸責於旅遊營業人之事由**致**旅遊服務不具備**前條之價值或品質者，旅客除**請求減少費用**或並**終止契約**外，並得**請求損害賠償**。

　　旅客依前二項規定終止契約時，**旅遊營業人應將旅客送回原出發地**。其**所生之費用，由旅遊營業人負擔**。

📖 **重點提示** 比較第 514 條之 5【旅遊營業人變更旅遊內容】

旅遊營業人非有不得已之事由，不得變更旅遊內容。

旅遊營業人依前項規定變更旅遊內容時，其因此所減少之費用，應退還於旅客；所增加之費用，不得向旅客收取。

旅遊營業人依第一項規定變更旅程時，旅客不同意者，得終止契約。

旅客依前項規定終止契約時，得請求旅遊營業人墊付費用將其送回原出發地。於到達後，由旅客附加利息償還之。

📙 **重點提示** 「國外旅遊定型化契約書範本」第 22 條【因可歸責於旅行業之事由致旅遊內容變更】

旅程中之食宿、交通、觀光點及遊覽項目等，應依本契約所訂等級與內容辦理，甲方不得要求變更，但乙方同意甲方之要求而變更者，不在此限，惟其所增加之費用應由甲方負擔。除非有本契約第十四條或第二十六條之情事，乙方不得以任何名義或理由變更旅遊內容。因可歸責於乙方之事由，致未達成旅遊契約所定旅程、交通、食宿或遊覽項目等事宜時，甲方得請求乙方賠償各該差額二倍之違約金。

乙方應提出前項差額計算之說明，如未提出差額計算之說明時，其違約金之計算至少為全部旅遊費用之百分之五。

甲方受有損害者，另得請求賠償。

第 514-8 條 【未依約定進行旅程】

　　因**可歸責於旅遊營業人之事由**，致**旅遊未依約定之旅程進行者，旅客就其時間之浪費**，得按日**請求賠償相當之金額**。但其每日賠償金額，不得**超過**旅遊營業人所收旅遊費用總額**每日平均之數額**。

📙 **重點提示** 5 天團費 3 萬，每日平均之數額為 6 千元；因此每日賠償金額，不得超過 6 千元。

📙 **重點提示** 「國外旅遊定型化契約書範本」第 23 條【因可歸責於旅行業之事由致無法完成旅遊或致旅客遭留置】

旅行團出發後，因可歸責於乙方之事由，致甲方因簽證、機票或其他問題無法完成其中之部分旅遊者，乙方除依二十四條規定辦理外，另應以自己之費用安排甲方至次一旅遊地，與其他團員會合；無法完成旅遊之情形，對全部團員均屬存在時，並應依相當之條件安排其他旅遊活動代之；如無次一旅遊地時，應安排甲方返國。等候安排行程期間，甲方所產生之食宿、交通或其他必要費用，應由乙方負擔。

前項情形，乙方怠於安排交通時，甲方得搭乘相當等級之交通工具至次一旅遊地或返國；其所支出之費用，應由乙方負擔。

乙方於第一項、第二項情形未安排交通或替代旅遊時，應退還甲方未旅遊地部分之費用，並賠償同額之懲罰性違約金。

因可歸責於乙方之事由，致甲方遭恐怖分子留置、當地政府逮捕、羈押或留置時，乙方應賠償甲方以每日新台幣二萬元乘以逮捕羈押或留置日數計算之懲罰性違約金，並應負責迅速接洽救助事宜，將甲方安排返國，其所需一切費用，由乙方負擔。留置時數在五小時以上未滿一日者，以一日計算。

重點提示 「國外旅遊定型化契約書範本」第 24 條【因可歸責於旅行業之事由致行程延誤時間】

因可歸責於乙方之事由，致延誤行程期間，甲方所支出之食宿或其他必要費用，應由乙方負擔。甲方就其時間之浪費，得按日請求賠償。每日賠償金額，以全部旅遊費用除以全部旅遊日數計算。但行程延誤之時間浪費，以不超過全部旅遊日數為限。

前項每日延誤行程之時間浪費，在五小時以上未滿一日者，以一日計算。

甲方受有其他損害者，另得請求賠償。

重點提示 「國外旅遊定型化契約書範本」第 25 條【旅行業棄置或留滯旅客】

乙方於旅遊途中，因故意棄置或留滯甲方時，除應負擔棄置或留滯期間甲方支出之食宿及其他必要費用，按實計算退還甲方未完成旅程之費用，及由出發地至第一旅遊地與最後旅遊地返回之交通費用外，並應至少賠償依全部旅遊費用除以全部旅遊日數乘以棄置或留滯日數後相同金額五倍之違約金。

乙方於旅遊途中，因重大過失有前項棄置或留滯甲方情事時，乙方除應依前項規定負擔相關費用外，並應賠償依前項規定計算之三倍違約金。

乙方於旅遊途中，因過失有第一項棄置或留滯甲方情事時，乙方除應依前項規定負擔相關費用外，並應賠償依第一項規定計算之一倍違約金。

前三項情形之棄置或留滯甲方之時間，在五小時以上未滿一日者，以一日計算；乙方並應儘速依預訂旅程安排旅遊活動，或安排甲方返國。

甲方受有損害者，另得請求賠償。

第 514-9 條 【旅客終止契約】

旅遊未完成前，旅客得隨時終止契約。但應賠償旅遊營業人因契約終止而生之損害。

第 514 條之 5 第四項之規定，於前項情形準用之。

重點提示 「國外旅遊定型化契約書範本」第 28 條【旅客終止契約後之回程安排】

甲方於旅遊活動開始後，怠於配合乙方完成旅遊所需之行為致影響後續旅遊行程，而終止契約者，甲方得請求乙方墊付費用將其送回原出發地，於到達後附加年利率____%利息償還之，乙方不得拒絕。

前項情形，乙方因甲方退出旅遊活動後，應可節省或無須支出之費用，應退還甲方。

乙方因第一項事由所受之損害，得向甲方請求賠償。

📖 **重點提示** 「國外旅遊定型化契約書範本」第 29 條【出發後旅客任意終止契約】
甲方於旅遊活動開始後，中途離隊退出旅遊活動時，不得要求乙方退還旅遊費用。

前項情形，乙方因甲方退出旅遊活動後，應可節省或無須支出之費用，應退還甲方。乙方並應為甲方安排脫隊後返回出發地之住宿及交通，其費用由甲方負擔。

甲方於旅遊活動開始後，未能及時參加依本契約所排定之行程者，視為自願放棄其權利，不得向乙方要求退費或任何補償。

📖 **重點提示** 「國外旅遊定型化契約書範本」第 26 條【旅遊途中因不可抗力或不可歸責於旅行業之事由致旅遊內容變更】
旅遊途中因不可抗力或不可歸責於乙方之事由，致無法依預定之旅程、交通、食宿或遊覽項目等履行時，為維護本契約旅遊團體之安全及利益，乙方得變更旅程、遊覽項目或更換食宿、旅程；其因此所增加之費用，不得向甲方收取，所減少之費用，應退還甲方。

甲方不同意前項變更旅程時，得終止本契約，並得請求乙方墊付費用將其送回原出發地，於到達後附加年利率＿＿＿％利息償還乙方。

第 514-10 條 【協助處理義務】

旅客在旅遊中發生**身體或財產上之事故時**，旅遊營業人應為**必要之協助及處理**。

前項之事故，係因**非可歸責於旅遊營業人之事由**所致者，其**所生之費用，由旅客負擔**。

📖 **重點提示** 「必要之協助及處理」，意謂：旅遊營業人應協助就醫或報警等後續事宜。

📖 **重點提示** 「所生之費用，由旅客負擔」，係因非可歸責於旅遊營業人。

📖 **重點提示** 「國外旅遊定型化契約書範本」第 27 條【責任歸屬及協辦】
旅遊期間，因不可歸責於乙方之事由，致甲方搭乘飛機、輪船、火車、捷運、纜車等大眾運輸工具所受損害者，應由各該提供服務之業者直接對甲方負責。但乙方應盡善良管理人之注意，協助甲方處理。

📖 **重點提示** 「國外旅遊定型化契約書範本」第 30 條【旅行業之協助處理義務】
甲方在旅遊中發生身體或財產上之事故時，乙方應盡善良管理人之注意為必要之協助及處理。

前項之事故，係因非可歸責於乙方之事由所致者，其所生之費用，由甲方負擔。

第 514-11 條 【旅客購物】

旅遊營業人**安排旅客**在**特定場所購物**,其**所購物品有瑕疵者**,旅客得於受領所購物品後**一個月內**,請求旅遊營業人協助其處理。

重點提示 「國外旅遊定型化契約書範本」第 32 條【購物及瑕疵損害之處理方式】

為顧及旅客之購物方便,乙方如安排甲方購買禮品時,應於本契約第三條所列行程中預先載明。乙方不得於旅遊途中,臨時安排購物行程。但經甲方要求或同意者,不在此限。

乙方安排特定場所購物,所購物品有貨價與品質不相當或瑕疵者,甲方得於受領所購物品後一個月內,請求乙方協助處理。

乙方不得以任何理由或名義要求甲方代為攜帶物品返國。

第 514-12 條 【償還請求權】

本節規定之**增加、減少或退還費用請求權**,損害賠償請求權及**墊付費用償還請求權**,均自旅遊終了或應終了時起,**一年間不行使而消滅**。

重點提示 旅遊結束後,一年間不行使,不得再主張請求權。

第五節 國外旅遊定型化契約書範本

版本:2016/12/12

中華民國 105 年 12 月 12 日觀業字第 1050922838 號函修正

立契約書人

　（本契約審閱期間至少一日,＿＿＿年＿＿＿月＿＿＿日由甲方攜回審閱）

旅客（以下稱甲方）

　姓名:

　電話:

　住居所:

緊急聯絡人

　姓名:

與旅客關係：

電話：

旅行業（以下稱乙方）

公司名稱：

註冊編號：

負責人姓名：

電話：

營業所：

甲乙雙方同意就本旅遊事項，依下列約定辦理。

📖 **重點提示** 攜回審閱日期與簽約日期需相隔一天。

第 1 條　　【國外旅遊之意義】

本契約所謂**國外旅遊**，係指**到中華民國疆域以外其他國家或地區旅遊**。

赴**中國大陸旅行者**，準用本旅遊契約之規定。

📖 **重點提示** 赴中國大陸旅行者，準用此「國外旅遊契約書」。

第 2 條　　【適用之範圍及順序】

甲乙雙方關於本旅遊之**權利義務**，依本契約條款之約定定之；本契約中未約定者，適用中華民國有關法令之規定。

第 3 條　　【旅遊團名稱、旅遊行程及廣告責任】

本旅遊團名稱為＿＿＿＿＿＿＿＿＿＿。

一、旅遊地區（國家、城市或觀光地點）：＿＿＿＿＿＿＿＿＿。

二、行程（啟程出發地點、回程之終止地點、日期、交通工具、住宿旅館、餐飲、遊覽、安排購物行程及其所附隨之服務說明）：＿＿＿＿＿。

與本契約有關之**附件**、**廣告**、**宣傳文件**、**行程表或說明會之說明內容均視為本契約內容之一部分。乙方應確保廣告內容之真實，對甲方所負之義務不得低於廣告之內容。**

第一項記載得以所刊登之廣告、宣傳文件、行程表或說明會之說明內容代之。

　　　　　未記載第一項內容或記載之內容與刊登廣告、宣傳文件、行程表或說明會之說明記載不符者，以最有利於甲方之內容為準。

第 4 條　【集合及出發時地】

　　　　　甲方應於民國_____年_____月_____日_____時_____分於_____準時集合出發。**甲方未準時到約定地點集合致未能出發，亦未能中途加入旅遊者，視為甲方任意解除契約，乙方得依第十三條之約定，行使損害賠償請求權。**

📖 **重點提示** 旅遊團體需耗費較多通關時間，通常會在兩個小時前抵達搭乘航空公司的機場櫃臺辦理出境手續（但依各國反恐規定，其時間應依各國規範）。

📖 **重點提示** 解除契約，意謂契約自始無效。
終止契約，意謂不溯及既往，契約自終止日起無效。

第 5 條　【旅遊費用及付款方式】

　　　　　旅遊費用：_____。

　　　　　除雙方有特別約定者外，甲方應依下列約定繳付：

一、　簽訂本契約時，甲方應以_____（現金、信用卡、轉帳、支票等方式）繳付新臺幣_____元。

二、　其餘款項以_____（現金、信用卡、轉帳、支票等方式）**於出發前三日或說明會時繳清。**

　　　　　前項之特別約定，除經雙方同意並增訂其他協議事項於本契約第三十七條，**乙方不得以任何名義要求增加旅遊費用。**

📖 **重點提示** 繳付訂金即為法律行為。

第 6 條　【怠於給付旅遊費用之效力】

　　　　　甲方因可歸責自己之事由，**怠於給付旅遊費用者，乙方得定相當期限催告甲方給付，甲方逾期不為給付者，乙方得終止契約。**甲方應賠償之費用，依第十三條約定辦理；**乙方如有其他損害，並得請求賠償。**

第 7 條　【旅客協力義務】

　　　　　旅遊需甲方之行為始能完成，而甲方不為其行為者，乙方**得**定相當期限，催告甲方為之。甲方逾期不為其行為者，乙方得終止契約，並**得**請求賠償因契約終止而生之損害。

旅遊開始後，乙方依前項規定終止契約時，甲方**得請求乙方墊付費用將其送回原出發地**。於到達後，由甲方**附加年利率＿＿％利息償還乙方**。

📑 **重點提示** 對照「民法債篇旅遊專節」第 514 條之 3【旅客協力義務】

旅遊需旅客之行為始能完成，而旅客不為其行為者，旅遊營業人得定相當期限，催告旅客為之。

旅客不於前項期限內為其行為者，旅遊營業人得終止契約，並得請求賠償因契約終止而生之損害。

旅遊開始後，旅遊營業人依前項規定終止契約時，旅客得請求旅遊營業人墊付費用將其送回原出發地。於到達後，由旅客附加利息償還之。

📑 **重點提示** 「需旅客之行為始能完成」，例如需旅客提供身分證、照片方能辦理新護照；或需提供護照才能申辦簽證。

第 8 條 【旅遊費用所涵蓋之項目】

甲方依第五條約定繳納之旅遊費用，除雙方依第三十七條另有約定以外，**應包括下列項目**：

一、 代辦證件之行政規費：乙方代理甲方辦理出國所需之手續費及簽證費及其他規費。

二、 交通運輸費：旅程所需各種交通運輸之費用。

三、 餐飲費：旅程中所列應由乙方安排之餐飲費用。

四、 住宿費：旅程中所列住宿及旅館之費用，如甲方需要單人房，經乙方同意安排者，甲方應補繳所需差額。

五、 遊覽費用：旅程中所列之一切遊覽費用及入場門票費等。

六、 接送費：旅遊期間機場、港口、車站等與旅館間之一切接送費用。

七、 行李費：團體行李往返機場、港口、車站等與旅館間之一切接送費用及團體行李接送人員之小費，行李數量之重量依航空公司規定辦理。

八、 稅捐：各地機場服務稅捐及團體餐宿稅捐。

九、 服務費：領隊及其他乙方為甲方安排服務人員之報酬。

十、 保險費：責任保險及履約保證保險。

前項第二款交通運輸費及第五款遊覽費用，其費用於契約簽訂後經政府機關或經營管理業者**公布調高或調低逾百分之十者，應由甲方補足，或由乙方退還**。

第一項第二款至第五款之**年長者門票減免、兒童住宿不占床及各項優惠等**，詳如附件（報價單）。如契約相關文件均未記載者，**甲方得請求如實退還差額**。

重點提示　對照「民法債篇旅遊專節」第 514 條之 2【書面記載要項】

旅遊營業人因旅客之請求，應以書面記載下列事項，交付旅客：

一、旅遊營業人之名稱及地址。

二、旅客名單。

三、旅遊地區及旅程。

四、旅遊營業人提供之交通、膳宿、導遊或其他有關服務及其品質。

五、旅遊保險之種類及其金額。

六、其他有關事項。

七、填發之年月日。

重點提示　對照本契約第 16 條【領隊】

乙方應指派領有領隊執業證之領隊。

乙方違反前項規定，應賠償甲方每人以每日新臺幣一千五百元乘以全部旅遊日數，再除以實際出團人數計算之三倍違約金。甲方受有其他損害者，並得請求乙方損害賠償。

領隊應帶領甲方出國旅遊，並為甲方辦理出入國境手續、交通、食宿、遊覽及其他完成旅遊所須之往返全程隨團服務。

第 9 條　　【旅遊費用所未涵蓋項目】

第五條之旅遊費用，除雙方依第三十七條另有約定者外，**不包含下列項目**：

一、非本旅遊契約所列行程之一切費用。

二、**甲方之個人費用**：如自費行程費用、行李超重費、飲料及酒類、洗衣、電話、網際網路使用費、私人交通費、行程外陪同購物之報酬、自由活動費、個人傷病醫療費、宜自行給與提供個人服務者（如旅館客房服務人員）之小費或尋回遺失物費用及報酬。

三、未列入旅程之簽證、機票及其他有關費用。

四、 建議任意給予**隨團領隊人員、當地導遊、司機之小費**。

五、 保險費：**甲方自行投保旅行平安保險之費用**。

六、 其他由乙方代辦代收之費用。

前項第二款、第四款建議給予之**小費，乙方應於出發前，說明各觀光地區小費收取狀況及約略金額**。

🔖 **重點提示** 旅行平安保險需由旅客自行投保，而責任保險與履約保證保險才由旅行社投保。

第 10 條 【組團旅遊最低人數】

本旅遊團須有_____人以上簽約參加始組成。如未達前定人數，乙方應於預訂出發之_____日前（**至少七日，如未記載時，視為七日**）**通知甲方解除契約；怠於通知致甲方受損害者，乙方應賠償甲方損害**。

前項組團人數如未記載者，視為無最低組團人數；其保證出團者，亦同。

乙方依第一項規定解除契約後，得依下列方式之一，返還或移作依第二款成立之新旅遊契約之旅遊費用：

一、 **退還甲方已交付之全部費用**。但乙方已代繳之行政規費得予扣除。

二、 **徵得甲方同意，訂定另一旅遊契約**，將依第一項解除契約應返還甲方之全部費用，**移作該另訂之旅遊契約之費用全部或一部**。如有超出之賸餘費用，應退還甲方。

第 11 條 【代辦簽證、洽購機票】

如確定所組團體能成行，乙方即應負責為甲方**申辦護照及依旅程所需之簽證**，並**代訂妥機位及旅館**。乙方應於預定**出發七日前**，或於舉行出國說明會時，將甲方之護照、簽證、機票、機位、旅館及其他必要事項向甲方報告，並以**書面行程表確認之**。乙方怠於履行上述義務時，甲方**得拒絕參加旅遊並解除契約**，乙方即**應退還甲方所繳之所有費用**。

乙方應於預定出發日前，將本契約所列旅遊地之地區城市、國家或觀光點之風俗人情、地理位置或其他有關旅遊應注意事項盡量**提供甲方旅遊參考**。

重點提示 旅行社需於出發七日前，或於舉行出國說明會時，向旅客報告旅遊之必要事項，並以書面行程表確認之。

第 12 條　**【因可歸責於旅行業之事由致無法成行】**

　　因可歸責於乙方之事由，致旅遊活動無法成行者，乙方於知悉旅遊活動無法成行時，應即通知甲方且說明其事由，並退還甲方已繳之旅遊費用。乙方**怠於通知者，應賠償甲方依旅遊費用之全部計算之違約金**。

　　乙方已為前項通知者，則按通知到達甲方時，距出發日期時間之長短，依下列規定計算其應賠償甲方之違約金：

一、　通知於出發日前第四十一日以前到達者，賠償旅遊費用百分之五。

二、　通知於出發日前第三十一日至第四十日以內到達者，賠償旅遊費用百分之十。

三、　通知於出發日前第二十一日至第三十日以內到達者，賠償旅遊費用百分之二十。

四、　通知於出發日前第二日至第二十日以內到達者，賠償旅遊費用百分之三十。

五、　通知於出發日前一日到達者，賠償旅遊費用百分之五十。

六、　通知於出發當日以後到達者，賠償旅遊費用百分之一百。

　　甲方如能證明其所受損害超過前項各款基準者，得就其實際損害請求賠償。

重點提示 對照本契約第 13 條【出發前旅客任意解除契約及其責任】。

第 13 條　**【出發前旅客任意解除契約及其責任】**

　　甲方於旅遊活動開始前解除契約者，應依乙方提供之收據，繳交行政規費，並應賠償乙方之損失，其賠償基準如下：

一、　旅遊開始前第四十一日以前解除契約者，賠償旅遊費用百分之五。

二、　旅遊開始前第三十一日至第四十日以內解除契約者，賠償旅遊費用百分之十。

三、　旅遊開始前第二十一日至第三十日以內解除契約者，賠償旅遊費用百分之二十。

四、 旅遊開始前第二日至第二十日以內解除契約者，賠償旅遊費用百分之三十。

五、 旅遊開始前一日解除契約者，賠償旅遊費用百分之五十。

六、 甲方於旅遊開始日或開始後解除契約或未通知不參加者，賠償旅遊費用百分之一百。

前項規定作為損害賠償計算基準之旅遊費用，應先扣除行政規費後計算之。

乙方如能證明其所受損害超過第一項之各款基準者，得就其實際損害請求賠償。

第 14 條　　【出發前有法定原因解除契約】

因不可抗力或不可歸責於雙方當事人之事由，致本契約之全部或一部無法履行時，任何一方得解除契約，且不負損害賠償責任。

前項情形，乙方應提出已代繳之行政規費或履行本契約已支付之必要費用之單據，經核實後予以扣除，並將餘款退還甲方。

任何一方知悉旅遊活動無法成行時，應即通知他方並說明其事由；其怠於通知致他方受有損害時，應負賠償責任。

為維護本契約旅遊團體之安全與利益，乙方依第一項為解除契約後，應為有利於團體旅遊之必要措置。

第 15 條　　【出發前客觀風險事由解除契約】

出發前，本旅遊團所前往旅遊地區之一，**有事實足認危害旅客生命、身體、健康、財產安全之虞者**，準用前條之規定，得解除契約。但解除之一方，應另按旅遊費用百分之＿＿＿補償他方（不得超過百分之五）。

第 16 條　　【領隊】

乙方應**指派領有領隊執業證之領隊**。

乙方違反前項規定，應賠償甲方**每人以每日新臺幣一千五百元乘以全部旅遊日數，再除以實際出團人數計算之三倍違約金**。甲方受有其他損害者，並得請求乙方損害賠償。

領隊應帶領甲方出國旅遊，並**為甲方辦理出入國境手續、交通、食宿、遊覽及其他完成旅遊所須之往返全程隨團服務。**

重點提示 對照「民法債篇專節旅遊條文」第 514 條之 2【書面記載要項】
旅遊營業人因旅客之請求，應以書面記載下列事項，交付旅客：
一、旅遊營業人之名稱及地址。
二、旅客名單。
三、旅遊地區及旅程。
四、旅遊營業人提供之交通、膳宿、導遊或其他有關服務及其品質。
五、旅遊保險之種類及其金額。
六、其他有關事項。
七、填發之年月日。

重點提示 「旅行業管理規則」第 36 條
綜合旅行業、甲種旅行業經營旅客出國觀光團體旅遊業務，於團體成行前，應以書面向旅客作旅遊安全及其他必要之狀況說明或舉辦說明會。成行時每團均應派遣領隊全程隨團服務。
綜合旅行業、甲種旅行業辦理前項出國觀光旅客團體旅遊，應派遣外語領隊人員執行領隊業務，不得指派或僱用華語領隊人員執行領隊業務。
綜合旅行業、甲種旅行業對僱用之領隊應嚴加督導與管理，不得允許其為非旅行業執行領隊業務。

重點提示 「旅行業管理規則」第 52 條
旅行業不得委請非旅行業從業人員執行旅行業務。但依 29 條規定派遣專人隨團服務者，不在此限。
非旅行業從業人員執行旅行業業務者，視同非法經營旅行業。

第 17 條　　**【證照之保管及退還】**

乙方代理甲方辦理出國簽證或旅遊手續時，**應妥慎保管甲方之各項證照，及申請該證照而持有甲方之印章、身分證等，乙方如有遺失或毀損者，應行補辦**；如致甲方受損害者，應賠償甲方之損害。

甲方於旅遊期間，應自行保管其自有之旅遊證件。但基於辦理通關過境等手續之必要，或經乙方同意者，得交由乙方保管。

前二項旅遊證件，乙方及其受僱人**應以善良管理人之注意保管之；甲方得隨時取回，乙方及其受僱人不得拒絕。**

第 18 條　　【旅客之變更】

　　　　甲方於旅遊開始＿＿日前，因故不能參加旅遊者，得變更由第三人參加旅遊。**乙方非有正當理由，不得拒絕。**

　　　　前項情形，如因而增加費用，乙方得請求該變更後之第三人給付；如減少費用，甲方不得請求返還。甲方並應於接到乙方通知後＿＿日內協同該第三人到乙方營業處所辦理契約承擔手續。

　　　　承受本契約之第三人，與甲方雙方辦理承擔手續完畢起，承繼甲方基於本契約之一切權利義務。

重點提示　對照「民法債篇旅遊專節」第 514 條之 4【旅客之變更】

　　旅遊開始前，旅客得變更由第三人參加旅遊。旅遊營業人非有正當理由，不得拒絕。

　　第三人依前項規定為旅客時，如因而增加費用，旅遊營業人得請求其給付。如減少費用，旅客不得請求退還。

重點提示　「讓與第三人，但乙方有正當理由者，得予拒絕」，若該旅遊團體前往之國家及天數較多，且較冷；但旅客欲讓與之第三人，年紀較長，亦曾有過中風病史，且單獨參加該旅遊團體；旅行社可能以健康安全之考量拒絕。

重點提示　「減少之費用，甲方不得向乙方請求返還，所增加之費用，應由承受本契約之第三人負擔」，假設當初報價團費 5 萬元，含護照及簽證費；而今讓與之第三人，本身已有護照及簽證，則不需返還減少的護照及簽證費用；若相反，為增加之費用，則由讓與之第三人負擔多出之護照及簽證費用。

第 19 條　　【旅行社之變更】

　　　　乙方於**出發前如將本契約變更轉讓予其他旅行業者，應經甲方書面同意。甲方如不同意者，得解除契約，**乙方應即時將甲方已繳之全部旅遊費用退還；甲方受有損害者，並得請求賠償。

　　　　甲方於**出發後始發覺或被告知本契約已轉讓其他旅行業，乙方應賠償甲方全部旅遊費用百分之五之違約金；**甲方受有損害者，並得請求賠償。受讓之旅行業者或其履行輔助人，關於旅遊義務之違反，有故意或過失時，甲方亦得請求讓與之旅行業者負責。

第 20 條　　**【國外旅行業責任歸屬】**

　　　　乙方**委託國外旅行業**安排旅遊活動，因國外旅行業有違反本契約或其他不法情事，致甲方受損害時，**乙方應與自己之違約或不法行為負同一責任**。但由**甲方自行指定或旅行地特殊情形而無法選擇受託者**，不在此限。

第 21 條　　**【賠償之代位】**

　　　　乙方於賠償甲方所受損害後，甲方應將其對第三人之損害賠償**請求權讓與乙方**，並**交付**行使損害賠償請求權所需之**相關文件及證據**。

第 22 條　　**【因可歸責於旅行業之事由致旅遊內容變更】**

　　　　旅程中之食宿、交通、觀光點及遊覽項目等，應依本契約所訂等級與內容辦理，**甲方不得要求變更，但乙方同意甲方之要求而變更者，不在此限**，惟其所增加之費用應由甲方負擔。除非有本契約第十四條或第二十六條之情事，**乙方不得以任何名義或理由變更旅遊內容。因可歸責於乙方之事由**，致未達成旅遊契約所定旅程、交通、食宿或遊覽項目等事宜時，**甲方得請求乙方賠償各該差額二倍之違約金**。

　　　　乙方應提出前項差額計算之說明，如未提出差額計算之說明時，其違約金之計算**至少為全部旅遊費用之百分之五**。

　　　　甲方受有損害者，另得請求賠償。

📖 **重點提示**　「乙方同意甲方之要求而變更者，不在此限，惟其所增加之費用應由甲方負擔」，假設旅客在旅程中，要求變更及升等，增加之費用，由旅客自行負擔。

📖 **重點提示**　除本契約第 26 條或第 27 條之不可抗力或歸責之事由，假設旅行社若未依契約訂定一晚 3 千元的房間，卻自訂一晚 2 千元的房間；旅客可以請求旅行社賠償 2 千元的違約金。

3,000–2,000 = 1,000；1,000×2 倍 = 2,000

📖 **重點提示**　對照「民法債篇旅遊專節」第 514 條之 6【旅遊服務之價值與品質】
旅遊營業人提供旅遊服務，應使其具備通常之價值及約定之品質。

📖 **重點提示**　對照「民法債篇旅遊專節」第 514 條之 7【改善旅遊服務品質】
旅遊服務不具備前條之價值或品質者，旅客得請求旅遊營業人改善之。旅遊營業人不為改善或不能改善時，旅客得請求減少費用。其有難於達預期目的之情形者，並得終止契約。

因可歸責於旅遊營業人之事由致旅遊服務不具備前條之價值或品質者，旅客除請求減少費用或並終止契約外，並得請求損害賠償。

旅客依前二項規定終止契約時，旅遊營業人應將旅客送回原出發地。其所生之費用，由旅遊營業人負擔。

第 23 條　　**【因可歸責於旅行業之事由致無法完成旅遊或致旅客遭留置】**

　　　　旅行團出發後，因可歸責於乙方之事由，致甲方因簽證、機票或其他問題無法完成其中之部分旅遊者，乙方除依二十四條規定辦理外，另應以自己之費用安排甲方至次一旅遊地，與其他團員會合；無法完成旅遊之情形，對全部團員均屬存在時，並應依相當之條件安排其他旅遊活動代之；如無次一旅遊地時，應安排甲方返國。**等候安排行程期間，甲方所產生之食宿、交通或其他必要費用，應由乙方負擔。**

　　　　前項情形，乙方怠於安排交通時，甲方得搭乘相當等級之交通工具至次一旅遊地或返國；其所支出之費用，應由乙方負擔。

　　　　乙方於第一項、第二項情形未安排交通或替代旅遊時，應退還甲方未旅遊地部分之費用，並賠償同額之懲罰性違約金。

　　　　因可歸責於乙方之事由，致甲方遭恐怖分子留置、當地政府逮捕、羈押或留置時，乙方應賠償甲方以每日新台幣二萬元乘以逮捕羈押或留置日數計算之懲罰性違約金，並應負責迅速接洽救助事宜，將甲方安排返國，其所需一切費用，由乙方負擔。**留置時數在五小時以上未滿一日者，以一日計算。**

📖 **重點提示**　假設為 7 天行程，團費 5 萬 6 千元的旅遊團；行程第 4 天後，因旅行社未辦好後續簽證，需賠償旅客 2 萬 4 千元。

56,000÷7 天＝8,000／天；8,000×3 天＝24,000

第 24 條　　**【因可歸責於旅行業之事由致行程延誤時間】**

　　　　因可歸責於乙方之事由，致延誤行程期間，甲方所支出之食宿或其他必要費用，應由乙方負擔。甲方就其時間之浪費，得按日請求賠償。每日賠償金額，以全部旅遊費用除以全部旅遊日數計算。但行程延誤之時間浪費，以不超過全部旅遊日數為限。

　　　　前項每日延誤行程之時間浪費，在五小時以上未滿一日者，以一日計算。

　　　　甲方受有其他損害者，另得請求賠償。

重點提示 對照「民法債篇旅遊專節」第 514 條之 8【未依約定進行旅程】
因可歸責於旅遊營業人之事由，致旅遊未依約定之旅程進行者，旅客就其時間之浪費，得按日請求賠償相當之金額。但其每日賠償金額，不得超過旅遊營業人所收旅遊費用總額每日平均之數額。

第 25 條 **【旅行業棄置或留滯旅客】**

　　乙方於旅遊途中，**因故意棄置或留滯甲方時，除應負擔棄置或留滯期間甲方支出之食宿及其他必要費用，按實計算退還甲方未完成旅程之費用**，及由出發地至第一旅遊地與最後旅遊地返回之交通費用外，並應至少賠償依全部旅遊**費用除以全部旅遊日數乘以棄置或留滯日數後相同金額五倍之違約金。**

　　乙方於旅遊途中，因重大過失有前項棄置或留滯甲方情事時，乙方除應依前項規定負擔相關費用外，並**應賠償依前項規定計算之三倍違約金。**

　　乙方於旅遊途中，因過失有第一項棄置或留滯甲方情事時，乙方除應依前項規定負擔相關費用外，並**應賠償依第一項規定計算之一倍違約金。**

　　前三項情形之棄置或留滯甲方之時間，**在五小時以上未滿一日者，以一日計算；乙方並應儘速依預訂旅程安排旅遊活動，或安排甲方返國。**

　　甲方受有損害者，另得請求賠償。

重點提示 假設為 7 天行程，團費 5 萬 6 千元的旅遊團，需賠償旅客 28 萬元。
56,000 × 5 倍 = 280,000

重點提示 賠償全部旅遊費用之五倍違約金，不是被留滯才開始計算。

第 26 條 **【旅遊途中因不可抗力或不可歸責於旅行業之事由致旅遊內容變更】**

　　旅遊途中因不可抗力或不可歸責於乙方之事由，致無法依預定之旅程、交通、食宿或遊覽項目等履行時，為維護本契約旅遊團體之安全及利益，乙方得變更旅程、遊覽項目或更換食宿、旅程；**其因此所增加之費用，不得向甲方收取，所減少之費用，應退還甲方。**

　　甲方不同意前項變更旅程時，得終止本契約，並得請求乙方墊付費用將其送回原出發地，於到達後附加年利率＿％利息償還乙方。

第 27 條 **【責任歸屬及協辦】**

　　旅遊期間，因不可歸責於乙方之事由，致甲方搭乘飛機、輪船、火車、捷運、纜車等大眾運輸工具所受損害者，**應由各該提供服務之業者直接對甲方負責。但乙方應盡善良管理人之注意，協助甲方處理。**

第 28 條　【旅客終止契約後之回程安排】

　　甲方於旅遊活動開始後，怠於配合乙方完成旅遊所需之行為致影響後續旅遊行程，而終止契約者，甲方得請求乙方墊付費用將其送回原出發地，於到達後附加年利率＿＿＿％利息償還之，乙方不得拒絕。

　　前項情形，乙方因甲方退出旅遊活動後，應可節省或無須支出之費用，應退還甲方。

　　乙方因第一項事由所受之損害，得向甲方請求賠償。

第 29 條　【出發後旅客任意終止契約】

　　甲方於旅遊活動開始後，中途離隊退出旅遊活動時，不得要求乙方退還旅遊費用。

　　前項情形，乙方因甲方退出旅遊活動後，應可節省或無須支出之費用，應退還甲方。乙方並應為甲方安排脫隊後返回出發地之住宿及交通，其費用由甲方負擔。

　　甲方於旅遊活動開始後，未能及時參加依本契約所排定之行程者，視為自願放棄其權利，不得向乙方要求退費或任何補償。

第 30 條　【旅行業之協助處理義務】

　　甲方在旅遊中發生身體或財產上之事故時，乙方應盡善良管理人之注意為必要之協助及處理。

　　前項之事故，係因非可歸責於乙方之事由所致者，其所生之費用，由甲方負擔。

第 31 條　【旅行業應投保責任保險及履約保證保險】

　　乙方應依主管機關之規定辦理責任保險及履約保證保險。責任保險投保金額：

一、□依法令規定。

二、□高於法令規定，金額為：

　　（一）每一旅客意外死亡新臺幣＿＿＿＿＿＿＿元。

　　（二）每一旅客因意外事故所致體傷之醫療費用新臺幣＿＿＿＿＿＿＿元。

　　（三）國外旅遊善後處理費用新臺幣＿＿＿＿＿＿＿元。

（四）每一旅客證件遺失之損害賠償費用新臺幣＿＿＿＿＿元。

乙方如未依前項規定投保者，於發生旅遊事故或不能履約之情形，應以主管機關規定最低投保金額計算其**應理賠金額之三倍作為賠償金額**。

乙方應於出團前，告知甲方有關投保旅行業責任保險之保險公司名稱及其連絡方式，以備甲方查詢。

第 32 條　【購物及瑕疵損害之處理方式】

為顧及旅客之購物方便，**乙方如安排甲方購買禮品時，應於本契約第三條所列行程中預先載明。乙方不得於旅遊途中，臨時安排購物行程。但經甲方要求或同意者，不在此限。**

乙方安排特定場所購物，所購物品有貨價與品質不相當或瑕疵者，甲方得於受領所購物品後一個月內，請求乙方協助處理。

乙方不得以任何理由或名義要求甲方代為攜帶物品返國。

第 33 條　【誠信原則】

甲乙雙方應以誠信原則履行本契約。乙方依旅行業管理規則之規定，委託他旅行業代為招攬時，不得以未直接收甲方繳納費用，或以非直接招攬甲方參加本旅遊，或以本契約實際上非由乙方參與簽訂為抗辯。

第 34 條　【消費爭議處理】

本契約履約過程中發生爭議時，乙方應即主動與甲方協商解決之。

乙方消費爭議處理申訴（客服）專線或電子信箱：＿＿＿＿＿＿＿。

乙方對甲方之消費爭議申訴，應於三個營業日內專人聯繫處理，並依據消費者保護法之規定，**自申訴之日起十五日內妥適處理之。**

雙方經協商後仍無法解決爭議時，甲方得向交通部觀光局、直轄市或各縣（市）消費者保護官、直轄市或各縣（市）消費者爭議調解委員會、中華民國旅行業品質保障協會或鄉（鎮、市、區）公所調解委員會提出調解（處）申請，乙方除有正當理由外，不得拒絕出席調解（處）會。

第 35 條　【個人資料之保護】

乙方因履行本契約之需要，於代辦證件、安排交通工具、住宿、餐飲、遊覽及其所附隨服務之目的內，甲方同意乙方得依法規規定蒐集、處理、傳輸及利用其個人資料。

甲方：

□不同意（甲方如不同意，乙方將無法提供本契約之旅遊服務）。

簽名：

□同意。

簽名：（二者擇一勾選；未勾選者，視為不同意）

前項甲方之個人資料，乙方負有保密義務，非經甲方書面同意或依法規規定，不得將其個人資料提供予第三人。

第一項甲方個人資料蒐集之特定目的消失或旅遊終了時，乙方應主動或依甲方之請求，刪除、停止處理或利用甲方個人資料。但因執行職務或業務所必須或經甲方書面同意者，不在此限。

乙方發現第一項甲方個人資料遭竊取、竄改、毀損、滅失或洩漏時，應即向主管機關通報，並立即查明發生原因及責任歸屬，且依實際狀況採取必要措施。

前項情形，乙方應以書面、簡訊或其他適當方式通知甲方，使其可得知悉各該事實及乙方已採取之處理措施、客服電話窗口等資訊。

第 36 條　【約定合意管轄法院】

甲、乙雙方就本契約有關之爭議，以中華民國之法律為準據法。

因本契約發生訴訟時，甲乙雙方同意以＿＿＿＿＿地方法院為第一審管轄法院，但不得排除消費者保護法第四十七條或民事訴訟法第四百三十六條之九規定之小額訴訟管轄法院之適用。

第 37 條　【其他協議事項】

甲乙雙方同意遵守下列各項：

一、甲方□同意□不同意乙方將其姓名提供給其他同團旅客。

二、

三、

前項協議事項，如有變更本契約其他條款之規定，除經交通部觀光局核准，其約定無效，但有利於甲方者，不在此限。

訂約人

甲方：

住（居）所地址：

身分證字號（統一編號）：

電話或傳真：

乙方（公司名稱）：

註冊編號：

負責人：

住址：

電話或傳真：

　　乙方委託之旅行業副署：（本契約如係綜合或甲種旅行業自行組團而與旅客簽約者，下列各項免填）

公司名稱：

註冊編號：

負責人：

住址：

電話或傳真：

簽約日期：中華民國　　　　年　　　月　　　日

（如未記載，以首次交付金額之日為簽約日期）

簽約地點：

　　如未記載，以甲方住（居）所地為簽約地點）

重點提示 「旅行業管理規則」第 27 條

甲種旅行業代理綜合旅行業招攬第三條第二項第五款業務，或乙種旅行業代理綜合旅行業招攬第三條第二項第六款業務，應經綜合旅行業之委託，並以綜合旅行業名義與旅客簽定旅遊契約。

前項旅遊契約應由該銷售旅行業副署。

※觀光產業及其僱用人員執照證照規費對照表

經理人 （旅行業管理規則）	
結業證書 §15之9	沒有執業證
新臺幣 500 元	
導遊人員 （導遊人員管理規則）	
結業證書 §29	申請、換發或補發執業證 §30
新臺幣 500 元	新臺幣 200 元
領隊人員 （領隊人員管理規則）	
結業證書 §25	申請、換發或補發執業證 §26
新臺幣 500 元	新臺幣 200 元
觀光旅館業 （觀光旅館業管理規則）	
核發營業執照費 §47	換發或補發營業執照費 §47
新臺幣 3,000 元	新臺幣 1,500 元
核發或補發國際觀光旅館 專用標識費 §47	核發或補發一般觀光旅館 專用標識費 §47
新臺幣 33,000 元	新臺幣 21,000 元
興辦計畫案件，收取審查費 §47	興辦計畫案件，變更時，收取審查費 §47
新臺幣 16,000 元	新臺幣 8,000 元
籌設案件客房 100 間以下，每件收取審查費 §47	籌設案件客房超過 100 間時，每增加 100 間；餘數 未滿數 100 間者，以 100 間計，收審查費 §47
新臺幣 36,000 元	新臺幣 6,000 元
籌設案件，變更時，收取審查費 §47	籌設案件，變更時，超過 100 間時，每增加 100 間； 餘數未滿數 100 間者，以 100 間計，收審查費 §47
新臺幣 6,000 元	新臺幣 3,000 元
營業中，變更案件，每件收取審查費 §47	建築物及設備出租或轉讓案件，收取審查費 §47
新臺幣 6,000 元	新臺幣 6,000 元
合併案件，收取審查費 §47	從業人員訓練報名費及證書費
新臺幣 6,000 元	各新臺幣 200 元
民宿 （民宿管理辦法）	
民宿登記證 §22	民宿專用標識牌 §22
新臺幣 1,000 元	新臺幣 2,000 元
觀光遊樂業 （觀光遊樂業管理規則）	
申請核發、補發、換發觀光遊樂業執照 §42	申請核發、補發、換發、增設觀光遊樂業專用標識 §42
新臺幣 1,000 元	新臺幣 8,000 元
因行政區域調整或門牌改編之地址變更而申請換發（觀光旅館業／觀光遊樂業）執照、民宿登記證	
免繳證照費免繳證照費	

第六節　大陸地區人民來臺從事觀光活動許可辦法

版本：2019/4/9

中華民國 108 年 4 月 9 日內政部台內移字第 10809313262 號令、交通部交路字第 10800092031 號令會銜修正發布第 3~5、6、9~11、13、14、16、17、23、25~26 條條文；並自 108 年 4 月 15 日施行

第 1 條　【制訂法源】

本辦法依**臺灣地區與大陸地區人民關係條例第十六條第一項**規定訂定之。

本辦法未規定者，適用其他有關法令之規定。

第 2 條　【主管機關】

本辦法之主管機關為**內政部**，其業務分別由各該目的事業主管機關執行之。

第 3 條　【符合得申請許可來臺】

大陸地區人民**符合下列情形之一者**，得申請許可**來臺從事觀光活動**：

一、有固定正當職業或學生。

二、有等值新臺幣十萬元以上之存款，並備有大陸地區金融機構出具之證明；或持有經主管機關公告之其他國家有效簽證。

三、赴國外留學、旅居國外取得當地永久居留權、旅居國外取得當地依親居留權並有等值新臺幣十萬元以上存款且備有金融機構出具之證明或旅居國外一年以上且領有工作證明及其隨行之旅居國外配偶或二親等內血親。

四、赴香港、澳門留學、旅居香港、澳門取得當地永久居留權、旅居香港、澳門取得當地依親居留權並有等值新臺幣十萬元以上存款且備有金融機構出具之證明或旅居香港、澳門一年以上且領有工作證明及其隨行之旅居香港、澳門配偶或二親等內血親。

五、其他經大陸地區機關出具之證明文件。

第 3-1 條　　【設籍於公告指定區域】

　　　　　　大陸地區人民設籍於主管機關公告指定之區域，符合下列情形之一者，得申請許可來臺從事個人旅遊觀光活動（以下簡稱個人旅遊）：

一、年滿二十歲，且有相當新臺幣十萬元以上存款或持有銀行核發金卡或年工資所得相當新臺幣五十萬元以上，或持有經主管機關公告之其他國家有效簽證。

二、年滿十八歲以上在學學生。

　　　　　　前項第一款申請人之直系血親及配偶，得隨同本人申請來臺。

第 4 條　　　【數額得予限制】

　　　　　　大陸地區人民來臺從事觀光活動，其**數額得予限制**，並由主管機關公告之。

　　　　　　前項公告之數額，由**內政部移民署**（以下簡稱移民署）依申請案次，依序核發予經交通部觀光局核准且已依第十一條第一項規定**繳納保證金**之旅行業。

　　　　　　旅行業辦理大陸地區人民來臺從事觀光活動業務，經交通部觀光局會商移民署專案核准之團體，不受第一項公告數額之限制。

　　　　　　旅行業辦理大陸地區人民來臺從事觀光活動業務，經交通部觀光局會商移民署專案核准之團體，不受第一項公告數額之限制。

第 5 條　　　【團進團出方式】

　　　　　　大陸地區人民來臺從事觀光活動，**除個人旅遊外**，應由**旅行業組團**辦理，並以**團進團出方式**為之，每團人數**限五人以上四十人以下**。

　　　　　　經國外轉來臺灣地區觀光之大陸地區人民，**每團人數限五人以上**。但符合第三條第三款或第四款規定之大陸地區人民，來臺從事觀光活動，**得不以組團方式為之**，其以組團方式為之者，**得分批入出境**。

第 5-1 條　　【個人旅遊旅客團體】

　　　　　　旅行業辦理接待大陸地區人民來臺從事個人旅遊，不得接待由香港、澳門或大陸地區旅行業、其他機構或個人組成之個人旅遊旅客團體。

　　　　　　前項所稱個人旅遊旅客團體，指全團均由來臺從事個人旅遊之旅客所組成，或由來臺從事個人旅遊之旅客與來臺從事觀光活動以外目的之大陸地區人民所組成。

個人旅遊旅客團體，由大陸地區人民、香港或澳門居民隨團執行領隊人員業務者，推定係由香港、澳門或大陸地區旅行業、其他機構或個人組成。

第 6 條　【核准之旅行業代申請】

大陸地區人民符合第三條第一款或第二款規定者，申請來臺從事觀光活動，應由經**交通部觀光局核准之旅行業代申請**，並檢附下列文件，向移民署申請許可，並**由旅行業負責人擔任保證人**：

一、 **團體名冊**，並標明大陸地區**帶團領隊**。

二、 經交通部觀光局**審查通過之行程表**。

三、 入出境許可證申請書。

四、 固定正當職業（任職公司執照、員工證件）、在職、在學、財力證明文件或經主管機關公告之其他國家有效簽證等。大陸地區**帶團領隊，應加附大陸地區核發之領隊執照影本**。

五、 大陸地區所發**尚餘六個月以上效期之**大陸地區人民往來臺灣地區通行證或旅行證件。

六、 我方旅行業與大陸地區具組團資格之**旅行社簽訂之組團契約**。

七、 其他相關證明文件。

大陸地區人民符合第三條第三款或第四款規定者，申請來臺從事觀光活動，應檢附下列文件，送駐外使領館、代表處、辦事處或其他經政府授權機構（以下簡稱駐外館處）審查。駐外館處於審查後交由經交通部觀光局核准之旅行業依前項規定程序辦理或核轉移民署辦理；駐外館處有移民署派駐入國審理人員者，由其審查；未派駐入國審理人員者，由駐外館處指派人員**審查**：

一、 旅客名單。

二、 旅遊計畫或行程表。

三、 入出境許可證申請書。

四、 大陸地區所發尚餘六個月以上效期之旅行證件或香港、澳門政府核發之非永久性居民旅行證件。

五、 國外、香港或澳門在學證明及再入國簽證影本、現住地永久居留權證明、現住地依親居留權證明及有等值新臺幣十萬元以上之金融機構存款證明、工作證明或親屬關係證明。

六、 其他相關證明文件。

大陸地區人民符合第三條第五款規定者，申請來臺從事觀光活動，應檢附第一項第一款至第三款、第六款、第七款之文件及大陸地區**所發尚餘六個月以上效期之**大陸地區人民**往來臺灣地區通行證影本**，交由經交通部觀光局核准之旅行業依第一項**規定程序辦理**。

大陸地區人民符合第三條之一規定，申請來臺從事個人旅遊，應檢附下列文件，經由交通部觀光局核准之旅行業代向移民署申請許可，並**由旅行業負責人擔任保證人：**

一、 入出境許可證申請書。

二、 大陸地區所發尚餘六個月以上效期之大陸地區人民往來臺灣通行證及個人旅遊加簽影本。

三、 相當新臺幣十萬元以上金融機構存款證明或銀行核發金卡證明文件或年工資所得相當新臺幣五十萬元以上之薪資所得證明、在學證明文件或經主管機關公告之其他國家有效簽證。**但最近三年內曾依第三條之一第一項第一款所定財力資格規定經許可來臺且無違規情形者**，申請單次入出境許可證，**得免附財力證明文件**。

四、 直系血親親屬、配偶隨行者，全戶戶口簿及親屬關係證明。

五、 未成年者，直系血親尊親屬同意書。但直系血親尊親屬隨行者，免附。

六、 緊急聯絡人之相關資訊：
　　（一）大陸地區親屬。
　　（二）大陸地區無親屬或親屬不在大陸地區者，為大陸地區組團社代表人。

七、 已投保旅遊相關保險之證明文件。

八、 其他相關證明文件。

移民署審查第一項第四款及第七款、前項第三款至第五款及第八款規定之文件時，得要求該文件應為大陸公務機關開立之證明，必要時該文件應經財團法人海峽交流基金會驗證。

旅行業或申請人檢附之文件不符或欠缺，其情形可補正者，應於通知一個月內補正；屆期不補正、補正不完全、不能補正或不符申請程序之情形者，駁回其申請。

第 7 條　【臺灣地區入出境許可證】

大陸地區人民依前條第一項及第三項規定申請經審查許可者，由**入出國及移民署**發給**臺灣地區入出境許可證**（以下簡稱入出境許可證），交由接待之旅行業轉發申請人；申請人應持憑該證，連同回程機（船）票、大陸地區所發尚餘六個月以上效期之大陸地區人民往來臺灣地區通行證或旅行證件，經機場、港口查驗入出境。

經許可自國外轉來臺灣地區觀光之大陸地區人民及符合第三條第三款或第四款規定之大陸地區人民經審查許可者，由移民署發給入出境許可證，交由接待之旅行業或原核轉之駐外館處轉發申請人；申請人應持憑連同回程機（船）票、大陸地區所發尚餘六個月以上效期之大陸地區人民往來臺灣地區通行證或旅行證件，或香港、澳門政府核發之非永久性居民旅行證件，經機場、港口查驗入出境。

大陸地區人民依前條第四項規定申請經審查許可者，由移民署發給入出境許可證，交由代申請之旅行業轉發申請人；申請人應持憑該許可證，**連同回程機（船）票、大陸地區所發尚餘六個月以上效期之大陸居民往來臺灣通行證**，經機場、港口查驗入出境。

第 8 條　【有效期間】

依前條第一項規定發給之入出境許可證，其**有效期間，自核發日起三個月**。

大陸地區人民未於前項入出境許可證有效期間入境者，不得申請延期。

大陸地區人民申請來臺觀光符合下列情形之一者，**移民署得發給逐次加簽或一年多次入出境許可證**：

一、　依第三條第三款或第四款規定申請且經許可。

二、 最近十二個月內曾依第三條之一規定來臺從事個人旅遊二次以上，且無違規情形。

三、 大陸地區帶團領隊。

四、 持有經大陸地區核發往來臺灣之個人旅遊多次簽。

第 9 條　【停留期間】

　　大陸地區人民經許可來臺從事觀光活動之停留期間，**自入境之次日起，不得逾十五日**；除大陸地區帶團領隊外，每年總停留期間不得逾一百二十日。

　　前項大陸地區人民，因疾病住院、災變或其他特殊事故，未能依限出境者，應於停留期間屆滿前，由代申請之旅行業或申請人向移民署**申請延期，每次不得逾七日**。

　　旅行業應就前項大陸地區人民延期之在臺行蹤及出境，負監督管理責任，如發現有違法、違規、逾期停留、行方不明、提前出境、從事與許可目的不符之活動或違常等情事，應立即向交通部觀光局通報舉發，並協助調查處理。

　　因第二項情形而未能出境之大陸地區人民，其配偶、親友、大陸地區組團旅行社從業人員或在大陸地區公務機關（構）任職涉及旅遊業務者，**必須臨時入境協助，由旅行業向交通部觀光局通報後，代向移民署申請許可**。但符合第三條第三款或第四款規定之大陸地區人民有第二項情形者，得由其旅居國外、香港或澳門之配偶或親友逕向駐外館處核轉移民署辦理，毋須通報。

　　前項人員之停留期間準用第二項規定。**配偶及親友之入境人數，以二人為限**。

第 10 條　【經交通部觀光局核准觀光活動業務】

　　旅行業辦理大陸地區人民來臺從事觀光活動業務，應具備下列要件，並**經交通部觀光局申請核准**：

一、 成立**三年以上之綜合或甲種旅行業**。

二、 為省市級旅行業同業公會會員或於交通部觀光局登記之金門、馬祖旅行業。

三、 最近二年未曾變更代表人。但變更後之代表人，係由最近二年持續具有股東身分之人出任者，不在此限。

四、 **最近三年未曾發生依發展觀光條例規定繳納之保證金被依法強制執行、受停業處分、拒絕往來戶、無故自行停業或依本辦法規定廢止辦理接待大陸地區人民來臺從事觀光活動之核准等情事。**

五、 **代表人於最近二年內未曾擔任有依本辦法規定廢止辦理接待大陸地區人民來臺從事觀光活動之核准或停止辦理接待業務累計達三個月以上情事之其他旅行業代表人。**

六、 **最近一年**經營接待來臺旅客外匯**實績達新臺幣五十萬元以上，或最近三年曾配合政策積極參與觀光活動對促進觀光活動有重大貢獻。**

　　旅行業經依前項規定核准辦理大陸地區人民來臺從事觀光活動業務，有下列情形之一者，由**交通部觀光局廢止其核准**：

一、 喪失前項第一款或第二款規定之資格。

二、 於核准後一年內變更代表人。但變更後之代表人，係由最近一年持續具有股東身分之人出任者，不在此限。

三、 依發展觀光條例規定繳納之保證金被依法強制執行，或受停業處分。

四、 經票據交換所公告為拒絕往來戶。

五、 無正當理由自行停業。

第 11 條　　**【旅行業全聯會繳納保證金】**

　　旅行業經依前條規定向交通部觀光局申請核准，並**自核准之日起三個月內**向交通部觀光局**繳納新臺幣一百萬元保證金**後，始得辦理**接待大陸地區人民來臺從事觀光活動業務**。旅行業**未於三個月內**繳納保證金者，由交通部觀光局廢止其核准。

　　前項已繳納保證金之旅行業，經交通部觀光局依規定廢止或自行申請廢止辦理接待大陸地區人民來臺從事觀光活動業務之核准者，得向交通部觀光局申請發還保證金。但保證金有依第二十五條第一項、第二項、第二十五條之一第二項、第二十六條第三項應扣繳、支應之金額或被依法強制執行者，由交通部觀光局扣除後發還。

本辦法有關保證金之扣繳，由交通部觀光局繳交國庫。

依第二十五條第一項、第二項、第二十五條之一第二項、第二十六條第三項規定保證金扣繳、支應或被依法強制執行後，由交通部觀光局通知旅行業應自收受通知之日起十五日內依第一項規定金額繳足保證金，屆期未繳足者，廢止其辦理接待大陸地區人民來臺從事觀光活動業務之核准，並通知該旅行業向交通部觀光局申請發還其賸餘保證金。

第 12 條　　【保證金繳納相關事宜】

前條第一項有關**保證金繳納之收取、保管、支付等相關事宜之作業要點**，由交通部觀光局定之。

第 13 條　　【大陸地區組團旅行社】

旅行業依第六條第一項規定辦理大陸地區人民來臺從事觀光活動業務，應與大陸地區**具組團資格之旅行社簽訂組團契約**，且不得與經交通部觀光局禁止業務往來之大陸地區組團旅行社營業。

旅行業應對所代申請之應備文件真實性善盡注意義務，並要求大陸地區組團旅行社協助確認經許可來臺從事觀光活動之大陸地區人民確係本人。

旅行業提出申請後，如發現不實情事，應通報交通部觀光局，並應協助案件之偵辦及強制出境事宜。

大陸地區組團旅行社應協同辦理確認大陸地區人民身分，並協助辦理強制出境事宜。

第 14 條　　【投保責任保險最低投保金額及範圍】

旅行業辦理接待大陸地區人民來臺從事觀光活動業務，應依旅行業管理規則第五十三條第一項規定，投保責任保險。

大陸地區人民來臺從事觀光活動，應投保包含旅遊傷害、突發疾病醫療及善後處理費用之保險，每人因意外事故死亡最低保險金額為新臺幣二百萬元，因意外事故所致體傷及突發疾病所致之醫療費用最低保險金額為新臺幣五十萬元；其投保期間應包含許可來臺停留期間。

第 15 條　【觀光活動業務排除地區】

　　旅行業辦理大陸地區人民來臺從事觀光活動業務，行程之擬訂，應**排除下列地區：**

一、軍事國防地區。

二、國家實驗室、生物科技、研發或其他重要單位。

第 16 條　【不予許可之申請】

　　大陸地區人民申請來臺從事觀光活動，有下列情形之一者，**得不予許可；**已許可者，**得撤銷或廢止其許可，並註銷其入出境許可證：**

一、有事實足認為有危害國家安全或社會安定之虞。

二、現（曾）有違背對等尊嚴之言行。

三、現（曾）任大陸地區黨務、軍事、行政或具政治性機關（構）、團體之職務或為成員。

四、現（曾）有事實足認為有犯罪、違反公共秩序或善良風俗之行為。

五、曾未經許可入境。

六、現（曾）從事與許可目的不符之活動或工作。

七、現（曾）持用不法取得、偽造、變造之證件。

八、現（曾）冒用證件或持用冒領之證件。

九、現（曾）逾期停留。

十、申請時，申請人、旅行業或代申請人現（曾）為虛偽之陳述、隱瞞重要事實或提供虛偽不實之相片、文書資料。

十一、現（曾）來臺從事觀光活動，有脫團或行方不明之情事。

十二、隨行人員（曾）較申請人先行進入臺灣地區或延後出境。

十三、患有足以妨害公共衛生或社會安寧之傳染病或其他疾病。

十四、申請來臺案件尚未許可或許可之證件效期尚未屆滿。

十五、團體申請許可人數不足第五條之最低限額或未指派大陸地區帶團領隊。

前項第一款至第三款情形，主管機關得會同國家安全局、交通部、大陸委員會及其他相關機關、團體組成審查會審核之。

大陸地區人民申請來臺從事觀光活動，有下列情形之一，已入境者，自出境之日起，未入境者，自不予許可、撤銷或廢止許可之翌日起算，於一定期間內不予許可其申請來臺從事觀光活動：

一、有第一項第四款至第八款情形者，其不予許可期間為五年。

二、有第一項第九款或第十款情形者，其不予許可期間為三年。

三、有第一項第十一款或第十二款情形者，其不予許可期間為一年。

第 17 條　【得禁止其入境】

大陸地區人民經許可來臺從事觀光活動，於抵達機場、港口之際，移民署應查驗入出境許可證及相關文件，有下列情形之一者，得禁止其入境，撤銷或廢止其許可，並註銷其入出境許可證：

一、未帶有效證照或拒不繳驗。

二、持用不法取得、偽造、變造之證照。

三、冒用證照或持用冒領之證照。

四、申請來臺之目的作虛偽之陳述、隱瞞重要事實或提供虛偽不實之相片、文書資料或提供前述資料供他人申請。

五、攜帶違禁物。

六、患有足以妨害公共衛生或社會安寧之傳染病、精神疾病或其他疾病。

七、有違反公共秩序或善良風俗之言行。

八、經許可自國外轉來臺灣地區從事觀光活動之大陸地區人民，未經入境第三國直接來臺。

九、未備妥回程機（船）票。

十、為經許可來臺從事觀光活動者之隨行（同）人員，且較申請人先行進入臺灣地區。

十一、經許可來臺從事團體旅遊而未隨團入境。

移民署依前項規定進行查驗，如經許可來臺從事觀光活動之大陸地區人民，其團體來臺人數不足五人者，禁止整團入境；經許可自國外轉來臺灣地

區觀光之大陸地區人民，其團體來臺人數不足五人者，禁止整團入境。但符合第三條第三款或第四款規定之大陸地區人民，不在此限。

第 18 條 　**【不適或疑似感染傳染病】**

　　大陸地區人民經許可來臺從事觀光活動，應由大陸地區帶團領隊協助或個人旅遊者自行填具入境旅客申報單，**據實填報健康狀況。通關時大陸地區人民如有不適或疑似感染傳染病時，應由大陸地區帶團領隊或個人旅遊者主動通報檢疫單位，實施檢疫措施。**

　　入境後大陸地區帶團領隊及臺灣地區旅行業負責人或導遊人員，如發現大陸地區人民**有不適或疑似感染傳染病者**，除應就近通報當地衛生主管機關處理，協助就醫，並應向交通部觀光局通報。

　　機場、港口人員發現大陸地區人民有不適或疑似感染傳染病時，應協助通知檢疫單位，實施相關檢疫措施及醫療照護。必要時，得請移民署提供大陸地區人民入境資料，以供防疫需要。

　　主動向衛生主管機關通報大陸地區人民疑似傳染病病例並經證實者，得依傳染病防治獎勵辦法之規定獎勵之。

第 19 條 　**【不得擅自脫團】**

　　大陸地區人民來臺從事觀光活動，應依旅行業安排之行程旅遊，不得擅自脫團。但因傷病、探訪親友或其他緊急事故需離團者，除應符合交通部觀光局所定離團天數及人數外，並應向隨團導遊人員申報及陳述原因，填妥就醫醫療機構或拜訪人姓名、電話、地址、歸團時間等資料申報書，由導遊人員向交通部觀光局通報。

　　違反前項規定者，治安機關得依法逕行強制出境。

　　符合第三條第三款、第四款或第三款之一規定之大陸地區人民來臺從事觀光活動，不受前二項規定之限制。

第 20 條 　**【擅自脫團之通報】**

　　交通部觀光局**接獲大陸地區人民擅自脫團之通報者**，應即聯繫目的事業主管機關及治安機關，並告知接待之旅行業或導遊轉知其同團成員，接受治安機關實施**必要之清查詢問**，並應協助處理該團之後續行程及活動。必要時，得依相關機關會商結果，由主管機關廢止同團成員之入境許可。

第 21 條　【指派或僱用導遊】

　　旅行業辦理接待大陸地區人民來臺從事觀光活動業務，**應指派或僱用領取有導遊執業證之人員，執行導遊業務。**

　　前項導遊人員以經考試主管機關或其委託之有關機關考試及訓練合格，**領取導遊執業證**者為限。

　　中華民國九十二年七月一日前已經交通部觀光局或其委託之有關機關測驗及訓練合格，領取導遊執業證者，得執行接待大陸地區旅客業務。但於九十年三月二十二日導遊人員管理規則修正發布前，已測驗訓練合格之導遊人員，未參加交通部觀光局或其委託團體舉辦之接待或引導大陸地區旅客訓練結業者，不得執行接待大陸地區旅客業務。

第 22 條　【團體入境資料】

　　旅行業及導遊人員辦理接待符合第三條第一款、第二款或第五款規定經許可來臺從事觀光活動業務，或辦理接待經許可**自國外轉來臺灣地區觀光之大陸地區人民業務，應遵守下列規定：**

一、　旅行業應**詳實填具團體入境資料（含旅客名單、行程表、購物商店、入境航班、責任保險單、遊覽車及其駕駛人、派遣之導遊人員等）**，並於團體入境前一日十五時前傳送交通部觀光局。團體入境前一日應向大陸地區組團旅行社確認來臺旅客人數，如旅客人數未達第十七條第二項規定之入境最低限額時，應立即通報。

二、　應於**團體入境後二個小時內，詳實填具入境接待通報表（含入境及未入境團員名單、隨團導遊人員等資料）**，傳送或持送交通部觀光局，並適時向旅客宣播交通部觀光局錄製提供之宣導影音光碟。

三、　每一團體**應派遣至少一名導遊人員**，該導遊人員變更時，旅行業應立即通報。

四、　遊覽車或其駕駛人變更時，應立即通報。

五、　行程之**住宿地點或購物商店變更時，應立即通報**。

六、　發現團體團員有違法、違規、逾期停留、違規脫團、行方不明、提前出境、從事與許可目的不符之活動或違常等情事時，**應立即通報舉發**，並協助調查處理。

七、 團員因傷病、探訪親友或其他緊急事故，需離團者，除應符合交通部觀光局所定離團天數及人數外，並應立即通報。

八、 發生緊急事故、治安案件或旅遊糾紛，除應就近通報警察、消防、醫療等機關處理，應立即通報。

九、 應於團體出境二個小時內，通報出境人數及未出境人員名單。

十、 如有第三條第三款、第四款，或第三條之一經許可來臺之大陸地區人民隨團旅遊者，應一併通報其名單及人數。

　　旅行業及導遊人員辦理接待符合第三條第三款或第四款規定之大陸地區人民來臺從事觀光活動業務，應遵守下列規定：

一、 應依前項第一款、第六款、第八款規定辦理。但接待之大陸地區人民非以組團方式來臺者，其旅客入境資料，得免除行程表、接待車輛、隨團導遊人員等資料。

二、 發現大陸地區人民有逾期停留之情事時，應立即通報舉發，並協助調查處理。

　　前二項通報事項，由交通部觀光局受理之。旅行業或導遊人員應詳實填報，並應確認通報受理完成。但於通報事件發生地無電子傳真或網路通訊設備，致無法立即通報者，得先以電話報備後，再補通報。

第 23 條　　**【來臺觀光旅遊團品質注意事項】**

　　旅行業及導遊人員辦理接待大陸地區人民來臺從事觀光活動業務，其團費品質、租用遊覽車、安排購物及其他與旅遊品質有關事項，**應遵守交通部觀光局訂定之旅行業接待大陸地區人民來臺觀光旅遊團品質注意事項。**

　　前項旅行業接待之團體為第四條第三項所定專案核准之團體者，並應遵守交通部觀光局就各該類團體訂定之特別規定。

　　旅行業辦理接待大陸地區人民來臺從事觀光活動業務，應受交通部觀光局業務評鑑，其評鑑事項、內容及方式，由交通部觀光局定之。

第 24 條　　**【實施檢查或訪查】**

　　主管機關或交通部觀光局對於旅行業辦理大陸地區人民來臺從事觀光活動業務，得視需要會同各相關機關**實施檢查或訪查。**

旅行業對前項檢查或訪查，應提供必要之協助，**不得**規避、妨礙或拒絕。

第 25 條 【扣繳保證金】

旅行業辦理大陸地區人民來臺從事觀光活動業務，該大陸地區人民，除符合第三條第三款或第四款規定者外，**有逾期停留且行方不明者，每一人扣繳第十一條保證金新臺幣五萬元，每團次最多扣至新臺幣一百萬元；逾期停留且行方不明情節重大，致損害國家利益者，並由交通部觀光局依發展觀光條例相關規定廢止其營業執照。**

旅行業辦理大陸地區人民來臺從事觀光活動業務，未依約完成接待者，交通部觀光局或中華民國旅行商業同業公會全國聯合會得協調委託其他旅行業代為履行；其所需費用，由第十一條之保證金支應。

第 25 條之 1 【逾期停留】

大陸地區人民經許可來臺從事**個人旅遊逾期停留者**，辦理該業務之旅行業應於逾期停留之日起算七日內協尋；屆協尋期仍未歸者，逾期停留之第一人予以警示，自第二人起，每逾期停留一人，由交通部觀光局停止該旅行業辦理大陸地區人民來臺從事個人旅遊業務一個月。第一次逾期停留如同時有二人以上者，自第二人起，每逾期停留一人，停止該旅行業辦理大陸地區人民來臺從事個人旅遊業務一個月。

前項之旅行業，得於交通部觀光局停止其辦理大陸地區人民來臺從事個人旅遊業務**處分書送達之次日起算七日內**，以書面向該局表示**每一人扣繳第十一條保證金新臺幣十萬元，經同意者，原處分廢止之。**

第 26 條 【違反】

旅行業違反第五條、第十三條第一項、第十五條、第十八條第二項、第二十二條、第二十三條第一項或第二十四條第二項規定者，**每違規一次，由交通部觀光局記點一點，按季計算。累計四點者，交通部觀光局停止其辦理**大陸地區人民來臺從事觀光活動業務一個月；**累計五點者**，停止其辦理大陸地區人民來臺從事觀光活動業務三個月；**累計六點者**，停止其辦理大陸地區人民來臺從事觀光活動業務六個月；**累計七點以上者**，停止其辦理大陸地區人民來臺從事觀光活動業務一年。旅行業違反第二十一條第一項規定者，除

依旅行業管理規則第五十六條規定處罰外，每違規一次，並由交通部觀光局停止其辦理大陸地區人民來臺從事觀光活動業務一個月。

旅行業辦理大陸地區人民來臺從事觀光活動業務，有下列情形之一者，由交通部觀光局**停止其辦理**大陸地區人民來臺從事觀光活動業務**一個月至一年**，情節重大者，得廢止其辦理大陸地區人民來臺從事觀光活動業務之核准，不適用前項規定：

一、 接待團費平均**每人每日費用**，違反第二十三條之注意事項**所定最低接待費用**。

二、 於團體已啟程來臺入境前無故取消接待，或於行程中因故意或重大過失棄置旅客，未予接待。

三、 違反第五條之一第一項規定。

四、 違反第十三條第一項後段規定，與交通部觀光局禁止業務往來之大陸地區組團旅行社營業。

五、 違反第二十二條第一項之注意事項有關下列規定之一：

（一）禁止無正當理由任意要求接待車輛駕駛人縮短行車時間、違規超車或超速之規定。

（二）限制購物商店總數、購物商店停留時間之規定。

（三）不得強迫旅客進入或留置購物商店之規定。

六、 違反第二十三條第二項之特別規定。但因天災等不可抗力或不可歸責於旅行業之事由所致者，不在此限。

七、 違反第十三條第二項或第三項規定。

旅行業依前二項規定受交通部觀光局停止其辦理大陸地區人民來臺從事觀光活動業務之處分者，得於處分書送達之次日起算七日內，以書面向該局表示每停止辦理業務一個月扣繳第十一條第一項保證金新臺幣十萬元；其經同意者，原處分廢止之。保證金不足扣抵者，不足部分仍處停止辦理業務處分。

導遊人員違反第十九條第一項、第二十二條第一項第二款、第四款至第十款、第二項、第三項或第二十三條第一項規定者，**每違規一次，由交通部觀光局記點一點，按季計算。累計三點者，交通部觀光局停止其執行接待大**

陸地區人民來臺觀光團體業務一個月；**累計四點者**，停止其執行接待大陸地區人民來臺觀光團體業務三個月；**累計五點者**，停止其執行接待大陸地區人民來臺觀光團體業務六個月；**累計六點以上者**，停止其執行接待大陸地區人民來臺觀光團體業務一年。

導遊人員違反第二十三條第一項之注意事項有關下列規定之一者，由交通部觀光局停止其執行接待大陸地區人民來臺從事觀光活動業務一個月至一年，不適用前項規定：

一、 禁止無正當理由任意要求接待車輛駕駛人縮短行車時間、違規超車或超速之規定。

二、 限制購物商店總數、購物商店停留時間之規定。

三、 不得強迫旅客進入或留置購物商店之規定。

旅行業及導遊人員違反發展觀光條例、旅行業管理規則或導遊人員管理規則等法令規定者，應由交通部觀光局依相關法律處罰。

第 27 條 　**【核准接待大陸地區人民來臺從事觀光活動之旅行業】**

依第十條、第十一條規定經交通部觀光局核准接待大陸地區人民來臺從事觀光活動之旅行業，不得包庇未經核准或被停止辦理接待業務之旅行業經營大陸地區人民來臺觀光業務。未經交通部觀光局核准接待或被停止辦理接待大陸地區人民來臺觀光之旅行業，亦不得經營大陸地區人民來臺觀光業務。

旅行業經營大陸地區人民來臺觀光業務，**應自行接待**，不得將該旅行業務轉讓其他旅行業辦理，亦不得接受其他旅行業轉讓該旅行業務。但旅行業經報請交通部觀光局核准轉讓或該局指定辦理接待業務者，不在此限。。

旅行業違反第一項前項規定者，由交通部觀光局**停止其辦理接待大陸地區人民來臺觀光團體業務一年**；違反第一項後段規定，未經核准接待或被停止辦理接待業務之旅行業，依發展觀光條例相關規定處罰。

第 28 條 　**【導遊人員不得包庇】**

接待大陸地區人民來臺觀光之**導遊人員**，不得包庇未具第二十一條接待資格者執行接待大陸地區人民來臺觀光團體業務。

違反前項規定者，停止其執行接待大陸地區人民來臺觀光團體業務一年。

第 29 條　　【應行注意事項及作業流程】

有關旅行業辦理大陸地區人民來臺從事觀光活動業務應行注意事項及作業流程，由交通部觀光局定之。

第 30 條　　【實施範圍及其實施方式】

第三條規定之**實施範圍及其實施方式**，得由主管機關視情況調整。

第 31 條　　【施行日】

本辦法施行日期，由主管機關定之。

第七節　兩岸地區常用詞彙對照表

一、交通用語

臺灣用語	簡体字	大陸用語
遊客資訊中心	游客资讯中心	游客信息中心
公共交通工具	公共交通工具	公交
捷運	捷运	地铁、轻轨或城铁
公車	公车	公交车、公交
遊覽車	游览车	旅游大巴、观光车
計程車	计程车	出租车、的士
小貨車	小货车	小货车
發財車	发财车	的士头
輕型機車	轻型机车	轻骑
中型客車	中型客车	面包车、中巴
私家車	私家车	私家车、家轿
腳踏車、單車	脚踏车、单车	自行车
公車站	公车站	公交站
候車亭	侯车亭	公交车站
轉運站	转运站	换乘站、枢钮站、中转
月台	月台	站台

臺灣用語	簡体字	大陸用語
搭乘計程車	搭乘计程车	打的（打 D、打车）
司機	司机	司机师傅、驾驶员
左、右轉	左、右转	左、右拐
天橋	天桥	过街天桥
行人穿越道	行人穿越道	斑马线、人行横道线
行人徒步區	行人徒步区	步行街
路口	路口	路口
輪胎	轮胎	轮胎
後照鏡	后照镜	后视镜
行車執照	行车执照	驾驶证
汽車配件	汽车配件	汽配、汽车配件

二、住宿

臺灣用語	簡体字	大陸用語
洗手間	洗手间	卫生间、洗手间
觀光旅館（大飯店）	观光旅馆（大饭店）	旅馆、宾馆、酒店
櫃台	柜台	总台、前台
Morning Call	Morning Call	叫醒服务
雙人房	双人房	标准间、标间
牙刷、牙膏	牙刷、牙膏	牙具
有線電視臺	有线电视台	有线台、有线电视
寬頻網路	宽频网络	宽带
室內拖鞋	室内拖鞋	地板鞋、拖鞋
冷氣	冷气	空调
洗面乳	洗面乳	洗面奶
洗髮精	洗发精	洗发水、香波
刮鬍刀	刮胡刀	剃须刀、刮胡刀
吹風機	吹风机	电吹风、吹风机
去光水	去光水	洗甲水

臺灣用語	簡体字	大陸用語
按摩	按摩	按摩
免洗杯	免洗杯	一次性杯子
離宿（退房）	离宿（退房）	退房

三、急病救護

臺灣用語	簡体字	大陸用語
A肝、B肝、C肝	A肝、B肝、C肝	甲肝、乙肝、丙肝
傷口	伤口	创面、伤口
打點滴	打点滴	输液
OK繃	OK绷	创可贴

四、餐飲

臺灣用語	簡体字	大陸用語
小吃店	小吃店	小吃店
快炒店	快炒店	大排档
路邊攤	路边摊	地摊
餐廳	餐厅	饭店
古早味	古早味	传统风味
包廂	包厢	包间、包房、包厢
地方小吃	地方小吃	地方小吃
有機食品	有机食品	绿色食品、有机食品
自助餐	自助餐	自助餐
招牌菜	招牌菜	招牌菜
便當	便当	快餐、盒饭
宵夜	宵夜	夜宵、夜餐
菜單	菜单	菜谱、菜单
奶精	奶精	奶精
鮮奶油	鲜奶油	奶油
醬油	酱油	老抽、生抽、豉油、酱油

臺灣用語	簡体字	大陸用語
免洗筷子	免洗筷	一次性筷子
大紅豆	大红豆	红腰豆
馬鈴薯	马铃薯	土豆
番薯、地瓜	番薯、地瓜	白薯、紅薯、地瓜
糯米	糯米	江米、糯米
白花椰菜	白花椰菜	花菜
奇異果	奇异果	猕猴桃
芭樂	芭乐	番石榴
綠花椰菜	绿花椰菜	西兰花
柳丁	柳丁	橙
高麗菜、甘藍菜	高丽菜、甘蓝菜	洋白菜 圆白菜、包菜
鳳梨	凤梨	波萝
番茄	番茄	西红柿
蚵仔	蚵仔	海蛎
豬肉	猪肉	猪肉
豬腳	猪脚	猪手、猪蹄
鮪魚	鮪鱼	金鎗鱼、吞拿鱼
鮭魚	鲑鱼	马哈鱼
鯧魚	鲳鱼	鲳鱼
白飯	白饭	米饭
涼麵	凉面	凉面
味噌湯	味噌汤	酱汤
茶碗蒸	茶碗蒸	鸡蛋羹
沙拉	沙拉	沙拉
薯條	薯条	薯条
冰淇淋	冰淇淋	冰淇淋
冰棒	冰棒	冰棍、棒冰、雪糕
冷飲	冷饮	冷饮
柳丁汁	柳丁汁	橙汁

臺灣用語	簡体字	大陸用語
優酪乳	优酪乳	酸奶、酸牛奶
生啤酒	生啤酒	扎啤、生啤
冰啤酒	冰啤酒	冰啤酒、冰啤
口香糖	口香糖	口香糖
易開罐	易开罐	易拉罐
開瓶器	开瓶器	起瓶盖器、起子
泡麵、速食麵	泡面、速食面	方便面
洋芋片	洋芋片	薯片
鋁箔包	铝箔包	软盒装、软包装
調理包	调理包	方便菜、软罐头
汽水	汽水	汽水

五、購物

臺灣用語	簡体字	大陸用語
便利商店	便利商店	便利店、便民超市
7-11	7-11	七十一、Seven-Eleven
唱片行	唱片行	音像店
專櫃	专柜	专柜
攤位	摊位	摊位
耐吉(NIKE)	耐吉(NIKE)	耐克
新力易利信	新力易利信	索尼愛立信
新力(SONY)	新力(SONY)	索尼
髮夾	发夹	发卡
成衣	成衣	成服、成衣
胸罩、女性內衣	胸罩、女性内衣	文胸
光碟	光碟	光盘
行動電話	行动电话	手机
個人電腦(PC)	个人电脑(PC)	个人电脑
筆記型電腦	笔记型电脑	笔记本电脑

臺灣用語	簡体字	大陸用語
傻瓜相機	傻瓜相机	全自动相机、傻瓜机
電動玩具	电动玩具	游戏机
復古	复古	复古
數位相機	数位相机	数码相机
錄影機	录影机	摄像机、录像机
折價、打折	折价、打折	打折
仿冒品	仿冒品	假牌、假货
收執聯	收执联	回帖
收據	收据	小票、白条、发票、收据
刷卡	刷卡	刷卡
便宜	便宜	平价、便宜
保存期限	保存期限	保质期
專賣店	专卖店	专卖店
量販	量贩	量贩、批发
降價	降价	降价
缺貨	缺货	脱销、缺售、缺货
討價還價（殺價）	讨价还价（杀价）	砍价、讲价
售價	售价	售价
備份	备份	备份
發票	发票	发票
塑膠袋	塑料袋	塑料袋
零錢	零钱	零钱
暢銷	畅销	畅销
熱門商品	热门商品	俏货、紧俏商品
瑕疵品	瑕疵品	残次品

六、休閒玩樂

臺灣用語	簡体字	大陸用語
CD	CD	光盘、激光唱盘
MTV	MTV	MTV
三溫暖	三温暖	桑拿浴、洗浴
水療	水疗	浴疗、SPA 水疗
部落格	部落格	博客
網咖	网咖	网吧
纜車	缆车	索道、缆车
電視廣告	电视广告	电视广告
腳底按摩	脚底按摩	洗脚、足浴、足疗、足底按摩

七、生活

臺灣用語	簡体字	大陸用語
中原標準時間	中原标准时间	北京时间
國語	国语	普通話
颱風	台风	热带风暴（台风）
數字	数字	数字
女生	女生	姑娘
主管	主管	领导
先生	先生	同志、帅哥、先生
交通義警	交通义警	交通协管员
在地人	在地人	当地人、本地人
老婆	老婆	爱人、太太
服務生	服务生	服务员
常客、老顧客	常客、老顾客	回头客、常客、老顾客
殘障者	残障者	残疾人、伤残、病残
辦公大樓	办公大楼	写字楼
警察	警察	公安、警察
打簡訊	打简讯	发信息

臺灣用語	簡体字	大陸用語
忙線訊號	忙线讯号	忙音信号
長途電話	长途电话	长话、长途
國際電話預付卡	国际电话预付卡	IP 卡
儲值卡	储值卡	充值卡
原子筆	原子笔	圆珠笔
口無遮攔	口无遮拦	口无遮拦
不客氣	不客气	甭客气、没事
公德心	公德心	精神文明、公德
不講理	不讲理	不讲理
心理準備	心理准备	心理准备
水準	水准	水平
可以	可以	行、好
好棒	好棒	好样的
早安	早安	早上好
冷門	冷门	冷门
吝嗇鬼	吝啬鬼	老抠、小气鬼、抠门
沒問題	没问题	没问题
拍馬屁	拍马屁	拍马屁
品質	品质	质量、品质
客滿、擁擠	客满、拥挤	拥挤
很	很	挺
很紅	很红	很火
很厲害、很任性	很厉害、很任性	牛
重	重	沉
差不多	差不多	差不多
聊天	聊天	砍大山、聊天
散步	散步	散步
待業	待业	待岗、待业
道地	道地	地道

臺灣用語	簡体字	大陸用語
錯不了	错不了	真的
沒關係	没关系	沒事
很厲害	很厉害	大腕、很厉害
通行證	通行证	通行证
警衛	警卫	门卫、保安
爆發戶	爆发户	暴发户
隱形眼鏡	隐形眼镜	隐形眼镜
高級長官	高级长官	首长、领导
關鍵、要害	关键、要害	关键、要害
噱頭	噱头	亮点、看点

旅宿業行政法規

05
CHAPTER

Tourism
Administration and Laws

版本：2021/6/23

中華民國 110 年 6 月 23 日交通部交路（一）字第 11082002624 號令修正發布第 22 條條文

第一章　總　則

第 1 條　【制定法源】

本規則依**發展觀光條例第六十六條第二項**規定訂定之。

重點提示 哪些規則之法源是發展觀光條例第 66 條；及哪些不是，例如：國家公園法不是。

第 2 條　【觀光旅館業經營之分類】

觀光旅館業<mark>經營</mark>之觀光旅館<mark>分為</mark>**國際觀光旅館**及**一般觀光旅館**，其**建築及設備**應符合觀光旅館建築及設備標準之規定。

第 3 條　【觀光旅館業之管理及發照】

觀光旅館業之興辦事業計畫審核、**籌設**、變更、轉讓、檢查、輔導、獎勵、處罰與監督**管理事項**，除在直轄市之一般觀光旅館業，<mark>得</mark>由**交通部委辦直轄市政府執行外**，其餘由交通部委任交通部觀光局執行之。**觀光旅館業發照事項，由交通部委任交通部觀光局執行之。**

觀光旅館業營業執照及觀光旅館業專用標識之發給事項，由交通部委任交通部觀光局執行之。

前二項委辦或委任事項及法規依據，應公告並刊登政府公報。

第 4 條　【觀光旅館業之名稱或專用標識】

<mark>非依本規則申請核准之旅館</mark>，<mark>不得</mark>使用國際觀光旅館或一般觀光旅館之**名稱或專用標識**。

國際觀光旅館及一般觀光旅館專用標識應**編號列管**，其型式如附表。

第二章　觀光旅館業之籌設、發照及變更

第 5 條　　【觀光旅館業之申請籌設】

申請經營觀光旅館業者，應備具下列文件，向交通部申請核准籌設：

一、不涉及都市計畫變更或非都市土地變更編定者：

（一）觀光旅館籌設申請書。

（二）發起人名冊或董事、監察人名冊。

（三）公司章程。

（四）營業計畫書。

（五）財務計畫書。

（六）最近三個月內核發之土地登記謄本、土地使用權利證明文件及土地使用分區證明；以既有建築物供作觀光旅館使用者，並應附最近三個月內核發之建築物登記謄本及建築物使用權利證明文件。

（七）建築設計圖說。

（八）設備總說明書。

二、涉及都市計畫變更或非都市土地變更編定者，應先擬具興辦事業計畫，報請主管機關核准後，再備具興辦事業計畫定稿本及前款第一目、第六目至第八目之文件，向交通部申請核准籌設。

前項營業計畫書或興辦事業計畫所列之興建範圍，得採分期、分區方式興建。

第 6 條　　【觀光旅館業之申請籌設延展】

交通部於受理觀光旅館業申請籌設案件後，應於六十日內作成審查結論，並通知申請人及副知有關機關。但情形特殊需延展審查期間者，其延展以五十日為限，並應通知申請人。

前項審查有應補正事項者，應限期通知申請人補正，其補正期間不計入前項所定之審查期間。申請人屆期未補正或未補正完備者，應駁回其申請。

申請人於前項補正期間屆滿前，得敘明理由申請延展或撤回案件，屆期未申請延展、撤回或理由不充分者，交通部應駁回其申請。

第 7 條　　【觀光旅館業之登記】

　　　　依前條規定申請核准籌設觀光旅館業者，應依法**辦理公司登記**，並備具下列文件**報請原受理機關備查**：

一、　公司登記證明文件影本。

二、　董事及監察人名冊。

　　　　前項登記事項**有變更時**，應於公司主管機關**核准日起十五日內**，報交通部備查。

第 8 條　　【觀光旅館業中、外文名稱之限制】

　　　　觀光旅館之**中、外文名稱**，不得使用其他觀光旅館已登記之相同或類似名稱。但依第三十六條規定報備加入國內、外旅館聯營組織者，不在此限。

📖 **重點提示**　「發展觀光條例」第 55 條第 3 項
有下列情形之一者，處新臺幣一萬元以上五萬元以下罰鍰：
觀光旅館業、旅館業、旅行業、觀光遊樂業或民宿經營者，違反依本條例所發布之命令。

第 9 條　　【觀光旅館業籌設之期限內完成】

　　　　經核准籌設之申請經營觀光旅館業者，應於期限內完成下列事項：

一、　於核准籌設之日起二年內依建築法相關規定，向當地建築主管機關申請核發用途為觀光旅館之建造執照依法興建，並於取得建造執照之日起十五日內報交通部備查。

二、　於取得建造執照之日起五年內向當地建築主管機關申請核發用途為觀光旅館之使用執照，並於取得使用執照之日起十五日內報交通部備查。

三、　供作觀光旅館使用之建築物已領有使用執照者，於核准籌設之日起二年內向當地建築主管機關申請核發用途為觀光旅館之使用執照，並於取得使用執照之日起十五日內報交通部備查。

四、　於取得用途為觀光旅館之使用執照之日起一年內依第十二條規定申請營業。

　　　　未依前項規定期限完成者，其籌設核准失其效力，並由交通部通知有關機關。但有正當事由者，得於期限屆滿前敘明理由向交通部申請延展。

依前項規定申請延展者，總延展次數以二次為限，每次延展期間以半年為限，延展期滿仍未完成者，其籌設核准失其效力。

本規則中華民國一百零五年一月二十八日修正生效前，已獲交通部核准延展逾二次以上者，應於修正生效之日起一年內，取得用途為觀光旅館之建造執照或使用執照，屆期未完成者，原籌設核准失其效力，並由交通部通知有關機關。

第 10 條　　【觀光旅館業籌設中之變更面積】

申請經營觀光旅館業者於籌設中變更籌設面積，應報請交通部核准。但其變更逾原籌設面積五分之一或交通部認其變更對觀光旅館籌設有重大影響者，得廢止其籌設之核准。

申請經營觀光旅館業者，其建築物於興建前或興建中變更原設計時，應備具變更設計圖說及有關文件，報請交通部核准，並依建築法相關規定辦理。

第 11 條　　【觀光旅館業籌設中之解散廢止】

申請經營觀光旅館業者於籌設中經解散或廢止公司登記，其籌設核准失其效力。

申請經營觀光旅館業於籌設中轉讓他人者，應備具下列文件，報請交通部核准：

一、轉讓申請書。

二、有關契約書副本。

三、轉讓人之股東會議事錄或股東同意書。

四、受讓人之營業計畫書及財務計畫書。

申請經營觀光旅館業者於籌設中因公司合併，應由存續公司或新設公司備具下列文件，報交通部備查：

一、股東會及董事會決議合併之議事錄。

二、公司合併登記之證明文件及合併契約書副本。

三、土地及建築物所有權變更登記之證明文件。

四、存續公司或新設公司之營業計畫及財務計畫書。

第 12 條　【觀光旅館業之營業】

　　申請經營觀光旅館業籌設完成後，應備具下列文件報請交通部會同警察、建築管理、消防及衛生等有關機關查驗合格後，發給觀光旅館業營業執照及觀光旅館業專用標識，始得營業：

一、　觀光旅館業營業執照申請書。

二、　建築物使用執照影本及竣工圖。

三、　公司登記證明文件影本。

第 13 條　【觀光旅館業之先行營業規定】

　　興建觀光旅館客房間數在三百間以上，具備下列條件，得依前條規定申請查驗，符合規定者，發給觀光旅館業營業執照及觀光旅館專用標識，先行營業：

一、　領有觀光旅館之全部建築物使用執照及竣工圖。

二、　客房裝設完成已達百分之六十，且不少於二百四十間；營業之樓層並已全部裝設完成。

三、　餐廳營業之合計面積，不少於營業客房數乘一點五平方公尺，營業之樓層並已全部裝設完成。

四、　門廳、電梯、餐廳附設之廚房均已裝設完成。

五、　未裝設完成之樓層（或區域），應設有敬告旅客注意安全之明顯標識。

　　前項先行營業之觀光旅館業，應於一年內全部裝設完成，並依前條規定報請查驗合格。但有正當理由者，得報請交通部予以展期，其期限不得超過一年。

　　觀光旅館採分期、分區方式興建者，得於該分期、分區興建完工且觀光旅館建築及設備標準所定必要之附屬設施均完備後，依前條規定申請查驗，符合規定者，發給該期或該區之觀光旅館業營業執照及觀光旅館專用標識，先行營業，不受前二項規定之限制。

🔲 重點提示　「發展觀光條例」第 55 條第 3 項
有下列情形之一者，處新臺幣一萬元以上五萬元以下罰鍰：觀光旅館業、旅館業、旅行業、觀光遊樂業或民宿經營者，違反依本條例所發布之命令。

第 14 條 　　**【觀光旅館業之增建、改建及修建】**

　　觀光旅館建築物之增建、改建及修建，準用關於籌設之規定辦理；但**免附送**公司發起人名冊或董事、監察人名冊。

第 15 條 　　**【共同使用基地部分變更為觀光旅館業使用】**

　　經核准與其他用途之建築物綜合設計共同使用基地之觀光旅館，於營業後，如需將同幢其他用途**部分變更為觀光旅館使用者**，應先檢附下列**文件**，申請交通部核准：

一、 營業計畫書。

二、 財務計畫書。

三、 申請變更為觀光旅館使用部分之建築物所有權狀影本或使用權同意書。

四、 建築設計圖說。

五、 設備說明書。

　　前項觀光旅館於變更部分竣工後，應備具建築物變更使用執照核准文件影本及竣工圖，報請交通部會同警察、建築管理、消防及衛生等有關機關查驗合格後，始得營業。

📖 **重點提示** 「發展觀光條例」第 55 條第 3 項
有下列情形之一者，處新臺幣一萬元以上五萬元以下罰鍰：觀光旅館業、旅館業、旅行業、觀光遊樂業或民宿經營者，違反依本條例所發布之命令。

第 16 條 　　**【觀光旅館業之營業場所用途變更】**

　　觀光旅館之門廳、客房、餐廳、會議場所、休閒場所、商店等營業場所用途變更者，應於變更前，報請交通部核准。

　　交通部為前項核准後，應通知有關機關逕依各該管法規規定辦理。

📖 **重點提示** 「發展觀光條例」第 55 條第 3 項
有下列情形之一者，處新臺幣一萬元以上五萬元以下罰鍰：觀光旅館業、旅館業、旅行業、觀光遊樂業或民宿經營者，違反依本條例所發布之命令。

第 17 條 　　**【觀光旅館業組織、名稱、地址及代表人之變更】**

　　觀光旅館業之組織、名稱、地址及代表人有變更時，應自公司主管機關核准變更登記之日起**十五日內**，備具下列文件送請交通部辦理變更登記，並**換發**觀光旅館業營業執照：

一、 觀光旅館業變更登記申請書。

二、 公司登記證明文件影本、股東會議事錄或股東同意書或董事會議事錄。

觀光旅館業所屬觀光旅館之**名稱變更時**，依前項規定辦理。但**不適用**公司主管機關核准變更登記之規定。

重點提示　「發展觀光條例」第 55 條第 3 項
有下列情形之一者，處新臺幣一萬元以上五萬元以下罰鍰：觀光旅館業、旅館業、旅行業、觀光遊樂業或民宿經營者，違反依本條例所發布之命令。

第 18 條　　**【觀光旅館業之等級評鑑與區分標識】**

交通部**得**辦理觀光旅館**等級評鑑**，並依評鑑結果發給**等級區分標識**。

前項等級評鑑事項得由**交通部委任交通部觀光局或委託民間團體**執行之；其委任或委託事項及法規依據，應公告並刊登政府公報。

交通部委任交通部觀光局或委託民間團體執行第一項等級評鑑者，**評鑑基準及等級區分標識**，由交通部觀光局依其**建築與設備標準、經營管理狀況、服務品質等**訂定之。

觀光旅館業應將第一項規定之等級區分標識，**置於受評鑑觀光旅館門廳明顯易見之處**。

觀光旅館業因事實或法律上原因**無法營業者**，應於事實發生或行政處分送達之日起**十五日內**，**繳回等級區分標識**；逾期未繳回者，交通部**得**自行或依第二項規定程序委任交通部觀光局，**逕予公告註銷**。但觀光旅館業依第三十四條第一項規定**暫停營業者**，不在此限。

重點提示　「發展觀光條例」第 55 條第 3 項
有下列情形之一者，處新臺幣一萬元以上五萬元以下罰鍰：觀光旅館業、旅館業、旅行業、觀光遊樂業或民宿經營者，違反依本條例所發布之命令。

重點提示　「星級旅館評鑑作業要點」制定法源。

第三章　　觀光旅館業之經營與管理

第 19 條　　**【旅客登記資料之保管】**

觀光旅館業應登記每日住宿旅客資料；其保存期間為半年。

前項旅客登記資料之蒐集、處理及利用，並應符合個人資料保護法相關規定。

📖 **重點提示** 「發展觀光條例」第 55 條第 3 項
有下列情形之一者，處新臺幣一萬元以上五萬元以下罰鍰：觀光旅館業、旅館業、旅行業、觀光遊樂業或民宿經營者，違反依本條例所發布之命令。

📖 **重點提示** 可比較「旅行業管理規則」第 25 條、「觀光旅館業管理規則」第 19 條、「旅館業管理規則」第 23 條及「民宿管理辦法」第 28 條。

觀光法規	條文	期間	專櫃保管內容
旅行業管理規則	第 25 條	1 年	旅客交付文件、繳費收據、旅遊契約書
觀光旅館業管理規則	第 19 條	半年	旅客登記資料
旅館業管理規則	第 23 條	半年	旅客登記資料
民宿管理辦法	第 28 條	半年	旅客登記資料

第 20 條 【旅客寄存之金錢、有價證券、珠寶或其他貴重物品之保管】

觀光旅館業應將**旅客寄存之金錢、有價證券、珠寶或其他貴重物品**妥為保管，並應旅客之要求掣給**收據**，如有毀損、喪失，**依法負賠償責任**。

📖 **重點提示** 「發展觀光條例」第 55 條第 3 項
有下列情形之一者，處新臺幣一萬元以上五萬元以下罰鍰：觀光旅館業、旅館業、旅行業、觀光遊樂業或民宿經營者，違反依本條例所發布之命令。

第 21 條 【旅客遺留之行李物品之處理】

觀光旅館業發現**旅客遺留之行李物品**，應登記其特徵及發現時間、地點，並妥為保管，已知其所有人及住址者，**通知其前來認領或送還**，不知其所有人者，應報請該管警察機關處理。

📖 **重點提示** 「發展觀光條例」第 55 條第 3 項
有下列情形之一者，處新臺幣一萬元以上五萬元以下罰鍰：觀光旅館業、旅館業、旅行業、觀光遊樂業或民宿經營者，違反依本條例所發布之命令。

第 22 條 【觀光旅館業之責任保險】

觀光旅館業應對其經營之觀光旅館業務，**投保責任保險**。
責任保險之**保險範圍及最低投保金額**如下：
一、 每一個人身體傷亡：新臺幣三百萬元。
二、 每一事故身體傷亡：新臺幣一千五百萬元。

三、 每一事故財產損失：新臺幣二百萬元。

四、 保險期間總保險金額：新臺幣三千四百萬元。

重點提示 觀光產業責任保險範圍及最低保險金額之規定

觀光法規	條文	責任保險範圍／最低保險金額
旅行業管理規則	第 53 條	每一個旅客／隨團人員死亡：200 萬元 每一個旅客／隨團人員旅客體傷醫療：10 萬元 旅客／隨團人員家屬前往海外或來華善後：10 萬元 旅客／隨團人員家屬前往國內善後：5 萬元 每一個旅客／隨團人員證件遺失損害賠償：2,000 元
民宿管理辦法	第 24 條	每一個人身體傷亡：新臺幣 200 萬元 每一事故身體傷亡：新臺幣 1,000 萬元 每一事故財產損失：新臺幣 200 萬元 保險期間總保險金額新臺幣 2,400 萬元
觀光旅館業管理規則	第 22 條	每一個人身體傷亡：新臺幣 300 萬元 每一事故身體傷亡：新臺幣 1,500 萬元
旅館業管理規則	第 9 條	每一事故財產損失：新臺幣 200 萬元 保險期間總保險金額新臺幣 3,400 萬元
觀光遊樂業管理規則	第 20 條	每一個人身體傷亡：新臺幣 300 萬元 每一事故身體傷亡：新臺幣 3,000 萬元 每一事故財產損失：新臺幣 200 萬元 保險期間總保險金額新臺幣 6,400 萬元
水域遊憩活動管理辦法	第 10 條	每一個人身體傷亡：新臺幣 300 萬元 每一事故身體傷亡：新臺幣 2,400 萬元 每一事故財產損失：新臺幣 200 萬元 保險期間總保險金額新臺幣 4,800 萬元 每一遊客醫療給付：新臺幣 30 萬元 每一遊客失能給付：新臺幣 250 萬元 每一遊客死亡給付：新臺幣 250 萬元

第 23 條 【觀光旅館業之不得經營之業務】

觀光旅館業之經營管理，應遵守下列規定：

一、 不得代客媒介色情或為其他妨害善良風俗或詐騙旅客之行為。

二、 附設表演場所者，不得僱用未經核准之外國藝人演出。

三、 附設夜總會供跳舞者，不得僱用或代客介紹職業或非職業舞伴或陪侍。

📖 **重點提示**　「發展觀光條例」第 55 條第 3 項
有下列情形之一者，處新臺幣一萬元以上五萬元以下罰鍰：觀光旅館業、旅館業、旅行業、觀光遊樂業或民宿經營者，違反依本條例所發布之命令。

第 24 條　【觀光旅館業應必要之處理】

　　觀光旅館業發現旅客有下列情形之一者，應**即為必要之處理**或**報請當地警察機關處理**：

一、　有危害國家安全之嫌疑者。

二、　攜帶軍械、危險物品或其他違禁物品者。

三、　施用煙毒或其他麻醉藥品者。

四、　有自殺企圖之跡象或死亡者。

五、　有聚賭或為其他妨害公眾安寧、公共秩序及善良風俗之行為，不聽勸止者。

六、有其他犯罪嫌疑者。

📖 **重點提示**　「發展觀光條例」第 55 條第 3 項
有下列情形之一者，處新臺幣一萬元以上五萬元以下罰鍰：觀光旅館業、旅館業、旅行業、觀光遊樂業或民宿經營者，違反依本條例所發布之命令。

第 25 條　【觀光旅館業協助旅客就醫】

　　觀光旅館業知悉旅客罹患疾病或受傷時，應提供必要之協助。

　　消防或警察機關為執行公務或救援旅客，有進入旅客房間之必要性及急迫性，觀光旅館業應主動協助。

第 26 條　【觀光旅館業客房之定價】

　　觀光旅館業客房之**定價**，由該觀光旅館業自行訂定後，**報請交通部備查**，並**副知**當地觀光旅館**商業同業公會**；變更時亦同。

　　觀光旅館業應將**客房之定價、旅客住宿須知及避難位置圖**置於**客房明顯易見之處**。

📖 **重點提示**　「發展觀光條例」第 55 條第 2 項第 2 款
有下列情形之一者，處新臺幣一萬元以上五萬元以下罰鍰：
二、　觀光旅館業、旅館業、旅行業、觀光遊樂業或民宿經營者，違反第四十二條規定，暫停營業或暫停經營未報請備查或停業期間屆滿未申報復業。

第 27 條　　【觀光旅館業客房之專用標識】

　　　　觀光旅館業應將觀光旅館業**專用標識，置於門廳明顯易見之處。**

　　　　觀光旅館業經申請核准註銷其營業執照或經受停止營業或廢止營業執照之處分者，**應繳回觀光旅館業專用標識。**

　　　　未依前項規定繳回觀光旅館業專用標識者，由**交通部公告註銷**，觀光旅館業**不得繼續使用之。**

🔖 **重點提示**　「發展觀光條例」第 55 條第 3 項
有下列情形之一者，處新臺幣一萬元以上五萬元以下罰鍰：觀光旅館業、旅館業、旅行業、觀光遊樂業或民宿經營者，違反依本條例所發布之命令。

第 28 條　　【觀光旅館業收取自備酒水服務費用】

　　　　觀光旅館業**收取自備酒水服務費用者，應將其收費方式、計算基準等**事項，標示於**網站、菜單及營業現場明顯處。**

🔖 **重點提示**　「發展觀光條例」第 55 條第 2 項第 2 款
有下列情形之一者，處新臺幣一萬元以上五萬元以下罰鍰：
二、 觀光旅館業、旅館業、旅行業、觀光遊樂業或民宿經營者，違反第四十二條規定，暫停營業或暫停經營未報請備查或停業期間屆滿未申報復業。

第 29 條　　【觀光旅館業不得招攬銷售之方式】

　　　　觀光旅館業於開業前或開業後，**不得**以保證支付租金或利潤等方式**招攬銷售其建築物及設備之一部或全部。**

🔖 **重點提示**　「發展觀光條例」第 55 條第 3 項
有下列情形之一者，處新臺幣一萬元以上五萬元以下罰鍰：觀光旅館業、旅館業、旅行業、觀光遊樂業或民宿經營者，違反依本條例所發布之命令。

第 30 條　　【觀光旅館業開業後應填報之資料】

　　　　觀光旅館業**開業後**，應將下列資料依限填表**分報**交通部觀光局及該管直轄市政府：

一、 每月營業收入、客房住用率、住客人數統計及外匯收入實績，於次月二十日前。

二、 資產負債表、損益表，於次年六月三十日前。

重點提示 「發展觀光條例」第 55 條第 3 項

有下列情形之一者，處新臺幣一萬元以上五萬元以下罰鍰：觀光旅館業、旅館業、旅行業、觀光遊樂業或民宿經營者，違反依本條例所發布之命令。

第 31 條　**【核准之觀光旅館建築物不得分割轉讓】**

依本規則核准之觀光旅館建築物除全部轉讓外，**不得分割轉讓。**

觀光旅館業將其觀光旅館之全部建築物及設備出租或轉讓他人經營觀光旅館業時，應先由雙方當事人備具下列文件，申請**交通部**核准：

一、觀光旅館籌設核准轉讓申請書。

二、有關契約書副本。

三、出租人或轉讓人之股東會議事錄或股東同意書。

四、承租人或受讓人之營業計畫書及財務計畫書。

前項申請案件經核定後，承租人或受讓人應於**二個月內**依法辦妥公司設立登記或變更登記，並由雙方當事人備具下列**文件**，向原受理機關申請核准，由交通部觀光局核發觀光旅館業營業執照：

一、觀光旅館業營業執照申請書。

二、原領觀光旅館業營業執照。

三、承租人或受讓人之公司章程、公司登記證明文件影本、董事、監察人名冊。

前項所定期限，如有正當事由，其承租人或受讓人得**申請展延二個月，並以一次為限。**

重點提示 「發展觀光條例」第 55 條第 3 項

有下列情形之一者，處新臺幣一萬元以上五萬元以下罰鍰：觀光旅館業、旅館業、旅行業、觀光遊樂業或民宿經營者，違反依本條例所發布之命令。

第 32 條　**【公司合併後之變更登記】**

觀光旅館業因**公司合併**，其觀光旅館之全部建築物及設備由存續公司或新設公司依法概括承受者，應由存續公司或新設公司備具下列文件，申請**交通部**核准：

一、股東會及董事會決議合併之議事錄或股東同意書。

二、 公司合併登記之證明及合併契約書副本。

三、 土地及建築物所有權變更登記之證明文件。

四、 存續公司或新設公司之營業計畫書及財務計畫書。

前項申請案件經核准後，存續公司或新設公司應於**二個月內**依法辦妥公司**變更登記**，並備具下列文件，向**交通部**申請換發觀光旅館業營業執照：

一、 觀光旅館業營業執照申請書。

二、 原領觀光旅館業營業執照。

三、 存續公司或新設公司之公司章程、公司登記證明文件影本、董事及監察人名冊。

前項所定期限，如有正當事由，其存續公司或新設公司**得申請展延二個月，並以一次為限**。

第 33 條 【**觀光旅館建築物經法院拍賣或經債權人依法承受**】

觀光旅館建築物**經法院拍賣或經債權人依法承受者**，其買受人或承受人申請繼續經營觀光旅館業時，**應於拍定受讓後**檢送不動產權利移轉證書及所有權狀，**準用**關於籌設之有關規定，申請交通部辦理籌設及發照。第三人因向買受人或承受人受讓或受託經營觀光旅館業者，亦同。

前項觀光旅館建築物如與其他建築物綜合設計共同使用基地，於申請籌設時，**免附**非屬觀光旅館範圍所持分之土地使用權同意書。

前二項申請案件，其**建築設備標準**，未變更使用者，**適用原籌設時之法令審核**。但變更使用部分，適用申請時之法令。

第 34 條 【**觀光旅館暫停營業或結束營業**】

觀光旅館業暫停營業一個月以上者，應於**十五日內**備具**股東會議事錄或股東同意書報交通部備查**。

前項申請暫停營業期間，**最長不得超過一年**。其有正當事由者，**得申請展延一次，期間以一年為限**，並應於期間屆滿前十五日內提出申請。停業期限屆滿後，應於十五日內向交通部申報復業。

觀光旅館業**因故結束營業**或其觀光旅館建築物**主體滅失者**，應於十五日內檢附下列文件向交通部**申請註銷觀光旅館業營業執照**：

一、 原核發觀光旅館業營業執照、專用標識及等級區分標識。

二、 股東會議事錄或股東同意書。

前項申請註銷未於期限內辦理者，交通部得逕將觀光旅館業營業執照、專用標識及等級區分標識予以註銷。

📖 **重點提示**　「發展觀光條例」第 55 條第 2 項第 2 款

有下列情形之一者，處新臺幣一萬元以上五萬元以下罰鍰：

二、 觀光旅館業、旅館業、旅行業、觀光遊樂業或民宿經營者，違反第四十二條規定，暫停營業或暫停經營未報請備查或停業期間屆滿未申報復業。

第 35 條　【客房之全部或一部不得出租他人經營】

觀光旅館業不得將其客房之全部或一部出租他人經營。觀光旅館業將所營觀光旅館之餐廳、會議場所及其他附屬設備之一部出租他人經營，其承租人或僱用之職工均應遵守本規則之規定；如有違反時，觀光旅館業仍應負本規則規定之責任。

📖 **重點提示**　「發展觀光條例」第 55 條第 3 項

有下列情形之一者，處新臺幣一萬元以上五萬元以下罰鍰：觀光旅館業、旅館業、旅行業、觀光遊樂業或民宿經營者，違反依本條例所發布之命令。

第 36 條　【觀光旅館業參加國內、外旅館聯營組織經營】

觀光旅館業參加國內、外旅館聯營組織經營時，應依有關法令規定辦理後，檢附契約書等相關文件報交通部備查。

📖 **重點提示**　「發展觀光條例」第 55 條第 3 項

有下列情形之一者，處新臺幣一萬元以上五萬元以下罰鍰：觀光旅館業、旅館業、旅行業、觀光遊樂業或民宿經營者，違反依本條例所發布之命令。

第 37 條　【觀光旅館業配合參與觀光組織之推廣活動】

觀光旅館業對於交通部及其他國際民間觀光組織所舉辦之推廣活動，應積極配合參與。

第 38 條　【觀光旅館業職工之職前及在職訓練】

觀光旅館業對其僱用之職工，應實施職前及在職訓練，必要時得由交通部協助之。

交通部為**提高觀光旅館從業人員素質**所舉辦之專業訓練，觀光旅館業應依規定派員參加**並**應遵守受訓人員應遵守事項。

重點提示　「發展觀光條例」第 55 條第 3 項

有下列情形之一者，處新臺幣一萬元以上五萬元以下罰鍰：觀光旅館業、旅館業、旅行業、觀光遊樂業或民宿經營者，違反依本條例所發布之命令。

第四章　觀光旅館業從業人員之管理

第 39 條　**【觀光旅館業經理人應具備】**

觀光旅館業之**經理人**應具備其所經營業務之專門學識與能力。

第 40 條　**【觀光旅館業經理人報請備查】**

觀光旅館業應依其業務，分設部門，**各置經理人**，並應於公司主管機關核准日起**十五日內**，報交通部備查，**其經理人變更時亦同**。

重點提示　「發展觀光條例」第 55 條第 3 項

有下列情形之一者，處新臺幣一萬元以上五萬元以下罰鍰：觀光旅館業、旅館業、旅行業、觀光遊樂業或民宿經營者，違反依本條例所發布之命令。

第 41 條　**【觀光旅館業推展國外業務】**

觀光旅館業為**加強推展國外業務**，**得**在國外重要據點**設置業務代表**，並應於設置後**一個月內**報交通部備查。

第 42 條　**【觀光旅館業僱用人員之管理】**

觀光旅館業對其僱用之人員，**應嚴加管理**，**隨時登記其異動**，並對本規則規定人員應遵守之事項**負監督責任**。

前項僱用之人員，**應給予合理之薪金**，**不得**以小帳分成抵充其薪金。

重點提示　「發展觀光條例」第 55 條第 3 項

有下列情形之一者，處新臺幣一萬元以上五萬元以下罰鍰：觀光旅館業、旅館業、旅行業、觀光遊樂業或民宿經營者，違反依本條例所發布之命令。

第 43 條　**【觀光旅館業僱用人員之服裝】**

觀光旅館業對其僱用之人員，**應製發制服及易於識別之胸章**。

前項人員工作時，**應穿著制服及佩帶有姓名或代號之胸章**，並**不得**有下列行為：

一、 代客媒介色情、代客僱用舞伴或從事其他妨害善良風俗行為。

二、 竊取或侵占旅客財物。

三、 詐騙旅客。

四、 向旅客額外需索。

五、 私自兌換外幣。

📘 **重點提示** 「發展觀光條例」第 55 條第 3 項
有下列情形之一者，處新臺幣一萬元以上五萬元以下罰鍰：觀光旅館業、旅館業、旅行業、觀光遊樂業或民宿經營者，違反依本條例所發布之命令。

📘 **重點提示** 「發展觀光條例」第 58 條第 1 項第 2 款
有下列情形之一者，處新臺幣三千元以上一萬五千元以下罰鍰；情節重大者，並得逕行定期停止其執行業務或廢止其執業證：
二、 導遊人員、領隊人員或觀光產業經營者僱用之人員，違反依本條例所發布之命令者。
經受停止執行業務處分，仍繼續執業者，廢止其執業證。

第 44 條　　【協調依法租售公有土地】

交通部為輔導興建觀光旅館，得視實際需要，**協調土地管理機關依法租售公有土地**。

第五章　獎勵及處罰

第 45 條　　【觀光旅館業之獎勵或表揚】

觀光旅館業有下列情事之一者，交通部得**予以獎勵或表揚**：

一、 維護國家榮譽或社會治安有特殊貢獻者。

二、 參加國際推廣活動，增進國際友誼有重大表現者。

三、 改進管理制度及提高服務品質有卓越成效者。

四、 外匯收入有優異業績者。

五、 其他有足以表揚之事蹟者。

第 46 條　　【觀光旅館業從業人員之獎勵或表揚】

　　　　　　觀光旅館業**從業人員**有下列情事之一者，交通部得予以獎勵或表揚：

一、　推動觀光事業有卓越表現者。

二、　對觀光旅館管理之研究發展，有顯著成效者。

三、　接待觀光旅客服務週全，獲有好評或有感人事蹟者。

四、　維護國家榮譽，增進國際友誼，表現優異者。

五、　在同一事業單位連續服務滿十五年以上，具有敬業精神者。

六、　其他有足以表揚之事蹟者。

第六章　附　則

第 47 條　　【觀光旅館業規費之收費基準】

　　　　　　交通部依本規則所收取之規費，其**收費基準**如下：

一、　核發觀光旅館業營業執照費新臺幣三千元。

二、　換發或補發觀光旅館業營業執照費新臺幣一千五百元。

三、　核發或補發國際觀光旅館專用標識費新臺幣三萬三千元；核發或補發一
　　　般觀光旅館專用標識費新臺幣二萬一千元。

四、　**觀光旅館審查費：**

（一）興辦事業計畫案件，每件收取審查費新臺幣一萬六千元；變更
　　　　時減半收取審查費。

（二）籌設案件客房一百間以下者，每件收取審查費新臺幣三萬六千
　　　　元。超過一百間者，每增加一百間增收新臺幣六千元，餘數未
　　　　滿一百間者，以一百間計；變更時，每件收取審查費新臺幣六
　　　　千元。超過一百間者，每增加一百間增收新臺幣三千元，餘數
　　　　未滿一百間者，以一百間計。

（三）營業中之觀光旅館變更案件，每件收取審查費均為新臺幣六千
　　　　元。但客房房型調整未涉用途變更者免收。

（四）全部建築物及設備出租或轉讓案件，每件收取審查費新臺幣六千元。

（五）合併案件，每件收取審查費新臺幣六千元。

五、從業人員專業訓練報名費及證書費，各為新臺幣二百元。

因行政區域調整或門牌改編之地址變更而換發觀光旅館業執照者，**免繳納執照費**。

第48條　【施行日】

本規則自發布日施行。

一、國際觀光旅館標識

尺寸：53.5*53.5（公分），背面貼附編號小銅片

二、一般觀光旅館標識

尺寸：36.5*36.5（公分），背面貼附編號小銅片

三、觀光旅館業營業執照

依據 111 年 5 月 18 日修正公布之「發展觀光條例」暨 110 年 6 月 23 日修正發布之「觀光旅館業管理規則」規定，觀光旅館業**籌設完成後**，應備文件報請原受理機關會同**警察、建築管理、消防及衛生**等有關機關**查驗合格後**，由**交通部觀光局**發給觀光旅館業**營業執照**及觀光旅館業**專用標識**，始得營業。

四、等級區分標識

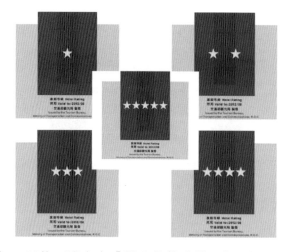

依據 110 年 6 月 23 日修正發布之「觀光旅館業管理規則」規定，交通部**得**辦理觀光旅館**等級評鑑**，並依評鑑結果發給**等級區分標識**。

前項等級評鑑事項得由**交通部委任交通部觀光局或委託民間團體**執行之；其委任或委託事項及法規依據，應公告並刊登政府公報。

交通部委任交通部觀光局或委託民間團體執行第一項等級評鑑者，**評鑑基準及等級區分標識**，由交通部觀光局依其**建築與設備標準、經營管理狀況、服務品質**等訂定之。

觀光旅館業應將第一項規定之等級區分標識，**置於受評鑑觀光旅館門廳明顯易見之處**。

第二節 觀光旅館建築及設備標準

版本：2010/10/8

中華民國 99 年 10 月 8 日交通部交路字第 0990008297 號令、內政部台內營字第 0990819907 號令會銜
修正發布第 13、17 條條文

第 1 條 【制定法源】

本標準依**發展觀光條例第二十三條第二項**規定訂定之。

第 2 條 【名詞釋義】

本標準所稱之觀光旅館係指**國際觀光旅館**及**一般觀光旅館**。

第 3 條 【符合有關建築、衛生及消防法令之規定】

觀光旅館之**建築設計、構造、設備**除依本標準規定外，並應符合有關**建築、衛生及消防法令之規定**。

第 4 條 【觀光旅館業管理規則申請在都市土地籌設】

依觀光旅館業管理規則申請在**都市土地**籌設新建之觀光旅館建築物，除**都市計畫風景區外，得**在**都市土地使用分區有關規定之範圍內綜合設計**。

第 5 條 【觀光旅館業基地位在住宅區者】

觀光旅館基地位在**住宅區者**，限整幢建築物供觀光旅館使用，且其**客房樓地板面積**合計**不得**低於計算**容積率之總樓地板面積百分之六十**。

前項客房樓地板面積之規定，於本標準發布施行前已設立及經核准籌設之觀光旅館不適用之。

第 6 條 【觀光旅館業主要出入口之樓層】

觀光旅館旅客**主要出入口之樓層**應設**門廳及會客場所**。

第 7 條 【觀光旅館業之垃圾處理設備】

觀光旅館**應**設置處理**乾式垃圾之密閉式垃圾箱及處理濕式垃圾之冷藏密閉式垃圾儲藏設備**。

第 8 條　　【觀光旅館業之空氣調節設備】

　　　　　觀光旅館客房及公共用室應設置**中央系統或具類似功能之空氣調節設備**。

第 9 條　　【觀光旅館業之電話設備】

　　　　　觀光旅館**所有客房應裝設**寢具、彩色電視機、冰箱及自動電話；公共用室及門廳附近，**應裝設**對外之公共電話及對內之服務電話。

第 10 條　　【觀光旅館業之備品室】

　　　　　觀光旅館客房層**每層樓客房數在二十間以上者**，應設置**備品室一處**。

第 11 條　　【觀光旅館業客房之浴室設備】

　　　　　觀光旅館客房浴室應設置淋浴設備、沖水馬桶及洗臉盆等，並應供應冷熱水。

第 11 條之 1　【觀光旅館業客房與室內停車空間之區隔】

　　　　　觀光旅館之客房與室內停車空間應有公共空間區隔，不得直接連通。

第 12 條　　【國際觀光旅館得酌設之附屬設備】

　　　　　國際觀光旅館應附設餐廳、會議場所、咖啡廳、酒吧（飲酒間）、宴會廳、健身房、商店、貴重物品保管專櫃、衛星節目收視設備，並得酌設下列附屬設備：

一、夜總會。

二、三溫暖。

三、游泳池。

四、洗衣間。

五、美容室。

六、理髮室。

七、射箭場。

八、各式球場。

九、室內遊樂設施。

十、郵電服務設施。

十一、旅行服務設施。

十二、高爾夫球練習場。

十三、其他經中央主管機關核准與觀光旅館有關之附屬設備。

前項供餐飲場所之淨面積**不得小於客房數乘一點五平方公尺**。

第一項應附設宴會廳、健身房及商店之規定,於中華民國九十二年四月三十日前已設立及經核准籌設之觀光旅館不適用之。

第 13 條　【國際觀光旅館房間數、客房及浴廁淨面積之規定】

國際觀光旅館房間數、客房及浴廁淨面積應符合下列規定:

一、應有單人房、雙人房及套房。

二、各式客房每間之淨面積(不包括浴廁),應有百分之六十以上不得小於下列基準:

　　(一)單人房十三平方公尺。

　　(二)雙人房十九平方公尺。

　　(三)套房三十二平方公尺。

三、每間客房應有**向戶外開設之窗戶**,並設**專用浴廁**,其淨面積**不得小於三點五平方公尺**。但基地緊鄰機場或符合建築法令所稱之高層建築物,**得**酌設向戶外採光之窗戶,不受每間客房應有向戶外開設窗戶之限制。

第 14 條　【國際觀光旅館廚房之淨面積之規定】

國際觀光旅館廚房之淨面積**不得小於**下列規定:

供餐飲場所淨面積	廚房(包括備餐室)淨面積
1,500 平方公尺以下	至少為供餐飲場所淨面積之 33%
1,501 至 2,000 平方公尺	至少為供餐飲場所淨面積之 28% 加 75 平方公尺
2,001 至 2,500 平方公尺	至少為供餐飲場所淨面積之 23% 加 175 平方公尺
2,501 平方公尺以上	至少為供餐飲場所淨面積之 21% 加 225 平方公尺
未滿 1 平方公尺者,以 1 平方公尺計算。餐廳位屬不同樓層,其廚房淨面積採合併計算者,應設有可連通不同樓層之送菜專用升降機。	

第 15 條　　【國際觀光旅館客用升降機之規定】

　　　國際觀光旅館自營業樓層之最下層算起四層以上之建築物，應設置**客用升降機至客房樓層**，其數量**不得**少於下列規定：

客房間數	客用升降機座數	每座容量
80 間以下	2 座	8 人
81 間至 150 間	2 座	12 人
151 間至 250 間	3 座	12 人
251 間至 375 間	4 座	12 人
376 間至 500 間	5 座	12 人
501 間至 625 間	6 座	12 人
626 間至 750 間	7 座	12 人
751 間至 900 間	8 座	12 人
901 間以上	每增 200 間增設 1 座，不足 200 間以 200 間計算	12 人

　　　國際觀光旅館應設工作專用升降機，客房二百間以下者至少一座，二百零一間以上者，每增加二百間加一座，不足二百間者以二百間計算。前項工作專用升降機載重量每座**不得**少於四百五十公斤。如採用較小或較大容量者，其座數可照比例增減之。

第 16 條　　【一般觀光旅館得酌設之附屬設備】

　　　一般觀光旅館應附設餐廳、咖啡廳、會議場所、貴重物品保管專櫃、衛星節目收視設備，並**得酌設**下列**附屬設備**：

一、商店。

二、游泳池。

三、宴會廳。

四、夜總會。

五、三溫暖。

六、健身房。

七、洗衣間。

八、美容室。

九、理髮室。

十、 射箭場。

十一、各式球場。

十二、室內遊樂設施。

十三、郵電服務設施。

十四、旅行服務設施。

十五、高爾夫球練習場。

十六、其他經中央主管機關核准與觀光旅館有關之附屬設備。

前項供餐飲場所之淨面積不得小於客房數乘一點五平方公尺。

第 17 條 【一般觀光旅館房間數、客房及浴廁淨面積之規定】

一般觀光旅館**房間數**、**客房**及**浴廁淨面積**應符合下列規定：

一、 應有單人房、雙人房及套房。

二、 各式客房每間之淨面積（不包括浴廁），應有百分之六十以上不得小於
下列基準：

（一）單人房十平方公尺。

（二）雙人房十五平方公尺。

（三）套房二十五平方公尺。

三、 每間客房**應有向戶外開設之窗戶**，並設**專用浴廁**，其**淨面積不得小於三
平方公尺**。但基地緊鄰機場或符合建築法令所稱之高層建築物，得酌設
向戶外採光之窗戶，不受每間客房應有向戶外開設窗戶之限制。

第 18 條 【一般觀光旅館廚房之淨面積之規定】

一般觀光旅館廚房之淨面積不得小於下列規定：

供餐飲場所淨面積	廚房（包括備餐室）淨面積
1,500 平方公尺以下	至少為供餐飲場所淨面積之 30%
1,501 至 2,000 平方公尺	至少為供餐飲場所淨面積之 25% 加 75 平方公尺
2,001 平方公尺以上	至少為供餐飲場所淨面積之 20% 加 175 平方公尺
未滿 1 平方公尺者，以 1 平方公尺計算。餐廳位屬不同樓層，其廚房淨面積採合併計算者，應設有可連通不同樓層之送菜專用升降機。	

第 19 條　　【一般觀光旅館客用升降機之規定】

　　　　一般觀光旅館自營業樓層之最下層算起四層以上之建築物，應設置客用升降機至客房樓層，其數量不得少於下列規定：

客房間數	客用升降機座數	每座容量
80 間以下	2 座	8 人
81 間至 150 間	2 座	10 人
151 間至 250 間	3 座	10 人
251 間至 375 間	4 座	10 人
376 間至 500 間	5 座	10 人
501 間至 625 間	6 座	10 人
626 間以上	每增 200 間增設 1 座，不足 200 間以 200 間計算	10 人

　　　　一般觀光旅館客房八十間以上者應設工作專用升降機，其載重量不得少於四百五十公斤。

第 20 條　　【施行日】

　　　　本標準自發布日施行。

※國際觀光旅館與一般觀光旅館之建築及設備標準對照表

（房間數、客房及浴廁淨面積、廚房之淨面積、客用升降機座數等規定）

條文	規定		國際觀光旅館	一般觀光旅館	
13 & 17	每間客房之淨面積，應有 60% 以上不得小於右列標準	單人房	13 平方公尺	10 平方公尺	
		雙人房	19 平方公尺	15 平方公尺	
		套房	32 平方公尺	25 平方公尺	
13 & 17	窗戶要求	每間客房應有向戶外開設之窗戶			
13 & 17	浴廁淨面積不得小於	設專用浴廁	3.5 平方公尺	3 平方公尺	
14 & 18	廚房淨面積不得小於	供餐飲場所淨面積	廚房（包括備餐室）淨面積		
		1,500 平方公尺以下	33%	30%	
		1,501 至 2,000 平方公尺	28%+75 平方公尺	25%+75 平方公尺	
		2,001 至 2,500 平方公尺	23%+175 平方公尺	20%+175 平方公尺	
		2,501 平方公尺以上	21%+225 平方公尺		
15 & 19	客房間數	客用升降機座數	每座容量	客用升降機座數	每座容量
	80 間以下	2 座	8 人	2 座	8 人
	81 至 150 間	2 座	12 人	2 座	10 人
	151 至 250 間	3 座	12 人	3 座	10 人
	251 至 375 間	4 座	12 人	4 座	10 人
	376 至 500 間	5 座	12 人	5 座	10 人
	501 至 625 間	6 座	12 人	6 座	10 人
	626 至 750 間	7 座	12 人	每增 200 間增設一座，不足 200 間以 200 間計算	10 人
	751 至 900 間	8 座	12 人		
	901 間以上	每增 200 間增設一座，不足 200 間以 200 間計算	12 人		

第三節　旅館業管理規則

版本：2021/9/6

中華民國 110 年 9 月 6 日交通部交路（一）字第 11082003474 號令修正發布第 27-1 條條文

第一章　總　則

第 1 條　　【制定法源】

　　　　本規則依**發展觀光條例**（以下簡稱本條例）**第六十六條第二項**規定訂定之。

第 2 條　　【名詞釋義】

　　　　本規則所稱**旅館業**，指觀光旅館業以外，以各種方式名義提供不特定人以日或週之住宿、休息並收取費用及其他相關服務之營利事業。

第 3 條　　【主管機關】

　　　　旅館業之**主管機關**：在**中央為交通部**；在**直轄市為直轄市政府**；在**縣（市）為縣（市）政府**。

　　　　旅館業之**輔導、獎勵與監督管理等**事項，由交通部委任交通部觀光局執行之；其委任事項及法規依據公告應刊登於政府公報或新聞紙。

　　　　旅館業之**設立、發照、經營設備設施、經營管理及從業人員等**事項之管理，除本條例或本規則另有規定外，由直轄市、縣（市）政府辦理之。

第二章　設立與發照

第 4 條　　【旅館業申請登記】

　　　　經營旅館業者，**除依法辦妥公司或商業登記外，並應向地方主管機關申請登記，領取登記證後，始得營業**。

　　　　旅館業於申請登記時，應檢附下列文件：

一、旅館業登記申請書。

二、公司登記或商業登記證明文件。

三、建築物核准使用證明文件影本。

四、 土地、建物同意使用證明文件影本。（土地、建物所有人申請登記者免附）

五、 責任保險契約影本。

六、 提供住宿客房及其他服務設施之照片。

七、 其他經中央或地方主管機關指定之有關文件。

　　地方主管機關得視需要，要求申請人就檢附文件提交正本以供查驗。

第 5 條　　【旅館業之商標註冊】

　　旅館業應**設有固定之營業處所**，同一處所**不得**為二家旅館或其他住宿場所共同使用。

　　旅館名稱**非**經註冊為商標者，應以該旅館名稱為其事業名稱之**特取部分**；其**經註冊為商標者**，該旅館業應為該商標權人或經其授權使用之人。

第 6 條　　【旅館營業場所之空間設置】

　　旅館營業場所至少應有下列空間之設置：

一、 旅客接待處。

二、 客房。

三、 浴室。

📖 **重點提示**　「發展觀光條例」第 55 條第 3 項
有下列情形之一者，處新臺幣一萬元以上五萬元以下罰鍰：觀光旅館業、旅館業、旅行業、觀光遊樂業或民宿經營者，違反依本條例所發布之命令。

第 6-1 條　　【撤銷登記證】

　　旅館業有下列情事之一者，地方主管機關應撤銷其登記並註銷其旅館業登記證：

一、 於旅館業登記申請書為虛偽不實登載或提供不實文件。

二、 以詐欺、脅迫或其他不正當方法領取旅館業登記證。

第 7 條　　（刪除）

第 8 條　　【旅館業之服務設施】

　　旅館業得視其業務需要，依相關法令規定，配置餐廳、視聽室、會議室、健身房、游泳池、球場、育樂室、交誼廳或其他有關之服務設施。

第 9 條　　【旅館業之責任保險】

　　　　　旅館業應投保之責任保險範圍及最低保險金額如下：

一、 每一個人身體傷亡：新臺幣三百萬元。

二、 每一事故身體傷亡：新臺幣一千五百萬元。

三、 每一事故財產損失：新臺幣二百萬元。

四、 保險期間總保險金額每年新臺幣三千四百萬元。

　　　　　旅館業應將每年度投保之責任保險證明文件，報請地方主管機關備查。

重點提示　「發展觀光條例」第 55 條第 3 項

　　　有下列情形之一者，處新臺幣一萬元以上五萬元以下罰鍰：觀光旅館業、旅館業、旅行業、觀光遊樂業或民宿經營者，違反依本條例所發布之命令。

重點提示　觀光產業責任保險範圍及最低保險金額之規定

觀光法規	條文	責任保險範圍／最低保險金額
旅行業管理規則	第 53 條	每一個旅客／隨團人員死亡：200 萬元
		每一個旅客／隨團人員旅客體傷醫療：10 萬元
		旅客／隨團人員家屬前往海外或來華善後：10 萬元
		旅客／隨團人員家屬前往國內善後：5 萬元
		每一個旅客／隨團人員證件遺失損害賠償：2,000 元
民宿管理辦法	第 24 條	每一個人身體傷亡：新臺幣 200 萬元
		每一事故身體傷亡：新臺幣 1,000 萬元
		每一事故財產損失：新臺幣 200 萬元
		保險期間總保險金額新臺幣 2,400 萬元
觀光旅館業管理規則	第 22 條	每一個人身體傷亡：新臺幣 300 萬元
		每一事故身體傷亡：新臺幣 1,500 萬元
旅館業管理規則	第 9 條	每一事故財產損失：新臺幣 200 萬元
		保險期間總保險金額每年新臺幣 3,400 萬元
觀光遊樂業管理規則	第 20 條	每一個人身體傷亡：新臺幣 300 萬元
		每一事故身體傷亡：新臺幣 3,000 萬元
		每一事故財產損失：新臺幣 200 萬元
		保險期間總保險金額新臺幣 6,400 萬元
水域遊憩活動管理辦法	第 10 條	每一個人身體傷亡：新臺幣 300 萬元
		每一事故身體傷亡：新臺幣 2,400 萬元
		每一事故財產損失：新臺幣 200 萬元
		保險期間總保險金額新臺幣 4,800 萬元
		每一遊客醫療給付：新臺幣 30 萬元
		每一遊客失能給付：新臺幣 250 萬元
		每一遊客死亡給付：新臺幣 250 萬元

第 10 條 　【與相關權責單位共同實地勘查】

地方主管機關對於申請旅館業登記案件，應訂定處理期間並公告之。

地方主管機關受理申請旅館業登記案件，必要時，得邀集**建築及消防等相關權責單位**共同實地勘查。

地方主管機關受理本規則施行前已依法核准經營旅館業務或國民旅舍者之申請登記案件，得免辦理現場會勘。

第 11 條 　【書面通知申請人限期補正】

申請旅館業登記案件，有應補正事項者，由地方主管機關記明理由，以**書面通知申請人限期補正。**

第 12 條 　【逾期仍未改善書面駁回申請】

申請旅館業登記案件，有下列情形之一者，由地方主管機關記明理由，以**書面駁回申請：**

一、 經通知限期補正，逾期仍未補正者。

二、 不符本條例或本規則相關規定者。

三、 經其他權責單位審查不符相關法令規定，逾期仍未改善者。

第 13 條 　【領取登記證及專用標識】

旅館業申請登記案件，經審查符合規定者，由地方主管機關以**書面通知**申請人**繳交**旅館業登記證及旅館業專用標識**規費，領取旅館業登記證**及**旅館業專用標識。**

第 14 條 　【旅館業登記證載明】

旅館業登記證應載明下列事項：

一、 旅館名稱。

二、 代表人或負責人。

三、 營業所在地。

四、 事業名稱。

五、 核准登記日期。

六、　登記證編號。

七、　營業場所範圍。

第三章　專用標識之型式及使用管理

第 15 條　　【旅館業之專用標識】

旅館業應將旅館業**專用標識**懸掛於營業場所**明顯易見之處**。

旅館業專用標識型式如附表。

前項旅館業專用標識之製發，地方主管機關得委託各該業者團體辦理之。

旅館業因事實或法律上原因**無法營業者**，應於事實發生或行政處分送達之日起**十五日內**，**繳回旅館業專用標識**；逾期未繳回者，地方主管機關得逕予公告註銷。但旅館業依第二十八條第一項規定暫停營業者，不在此限。

📖 **重點提示**　「發展觀光條例」第 55 條第 3 項

有下列情形之一者，處新臺幣一萬元以上五萬元以下罰鍰：觀光旅館業、旅館業、旅行業、觀光遊樂業或民宿經營者，違反依本條例所發布之命令。

第 16 條　　【專用標識之編號列管】

地方主管機關**應將旅館業專用標識編號列管**。

旅館業**非經登記**，不得使用旅館業專用標識。

旅館業使用前項專用標識時，應將前條第二項規定之型式與第一項之編號共同使用。

📖 **重點提示**　「發展觀光條例」第 55 條第 3 項

有下列情形之一者，處新臺幣一萬元以上五萬元以下罰鍰：觀光旅館業、旅館業、旅行業、觀光遊樂業或民宿經營者，違反依本條例所發布之命令。

第 17 條　　【專用標識之補發或換發】

旅館業**專用標識**如有遺失或毀損，旅館業應於事實發生之日起**三十日內**，向地方主管機關**申請補發或換發**。

📖 **重點提示**　「發展觀光條例」第 55 條第 3 項

有下列情形之一者，處新臺幣一萬元以上五萬元以下罰鍰：觀光旅館業、旅館業、旅行業、觀光遊樂業或民宿經營者，違反依本條例所發布之命令。

第四章 經營管理

第 18 條　【登記證之掛置】

旅館業應將其登記證，**掛置於營業場所明顯易見之處**。

重點提示　「發展觀光條例」第 55 條第 3 項

有下列情形之一者，處新臺幣一萬元以上五萬元以下罰鍰：觀光旅館業、旅館業、旅行業、觀光遊樂業或民宿經營者，違反依本條例所發布之命令。

第 18-1 條　【廣告載明登記證號】

旅館業以廣告物、出版品、廣播、電視、電子訊號、電腦網路或其他媒體業者，刊登之住宿廣告，**應載明旅館業登記證編號**。

第 19 條　【登記證變更】

旅館業登記證所載事項如有變更，旅館業應於事實發生之日起**三十日內**，向地方主管機關申請為變更登記。

重點提示　「發展觀光條例」第 55 條第 3 項

有下列情形之一者，處新臺幣一萬元以上五萬元以下罰鍰：觀光旅館業、旅館業、旅行業、觀光遊樂業或民宿經營者，違反依本條例所發布之命令。

第 20 條　【登記證之補發或換發】

旅館業**登記證**如有遺失或毀損，旅館業者應於事實發生之日起**三十日內**，向地方主管機關**申請補發或換發**。

重點提示　「發展觀光條例」第 55 條第 3 項

有下列情形之一者，處新臺幣一萬元以上五萬元以下罰鍰：觀光旅館業、旅館業、旅行業、觀光遊樂業或民宿經營者，違反依本條例所發布之命令。

第 21 條　【客房價格、旅客住宿須知及避難逃生路線圖】

旅館業應將其**客房價格**，報請地方主管機關**備查**；變更時，亦同。

旅館業向旅客收取之客房費用，不得高於前項客房價格。

旅館業應將其**客房價格、旅客住宿須知**及**避難逃生路線圖**，掛置於**客房明顯光亮處所**。

重點提示　「發展觀光條例」第 55 條第 3 項

有下列情形之一者，處新臺幣一萬元以上五萬元以下罰鍰：觀光旅館業、旅館業、旅行業、觀光遊樂業或民宿經營者，違反依本條例所發布之命令。

第 21-1 條　【旅館業收取自備酒水服務費用】

　　　　旅館業**收取自備酒水服務費用者，應將其收費方式、計算基準等**事項，標示於**菜單及營業現場明顯處**；其設有網站者，並應於**網站內**載明。

重點提示　「發展觀光條例」第 55 條第 3 項

有下列情形之一者，處新臺幣一萬元以上五萬元以下罰鍰：觀光旅館業、旅館業、旅行業、觀光遊樂業或民宿經營者，違反依本條例所發布之命令。

第 22 條　【依約定保留房間】

　　　　旅館業於旅客住宿前，已**預收訂金或確認訂房者**，應依約定之內容**保留房間**。

重點提示　「發展觀光條例」第 55 條第 3 項

有下列情形之一者，處新臺幣一萬元以上五萬元以下罰鍰：觀光旅館業、旅館業、旅行業、觀光遊樂業或民宿經營者，違反依本條例所發布之命令。

第 23 條　【旅客登記資料之保管】

　　　　旅館業應將**每日住宿旅客資料登記；其保存期間為半年。**

　　　　前項旅客登記資料之蒐集、處理及利用，並應符合個人資料保護法相關規定。

重點提示　「發展觀光條例」第 55 條第 3 項

有下列情形之一者，處新臺幣一萬元以上五萬元以下罰鍰：觀光旅館業、旅館業、旅行業、觀光遊樂業或民宿經營者，違反依本條例所發布之命令。

重點提示　可比較「旅行業管理規則」第 25 條、「觀光旅館業管理規則」第 19 條、「旅館業管理規則」第 23 條及「民宿管理辦法」第 28 條。

觀光法規	條文	期間	專櫃保管內容
旅行業管理規則	第 25 條	1 年	旅客交付文件、繳費收據、旅遊契約書
觀光旅館業管理規則	第 19 條	半年	旅客登記資料
旅館業管理規則	第 23 條	半年	旅客登記資料
民宿管理辦法	第 28 條	半年	旅客登記資料

第 24 條　【旅館業場所之安全與清潔】

　　　　旅館業應**依登記證所載營業場所範圍經營，不得擅自擴大營業場所。**

重點提示 「發展觀光條例」第 55 條第 2 項第 3 款

有下列情形之一者，處新臺幣一萬元以上五萬元以下罰鍰：

三、觀光旅館業、旅館業、旅行業、觀光遊樂業或民宿經營者，違反依本條例所發布之命令。

第 25 條 【旅館業應遵守之規定】

旅館業**應**遵守下列規定：

一、對於旅客建議事項，應妥為處理。

二、對於旅客寄存或遺留之物品，應妥為保管，並依有關法令處理。

三、發現旅客罹患疾病時，應於二十四小時內協助其就醫。

四、遇有火災、天然災害或緊急事故發生，對住宿旅客生命、身體有重大危害時，應即通報有關單位、疏散旅客，並協助傷患就醫。

旅館業於前項第四款**事故發生後，應即將其發生原因及處理情形**，向地**方主管機關報備；地方主管機關並應即向交通部觀光局陳報。**

重點提示 「發展觀光條例」第 55 條第 3 項

有下列情形之一者，處新臺幣一萬元以上五萬元以下罰鍰：觀光旅館業、旅館業、旅行業、觀光遊樂業或民宿經營者，違反依本條例所發布之命令。

第 26 條 【旅館業及其從業人員不得有之行為】

旅館業及其從業人員**不得**有下列行為：

一、糾纏旅客。

二、向旅客額外需索。

三、強行向旅客推銷物品。

四、為旅客媒介色情。

重點提示 「發展觀光條例」第 58 條第 1 項第 2 款

有下列情形之一者，處新臺幣三千元以上一萬五千元以下罰鍰；情節重大者，並得逕行定期停止其執行業務或廢止其執業證：

二、導遊人員、領隊人員或觀光產業經營者僱用之人員，違反依本條例所發布之命令者。

經受停止執行業務處分，仍繼續執業者，廢止其執業證。

第 27 條　　【旅館業應必要之處理】

　　　　旅館業知悉旅客有下列情形之一者，應即報請當地警察機關處理或為必要之處理。

一、攜帶槍械或其他違禁物品者。

二、施用毒品者。

三、有自殺跡象或死亡者。

四、在旅館內聚賭或深夜喧嘩，妨害公眾安寧者。

五、行為有公共危險之虞或其他犯罪嫌疑者。

重點提示　「發展觀光條例」第 55 條第 3 項
有下列情形之一者，處新臺幣一萬元以上五萬元以下罰鍰：觀光旅館業、旅館業、旅行業、觀光遊樂業或民宿經營者，違反依本條例所發布之命令。

第 27-1 條　　【旅館業之統計資料】

　　　　經營旅館者，應每月填報總出租客房數、客房住用數、客房住用率、住宿人數、營業收入等統計資料，並於次月二十日前陳報地方主管機關；其營業支出、裝修及設備支出及固定資產變動，應於每年一月及七月底前陳報地方主管機關。

第 28 條　　【旅館業暫停營業或結束營業】

　　　　旅館業**暫停營業一個月以上**，屬公司組織者，應於暫停營業**前十五日內**，備具申請書及股東會議事錄或股東同意書，報請地方主管機關備查；**非**屬公司組織者，應備具申請書並詳述理由，報請地方主管機關備查。

　　　　前項申請暫停營業期間，**最長不得超過一年**，其有正當理由者，得向地方主管機關**申請展延一次**，期間以一年為限，並應於期間屆滿**前十五日內**提出。

　　　　停業期限屆滿後，應於**十五日內**向地方主管機關**申報復業**，經審查符合規定者，准予復業。

　　　　未依第一項規定報請備查或前項規定申報復業，**達六個月以上者**，地方主管機關**得**廢止其登記並註銷其登記證。

旅館業因事實或法律上原因**無法營業者**，應於事實發生或行政處分送達之日起**十五日內**，**繳回旅館業登記證**；逾期未繳回者，地方主管機關**得**逕予**公告註銷**。但旅館業依第一項規定暫停營業者，不在此限。

地方主管機關應將當月旅館業設立登記、變更登記、廢止登記與註銷、補發或換發登記證、停業、歇業及投保責任保險之資料，於**次月五日前**，**陳報交通部觀光局**。

第 28-1 條　【旅館建築物全部轉讓】

本規則設立登記之旅館建築物除全部轉讓外，**不得分割轉讓**。

旅館業將其旅館之**全部**建築物及設備**出租或轉讓他人**經營旅館業時，應先由雙方當事人備具下列文件，申請當地主管機關核准：

一、旅館轉讓申請書。

二、有關契約書副本。

三、出租人或轉讓人為公司者，其股東會議事錄或股東同意書。

前項申請案件經核定後，承租人或受讓人應於核定後**二個月內**依法辦妥公司或商業之設立登記或變更登記，並由雙方當事人備具下列文件，向當地主管機關申請核發旅館業登記證：

一、申請書。

二、原領旅館業登記證。

三、公司或商業登記證明文件。

前項所定期限，如有正當事由，其承租人或受讓人得**申請展延二個月**，**並以一次為限**。

第 28-2 條　【旅館建築物依法概括承受】

旅館業因公司合併，其旅館之全部建築物及設備由存續公司或新設公司**依法概括承受者**，應由**存續公司或新設公司**備具下列文件，申請當地主管機關核准：

一、股東會及董事會決議合併之議事錄或股東同意書。

二、公司合併登記之證明及合併契約書副本。

三、土地及建築物所有權變更登記之證明文件。

前項申請案件經核准後，存續公司或新設公司應於**二個月內**依法辦妥公司變更登記，並備具下列文件，向當地主管機關換發旅館業登記證：

一、申請書。

二、原領旅館業登記證。

三、存續公司或新設公司之公司章程、公司登記證明文件影本、董事及監察人名冊。

前項所定期限，如有正當事由，其存續公司或新設公司**得申請展延二個月，並以一次為限。**

第 29 條　　【旅館業定期或不定期檢查】

主管機關對旅館業之**經營管理、營業設施**，得實施**定期或不定期檢查。**

旅館之建築管理與防火避難設施及防空避難設備、消防安全設備、營業衛生、安全防護，由各有關機關逕依主管法令實施檢查；經檢查有不合規定事項時，並由各有關機關逕依主管法令辦理。

前二項之檢查業務，得聯合辦理之。

第 30 條　　【旅館業及其從業人員應提供必要之協助】

主管機關人員對於旅館業之經營管理、營業設施進行檢查時，應出示公務身分證明文件，並說明實施之內容。

旅館業及其從業人員**不得規避、妨礙或拒絕前項檢查，並應提供必要之協助。**

第 31 條　　【旅館業之等級評鑑與區分標識】

交通部**得**辦理旅館業**等級評鑑**，並依評鑑結果發給**等級區分標識**。

前項辦理等級評鑑事項，**得**由交通部委任交通部觀光局或委託民間團體執行之；其委任或委託事項及法規依據，應公告並刊登政府公報。

交通部委任交通部觀光局或委託民間團體執行第一項等級評鑑者，**評鑑基準及等級區分標識**，由交通部觀光局依其**建築與設備標準、經營管理狀況、服務品質**等訂定之。

旅館業應將第一項規定之**等級區分標識**，置於門廳明顯易見之處。

　　旅館業因事實或法律上原因無法營業者，應於事實發生或行政處分送達之日起**十五日內**，繳回**等級區分標識**；**逾期未繳回者**，交通部得自行或依第二項規定程序委任交通部觀光局，遷予公告註銷。但旅館業依第二十八條第一項規定暫停營業者，不在此限。

📖 **重點提示**　「星級旅館評鑑作業要點」制定法源。

第五章　獎勵及處罰

第 32 條　　【金融機構提供民間機構優惠貸款】

　　民間機構經營旅館業之貸款經中央主管機關報請行政院核定者，中央主管機關為配合發展觀光政策之需要，**得洽請相關機關或金融機構提供優惠貸款**。

第 33 條　　【觀光旅館業及從業人員之表揚】

　　經營管理良好之**旅館業**或其服務成績優良之**從業人員**，由主管機關表揚之。

第 34 條　　（刪除）

第六章　附　則

第 35 條　　【旅館業規費之收費基準】

　　旅館業**申請登記**，應繳納旅館業登記證及旅館業專用標識規費新臺幣五千元；其**申請變更登記或補發**、換發旅館業登記證者，應繳納新臺幣一千元；其**申請補發或換發旅館業專用標識者**，應繳納新臺幣四千元；本規則施行前已依法核准經營旅館業務或國民旅舍者申請登記，應繳納新臺幣四千元。

　　因**行政區域調整或門牌改編之地址變更而申請換發登記證者，免繳納證照費**。

第 36 條　　（刪除）

第 36-1 條　　【104/1/22 修正施行】

　　於本條例中華民國一百零四年一月二十二日修正施行前，非以營利為目的且供特定對象住宿之場所而有營利之事實者，應自本條例修正施行之日起

十年內，向地方主管機關申請旅館業登記、領取登記證及專用標識，始得繼續營業。

自本條例中華民國一百零四年一月二十二日修正施行後，非以營利為目的且供特定對象住宿之場所而作營利使用者，應依本規則向地方主管機關申請旅館業登記、領取登記證及專用標識，始得營業。

第 37 條　　【書表格式之規定】

本規則所列書表格式，除另有規定外，由交通部觀光局定之。

第 38 條　　【施行日】

本規則自發布日施行。

一、旅館業標識

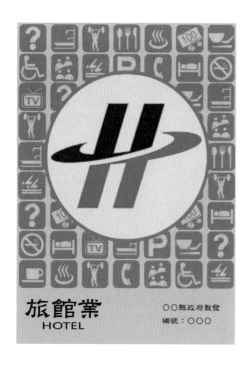

二、旅館業登記證

依據 111 年 5 月 18 日修正公布之「發展觀光條例」暨 110 年 9 月 6 日修正發布之「旅館業管理規則」規定，除依法辦妥公司或商業登記外，應向地方主管機關申請登記，領取登記證後，始得營業，專用標識應懸掛於營業場所外部明顯易見之處。

第四節　星級旅館評鑑作業要點

版本：2022/3/23

中華民國 111 年 3 月 23 日交通部觀光局觀宿字第 11106002271 號令修正發布全文 17 點；並自 111 年 7 月 1 日生效

一、 交通部觀光局（以下簡稱本局），**為依觀光旅館業管理規則第十八條及旅館業管理規則第三十一條規定辦理星級旅館評鑑**，特訂定本要點。

二、 領有**觀光旅館業營業執照之觀光旅館及領有旅館業登記證之旅館**（以下簡稱旅館），得依本要點規定，申請星級旅館評鑑。

三、 星級旅館之評鑑等級意涵如下，基本條件如附表一：

　　（一）**一星級（基本級）**：提供簡單的住宿空間，支援型的服務，與清潔、安全、衛生的環境。

　　（二）**二星級（經濟級）**：提供必要的住宿設施及服務，與清潔、安全、衛生的環境。

　　（三）**三星級（舒適級）**：提供舒適的住宿、**餐飲設施**及服務，與標準的清潔、安全、衛生環境。

　　（四）**四星級（全備級）**：提供**舒適的住宿、餐宴及會議與休閒設施**，熱誠的服務，與良好的清潔、安全、衛生環境。

　　（五）**五星級（豪華級）**：提供**頂級的住宿、餐宴及會議與休閒設施**，精緻貼心的服務，與優良的清潔、安全、衛生環境。

　　（六）**卓越五星級（標竿級）**：提供旅客的**整體設施、服務、清潔、安全、衛生已超越五星級旅館，可達卓越之水準**。

四、 **星級旅館評鑑配分合計一千分**。評鑑項目及配分如附表二、三。

五、 **參加評鑑之旅館，經評定為一百五十一分至二百五十分者，核給一星級**；二百五十一分至三百五十分者，**核給二星級**；三百五十一分至六百五十分者，**核給三星級**；六百五十一分至七百五十分者，**核給四星級**；七百五十一分至八百五十分者，核給**五星級**；八百五十一分以上者，**核給卓越五星級**。

六、 旅館申請評鑑，應具備下列合格文件向本局提出，並依「**交通部觀光局辦理觀光旅館及旅館等級評鑑收費標準**」繳納評鑑費及標識費：

（一） 星級旅館評鑑申請書。

（二） 觀光旅館業營業執照影本或旅館業登記證影本。

（三） 投保責任險保險單。

（四） 公共安全檢查申報紀錄。

旅館經本局審查認可之國外旅館評鑑系統評鑑者，得提出效期內佐證文件及前項第二至四款合格文件，並繳納標識費，由本局核給同等級之星級旅館評鑑標識。

七、 本局**就旅館經營管理、建築、設計、旅遊媒體等相關領域之專家學者遴聘評鑑委員辦理評鑑。**

前項評鑑委員不得為現職旅館從業人員。

評鑑委員於實施星級旅館評鑑前，應參加本局辦理之訓練。

八、 旅館申請評鑑時，將依其具備之星級基本條件選派評鑑委員人數。**具備一星級至三星級基本條件旅館由二名評鑑委員評核。具備四星級與四星級以上基本條件旅館由三名評鑑委員評核。**評核時均以不預警留宿受評旅館方式進行。

九、 評鑑作業受理時間由本局公告之，**經星級旅館評鑑後，由本局核發星級旅館評鑑標識，效期為三年。**

星級旅館評鑑標識之效期，自本局核發評鑑結果通知書之年月當月起算。

依第六點第二項規定核發星級旅館評鑑標識者，效期自該國外旅館評鑑系統核定日起算三年。

十、星級旅館評鑑標識應載明本局中、英文名稱核發字樣、星級符號、效期等內容。

十一、 受評業者接獲本局星級旅館評鑑結果通知書並**經評定為星級旅館者，應於通知之日起十五日內，向本局提出星級旅館評鑑標識申請，本局於收件後四十五日內核發星級旅館評鑑標識。**評定未達一星級者，檢附所繳納標識費收據，向本局申請退還標識費。

十二、 **評鑑委員有下列情形之一者，應自行迴避：**

（一） 現為或曾為該受評業者之董事、監察人、經理人、執行 業務之股東或顧問。

（二） 與該受評業者之負責人或經理人有配偶、前配偶、三親等內血親、三親等以內之姻親或家長、家屬之關係者。

（三） 現為該受評業者之職員或曾為該受評業者之職員，離職未滿二年者。

（四）本人或配偶與該受評業者有投資或分享利益之關係者 本局發現或經舉發有
前項應自行迴避之情事而未依規定迴避者，應請其迴避。

十三、受評業者經成績評定，得於改善後依第六點第一項規定重新申請評鑑，並繳納評
鑑費及標識費。

十四、本局核發星級旅館評鑑標識後，如經消費者投訴且情節嚴重，或發生危害消費者
生命、財產、安全等事件，或經查有違規事實等，足認其有不符該星級之虞者，
經查證屬實，本局得提會決議，廢止或重新評鑑其星等。

十五、**評鑑標識應懸掛於門廳明顯易見之處。評鑑效期屆滿後，不得再懸掛該評鑑標識
或以之作為從事其他商業活動之用。**

十六、星級旅館評定後，由本局選擇運用電視、廣播、網路、報章雜誌等媒體，以及製
作文宣品、影片廣為宣傳。

十七、評鑑結果本局將主動揭露於本局文宣、網站等，提供消費者選擇旅館之參考。

第五節 民宿管理辦法

版本：2019/10/9

中華民國 108 年 10 月 9 日交通部交路（一）字第 10882004125 號令修正發布第 2 條條文
註：依財政部 90 年 12 月 27 日台財稅字第 0900071529 號函釋規定，鄉村住宅供民宿使用，在符合客
房數 5 間以下，客房總面積不超過 150 平方公尺，及未僱用員工，自行經營情形下，將民宿視為
家庭副業，得免辦營業登記，免徵營業稅，依住宅用房屋稅稅率課徵房屋稅，另依臺南市房屋稅
徵收稅率自治條例第 2 條規定：一、住家用：（一）供自住或公益出租人出租使用之住家用房屋，
按其現值百分之一點二課徵。（二）非自住用房屋，按其現值百分之一點五課徵。若依民宿管理辦
法申請登記民宿，並符合上開規定，3 間面積則按非自住住家用稅率 1.5％課徵房屋稅。

第一章 總 則

第 1 條 【制定法源】

本辦法**依發展觀光條例（以下簡稱本條例）第二十五條第三項規定**訂定
之。

第 2 條　　　【名詞釋義】

　　　　本辦法所稱**民宿**，指利用自用或自有住宅，結合當地人文街區、歷史風貌、自然景觀、生態、環境資源、農林漁牧、工藝製造、藝術文創等生產活動，以在地體驗交流為目的、家庭副業方式經營，提供旅客城鄉家庭式住宿環境與文化生活之住宿處所。

第二章　民宿之申請准駁及設施設備基準

第 3 條　　　【民宿設置之地區】

　　　　民宿之設置，以下列地區為限，並須符合各該相關土地使用管制法令之規定：

一、非都市土地。

二、都市計畫範圍內，且位於下列地區者：

　　（一）風景特定區。

　　（二）觀光地區。

　　（三）原住民族地區。

　　（四）偏遠地區。

　　（五）離島地區。

　　（六）經農業主管機關核發許可登記證之休閒農場或經農業主管機關劃定之休閒農業區。

　　（七）依文化資產保存法指定或登錄之古蹟、歷史建築、紀念建築、聚落建築群、史蹟及文化景觀，已擬具相關管理維護或保存計畫之區域。

　　（八）具人文或歷史風貌之相關區域。

三、國家公園區。

第 4 條　　　【一般與特色民宿之客房數】

　　　　民宿之經營規模，應為**客房數八間以下**，且客房總樓地板面積二百四十平方公尺以下。但位於原住民族地區、經農業主管機關核發許可登記證之休

閒農場、經農業主管機關劃定之休閒農業區、觀光地區、偏遠地區及離島地區之民宿**得以客房數十五間以下，且客房總樓地板面積四百平方公尺以下之規模經營之。**

前項但書規定地區內，以農舍供作民宿使用者，其客房總樓地板面積，以三百平方公尺以下為限。

第一項**偏遠地區由地方主管機關認定，報請交通部備查後實施。並得視實際需要予以調整。**

第 5 條　【民宿建築物之設施規定】

民宿建築物設施，**應符合地方主管機關基於地區及建築物特性**，會商當地建築主管機關，依地方制度法相關規定制定之自治法規。

地方主管機關未制定前項規定所稱自治法規，且客房數八間以下者，民宿建築物設施應符合下列規定：

一、 內部牆面及天花板應以耐燃材料裝修。

二、 非防火區劃分間牆依現行規定應具一小時防火時效者，得以不燃材料裝修其牆面替代之。

三、 **中華民國六十三年二月十六日以前興建完成者**，走廊淨寬度不得小於九十公分；走廊一側為外牆者，其寬度不得小於八十公分；走廊內部應以不燃材料裝修。六十三年二月十七日至八十五年四月十八日間興建完成者，同一層內之居室樓地板面積二百平方公尺以上或地下層一百平方公尺以上，雙側居室之走廊，寬度為一百六十公分以上，其他走廊一點一公尺以上；未達上開面積者，走廊均為零點九公尺以上。

四、 地面層以上每層之居室樓地板面積超過二百平方公尺或地下層面積超過二百平方公尺者，其直通樓梯及平臺淨寬為一點二公尺以上；未達上開面積者，不得小於七十五公分。樓地板面積在避難層直上層超過四百平方公尺，其他任一層超過二百四十平方公尺者，**應自各該層設置二座以上之直通樓梯。未符合上開規定者，應符合下列規定：**

（一）各樓層應設置一座以上直通樓梯通達避難層或地面。

（二）步行距離不得超過五十公尺。

（三）直通樓梯應為防火構造，內部並以不燃材料裝修。

（四）增設直通樓梯，應為安全梯，且寬度應為九十公分以上。

地方主管機關未制定第一項規定所稱自治法規，且**客房數達九間以上**者，其建築物設施應符合下列規定：

一、 **內部牆面及天花板之裝修材料，居室部分應為耐燃三級以上，通達地面之走廊及樓梯部分應為耐燃二級以上。**

二、 防火區劃內之分間牆應以不燃材料建造。

三、 地面層以上每層之居室樓地板面積超過二百平方公尺或地下層超過一百平方公尺，雙側居室之走廊，寬度為一百六十公分以上，單側居室之走廊，寬度為一百二十公分以上；地面層以上每層之居室樓地板面積未滿二百平方公尺或地下層未滿一百平方公尺，走廊寬度均為一百二十公分以上。

四、 地面層以上每層之居室樓地板面積超過二百平方公尺或地下層面積超過一百平方公尺者，其直通樓梯及平臺淨寬為一點二公尺以上；未達上開面積者，不得小於七十五公分。設置於室外並供作安全梯使用，其寬度得減為九十公分以上，其他戶外直通樓梯淨寬度，應為七十五公分以上。

五、 該樓層之樓地板面積超過二百四十平方公尺者，應自各該層設置二座以上之直通樓梯。

前條第一項但書規定地區之民宿，其建築物設施基準，不適用前二項規定。

第 6 條　【民宿消防安全設備之規定】

民宿**消防安全設備應符合地方主管機關基於地區及建築物特性**，依地方制度法相關規定制定之自治法規。

地方主管機關未制定前項規定所稱自治法規者，民宿消防安全設備應符合下列規定：

一、 每間客房及樓梯間、走廊應裝置緊急照明設備。

二、 **設置火警自動警報設備，或於每間客房內設置住宅用火災警報器。**

三、 **配置滅火器兩具以上，分別固定放置於取用方便之明顯處所；有樓層建築物者，每層應至少配置一具以上。**

地方主管機關未依第一項規定制定自治法規，且民宿建築物一樓之樓地板面積達二百平方公尺以上、二樓以上之樓地板面積達一百五十平方公尺以上或地下層達一百平方公尺以上者，除應符合前項規定外，並應符合下列規定：

一、走廊設置手動報警設備。

二、走廊裝置避難方向指示燈。

三、**窗簾、地毯、布幕應使用防焰物品**。

第 7 條　【民宿熱水器設備之規定】

民宿之**熱水器具設備應放置於室外**。但電能熱水器不在此限。

第 8 條　【民宿申請登記之規定】

民宿之**申請登記**應符合下列規定：

一、**建築物使用用途以住宅為限**。但第四條第一項但書規定地區，其經營者為農舍及其座落用地之所有權人者，**得以農舍供作民宿使用**。

二、由建築物實際使用人自行經營。但離島地區經當地政府或中央相關管理機關委託經營，**且同一人之經營客房總數十五間以下者，不在此限**。

三、**不得設於集合住宅**。但以集合住宅社區內整棟建築物申請，且申請人取得區分所有權人會議同意者，地方主管機關得為保留民宿登記廢止權之附款，核准其申請。

四、**客房不得設於地下樓層**。但有下列情形之一，經地方主管機關會同當地建築主管機關認定不違反建築相關法令規定者，**不在此限**：

（一）**當地原住民族主管機關認定具有原住民族傳統建築特色者**。

（二）因周邊地形高低差造成之地下樓層且有對外窗者。

五、**不得與其他民宿或營業之住宿場所，共同使用直通樓梯、走道及出入口**。

第 9 條　【民宿經營之限制】

有下列情形之一者，不得經營民宿：

一、無行為能力人或限制行為能力人。

二、 曾犯組織犯罪防制條例、毒品危害防制條例或槍砲彈藥刀械管制條例規定之罪，經有罪判決確定。

三、 曾犯兒童及少年性交易防制條例第二十二條至第三十一條、兒童及少年性剝削防制條例第三十一條至第四十二條、刑法第十六章妨害性自主罪、第二百三十一條至第二百三十五條、第二百四十條至第二百四十三條或第二百九十八條之罪，經有罪判決確定。

四、 曾經判處有期徒刑五年以上之刑確定，經執行完畢或赦免後未滿五年。

五、 經地方主管機關依第十八條規定撤銷或依本條例規定廢止其民宿登記證處分確定未滿三年。

第 10 條　　【民宿名稱之限制】

　　民宿之名稱，不得使用與同一直轄市、縣(市)內其他民宿、觀光旅館業或旅館業相同之名稱。

第 11 條　　【領取登記證及專用標識】

　　經營民宿者，應先檢附下列文件，**向地方主管機關申請登記，並繳交規費，領取民宿登記證及專用標識牌後**，始得開始經營：

一、申請書。

二、土地使用分區證明文件影本（申請之土地為都市土地時檢附）。

三、土地同意使用之證明文件（申請人為土地所有權人時免附）。

四、建築物同意使用之證明文件（申請人為建築物所有權人時免附）。

五、建築物使用執照影本或實施建築管理前合法房屋證明文件。

六、責任保險契約影本。

七、民宿外觀、內部、客房、浴室及其他相關經營設施照片。

八、其他經地方主管機關指定之文件。

　　申請人如非土地唯一所有權人，前項第三款土地同意使用證明文件之取得，應依民法第八百二十條第一項共有物管理之規定辦理。但因土地權屬複雜或共有持分人數眾多，致依民法第八百二十條第一項規定辦理確有困難，且其他應檢附文件皆備具者，地方主管機關得為保留民宿登記證廢止權之附款，核准其申請。

前項但書規定確有困難之情形及附款所載廢止民宿登記之要件，由地方主管機關認定及訂定。

其他法律另有規定不適用建築法全部或一部之情形者，第一項第五款所列文件得以確認符合該其他法律規定之佐證文件替代。

已領取民宿登記證者，得檢附變更登記申請書及相關證明文件，申請辦理變更民宿經營者登記，將民宿移轉其直系親屬或配偶繼續經營，免依第一項規定重新申請登記；其有繼承事實發生者，得由其繼承人自繼承開始後六個月內申請辦理本項登記。

本辦法修正前已領取登記證之民宿經營者，得依領取登記證時之規定及原核准事項，繼續經營；其依前項規定辦理變更登記者，亦同。

第 12 條　【供作民宿使用之古蹟】

古蹟、歷史建築、紀念建築、聚落建築群、史蹟及文化景觀範圍內建造物或設施，經依文化資產保存法第二十六條或第六十四條及其授權之法規命令規定辦理完竣後，**供作民宿使用者，其建築物設施及消防安全設備，不受第五條及第六條規定之限制。**

符合前項規定者，依前條規定申請登記時，得免附同條第一項第五款規定文件。

第 13 條　【原民馬祖民宿之管理】

有下列規定情形之一者，經地方主管機關認定確無危險之虞，於取得第十一條第一項第五款所定文件前，得以經開業之建築師、執業之土木工程科技師或結構工程科技師出具之結構安全鑑定證明文件，及經地方主管機關查驗合格之簡易消防安全設備配置平面圖替代之，**並應每年報地方主管機關備查，地方主管機關於許可後應持續輔導及管理：**

一、具原住民身分者於原住民族地區內之部落範圍申請登記民宿。

二、馬祖地區建築物未能取得第十一條第一項第五款所定文件，經地方主管機關認定係未完成土地測量及登記所致，且於本辦法修正施行前已列冊輔導者。

前項**結構安全鑑定項目由地方主管機關會商當地建築主管機關定之。**

第 14 條　　【民宿登記證記載事項】

　　　　民宿登記證應記載下列事項：

一、民宿名稱。

二、民宿地址。

三、經營者姓名。

民宿管理辦法附件

四、核准登記日期、文號及登記證編號。

五、其他經主管機關指定事項。

　　　　民宿登記證之格式，由交通部規定，地方主管機關自行印製。

　　　　民宿專用標識之型式如附件一。

　　　　地方主管機關應依民宿專用標識之型式製發民宿專用標識牌，並附記製發機關及編號，其型式如附件二。

第 15 條　　【與相關權責單位共同實地勘查】

　　　　地方主管機關審查申請民宿登記案件，得邀集衛生、消防、建管、農業等相關權責單位實地勘查。

第 16 條　　【書面通知申請人限期補正】

　　　　申請民宿登記案件，有應補正事項，由地方主管機關**以書面通知申請人限期補正。**

第 17 條　　【逾期未改善書面駁回申請】

　　　　申請民宿登記案件，有下列情形之一者，由地方主管機關**敘明理由，以書面駁回其申請：**

一、經通知限期補正，逾期仍未辦理。

二、不符本條例或本辦法相關規定。

三、經其他權責單位審查不符相關法令規定。

第 18 條　　【撤銷民宿登記證】

　　　　已領取民宿登記證之民宿經營者，有下列情事之一者，**應由地方主管機關撤銷其民宿登記證：**

一、申請登記之相關文件有虛偽不實登載或提供不實文件。

二、以詐欺、脅迫或其他不正當方法取得民宿登記證。

第 19 條　【廢止民宿登記證】

　　　　領取民宿登記證之民宿經營者，有下列情事之一者，**應由地方主管機關廢止其民宿登記證：**

一、喪失土地、建築物或設施使用權利。

二、建築物經相關機關認定違反相關法令，而處以停止供水、停止供電、封閉或強制拆除。

三、違反第八條所定民宿申請登記應符合之規定，經令限期改善而屆期未改善。

四、有第九條第一款至第四款所定不得經營民宿之情形。

五、違反地方主管機關依第八條第三款但書或第十一條第二項但書規定，所為保留民宿登記證廢止權之附款規定。

第 20 條　【核准商業登記報請備查】

　　　　民宿經營者依商業登記法辦理商業登記者，**應於核准商業登記後六個月內，報請地方主管機關備查。**

　　　　前項商業登記之負責人須與民宿經營者一致，變更時亦同。

　　　　民宿名稱非經註冊為商標者，應以該民宿名稱為第一項商業登記名稱之特取部分；其經註冊為商標者，該民宿經營者應為該商標權人或經其授權使用之人。

　　　　民宿經營者依法辦理商業登記後，有下列情形之一者，地方主管機關應通知商業所在地主管機關：

一、未依本條例領取民宿登記證而經營民宿，**經地方主管機關勒令歇業。**

二、地方主管機關**依法撤銷或廢止其民宿登記證。**

第 21 條　【變更登記陳報交通部】

　　　　民宿登記事項變更者，**民宿經營者應於事實發生後十五日內，備具申請書及相關文件，向地方主管機關辦理變更登記。**

地方主管機關應將民宿設立及變更登記資料，**於次月十日前，向交通部陳報。**

第 22 條　【民宿規費之收費基準】

民宿經營者申請設立登記，應依下列規定**繳納民宿登記證及民宿專用標識牌之規費；其申請變更登記，或補發、換發民宿登記證或民宿專用標識牌者，亦同：**

一、 民宿登記證：新臺幣一千元。

二、 民宿專用標識牌：新臺幣二千元。

因行政區域調整或門牌改編之地址變更而申請換發登記證者，免繳證照費。

第 23 條　【申請補發或換發】

民宿登記證、民宿專用標識牌遺失或毀損，民宿經營者**應於事實發生後十五日內，**備具申請書及相關文件，向地方主管機關申請補發或換發。

第三章　民宿經營之管理及輔導

第 24 條　【民宿之責任保險】

民宿經營者應投保責任保險之範圍及最低金額如下：

一、每一個人身體傷亡：新臺幣二百萬元。

二、每一事故身體傷亡：新臺幣一千萬元。

三、每一事故財產損失：新臺幣二百萬元。

四、保險期間總保險金額：新臺幣二千四百萬元。

前項保險範圍及最低金額，地方自治法規如有對消費者保護較有利之規定者，從其規定。

民宿經營者應於保險期間屆滿前，將有效之責任保險證明文件，陳報地方主管機關。

📖 **重點提示** 觀光產業責任保險範圍及最低保險金額之規定

觀光法規	條文	責任保險範圍／最低保險金額
旅行業管理規則	第 53 條	每一個旅客／隨團人員死亡：200 萬元 每一個旅客／隨團人員旅客體傷醫療：10 萬元 旅客／隨團人員家屬前往海外或來華善後：10 萬元 旅客／隨團人員家屬前往國內善後：5 萬元 每一個旅客／隨團人員證件遺失損害賠償：2,000 元
民宿管理辦法	第 24 條	每一個人身體傷亡：新臺幣 200 萬元 每一事故身體傷亡：新臺幣 1,000 萬元 每一事故財產損失：新臺幣 200 萬元 保險期間總保險金額新臺幣 2,400 萬元
觀光旅館業管理規則	第 22 條	每一個人身體傷亡：新臺幣 300 萬元 每一事故身體傷亡：新臺幣 1,500 萬元
旅館業管理規則	第 9 條	每一事故財產損失：新臺幣 200 萬元 保險期間總保險金額新臺幣 3,400 萬元
觀光遊樂業管理規則	第 20 條	每一個人身體傷亡：新臺幣 300 萬元 每一事故身體傷亡：新臺幣 3,000 萬元 每一事故財產損失：新臺幣 200 萬元 保險期間總保險金額新臺幣 6,400 萬元
水域遊憩活動管理辦法	第 10 條	每一個人身體傷亡：新臺幣 300 萬元 每一事故身體傷亡：新臺幣 2,400 萬元 每一事故財產損失：新臺幣 200 萬元 保險期間總保險金額新臺幣 4,800 萬元 每一遊客醫療給付：新臺幣 30 萬元 每一遊客失能給付：新臺幣 250 萬元 每一遊客死亡給付：新臺幣 250 萬元

第 25 條 　　【民宿客房價格】

　　　　民宿客房之定價，由民宿經營者自行訂定，並報請地方主管機關備查；變更時亦同。

　　　　民宿之實際收費不得高於前項之定價。

第 26 條 　　【客房價格、旅客住宿須知及避難逃生路線圖】

　　　　民宿經營者**應將房間價格、旅客住宿須知及緊急避難逃生位置圖，置於客房明顯光亮之處。**

第 27 條　　【登記證與專用標識之掛置】

　　　　民宿經營者**應將民宿登記證置於門廳明顯易見處，並將民宿專用標識牌**
置於建築物外部明顯易見之處。

第 28 條　　【旅客登記資料之保管】

　　　　民宿經營者**應將每日住宿旅客資料登記；其保存期間為六個月。**

　　　　前項旅客登記資料之蒐集、處理及利用，並應符合個人資料保護法相關
規定。

重點提示　可比較「旅行業管理規則」第 25 條、「觀光旅館業管理規則」第 19 條、「旅
館業管理規則」第 23 條及「民宿管理辦法」第 28 條。

觀光法規	條文	期間	專櫃保管內容
旅行業管理規則	第 25 條	1 年	旅客交付文件、繳費收據、旅遊契約書
觀光旅館業管理規則	第 19 條	半年	旅客登記資料
旅館業管理規則	第 23 條	半年	旅客登記資料
民宿管理辦法	第 28 條	半年	旅客登記資料

第 29 條　　【民宿經營者協助旅客就醫】

　　　　民宿經營者發現旅客**罹患疾病或意外傷害情況緊急時，應即協助就醫；**
發現旅客疑似感染傳染病時，並應即通知衛生醫療機構處理。

第 30 條　　【民宿經營者行為之限制】

　　　　民宿經營者不得有下列之行為：

一、以叫囂、糾纏旅客或以其他不當方式招攬住宿。

二、強行向旅客推銷物品。

三、任意哄抬收費或以其他方式巧取利益。

四、設置妨害旅客隱私之設備或從事影響旅客安寧之任何行為。

五、擅自擴大經營規模。

第 31 條　　【民宿經營者應遵守事項】

　　　　民宿經營者應遵守下列事項：

一、確保飲食衛生安全。

二、維護民宿場所與四週環境整潔及安寧。

三、 **供旅客使用之寢具,應於每位客人使用後換洗,並保持清潔。**

四、 辦理鄉土文化認識活動時,應注重自然生態保護、環境清潔、安寧及公共安全。

五、 **以廣告物、出版品、廣播、電視、電子訊號、電腦網路或其他媒體業者,刊登之住宿廣告,應載明民宿登記證編號。**

第 32 條　【發現旅客報請處理】

民宿經營者發現旅客有下列情形之一者,**應即報請該管派出所處理:**

一、 有危害國家安全之嫌疑。

二、 攜帶槍械、危險物品或其他違禁物品。

三、 施用煙毒或其他麻醉藥品。

四、 有自殺跡象或死亡。

五、 有喧嘩、聚賭或為其他妨害公眾安寧、公共秩序及善良風俗之行為,不聽勸止。

六、 未攜帶身分證明文件或拒絕住宿登記而強行住宿。

七、 **有公共危險之虞或其他犯罪嫌疑。**

第 33 條　【民宿統計等資料】

民宿經營者,**應於每年一月及七月底前,將前六個月每月客房住用率、住宿人數、經營收入統計等資料,依式陳報地方主管機關。**

前項資料,**地方主管機關應於次月底前,陳報交通部。**

第 34 條　【民宿經營者輔導訓練】

民宿經營者,應參加主管機關舉辦或委託有關機關、團體辦理之輔導訓練。

第 35 條　【民宿經營者之獎勵或表揚】

民宿經營者有下列情事之一者,主管機關或相關目的事業主管機關**得予以獎勵或表揚:**

一、維護國家榮譽或社會治安有特殊貢獻。

二、參加國際推廣活動,增進國際友誼有優異表現。

三、推動觀光產業有卓越表現。

四、提高服務品質有卓越成效。

五、接待旅客服務週全獲有好評，或有優良事蹟。

六、對區域性文化、生活及觀光產業之推廣有特殊貢獻。

七、其他有足以表揚之事蹟。

第 36 條　【定期或不定期檢查】

主管機關得派員，攜帶身分證明文件，進入民宿場所進行訪查。

前項訪查，**得於對民宿定期或不定期檢查時實施。**

民宿之**建築管理與消防安全設備、營業衛生、安全防護及其他，由各有關機關逐依相關法令實施檢查；**經檢查有不合規定事項時，各有關機關逐依相關法令辦理。

前二項之檢查業務，**得採聯合稽查方式辦理。**

民宿經營者對於主管機關之訪查應積極配合，並提供必要之協助。

第 37 條　【定期或不定期督導考核】

交通部為加強民宿之管理輔導績效，**得對地方主管機關實施定期或不定期督導考核。**

第 38 條　【民宿業暫停營業或結束營業】

民宿經營者，**暫停經營一個月以上者，**應於十五日內備具申請書，並詳述理由，報請地方主管機關備查。

前項申請暫停經營期間，最長不得超過一年，其有正當理由者，**得申請展延一次，期間以一年為限，並應於期間屆滿前十五日內提出。**

暫停經營期限屆滿後，應於十五日內向地方主管機關申報復業。

未依第一項規定報請備查或前項規定申報復業，達六個月以上者，地方主管機關得廢止其登記證。

民宿經營者**因事實或法律上原因無法經營者，**應於事實發生或行政處分送達之日起十五日內，**繳回民宿登記證及專用標識牌；逾期未繳回者，地方主管機關得逐予公告註銷。**但依第一項規定暫停營業者，不在此限。

第四章　附　則

第 39 條　【任交通部觀光局執行】

　　交通部辦理下列事項，得委任交通部觀光局執行之：

一、　依第十四條第二項規定，為民宿登記證格式之規定。

二、　依第二十一條第二項及第三十三條第二項規定，受理地方主管機關陳報資料。

三、　依第三十四條規定，舉辦或委託有關機關、團體辦理輔導訓練。

四、　依第三十五條規定，獎勵或表揚民宿經營者。

五、　依第三十六條規定，進入民宿場所進行訪查及對民宿定期或不定期檢查。

六、　依第三十七條規定，對地方主管機關實施定期或不定期督導考核。

第 40 條　【施行日】

　　本辦法自發布日施行。

➤ 民宿標識

　　民宿專用標識牌之型式如下：

一、民宿標識

二、民宿登記證

依據 111 年 5 月 18 日修正公布之「發展觀光條例」暨 108 年 10 月 9 日修正之「民宿管理辦法」規定,凡經營民宿應向地方主管機關申請登記,領取登記證及專用標識後,始得營業,專用標識應懸掛於建築物外部明顯易見之處。

三、好客民宿

※觀光產業及其僱用人員執照證照規費對照表

經理人 （旅行業管理規則）	
結業證書 §15 之 9	沒有執業證
新臺幣 500 元	
導遊人員 （導遊人員管理規則）	
結業證書 §29	申請、換發或補發執業證 §30
新臺幣 500 元	新臺幣 200 元
領隊人員 （領隊人員管理規則）	
結業證書 §25	申請、換發或補發執業證 §26
新臺幣 500 元	新臺幣 200 元
觀光旅館業 （觀光旅館業管理規則）	
核發營業執照費 §47	換發或補發營業執照費 §47
新臺幣 3,000 元	新臺幣 1,500 元
核發或補發國際觀光旅館 專用標識費 §47	核發或補發一般觀光旅館 專用標識費 §47
新臺幣 33,000 元	新臺幣 21,000 元
興辦計畫案件，收取審查費 §47	興辦計畫案件，變更時，收取審查費 §47
新臺幣 16,000 元	新臺幣 8,000 元
籌設案件客房 100 間以下，每件收取審查費 §47	籌設案件客房超過 100 間時，每增加 100 間；餘數 未滿數 100 間者，以 100 間計，收審查費 §47
新臺幣 36,000 元	新臺幣 6,000 元
籌設案件，變更時，收取審查費 §47	籌設案件，變更時，超過 100 間時，每增加 100 間；餘數未滿數 100 間者，以 100 間計，收審查費 §47
新臺幣 6,000 元	新臺幣 3,000 元
營業中，變更案件，每件收取審查費 §47	建築物及設備出租或轉讓案件，收取審查費 §47
新臺幣 6,000 元	新臺幣 6,000 元
合併案件，收取審查費 §47	從業人員訓練報名費及證書費
新臺幣 6,000 元	各新臺幣 200 元
民宿 （民宿管理辦法）	
民宿登記證 §22	民宿專用標識牌 §22
新臺幣 1,000 元	新臺幣 2,000 元
觀光遊樂業 （觀光遊樂業管理規則）	
申請核發、補發、換發觀光遊樂業執照 §42	申請核發、補發、換發、增設觀光遊樂業專用標識 §42
新臺幣 1,000 元	新臺幣 8,000 元
因行政區域調整或門牌改編之地址變更而申請換發（觀光旅館業／觀光遊樂業）執照、民宿登記證	
免繳證照費免繳證照費	

領事事務與
入出境法規

Tourism
Administration and Laws

領事事務法規

06
CHAPTER

第一節　護照條例

版本：2021/1/20

中華民國 110 年 1 月 20 日總統華總一義字第 11000003421 號令修正公布第 4、16 條條文；並增訂第 35-1 條條文；施行日期，由行政院定之

第一章　總　則

第 1 條　　【立法目的】

中華民國護照之**申請、核發及管理**，依本條例辦理。本條例未規定者，適用其他法律之規定。

第 2 條　　【主管機關】

本條例之主管機關為**外交部**。

第 3 條　　【製定機關】

護照**由主管機關製定**。

第 4 條　　【名詞定義】

本條例用詞，定義如下：

一、**護照**：指由主管機關或駐外使領館、代表處、辦事處（以下簡稱駐外館處）發給我國國民之國際旅行文件及國籍證明。

二、**眷屬**：指配偶、父母、未成年子女、已成年而尚在就學或已成年而身心障礙且無謀生能力之未婚子女。

第 5 條　　【合法使用護照】

持照人應妥善保管及合法使用護照；不得變造護照、將護照出售他人，或為質借提供擔保、抵充債務或供他人冒名使用而將護照交付他人。

護照除持照人依指示於填寫欄填寫相關資料及簽名外，**非權責機關不得擅自增刪塗改或加蓋圖戳**。

第 6 條　　【護照適用對象】

護照之適用對象為具有我國國籍者。但具有大陸地區人民、香港居民、澳門居民身分者，在其身分轉換為臺灣地區人民前，非經主管機關許可，不適用之。

第 7 條　　**【護照分類】**

護照分**外交護照、公務護照**及**普通護照**。

第 8 條　　**【核發機關】**

外交護照及**公務護照**，由主管機關核發；**普通護照**，由主管機關或駐外館處核發。

第 9 條　　**【適用對象】**

外交護照之**適用對象**如下：

一、總統、副總統及其眷屬。

二、外交、領事人員與其眷屬及駐外館處、代表團館長之隨從。

三、中央政府派往國外負有外交性質任務之人員與其眷屬及經核准之隨從。

四、外交公文專差。

五、其他經主管機關核准者。

第 10 條　　**【適用對象】**

公務護照之**適用對象**如下：

一、各級政府機關因公派駐國外之人員及其眷屬。

二、各級政府機關因公出國之人員及其同行之配偶。

三、政府間國際組織之中華民國籍職員及其眷屬。

四、經主管機關核准，受政府委託辦理公務之法人、團體派駐國外人員及其眷屬；或受政府委託從事國際交流或活動之法人、團體派赴國外人員及其同行之配偶。

第 11 條　　**【護照年限限制】**

外交護照及公務護照之**效期以五年為限**，**普通護照以十年為限**。但**未滿十四歲者**之普通護照**以五年為限**。

前項護照效期，主管機關**得**於其限度內酌定之。

護照效期屆滿，不得延期。

📖 **重點提示** 各種護照年限

護照種類		護照年限	規費	條例
外交護照、公務護照		五年	免費	護照條例§11
普通護照	滿 14 歲	十年	1,300	護照條例§11
	未滿 14 歲	五年	900	護照條例§11

第 12 條 【尚未履行兵役義務男子之護照】

　　尚未履行兵役義務男子之普通護照,其護照之效期、**應加蓋之戳記、申請換發、補發及僑居身分加簽限制事項**,由主管機關會商相關機關定之。

第 13 條 【晶片護照應記載事項】

　　護照**應記載之事項及方式,由主管機關定之。**

　　內植晶片之護照,其晶片應存入資料頁記載事項及持照人影像。

第 14 條 【各類護照規費】

　　外交護照及公務護照免費。普通護照除因公務需要經主管機關核准外,應徵收規費;但護照自核發之日起三個月內因護照號碼諧音或特殊情形經主管機關依第十九條第二項第三款同意換發者,得予減徵;其收費標準,由主管機關定之。

第二章　護照之申請、換發及補發

第 15 條 【護照申請親辦及委任】

　　護照之申請,得由本人親自或委任代理人辦理。但有下列情形之一者,依其規定辦理:

一、　**在國內首次申請普通護照,應由本人親自至主管機關辦理,或親自至主管機關委辦之戶政事務所辦理人別確認後,再委任代理人辦理。**

二、　在大陸地區、香港或澳門申請、換發或補發普通護照,應由本人親自至行政院設立或指定之機構或委託之民間團體辦理。

　　前項但書所定情形,如有特殊原因無法由本人親自辦理者,得經主管機關同意後,委任代理人為之。

護照申請、換發、補發之條件、方式、程序、應備文件及其他應遵行事項之辦法,由主管機關定之。

第 16 條　【七歲以上申請護照】

七歲以上之未成年人申請護照,**應經其法定代理人書面同意**。

未滿七歲之未成年人或受監護宣告之人申請護照,**應由其法定代理人申請**。

前二項之法定代理人有二人以上者,得由其中一人為之。

第 17 條　【護照加簽或修正】

護照所記載之事項,**於必要時**,得依規定申請加簽。

第 18 條　【護照申請與限制】

護照申請人**不得與他人申請合領一本護照**;非因特殊理由,並經主管機關核准者,持照人不得同時持用超過一本之護照。

第 19 條　【應換發護照之情形】

有下列情形之一者,**應申請換發護照**:

一、護照汙損不堪使用。

二、持照人之相貌變更,與護照照片不符。

三、護照資料頁記載事項變更。

四、持照人取得國民身分證統一編號。

五、護照製作有瑕疵。

六、護照內植晶片無法讀取。

有下列情形之一者,**得申請換發護照**:

一、護照所餘效期不足一年。

二、所持護照非屬現行最新式樣。

三、持照人認有必要並經主管機關同意者。

第 20 條　　【得補發護照之情形】

　　　　持照人護照遺失或滅失者，得申請補發，其效期為五年。但有下列情形之一者，依其規定：

一、因天災、事變或其他特殊情形致護照滅失，經主管機關或駐外館處查明屬實者，其效期依第十一條第一項規定辦理。

二、護照申報遺失後於補發前尋獲，原護照所餘效期逾五年者，得依原效期補發。

三、符合第二十一條第三項規定。

第 21 條　　【護照申請限期補正】

　　　　主管機關或駐外館處受理護照申請，有下列情形之一者，**得通知申請人限期補正或到場說明：**

一、未依規定程序辦理或應備文件不全。

二、申請資料或照片與所繳身分證明文件或檔存護照資料有相當差異。

三、對重要事項提供不正確資料或為不完全陳述。

四、**於護照增刪塗改或加蓋圖戳。**

五、**最近十年內以護照遺失、滅失為由申請護照，達二次以上。**

六、汙損或毀損護照。

七、將護照出售他人，或為質借提供擔保、抵充債務而交付他人。

　　　　有前項各款情形之一者，主管機關或駐外館處得就其法定處理期間**延長至二個月；必要時，得延長至六個月。**

　　　　有第一項第四款至第七款情形之一者，主管機關或駐外館處得**縮短其護照效期為一年六個月以上三年以下。**

第三章　護照之不予核發、扣留、撤銷及廢止

第 22 條　　【外交或公務護照之繳回】

　　　　外交或公務護照之持照人於該護照效期內持用事由消滅後，除經主管機關核准得繼續持用者外，應依主管機關通知期限繳回護照。

前項護照持照人未依期限繳回者，主管機關應廢止原核發護照之處分，並註銷該護照。

第 23 條 【不予核發護照】

護照申請人有下列情形之一者，主管機關或駐外館處應**不予核發護照：**

一、冒用身分、申請資料虛偽不實或以不法取得、偽造、變造之證件申請。

二、經司法或軍法機關通知主管機關。

三、經內政部移民署（以下簡稱移民署）依法律限制或禁止申請人出國並通知主管機關。

四、未依第二十一條第一項規定期限補正或到場說明。

司法或軍法機關、移民署依前項第二款、第三款規定通知主管機關時，應以書面或電腦連線傳輸方式敘明當事人之姓名、出生日期、國民身分證統一編號、依法律限制或禁止出國之事由；其為司法或軍法機關通知者，另應敘明管制期限。

第 24 條 【扣留護照】

護照非依法律，不得扣留。

持照人向主管機關或駐外館處出示護照時，有下列情形之一者，主管機關或駐外館處應扣留其護照：

一、護照係偽造或變造、冒用身分、申請資料虛偽不實或以不法取得、偽造、變造之證件申請。

二、持照人在外國、大陸地區、香港或澳門，經查有前條第一項第二款或第三款情形。

偽造護照，不問何人所有者，均應予以沒入。

第 25 條 【註銷護照】

持照人有前條第二項第一款情形者，除所持護照係偽造外，主管機關或駐外館處應撤銷原核發其護照之處分，並註銷該護照。

持照人有下列情形之一者，主管機關或駐外館處應**廢止原核發護照之處分，並註銷該護照：**

一、有前條第二項第二款規定情形。

二、於護照增刪塗改或加蓋圖戳。

三、依規定應繳交之護照有事實證據足認已無法繳交。

四、身分轉換為大陸地區人民。

五、喪失我國國籍。

六、護照已申報遺失或申請換發、補發。

七、**護照自核發之日起三個月未經領取。**

　　持照人死亡或受死亡宣告者，主管機關或駐外館處應註銷其護照。

第 26 條　【入國證明書】

　　已出國之在臺設有戶籍國民，有第二十三條第一項第二款或第三款規定情形，經駐外館處不予核發護照或扣留護照者，駐外館處**得發給專供返國使用之一年以下效期護照或入國證明書。**

　　已出國之在臺設有戶籍國民，其護照逾期、遺失或滅失而不及等候換發或補發者，駐外館處得發給入國證明書。

第 27 條　【書面通知註銷護照】

　　主管機關或駐外館處依第二十二條至第二十五條規定為處分時，除有第二十五條第二項第三款、第五款或第六款規定情形外，**應以書面為之。**

第 28 條　【護照保管銷燬方式】

　　主管機關或駐外館處扣留、沒入、保管之護照，及因申請或由第三人送交主管機關或駐外館處之護照，其保管期限、註銷、銷毀方式及其他應遵行事項之辦法，由主管機關定之。

第四章　罰　則

第 29 條　【偽造、變造護照】

　　有下列情形之一，足以生損害於公眾或他人者，**處一年以上七年以下有期徒刑，得併科新臺幣七十萬元以下罰金：**

一、買賣護照。

二、以護照抵充債務或債權。

三、 偽造或變造護照。

四、 行使前款偽造或變造護照。

第 30 條　【偽造、變造證件申請護照】

有下列情形之一者，**處七年以下有期徒刑，得併科新臺幣七十萬元以下罰金：**

一、 意圖供冒用身分申請護照使用，偽造、變造或冒領國民身分證、戶籍謄本、戶口名簿、國籍證明書、華僑身分證明書、父母一方具有我國國籍證明、本人出生證明或其他我國國籍證明文件，足以生損害於公眾或他人。

二、 行使前款偽造、變造或冒領之我國國籍證明文件而提出護照申請。

三、 意圖供冒用身分申請護照使用，將第一款所定我國國籍證明文件交付他人或謊報遺失。

四、 冒用身分而提出護照申請。

第 31 條　【冒名使用他人護照】

有下列情形之一者，**處五年以下有期徒刑、拘役或科或併科新臺幣五十萬元以下罰金：**

一、 將護照交付他人或謊報遺失以供他人冒名使用。

二、 冒名使用他人護照。

第 32 條　【非法扣留他人護照】

非法扣留他人護照、以護照作為債務或債權擔保，足以生損害於公眾或他人者，**處三年以下有期徒刑、拘役或科或併科新臺幣三十萬元以下罰金。**

第 33 條　【買賣護照皆依本條例】

在我國領域外犯第二十九條至前條之罪者，不問犯罪地之法律有無處罰規定，均依本條例處罰。

第五章　附　則

第 34 條　【民間團體辦理護照】

行政院設立或指定之機構或委託之民間團體辦理護照業務，準用本條例之規定。

第 35 條　　【資料取得不得拒絕】

　　　　　主管機關為辦理護照核發、補發、換發及管理作業，得向相關機關取得國籍變更、戶籍、兵役、入出國日期、依法律限制或禁止出國、通緝、保護管束及國軍人員等資料，各相關機關不得拒絕提供。

第 35-1 條　本條例中華民國一百零九年十二月二十九日修正之條文施行前結婚，修正施行後未滿十八歲者，於滿十八歲前仍適用修正施行前之規定。

🔖 重點提示

本條例	罰則
第 29 條第 1 項第 1 款	
買賣護照、以護照抵充債務或債權、偽造或變造護照、行使前款偽造或變造護照。	處一年以上七年以下有期徒刑，得併科新臺幣七十萬元以下罰金
第 30 條第 1 項第 1 款	
意圖供冒用身分申請護照使用，偽造、變造或冒領國民身分證、戶籍謄本、戶口名簿、國籍證明書、華僑身分證明書、父母一方具有我國國籍證明、本人出生證明或其他我國國籍證明文件，足以生損害於公眾或他人。	處七年以下有期徒刑，得併科新臺幣七十萬元以下罰金。
第 30 條第 1 項第 2 款	
行使前款偽造、變造或冒領之我國國籍證明文件而提出護照申請。	
第 30 條第 1 項第 3 款	
意圖供冒用身分申請護照使用，將第一款所定我國國籍證明文件交付他人或謊報遺失。	
第 30 條第 1 項第 4 款	
冒用身分而提出護照申請。	
第 31 條第 1 項第 1 款	
將護照交付他人或謊報遺失以供他人冒名使用者。	處五年以下有期徒刑、拘役或科或併科新臺幣五十萬元以下罰金。
第 31 條第 1 項第 2 款	
冒名使用他人護照。	
第 32 條	
非法扣留他人護照、以護照作為債務或債權擔保，足以生損害於公眾或他人者	處三年以下有期徒刑、拘役或科或併科新臺幣三十萬元以下罰金。

第 36 條　　【施行細則制定】

　　　　　本條例施行細則，由主管機關定之。

第 37 條　　【施行日】

　　　　　　本條例施行日期，由行政院定之。

第二節　護照條例施行細則

版本：2022/12/27

中華民國 111 年 12 月 27 日外交部外授領一字第 1116607040 號令修正發布第 7 條條文；並自 112 年 1 月 1 日生效

第 1 條　　【制定法源】

　　　　　　本細則依**護照條例**（以下簡稱本條例）**第三十六條**規定訂定之。

第 2 條　　【護照之製定】

　　　　　　本條例第三條所定**護照之製定**，指護照之規劃、設計及印製。

　　　　　　護照之頁數由主管機關定之，空白內頁不足時，得加頁使用。但以一次為限。

第 3 條　　【護照之限制】

　　　　　　本條例第五條第二項所定**不得擅自增刪塗改或加蓋圖戳**，指不得擅自在護照封面及內頁為影響護照原狀之行為。

第 4 條　　【國籍之證明】

本條例第六條所稱**具有我國國籍者，應檢附下列各款文件之一，以為證明：**

一、戶籍資料。

二、國民身分證。

三、護照。

四、國籍證明書。

五、華僑登記證。

六、華僑身分證明書。但不包括檢附華裔證明文件向僑務委員會申請核發者。

七、 父母一方具有我國國籍證明及本人出生證明。

八、 歸化國籍許可證書。

九、 其他經內政部認定之證明文件。

第 5 條　　【外交護照】

外交護照包括本條例第九條所定人員派駐或前往無邦交國家或地區所持用具有外交性質之護照。

第 6 條　　【換發護照效期】

依本條例第十四條但書規定換發之護照效期，依原護照所餘效期核發。

第 7 條　　【未成年申請護照】

本條例第十六條第一項及第二項所稱法定代理人，指有權行使、負擔對於未成年子女權利、義務之父或母或監護人，及受監護宣告之人之監護人。

未成年人或受監護宣告之人申請護照，法定代理人之其中一人，應提示身分證明文件正本及影本各一份，並在該未成年人或受監護宣告之人之護照申請書上簽名。身分證明文件正本於驗畢後退還。

第 8 條　　【護照親自簽名】

護照應由本人親自簽名；無法簽名者，得按指印。

第 9 條　　【護照效期】

護照效期，自核發之日起算。

第 10 條　　【護照照片】

護照用照片應符合國際民航組織規範，不得使用合成照片。照片之規格及標準由主管機關公告之。

第 11 條　　【護照記載事項】

護照資料頁記載事項如下：

一、護照號碼。

二、持照人中文姓名、外文姓名。

三、外文別名。

四、國籍。

五、有戶籍者之國民身分證統一編號。

六、性別。

七、出生日期。

八、出生地。

九、發照日期及效期截止日期。

十、發照機關。

十一、駐外館處核發之普通護照,增列發照地。

十二、其他經主管機關指定之事項。

前項第七款及第九款之日期,以公元年代及國曆月、日記載。

第 12 條　**【護照中文姓名】**

在臺設有戶籍國民申請護照,**護照資料頁記載之中文姓名、國民身分證統一編號、性別、出生日期及出生地,應以戶籍資料為準。**

無戶籍國民護照之中文姓名,應依我國民法及姓名條例相關規定取用及更改。

第 13 條　**【姓名一個為限】**

護照中文姓名及外文姓名均以一個為限;中文姓名不得加列別名,外文別名除本細則另有規定外,以一個為限。

第 14 條　**【外文姓名記載】**

國民身分證載有外文姓名者,護照外文姓名應以國民身分證為準。

國民身分證未記載外文姓名之**在臺設有戶籍國民及無戶籍國民,護照外文姓名之記載方式如下:**

一、護照外文姓名應以英文字母記載,非屬英文字母者,應翻譯為英文字母;該非英文字母之姓名,得加簽為外文別名。

二、申請人首次申請護照時,無外文姓名者,以中文姓名之國家語言讀音逐字音譯為英文字母。但臺灣原住民、其他少數民族及歸化我國國籍者,得以姓名並列之羅馬拼音作為外文姓名。

三、申請人首次申請護照時,已有英文字母拼寫之外文姓名,載於下列文件者,得優先採用:

（一）我國或外國政府核發之外文身分證明或正式文件。

（二）國內外醫院所核發之出生證明。

（三）經教育主管機關正式立案之公、私立學校製發之證明文件。

四、申請換、補發護照時，應沿用原有外文姓名。但原外文姓名有下列情形之一者，得申請變更外文姓名：

（一）音譯之外文姓名與中文姓名之國家語言讀音不符者。依此變更者，以一次為限。

（二）音譯之外文姓名與直系血親或兄弟姊妹姓氏之拼法不同者。

（三）已有第三款各目之習用外文姓名，並繳驗相關文件相符者。

五、申請換、補發護照時已依法更改中文姓名，其外文姓名應以該中文姓名之國家語言讀音逐字音譯。但已有第三款各目之習用外文姓名，並繳驗相關文件相符者，得優先採用。

六、外文姓名之排列方式，姓在前、名在後，且含字間在內，不得超過三十九個字母。

七、已婚者申請外文姓名加冠、改從配偶姓或回復本姓，或離婚、喪偶者申請外文姓名回復本姓，應檢附相關證明文件。

第 14-1 條　【外文別名記載】

護照外文別名之記載方式如下：

一、外文別名應有姓氏，並應與外文姓名之姓氏一致，或依申請人對其中文姓氏之國家語言讀音音譯為英文字母。但已有前條第二項第三款各目之證明文件，不在此限。名則應符合一般使用之習慣。

二、依前條第二項第四款或第五款變更外文姓名者，原有外文姓名應列為外文別名，但得於下次換、補發護照時免列。原已有外文別名者，得以加簽第二外文別名方式辦理，其他情形均不得要求增列第二外文別名。

三、申請換、補發護照時，應沿用原有外文別名。但有下列情形之一者，不在此限：

（一）依第二款但書免列者。

（二）已有前條第二項第三款各目之證明文件，得申請變更外文別名，且原外文別名應予刪除，不得再另加簽為第二外文別名。

第 15 條 【出生地記載】

　　護照之出生地記載方式如下：

一、在國內出生者：依出生之省、直轄市或特別行政區層級記載。

二、在國外出生者：記載其出生國國名。

　　在臺設有戶籍國民其國民身分證或戶籍資料未載有出生地者，申請人應以書面具結出生地，並於其上簽名；在國外出生者，應附相關證明文件。

　　無戶籍國民應繳驗載有出生地之出生證明、外國護照、居留證件或當地公證人出具之證明書。

第 16 條 【護照加簽】

　　持照人依本條例十七條規定申請護照加簽者，應填具護照加簽申請書，並檢附相關證明文件，由主管機關或駐外館處查驗後辦理。

　　本條例第十七條所定護照加簽項目如下：

一、外文別名加簽。

二、僑居身分加簽。

三、其他經主管機關核准之加簽。

　　無內植晶片護照加簽或修正項目如下：

一、外文姓名、外文別名之加簽或修正。

二、僑居身分加簽。

三、出生地修正。

四、其他經主管機關核准之加簽或修正。

　　外交及公務護照之職稱，得依前項第四款辦理修正。

　　同一本護照以同一事項申請加簽或修正者，以一次為限。

　　護照加簽或修正之戳記，由主管機關製定。

第二項第二款及第三項第二款僑居身分之認定，依僑務委員會主管之法規辦理。

第 17 條　【護照瑕疵】

本條例第十九條第一項第五款**所稱瑕疵**，指下列情形之一：

一、機器可判讀護照資料閱讀區無法以機器判讀。

二、所載資料或影像有錯誤。

三、護照封皮、膠膜、內頁、縫線或印刷發生異常現象。

前項護照之瑕疵不可歸責於持照人者，依原護照所餘效期免費換發護照，主管機關並得將原護照註銷不予發還。

第 18 條　【護照遺失或滅失】

本條例第二十條所稱護照遺失或滅失，指遺失或滅失未逾效期護照之情形。

護照經申報遺失後尋獲者，該護照仍視為遺失。

第 19 條　【證件偽造變造嫌疑】

申請人未依本條例第二十一條規定補正或到場說明者，除依規定不予核發護照外，所繳護照規費不予退還。

申請人所繳證件有偽造、變造嫌疑者，得暫不予退還。

第 20 條　【駐外館處受理護照】

駐外館處受理核、換、補發護照之申請，應將護照申請資料傳送至領事事務局代繕護照，並於完成發照日當日傳送該局建檔；就地製發無內植晶片護照資料，亦同。遺失護照資料應於當日傳送該局註銷。

駐外館處應將前項護照申請書正本送至領事事務局建檔。

領事事務局應將第一項護照之資料，連同該局核、換、補發及遺失護照之資料，逐日以電腦連線傳送內政部移民署。

第 21 條　【供查驗護照】

本條例第二十四條第二項所稱出示護照，指受理領務案件申請人及其法定代理人所提具供查驗之護照。

第 22 條　【護照擅自增刪】

　　本條例第二十五條第二項第二款所定情形，**指持照人擅自於護照增刪塗改或加蓋圖戳**，並向主管機關、駐外館處或其他權責機關行使該護照，且有下列情形之一者：

一、護照已無法回復原狀。

二、護照可回復原狀，惟經要求持照人回復原狀，持照人拒絕回復。

　　前項情形，主管機關或駐外館處認屬變造護照者，應依本條例第二十五條第一項規定辦理；其非屬變造護照者，應依同條第二項規定辦理。

第 23 條　【專供返國護照】

　　駐外館處依本條例第二十六條第一項核發專供返國護照，除經主管機關同意者外，以核發一個月至三個月效期為限。

第 24 條　【領事事務局電腦取得資料】

　　本條例第三十五條所定向相關機關取得資料，指領事事務局得經由電腦連結取得下列資料：

一、內政部之國籍變更、戶籍及國民身分證補、換發資料。

二、內政部役政署之兵役資料。

三、內政部移民署之入出國日期、依法律限制或禁止出國、通緝及保護管束資料。

第 25 條　【須附中文譯本】

　　依本細則及本條例授權訂定之辦法規定應繳附之文件為外文者，除英文外，須附中文譯本；其在國外製作，且非在當地國使用者，其外文本及中文譯本均應經駐外館處驗證；在當地國使用，駐外館處認有必要者，亦同。

　　前項文書，在香港、澳門製作者，主管機關、駐外館處或行政院在香港、澳門設立或指定機構或委託之民間團體辦理護照業務，準用前項規定。

　　第一項文書，在大陸地區製作者，主管機關、駐外館處或行政院在香港、澳門設立或指定機構或委託之民間團體辦理護照業務，應要求當事人送由行政院設立或指定之機構或委託之民間團體驗證。

第 26 條　　【施行】

　　本細則自發布日施行。

第三節　　在國內首次申請普通護照說明書

版本：2022/5/31

1. **辦理方式**：**必須親自辦理，親辦方式如下：**

 方式 1：**本人親自至外交部領事事務局**（以下簡稱領務局）**或外交部中、南、東部或雲嘉南辦事處**（以下簡稱外交部四辦）**辦理。**

 方式 2：**若本人未能以上述方式親自辦理，亦可親自持憑申請護照應備文件，向全國任一戶政事務所**（以下簡稱戶所）**臨櫃辦理「人別確認」後，再委任代理人**（如親屬、旅行社等）**續辦護照。**（請另詳「首次申請護照人別確認說明書」【戶政事務所辦理人別確認後，申請人續委任代理人代辦護照專用】）

 方式 3：**若無急需使用護照，亦可在戶所申辦護照。**（請另詳「戶政事務所受理「首次申請護照親辦一處收件全程服務」說明書【申請人在戶所申辦護照之「一站式服務」專用】」）

2. **應備文件**：方式 1 應備文件表列如下（方式 2 及方式 3 請另詳各說明書）：

應備文件 申請人	申請人國籍證明文件		簡式護照資料表（國內申請護照專用） （註 1）	符合規格照片 2 張（或於網路填表時一併上傳數位照片後可免附） （註 2）	法定代理人（註 3）新式國民身分證正本及監護權證明文件 （註 4）	陪同者新式國民身分證正本
	新式國民身分證正本	戶口名簿或 3 個月內戶籍謄本				
滿 18 歲以上	V		V	V		
滿14至未滿18歲 （註 5）	V		V	V	V	
未滿 14 歲，由法定代理人陪同	V （已領新式國民身分證者改繳身分證）		V	V	V	

應備文件 申請人	申請人國籍證明文件		簡式護照資料表（國內申請護照專用） （註1）	符合規格照片2張（或於網路填表時一併上傳數位照片後可免附） （註2）	法定代理人（註3）新式國民身分證正本及監護權證明文件 （註4）	陪同者新式國民身分證正本
	新式國民身分證正本	戶口名簿或3個月內戶籍謄本				
未滿14歲，由法定代理人委任陪同人（註5、註6）陪同		V （已領新式國民身分證者改繳身分證）	V	V	V	V （限三親等；須附關係證明文件正本）
滿18歲以上受監護宣告，由法定代理人陪同	V		V	V	V	
滿18歲以上受監護宣告，由法定代理人委任陪同人（註5、註7）陪同	V		V	V	V	V

（資料來源：外交部領事事務局網站）

3. **填表說明：**

(1) **照片**：2 **張**（1 張黏貼，另 1 張浮貼於「簡式護照資料表」上）。**照片規格**（直 4.5 公分且橫 3.5 公分，不含邊框；人像自頭頂至下顎之長度介於 3.2 至 3.6 公分）**須符合最近 6 個月內拍攝、彩色、光面、白色背景等規定，詳細說明請參閱領務局網站「晶片護照照片規格」**。若欲上傳數位照片請使用個人申辦護照網路填表及預約系統，並以彩色列印「簡式護照資料表」（若以黑白列印則須另附 1 張規格相同彩色實體照片）。

(2) **外文姓名**：首次申請護照時，無外文姓名者，以中文姓名之國家語言讀音逐字音譯為英文字母。但臺灣原住民、其他少數民族及歸化我國國籍，得以姓名並列之羅馬拼音作為外文姓名。

(3) **外文別名**：外文別名應有姓氏，並應與外文姓名的姓氏一致，或依申請人對其中文姓氏的國家語言讀音音譯為英文字母。倘有足資證明的文件（註 8），得優先採用作為外文別名。

(4) 晶片護照資料頁內容必須與晶片儲存內容一致，因此護照資料頁的個人資料如

有任何變更，不得以申請加簽或修改資料方式辦理，應申請換發護照。

4. **規費：在國內年滿 14 歲者申請（換）護照效期皆為 10 年**（遺失補發者的護照效期仍以 5 年為限），**護照規費為每本新臺幣 1,300 元；未滿 14 歲者護照效期縮減為 5 年**（遺失補發者的護照效期以 3 個月為限），**每本收費新臺幣 900 元。**

5. **受理時間及所需工作天數：**

 (1) 受理時間：星期一至星期五早上 8：30 至下午 5：00，中午不休息；另每星期三延長受理護照申辦及發照服務至晚間 8：00 止（國定例假日除外）。

 (2) **工作天數**（自繳費的次半日起算）：**一般件為 4 個工作天；遺失補發為 5 個工作天。**

6. **聯絡方式：**領務局 02-23432807 或 02-23432808，中部辦事處 04-22510799，南部辦事處 07-7156600，東部辦事處 03-8331041，雲嘉南辦事處 05-2251567。

※注意事項：依國際慣例，護照有效期限須半年以上始可入境其他國家。

註 1：

 (1) 申辦護照可採網路填表或紙本填寫簡式護照資料表。

 (2) 首次申請護照擬先在戶所做完人別確認，再委任交通部觀光局核准的綜合或甲種旅行社代辦者，請填簡式護照資料表（首次申請戶所一站式收件／人別確認用）及 D 式委任書或 E 式複委任書。

註 2：委任交通部觀光局核准的綜合或甲種旅行社代辦者，申請人如提供代辦旅行社符合「晶片護照照片規格」之照片電子檔成功上傳本局「旅行社團件申辦護照網路填表及照片上傳系統」，得免附 2 張彩色實體照片。

註 3：法定代理人：指依法得行使權利、負擔義務的父或母或監護人。

註 4：未婚且未滿 18 歲的未成年人及受監護宣告之人申請護照，應先經父或母或監護人在簡式護照資料表下方之「同意書」簽名表示同意，並應繳驗新式國民身分證正本。倘父母離婚或為受監護宣告人的監護人，父或母或監護人請提供有權行使、負擔權利義務的證明文件正本（如含詳細記事的戶口名簿或 3 個月內戶籍謄本）。

註 5：若法定代理人未陪同，須事先填妥並簽署「簡式護照資料表」下方之「同意書」相關欄位，另應繳驗該法定代理人新式國民身分證正本（「簡式護照資料表」可至領務局網站下載）。

註 6：護照申請人須由法定代理人或法定代理人委任直系血親尊親屬或旁系血親三親等內親屬陪同辦理，陪同辦理者應攜法定代理人填妥之委任陪同書（B 式）正本，並另繳驗親屬關係證明文件（如戶口名簿或最近 3 個月內申請之戶籍謄本）。

註 7：護照申請人須由法定代理人陪同辦理，倘法定代理人不克前往，須由陪同人（與申請人關係不限）持法定代理人填妥之委任書（C 式）正本陪同本人辦理。

註 8：足資證明的文件如下：

 (1) 我國或外國政府核發之外文身分證明或正式文件。

 (2) 國內外醫院所核發之出生證明。

 (3) 經教育主管機關正式立案之公、私立學校製發之證明文件。

※國內護照規費及加收速件處理費說明書

版本：2020/8/12

1. **國內申請護照規費為每本新臺幣 1,300 元，未滿 14 歲者因護照效期縮減，每本為 900 元。**

2. **作業天數及收費金額：**

 (1) **一般申請新照及換發案件，於受理後 4 個工作天（不含例假日）領取。**（例如星期一上午受理，星期五上午可領取）

 (2) **遺失申請補發案件，於受理後 5 個工作天（不含例假日）領取，但若為多次遺失，本局依法得再延長審核期間。**

 (3) **若要求提前領照，應加收速件處理費，每提前 1 個工作天加收 300 元。**

申辦類別	作業時程		規費及速件費（新臺幣）	
			未滿 14 歲	14 歲以上
普通件	一般申辦（換）：於受理後 4 個工作天領取		900 元	1,300 元
	遺失補發：於受理後 5 個工作天領取			
速 件	加收速件處理費	提前 1 個工作天（註 1）領取：加收 300 元	1,200 元	1,600 元
		提前 2 個工作天領取：加收 600 元	1,500 元	1,900 元
		提前 3 個工作天領取：加收 900 元	1,800 元	2,200 元

（資料來源：外交部領事事務局網站）

註 1：提前領取時間未滿 1 個工作天者，以 1 個工作天計。

※注意事項：

申請案經本局受理並開立收據後，若於事後才要求提前領取，其收費方式及工作天數如下：

1. 原為一般案件者，應補交速件費 900 元，並自繳費後 1 個工作天領取。

2. 原已申請速件處理者，得以補繳差額方式再申請提前，惟以補足 900 元為限，並自補足差額後 1 個工作天領取。

※海外護照規費及加收速件處理費說明書

版本：2020/11/2

在國外申請普通護照之費額如下：

1. **內植晶片護照：每本收費美金四十五元。**但未滿十四歲者、男子已出境年滿十八歲之翌年一月一日起，尚未履行或未免除兵役義務致護照效期縮減者，**每本收費美金三十一元。**

2. **無內植晶片護照：因急需使用，不及等候內植晶片護照之核、換、補發者，每本收費美金十元。**

3. 經內政部許可喪失國籍，尚未取得他國國籍者，依內植晶片護照費額收費。

 註：護照規費詳參「中華民國普通護照規費收費標準」。

第四節　役男出境處理辦法

版本：2019/4/26

中華民國 108 年 4 月 26 日內政部台內役字第 1081023008 號令修正發布第 5、7、11、13、16 條條文；增訂第 5-1 條條文；並刪除第 17 條條文

第 1 條　本辦法依兵役法施行法第四十八條第四項規定訂定之。

第 2 條　**年滿十八歲之翌年一月一日起至屆滿三十六歲之年十二月三十一日止，尚未履行兵役義務之役齡男子（以下簡稱役男）申請出境，依本辦法及入出境相關法令辦理。**

第 3 條　本辦法**所稱出境，指離開臺灣地區。**

　　　　　前項臺灣地區，指臺灣地區與大陸地區人民關係條例第二條所定之臺灣地區。

第 4 條　**役男申請出境應經核准，其限制如下：**

一、 在學役男修讀國內大學與國外大學合作授予學士、碩士或博士學位之課程申請出境者，**最長不得逾二年；其核准出境就學，依每一學程為之，且返國期限截止日，不得逾國內在學緩徵年限。**

二、 代表我國參加國際數理學科（不含亞洲物理、亞太數學及國際國中生科學）奧林匹亞競賽或美國國際科技展覽獲得金牌獎或一等獎，經教育部

推薦出國留學者，得依其出國留學期限之規定辦理；**其就學年齡不得逾三十歲。**

三、 在學役男因奉派或推薦出國研究、進修、表演、比賽、訪問、受訓或實習等原因申請出境者，**最長不得逾一年**，且返國期限截止日，不得逾國內在學緩徵年限；其以研究、進修之原因申請出境者，**每一學程以二次為限。**

四、 未在學役男因奉派或推薦代表國家出國表演或比賽等原因申請出境者，**最長不得逾六個月。**

五、 役男申請出境至國外就學者，應取得國外學校入學許可。赴香港或澳門就學役男，準用之。

六、 役男申請出境至大陸地區就學者，應取得教育部所採認大陸地區大學校院正式學歷學校及科系入學許可。

七、 因前六款以外原因經核准出境者，**每次不得逾四個月。**

役男申請進入大陸地區者，準用前項第一款至第四款及第七款規定辦理。但前項第一款、第二款之準用，以就讀教育部所採認之大陸地區大學校院正式學歷學校及科系者為限。

役男依第一項第五款或第六款規定申請出境就學者，其就讀學歷及就學最高年齡之限制，準用第五條第一項規定辦理。

第 5 條 役齡前出境或依前條第一項第五款經核准出境，**於十九歲徵兵及齡之年一月一日以後在國外就學之役男，符合下列各款情形者，得檢附經驗證之在學證明，向內政部移民署（以下簡稱移民署）申請再出境；其在國內停留期間，每次不得逾三個月：**

一、 在國外就讀經當地國教育主管機關立案之高級中等以上學歷學校。

二、 就學最高年齡，大學以下學歷者至二十四歲，研究所碩士班至二十七歲，博士班至三十歲。但大學學制超過四年者，每增加一年，得延長就學最高年齡一歲，畢業後接續就讀碩士班、博士班者，均得順延就學最高年齡，其順延博士班就讀最高年齡，以三十三歲為限。以上均計算至當年十二月三十一日止。

前項役男返國停留期限屆滿，須延期出境者，依下列規定向移民署辦理，最長不得逾三個月：

一、因重病、意外災難或其他不可抗力之特殊事故，檢附就醫醫院診斷書及相關證明者。

二、因就讀學校尚在連續假期間，檢附經驗證之就讀學校所開具之假期期間證明者。

依第一項規定申請並經核准再出境者，於其核准就讀學歷及就學最高年齡限制內可多次出境。但未在國外繼續就學時，應返國履行兵役義務，並向戶籍地鄉（鎮、市、區）公所告知其原核准出境就學原因消滅。

役齡前出境，於十九歲徵兵及齡之年一月一日以後在香港或澳門就學之役男，準用前三項規定辦理。依前條第一項第五款經核准出境香港或澳門就學者，亦同。

役齡前出境或依前條第一項第六款經核准出境，於十九歲徵兵及齡之年一月一日以後在大陸地區就學之役男，並就讀教育部所採認之大陸地區大學校院正式學歷學校及科系，而修習學士、碩士或博士學位者，準用第一項至第三項規定辦理。但經核准赴大陸地區投資之臺商及其員工之子，於役齡前或十九歲徵兵及齡之年一月一日以後赴大陸地區，並就讀當地教育主管機關立案之正式學歷學校，而修習學士、碩士或博士學位者，於屆役齡後申請再出境，應檢附父或母任職證明，並準用第一項至第三項規定辦理。

第 5-1 條 依第四條第一項第七款經核准出境，已出境在國外就學之役男，符合前條第一項就讀學歷及就學最高年齡之限制者，得檢附經驗證之在學證明向戶籍地鄉（鎮、市、區）公所申請變更出境原因為出境就學，轉報直轄市、縣（市）政府核准。

前項經核准變更出境原因為出境就學者，準用前條第一項至第三項規定辦理。

依第四條第一項第七款經核准出境，已出境在香港或澳門就學之役男，準用第一項及前條第一項至第三項規定辦理。

依第四條第一項第七款經核准出境，已出境在大陸地區就學之役男，並就讀教育部所採認之大陸地區大學校院正式學歷學校及科系，而修習學士、

碩士或博士學位者，或經核准赴大陸地區投資之臺商及其員工之子，就讀當地教育主管機關立案之正式學歷學校，而修習學士、碩士或博士學位者，準用第一項及前條第一項至第三項規定辦理。

第 6 條　**役男已出境尚未返國前，不得委託他人申請再出境；出境及入境期限之時間計算，以出境及入境之翌日起算。**

第 7 條　第四條第一項第一款及第三款在學役男申請出境，由其國內就讀學校造冊，並以公文檢附相關證明，向戶籍地直轄市、縣（市）政府申請核准。第四條第一項第二款經教育部推薦出國留學役男申請出境，由其自行檢附相關證明，向戶籍地直轄市、縣（市）政府申請核准。第四條第一項第四款未在學役男申請出境，由其自行檢附相關證明，向戶籍地鄉（鎮、市、區）公所申請核准。

　　第四條第一項第五款、第六款役男申請出境，由其自行檢附相關證明，向移民署申請核准。第四條第一項第七款役男申請出境，由戶籍地鄉（鎮、市、區）公所核准。

　　前項未在學役男因上遠洋作業漁船工作者，由船東出具保證書，經轄區漁會證明後提出申請；因參加政府機關主辦之航海、輪機、電訊、漁撈、加工、製造或冷凍等專業訓練，須上遠洋作業漁船實習者，由主辦訓練單位提出申請。

　　前項遠洋作業漁船，指總噸數在一百噸以上、經漁業主管機關核准從事對外漁業合作或以國外基地作業之漁船。

第 8 條　役男出境期限屆滿，因重病、意外災難或其他不可抗力之特殊事故，未能如期返國須延期者，應檢附經驗證之當地就醫醫院診斷書及相關證明，向戶籍地鄉（鎮、市、區）公所申請延期返國，轉報直轄市、縣（市）政府核准。申請延期返國期限，每次不得逾二個月，延期期限屆滿，延期原因繼續存在者，應出具經驗證之最近診療及相關證明，重新申請延期返國。

　　在遠洋作業漁船工作之役男，未能如期返國須延期者，由船東檢具相關證明，並出具保證書經轄區漁會證明後，向戶籍地鄉（鎮、市、區）公所申請延期返國，轉報直轄市、縣（市）政府核准，延期期限至列入徵集梯次時止。但最長不得逾年滿二十四歲之年十二月三十一日。

審核通過參與中央政府機關專案計畫之役男，經核准出境，未能如期完成專案計畫返國須延期者，應由專案計畫機關檢具證明文件向戶籍地鄉（鎮、市、區）公所申請延期返國，轉報直轄市、縣（市）政府核准，延期期限累計最長不得逾三年，並不得逾年滿三十歲之年十二月三十一日。

第 9 條 役男有下列情形之一者，限制其出境：

一、已列入梯次徵集對象。

二、經通知徵兵體檢處理。

三、歸國僑民，依歸化我國國籍者及歸國僑民服役辦法規定，應履行兵役義務。

四、依兵役及其他法規應管制出境。

前項第一款至第三款役男，因直系血親或配偶病危或死亡，須出境探病或奔喪，檢附經驗證之相關證明，經戶籍地直轄市、縣（市）政府核准者，得予出境，期間以三十日為限。

第一項第二款役男經完成徵兵體檢處理者，解除其限制。第一項第三款役男經履行兵役義務者，解除其限制。

役男有第一項第四款所定情形，由司法、軍法機關或該管中央主管機關函送移民署辦理。

第 10 條 **役男出境逾規定期限返國者，不予受理其當年及次年出境之申請。**

前項役男直系血親或配偶病危或死亡，須出境探病或奔喪者，得依前條第二項規定辦理。

第 11 條 依第五條、第五條之一、第八條及第九條規定應繳附之文件，其在國外、香港或澳門製作者，應經我駐外使領館、代表處、辦事處、行政院在香港或澳門設立或指定機構或委託之民間團體驗證；其在大陸地區製作者，應經行政院設立或指定之機構或委託之民間團體驗證。

前項文件為外文者，並應檢附經前項所定單位、機關（構）或團體驗證或國內公證人認證之中文譯本。

第 12 條 **護照加蓋尚未履行兵役義務戳記者，未經內政部核准，其護照不得為僑居身分加簽。**

第 13 條　各相關機關對申請出境之役男,依下列規定配合處理:

一、外交部領事事務局(以下簡稱領務局):

　　於核發護照時,協助宣導尚未履行兵役義務役男出境應經核准相關規定。

二、移民署:

　　(一) 對役男申請出境,符合規定者,核准出境。

　　(二) 每日將核准出境之役男入出境動態資料傳送戶役政資訊系統。

　　(三) 經核准出境之役男,出境逾規定期限者,逾期資料傳送戶役政資訊系統。

三、直轄市、縣(市)政府:

　　(一) 依據學校造送之名冊或移民署傳送至戶役政資訊系統之逾期資料,對逾期未返國役男,通知鄉(鎮、市、區)公所對本人、戶長或其家屬催告。

　　(二) 經催告仍未返國接受徵兵處理者,徵兵機關得查明事實並檢具相關證明,依妨害兵役治罪條例規定,移送法辦。

　　(三) 對役男申請出境,符合規定者,核准出境。

　　(四) 督導鄉(鎮、市、區)公所辦理役男出境及出境就學後之清查、統計及後續之徵兵處理作業。

四、鄉(鎮、市、區)公所:

　　(一) 對出境逾期未返國役男,以公文對本人、戶長或其家屬進行催告程序,其催告期間為一個月。

　　(二) 役男出境及其出境後之入境,戶籍未依規定辦理,致未能接受徵兵處理者,查明原因,轉報直轄市、縣(市)政府辦理,經各該政府認有違妨害兵役治罪條例者,移送法辦。

　　(三) 對役男申請出境,符合規定者,核准出境。

　　(四) 役男出境及出境就學後,經清查未符合就讀學歷及就學最高年齡限制規定者,以公文對本人、戶長或其家屬進行催告程序,催告期間為三個月,並通知其補行徵兵處理。經催告仍未返

國，致未能接受徵兵處理者，查明原因，轉報直轄市、縣（市）政府辦理，經各該政府認有違妨害兵役治罪條例者，移送法辦。

第 14 條 **在臺原有戶籍兼有雙重國籍之役男，應持中華民國護照入出境；其持外國護照入境，依法仍應徵兵處理者，應限制其出境至履行兵役義務時止。**

第 15 條 基於國防軍事需要，得由國防部會同內政部陳報行政院核准停止辦理一部或全部役男出境。

第 16 條 依法免役、禁役之役男辦理入出境手續，不受本辦法限制。

　　歸化我國國籍者、僑民、大陸地區、香港、澳門來臺役男，依法尚不須辦理徵兵處理者，應憑相關證明，向移民署申請出境核准。

第 17 條 （刪除）

第 18 條 本辦法自發布日施行。

第五節　中華民國簽證介紹

➤ 簽證之意義

版本：2020/1/22

　　簽證在意義上為一國之入境許可。依國際法一般原則，國家並無准許外國人入境之義務。目前國際社會中鮮有國家對外國人之入境毫無限制。各國為對來訪之外國人能先行審核過濾，確保入境者皆屬善意以及外國人所持證照真實有效且不致成為當地社會之負擔，乃有簽證制度之實施。

＊ 依據國際實踐，簽證之准許或拒發係國家主權行為，故中華民國政府有權拒絕透露拒發簽證之原因。

1. **簽證類別：** 中華民國的簽證依申請人的**入境目的**及**身分**分為四類：

 (1) 停留簽證(VISITOR VISA)：係屬短期簽證，在臺停留期間在 180 天以內。

 (2) 居留簽證(RESIDENT VISA)：係屬於長期簽證，在臺停留期間為 180 天以上。

 (3) 外交簽證(DIPLOMATIC VISA)。

 (4) 禮遇簽證(COURTESY VISA)。

2. **入境限期**（簽證上 VALID UNTIL 或 ENTER BEFORE 欄）：係指簽證持有人使用該簽證之期限，例如 VALID UNTIL（或 ENTER BEFORE）APRIL 8, 1999 即 1999 年 4 月 8 日後該簽證即失效，不得繼續使用。

3. **停留期限**(DURATION OF STAY)：指簽證持有人使用該簽證後，自入境之翌日（次日）零時起算，可在臺停留之期限。

 · **停留期一般有 14 天，30 天，60 天，90 天等種類**。持停留期限 60 天以上未加註限制之簽證者倘須延長在臺停留期限，須於停留期限屆滿前，檢具有關文件向停留地之**內政部移民署服務站**申請延期。

 · 居留簽證不加停留期限：應於入境次日起 15 日內或在臺申獲改發居留簽證簽發日起 15 日內，向居留地所屬之**內政部移民署服務站**申請外僑居留證(ALIEN RESIDENT CERTIFICATE)及重入國許可(RE-ENTRY PERMIT)，居留期限則依所持外僑居留證所載效期。

4. **入境次數**(ENTRIES)：分為單次(SINGLE)及多次(MULTIPLE)兩種。

5. **簽證號碼**(VISA NUMBER)：旅客於入境應於 E/D 卡填寫本欄號碼。

6. 註記：係指簽證申請人申請來臺事由或身分之代碼，持證人應從事與許可目的相符之活動。（**簽證註記欄代碼表**）

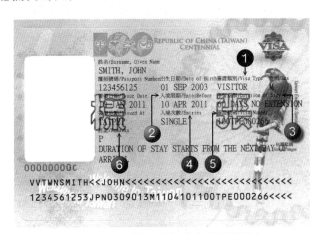

（資料來源：外交部領事事務局網站）

第六節　旅外國人急難救助實施要點

版本：2018/11/22

中華民國 107 年 11 月 22 日外授領三字第 1077000587 號令修正

◎注意：僑居外國之我國國民不適用本要點◎

一、外交部為明確規範駐外使領館、代表處、辦事處或外交部授權機構（以下簡稱駐外機構）提供旅外國人遭遇緊急困難（以下簡稱急難）之協助範圍及方式，以提升為民服務品質，特訂定本要點。

二、本要點所稱**旅外國人，係指持用中華民國護照出國且在臺灣地區設有戶籍之國民，不包括前往大陸、香港、澳門地區者。**

三、本要點所稱**急難**，係指旅外國人遭遇下列情況：

（一）護照遺失。

（二）遭外國政府逮捕、拘禁或拒絕入出境。

（三）因意外事故受傷、突發或緊急狀況無法自行就醫、失蹤或死亡。

（四）遭偷竊、詐騙等犯罪侵害，情節嚴重需駐外機構協助者。

（五）遭搶劫、綁架、傷害等各類嚴重犯罪之侵害事項。

（六）遭遇天災、事變、戰爭、內亂等不可抗力之事件。

（七）其他經外交部或駐外機構認定須予緊急協助者。

四、駐外館處均應設置急難救助服務電話專線，以供旅外國人發生急難時聯繫之用。

駐外機構急難救助服務電話專線由館長審酌轄區業務情形，責成各機關配屬駐外機構內部之人員共同輪流值機；值機人員接獲訊息後，應迅速通報業務主管人員處理。

五、駐外機構獲悉轄區內有旅外國人遭遇急難時，應即設法聯繫當事人或聯繫當地主管單位或透過其他可提供狀況資訊之管道，迅速暸解狀況。並視情況需要，派員或委請當地僑團、慈善團體、其他團體或個人，前往探視。

六、**駐外機構於不牴觸當地國法令規章及保護個人隱私之範圍內，得視實際情況需要，提供遭遇急難之旅外國人下列協助：**

（一）補發護照或核發入國證明書。

（二）代為聯繫通知家屬、親友或雇主，並由其等聯繫保險公司安排醫療、安置、提供返國及理賠等相關事宜。

（三）協助重大犯罪案件受害者向當地警察機關報案及轉介當地司法或社福單位協助或保護。

（四）提供當地醫師、醫院、葬儀社、律師、公證人或專業翻譯人員之參考名單。

（五）應遭外國政府逮捕、拘禁之當事人要求，並經該外國政府同意後，行使領事探視權。

（六）提供遭遇天災、事變、戰爭、內亂等不可抗力事件之因應資訊及必要協助。

（七）其他為維護旅外國人生命及人身安全之必要協助。

七、**駐外機構處理急難事件時，除本要點另有規定外，不提供下列協助：**

（一）金錢或財務方面之濟助。

（二）干涉外國司法或行政決定。

（三）提供涉及司法事件之法律意見、擔任代理人或代為出庭。

（四）代為起訴或上訴；擔任民、刑事案件之傳譯或保證人。

（五）為旅外國人住院作保。但情況危急亟需住院治療否則有生命危險，且確實無法及時聯繫其親友或保險公司處理者不在此限。

（六）代墊或代繳醫療、住院、旅費、罰金、罰鍰、保釋金及律師費等款項。

（七）無關急難與人身安全協助之翻譯、轉信及保管或協尋、代收、轉寄個人物品等。

（八）介入或調解民事、刑事、商業或勞資糾紛。

　　駐外機構針對前項第七款及第八款之情形，得提供當地國相關專業組織或個人聯繫資訊，以供旅外國人參考運用。

八、**駐外機構可透過下列方式，協助遭遇急難之旅外國人，獲得財務方面之濟助：**

（一）請當事人之親友、雇主或保險公司轉帳至駐外機構所指定之銀行帳戶後，再由駐外館處轉致當事人。

（二）請當事人之親友、雇主或保險公司先向外交部繳付款項，經外交部轉請駐外機構將等額款項轉致當事人。

九、 旅外國人遭遇急難，駐外機構經確認當事人無法立即於短時間內依第八點方式獲得財務濟助，且有迫切返國需要者，得代購最經濟之返國機票，**及提供當事人於候機返國期間不逾五百美元（或等值當地幣）之基本生活費用借款**，並應請當事人先簽訂急難救助款借貸契約書，同意於立約日次日起六十日內主動將借款（含機票款）歸還外交部。

十、 **旅外國人有下列情事之一者，除有立即危及其生命、身體或健康之情形者外，駐外館處應拒絕提供金錢借貸：**

（一） 曾向駐外館處借貸金錢尚未清償。

（二） 拒絕與其親友、雇主聯繫請求濟助或向保險公司申請理賠。

（三） 拒絕簽訂急難助款借貸契約書。

（四） 不願返國。

（五） 拒絕詳實提供身分資料或隱瞞事實情況。

十一、駐外機構依據第九點提供之借款屆期未獲清償，或依據第七點第五款但書履行保證債務者，由外交部負責依法追償。前項應依法追償之債務，應造冊列管並持續依法積極催收。

前項應依法追償之債務，應造冊列管並持續依法積極催收。

十二、駐外機構在提供國人急難救助時，考量其屬第三點第六款所規範之不可抗力事件且具有個案特殊性者，得於呈報外交部同意後，以專案無償補助國人緊急安置及返國相關費用。

十三、駐外機構為因應重大災害或處理急難協助，必要時得依規費法規定免收領務規費。

十四、駐外機構秉持專業提供遭遇急難之旅外國人必要協助，如有濫用駐外機構急難救助者，駐外機構得拒絕提供協助。

Tourism
Administration and Laws

入出境規定

07
CHAPTER

第一節　入境旅客攜帶行李物品報驗稅放辦法

版本：2022/12/30

中華民國 111 年 12 月 30 日財政部台財關字第 1111033356 號令修正發布第 11、18 條條文及第 4 條條文之附表；並自 112 年 1 月 1 日施行

第一章　總　則

第 1 條　　【制定法源】

本辦法依**關稅法第二十三條第二項及第四十九條第三項**規定訂定之。

第 2 條　　【行李物品之報驗稅放】

入境旅客攜帶**隨身及不隨身行李物品**之**報驗稅放**，依本辦法之規定。

前項不隨身行李物品指不與入境旅客同機或同船入境之行李物品。

第 3 條　　【簡化並加速查驗】

為簡化並加速入境旅客隨身行李物品之查驗，得視實際需要對入境旅客行李物品**實施紅綠線或其他經海關核准方式**辦理通關作業。

第 4 條　　【免稅範圍】

入境旅客攜帶行李物品，其免稅範圍以合於其本人自用及家用者為限。

入境旅客**攜帶自用之農畜水產品、菸酒、大陸地區物品、自用藥物、環境及動物用藥應予限量**，其項目及限量，依附表（見 286 頁）**之規定。**

第二章　報關及查驗

第 5 條　　【攜帶行李物品之分類】

入境旅客攜帶行李物品，合於本辦法規定之範圍及限額者，免辦**輸入許可證**，經由海關依本辦法規定辦理徵、免稅捐驗放。

入境旅客攜帶**貨樣、機器零件、原料、物料、儀器、工具等貨物**，其價值合於本辦法所規定限額者，視同行李物品，**免辦輸入許可證**，辦理徵、免**稅放行。**

前二項行李物品屬隨身攜帶之單件自用行李物品或合於關稅法第五十二條規定之貨物，並**屬於准許進口類者**，其價值不受本辦法有關限額之限制，並**得**免辦輸入許可證。

第一項及第二項之行李物品**屬於應施檢驗、檢疫品目範圍或有其他輸入規定者**，除法令另有規定者外，仍應依各該輸入規定辦理。

第 6 條　【非國內居住旅客攜帶自用應稅物品】

入境之外籍及華僑等**非國內居住旅客**攜帶自用應稅物品，**得**以登記驗放方式代替稅款保證金之繳納或授信機構之擔保。經登記驗放之應稅物品，應在**入境後六個月內**或經核准展期期限前原貨復運出口，並向海關辦理銷案，**逾限時**由海關逕行填發稅款繳納證補徵之，並停止其該項登記之權利。

第 7 條　【紅綠線通關作業】

入境旅客於入境時，其行李物品品目、數量合於第十一條免稅規定且無其他應申報事項者，**得**免填報中華民國海關申報單向海關申報，並得**經綠線檯通關**。

入境旅客攜帶管制或限制輸入之行李物品，或有下列情形之一者，**應填報中華民國海關申報單向海關申報，並經紅線檯查驗通關：**

一、攜帶菸、酒或其他行李物品逾第十一條免稅規定。

二、攜帶外幣、香港或澳門發行之貨幣現鈔總值逾等值美幣一萬元。

三、攜帶無記名之旅行支票、其他支票、本票、匯票或得由持有人在本國或外國行使權利之其他有價證券總面額逾等值美幣一萬元。

四、攜帶新臺幣逾十萬元。

五、攜帶黃金價值逾美幣二萬元。

六、攜帶人民幣逾二萬元，超過部分，入境旅客應自行封存於海關，出境時准予攜出。

七、攜帶水產品及動植物類產品。

八、有不隨身行李。

九、**攜帶總價值逾等值新臺幣五十萬元，且有被利用進行洗錢之虞之物品。**

十、有其他不符合免稅規定或須申報事項或依規定不得免驗通關。

前項第九款所稱有被利用進行洗錢之虞之物品，指超越自用目的之鑽石、寶石及白金。

入境旅客對其所攜帶行李物品可否經由綠線檯通關有疑義時，應經由紅線檯通關。

經由綠線檯或經海關依第三條規定核准通關之旅客，海關認為必要時得予檢查，除於海關指定查驗前主動申報或對於應否申報有疑義向檢查關員洽詢並主動補申報者外，海關不再受理任何方式之申報；經由紅線檯通關之旅客，海關受理申報並開始查驗程序後，不再受理任何方式之更正。如查獲攜有應稅、管制、限制輸入物品或違反其他法律規定匿不申報或規避檢查者，依海關緝私條例或其他法律相關規定辦理。

第 8 條　　【不隨身行李物品】

應填具中華民國海關申報單向海關申報之入境旅客，如有隨行家屬，其行李物品得由其中一人合併申報，其有不隨身行李者，亦應於入境時在中華民國海關申報單報明件數及主要品目。

入境旅客之不隨身行李物品，得於旅客入境前或入境之日起六個月內進口，並應於旅客入境後，自裝載行李物品之運輸工具進口日之翌日起十五日內報關，逾限未報關者依關稅法第七十三條規定辦理。

前項不隨身行李物品進口時，應由旅客本人或以委託書委託代理人或報關業者填具進口報單向海關申報，除應詳細填報行李物品名稱、數量及價值外，並應註明下列事項：

一、　入境日期。

二、　護照號碼、入境證件號碼或外僑居留證統一證號。

三、　在華地址。

前項行李物品未在期限內進口、旅客入境時未在中華民國海關申報單上列報或未待旅客入境即先行報關者，按一般進口貨物處理，不適用本辦法相關免稅、免證之規定。但有正當理由經海關核可者，不在此限。

第 9 條　　【辦理報關手續】

入境旅客攜帶自用家用行李物品以外之貨物，以廠商名義進口者，應依關稅法第十七條規定填具進口報單，辦理報關手續。

入境旅客攜帶貴重物品或屬保稅工廠、加工出口區、科學園區及農業科技園區事業之貨樣、機器零件、儀器、原料、工具、物料等保稅貨物，**得於入境之前預先申報。**

第 10 條　　**【需辦理完稅提領或退運】**

旅客隨身行李物品以在入境之碼頭或航空站當場驗放為原則，**其難於當場辦理驗放手續者，應填具「中華民國海關申報單」向海關申報，經加封後暫時寄存於海關倉庫或國際航空站管制區內供旅客寄存行李之保稅倉庫，由**旅客本人或其授權代理人，**於入境之翌日起一個月內，**持憑海關或保稅倉庫業者原發收據及護照、入境證件或外僑居留證，**辦理完稅提領或出倉退運手續，必要時得申請延長一個月。**

前項完稅提領或出倉退運手續由代理人辦理者，應持同其身分證明文件及該旅客委託書。

第一項旅客寄存之行李物品如屬洗錢防制法第十二條第一項規定應向海關申報者，入出境時應另依洗錢防制物品出入境申報及通報辦法第四條第一項規定填報「旅客或隨交通工具服務之人員攜帶現鈔、有價證券、黃金、物品等入出境登記表」，其出倉退運手續限旅客本人辦理。

第三章　徵　免

第 11 條　　**【免徵進口稅之品目、數量、金額範圍】**

入境旅客攜帶自用家用行李物品進口，除**關稅法及海關進口稅則**已有免稅之規定，應從其規定外，其**免徵進口稅之品目、數量、金額範圍**如下：

一、酒類一公升（不限瓶數），且**以年滿十八歲之旅客為限。**

二、捲菸二百支或雪茄二十五支或菸絲一磅，且**以年滿二十歲之旅客為限。**

三、前二款以外非屬管制進口之行李物品，如在國外即為旅客本人所有，並已使用過，其品目、數量合理，其單件或一組之完稅價格在新臺幣一萬元以下，經海關審查認可者，准予免稅。

旅客攜帶前項准予免稅以外自用及家用行李物品（管制品及菸酒除外）其總值在**完稅價格新臺幣二萬元以下者，**仍予**免稅。**但有明顯帶貨營利行為或**經常出入境**且有違規紀錄者，不適用之。

前項所稱**經常出入境**係指於三十日內入出境兩次以上或半年內入出境六次以上。

第 12 條　【超出部分按海關進口稅則】

　　　　入境旅客攜帶行李物品，超出前條規定者，其超出部分應按海關進口稅則所規定之稅則稅率徵稅。**但合於自用或家用之零星物品，得按海關進口稅則總則五所定稅率徵稅。**

　　　　前項稅款之繳納，自稅款繳納證送達之**翌日起十四日內**為之，屆期未繳納者依**關稅法第七十四條**規定辦理。

第 13 條　【應徵關稅之行李物品】

　　　　應徵關稅之行李物品，其完稅價格應依**關稅法第二十九條至第三十六條**規定核定。

　　　　如依關稅法第三十五條規定核定其完稅價格時，海關得參照下列價格資料核估之：

一、財政部關稅總局蒐集之合理價格資料。

二、根據國內市價合理折算之價格資料。

三、納稅義務人提供之參考價格資料。

第 14 條　【完稅價格每人美幣二萬元】

　　　　入境旅客攜帶進口隨身及不隨身行李物品，其中應稅部分之完稅價格總和以不超過**每人美幣二萬元**為限。

　　　　前項之行李物品，屬於貨樣、機器零件、原料、物料、儀器、工具等之總值，不得超過貨品輸入管理辦法第九條第一項第三款規定進口貨品免辦**輸入許可證**之限額。但不得包括管制進口物品在內。

第 15 條　【攜帶行李物品放寬辦理】

　　　　入境旅客具有下列情形之一者，其所攜帶行李物品之價值及數量，海關得驗憑有關證件酌予放寬辦理；其具有下列兩種以上情形者，得由其**任擇其一**辦理，不得**重覆放寬優待**：

一、華僑合家回國定居，經僑務委員會證明屬實者，其所攜帶應稅部分之行李物品價值，得不受限制。

二、旅客來華居留在一年以上者，其所攜帶行李物品之數量與價值，由海關驗憑有關證件，按照第四條及第十四條所規定，酌予放寬。但最高不得超過二分之一。

三、 友邦政府代表、機關首長、學術專家或公私團體，應政府邀請參加開會或考察訪問，所攜帶行李物品之價值與數量，由海關驗憑有關證件，按照第四條及第十四條所規定，酌予放寬。但最高不得超過二分之一，如非應政府邀請入境者，應檢具主管機關核發之證明文件。

第 16 條 **【限制攜帶行李物品之範圍】**

入境旅客有下列情形之一者，其所攜帶行李物品之範圍，得予限制：

一、 有明顯帶貨營利行為或經常出入境且有違規紀錄之旅客，其所攜帶之行李物品數量及價值，得依第四條及第十四條規定折半計算。

二、 以過境方式入境之旅客，除因旅行必需隨身攜帶自用之衣服、首飾、化妝品及其他日常生活用品得免稅攜帶外，其餘所攜帶之行李物品得依前款規定辦理稅放。

三、 民航機、船舶服務人員每一班次每人攜帶入境之應稅行李物品完稅價格不得超過新臺幣五千元。其品目以准許進口類為限，如有超額或化整為零之行為者，其所攜帶之應稅行李物品，一律不准進口，應予退回國外。另得免稅攜帶少量准許進口類自用物品及紙菸五小包（每包二十支）或菸絲半磅或雪茄二十支入境。

第 17 條 **【攜帶進口行李物品超過限制範圍】**

入境旅客攜帶進口之行李物品如超過第四條、第十四條、第十五條或第十六條規定之限制範圍者，應自**入境之翌日起二個月內繳驗輸入許可證**或將超逾限制範圍部分辦理**退運或以書面聲明放棄**，必要時得**申請延長一個月**，屆期不繳驗輸入許可證或辦理退運或聲明放棄者，依**關稅法第九十六條**規定處理。

第四章 附 則

第 18 條 **【施行日】**

本辦法自發布日施行。但中華民國一百零六年六月二十八日修正發布條文，自一百零六年六月二十八日施行；一百十一年十二月三十日修正發布條文，自一百十二年一月一日施行。

※ 入境旅客攜帶自用農畜水產品、菸酒、大陸地區物品、自用藥物、環境及動物用藥限量表

（入境旅客攜帶行李物品報驗稅放辦法第四條附表）　　　　　版本：2022/12/30

說明：

一、 入境旅客攜帶行李物品合於本表品目範圍及本辦法第十一條第二項規定之限額者，准免稅、免辦輸入許可證放行，如超過前開限額而未逾本辦法第十四條第一項規定之限額者，其超過部分仍應依規定稅放。

二、 入境旅客攜帶本表物品，超過其限量或逾本辦法第十四條第一項規定之限額者，應依本辦法第十七條規定辦理。

三、 入境旅客攜帶本表物品，如屬應施檢疫品目範圍者，仍應依各該輸入規定辦理。

一、自用農畜水產品、菸酒			
品名		數量	備註
農畜水產品類		六公斤	一、 食米、花生（限熟品）、蒜頭（限熟品）、乾金針、乾香菇、茶葉各不得超過 1 公斤。 二、 鮮果實禁止攜帶。 三、 活動物及其產品禁止攜帶。但符合動物傳染病防治條例規定之犬、貓、兔及動物產品，以及經乾燥、加工調製之水產品，不在此限。其中符合動物傳染病防治條例規定之犬、貓、兔，不受限量六公斤之限制。 四、 活植物及其生鮮產品禁止攜帶。但符合植物防疫檢疫法規定者，不在此限。
菸酒類			一、 限年滿 20 歲之成年旅客攜帶，進口供自用，進口後並不得作營業用途使用。 二、 其中每人每次酒類一公升（不限瓶數），捲菸二〇〇支或菸絲 1 磅或雪茄二十五支免稅。 三、 不限瓶數，但攜帶未開放進口之大陸地區酒類限量一公升。
1	酒	五公升	
2　菸	捲菸	五條（一〇〇〇支）	
	或菸絲	五磅	
	或雪茄	一二五支	

二、大陸地區物品		
品名	數量	備註
干貝	一、二公斤	一、 食米、花生（限熟品）、蒜頭（限熟品）、乾金針、乾香菇、茶葉各不得超過一公斤。
鮑魚乾	一、二公斤	
燕窩	一、二公斤	二、 鮮果實禁止攜帶。
魚翅	一、二公斤	三、 活動物及其產品禁止攜帶。但符合動物傳染病防治條例規定之動物產品，以及經乾燥、加工調製之水產品，不在此限。
農畜水產品類	六公斤	
罐頭	各六罐	四、 活植物及其生鮮產品禁止攜帶。但符合植物防疫檢疫法規定者，不在此限。
其他食品	六公斤	

三、自用藥物及錠狀、膠囊狀食品		
品名	包裝、容量或數量	備註
西藥	一、 非處方藥每種至多十二瓶（盒、罐、條、支），合計以不超過三十六瓶（盒、罐、條、支）為限。 二、 處方藥未攜帶醫師處方箋（或證明文件）以二個月用量為限。處方藥攜帶醫師處方箋（或證明文件）者不得超過處方箋（或證明文件）開立之合理用量，且以六個月用量為限。 三、 針劑產品須攜帶醫師處方箋（或證明文件）。	一、 旅客或隨交通工具服務人員攜帶自用之藥物，不得供非自用之用途。 二、 旅客或隨交通工具服務人員攜帶之管制藥品，須憑醫療院所之醫師處方箋（或出具之證明文件），並以治療其本人疾病者為限，其攜帶量不得超過該醫師處方箋（或出具之證明文件），且以六個月用量為限。
中藥材及中藥製劑	一、 中藥材每種至多一公斤，合計不得超過十二種。 二、 中藥製劑（藥品）每種至多十二瓶（盒），合計以不超過三十六瓶（盒）為限。 三、 於前述限量外攜帶入境之中藥材及中藥製劑（藥品），應檢附醫療證明文件（如醫師診斷證明），且不逾三個月用量為限。	三、 藥品成分含保育類物種者，應先取得主管機關（農委會）同意始可攜帶入境。 四、 回航船員或航空器服務人員，其攜帶自用藥品進口，不具有醫師處方箋或出具之證明文件，其攜帶數量不得超過表訂限量之二分之一。
錠狀、膠囊狀食品	每種至多十二瓶（盒、罐、包、袋），合計以不超過三十六瓶（盒、罐、包、袋）為限。	五、 我國以處方藥管理之藥品，如國外係以非處方藥管理者適用非處方藥之限量規定。
隱形眼鏡	單一度數六十片，惟每人以單一品牌及二種不同度數為限。	六、 本表所定之產品種類：瓶（盒、罐、條、支、包、袋）等均以「原包裝」為限。

四、環境用藥	
藥品種類	備註
殺蟲劑 殺鼠劑 殺菌劑	一、旅客或交通工具服務人員少量攜帶環境用藥不在表列者，須向行政院環境保護署申請核准文件始得進口。 二、少量攜帶進口之環境用藥限定數量：液體總量1公升以下（含1公升）；固體總量1公斤以下（含1公斤）。經常出入境者，每月僅能攜帶1次，以過境方式入境之旅客，不得攜帶。 三、數量超過規定之環境用藥，可選擇將超量部分退運。如不退運，得由海關逕行移送當地主管機關處理。 四、少量攜帶進口之環境用藥限供自用，不得對外販售。

五、動物用藥		
類別	規定	備註
疫苗、血清、抗體、菌苗或其他生物藥品 產食動物用藥品 硝基呋喃類乙型受體素類氯黴素 鄰－二氯苯或同義名稱之 歐來金得洛克沙生待美嘧唑羅力嘧唑 其他經中央主管機關依動物用藥品管理法第五條第一項第一款規定公告禁止製造、調劑、輸入、輸出、販賣或陳列之藥品，或依第十四條第二項規定限制使用方法、範圍或廢止許可證之藥品。	左列動物用藥品，不得攜帶入境。但專供觀賞動物疾病治療使用之待美嘧唑及羅力嘧唑，不在此限。	一、產食動物：指為肉用、乳用、蛋用或其他提供人類食物之目的而飼養或管領之動物（如：牛、羊、豬、鹿、雞、鴨、鵝、火雞、水產動物等）。 二、觀賞動物：指犬、貓或其他提供人類觀賞、玩賞或伴侶之目的而飼養或管領之動物（如：寵物、觀賞魚）。 三、瓶（盒、罐、條、支、包、袋）：指購買地原包裝使用之最小包裝單位。 四、處方藥品：指獸醫師（佐）處方藥品販賣及使用管理辦法第二條附表「獸醫師（佐）處方藥品品目及使用類別表」所定第一類至第三類之動物用藥品。 五、非處方藥品：指處方藥品以外之動物用藥品，例如「專供觀賞魚用非注射劑型之抗感染藥」、「外用液劑、外用散劑、條帶劑、噴霧劑之抗寄生蟲藥」及「專供觀賞魚用非注射劑型抗寄生蟲藥」。
處方藥品（須檢附獸醫師處方箋或其他證明文件） 非處方藥品	除前述不得攜帶入境之動物用藥品外，入境旅客或隨交通工具服務人員得攜帶供自家寵物使用之動物用藥品劑型及數量如下： 一、處方藥品不得超過處方箋（或證明文件）開立之處方量，且不得超過三個月用量。 二、非處方藥品不得超過六種，單一品項不得超過六瓶（盒、罐、條、支、包、袋）；合計不得超過十八瓶（盒、罐、條、支、包、袋），且不得超過一百八十顆（錠、丸或粒）、一公斤或一公升。	

（資料來源：財政部臺北關稅局網站）

※入境旅客攜帶常見動植物或其產品檢疫規定參考表

版本：2022/7/27

注意事項：

一、 本表係統計入境旅客攜帶動植物或其產品案件，僅供參考，未列表之動植物產品，如無法確定是否應申報檢疫，請洽動植物防疫檢疫局（防檢局）。

聯絡電話：

動植物防疫檢疫局：02-23431401

動植物防疫檢疫局基隆分局：02-24247363

動植物防疫檢疫局新竹分局：03-3982663

動植物防疫檢疫局臺中分局：04-22850198

動植物防疫檢疫局高雄分局：07-8015880

二、 疫情或檢疫規定如有變動應以最新公告規定為主。

三、 入境旅客攜帶動植物或其產品，如涉及食品衛生安全、關稅或屬保育類物種者，請另洽相關主管機關。

四、 **旅客攜帶動植物及其產品入境時，**可於入境長廊及大廳由防檢局設置之農畜產品棄置箱主動丟棄。**如已備妥相關證明文件（例如輸出國檢疫證明書），應詳實填寫海關申報單並向海關應申報（紅線）檯申報，辦理查驗通關。**

五、 旅客攜帶物品限量規定應另依「入境旅客攜帶自用農畜水產品、 菸酒、大陸地區物品、自用藥物、環境及動物用藥限量表」辦理，詳情請洽財政部關務署，免付費服務電話：0800-311085。

六、 **旅客攜帶植物或其產品入境，未依規定申報檢疫者，將處新臺幣參仟元以上壹萬伍仟元以下罰鍰；攜帶動物或動物產品入境，未依規定申報檢疫者，將處新臺幣壹萬元以上壹佰萬元以下罰鍰。**

須申報動物檢疫者	
未附輸出國動物檢疫證明書及檢疫不合格者，不得攜入	備註
1. 活動物（含陸生動物及魚、蝦、軟體等水生動物，請參閱備註）。 2. 動物之卵、精子及胚。 3. 動物肉類（新鮮、冷藏、冷凍及經煮熟者，含真空包裝者）： 　牛、羊、鹿、豬、馬、驢、騾、雞、鴨、鵝、火雞、鴿、鵪鶉、鴕鳥、 　鼠、袋鼠…等肉類。 4. 加工肉類（含真空包裝者）： 　(1) 乾燥或醃製肉類，如肉乾、肉鬆、肉燕皮、酸肉、香腸、臘肉、熱 　　狗、火腿、火腿腸、鴨腎、雞翅、鳳爪…等。 　(2) 內餡含肉產品，如肉粽、肉包、肉捲、牛肉丸、貢丸、精肉團、水 　　餃、披薩、月餅、杏仁餅、雞仔餅、三明治、漢堡、肉鬆蛋捲、肉鬆 　　蝦餅、含肉機上餐食或餐盒…等。 　(3) 含肉之液態湯類、含肉夾餡粉條等，肉眼可明確辨認內含肉類、雜碎 　　（如肉塊、絞肉、火腿、培根、香腸、肉乾、肉鬆等）者。 5. 蛋（製）品： 　(1) 生鮮及經加工處理之雞蛋、鴨蛋、鵝蛋、皮蛋、生鹹蛋…等。（旅客 　　攜帶經煮熟蛋類，其蛋黃及蛋白完全凝固，表面清潔且無帶有泥土、 　　灰等物質者除外） 　(2) 胚胎蛋（如鴨仔蛋等）不論是否煮熟均禁止輸入。 6. 動物飼料：含動物性成分（如牛羊豬禽及禽蛋等）之犬貓食品（包括乾飼 　料、含牛肉成分罐頭、零食、保健食品等）、動物皮製成供寵物嚼咬產品 　（如牛皮骨等）、其他調製動物飼料…等。 7. 生乳及鮮乳。 8. 動物血液、動物血清、動物疫苗、動物病原體、動物來源檢體、動物來源 　生物製劑（不具感染性之生物製劑除外）。 9. 動物之骨、角、齒、爪、蹄產品（經拋光、上漆等加工處理者除外）。 10. 生鮮、乾燥及鹽漬之動物皮（經鞣製加工處理者除外）。 11. 未熬製精煉之動物油脂。 12. 直接採摘未經加工處理之燕窩（夾雜有血液、羽毛、糞便及其他雜汙）。 13. 魚產品：生鮮、冷凍及冷藏之鮭、鱒、鱸、鯉、鯰等未完全去除內臟者。 14. 附著土壤之動物產品。 15. 含動物性成分之中藥材（包括生鮮、乾燥或研磨成粉狀等）：牛黃、雞內 　金、麝香、鹿茸、動物鞭、熊膽…等。（錠狀、膠囊狀等具商業包裝之調 　製藥品除外） 16. 含動物性成分之有機肥料。	1. 旅客僅限攜帶犬、貓及兔入境。 2. 旅客攜帶犬、貓、兔入境應注意事項： 　(1) 輸入前應向防檢局申請取得輸入檢疫同意文件，並排妥輸入後之隔離場所（自狂犬病非疫區輸入犬、貓得免隔離）。 　(2) 到達港、站時須檢附輸出國動物檢疫證明書正本、輸入檢疫同意文件及海運、空運提單或海關申報單，向動植物檢疫櫃檯申報檢疫。 　(3) 兔及來自狂犬病疫區之犬、貓，應隔離 7 日。

無須申報動物檢疫者

1. 保久乳、奶粉及乳酪。
2. 供人食用之高溫滅菌罐頭食品（馬口鐵罐頭或軟式罐頭但須符合衛生福利部食品藥物管理署之食品輸入相關規定）。
3. 不含肉類成分之餅乾、蛋糕、麵包等食品。
4. 不含牛肉成分之犬貓食品罐頭、不含動物性成分及僅含乳品或水產品成分之犬貓食品（有清楚之商品成分標示或原廠說明以茲判定）。
5. 經拋光、上漆等加工處理動物角、骨、齒、爪、蹄等產品（如夾雜骨髓、角髓、牙髓、糞便、皮塊、血或其他物質汙染者禁止輸入）。
6. 經染色加工之動物羽、毛等產品及經鞣製加工處理之動物皮革等產品。
7. 經熬製精煉供人食用之動物油脂。
8. 經清潔處理後再凝固乾燥成型或再熱煮成粥狀之燕窩成品及其高溫罐製品。
9. 經乾燥、醃漬、調製等加工處理之水產品及已完全去除內臟之魚產品。
10. 速食麵（或泡麵）、速食粥、固態或粉狀之湯類等食品。

植物及植物產品

禁止攜入者

1. 土壤、附著土壤之植物、植物產品或其他物品。
2. 鮮果實（如水果類、瓜果類、檳榔等）。
3. 有害生物或活昆蟲：如病原微生物、蚱蜢、甲蟲、兜蟲（獨角仙）、鍬形蟲等。
4. 列屬禁止輸入疫區之寄主植物或其產品：如柑桔類、香蕉類、棕櫚類、氣生鳳梨及觀賞鳳梨等活植物、帶根（地下部）植物、竹筍、薑、蓮藕、地瓜、山藥、芋頭、香蕉葉、梨接穗、檳榔、未煮熟之帶殼花生、附帶樹皮之植物枝條及木材等。

詳見「中華民國輸入或植物產品檢疫規定」甲、禁止輸入之植物或植物產品

無須申請檢疫者

1. 加工乾燥植物產品：如水果乾（如葡萄乾、龍眼乾及椰棗乾等）、乾香菇、不含種子之乾燥中藥材、乾燥蔬菜、乾燥花、乾燥植物香辛料。
2. 加工或調製完全之植物產品：如製罐（如水果罐頭、果醬）、醃漬或調製（如蜜餞、泡菜、蘿蔔乾，但鹽漬薑除外）、焙炒（如堅果、花生、茶葉、咖啡豆）者。
3. 乾燥磨粉或壓碎研磨植物製品：如辛香料粉（如辣椒粉、胡椒粉、茴香粉等）、中藥粉、穀類及豆類粉狀製品。
4. 低風險木材或產製品：如沉香粉、植物材料紮成之帚及刷、木屑棒、其他鋸屑廢料壓縮製品。

須申請檢疫者

1. 攜入下列產品時，應請至檢疫櫃檯申報檢疫（無須檢附檢疫相關文件），檢疫合格後方可攜入：乾燥植物產品（不含種子）、米（糙米及白米，不含稻穀）等。
2. 攜入下列產品時，應請檢附輸出國植物檢疫證明書並至檢疫櫃檯申報檢疫，檢疫合格後方可攜入：新鮮蔬菜（未附帶地下部或果實）、新鮮食用菇類、堅果類、其他香辛料及小茴香、火麻仁、扁豆、芫荽子、帶殼白果、亞麻子、羅勒子、葫蘆巴子、牛蒡子、韭菜子、決明子、黃芥子、孜然茴香、菟絲子、地膚子、車前子、萊菔子、白芥子、奇異子及冬瓜子等 20 項種子類中藥材、植物栽培介質（泥炭苔、椰纖等）、未上漆木製品。

須申請檢疫者

3. 攜入下列產品前，請先查詢該產品是否列於核准輸入清單內；未列於清單內者，應請向防檢局申請首次輸入風險評估，經同意後始可依核給之檢疫條件輸入；列於清單內者，請依檢疫條件辦理，檢附輸出國植物檢疫證明書並至檢疫櫃檯申報檢疫，檢疫合格後方可攜入：

(1) 活植物：如蘭花植株、多肉植物、組織培養瓶苗、植株或去根植株等。

(2) 新鮮蔬菜（附帶地下部或果實）：如紅蔥頭、蒜頭、胡蘿蔔、蘿蔔、山藥、豆科莢果、綠胡椒等。

(3) 新鮮切花、切枝：如蘭花、菊花、茉莉、玫瑰花束、花圈、康乃馨等。

(4) 花卉種球：如鬱金香、百合、孤挺花、風信子、水仙、宮燈百合等。

(5) 種子：如蔬菜種子（如紅豆、綠豆）、花卉種子、穀類種子、稻穀、果樹種子、種子類香料（如茴香籽、芫荽籽等）、奇亞籽、藜麥、種子類鳥飼料等。

(6) 其他產品：如新鮮人參、授粉用花粉。

4. 攜入下列苗木或枝條前，應請向防檢局申請隔離檢疫場所核可，經同意後輸入，攜入時，請檢附相關文件至檢疫櫃檯申報檢疫，並須隔離栽植檢疫：

薔薇屬（如玫瑰苗）、李屬（如櫻花苗）、梨屬、桑屬、木瓜屬、草莓屬、蘋果屬、百香果屬、葡萄屬、番石榴、芒果、荔枝、龍眼、甘蔗、茶、鳳梨、香蕉、柑桔類。

旅客攜帶動植物及其產品的數量限額規定

檢疫物	攜帶出境／郵遞輸出	攜帶入境／郵遞輸入
犬	3 隻以下	3 隻以下
貓	3 隻以下	3 隻以下
兔	3 隻以下	3 隻以下
動物產品	5 公斤以下	合計 6 公斤以下（註 2）
植物及其他植物產品（註 1）	10 公斤以下	
種子	1 公斤以下	
種球	3 公斤以下	

註 1：鮮果實不得隨身攜帶入境。

註 2：攜帶入境或經郵遞輸入之種子限量 1 公斤以下，種球限量 3 公斤以下。

旅客若攜帶動植物及其產品，需依據我國檢疫相關法令規定辦理。若干動植物及其產品訂有攜帶數量及種類之限制，詳情請與本分局下列課站查詢是否需要申報輸出入動植物檢疫，待取得正式檢疫證明書後方得攜帶。

1. 動物檢疫課(07-9720509)

2. 植物檢疫課(07-9720510)

3. 高雄機場檢疫站(07-8057790)

4. 臺南檢疫站(06-2752771)

5. 金門檢疫站(082-375571)

資料來源：行政院農委會動植物防疫檢疫局高雄分局

第二節 旅客入境通關流程與報關須知

旅客入境通關流程

　　旅客搭乘航班抵臺,將依序完成疾病管制署(下稱疾管署)、移民署、動植物防疫檢疫局(下稱防檢局)及海關轄管之各項通關程序(如圖)後,始離開管制區並進入入境(接機)大廳。

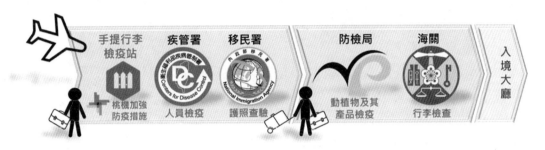

　　旅客離開管制區並進入入境大廳後,將不得再次進入管制區,請確認是否攜帶所有行李、物品,並與隨行家屬一併通關。

為防範非洲豬瘟並兼顧旅客通關效能,敬請旅客配合檢查:

桃園國際機場:
1. 由防檢局增設檢疫站,就來自疫情高風險地區之旅客**手提行李**,全面執行檢疫物品之檢查。
2. 由**海關**於紅綠線通道**加強檢查**。

松山國際機場:
由**海關**於紅綠線通道,**全面檢查**。

　　海關為兼顧旅客通關效率及行李檢查業務,採紅線(應申報/通關諮詢)檯與綠線(免申報)檯通關方式,說明如下:

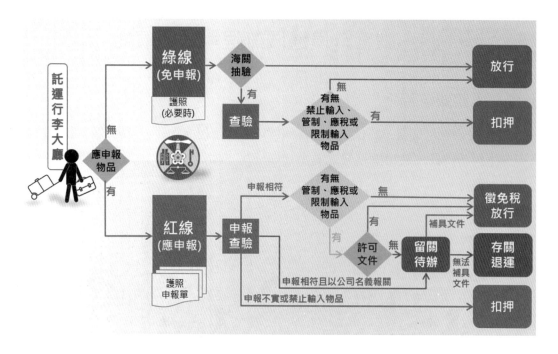

（一）紅線（應申報／通關諮詢）

1. 旅客如有應申報物品，請於領取託運行李後，擇由海關紅線（應申報／通關諮詢）檯通關，填寫中華民國海關申報單（下稱申報單）向海關申報，以免違規受罰。

2. 禁止攜帶及其他應申報物品規定，詳參「禁止攜帶」、「免稅及應稅」、「菸酒」、「洗錢防制」、「藥物」、「化粧品」、「環境用藥」、「動物用藥」、「農畜水產及食品」、「寵物通關」、「機組員通關」篇。

3. 旅客如有通關疑義時，請主動至海關紅線（應申報／通關諮詢）洽詢，以免違規受罰。

（二）綠線（免申報）

1. 如無應申報事項者，得免填申報單逕由海關綠線（免申報）檯通關。

2. 擇由綠線通關之旅客，均視為未攜帶任何應申報物品。

（三）行李檢查

1. 海關得就入境旅客行李物品及在場關係人施行檢查，查獲有「申報不實」或「未申報」之違規物品者，將逕依海關緝私條例或相關規定辦理。

2. 切勿替他人攜帶物品，若經海關查獲持有違規物品，持有之旅客必須為這些物品負責。

3. 請與同行家屬一併通關或接受檢查，以避免個人超帶困擾。

4. 經海關指定檢查之旅客，依規定請自行搬運、打開行李供海關檢查，並在檢查完後收拾行李；如有特殊需求，請提醒海關予以協助。

（四）留關待辦

1. 所申報之行李物品，海關如難以當場驗放者得將行李物品暫時寄存於海關倉庫，由旅客本人或其授權之代理人，於入境之翌日起 1 個月內持憑相關證件，辦理完稅提領或退運手續（詳參「留關待辦」篇）。

2. 須以廠商名義進口填送進口報單之貨品，應按前項留關待辦手續辦理，辦理報關手續。

※旅客入境報關須知

版本：2020/07/06

一、申報

（一）紅線通關

　　入境旅客攜帶管制或限制輸入之行李物品，或有下列應申報事項者，應填寫「中華民國海關申報單（詳附檔）」向海關申報，並經「應申報檯」（即紅線檯）通關：

1. 攜帶菸、酒或其他行李物品逾免稅規定者。

2. 攜帶外幣現鈔（含港幣、澳門幣）總值逾等值美幣 1 萬元者。

3. 攜帶有價證券（指無記名之旅行支票、其他支票、本票、匯票或得由持有人在本國或外國行使權利之其他有價證券）總面額逾等值 1 萬美元者。

4. **攜帶新臺幣逾 10 萬元者。**

5. 攜帶黃金價值逾美幣 2 萬元者。

6. 攜帶人民幣逾 2 萬元者（超過部分，入境旅客應自行封存於海關，出境時准予攜出）。

7. 攜帶超越自用目的之鑽石、寶石、白金且總價值逾新臺幣 50 萬元者。

8. 攜帶水產品或動植物及其產品者。

9. 有不隨身行李（後送行李）者。

10.有其他不符合免稅規定或須申報事項或依規定不得免驗通關者。

　　以上如經查獲匿不申報或規避檢查者，依海關緝私條例或其他法律相關規定辦理。

（二）綠線通關

　　未有上述情形之旅客，可免填寫申報單，持憑護照選擇「免申報檯」（即綠線檯)通關。依據「海關緝私條例第 9 條」規定，對經由綠線檯通關之旅客，海關因緝私必要，得對於旅客行李進行檢查。若有任何疑問，請走紅線檯向海關詢問。

二、免稅物品之範圍及數量

（一）旅客攜帶行李物品其免稅範圍以合於本人自用及家用者為限，範圍如下：

1. 酒 1 公升（不限瓶數），捲菸 200 支或雪茄 25 支或菸絲 1 磅，但以年滿 20 歲之成年旅客為限。

2. 非屬管制進口，並已使用過之行李物品，其單件或一組之完稅價格在新臺幣 1 萬元以下者。

3. 上列 1.、2.、以外之行李物品（管制品及菸酒除外），其總值在完稅價格新臺幣 2 萬元以下者。

（二）旅客攜帶貨樣，其完稅價格在新臺幣 1 萬 2,000 元以下者免稅。

三、應稅範圍

　　旅客攜帶進口隨身及不隨身行李物品合計如已超出免稅物品之範圍及數量者，均應課徵稅捐。

（一）應稅物品之限值與限量

1. 入境旅客攜帶進口隨身及不隨身行李物品（包括視同行李物品之貨樣、機器零件、原料、物料、儀器、工具等貨物），其中應稅部分之完稅價格總和以不超過每人美幣 2 萬元為限。

2. 入境旅客隨身攜帶之單件自用行李，如屬於准許進口類者，雖超過上列限值，仍得免辦輸入許可證。

3. 進口供餽贈或自用之洋菸酒，其數量不得超過酒 5 公升（但攜帶未開放進口之大陸地區酒類限量 1 公升），捲菸 1,000 支或菸絲 5 磅或雪茄 125 支，超過限量者，應取具菸酒進口業許可執照，以廠商名義報關進口。

4. 明顯帶貨營利行為或經常出入境（係指於 30 日內入出境 2 次以上或半年內入出境 6 次以上）且有違規紀錄之旅客，其所攜行李物品之數量及價值，得依規定折半計算。

5. 以過境方式入境之旅客，除因旅行必需隨身攜帶之自用衣物及其他日常生活用品得免稅攜帶外，其餘所攜帶之行李物品依 4、規定辦理稅放。

6. 入境旅客攜帶之行李物品，超過上列限值及限量者，如已據實申報，應自入境之翌日起 2 個月內繳驗輸入許可證或將超逾限制範圍部分辦理退運或以書面聲明放棄，必要時得申請延長 1 個月，屆期不繳驗輸入許可證或辦理退運或聲明放棄者，依關稅法第 96 條規定處理。

（二）不隨身行李物品（後送行李）

1. 不隨身行李物品應在入境時即於「中華民國海關申報單」上報明件數及主要品目，並應自入境之翌日起 6 個月內進口。

2. 違反上述進口期限或入境時未報明有後送行李者，除有正當理由（例如船期延誤），經海關核可者外，其進口通關按一般進口貨物處理。

3. 行李物品應於裝載行李之運輸工具進口日之翌日起 15 日內報關，逾限未報關者依關稅法第 73 條之規定辦理。

4. 旅客之不隨身行李物品進口時，應由旅客本人或以委託書委託代理人或報關業者填具進口報單向海關申報。

四、 新臺幣、外幣、香港或澳門發行之貨幣、人民幣、有價證券、黃金及超越自用目的之鑽石、寶石、白金

（一）新臺幣

入境旅客攜帶新臺幣以 10 萬元為限，旅客攜帶新臺幣超逾前開限額者，應主動向海關申報，惟超額部分，雖經申報仍應予退運。未申報者，其超過新臺幣 10 萬元部分沒入之；申報不實者，其超過申報部分沒入之。

（二）外幣、香港或澳門發行之貨幣

攜帶外幣、香港或澳門發行之貨幣入境不予限制，但超過等值美幣 1 萬元者，應於入境時向海關申報；入境時未經申報，其超過部分應予沒入。

（三）人民幣

攜帶人民幣入境逾 2 萬元者，應自動向海關申報；超過部分，自行封存於海關，出境時准予攜出。如未經申報或申報不實者，其超過部分，依法沒入。

（四）有價證券（指無記名之旅行支票、其他支票、本票、匯票或得由持有人在本國或外國行使權利之其他有價證券）

攜帶有價證券入境總面額逾等值美幣 1 萬元者，應向海關申報。未依規定申報或申報不實者，處以相當於未申報或申報不實之有價證券價額之罰鍰。

（五）黃金

攜帶黃金入境總價值逾等值美幣 2 萬元者，應向海關申報，另應向經濟部國際貿易局申請輸入許可證，並辦理報關驗放手續。未依規定申報或申報不實者，處以相當於未申報或申報不實之黃金價額之罰鍰。許可證申請請洽經濟部國際貿易局，電話 02-23512071。

（六）超越自用目的之鑽石、寶石、白金

攜帶超越自用目的之鑽石、寶石、白金入境且總價值逾等值新臺幣 50 萬元者；逾美幣 2 萬元者，另請向經濟部國際貿易局申請輸入許可證，並辦理報關驗放手續。未依規定申報或申報不實者，處以相當於未申報或申報不實之物品價額之罰鍰。

五、藥品

（一）**旅客或隨交通工具服務人員攜帶自用之藥物，不得供非自用之用途。**藥品成分含保育類物種者，應先取得主管機關（農委會）同意始可攜帶入境。我國以處方藥管理之藥品，如國外係以非處方藥管理者，適用非處方藥之限量規定。

（二）**旅客或隨交通工具服務人員攜帶之管制藥品，須憑醫療院所之醫師處方箋（或出具之證明文件），其攜帶量不得超過該醫療證明開立之合理用量，且以 6 個月用量為限。**

（三）**西藥：**

1. 非處方藥：每種至多 12 瓶（盒、罐、條、支），合計以不超過 36 瓶（盒、罐、條、支）為限。

2. 處方藥：未攜帶醫師處方箋（或證明文件），以 2 個月用量為限。處方藥攜帶醫師處方箋（或證明文件）者，不得超過處方箋（或證明文件）開立之合理用量，且以 6 個月用量為限。

（四）**錠狀、膠囊狀食品每種至多 12 瓶（盒、罐、條、支），合計以不超過 36 瓶（盒、罐、條、支）為限。**

（五）**中藥材及中藥製劑：**

1. 中藥材：每種至多 1 公斤，合計不得超過 12 種。

2. 中藥製劑（藥品）：每種 12 瓶（盒），惟總數不得逾 36 瓶（盒）。

3. 於前述限量外攜帶之中藥材及中藥製劑（藥品），應檢附醫療證明文件（如醫師診斷證明），且不逾 3 個月用量為限。

（六）**隱形眼鏡：**單一度數 60 片，惟每人以單一品牌及二種度數為限。

（七）**自用藥物限量表所定之產品種類：瓶（盒、罐、條、支、包、袋）等均以「原包裝」為限。**

（八）**輸入許可申請**或病人隨身攜帶管制藥品入境出境中華民國證明書申請，請洽詢衛生福利部食品藥物管理署，服務電話:02-27878200。

六、農畜水產品及大陸地區物品限量

（一）**農畜水產品類 6 公斤**，食米、熟花生、熟蒜頭、乾金針、乾香菇、茶葉**各不得超過 1 公斤。**

（二）**大陸地區之干貝、鮑魚乾、燕窩、魚翅各限量 1.2 公斤，罐頭限量各 6 罐。**

（三）**禁止攜帶活動物及其產品、活植物及其生鮮產品、新鮮水果。**但符合動物傳染病防治條例規定之犬、貓、兔及動物產品，經乾燥、加工調製之水產品及符合植物防疫檢疫法規定者，不在此限。

（四）動植物防疫檢疫規定，請洽行政院農業委員會動植物防疫檢疫局 02-23431401、0800-039131。

（五）為防範非洲豬瘟，保護臺灣豬隻健康，旅客違規攜帶肉製品（含真空包裝）入境，依據動物傳染病防治條例第 45 之 1 條修正案（已於 107 年 11 月 30 日經立法院院會三讀通過）規定，處新臺幣 1 萬元以上 100 萬元以下罰鍰。詳細疫情資訊，請參考防檢局網頁非洲豬瘟專區及旅客入出境檢疫專區。

七、禁止攜帶物品

（一）毒品危害防制條例所列毒品（如海洛因、嗎啡、鴉片、古柯鹼、大麻、安非他命等）。

（二）槍砲彈藥刀械管制條例所列槍砲（如獵槍、空氣槍、魚槍等）、彈藥（如砲彈、子彈、炸彈、爆裂物等）及刀械。

（三）野生動物之活體及保育類野生動植物及其產製品，未經行政院農業委員會許可，不得進口；屬 CITES 列管者，並需檢附 CITES 許可證，向海關申報查驗。

（四）**侵害專利權、商標權及著作權之物品。**

（五）偽造或變造之貨幣、有價證券及印製偽幣印模。

（六）所有非醫師處方或非醫療性之管制物品及藥物。

（七）**禁止攜帶活動物及其產品、活植物及其生鮮產品、新鮮水果。但符合動物傳染病防治條例規定之犬、貓、兔及動物產品，經乾燥、加工調製之水產品及符合植物防疫檢疫法規定者，不在此限。**

（八）其他法律規定不得進口或禁止輸入之物品。

★注意★

★ 切入勿替他人攜帶物品，若所攜帶物品是禁止、管制或需繳稅物品，旅客必須為這些物品負責。

★ 入出境旅客如對攜帶之行李物品應否申報無法確定時，請於通關前向海關關員洽詢，以免觸犯法令規定。

★ 攜帶錄音帶、錄影帶、唱片、影音光碟及電腦軟體、8 釐米影片、書刊文件等著作重製物入境者，每一著作以 1 份為限。

★ 毒品、槍械、彈藥、保育類野生動物及其產製品，禁止攜帶入出境，違反規定經查獲者，將依「毒品危害防制條例」、「槍砲彈藥刀械管制條例」、「野生動物保育法」、「海關緝私條例」等相關規定懲處。

★ 附記：本須知僅供參考，法令若有修訂，應以最新法令規定為準。

★ 服務電話：高雄機場分關檢查課：07-8057743，07-8057753

第三節　旅客出境通關流程與報關須知

旅客出境通關流程

一、旅客欲搭乘航班機出境，如攜有應申報或退稅查驗之物品者，請於抵達機場時，先行前往海關出境服務檯辦理申報查驗後，再行辦理行李託運、出境安全檢查及護照查驗等通關程序。

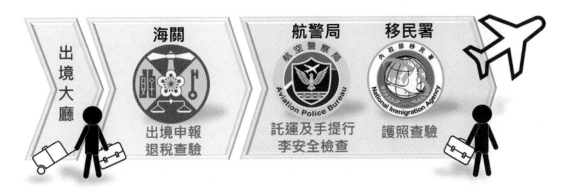

二、 禁止攜帶及其他應申報物品規定，請詳參「禁止攜帶」、「洗錢防制」、「出口限額」、「擬再攜回物品」、「攜帶貨物出口報關」、「寵物通關」篇。

三、 依民用航空法規定，航空器載運之乘客、行李及貨物，未經內政部警政署航空警察局（下稱航警局）安全檢查者，不得進入航空器，相關規定請參閱「出境檢查」篇。

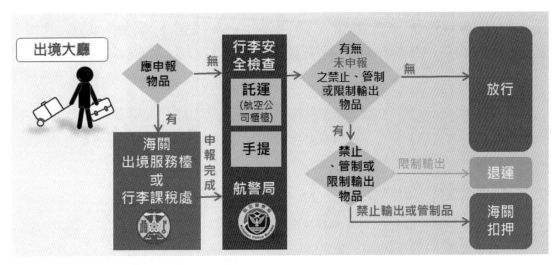

四、 旅客之託運行李攜有應申報物品，如未先行向海關申報而經航警局查獲者，將逕依相關規定由海關扣押或依其他規定辦理。

※旅客出境報關須知

版本：2020/07/10

一、申報

出境旅客如有下列情形之一者，應向海關報明：

（一）攜帶超額新臺幣、外幣（含港幣、澳門幣）、人民幣、黃金、超越自用目的之鑽石、寶石、白金及有價證券（指無記名之旅行支票、其他支票、本票、匯票、或得由持有人在本國或外國行使權利之其他有價證券）者。

（二）攜帶貨樣或其他隨身自用物品（如：個人電腦、專業用攝影、照相器材等），其價值逾免稅限額且日後預備再由國外帶回者。

（三）**攜帶有電腦軟體者，請主動報關，以便驗放。**

二、新臺幣、外幣（含港幣、澳門幣）、人民幣、黃金、超越自用目的之鑽石、寶石、白金及有價證券攜帶出境規定

（一）**新臺幣**

金額以 10 萬元為限，超額攜帶者，應在入、出境前向海關申報；入境旅客經申報後可將超過部分，自行封存於海關，出境時再予攜出；出境旅客雖經申報，仍不准攜出。

（二）**外幣（含港幣、澳門幣）**

總值超過等值美幣 1 萬元者，應向海關登記；未申報者，其超過限額部分；或申報不實者，其超過申報部分，依法沒入。

（三）**人民幣**

金額以 2 萬元為限。如所帶之人民幣超過限額時，雖向海關申報，仍僅能於限額內攜出；未申報者，其超過限額部分；或申報不實者，其超過申報部分，依法沒入。

（四）**黃金**

旅客攜帶黃金出境價值逾美幣 2 萬元者，應向海關申報，未申報或申報不實者，科以相當於未申報或申報不實等價額之罰鍰。另應向國貿局申請輸出許可證，並辦理報關驗放手續。

（五）**超越自用目的之鑽石、寶石、白金**

　　攜帶鑽石、寶石及白金，超越自用目的且總價值逾新臺幣幣 50 萬元，應向海關申報。未申報或申報不實者，科以相當於未申報或申報不實等價額之罰鍰。

（六）**有價證券**（指無記名之旅行支票、其他支票、本票、匯票、或得由持有人在本國或外國行使權利之其他有價證券）：

　　總面額逾等值 1 萬美元者，應向海關申報。未依規定申報或申報不實者，科以相當於未申報或申報不實之有價證券價額之罰鍰。另以人民幣計價之有價證券不得攜帶出境。

三、出口限額

　　出境旅客及過境旅客攜帶自用行李以外之物品，如非屬經濟部國際貿易局公告之「限制輸出貨品表」之物品，**其價值以美幣 2 萬元為限**，超過限額或屬該「限制輸出貨品表」內之物品者，須繳驗輸出許可證始准出口。

四、禁止攜帶出境物品

（一）**未經合法授權之翻製書籍、錄音帶、錄影帶、影音光碟及電腦軟體。**

（二）**文化資產保存法所規定之古物等。**

（三）槍砲彈藥刀械管制條例所列槍砲（如獵槍、空氣槍、魚槍等）、彈藥（如砲彈、子彈、炸彈、爆裂物等）及刀械。

（四）偽造或變造之貨幣、有價證券及印製偽幣印模。

（五）毒品危害防制條例所列毒品（如海洛因、嗎啡、鴉片、古柯鹼、大麻、安非他命等）。

（六）野生動物之活體及保育類野生動植物及其產製品，未經行政院農業委員會之許可，不得出口；屬 CITES 列管者，並需檢附 CITES 許可證，向海關申報查驗。

（七）其他法律規定不得出口或禁止輸出之物品。

第四節　出境航空旅客機場服務費收費及作業辦法

版本：2019/7/24

中華民國 108 年 7 月 24 日交通部交航字第 10800210331 號令修正發布第 3 條條文

第 1 條　【制定法源】

　　本辦法依**發展觀光條例第三十八條**規定訂定之。

第 2 條　【免收機場服務費】

　　搭乘**民用航空器出境之旅客，除**下列各款人員外，均應依本辦法之規定**繳納機場服務費**：

一、　持外交簽證入境者、外國駐華使領館外交領事官員與其眷屬、經外交部認定之外國駐華外交機構人員與其眷屬或經外交部通知給予禮遇之外賓與其隨行眷屬。但以經條約、協定、外交部專案核定或符合互惠條件者為限。

二、　由總統府、國家安全會議、五院及其所屬之二級機關邀請並函請**給予免收機場服務費之外賓**。

三、　**未滿二足歲之兒童**。

四、　入境參加由觀光主管機關規劃提供**半日遊程之過境旅客**。

第 3 條　【機場服務費隨機票代收】

　　搭乘民用航空器出境旅客之機場服務費，每人**新臺幣五百元**，由航空公司**隨機票代收**。

　　持用未含機場服務費機票之旅客，應於辦理出境報到手續時，向航空公司櫃檯**補繳**該項費用。

　　已依前二項規定繳納機場服務費之旅客未出境者，得申請退還全額機場服務費，航空公司不得收取任何費用。

第 4 條　【免繳納機場服務費之旅客出示證明文件】

　　依第二條規定免繳納機場服務費者，應於辦理出境報到手續時**出示證明文件**；航空公司應將證明文件資料登錄於交通部民用航空局（以下簡稱民航局）所屬航空站（以下簡稱航空站）印製之日報表，並檢附證明文件影本及乘客名單送航空站或機場公司審核。

　　符合免繳納機場服務費之旅客，其機票款已包含機場服務費者，得於辦理出境報到手續時，向航空公司櫃檯申請退費。

第 5 條　【解繳代收之機場服務費】

　　航空公司應依下列作業規定，**解繳代收之機場服務費**：

一、將當日乘客名單及日報表於次一工作日送航空站或機場公司審核。

二、依航空站於每月最後一日前所送達前一個月之機場服務費收費資料，連同繳款書於**次月十六日前**，分向交通部觀光局（以下簡稱觀光局）及民航局指定銀行繳納。

三、依機場公司於每月最後一日前所送達前一個月之機場服務費收費資料，連同繳款書於次月十六日前，分向觀光局及機場公司指定銀行繳納。

　　航空公司依前項規定所解繳之機場服務費，應以其金額之**百分之二‧五**作為該公司代收之手續費。

第 6 條　【逾期解繳機場服務費】

　　航空公司逾期解繳機場服務費時，應由觀光局、民航局及機場公司分別催繳，並按日加收**千分之五**之遲延利息。

第 7 條　【派員查核機場服務費】

　　交通部得隨時派員查核機場服務費收費解繳情形；其發現與規定不符或待改進事項，應即通知航空站、機場公司或航空公司查明改善。

　　前項業務，交通部得委任民航區或觀光局執行之。

第 8 條　【施行日】

　　本辦法自發布日施行。

第五節　外籍旅客購買特定貨物申請退還營業稅實施辦法

版本：2020/12/4

中華民國 109 年 12 月 4 日交通部交路（一）字第 10982005095 號令、財政部台財稅字第 10904688220 號令修正發布第 4 條條文；並自 110 年 1 月 1 日施行

第 1 條　【制定法源】

本辦法依**發展觀光條例第五十條之一**規定訂定之。

第 2 條　【退稅相關事項】

財政部所屬機關辦理外籍旅客購買特定貨物申請退還營業稅作業等相關事項，得依政府採購法規定委託民營事業辦理之。

第 3 條　【名詞釋義】

本辦法所用**名詞**，定義如下：

一、**外籍旅客**：指持非中華民國之護照入境且自入境日起在中華民國境內停留日數未達一百八十三天者。

二、**特定營業人**：指符合第四條第一項規定且與民營退稅業者締結契約，並經其所在地主管稽徵機關核准登記之營業人。

三、民營退稅業者：指受財政部所屬機關依前條規定委託辦理外籍旅客退稅相關作業之營業人。

四、**達一定金額以上**：指同一天內向同一特定營業人購買特定貨物，其累計含稅總金額達到**新臺幣二千元以上**者。

五、特定貨物：指可隨旅行攜帶出境之應稅貨物。但**下列貨物不包括在內**：

（一）因安全理由，不得攜帶上飛機或船舶之貨物。

（二）不符機艙限制規定之貨物。

（三）未隨行貨物。

（四）在中華民國境內已全部或部分使用之可消耗性貨物。

六、**一定期間**：指自購買特定貨物之日起，至攜帶特定貨物出境之日止，未逾九十日之期間。但辦理特約市區退稅之外籍旅客，應於申請退稅之日起二十日內攜帶特定貨物出境。

七、 特約市區退稅：指民營退稅業者於特定營業人營業處所設置退稅服務櫃
　　檯，受理外籍旅客申請辦理之退稅。

八、 **現場小額退稅**：指同一天內向經民營退稅業者授權代為受理外籍旅客申
　　請退稅及墊付退稅款之**同一特定營業人購買特定貨物，其累計含稅消費
　　金額在新臺幣四萬八千元以下者**，由該特定營業人辦理之退稅。

第 4 條　【特定營業人】

　　　　銷售特定貨物之營業人，應符合下列條件：

一、無積欠已確定之營業稅、營利事業所得稅及罰鍰。

二、使用電子發票。

　　民營退稅業者應與符合前項規定之營業人**締結契約**，並於報經該營業人
所在地主管稽徵機關核准後，**始得發給銷售特定貨物退稅標誌及授權使用外
籍旅客退稅系統（以下簡稱退稅系統）**；解除或終止契約時，應即通報主管
稽徵機關，並禁止其使用退稅標誌及退稅系統。

　　前項所定之標誌，其格式由民營退稅業者設計、印製，並報請財政部備
查。

　　中華民國一百十一年十二月三十一日前，尚未使用電子發票之營業人，
不受第一項第二款規定之限制，得與民營退稅業者締結契約，申請為特定營
業人。一百十二年一月一日以後，**未依規定使用電子發票者，由所在地主管
稽徵機關廢止其特定營業人資格。**

第 5 條　【扣取手續費】

　　民營退稅業者辦理外籍旅客退稅作業，提供退稅服務，於辦理外籍旅客
申請退還營業稅時，得扣取退稅金額一定比率之手續費。

　　前項手續費費率，由財政部所屬機關依政府採購法規定與民營退稅業者
議定之。

第 6 條　【民營業者墊付退稅】

　　民營退稅業者得以書面授權特定營業人代為受理外籍旅客申請現場小額
退稅及墊付退稅款項予外籍旅客。

民營退稅業者依前項規定授權特定營業人辦理現場小額退稅相關事務，應盡選任及監督該等特定營業人依規定辦理現場小額退稅相關事務之義務。

特定營業人墊付予外籍旅客之退稅款項，**得按月向民營退稅業者請求返還**，請求返還之申請程序，由民營退稅業者定之。特定營業人辦理現場小額退稅事務請求返還墊付退稅款之申請期間、費用返還方式，得由民營退稅業者與特定營業人雙方協議定之。

第 7 條　【標誌張貼懸掛於特定貨物營業場所明顯之處】

特定營業人應將第四條所定退稅**標誌張貼**或**懸掛於特定貨物營業場所明顯易見之處**後，始得辦理本辦法規定之事務。

第 8 條　【特定貨物開立統一發票】

特定營業人於外籍旅客同時購買特定貨物及非特定貨物時，應**分別開立統一發票**。

特定營業人就特定貨物開立統一發票時，應據實記載下列事項：

一、 交易日期、品名、數量、單價、金額、課稅別及總計。

二、 統一發票備註欄或空白處應記載「可退稅貨物」字樣及外籍旅客之證照號碼末四碼。

第 9 條　【退稅明細申請表】

特定營業人於外籍旅客購買特定貨物**達一定金額以上時，應於購買特定貨物之當日依外籍旅客之申請**，使用民營退稅業者之退稅系統開立記載並傳輸下列事項之外籍旅客購買特定貨物退稅明細申請表（以下簡稱退稅明細申請表）：

一、 外籍旅客姓名基本資料。

二、 外籍旅客購買特定貨物之年、月、日。

三、 前條第二項規定開立之統一發票字軌號碼。

四、 依前款統一發票所載品名之次序，記載每一特定貨物之品名、型號、數量、單價、金額及可退還營業稅金額。該統一發票以分類號碼代替品名者，應同時記載分類號碼及品名。

特定營業人受理申請開立退稅明細申請表時，應先檢核外籍旅客之證照，並確認其入境日期。

特定營業人依第一項規定開立記載並傳輸退稅明細申請表時，除外籍旅客申請現場小額退稅應依第十一條規定辦理外，應列印退稅明細申請表，加蓋特定營業人之統一發票專用章後，交付該外籍旅客收執。外籍旅客持民營退稅業者報經財政部核准之載具申請開立退稅明細申請表者，特定營業人得以收據交付該外籍旅客收執。

前項退稅明細申請表及收據，應揭露民營退稅業者扣取手續費之相關資訊；如有扣取其他相關費用，應一併揭露。

特定營業人銷售非特定貨物或外籍旅客違反本辦法規定，經退稅系統為相關註記應繳回已退稅款者，於未繳回已退稅款前，不得受理該外籍旅客之退稅申請。

第三項退稅明細申請表及收據之格式，由民營退稅業者設計，報請財政部核定之。

第 10 條　【受理申請市區退稅】

外籍旅客向民營退稅業者於特定營業人營業處所設置特約市區退稅服務櫃檯，申請退還其向特定營業人購買特定貨物之營業稅，應提供該旅客持有國際信用卡組織授權發卡機構發行之國際信用卡，並授權民營退稅業者預刷辦理特約市區退稅含稅消費金額**百分之七之金額**，做為該旅客依規定期限攜帶特定貨物出境之擔保金。

民營退稅業者受理外籍旅客依前項規定申請特約市區退稅時，應依下列規定辦理：

一、 確認外籍旅客將於**申請退稅日起二十日內出境，始得受理外籍旅客申請特約市區退稅**。如經確認外籍旅客未能於申請退稅日起二十日內出境，應請該等旅客於出境前再行洽辦特約市區退稅或至機場、港口辦理退稅。

二、 依據退稅明細申請表所載之應退稅額，扣除手續費後之餘額墊付外籍旅客，連同依第八條第二項規定開立之統一發票（應加註「旅客已申請特約市區退稅」之字樣）、外籍旅客特約市區退稅預付單（以下簡稱特約市區退稅預付單）一併交付外籍旅客收執。

三、 告知外籍旅客如於出境前將特定貨物拆封使用或經查獲私自調換貨物，或經海關查驗不合本辦法規定者，將依規定追繳已退稅款。

四、 **告知外籍旅客應於申請退稅日起二十日內攜帶特定貨物出境，並持特約市區退稅預付單洽民營退稅業者於機場、港口設置之退稅服務櫃檯篩選應否辦理查驗。**

前項特約市區退稅預付單之格式，由民營退稅業者設計，報請財政部核定之。

第 11 條　　【現場退稅方式】

經民營退稅業者授權代為處理外籍旅客現場小額退稅相關事務之特定營業人，**於外籍旅客同一天內向該特定營業人購買特定貨物之累計含稅消費金額符合現場小額退稅規定，**且選擇現場退稅時，除依第八條及第九條規定辦理外，並應依下列方式處理：

一、 開立同第九條規定應記載事項之外籍旅客購買特定貨物退稅明細核定單（以下簡稱退稅明細核定單），除加蓋特定營業人統一發票專用章，並**應請外籍旅客簽名。但外籍旅客持民營退稅業者報經財政部核准載具申請開立退稅明細核定單者，得免簽名。**

二、 特定營業人應將外籍旅客購買之特定貨物獨立裝袋密封，並告知外籍旅客如於出境前拆封使用或經查獲私自調換貨物，應依規定補繳已退稅款。

三、 依據退稅明細核定單所載之核定退稅金額，扣除手續費後之餘額墊付外籍旅客，連同依第八條第二項規定開立之統一發票（**應加蓋「旅客已申請現場小額退稅」之字樣**）、退稅明細核定單，一併交付外籍旅客收執。

外籍旅客有下列情形之一，特定營業人不得**受理該等旅客申請現場小額退稅，並告知該等旅客應於出境時向民營退稅業者申請退稅：**

一、 不符合第三條第一項第八款規定者。

二、 **外籍旅客當次來臺旅遊期間，辦理現場小額退稅含稅消費金額累計超過新臺幣十二萬元者。**

三、 外籍旅客同一年度內多次來臺旅遊，當年度辦理現場小額退稅含稅消費
金額累計超過新臺幣二十四萬元者。

四、 退稅系統查無其入境資料或網路中斷致退稅系統無法營運者。

外籍旅客如選擇出境時於機場、港口向民營退稅業者申請退還該等特定
貨物之營業稅，特定營業人應依第九條規定辦理。

第 12 條　【退稅表單注意事項】

特定營業人依第九條及第十一條規定開立退稅表單時，其他應注意事項
如下：

一、 特定營業人應確實依規定開立記載並傳輸退稅明細申請表或退稅明細核
定單。網路中斷致退稅系統無法營運或其他不可歸責於特定營業人事由
致網路無法連線時，始得以人工書立退稅明細申請表，並應於網路系統
修復後，立即依第九條第一項規定辦理。

二、 前開退稅表單之保管，特定營業人應依**稅捐稽徵機關管理營利事業會計
帳簿憑證辦法**規定辦理。

第 13 條　【銷貨退回或掉換貨物】

特定營業人銷售特定貨物後，發生**銷貨退回、折讓或掉換貨物**等情事，
應收回原開立之**統一發票及退稅明細申請表**或退稅明細核定單，並依**第八
條、第九條及第十一條**規定重新開立記載並傳輸退稅明細申請表或退稅明細
核定單。如有溢退稅款者，應填發繳款書並向外籍旅客收回該退稅款，代為
向公庫繳納。

外籍旅客離境後，或適用第十一條第一項規定情形者，發生前項規定之
情事，得**免收回**原開立之退稅明細申請表。如有溢退稅款者，應填發繳款書
並向外籍旅客收回該退稅款，代為向公庫繳納。

第 14 條　【出境未提出事後不得申請退還】

外籍旅客攜帶特定貨物出境，除已於民營退稅業者之特約市區退稅服務櫃
檯，或於民營退稅業者授權代辦現場小額退稅之特定營業人處領得退稅款者
外，出境時得於機場或港口向民營退稅業者申請退還營業稅。其於**購物後首次
出境時未提出申請或已提出申請未經核定退稅者，不得於事後申請退還。**

外籍旅客依前項或依第十條第一項規定申請退還營業稅，經篩選須經海關查驗者，外籍旅客應持**入出境證照、該等特定貨物、第九條第三項之退稅明細申請表或收據、記載「可退稅貨物」字樣之統一發票收執聯或電子發票證明聯等文件資料**，向海關申請查驗。

外籍旅客依第一項或依第十條第一項規定申請退還營業稅，經海關查驗無訛或經篩選屬免經海關查驗者，**民營退稅業者應列印退稅明細核定單交付該外籍旅客收執，據以辦理退還營業稅**；經查驗不符者，民營退稅業者應列印附有不予退稅理由之退稅明細核定單，交付外籍旅客收執，外籍旅客依第十條第一項規定申請退還營業稅者，民營退稅業者應請該旅客繳回已退稅款。

依第十條第一項規定申請特約市區退稅者，如出境時已逾第三條第六款但書規定應攜帶貨物出境之期限或出境時未經退稅系統篩選，或經篩選應辦理查驗而未向海關申請查驗即逕行出境者，外籍旅客依第十條第一項規定提供信用卡預刷之擔保金將不予退還。

經篩選須經海關查驗者，如因網路中斷或其他事由，致海關無法於退稅系統判讀外籍旅客退稅明細時，應由民營退稅業者確認並重行開立退稅明細申請表，供外籍旅客持向海關申請查驗。

第三項退稅明細核定單，應揭露民營退稅業者扣取手續費相關資訊；如有扣取其他相關費用，應一併揭露。

第三項及第十一條第一項退稅明細核定單之格式，由民營退稅業者設計，報請財政部核定之。

第 14-1 條　【函送洗錢防制處申報】

民營退稅業者受理新臺幣五十萬元以上之現金退稅或疑似洗錢交易案件，**不論以現金或非現金方式退稅予外籍旅客，應於退稅日之隔日下班前，填具大額通貨交易申報表或疑似洗錢（可疑）交易報告，函送法務部調查局洗錢防制處辦理申報**；其交易未完成者，亦同。如發現明顯重大緊急之疑似洗錢交易案件，應立即以傳真或其他可行方式辦理申報，並應依前開規定補辦申報作業。**有下列情形之一者，不論金額多寡，民營退稅業者應向法務部調查局為疑似洗錢交易申報：**

一、外籍旅客為財政部函轉外國政府所提供之恐怖分子；或國際洗錢防制組織認定或追查之恐怖組織成員；或交易資金疑似或有合理理由懷疑與恐怖活動、恐怖組織或贊助恐怖主義有關聯者，其來臺旅遊辦理之退稅案件。

二、同一外籍旅客於一定期間內來臺次數頻繁且辦理大額退稅，經財政部及所屬機關或民營退稅業者調查後報請法務部調查局認定異常，應列為疑似洗錢交易追查對象者，其來臺旅遊辦理之退稅案件。外籍旅客經法務部依資恐防制法公告列為制裁名單者，未經法務部依法公告除名前，民營退稅業者不得受理其退稅申請。金融機構受民營退稅業者委託辦理外籍旅客退稅作業，其大額退稅或疑似洗錢交易之申報程序，應依洗錢防制法與金融機構對達一定金額以上通貨交易及疑似洗錢交易申報辦法規定辦理。

第 15 條　【民營業者申請退稅】

外籍旅客持人工開立之退稅明細申請表，於退稅系統查無資料，或退稅系統因網路中斷或其他事由致無法作業時，應逕洽民營退稅業者申請退還營業稅。

民營退稅業者受理前項申請，除經篩選須經海關查驗無訛者外，應於確認申請退稅資料無誤後，始得辦理退稅，並由特定營業人及民營退稅業者儘速完成補建檔。

第 16 條　【繳回退稅款申請】

外籍旅客經核定退稅後，因故未能於購買特定貨物之日起依規定期間出境，應向民營退稅業者繳回退稅款或撤回支付退稅款之申請。

第 17 條　【收回應繳回之退稅款】

已領取現場小額退稅款之外籍旅客，出境前已將該特定貨物轉讓、消耗或逾一定期間未將該特定貨物攜帶出境，應主動向特定營業人或民營退稅業者辦理繳回稅款手續。

特定營業人或民營退稅業者如查得外籍旅客有違反本辦法規定，且未繳回稅款者，應填發繳款書並向外籍旅客收回應繳回之退稅款，代為向公庫繳納。

外籍旅客將前項退稅款繳回，始得申請退還嗣後購買特定貨物之營業稅。

第一項繳款書之格式，由財政部定之。

第 18 條　【退稅核定資料】

　　民營退稅業者應按日將第九條之退稅明細申請表、第十一條及第十四條之退稅明細核定單、第十條預刷擔保金及相關紀錄等資料上傳財政部財政資訊中心。

第 19 條　【善良管理人義務】

　　民營退稅業者應盡善良管理人之義務，指定專人辦理退稅系統內相關資料之安全維護事項，以確保退稅系統之安全性。

　　民營退稅業者及特定營業人對於前項課稅資料之運用，應符合稅捐稽徵法、個人資料保護法及其他資訊安全相關法令之規定。倘有錯誤、毀損、滅失、洩漏或其他違法不當處理之情事，依稅捐稽徵法、個人資料保護法及其他相關法令辦理。

第 20 條　【按月檢附相關文件】

　　民營退稅業者應按月檢附墊付外籍旅客退稅相關證明文件，向總機構所在地主管稽徵機關申請退還其墊付之退稅款。

第 21 條　【預擬防杜機制】

　　民營退稅業者應善盡監督及管理特定營業人之責任，就可能產生之疏失，預擬防杜機制。如有可歸責於特定營業人、民營退稅業者或其退稅系統之事由，致發生誤退或溢退情事者，民營退稅業者墊付之誤退或溢退稅款，不予退還。

第 22 條　【特定營業人之協力義務】

　　特定營業人之協力義務如下：

一、應加強員工教育訓練。

二、應對外籍旅客善盡退稅宣導之責，告知外籍旅客於申請退稅或購物之日起一定期間內攜帶特定貨物出境與有關申請退稅作業流程及其他本辦法規定應遵守及注意事項。

三、 應保存相關退稅文件，供主管稽徵機關查核。

四、 發現外籍旅客詐退營業稅款情事，應即主動通報所在地主管稽徵機關及民營退稅業者。

五、 確實要求外籍旅客提示證照等作為證明文件。

六、 退稅表單之品名欄應清楚並覈實登載。

七、 主管稽徵機關得不定時派員監督特定營業人於營業現場辦理銷售特定貨物退稅之相關作業，特定營業人應配合協助辦理。

第 23 條　【特定營業人遷移營業地址】

特定營業人遷移營業地址者，**民營退稅業者應通報該特定營業人遷入地主管稽徵機關，並副知遷出地主管稽徵機關。**

第 24 條　【申請放棄辦理銷售特定貨物】

特定營業人得向所在地主管稽徵機關申請終止辦理銷售特定貨物退稅事務。稽徵機關核准該特定營業人終止辦理銷售特定貨物退稅之申請，應即通報民營退稅業者。

第 25 條　【收回銷售特定貨物退稅之標誌】

特定營業人有下列情事之一者，由所在地主管稽徵機關廢止該特定營業人之資格，並通報民營退稅業者：

一、 已申請註銷營業登記或暫停營業。

二、 經主管機關撤銷或廢止登記或處分停業。

三、 擅自歇業。

四、 不符第四條第一項規定。

五、與民營退稅業者解除或終止契約關係。

六、 非因第十二條規定情形自行以人工開立退稅明細申請表，或退稅明細申請表未依規定開立或記載不實，造成海關查驗困擾或其他異常情形，經主管稽徵機關通知限期改正而未改正。

特定營業人屬前項第二款、第三款及第六款原因遭廢止資格者，**一年內不得再行提出申請。**

特定營業人所在地主管稽徵機關依第一項第六款規定，通知特定營業人限期改正時，應副知民營退稅業者。

第 26 條　【禁止使用退稅系統】

特定營業人經所在地主管稽徵機關依前二條規定核准終止或廢止其特定營業人資格者，民營退稅業者於接獲稽徵機關通報後，應即禁止該特定營業人使用銷售特定貨物退稅標誌及退稅系統。

民營退稅業者未依前項規定辦理，墊付稅款屬終止或廢止該特定營業人資格後銷售特定貨物者，不予退還。

第 27 條　【適用本辦法之旅客】

持旅行證、入出境證、臨時停留許可證或未加註國民身分證統一編號之中華民國護照入境之旅客，除本辦法另有規定外，準用本辦法之規定。

第 28 條　【小額退稅之限制】

持臨時停留許可證入境之外籍旅客，不適用本辦法現場小額退稅之規定，且於國際機場或國際港口出境，始得依**第十四條**規定向出境海關申請退還購買特定貨物之營業稅。

第 29 條　【施行日】

本辦法施行日期，由交通部會同財政部定之。

第六節　外匯收支或交易申報辦法

版本：2022/12/26

中華民國 111 年 12 月 26 日中央銀行台央外伍字第 1110046573 號令修正發布第 3、6、19 條條文；並自 112 年 1 月 1 日施行

第 1 條　【制定法源】

本辦法依**管理外匯條例（以下簡稱本條例）第六條之一第一項**規定訂定之。

第 2 條　　　【申報義務人及申報方式】

　　　　　　中華民國境內**新臺幣五十萬元以上**等值外匯收支或交易之資金所有者或需求者（以下簡稱申報義務人），應依本辦法申報。

　　　　　　下列各款所定之人，均**視同申報義務人**：

一、**法定代理人**依**第六條**第二項規定代辦結匯申報者。

二、**公司或個人**依**第九條**第一項規定，以自己名義為他人辦理結匯申報者。

三、**非居住民法人之中華民國境內代表人或代理人**依**第十條**第二項規定代辦結匯申報者。

四、**非居住民之中華民國境內代理人**依**第十條**第三項規定代辦結匯申報者。

五、**非前項所定之申報義務人**，且不符合得代辦結匯申報之規定而為結匯申報者。

　　　　　　申報義務人辦理新臺幣結匯申報時，應依據外匯收支或交易有關合約等證明文件，**誠實填妥「外匯收支或交易申報書」（以下簡稱申報書）（申報書樣式如附件），經由銀行業向中央銀行（以下簡稱本行）申報。**

　　　　　　外匯收支或交易結匯申報所涉須計入或得不計入申報義務人或委託人當年累積結匯金額之範圍，應依本辦法、銀行業輔導客戶申報外匯收支或交易應注意事項、外匯證券商輔導客戶申報外匯收支或交易應注意事項、本行或其他主管機關同意或核准函載明事項，以及本行其他規定辦理。

第 3 條　　　【名詞釋義】

　　　　　　本辦法所用名詞定義如下：

一、　銀行業：指經本行許可辦理外匯業務之銀行、全國農業金庫股份有限公司、信用合作社、農會信用部、漁會信用部及中華郵政股份有限公司。

二、　外匯證券商：指證券業辦理外匯業務管理辦法所稱之外匯證券商。

三、　電子支付機構：指經金融監督管理委員會許可經營電子支付機構管理條例第四條第一項業務且涉及辦理外匯業務之電子支付機構。

四、　公司：指依中華民國法令在中華民國組織登記成立之公司，其與所有分公司應以該公司統一編號及名義辦理申報；或外國公司在中華民國境內依法辦理設立登記之分公司，其與全部境內分公司視為同一申報義務人，並以配發統一編號之首家分公司名義辦理申報。

五、有限合夥：指依中華民國法令在中華民國組織登記之有限合夥，其與所有分支機構應以該有限合夥統一編號及名義辦理申報；或外國有限合夥在中華民國境內依法辦理設立登記之分支機構，其與全部境內分支機構視為同一申報義務人，並以配發統一編號之首家分支機構名義辦理申報。

六、行號：指依中華民國商業登記法登記之獨資或合夥經營之營利事業。

七、團體：指依中華民國法令經主管機關核准設立之團體。

八、辦事處：指外國公司在中華民國境內依法辦理設置之在臺代表人辦事處。

九、事務所：指外國財團法人經中華民國政府認許並在中華民國境內依法辦理設置登記之事務所。

十、**個人：指年滿十八歲領有中華民國國民身分證、臺灣地區相關居留證或外僑居留證證載有效期限一年以上之自然人。**

十一、**非居住民：**

　　（一）**非居住民自然人：**指未領有臺灣地區相關居留證或外僑居留證，或領有相關居留證但證載有效期限未滿一年之非中華民國國民，或持有中華民國護照但未領有中華民國國民身分證之無本國戶籍者。

　　（二）**非居住民法人：**指境外非中華民國法人。

第 4 條　　**【逕行結匯申報】**

　　下列外匯收支或交易，申報義務人得於填妥申報書後，**逕行辦理新臺幣結匯申報**。但屬於**第五條**規定之外匯收支或交易，應於銀行業確認申報書記載事項與該筆外匯收支或交易有關合約、核准函等證明文件相符後，始得辦理：

一、公司、行號、團體及個人出口貨品或對非居住民提供服務收入之匯款。

二、公司、行號、團體及個人進口貨品或償付非居住民提供服務支出之匯款。

三、公司、行號每年累積結購或結售金額未超過五千萬美元之匯款；團體、個人每年累積結購或結售金額**未超過五百萬美元之匯款**。但本行得視經

濟金融情況及維持外匯市場秩序之需要，指定特定匯款性質之外匯收支或交易每年累積結購或結售金額超過一定金額者，應依第六條第一項規定辦理。

四、 辦事處或事務所結售在臺無營運收入辦公費用之匯款。

五、 非居住民每筆結購或結售金額**未超過**等值十萬美元之匯款。但境外非中華民國金融機構**不得**以匯入款項辦理結售。

前項第一款、第二款及第五條第四款之結購或結售金額，不計入申報義務人當年累積結匯金額。

申報義務人為前項第一款及第二款出、進口貨品之外匯收支或交易以跟單方式**辦理新臺幣結匯者**，以銀行業掣發之出、進口結匯證實書，視同申報書。

第 5 條　【須檢附文件之結匯申報】

下列外匯收支或交易，申報義務人應檢附與該筆外匯收支或交易**有關合約、核准函等證明文件，經銀行業確認與申報書記載事項相符後**，始得辦理新臺幣結匯：

一、 公司、行號每筆結匯金額**達等值一百萬美元以上**之匯款。

二、 團體、個人每筆結匯金額**達等值五十萬美元以上**之匯款。

三、 經有關主管機關核准直接投資、證券投資及期貨交易之匯款。

四、 於中華民國境內之交易，其交易標的涉及中華民國境外之貨品或服務之匯款。

五、 中華民國境內第一上市（櫃）公司及登錄興櫃之外國公司之原始外籍股東匯出售股價款之匯款。

六、 民營事業中長期外債動支匯入資金及還本付息之匯款。

七、 依本行其他規定應檢附證明文件供銀行業確認之匯款。

第 6 條　【須經核准之結匯申報】

下列外匯收支或交易，申報義務人應於檢附**所填申報書及相關證明文件**，經由銀行業向本行申請核准後，始得辦理新臺幣結匯申報：

一、 公司、行號每年累積結購或結售金額**超過等值五千萬美元**之必要性匯款；團體、個人每年累積結購或結售金額**超過等值五百萬美元**之必要性匯款。

二、 未滿十八歲領有中華民國國民身分證、臺灣地區相關居留證或外僑居留證證載有效期限一年以上之自然人，**每筆結匯金額達等值新臺幣五十萬元以上之匯款**。

三、 下列**非居住民**每筆結匯金額**超過等值十萬美元**之匯款：

（一）於中華民國境內承包工程之工程款。

（二）於中華民國境內因法律案件應提存之擔保金及仲裁費。

（三）經有關主管機關許可或依法取得自用之中華民國境內不動產等之相關款項。

（四）於中華民國境內依法取得之遺產、保險金及撫卹金。

四、 其他必要性之匯款。

辦理前項第二款所定匯款之結匯申報者，除已結婚者外，應由其法定代理人代為辦理，並共同於申報書之「申報義務人及其負責人簽章」處簽章。

第 7 條　【結匯金額調整】

第四條第一項第三款本文及前條第一項第一款規定之金額，本行得視經濟金融情況及維持外匯市場秩序之需要調整之。

第 8 條　【受理程序】

申報義務人至銀行業櫃檯辦理新臺幣結匯申報者，銀行業**應查驗身分文件或基本登記資料**，輔導申報義務人填報申報書，辦理申報事宜，並應在申報書之「銀行業或外匯證券商負責輔導申報義務人員簽章」欄簽章。

銀行業對申報義務人至銀行業櫃檯辦理新臺幣結匯申報所填報之申報書及提供之文件，**應妥善保存備供稽核及查詢，其保存期限至少為五年**。

第 9 條　【委託結匯申報】

公司或個人受託辦理新臺幣結匯並以自己之名義辦理申報者，受託人應依銀行業輔導客戶申報外匯收支或交易應注意事項、外匯證券商輔導客戶申報外匯收支或交易應注意事項有關規定及本行其他規定辦理。

除前項規定情形外，申報義務人得委託其他個人代辦新臺幣結匯申報事宜，但就申報事項仍由委託人自負責任；受託人應檢附委託書、委託人及受託人之身分證明文件，供銀行業查核，並以委託人之名義辦理申報。

第 10 條　　【非居住民之結匯申報】

　　非居住民自然人辦理第四條第一項第五款、第五條第三款、第五款或第七款之新臺幣結匯申報時，除本行另有規定外，應憑護照或其他身分證明文件，由本人親自辦理。

　　非居住民法人辦理第四條第一項第五款、第五條第三款、第五款或第七款之新臺幣結匯申報時，除本行另有規定外，應出具授權書，授權其在中華民國境內之代表人或代理人以該代表人或代理人之名義代為辦理申報；非居住民法人為非中華民國金融機構者，應授權中華民國境內金融機構以該境內金融機構之名義代為辦理申報。

　　非居住民依**第六條**第一項第三款及第四款規定，經由銀行業向本行申請辦理新臺幣結匯者，得出具授權書，授權中華民國境內代理人以該境內代理人之名義代為辦理申報。

第 11 條　　【網路申報 1】

　　下列申報義務人辦理新臺幣結匯申報，得利用網際網路，經由本行核准透過電子或通訊設備辦理外匯業務之銀行業，以電子文件向本行申報：

一、 公司、行號或團體。

二、 個人。

　　申報義務人利用網際網路辦理新臺幣結匯申報事宜前，**應向銀行業申請並辦理相關約定事項**。

　　銀行業應依下列規定受理網際網路申報事項：

一、 於網路提供申報書樣式及填寫之輔導說明。

二、 就申報義務人填具之申報書確認電子簽章相符後，依據該申報書內容，製作本行規定格式之買、賣匯水單媒體資料報送本行，並以該媒體資料視同申報義務人向本行申報。

三、 對申報義務人以電子訊息所為之外匯收支或交易申報紀錄及提供之書面、傳真或影像掃描文件，應妥善保存備供稽核、查詢及列印，**其保存期限至少為五年**。

第 12 條　【網路申報 2】

　　申報義務人經由網際網路辦理**第五條**規定之新臺幣結匯時，應將正本或與正本相符之相關結匯證明文件提供予銀行業；其憑主管機關核准文件辦理之結匯案件，累計結匯金額不得超過核准金額。

　　申報義務人利用網際網路辦理新臺幣結匯申報，經查獲有申報不實情形者，其日後辦理新臺幣結匯申報事宜，應至銀行業櫃檯辦理。

第 13 條　【更正申報書】

　　申報義務人於辦理新臺幣結匯申報後，不得**要求更改申報書內容**。但有下列情形之一者，可經由銀行業向本行申請更正：

一、申報義務人非故意申報不實，經舉證並檢具律師、會計師或銀行業出具無故意申報不實意見書。

二、因故意申報不實，已依本條例**第二十條**第一項規定處罰。

　　依**第四條**第三項規定作成之結匯證實書如與憑以掣發之證明文件不符時，其更正準用**第十四條**第二項規定。

重點提示　「管理外匯條例」第 20 條第 1 項
故意不為申報或申報不實者，處新臺幣三萬元以上六十萬元以下罰鍰；其受查詢而未於限期內提出說明或為虛偽說明者亦同。

第 14 條　【未結匯之申報及其更正】

　　申報義務人之外匯收支或交易未辦理新臺幣結匯者，以銀行業掣發之其他交易憑證視同申報書。

　　申報義務人應對銀行業掣發之其他交易憑證內容予以核對，如發現有與事實不符之情事時，應檢附相關證明文件經由銀行業向本行申請更正。

第 15 條　【說明義務】

　　依本辦法規定申報之事項，有事實足認有申報不實之虞者，本行得向申報義務人及相關之人查詢，**受查詢者有據實說明之義務**。

第 16 條　【罰則】

　　申報義務人**故意不為申報、申報不實**，或受查詢而**未於限期內提出說明或為虛偽說明者**，依本條例**第二十條**第一項規定處罰。

📖 **重點提示**　「管理外匯條例」第 20 條第 1 項

故意不為申報或申報不實者，處新臺幣三萬元以上六十萬元以下罰鍰；其受查詢而未於限期內提出說明或為虛偽說明者亦同。

第 17 條　【對大陸地區匯款之申報】

對大陸地區匯出匯款及匯入匯款之申報，準用本辦法規定；其他應遵循事項依**臺灣地區與大陸地區人民關係條例**及其相關規定辦理。

臺灣地區人民幣收支或交易之申報，除本行另有規定外，準用本辦法之規定。

第 18 條　【有限合夥之申報】

外匯證券商及電子支付機構受理外匯收支或交易之申報，除本行另有規定外，準用本辦法有關銀行業之規定。

有限合夥之申報，準用本辦法及其他有關公司之申報規定。

第 19 條　【施行日】

本辦法自發布日施行。

本辦法中華民國一百十一年十二月二十六日修正發布之條文，自一百十二年一月一日施行。

PART

04

觀光遊憩
行政法規

Tourism
Administration and Laws

風景特定區與觀光地區行政法規

08 CHAPTER

第一節　風景特定區管理規則

版本：2017/12/15

中華民國 106 年 12 月 15 日交通部交路（一）字第 10682006655 號令修正發布第 5 條條文

風景特定區
管理規則附表

第 1 條　【制定法源】

本規則依**發展觀光條例（以下簡稱本條例）第六十六條第一項**規定訂定之。

風景特定區之管理，依本規則之規定，本規則未規定者，依其他法令之規定辦理。

第 2 條　【觀光遊樂設施】

本規則所稱之觀光遊樂設施如下：

一、機械遊樂設施。

二、水域遊樂設施。

三、陸域遊樂設施。

四、空域遊樂設施。

五、其他經主管機關核定之觀光遊樂設施。

第 3 條　【風景特定區之開發】

風景特定區之開發，應依**觀光產業綜合開發計畫**所定原則辦理。

第 4 條　【風景特定區依其地區特性及功能劃分】

風景特定區依其地區特性及功能劃分為國家級、直轄市級及縣（市）級二種等級；其等級與範圍之劃設、變更及風景特定區劃定之廢止，由交通部委任交通部觀光局會同有關機關並邀請專家學者組成評鑑小組評鑑之；其委任事項及法規依據公告應刊登於政府公報或新聞紙。

原住民族基本法施行後，於原住民族地區依前項規定劃設國家級風景特定區，應依該法規定徵得當地原住民族同意，並與原住民族建立共同管理機制。

風景特定區評鑑基準如附表一。

第 5 條　　【等級及範圍公告】

　　依前條規定評鑑為國家級風景特定區者，其等級及範圍，由交通部觀光局報經交通部核轉行政院核定後公告之；其為直轄市級或縣（市）級者，其等級及範圍，由交通部觀光局報交通部核定後，由所在地之直轄市政府、縣（市）政府公告之。

　　縣（市）級風景特定區，所在縣（市）改制為直轄市者，由改制後之直轄市政府公告變更其等級名稱。

第 6 條　　【專設機構經營管理】

　　風景特定區經評定等級公告後，該管主管機關得視其性質，**專設機構經營管理之**。

第 7 條　　【風景特定區計畫項目】

　　風景特定區計畫之擬定，其**計畫項目**得斟酌實際狀況決定之。

　　風景特定區計畫項目如**附表二**。

第 8 條　　【區內建築物及廣告物、攤位之設置】

　　為增進風景特定區之美觀，擬訂風景特定區計畫時，有關**區內建築物之造形、構造色彩等及廣告物、攤位之設置**，應依規定實施規劃限制。

第 9 條　　【風景特定區設施興建】

　　申請在風景特定區內興建任何設施計畫者，應填具申請書，送請該管主管機關會商各目的事業主管機關審查同意。

　　國家級風景特定區內興建任何設施計畫之申請，由交通部委任管理機關辦理；其委任事項及法規依據公告應刊登於政府公報或新聞紙。

　　風景特定區設施興建申請書如**附表三**。

第 10 條　　【範圍內所需公有土地】

　　在風景特定區內開發經營觀光遊樂設施、觀光旅館，經中央主管機關報請行政院核定者，其範圍內**所需公有土地**，得由該管主管機關商請各該土地管理機關**配合協助辦理**。

第 11 條　　【置駐衛警察或專業警察】

　　　　主管機關為辦理風景特定區內**景觀資源、旅遊秩序、遊客安全等事項，**得於風景特定區內**置駐衛警察**或商請警察機關**置專業警察**。

第 12 條　　【區內商品公開標價】

　　　　風景特定區內之商品，該管主管機關應輔導廠商公開標價，並按所標價格交易。

第 13 條　　【區內不得有之行為】

　　　　風景特定區內**不得有下列行為：**

一、任意拋棄、焚燒垃圾或廢棄物。

二、將車輛開入禁止車輛進入或停放於禁止停車之地區。

三、隨地吐痰、拋棄紙屑、煙蒂、口香糖、瓜果皮核汁渣或其他一般廢棄
　　物。

四、污染地面、水質、空氣、牆壁、樑柱、樹木、道路、橋樑或其他土地定
　　著物。

五、鳴放噪音、焚燬、破壞花草樹木。

六、於路旁、屋外或屋頂曝曬，堆置有礙衛生整潔之廢棄物。

七、自廢棄物清運處理及貯存工具，設備或處所搜揀廢棄之物。但搜揀依廢
　　棄物清理法第五條第六項所定回收項目之一般廢棄物者，不在此限。

八、拋棄熱灰燼、危險化學物品或爆炸性物品於廢棄貯存設備。

九、非法狩獵、棄置動物屍體於廢棄物貯存設備以外之處所。

　　　　前項第三款至第九款規定，應由管理機關會商目的事業主管機關及其他有關機關，依本條例第六十四條第三款規定辦理公告。

重點提示　「發展觀光條例」第 64 條

於風景特定區或觀光地區內有下列行為之一者，由其目的事業主管機關處新臺幣五千元以上十萬元以下罰鍰：

一、任意拋棄、焚燒垃圾或廢棄物。

二、將車輛開入禁止車輛進入或停放於禁止停車之地區。

三、擅入管理機關公告禁止進入之地區。

其他經管理機關公告禁止破壞生態、污染環境及危害安全之行為，由其目的事業主管機關處新臺幣五千元以上一百萬元以下罰鍰。

第 14 條　　【非經許可不得有之行為】

　　　　風景特定區內**非經該管主管機關許可或同意，不得有下列行為：**

一、　採伐竹木。

二、　探採礦物或挖填土石。

三、　捕採魚、貝、珊瑚、藻類。

四、　採集標本。

五、　水產養殖。

六、　使用農藥。

七、　引火整地。

八、　開挖道路。

九、　其他應經許可之事項。

　　　　前項規定另有目的事業主管機關者，並應向該目的事業主管機關申請核准。

　　　　第一項各款規定，應由管理機關會商目的事業主管機關及其他有關機關辦理公告。

📙 **重點提示**　「發展觀光條例」第 62 條第 1 項

損壞觀光地區或風景特定區之名勝、自然資源或觀光設施者，有關目的事業主管機關得處行為人新臺幣五十萬元以下罰鍰，並責令回復原狀或償還修復費用。其無法回復原狀者，有關目的事業主管機關得再處行為人新臺幣五百萬元以下罰鍰。

第 15 條　　【按核定之計畫投資興建】

　　　　風景特定區之公共設施除私人投資興建者外，由主管機關或該公共設施之管理機構**按核定之計畫投資興建，分年編列預算**執行之。

第 16 條　　【清潔維護費、公共設施之收費基準】

　　　　風景特定區內之**清潔維護費、公共設施之收費基準，**由專設機構或經營者訂定，報請該管主管機關備查。調整時亦同。

　　　　前項公共設施，如係私人投資興建且依本條例予以獎勵者，其收費基準由中央主管機關核定。第一項收費基準應於**實施前三日公告並懸示於明顯處所。**

第 17 條　【特定區管理維護及觀光設施之建設】

　　風景特定區之清潔維護費及其他收入，依法編列預算，用於該特定區之管理維護及觀光設施之建設。

第 18 條　【獎勵投資興建】

　　風景特定區內之公共設施，該管主管機關得報經上級主管機關核准，依**都市計畫法**及有關法令關於獎勵私人或團體投資興建公共設施之規定，獎勵投資興建，並得收取費用。

第 19 條　【主管機關核定後公告區內受獎勵投資興建公共設施】

　　私人或團體於風景特定區內受獎勵投資興建公共設施、觀光旅館、旅館或觀光遊樂設施者，該管主管機關應就其名稱、位置、面積、土地權屬使用限制、申請期限等，妥以研訂，並報上級主管機關核定後公告之。

第 20 條　【主管機關得協助辦理區內投資興建公共設施】

　　為獎勵私人或團體於風景特定區內投資興建公共設施、觀光旅館、旅館或觀光遊樂設施，該管主管機關得**協助辦理**下列事項：
一、協助依法取得公有土地之使用權。
二、協調優先興建連絡道路及設置供水、供電與郵電系統。
三、提供各項技術協助與指導。
四、配合辦理環境衛生、美化工程及其他相關公共設施。
五、其他協助辦理事項。

第 21 條　【獎勵或表揚公共設施經營服務成績優異者】

　　主管機關對風景特定區公共設施經營服務成績優異者，得予獎勵或表揚。

第 22 條　【違反】

　　違反第十三條規定者，依本條例第六十四條規定處罰之；違反第十四條規定者，依本條例第六十二條第一項規定處罰之。

第 23 條　【專設管理機構】

　　風景特定區設有**專設管理機構者**，本規則有關各種申請核准案件，均應送由該管理機構核轉主管機關；其經營管理事項，由該管理機構執行之。

第 24 條　【施行日】

　　本規則自發布日施行。

第二節　觀光遊樂業管理規則

版本：2017/1/20

中華民國 106 年 1 月 20 日交通部交路（一）字第 10582006035 號令修正發布第 5、15、15-1 條文、19
條條文；並自公布日施行

第一章　總　則

第 1 條　　**【制定法源】**

　　　　本規則依**發展觀光條例（以下簡稱本條例）第六十六條**第四項規定訂定
之。

第 2 條　　**【依法規定】**

　　　　觀光遊樂業之管理，除法令另有規定外，適用本規則之規定。

第 3 條　　**【名詞釋義】**

　　　　本規則所稱**觀光遊樂業**，指經主管機關核准經營觀光遊樂設施之營利事
業。

第 4 條　　**【名詞釋義】**

　　　　本規則所稱**觀光遊樂設施**，指在風景特定區或觀光地區提供觀光旅客休
閒、遊樂之設施。

第 4-1 條　　**【重大投資件條件】**

　　　　本條例第三十五條及本規則所稱重大投資案件，指**申請籌設面積**，符合
下列條件之一者：

一、 位於都市土地，達五公頃以上。

二、 位於非都市土地，達十公頃以上。

第 5 條　　**【主管機關】**

　　　　觀光遊樂業之**設立、發照、經營管理、檢查、處罰及從業人員之管理**等
事項，除本條例或本規則另有規定由**交通部**辦理者外，由直轄市、縣(市)政
府辦理之；其權責劃分如附表。

交通部得將前項規定辦理事項，委任交通部觀光局執行；其委任時，應將委任事項及法規依據公告之，並刊登於政府公報。

第二章　觀光遊樂業之設立發照

第 6 條　　【觀光遊樂設施】

觀光遊樂業經營之觀光遊樂設施，應符合**區域計畫法、都市計畫法及其他相關法令**之規定，並以主管機關核定之興辦事業計畫為限。

第 7 條　　【申請籌設面積】

觀光遊樂業**申請籌設面積不得小於二公頃**。但其他法令另有規定者，或直轄市、縣(市)政府依其自治權限另定者，從其規定。

觀光遊樂業籌設申請案件之主管機關，區分如下：

一、　**屬重大投資案件**者，由**交通部**受理、核准、發照。

二、　**非屬重大投資案件**者，由**地方主管機關**受理、核准、發照。

第 8 條　　(刪除)

第 9 條　　【申請籌設文件】

經營觀光遊樂業，應備具下列文件，向主管機關申請籌設；其有適用本條例第四十七條規定必要者，得一併提出**申請，經核准籌設後，報交通部核定**。

一、　觀光遊樂業籌設申請書。

二、　發起人名冊或董事、監察人名冊。

三、　公司章程或發起人會議紀錄。

四、　興辦事業計畫。

五、　最近三個月內核發之土地登記謄本、土地使用權利證明文件及土地使用分區證明。

六、　地籍圖謄本（應著色標明申請範圍）。

主管機關為審查觀光遊樂業申請籌設案件，得設置**審查小組**。

前項觀光遊樂業籌設案件審查小組組成、應備文件格式及審查作業方式，由交通部觀光局另定之。

本規則中華民國九十二年一月一日發布生效前，以經營觀光遊樂業務為目的，經依法核准計畫，尚未經依法核准經營，得於本規則中華民國一百零三年七月二十五日修正施行之日起二個月內，依第一項規定申請籌設，免附興辦事業計畫；屆期未申請籌設者，原計畫之核准失其效力，應重新檢附興辦事業計畫，始得依第一項規定申請籌設。

第 10 條　【限期通知補正】

主管機關於受理觀光遊樂業申請籌設案件後，應於**六十日內**作成審查結論，並通知申請人及副知有關機關。但情形特殊需延展審查期間者，其延展以五十日為限，並應通知申請人。

前項審查有應補正事項者，應限期通知申請人補正，其補正時間不計入前項所定之審查期間。申請人屆期未補正或未補正完備者，應駁回其申請。

申請人於前項補正期間屆滿前，**得敘明理由申請延展或撤回案件**，屆期未申請延展、撤回或理由不充分者，主管機關應駁回其申請。

第 11 條　【核准籌設之觀光遊樂業】

經核准籌設之觀光遊樂業，依法應辦理**土地使用變更、環境影響評估或水土保持處理與維護**者，申請人應於**核准籌設一年內**，依區域計畫法、**都市計畫法、環境影響評估法、水土保持法及其他相關法令**規定，向該管主管機關提出申請；屆期未提出申請者，籌設之核准失其效力。但有正當事由者，得敘明理由，於期間屆滿前向主管機關申請延展。

前項之延展，以兩次為限，每次延展不得超過六個月；屆期未申請者，籌設之核准失其效力。

第一項之申請，**經該管主管機關認定不應開發或不予核可者，籌設之核准失其效力。**

第 12 條　【核定興辦事業計畫定稿本】

依前條規定辦理土地使用變更、環境影響評估或水土保持處理與維護者，經該管主管機關核准後，應於**三個月內**，依核定內容修正**興辦事業計畫相關書件**，並製作定稿本，申請主管機關核定。

申請人依法不須辦理前項作業者，主管機關得同時辦理核准籌設或同意變更及核定興辦事業計畫定稿本。

第 13 條　【辦妥公司登記】

經核准籌設之觀光遊樂業，應自主管機關核定興辦事業計畫定稿本後三**個月內依法辦妥公司登記**，並備具下列文件，報請主管機關備查：

一、 公司登記證明文件。

二、 董事、監察人、經理人名冊。

前項登記事項變更時，應於辦妥公司登記**變更後三十日**內，報請主管機關備查。

第 14 條　【申請建築執照】

經核准籌設之觀光遊樂業，不需辦理土地使用變更、環境影響評估、水土保持處理與維護或整地排水計畫者；或依法辦理土地使用變更、環境影響評估、水土保持處理與維護或整地排水計畫經該管主管機關核准或取得完工證明者，應於**一年內向當地建築主管機關申請建築執照，依法興建**；屆期未依法興建者，籌設之核准失其效力。

前項期間，如有正當理由者，得敘明理由，於期間屆滿前向主管機關申請延展。**延展以兩次為限，每次不得逾一年**；屆期未依法開始興建者，籌設之核准失其效力。

第 15 條　【報請主管機關核准】

觀光遊樂業應依核定之興辦事業計畫興建，於興建前或興建中變更原興辦事業計畫時，應備齊變更計畫圖說及有關文件，報請主管機關核准。

前項應備變更計畫圖說及有關文件格式、審查作業方式，由交通部觀光局另定之；變更後之設置規模符合第八條第一款規定者，由**交通部觀光局**受理、核准。

觀光遊樂業營業後，變更原興辦事業計畫時，準用前二項之規定。

經核定興辦事業計畫之開發期程變更，以二次為限。但經依第十七條第一項、第二項規定，發給觀光遊樂業執照營業者，不在此限。

第 15-1 條　【核定及核准失效】

　　觀光遊樂業興辦事業計畫之核定及其原籌設之核准，有下列情事之一者，**失其效力**：

一、　未依核定計畫興建，經主管機關限期一年內提出申請變更興辦事業計畫，屆期未提出申請變更、延展或申請案經主管機關駁回；其**申請延展，應敘明未能於期限內申請之理由，延展之期間每次不得超過一年，並以二次為限。**

二、　土地主管機關核發之開發許可失效。

三、　未於核定之興辦事業計畫開發期程內完成開發並取得觀光遊樂業執照者。

　　前項第一款規定情形，屬申請籌設面積範圍擴大之變更者，僅就該興辦事業計畫核定變更部分，失其效力。

第 15-2 條　【限期改善】

　　經核准籌設或核定興辦事業計畫之觀光遊樂業，於取得觀光遊樂業執照前營業者，主管機關應即限期改善；**屆期未改善者，主管機關應廢止**其籌設之核准及興辦事業計畫之核定。

第 16 條　【興建前或興建中轉讓】

　　觀光遊樂業於興建前或興建中轉讓他人，**應備具下列文件**，向主管機關申請核准：

一、　契約書影本。

二、　轉讓人之股東會議事錄或股東同意書。

三、　受讓人之經營管理計畫。

四、　其他相關文件。

　　觀光遊樂業除前項情形外，原申請公司於興建前或興建中經解散、撤銷或廢止公司登記者，其籌設之核准及興辦事業計畫之核定即失其效力。

第 17 條　【觀光遊樂業執照】

　　觀光遊樂業於興建完工後，應備具下列文件，申請主管機關邀請相關主管機關檢查合格，並**發給觀光遊樂業執照後，始得營業**：

一、　觀光遊樂業執照申請書。

二、　核准籌設及核定興辦事業計畫文件影本。

三、　建築物使用執照或相關合法證明文件影本。

四、　觀光遊樂設施地籍套繪圖及觀光遊樂設施安全檢查合格證明文件。

五、　責任保險契約影本。

六、　公司登記證明文件。

七、　觀光遊樂業基本資料表。

　　興辦事業計畫採分期、分區方式者，得於該分期、分區之觀光遊樂設施興建完工後，依前項規定申請查驗，符合規定者，發給該期或該區之觀光遊樂業執照，先行營業。

　　地方主管機關核發觀光遊樂業執照時，應副知交通部觀光局。

第三章　　觀光遊樂業之經營管理

第 18 條　　【觀光遊樂業專用標識】

　　觀光遊樂業應將觀光遊樂業**專用標識懸掛於入口明顯處所**。

　　前項觀光遊樂業專用標識由主管機關併同觀光遊樂業執照發給之。

　　觀光遊樂業受停止營業或廢止執照之處分者，自處分書送達之日起**二個月內**，應繳回觀光遊樂業專用標識。

　　未依前項規定繳回觀光遊樂業專用標識者，該應繳回之觀光遊樂業專用標識由主管機關**公告註銷，不得繼續使用**。

　　觀光遊樂業專用標識型式如附圖，其型式經本規則修正變更者，自該修正施行之日起三個月內，觀光遊樂業應繳回原觀光遊樂業專用標識，並申請換發；未繳回者，該應繳回之觀光遊樂業專用標識由主管機關公告註銷，不得繼續使用。

第 18-1 條　　【增設觀光遊樂業專用標識】

　　觀光遊樂業依前條規定，取得觀光遊樂業專用標識後，**得配合園區入口明顯處所數量**，備具申請書，向原核發執照主管機關申請增設觀光遊樂業專用標識。

第 19 條　　【營業時間、收費、服務項目公告】

　　　　觀光遊樂業之**營業時間、收費、服務項目、營業區域範圍圖、遊園及觀光遊樂設施使用須知、保養或維修項目，應依其性質分別公告於售票處、進口處、**設有網站者之**網頁及其他適當明顯處所。**變更時，亦同。

　　　　觀光遊樂業之營業時間、收費、服務項目、營業區域範圍圖及觀光遊樂設施保養或維修期間**達三十日以上者**，應報請地方主管機關備查。變更時，亦同。

　　　　地方主管機關為前項備查時，應**副知交通部觀光局**。

第 19-1 條　　【安全管理計畫】

　　　　觀光遊樂業之**園區內，舉辦特定活動者，觀光遊樂業應於三十日前檢附安全管理計畫，報經地方主管機關核准。**

　　　　地方主管機關為前項核准後，應陳報交通部觀光局備查。

　　　　第一項規定所稱特定活動類型、安全管理計畫內容，由交通部會商相關機關訂定並公告之。

　　　　地方主管機關受理審查第一項規定計畫時，得視計畫內容，會商當地警政、消防、建築管理、衛生或其他相關機關辦理。

第 20 條　　【投保責任保險】

　　　　觀光遊樂業應投保責任保險，其保險範圍及最低保險金額如下：

一、　每一個人身體傷亡：新臺幣三百萬元。

二、　每一事故身體傷亡：新臺幣三千萬元。

三、　每一事故財產損失：新臺幣二百萬元。

四、　保險期間總保險金額：新臺幣六千四百萬元。

　　　　觀光遊樂業應將**每年度投保之責任保險證明文件，報請地方主管機關備查**。

　　　　地方主管機關為前項備查時，應**副知交通部觀光局**。

　　　　依第十九條之一第一項規定舉辦特定活動者，觀光遊樂業**應另就該活動投保責任保險；其保險範圍及最低保險金額，除保險期間總保險金額為新臺幣三千二百萬外**，準用第一項規定。但其他中央法規或地方自治法規另有規定者，從其規定。

重點提示 觀光產業責任保險範圍及最低保險金額之規定

觀光法規	條文	責任保險範圍／最低保險金額
旅行業管理規則	第 53 條	每一個旅客／隨團人員死亡：200 萬元 每一個旅客／隨團人員旅客體傷醫療：10 萬元 旅客／隨團人員家屬前往海外或來華善後：10 萬元 旅客／隨團人員家屬前往國內善後：5 萬元 每一個旅客／隨團人員證件遺失損害賠償：2,000 元
民宿管理辦法	第 24 條	每一個人身體傷亡：新臺幣 200 萬元 每一事故身體傷亡：新臺幣 1,000 萬元 每一事故財產損失：新臺幣 200 萬元 保險期間總保險金額新臺幣 2,400 萬元
觀光旅館業管理規則	第 22 條	每一個人身體傷亡：新臺幣 300 萬元 每一事故身體傷亡：新臺幣 1,500 萬元
旅館業管理規則	第 9 條	每一事故財產損失：新臺幣 200 萬元 保險期間總保險金額新臺幣 3,400 萬元
觀光遊樂業管理規則	第 20 條	每一個人身體傷亡：新臺幣 300 萬元 每一事故身體傷亡：新臺幣 3,000 萬元 每一事故財產損失：新臺幣 200 萬元 保險期間總保險金額新臺幣 6,400 萬元
水域遊憩活動管理辦法	第 10 條	每一個人身體傷亡：新臺幣 300 萬元 每一事故身體傷亡：新臺幣 2,400 萬元 每一事故財產損失：新臺幣 200 萬元 保險期間總保險金額每年新臺幣 4,800 萬元 每一遊客醫療給付：新臺幣 30 萬元 每一遊客失能給付：新臺幣 250 萬元 每一遊客死亡給付：新臺幣 250 萬元

第 21 條　　【換發觀光遊樂業執照】

　　觀光遊樂業營業後，因公司登記事項變更或其他事由，致觀光遊樂業執照**記載事項有變更**之必要時，應於辦妥公司登記變更或該其他事由發生之日起十五日內，備具下列文件，向主管機關申請變更，並**換發觀光遊樂業執照**。

一、觀光遊樂業執照變更申請書。

二、公司登記證明文件。

三、原領觀光遊樂業執照。

四、其他相關證明文件。

　　觀光遊樂業名稱變更時，除依前項規定辦理外，並應檢附原領之觀光遊樂業**專用標識**辦理換發。

第 22 條　　【服務標章或名稱】

　　觀光遊樂業**對外宣傳或廣告之服務標章或名稱**，應報請地方主管機關備查，始得對**外宣傳或廣告**。其變更時，亦同。

　　地方主管機關為前項備查時，應副知交通部觀光局。

第 23 條　　【出租、委託或轉讓】

　　觀光遊樂業經營之觀光遊樂設施除全部出租、委託經營或轉讓外，**不得分割出租、委託經營或轉讓**。但經主管機關同意者，不在此限。

　　觀光遊樂業將經營之觀光遊樂設施**全部出租、委託經營或轉讓他人經營**時，應由雙方當事人**備具下列文件**，向主管機關申請核准：

一、契約書影本。

二、出租人、委託經營人或轉讓人之股東會議事錄或股東同意書。

三、承租人、受委託經營人或受讓人之經營管理計畫。

四、其他相關文件。

　　前項申請案件經核准後，承租人、受委託經營人或受讓人應於**二個月內依法辦妥公司設立登記或變更登記**，並由雙方當事人備具下列文件，申請主管機關**發給觀光遊樂業執照**：

一、觀光遊樂業執照申請書。

二、原領觀光遊樂業執照。

三、承租人、受委託經營人或受讓人之公司登記證明文件。

　　第三項所定期間，如有正當事由，其承租人、受委託經營人或受讓人得**申請延展二個月，並以一次為限**。

第 24 條　　【依法承受準用籌設規定】

　　觀光遊樂業經營之觀光遊樂設施**經法院拍賣或經債權人依法承受者**，其買受人或承受人申請繼續經營觀光遊樂業時，應於**拍定受讓後檢附不動產權利移轉證書及所有權證明文件**，準用關於籌設之有關規定，申請主管機關辦理籌設及發照。第三人因向買受人或承受人受讓或受託經營觀光遊樂業者，亦同。

前項申請案件，其觀光遊樂設施**未變更使用者，適用原籌設時之法令審核**。但變更使用者，適用申請時之法令。

第 25 條　　【暫停營業】

觀光遊樂業**暫停營業一個月以上者**，應於**十五日**內備具股東會議事錄或股東同意書，並詳述理由，報請地方主管機關備查。

前項申請暫停營業期間，**最長不得超過一年**。其有正當理由者，**得申請延展一次，期間以一年為限**，並應於期間屆滿前**十五日**內提出。

停業期間屆滿後，應於十五日內向地方主管機關申報復業。

未依第一項規定報請備查或未依前項規定申報復業，達六個月以上者，地方主管機關應轉報主管機關**廢止其籌設之核准、興辦事業計畫之核定及執照**。

地方主管機關**核准停業、復業時，應副知交通部觀光局**。

第 26 條　　【結束營業】

觀光遊樂業因故結束營業者，應檢附下列文件，向主管機關**申請結束營業，並廢止其籌設之核准、興辦事業計畫之核定及執照**：

一、原發給觀光遊樂業執照。

二、股東會議事錄、股東同意書或法院核發權利移轉證書。

三、其他相關文件。

主管機關為前項廢止時，應副知有關機關。

觀光遊樂業結束營業未依第一項規定申請達六個月以上者，主管機關應廢止其籌設之核准、興辦事業計畫之核定及執照。

第 27 條　　【觀光遊樂業之報表】

觀光遊樂業開業後，應將**每月營業收入、遊客人次及進用員工人數**，於次月十日前；資產負債表、損益表，於次年六月前，填報地方主管機關。地方主管機關應將轄內觀光遊樂業之

報表彙整於次月十五日前陳報交通部觀光局。

第 28 條　　【同業聯營組織經營】

　　　　　觀光遊樂業參加國內、外同業聯營組織經營時,應依有關法令規定辦理後,檢附契約書等相關文件報請地方主管機關備查。

　　　　　地方主管機關為前項備查時,應**副知交通部觀光局**。

第 29 條　　【旅遊資訊服務系統】

　　　　　觀光遊樂業得建立**完善解說與旅遊資訊服務系統**,並配合主管機關辦理行銷與推廣。

第 30 條　　【受主管機關之監督】

　　　　　觀光遊樂業依法組織之同業公會或法人團體,其業務應**受主管機關之監督**。

第四章　觀光遊樂業檢查

第 31 條　　【觀光遊樂業之檢查】

　　　　　觀光遊樂業之**檢查區分**如下:

一、營業前檢查。

二、定期檢查。

三、不定期檢查。

第 32 條　　【觀光遊樂設施安全檢查】

　　　　　觀光遊樂業經營下列**觀光遊樂設施應實施安全檢查**:

一、機械遊樂設施。

二、水域遊樂設施。

三、陸域遊樂設施。

四、空域遊樂設施。

五、其他經主管機關核定之遊樂設施。

　　　　　前項檢查項目,除相關法令及國家標準另有規定者外,由中央主管機關協調相關主管機關定之。

第 33 條　　【警告、使用限制之標誌】

　　　　　觀光遊樂設施經相關主管機關檢查符合規定後核發之檢查文件，應**標示或放置於各項受檢查之觀光遊樂設施明顯處**。

　　　　　觀光遊樂設施應依其**種類、特性**，分別於顯明處所**豎立說明牌及有關警告、使用限制之標誌**。

第 34 條　　【救生人員及救生器材】

　　　　　觀光遊樂業經營之觀光遊樂設施應指定**專人負責管理、維護、操作**，並應設置**合格救生人員及救生器材**。

　　　　　觀光遊樂業應對觀光遊樂設施之**管理、維護、操作、救生人員實施訓練**，作成紀錄，並列為主管機關**定期或不定期檢查項目**。

第 35 條　　【安全維護及醫療急救設施】

　　　　　觀光遊樂業應設置**遊客安全維護及醫療急救設施**，並建立**緊急救難及醫療急救系統**，報請地方主管機關備查。

　　　　　觀光遊樂業**每年至少舉辦救難演習一次**，並得配合其他演習舉辦。

　　　　　前項救難演習舉辦前應通知地方主管機關到場督導。地方主管機關應將**督導情形作成紀錄並陳報交通部觀光局備查**；其認有改善之必要者，並應通知限期改善。

第 36 條　　【地方主管機關督導】

　　　　　觀光遊樂業應就觀光遊樂設施之**經營管理與安全維護**等事項，**定期或不定期實施檢查**並作成紀錄，於一月、四月、七月及十月之第五日前，填報地方主管機關，地方主管機關必要時得予查核。

　　　　　地方主管機關督導轄內觀光遊樂業之檢查報表彙整，於**一月、四月、七月及十月之第十日前**陳報交通部觀光局備查。

第 37 條　　【觀光遊樂設施檢查結果】

　　　　　地方主管機關督導轄內觀光遊樂業之旅遊安全維護、觀光遊樂設施維護管理、環境整潔美化、遊客服務等事項，應邀請有關機關實施**定期或不定期檢查**並作成紀錄。

　　　　　前項觀光遊樂設施經**檢查結果**，認有不合規定或有危險之虞者，應以書面通知限期改善，其未經複檢合格前不得使用。

第一項定期檢查應於上、下半年各檢查一次，各於當年四月底、十月底前完成，檢查結果應陳報交通部觀光局備查。

交通部觀光局對第一項之事項**得實施不定期檢查**。

第 38 條　【年度督導考核競賽】

交通部觀光局對觀光遊樂業之旅遊安全維護、觀光遊樂設施維護管理、環境整潔美化、旅客服務等事項，得**辦理年度督導考核競賽**。

交通部觀光局為辦理前項督導考核競賽時，**得邀請警政、消防、衛生、環境保護、建築管理、勞動安全檢查、消費者保護及其他有關機關或專家學者**組成考核小組辦理。

第五章　觀光遊樂業從業人員之管理

第 39 條　【從業人員職前及在職訓練】

觀光遊樂業對其**僱用之從業人員，應實施職前及在職訓練**，必要時得由主管機關協助之。

中央主管機關為提高觀光遊樂業之觀光遊樂設施**管理、維護、操作人員、救生人員及從業人員素質**，應舉辦之**專業訓練**，由觀光遊樂業派員參加。

前項專業訓練，中央主管機關得委託專業機構辦理之，並**得收取報名費、學雜費及證書費**。

第六章　附　則

第 40 條　【違反規定處罰】

觀光遊樂業違反第十五條至第十七條、第十八條第三項、第四項、第二十一條、第二十三條、第二十四條、第二十六條、第三十九條第一項規定，屬重大投資案件者，由交通部依本條例第五十五條第三項、第六十一條規定處罰之；非屬重大投資案件者，由地方主管機關依本條例第五十五條第三項、第六十一條規定處罰之。

觀光遊樂業違反第十八條第一項、第十九條、第十九條之一第一項、第二十條、第二十二條、第二十五條、第二十七條、第二十八條、第三十五

條、第三十六條規定者，由地方主管機關依本條例第五十五條第二項第二款、第五十五條第三項、第五十七條第三項規定處罰之。

觀光遊樂業違反第三十三條、第三十四條、第三十七條規定者，由主管機關依本條例第五十五條第三項、第五十四條第一項規定處罰之。

第 41 條　**【申請觀光遊樂業專用標識】**

依本條例第六十九條第一項、第二項規定申請觀光遊樂業執照者，**應備具下列文件**，向主管機關申請觀光遊樂業執照與觀光遊樂業專用標識。

一、　觀光遊樂業執照申請書。

二、　建築物使用執照或相關合法證明文件影本。

三、　觀光遊樂設施地籍套繪圖及觀光遊樂設施安全檢查合格證明文件。

四、　責任保險契約影本。

五、　公司登記證明文件。

六、　觀光遊樂業基本資料表。

七、　原依法核准經營文件。

八、　經營管理計畫。

第 42 條　**【繳納規費】**

觀光遊樂業申請核發、補發、換發觀光遊樂業**執照者，應繳納新臺幣一千元**。但本規則施行前已依法核准經營之觀光遊樂業，申請核發觀光遊樂業執照，免繳；其因行政區域調整或門牌改編之地址變更而申請換發觀光遊樂業執照者，亦同。

申請核發、補發、換發、增設觀光遊樂業**專用標識者，應繳納新臺幣八千元**。但因觀光遊樂業專用標識型式經本規則修正變更之申請換發，除原增設者外，免繳。

第 43 條　**【書表文件格式】**

本規則所列**書表、文件格式**，由**交通部觀光局**定之。

第 44 條　**【施行日】**

本規則自發布日施行。

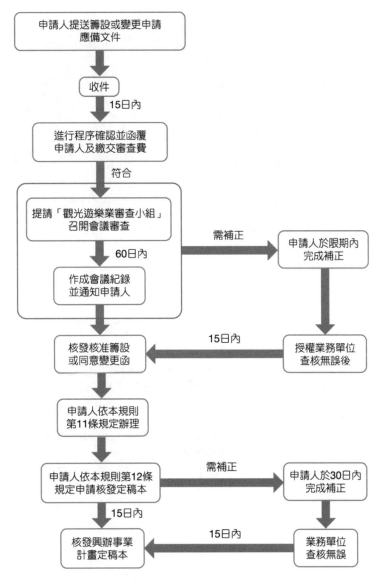

觀光遊遊樂業申請流程圖

相關事項附註說明：

1. 觀光遊樂業申請案件流程均依交通部觀光局觀光遊樂業籌設及變更申請案件審查作業
 要點辦理。

2. 申請流程中於收件完成 15 日內對於觀光遊樂業輔導、諮詢、協調事項中之相關文件格
 式如下：籌設、申請書、興辦事業計劃書圖文件製作格式、檢附觀光遊樂業申請案件
 查核表。

3. 本局於正式受理籌設申請案件將依交通部觀光局受理觀光遊樂業籌設申請案件審查小
 組設置要點組成「觀光遊樂業審查小組」，並提請召開會議審查觀光遊樂事業申請案。

➢遊樂業標識

　　依據 111 年 5 月 18 日修正公布之「發展觀光條例」暨 106 年 1 月 20 日發布之「觀光遊樂業管理規則」規定，經營觀光遊樂業者，應先向主管機關申請核准，並依法辦妥公司登記後，領取觀光遊樂業執照及專用標識，始得營業，觀光專用標識懸掛於入口明顯處所。

※觀光產業及其僱用人員執照證照規費對照表

經理人 （旅行業管理規則）	
結業證書 §15 之 9	沒有執業證
新臺幣 500 元	
導遊人員 （導遊人員管理規則）	
結業證書 §29	申請、換發或補發執業證 §30
新臺幣 500 元	新臺幣 200 元
領隊人員 （領隊人員管理規則）	
結業證書 §25	申請、換發或補發執業證 §26
新臺幣 500 元	新臺幣 200 元
觀光旅館業 （觀光旅館業管理規則）	
核發營業執照費 §47	換發或補發營業執照費 §47
新臺幣 3,000 元	新臺幣 1,500 元
核發或補發國際觀光旅館 專用標識費 §47	核發或補發一般觀光旅館 專用標識費 §47
新臺幣 33,000 元	新臺幣 21,000 元
興辦計畫案件，收取審查費 §47	興辦計畫案件，變更時，收取審查費 §47
新臺幣 16,000 元	新臺幣 8,000 元
籌設案件客房 100 間以下，每件收取審查費 §47	籌設案件客房超過 100 間時，每增加 100 間；餘數未滿數 100 間者，以 100 間計，收審查費 §47
新臺幣 36,000 元	新臺幣 6,000 元

籌設案件，變更時，收取審查費 §47	籌設案件，變更時，超過 100 間時，每增加 100 間；餘數未滿數 100 間者，以 100 間計，收審查費 §47
新臺幣 6,000 元	新臺幣 3,000 元
營業中，變更案件，每件收取審查費 §47	建築物及設備出租或轉讓案件，收取審查費 §47
新臺幣 6,000 元	新臺幣 6,000 元
合併案件，收取審查費 §47	從業人員訓練報名費及證書費
新臺幣 6,000 元	各新臺幣 200 元
民宿 （民宿管理辦法）	
民宿登記證 §22	民宿專用標識牌 §22
新臺幣 1,000 元	新臺幣 2,000 元
觀光遊樂業 （觀光遊樂業管理規則）	
申請核發、補發、換發觀光遊樂業執照 §42	申請核發、補發、換發、增設觀光遊樂業專用標識 §42
新臺幣 1,000 元	新臺幣 8,000 元
因行政區域調整或門牌改編之地址變更而申請換發（觀光旅館業／觀光遊樂業）執照、民宿登記證 免繳證照費免繳證照費	

第三節　森林遊樂區設置管理辦法

版本：2005/7/8

中華民國 94 年 7 月 8 日行政院農業委員會農授林務字第 0941750355 號令修正發布全文 19 條；並自發布日施行

第 1 條　【制定法源】

　　本辦法依森林法第十七條第一項規定訂定之。

第 2 條　【名詞釋義】

　　本辦法所稱**森林遊樂區**，指在森林區域內，為景觀保護、森林生態保育與提供遊客從事生態旅遊、休閒、育樂活動、環境教育及自然體驗等，經中央主管機關核定而設置之育樂區。所稱**育樂設施**，指在森林遊樂區內，經主管機關核准，為提供遊客育樂活動、食宿及服務而設置之設施。

第 3 條　　【設置條件】

森林區域內有下列情形之一者，**得設置為森林遊樂區：**

一、富教育意義之重要學術、歷史、生態價值之森林環境。

二、特殊之森林、地理、地質、野生物、氣象等景觀。

前項森林遊樂區，以**面積不少於五十公頃**，具有發展潛力者為限。

第 4 條　　【綱要規劃書】

森林遊樂區之設置，應由森林所有人，擬具**綱要規劃書**，載明下列事項，報經直轄市或縣（市）主管機關初審後，送請中央主管機關審核通過後公告其地點及範圍：

一、森林育樂資源概況。

二、使用土地面積及位置圖。

三、土地權屬證明或土地使用同意書。

四、都市計畫或區域計畫土地使用分區管制現況說明。

五、規劃目標及依第八條劃分土地使用區之計畫說明。

六、主要育樂設施說明。

第 5 條　　【遊樂區計畫】

森林遊樂區之設置地點及範圍經公告後，申請人應於環境影響評估審查通過**一年內**，擬訂**森林遊樂區計畫**（如附表），報經直轄市或縣（市）主管機關審核後，送請中央主管機關核定後實施；其內容變更時，亦同。

育樂設施區應就主要育樂設施，整體規劃設計，並顧及**自然文化景觀與水土保持之維護及安全措施**，其**總面積不得超過森林遊樂區面積百分之十**。

森林遊樂區計畫每十年應至少檢討一次。

第 6 條　　【國有林者】

森林遊樂區為**國有林者**，依前二條應辦理之事項，得逕報中央主管機關核定，核定時應副知所在地之直轄市或縣（市）主管機關。

第 7 條　　【廢止地點及範圍公告】

　　申請人未依第五條規定擬訂計畫，經中央主管機關限期提出，屆期不提出者，廢止森林遊樂區地點及範圍之公告。

　　未依核定計畫實施，經中央主管機關限期改正，屆期不改正者，廢止森林遊樂區計畫核定，並公告之。

　　經公告地點及範圍之森林遊樂區，已無設置必要者，應敘明理由，報經中央主管機關，廢止森林遊樂區地點及範圍之公告。

第 8 條　　【保安林者】

　　森林遊樂區得劃分為下列各使用區。其編為**保安林者**，並依本法有關保安林之規定管理經營。

一、營林區。

二、育樂設施區。

三、景觀保護區。

四、森林生態保育區。

第 9 條　　【營林區林木更新】

　　營林區以天然林或人工林之營造與維護為主，其林木之撫育及更新，應**兼顧森林美學與生態**。

　　營林區之林木因劣化，需進行必要之更新作業時，得以**皆伐方式**為之，每年更新總面積不得超過營林區**面積三十分之一**，每一更新區之皆伐面積不得超過三公頃，各伐採區應儘量分離，實施屏遮法，並於採伐之次年內完成更新作業；採**擇伐方式**時，其擇伐率不得超過營林區現有蓄積量**百分之三十**。但因病蟲危害需要為更新作業時，應將受害情形、處理方式及面積或擇伐率，報請中央主管機關核定。

　　營林區必要時得**設置步道、涼亭、衛生、安全、解說教育、營林及資源保育維護之設施**。

第 10 條　　【育樂設施區內】

　　育樂設施區以提供遊客從事生態旅遊、休閒、育樂活動、環境教育及自然體驗等為主。

育樂設施區內**建築物及設施之造形、色彩**，應配合周圍環境，儘量採用竹、木、石材或其他綠建材。

第 11 條【景觀保護區之林木更新】

景觀保護區以維護自然文化景觀為主；並應**保存自然景觀之完整**。

景觀保護區之林木如因劣化，需為更新作業時，應以**擇伐方式**為之，其擇伐率不得超過景觀保護區現有蓄積量**百分之十**。但因病蟲危害需要為更新作業時，應將受害情形、處理方式及擇伐率，報請中央主管機關核定。

景觀保護區必要時得**設置步道、涼亭、衛生、安全及解說教育之設施**。

第 12 條　【森林生態保育區】

森林生態保育區應**保存森林生態系之完整及珍貴稀有動植物之繁衍**，非經中央主管機關許可，禁止遊客進入，且禁止有改變或破壞其原有自然狀態之行為。

第 13 條　【收費費額】

森林遊樂區收取之環境美化、清潔維護及育樂設施使用之**收費費額，應於明顯處所公告**。

第 14 條　【申請營業登記】

森林遊樂區申請人，應按核定之計畫，投資興建遊樂設施。於森林遊樂區開業前，應填具申請書，並檢附主要遊樂設施**使用執照影本等文件**，報請中央主管機關會同有關機關勘驗合格後，始得**申請營業登記**。

第 15 條　【報請主管機關備查】

森林遊樂區應**自開始營業之日起一個月內**，報請中央主管機關備查；停業、歇業、復業或轉讓亦同。

Tourism
Administration and Laws

自然生態與文化保護行政法規

09 CHAPTER

第一節　國家公園法

版本：2010/12/08

中華民國 99 年 12 月 8 日總統華總一義字第 09900331461 號令修正公布第 6、8 條條文；並增訂第 27-1 條條文

第 1 條　【立法目的】

　　　　為保護國家特有之自然風景、野生物及史蹟，並供國民之育樂及研究，特制定本法。

第 2 條　【適用法令】

　　　　國家公園之管理，依本法之規定；本法未規定者，適用其他法令之規定。

第 3 條　【主管機關】

　　　　國家公園主管機關為**內政部**。

第 4 條　【設置國家公園計畫委員會】

　　　　內政部為**選定、變更或廢止**國家公園區域或審議國家公園計畫，**設置國家公園計畫委員會**，委員為**無給職**。

第 5 條　【國家公園管理處】

　　　　國家公園設**管理處**，其組織通則另定之。

第 6 條　【國家公園選定標準】

　　　　國家公園之**選定基準**如下：

一、 具有特殊景觀，或重要生態系統、生物多樣性棲地，**足以代表國家自然遺產者**。

二、 具有重要之文化資產及史蹟，其自然及人文環境**富有文化教育意義**，**足以培育國民情操**，需由國家長期保存者。

三、 具有天然育樂資源，風貌特異，**足以陶冶國民情性，供遊憩觀賞者**。

合於前項選定基準而其資源豐度或面積規模較小,得經主管機關選定為國家自然公園。

依前二項選定之國家公園及國家自然公園,主管機關應分別於其計畫保護利用管制原則各依其保育與遊憩屬性及型態,分類管理之。

第 7 條　　【行政院核定公告】

國家公園之設立、廢止及其區域之劃定、變更,由內政部報請行政院核定公告之。

第 8 條　　【名詞釋義】

本法用詞,定義如下:

一、**國家公園**:指為永續保育國家特殊景觀、生態系統,保存生物多樣性及文化多元性並供國民之育樂及研究,經主管機關依本法規定劃設之區域。

二、**國家自然公園**:指符合國家公園選定基準而其資源豐度或面積規模較小,經主管機關依本法規定劃設之區域。

三、**國家公園計畫**:指供國家公園整個區域之保護、利用及發展等經營管理上所需之綜合性計畫。

四、**國家自然公園計畫**:指供國家自然公園整個區域之保護、利用及發展等經營管理上所需之綜合性計畫。

五、**國家公園事業**:指依據國家公園計畫所決定,而為便利育樂、生態旅遊及保護公園資源而興設之事業。

六、**一般管制區**:指國家公園區域內不屬於其他任何分區之土地及水域,包括既有小村落,並准許原土地、水域利用型態之地區。

七、**遊憩區**:指適合各種野外育樂活動,並准許興建適當育樂設施及有限度資源利用行為之地區。

八、**史蹟保存區**:指為保存重要歷史建築、紀念地、聚落、古蹟、遺址、文化景觀、古物而劃定及原住民族認定為祖墳地、祭祀地、發源地、舊社地、歷史遺跡、古蹟等祖傳地,並依其生活文化慣俗進行管制之地區。

九、**特別景觀區**:指無法以人力再造之特殊自然地理景觀,而嚴格限制開發行為之地區。

十、 **生態保護區**：指為保存生物多樣性或供研究生態而應嚴格保護之天然生物社會及其生育環境之地區。

第 9 條 【公有、私有土地】

國家公園區域內實施國家公園計畫所需要之**公有土地**，得依法申請撥用。

前項區域內**私有土地**，在不妨礙國家公園計畫原則下，**准予保留作原有之使用**。但為實施國家公園計畫需要私人土地時，得依法徵收。

第 10 條 【進入公私土地】

為勘定國家公園區域，訂定或變更國家公園計畫，內政部或其委託之機關得派員進入公私土地內實施勘查或測量。但應事先通知土地所有權人或使用人。

為前項之勘查或測量，如使土地所有權人或使用人之農作物、竹木或其他障礙物遭受損失時，應予以補償；其補償金額，由雙方協議，協議不成時，由其上級機關核定之。

📖 **重點提示** 對照「發展觀光條例」第 16 條
主管機關為勘定風景特定區範圍，得派員進入公私有土地實施勘查或測量。但應先以書面通知土地所有權人或其使用人。
為前項之勘查或測量，如使土地所有權人或使用人之農作物、竹木或其他地上物受損時，應予補償。

第 11 條 【國家公園事業】

國家公園事業，由內政部依據**國家公園計畫**決定之。

前項事業，由國家公園主管機關執行；必要時，得由地方政府或公營事業機構或公私團體經國家公園主管機關核准，在國家公園管理處監督下投資經營。

第 12 條 【依土地型態及資源特性分區】

國家公園得按區域內**現有土地利用型態及資源特性**，劃分左列各區管理之：

一、一般管制區。

二、 遊憩區。

三、 史蹟保存區。

四、 特別景觀區。

五、 生態保護區。

第 13 條　　【區域內禁止行為】

國家公園區域內**禁止左列行為**：

一、 焚燬草木或引火整地。

二、 狩獵動物或捕捉魚類。

三、 汙染水質或空氣。

四、 採折花木。

五、 於樹林、岩石及標示牌加刻文字或圖形。

六、 任意拋棄果皮、紙屑或其他汙物。

七、 將車輛開進規定以外之地區。

八、 其他經國家公園主管機關禁止之行為。

📖 **重點提示**　本法第 24 條
違反第 13 條第 1 款者，處六月以下有期徒刑、拘役或一千元以下罰金。

📖 **重點提示**　本法第 25 條
違反第 13 條第 2、3 款者，處一千元以下罰鍰；其情節重大，致引起嚴重損害者，處一年以下有期徒刑、拘役或一千元以下罰金。

📖 **重點提示**　本法第 26 條
違反第 13 條第 4—8 款者，處一千元以下罰鍰。

📖 **重點提示**　本法第 27 條
其損害部分應回復原狀：不能回復原狀或回復顯有重大困難者，應賠償其損害。
前項負有恢復原狀之義務而不為者，得由國家公園管理處或命第三人代執行，並向義務人徵收費用。

第 14 條　　【一般管制區或遊憩區內許可行為】

一般管制區或遊憩區內，經國家公園管理處之**許可**，得為下列行為：

一、 公私建築物或道路、橋樑之建設或拆除。

二、 水面、水道之填塞、改道或擴展。

三、 礦物或土石之勘採。

四、 土地之開墾或變更使用。

五、 垂釣魚類或放牧牲畜。

六、 纜車等機械化運輸設備之興建。

七、 溫泉水源之利用。

八、 廣告、招牌或其他類似物之設置。

九、 原有工廠之設備需要擴充或增加或變更使用者。

十、 其他須經主管機關許可事項。

　　前項各款之**許可**，其屬範圍廣大或性質特別重要者，國家公園管理處應報請內政部核准，並經**內政部會同**各該事業主管機關審議辦理之。

📖 **重點提示** 本法第 25 條
違反第 14 條第 1 項第 1~4、6、9 款者，處一千元以下罰鍰；其情節重大，致引起嚴重損害者，處一年以下有期徒刑、拘役或一千元以下罰金。

📖 **重點提示** 本法第 26 條
違反第 14 條第 1 項第 5、7、8、10 款者，處一千元以下罰鍰。

📖 **重點提示** 本法第 27 條
其損害部分應回復原狀；不能回復原狀或回復顯有重大困難者，應賠償其損害。
前項負有恢復原狀之義務而不為者，得由國家公園管理處或命第三人代執行，並向義務人徵收費用。

第 15 條 　　**【史蹟保存區內許可行為】**

　　史蹟保存區內左列行為，應先經內政部**許可**：

一、 古物、古蹟之修繕。

二、 原有建築物之修繕或重建。

三、 原有地形、地物之人為改變。

第 16 條　【史蹟保存區、特別景觀區或生態保護區禁止行為】

　　第十四條之許可事項，在**史蹟保存區、特別景觀區或生態保護區**內，除第一項第一款及第六款經**許可者外，均應予禁止**。

■ **重點提示**　本法第 25 條

違反第 16 條者，處一千元以下罰鍰；其情節重大，致引起嚴重損害者，處一年以下有期徒刑、拘役或一千元以下罰金。

■ **重點提示**　本法第 27 條

其損害部分應回復原狀；不能回復原狀或回復顯有重大困難者，應賠償其損害。

前項負有恢復原狀之義務而不為者，得由國家公園管理處或命第三人代執行，並向義務人徵收費用。

第 17 條　【特別景觀區或生態保護區內許可行為】

　　特別景觀區或生態保護區內，為應特殊需要，經國家公園管理處之**許可**，得為下列行為：

一、引進外來動、植物。

二、採集標本。

三、使用農藥。

■ **重點提示**　本法第 25 條

違反第 17 條者，處一千元以下罰鍰；其情節重大，致引起嚴重損害者，處一年以下有期徒刑、拘役或一千元以下罰金。

■ **重點提示**　本法第 27 條

其損害部分應回復原狀；不能回復原狀或回復顯有重大困難者，應賠償其損害。

前項負有恢復原狀之義務而不為者，得由國家公園管理處或命第三人代執行，並向義務人徵收費用。

第 18 條　【生態保護區優先設置於公有土地內】

　　生態保護區應優先於**公有土地內設置**，其區域內**禁止**採集標本、使用農藥及興建一切人工設施。但為供學術研究或為供公共安全及公園管理上特殊需要，經**內政部許可**者，不在此限。

重點提示 本法第 25 條

違反第 18 條者，處一千元以下罰鍰；其情節重大，致引起嚴重損害者，處一年以下有期徒刑、拘役或一千元以下罰金。

重點提示 本法第 27 條

其損害部分應回復原狀；不能回復原狀或回復顯有重大困難者，應賠償其損害。

前項負有恢復原狀之義務而不為者，得由國家公園管理處或命第三人代執行，並向義務人徵收費用。

第 19 條　　【進入生態保護區】

進入生態保護區者，應經國家公園管理處之許可。

重點提示 本法第 26 條

違反第 19 條者，處一千元以下罰鍰。

重點提示 本法第 27 條

其損害部分應回復原狀；不能回復原狀或回復顯有重大困難者，應賠償其損害。

前項負有恢復原狀之義務而不為者，得由國家公園管理處或命第三人代執行，並向義務人徵收費用。

第 20 條　　【特別景觀區及生態保護區開發】

特別景觀區及生態保護區內之**水資源及礦物之開發**，應經國家公園計畫委員會審議後，由內政部呈請行政院核准。

第 21 條　　【學術機構從事科學研究】

學術機構**得**在國家公園區域內從事科學研究。但應先將**研究計畫**送請國家公園管理處同意。

第 22 條　　【專業人員解釋天然景物及歷史古蹟】

國家公園管理處為**發揮國家公園教育功效**，應視實際需要，**設置專業人員，解釋天然景物及歷史古蹟**等，並提供所必要之服務與設施。

第 23 條　　【國家公園事業所需費用】

國家公園事業所需費用，在政府執行時，由公庫負擔；公營事業機構或公私團體經營時，由該經營人負擔之。

政府執行國家公園事業所需費用之分擔，經**國家公園計畫委員會審議**後，由**內政部**呈請行政院核定。

內政部得接受私人或團體為國家公園之發展所捐獻之財物及土地。

第 24 條　【違反第十三條第一款】

違反第十三條第一款之規定者，處六月以下有期徒刑、拘役或一千元以下罰金。

第 25 條　【違反第十三條第二款、第三款】

違反第十三條第二款、第三款、第十四條第一項第一款至第四款、第六款、第九款、第十六條、第十七條或第十八條規定之一者，處一千元以下罰鍰；**其情節重大，致引起嚴重損害者，處一年以下有期徒刑、拘役或一千元以下罰金。**

第 26 條　【違反第十三條第四款至第八款】

違反第十三條第四款至第八款、第十四條第一項第五款、第七款、第八款、第十款或第十九條規定之一者，**處一千元以下罰鍰**。

第 27 條　【損害部分應回復原狀】

違反本法規定，經依第二十四條至第二十六條規定處罰者，其損害部分應回復原狀；不能回復原狀或回復顯有重大困難者，應賠償其損害。

前項負有恢復原狀之義務而不為者，得由國家公園管理處或命第三人代執行，並**向義務人徵收費用**。

第 27-1 條　【國家自然公園】

國家自然公園之變更、管理及違規行為處罰，適用國家公園之規定。

第 28 條　【施行區域】

本法施行區域，由行政院以命令定之。

第 29 條　【施行細則】

本法施行細則，由內政部擬訂，報請行政院核定之。

第 30 條　【施行日】

本法自公布日施行。

版本：2016/7/27

中華民國 105 年 7 月 27 日總統華總一義字第 10500082371 號令修正公布全文 113 條；並自公布日施行

第一章　總　則

第 1 條　【立法目的】

為**保存及活用文化資產**，保障文化資產保存普遍平等之參與權，充實國民精神生活，發揚多元文化，特制定本法。

第 2 條　【依法規定】

文化資產之**保存、維護、宣揚及權利之轉移**，依本法之規定。

第 3 條　【名詞釋義】

本法所稱**文化資產，指具有歷史、藝術、科學等文化價值，並經指定或登錄之下列有形及無形文化資產：**

一、**有形文化資產：**

（一）古蹟：指人類為生活需要所營建之具有歷史、文化、藝術價值之建造物及附屬設施。

（二）歷史建築：指歷史事件所定著或具有歷史性、地方性、特殊性之文化、藝術價值，應予保存之建造物及附屬設施。

（三）紀念建築：指與歷史、文化、藝術等具有重要貢獻之人物相關而應予保存之建造物及附屬設施。

（四）聚落建築群：指建築式樣、風格特殊或與景觀協調，而具有歷史、藝術或科學價值之建造物群或街區。

（五）考古遺址：指蘊藏過去人類生活遺物、遺跡，而具有歷史、美學、民族學或人類學價值之場域。

（六）史蹟：指歷史事件所定著而具有歷史、文化、藝術價值應予保存所定著之空間及附屬設施。

（七）文化景觀：指人類與自然環境經長時間相互影響所形成具有歷史、美學、民族學或人類學價值之場域。

（八）古物：指各時代、各族群經人為加工具有文化意義之藝術作品、生活及儀禮器物、圖書文獻及影音資料等。

（九）自然地景、自然紀念物：指具保育自然價值之自然區域、特殊地形、地質現象、珍貴稀有植物及礦物。

二、 **無形文化資產：**

（一）傳統表演藝術：指流傳於各族群與地方之傳統表演藝能。

（二）傳統工藝：指流傳於各族群與地方以手工製作為主之傳統技藝。

（三）口述傳統：指透過口語、吟唱傳承，世代相傳之文化表現形式。

（四）民俗：指與國民生活有關之傳統並有特殊文化意義之風俗、儀式、祭典及節慶。

（五）傳統知識與實踐：指各族群或社群，為因應自然環境而生存、適應與管理，長年累積、發展出之知識、技術及相關實踐。

第 4 條　　【主管機關】

本法所稱主管機關：**在中央為文化部；在直轄市為直轄市政府；在縣（市）為縣（市）政府。**但自然地景及自然紀念物之中央主管機關為**行政院農業委員會**（以下簡稱農委會）。

前條所定各類別文化資產得經審查後以系統性或複合型之型式指定或登錄。如涉及不同主管機關管轄者，其文化資產保存之策劃及共同事項之處理，由文化部或農委會會同有關機關決定之。

重點提示

類別	中央主管機關	地方主管機關
古蹟、歷史建築、紀念建築、聚落、考古遺址、文化景觀、古物、傳統表演藝術、傳統工藝、口述傳統、民俗及傳統知識與實踐	文化部 文化資產局	直轄市政府 縣（市）政府
自然地景、自然紀念物	行政院 農委會	直轄市政府 縣（市）政府

第 5 條　　【跨越轄區之文化資產】

　　　　文化資產跨越二以上直轄市、縣（市）轄區，其地方主管機關由所在地直轄市、縣（市）主管機關商定之；必要時得由中央主管機關協調指定。

第 6 條　　【審議委員會】

　　　　主管機關為審議各類**文化資產之指定、登錄、廢止及其他**本法規定之重大事項，應組成相關審議會，進行審議。

　　　　前項**審議會之任務、組織、運作、旁聽、委員之遴聘、任期、迴避及其**他相關事項之辦法，由**中央主管機關**定之。

第 7 條　　【委任、委託其他機關辦理文化資產調查】

　　　　文化資產之調**查、保存、定期巡查及管理維護**事項，主管機關得委任所屬機關（構），或委託其他機關（構）、文化資產研究相關之民間團體或個人辦理；中央主管機關並得委辦直轄市、縣（市）主管機關辦理。

第 8 條　　【公有文化資產】

　　　　本法所稱**公有文化資產**，指國家、地方自治團體及其他公法人、公營事業所有之文化資產。

　　　　公有文化資產，由所有人或管理機關（構）**編列預算，辦理保存、修復及管理維護**。主管機關於必要時，得予以補助。

　　　　前項補助辦法，由中央主管機關定之。

　　　　中央主管機關應寬列預算，**專款辦理**原住民族文化資產之調查、採集、整理、研究、推廣、保存、維護、傳習及其他本法規定之相關事項。

第 9 條　　【行政處分不服】

　　　　主管機關應尊重文化資產所有人之權益，並提供其專業諮詢。

　　　　前項文化資產所有人對於其財產被主管機關認定為文化資產之行政處分不服時，得依法提起訴願及行政訴訟。

第 10 條　　【接受政府補助之文化資產】

　　　　公有及接受政府補助之文化資產，其調查研究、發掘、維護、修復、再利用、傳習、記錄等工作所繪製之圖說、攝影照片、蒐集之標本或印製之報告等相關資料，均**應予以列冊，並送主管機關妥為收藏且定期管理維護**。

前項資料，除涉及國家安全、文化資產之安全或其他法規另有規定外，主管機關應主動以網路或其他方式公開，如有必要**應移撥相關機關保存展示**，其辦法由中央主管機關定之。

第 11 條　**【專責機構】**

主管機關為從事**文化資產之保存、教育、推廣、研究、人才培育及加值運用工作，得設專責機構**；其組織另以法律或自治法規定之。

第 12 條　**【實施文化資產保存教育】**

為**實施文化資產保存教育**，主管機關應協調各級教育主管機關督導各級學校於相關課程中為之。

第 13 條　**【原住民族文化資產】**

原住民族文化資產所涉以下事項，其處理辦法由中央主管機關會同中央原住民族主管機關定之：

一、調查、研究、指定、登錄、廢止、變更、管理、維護、修復、再利用及其他本法規定之事項。

二、具原住民族文化特性及差異性，但無法依第三條規定類別辦理者之保存事項。

第二章　古蹟、歷史建築、紀念建築及聚落建築群

第 14 條　**【依法定程序審查列冊追蹤】**

主管機關應定期普查或接受個人、團體提報具**古蹟、歷史建築、紀念建築及聚落建築群價值者**之內容及範圍，並**依法定程序審查後，列冊追蹤**。

依前項由個人、團體提報者，主管機關應於六個月內辦理審議。

經第一項列冊追蹤者，主管機關得依第十七條至第十九條所定審查程序辦理。

第 15 條　**【完竣逾五十年】**

公有建造物及附屬設施群自建造物興建**完竣逾五十年者**，或公有土地上所定著之建造物及附屬設施群自建造物興建完竣逾五十年者，所有或管理機關（構）於處分前，應先由主管機關進行**文化資產價值評估**。

第 16 條　　【完整個案資料】

　　　　　主管機關應建立古蹟、歷史建築、紀念建築及聚落建築群之**調查、研究、保存、維護、修復及再利用之完整個案資料**。

第 17 條　　【古蹟之分類及其審查指定】

　　　　　古蹟依其主管機關**區分為國定、直轄市定、縣（市）定三類**，由各級主管機關**審查指定後，辦理公告。直轄市定、縣（市）定者，並應報中央主管機關備查**。

　　　　　建造物所有人得向主管機關申請指定古蹟，主管機關**應依法定程序審查之**。

　　　　　中央主管機關得就前二項，或接受各級主管機關、個人、團體提報、建造物所有人申請已指定之直轄市定、縣（市）定古蹟，審查**指定為國定古蹟後，辦理公告**。

　　　　　古蹟滅失、減損或增加其價值時，主管機關得廢止其指定或變更其類別，並辦理公告。直轄市定、縣（市）定者，應報中央主管機關核定。

　　　　　古蹟**指定基準、廢止條件、申請與審查程序、輔助及其他**應遵行事項之辦法，由中央主管機關定之。

第 18 條　　【歷史建築之審查登錄】

　　　　　歷史建築、紀念建築由直轄市、縣（市）主管機關審查登錄後，辦理公告，並報中央主管機關備查。

　　　　　建造物所有人得向直轄市、縣（市）主管機關申請登錄歷史建築、紀念建築，主管機關應依法定程序審查之。

　　　　　對已登錄之歷史建築、紀念建築，中央主管機關得予以輔助。

　　　　　歷史建築、紀念建築滅失、減損或增加其價值時，主管機關得廢止其登錄或變更其類別，並辦理公告。

　　　　　歷史建築、紀念建築登錄基準、廢止條件、申請與審查程序、輔助及其他應遵行事項之辦法，由中央主管機關定之。

第 19 條　　【聚落之審查登錄】

　　聚落建築群由直轄市、縣（市）主管機關審查登錄後，辦理公告，並報中央主管機關備查。

　　所在地居民或團體得向直轄市、縣（市）主管機關申請登錄聚落建築群，主管機關受理該項申請，應依法定程序審查之。

　　中央主管機關得就前二項，或接受各級主管機關、個人、團體提報、所在地居民或團體申請已登錄之聚落建築群，審查登錄為重要聚落建築群後，辦理公告。

　　前三項登錄基準、審查、廢止條件與程序、輔助及其他應遵行事項之辦法，由中央主管機關定之。

第 20 條　　【暫定古蹟】

　　進入第十七條至第十九條所稱之審議程序者，為暫定古蹟。

　　未進入前項審議程序前，遇有緊急情況時，主管機關得逕列為暫定古蹟，並通知所有人、使用人或管理人。

　　暫定古蹟於**審議期間內視同古蹟，應予以管理維護；其審議期間以六個月為限；必要時得延長一次**。主管機關應於期限內完成審議，期滿失其暫定古蹟之效力。

　　建造物經列為暫定古蹟，致權利人之財產受有損失者，主管機關應給與合理補償；其補償金額以協議定之。

　　第二項暫定古蹟之條件及應踐行程序之辦法，由中央主管機關定之。

第 21 條　　【公有古蹟管理維護】

　　古蹟、歷史建築、紀念建築及聚落建築群由所有人、使用人或管理人管理維護。所在地直轄市、縣（市）主管機關應提供專業諮詢，於必要時得輔助之。

　　公有之古蹟、歷史建築、紀念建築及聚落建築群必要時得委由其所屬機關（構）或其他機關（構）、登記有案之團體或個人管理維護。

　　公有之古蹟、歷史建築、紀念建築、聚落建築群及其所定著之土地，除政府機關（構）使用者外，得由主管機關辦理無償撥用。

公有之古蹟、歷史建築、紀念建築及聚落建築群之管理機關，得優先與擁有該定著空間、建造物相關歷史、事件、人物相關文物之公、私法人相互無償、平等簽約合作，以該公有空間、建造物辦理與其相關歷史、事件、人物之保存、教育、展覽、經營管理等相關紀念事業。

第 22 條　【管理維護衍生收益】

公有之古蹟、歷史建築、紀念建築及聚落建築群**管理維護所衍生之收益**，其全部或一部得由各管理機關（構）作為其管理維護費用，**不受國有財產法第七條、國營事業管理法第十三條及其相關法規之限制。**

第 23 條　【古蹟管理維護】

古蹟之管理維護，指下列**事項**：

一、日常保養及定期維修。

二、使用或再利用經營管理。

三、防盜、防災、保險。

四、緊急應變計畫之擬定。

五、其他管理維護事項。

古蹟於指定後，所有人、使用人或管理人應**擬定管理維護計畫**，並報主管機關備查。

古蹟所有人、使用人或管理人擬定管理維護計畫有困難時，主管機關應主動協助擬定。

第一項管理維護辦法，由中央主管機關定之。

第 24 條　【古蹟修復及再利用辦法】

古蹟應保存原有形貌及工法，如因故毀損，而主要構造與建材仍存在者，應基於文化資產價值優先保存之原則，**依照原有形貌修復，並得依其性質**，由所有人、使用人或管理人**提出計畫**，經主管機關核准後，**採取適當之修復或再利用方式**。所在地直轄市、縣（市）主管機關於必要時得輔助之。

前項修復計畫，必要時得採用現代科技與工法，以增加其抗震、防災、防潮、防蛀等機能及存續年限。

第一項再利用計畫，得視需要在不變更古蹟原有形貌原則下，增加必要設施。

因重要歷史事件或人物所指定之古蹟，其使用或再利用應維持或彰顯原指定之理由與價值。

古蹟辦理整體性修復及再利用過程中，**應分階段舉辦說明會、公聽會，相關資訊應公開，並應通知當地居民參與**。

古蹟修復及再利用辦理事項、方式、程序、相關人員資格及其他應遵行事項之辦法，由中央主管機關定之。

📖 **重點提示** 本法第 106 條第 1 項第 1 款

有下列情事之一者，處新臺幣三十萬元以上二百萬元以下罰鍰：

一、古蹟之所有人、使用人或管理人，對古蹟之修復或再利用，違反第二十四條規定，未依主管機關核定之計畫為之。

第 25 條　　**【價值優先保存原則】**

聚落建築群應保存原有建築式樣、風格或景觀，如因故毀損，而主要紋理及建築構造仍存在者，應**基於文化資產價值優先保存之原則，依照原式樣、風格修復，並得依其性質，由所在地之居民或團體提出計畫**，經主管機關核准後，採取適當之修復或再利用方式。所在地直轄市、縣（市）主管機關於必要時得輔助之。

聚落建築群修復及再利用辦理事項、方式、程序、相關人員資格及其他應遵行事項之辦法，由中央主管機關定之。

第 26 條　　**【不受區域、都市計畫法及相關法規限制】**

為利古蹟、歷史建築、紀念建築及聚落建築群之修復及再利用，有關其建築管理、土地使用及消防安全等事項，**不受區域計畫法、都市計畫法、國家公園法、建築法、消防法及其相關法規全部或一部之限制**；其審核程序、查驗標準、限制項目、應備條件及其他應遵行事項之辦法，由**中央主管機關會同內政部定之**。

第 27 條　　**【古蹟緊急修復】**

因重大災害有辦理古蹟緊急修復之必要者，其所有人、使用人或管理人應**於災後三十日內提報搶修計畫，並於災後六個月內提出修復計畫**，均於主管機關核准後為之。

私有古蹟之所有人、使用人或管理人，提出前項計畫有困難時，主管機關應主動協助擬定搶修或修復計畫。

前二項規定，於歷史建築、紀念建築及聚落建築群之所有人、使用人或管理人同意時，準用之。

古蹟、歷史建築、紀念建築及聚落建築群重大災害應變處理辦法，由中央主管機關定之。

📖 **重點提示** 本法第 106 條第 1 項第 2 款

有下列情事之一者，處新臺幣三十萬元以上二百萬元以下罰鍰：

二、古蹟之所有人、使用人或管理人，對古蹟之緊急修復，未依第二十七條規定期限內提出修復計畫或未依主管機關核定之計畫為之。

第 28 條 【古蹟滅失或減損價值】

古蹟、歷史建築或紀念建築經主管機關審查認**因管理不當致有滅失或減損價值之虞者**，主管機關得通知所有人、使用人或管理人**限期改善**，屆期未改善者，主管機關得逕為管理維護、修復，並徵收代履行所需費用，或**強制徵收**古蹟、歷史建築或紀念建築及其所定著土地。

📖 **重點提示** 本法第 106 條第 1 項第 3 款

有下列情事之一者，處新臺幣三十萬元以上二百萬元以下罰鍰：

三、古蹟、自然地景、自然紀念物之所有人、使用人或管理人經主管機關依第二十八條、第八十三條規定通知限期改善，屆期仍未改善。

第 29 條 【依機關訂定之採購辦法辦理】

政府機關、公立學校及公營事業辦理古蹟、歷史建築、紀念建築及聚落建築群之修復或再利用，其**採購方式、種類、程序、範圍、相關人員資格及其他應遵行事項之辦法**，由中央主管機關定之，**不受政府採購法限制**。但不得違反我國締結之條約及協定。

第 30 條 【主管機關得補助管理維護經費】

私有之古蹟、歷史建築、紀念建築及聚落建築群之管理維護、修復及再利用所需經費，**主管機關於必要時得補助之**。

歷史建築、紀念建築之保存、修復、再利用及管理維護等，準用第二十三條及第二十四條規定。

第 31 條　【公有古蹟適度開放大眾參觀】

　　公有及接受政府補助之私有古蹟、歷史建築、紀念建築及聚落建築群，**應適度開放大眾參觀。**

　　依前項規定開放參觀之古蹟、歷史建築、紀念建築及聚落建築群，**得酌收費用**；其費額，由所有人、使用人或管理人擬訂，報經主管機關核定。公有者，並應依規費法相關規定程序辦理。

第 32 條　【主管機關優先購買】

　　古蹟、歷史建築或紀念建築及其所定著**土地所有權移轉前，應事先通知主管機關**；其屬私有者，除繼承者外，主管機關有依同樣條件**優先購買之權。**

📖 **重點提示**　本法第 107 條第 1 項第 1 款
有下列情事之一者，處新臺幣十萬元以上一百萬元以下罰鍰：
一、 移轉私有古蹟及其定著之土地、考古遺址定著土地、國寶、重要古物之所有權，未依第三十二條、第五十五條、第七十五條規定，事先通知主管機關。

第 33 條　【具古蹟價值之建造物】

　　發見具古蹟、歷史建築、紀念建築及聚落建築群價值之建造物，**應即通知主管機關處理。**

　　營建工程或其他開發行為進行中，發見具古蹟、歷史建築、紀念建築及聚落建築群價值之建造物時，**應即停止工程或開發行為之進行，並報主管機關處理。**

📖 **重點提示**　本法第 107 條第 1 項第 2 款
有下列情事之一者，處新臺幣十萬元以上一百萬元以下罰鍰：
二、 發見第三十三條第一項之建造物、第五十七條第一項之疑似考古遺址、第七十六條之具古物價值之無主物，未通報主管機關處理。

第 34 條　【不得破壞古蹟之完整】

　　營建工程或其他開發行為，**不得破壞古蹟、歷史建築、紀念建築及聚落建築群之完整**，亦不得遮蓋其外貌或阻塞其觀覽之通道。

　　有前項所列情形之虞者，於工程或開發行為進行前，應經主管機關召開古蹟、歷史建築、紀念建築及聚落建築群**審議會審議通過後，始得為之。**

本法第 106 條第 1 項第 4 款

有下列情事之一者，處新臺幣三十萬元以上二百萬元以下罰鍰：

四、營建工程或其他開發行為，違反第三十四條第一項、第五十七條第二項、第七十七條或第八十八條第二項規定者。

第 35 條　【古蹟所在地都市計畫之訂定或變更】

　　古蹟、歷史建築、紀念建築及聚落建築群**所在地都市計畫之訂定或變更，應先徵求主管機關之意見。**

　　政府機關策定**重大營建工程計畫，不得妨礙**古蹟、歷史建築、紀念建築及聚落建築群之保存及維護，並**應先調查**工程地區有無古蹟、歷史建築、紀念建築及聚落建築群或具古蹟、歷史建築、紀念建築及聚落建築群價值之建造物，必要時由主管機關予以協助；如有發現，主管機關應依第十七條至第十九條審查程序辦理。

第 36 條　【古蹟不得遷移或拆除】

　　古蹟不得遷移或拆除。但因國防安全、重大公共安全或國家重大建設，由中央目的事業主管機關提出保護計畫，經中央主管機關召開審議會審議並核定者，不在此限。

本法第 103 條第 1 項第 1 款

有下列行為之一者，處六個月以上五年以下有期徒刑，得併科新臺幣五十萬元以上二千萬元以下罰金：

一、違反第三十六條規定遷移或拆除古蹟。

第 37 條　【維護古蹟並保全景觀】

　　為維護古蹟並保全其環境景觀，主管機關應會同有關機關訂定古蹟保存計畫，據以公告實施。

　　古蹟保存計畫公告實施後，依計畫內容應修正或變更之**區域計畫、都市計畫或國家公園計畫**，相關主管機關應按各計畫所定期限辦理變更作業。

　　主管機關於擬定古蹟保存計畫過程中，**應分階段舉辦說明會、公聽會及公開展覽，並應通知當地居民參與。**

　　第一項古蹟保存計畫之項目、內容、訂定程序、公告、變更、撤銷、廢止及其他應遵行事項之辦法，由中央主管機關會商有關機關定之。

第 38 條　【影響古蹟風貌保存】

　　　　古蹟定著土地之周邊公私營建工程或其他開發行為之申請，各目的事業主管機關於都市設計之審議時，應會同主管機關**就公共開放空間系統配置與其綠化、建築量體配置、高度、造型、色彩及風格等**影響古蹟風貌保存之事項進行審查。

第 39 條　【採取必要之獎勵措施】

　　　　主管機關得就第三十七條古蹟保存計畫內容，**依區域計畫法、都市計畫法或國家公園法等**有關規定，編定、劃定或變更為古蹟保存用地或保存區、其他使用用地或分區，並依本法相關規定予以保存維護。

　　　　前項**古蹟保存用地或保存區、其他使用用地或分區**，對於開發行為、土地使用，基地面積或基地內應保留空地之比率、容積率、基地內前後側院之深度、寬度、建築物之形貌、高度、色彩及有關交通、景觀等事項，得依實際情況為必要規定及**採取必要之獎勵措施**。

　　　　前二項規定於**歷史建築、紀念建築**準用之。

　　　　中央主管機關於擬定經行政院核定之國定古蹟保存計畫，如影響當地居民權益，主管機關除得依法辦理徵收外，其協議價購**不受土地徵收條例第十一條第四項之限制**。

第 40 條　【維護古蹟並保全景觀】

　　　　為維護聚落建築群並保全其環境景觀，主管機關應訂定聚落建築群之保存及再發展計畫後，並得**就其建築形式與都市景觀制定維護方針，依區域計畫法、都市計畫法或國家公園法等**有關規定，編定、劃定或變更為**特定專用區**。

　　　　前項編定、劃定或變更之特定專用區之風貌管理，主管機關得**採取必要之獎勵或補助措施**。

　　　　第一項保存及再發展計畫之擬定，應**召開公聽會，並與當地居民協商溝通**後為之。

第 41 條　　【古蹟保存用地、保存區之編定、劃定或變更】

　　　　古蹟除以政府機關為管理機關者外，其所定著之土地、古蹟保存用地、保存區、其他使用用地或分區內土地，因古蹟之指定、古蹟保存用地、保存區、其他使用用地或分區之**編定、劃定或變更**，致其原依法**可建築之基準容積受到限制部分**，得等值移轉至其他地方建築使用或享有其他獎勵措施；其辦法，由**內政部會商文化部**定之。

　　　　前項所稱其他地方，係指同一都市土地主要計畫地區或區域計畫地區之同一直轄市、縣（市）內之地區。但經內政部都市計畫委員會審議通過後，得移轉至同一直轄市、縣（市）之其他主要計畫地區。

　　　　第一項之容積一經移轉，其古蹟之指定或古蹟保存用地、保存區、其他使用用地或分區之管制，不得任意廢止。

　　　　經土地所有人依第一項提出古蹟容積移轉申請時，主管機關應協調相關單位完成其容積移轉之計算，並以**書面通知**所有權人或管理人。

第 42 條　　【目的事業主管機關核准】

　　　　依第三十九條及第四十條規定劃設之古蹟、歷史建築或紀念建築保存用地或保存區、其他使用用地或分區及特定專用區內，關於下列事項之申請，**應經目的事業主管機關核准**：

一、　建築物與其他工作物之新建、增建、改建、修繕、遷移、拆除或其他外形及色彩之變更。

二、　宅地之形成、土地之開墾、道路之整修、拓寬及其他土地形狀之變更。

三、　竹木採伐及土石之採取。

四、　廣告物之設置。

　　　　目的事業主管機關為審查前項之申請，應會同主管機關為之。

第三章　考古遺址

第 43 條　　【依法定程序審查遺址】

　　　　主管機關應**定期普查**或接受個人、團體提報具考古遺址價值者之內容及範圍，並**依法定程序審查**後，列冊追蹤。

　　　　經前項列冊追蹤者，主管機關得依第四十六條所定審查程序辦理。

第 44 條　【建立遺址完整個案資料】

　　主管機關應建立**考古遺址**之調查、研究、發掘及修復之**完整個案資料**。

第 45 條　【培訓相關專業人才】

　　主管機關為維護考古遺址之需要，**得培訓相關專業人才，並建立系統性之監管及通報機制**。

第 46 條　【考古遺址之分類及其審查指定】

　　考古遺址依其主管機關，區分為國定、直轄市定、縣（市）定三類。

　　直轄市定、縣（市）定考古遺址，由直轄市、縣（市）主管機關審查指定後，辦理公告，並報中央主管機關備查。

　　中央主管機關得就前項，或接受各級主管機關、個人、團體提報已指定之直轄市定、縣（市）定考古遺址，審查指定為國定考古遺址後，辦理公告。

　　考古遺址滅失、減損或增加其價值時，準用第十七條第四項規定。

　　考古遺址指定基準、廢止條件、審查程序及其他應遵行事項之辦法，由中央主管機關定之。

第 47 條　【監管避免考古遺址遭受破壞】

　　具考古遺址價值者，經依第四十三條規定列冊追蹤後，於審查指定程序終結前，直轄市、縣（市）主管機關應**負責監管，避免其遭受破壞**。

　　前項列冊考古遺址之監管保護，準用第四十八條第一項及第二項規定。

第 48 條　【考古遺址監管保護計畫】

　　考古遺址由主管機關訂定**考古遺址監管保護計畫**，進行監管保護。

　　前項監管保護，主管機關得委任所屬機關（構），或委託其他機關（構）、文化資產研究相關之民間團體或個人辦理；中央主管機關並得委辦直轄市、縣（市）主管機關辦理。

　　考古遺址之監管保護辦法，由中央主管機關定之。

第 49 條　【維護遺址並保全景觀】

　　為維護考古遺址並保全其環境景觀，主管機關得會同有關機關訂定考古遺址保存計畫，並依區域計畫法、都市計畫法或國家公園法等有關規定，編

定、劃定或變更為保存用地或保存區、其他使用用地或分區，並依本法相關規定予以保存維護。

前項保存用地或保存區、其他使用用地或分區範圍、利用方式及景觀維護等事項，得依實際情況為必要之規定及採取獎勵措施。

劃入考古遺址保存用地或保存區、其他使用用地或分區之土地，**主管機關得辦理撥用或徵收之。**

第 50 條　【考古遺址容積移轉】

考古遺址除以政府機關為管理機關者外，其所定著之土地、考古遺址保存用地、保存區、其他使用用地或分區內土地，因考古遺址之指定、考古遺址保存用地、保存區、其他使用用地或分區之編定、劃定或變更，致其原依法可建築之基準容積受到限制部分，得等值移轉至其他地方建築使用或**享有其他獎勵措施；其辦法，由內政部會商文化部**定之。

前項所稱其他地方，係指同一都市土地主要計畫地區或區域計畫地區之同一直轄市、縣（市）內之地區。但經內政部都市計畫委員會審議通過後，得移轉至同一直轄市、縣（市）之其他主要計畫地區。

第一項之**容積一經移轉**，其考古遺址之指定或考古遺址保存用地、保存區、其他使用用地或分區之管制，**不得任意廢止。**

第 51 條　【考古遺址發掘】

考古遺址之發掘，應由學者專家、學術或專業機構向主管機關提出申請，經審議會審議，並由主管機關核准，始得為之。

前項考古遺址之發掘者，應製作發掘報告，於主管機關所定期限內，報請主管機關備查，並公開發表。

發掘完成之考古遺址，主管機關應促進其活用，並**適度開放大眾參觀。**

考古遺址發掘之**資格限制、條件、審查程序及其他**應遵行事項之辦法，由中央主管機關定之。

🔖 **重點提示**　本法第 106 條第 1 項第 5 款
有下列情事之一者，處新臺幣三十萬元以上二百萬元以下罰鍰：
五、發掘考古遺址、列冊考古遺址或疑似考古遺址，違反第五十一條、第五十二條或第五十九條規定。

第 52 條 【外國人不得在我國調查及發掘遺址】

　　外國人不得在我國國土範圍內調查及發掘考古遺址。但與國內學術或專業機構合作，經中央主管機關許可者，不在此限。

📖 重點提示 本法第 106 條第 1 項第 5 款
有下列情事之一者，處新臺幣三十萬元以上二百萬元以下罰鍰：
五、發掘考古遺址、列冊考古遺址或疑似考古遺址，違反第五十一條、第五十二條或第五十九條規定。

第 53 條 【考古遺址發掘出土之遺物】

　　考古遺址發掘出土之遺物，應由其發掘者**列冊**，送交主管機關指定保管機關（構）保管。

第 54 條 【進入公、私有土地受損補償】

　　主管機關為保護、調查或發掘考古遺址，認有**進入公、私有土地之必要時，應先通知**土地所有人、使用人或管理人；土地所有人、使用人或管理人**非有正當理由，不得規避、妨礙或拒絕。**

　　因前項行為，**致土地所有人受有損失者**，主管機關應給與合理補償；其補償金額，以協議定之，協議不成時，土地所有人**得向行政法院提起給付訴訟。**

第 55 條 【主管機關優先購買之權】

　　考古遺址定著土地所有權移轉前，應事先通知主管機關。其屬私有者，除繼承者外，主管機關**有依同樣條件優先購買之權。**

第 56 條 【辦理考古遺址調查之採購】

　　政府機關、公立學校及公營事業**辦理考古遺址調查、研究或發掘有關之採購**，其採購方式、種類、程序、範圍、相關人員資格及其他應遵行事項之辦法，由中央主管機關定之，**不受政府採購法限制**。但不得違反我國締結之條約及協定。

第 57 條 【發見考古遺址停止開發行為】

　　發見疑似考古遺址，應即通知所在地直轄市、縣（市）主管機關**採取必要維護措施。**

營建工程或其他開發行為進行中，**發見疑似考古遺址時，應即停止工程或開發行為之進行**，並通知所在地直轄市、縣（市）主管機關。除前項措施外，主管機關應即進行調查，並送審議會審議，以採取相關措施，**完成審議程序前，開發單位不得復工。**

第 58 條　【考古遺址所在地都市計畫之訂定或變更】

考古遺址所在地都市計畫之訂定或變更，應先徵求主管機關之意見。

政府機關策定重大營建工程計畫時，**不得妨礙考古遺址之保存及維護，並應先調查工程地區有無考古遺址、列冊考古遺址或疑似考古遺址；如有發見，應即通知主管機關，**主管機關應依第四十六條審查程序辦理。

第 59 條　【列冊考古遺址及出土遺物之保管】

疑似**考古遺址及列冊考古遺址**之保護、調查、研究、發掘、採購**及出土遺物之保管**等事項，準用第五十一條至第五十四條及第五十六條規定。

重點提示　本法第 106 條第 1 項第 5 款
有下列情事之一者，處新臺幣三十萬元以上二百萬元以下罰鍰：
五、 發掘考古遺址、列冊考古遺址或疑似考古遺址，違反第五十一條、第五十二條或第五十九條規定。

第四章　史蹟、文化景觀

第 60 條　【文化景觀依法定程序審查】

直轄市、縣（市）主管機關應定期普查或接受個人、團體提報**具史蹟、文化景觀價值之內容及範圍**，並**依法定程序審查後**，列冊追蹤。

依前項由個人、團體提報者，主管機關應於六個月內辦理審議。

經第一項列冊追蹤者，主管機關得依第六十一條所定審查程序辦理。

第 61 條　【文化景觀審查登錄】

史蹟、文化景觀由直轄市、縣（市）主管機關**審查登錄後，辦理公告**，並報中央主管機關備查。

中央主管機關得就前項，或接受各級主管機關、個人、團體提報已登錄之史蹟、文化景觀，**審查登錄為重要史蹟、重要文化景觀後**，辦理公告。

史蹟、文化景觀**滅失或其價值減損**，主管機關得廢止其登錄或變更其類別，並辦理公告。

史蹟、文化景觀**登錄基準、保存重要性、廢止條件、審查程序及其他應遵行事項之辦法**，由中央主管機關定之。

進入史蹟、文化景觀審議程序者，為暫定史蹟、暫定文化景觀，準用第二十條規定。

第 62 條　**【文化景觀之保存及管理原則】**

史蹟、文化景觀之保存及管理原則，由主管機關召開審議會依個案性質決定，並得**依其特性及實際發展需要，作必要調整**。

主管機關應依前項原則，訂定史蹟、文化景觀之**保存維護計畫，進行監管保護**，並輔導史蹟、文化景觀所有人、使用人或管理人配合辦理。

前項公有史蹟、文化景觀管理維護所**衍生之收益**，準用第二十二條規定辦理。

第 63 條　**【維護史蹟、文化景觀保全環境】**

為**維護史蹟、文化景觀並保全其環境**，主管機關得會同有關機關**訂定史蹟、文化景觀保存計畫**，並依區域計畫法、都市計畫法或國家公園法等有關規定，編定、劃定或變更為保存用地或保存區、其他使用用地或分區，並依本法相關規定予以保存維護。

前項保存用地或保存區、其他使用用地或分區用地範圍、利用方式及景觀維護等事項，得依實際情況為必要規定及採取獎勵措施。

第 64 條　**【審核程序等辦法】**

為利史蹟、文化景觀範圍內建造物或設施之保存維護，有關其建築管理、土地使用及消防安全等事項，不受區域計畫法、都市計畫法、國家公園法、建築法、消防法及其相關法規全部或一部之限制；**其審核程序、查驗標準、限制項目、應備條件及其他應遵行事項之辦法，由中央主管機關會同內政部定之。**

第五章　古　物

第 65 條　　【古物之分類】

古物依其珍貴稀有價值，分為**國寶、重要古物及一般古物**。

主管機關應定期普查或接受個人、團體提報**具古物價值之項目、內容及範圍**，依法定程序審查後，列冊追蹤。

經前項列冊追蹤者，主管機關得依第六十七條、第六十八條所定審查程序辦理。

第 66 條　　【國寶、重要古物價值者列冊】

中央政府機關及其附屬機關（構）、國立學校、國營事業及國立文物保管機關（構）應就**所保存管理之文物暫行分級報中央主管機關備查**，並就其中**具國寶、重要古物價值者列冊，報中央主管機關審查**。

第 67 條　　【一般古物審查指定公告】

私有及地方政府機關（構）保管之文物，由直轄市、縣（市）主管機關**審查指定一般古物後，辦理公告**，並報中央主管機關備查。

第 68 條　　【古物之分級辦法】

中央主管機關應就前二條所列冊或指定之古物，擇其價值較高者，**審查指定為國寶、重要古物，並辦理公告**。

前項國寶、重要古物**滅失、減損或增加其價值時**，中央主管機關得廢止其指定或變更其類別，並辦理公告。

古物之分級、指定、指定基準、廢止條件、審查程序及其他應遵行事項之辦法，由中央主管機關定之。

第 69 條　　【公有古物管理維護辦法】

公有古物，由保存管理之政府機關（構）**管理維護**，其辦法由中央主管機關訂定之。

前項保管機關（構）應就所保管之古物，**建立清冊**，並訂定管理維護相關規定，報主管機關備查。

第 70 條　【依法沒收、沒入之文物】

有關機關依法沒收、沒入或收受外國交付、捐贈之文物，應列冊送交主管機關指定之公立文物保管機關（構）保管之。

第 71 條　【公有古物複製及監製管理】

公立文物保管機關（構）**為研究、宣揚之需要，得就保管之公有古物，具名複製或監製。**他人非經原保管機關（構）准許及監製，不得再複製。

前項**公有古物複製及監製管理辦法**，由中央主管機關定之。

📖 **重點提示**　本法第 106 條第 1 項第 6 款

有下列情事之一者，處新臺幣三十萬元以上二百萬元以下罰鍰：

六、再複製公有古物，違反第七十一條第一項規定，未經原保管機關（構）核准者。

第 72 條　【私有國寶、重要古物申請專業維護】

私有國寶、重要古物之所有人，得向公立文物保存或相關專業機關（構）**申請專業維護**；所需經費，主管機關得補助之。

中央主管機關得要求公有或接受前項專業維護之私有國寶、重要古物，**定期公開展覽。**

第 73 條　【國寶、重要古物，不得運出國外】

中華民國境內之**國寶、重要古物，不得運出國外。**但因戰爭、必要修復、國際文化交流舉辦展覽或其他特殊情況，而有運出國外之必要，經中央主管機關報請行政院核准者，不在此限。

前項**申請與核准程序、辦理保險、移運、保管、運出、運回期限及其他應遵行事項之辦法**，由中央主管機關定之。

📖 **重點提示**　本法第 103 條第 1 項第 5 款

有下列行為之一者，處六個月以上五年以下有期徒刑，得併科新臺幣五十萬元以上二千萬元以下罰金：

五、違反第七十三條規定，將國寶、重要古物運出國外，或經核准出國之國寶、重要古物，未依限運回。

第 74 條　【百年以上之文物應遵行事項】

　　　　具歷史、藝術或科學價值之**百年以上之文物**，**因展覽、研究或修復等**原因運入，須再運出，或運出須再運入，應事先向主管機關提出申請。

　　　　前項申請程序、辦理保險、移運、保管、運入、運出期限及其他應遵行事項之辦法，由中央主管機關定之。

第 75 條　【私有國寶、重要古物移轉】

　　　　私有國寶、重要古物所有權移轉前，應事先通知中央主管機關；除繼承者外，公立文物保管機關（構）有依同樣條件優先購買之權。

第 76 條　【無主物之古物採取維護措施】

　　　　發見**具古物價值之無主物**，應即通知所在地直轄市、縣（市）主管機關，**採取維護措施**。

第 77 條　【發見古物應停止開發行為】

　　　　營建工程或其他開發行為進行中，發見具古物價值者，應即停止工程或開發行為之進行，並報所在地直轄市、縣（市）主管機關依第六十七條審查程序辦理。

📖 **重點提示**　本法第 106 條第 1 項第 4 款
有下列情事之一者，處新臺幣三十萬元以上二百萬元以下罰鍰：
四、營建工程或其他開發行為，違反第三十四條第一項、第五十七條第二項、第七十七條或第八十八條第二項規定者。

第六章　自然地景、自然紀念物

第 78 條　【自然地景之分類】

　　　　自然地景**依其性質**，區分為**自然保留區、地質公園**；自然紀念物包括珍貴稀有植物、礦物、特殊地形及地質現象。

第 79 條　【自然地景依法定程序審查】

　　　　主管機關應**定期普查**或接受個人、團體提報具自然地景、自然紀念物價值者之內容及範圍，並**依法定程序審查後，列冊追蹤**。

　　　　經前項列冊追蹤者，主管機關得依第八十一條所定審查程序辦理。

第 80 條　【自然地景建立完整個案資料】

　　主管機關應建立自然地景、自然紀念物之調查、研究、保存、維護之完整個案資料。

　　主管機關**應對自然紀念物辦理有關教育、保存等紀念計畫**。

第 81 條　【自然地景審查指定】

　　自然地景、自然紀念物依其主管機關，區分為**國定、直轄市定、縣（市）定三類**，由各級主管機關審查指定後，辦理公告。直轄市定、縣（市）定者，並應報中央主管機關備查。

　　具自然地景、自然紀念物價值之所有人得向主管機關申請指定，主管機**關應依法定程序**審查之。

　　自然地景、自然紀念物滅失、減損或增加其價值時，主管機關得廢止其指定或變更其類別，並辦理公告。直轄市定、縣（市）定者，應報中央主管機關核定。

　　前三項**指定基準、廢止條件、申請與審查程序、輔助及其他應遵行事項之辦法**，由中央主管機關定之。

第 82 條　【自然地景管理維護計畫】

　　自然地景、自然紀念物由所有人、使用人或管理人管理維護；主管機關對私有自然地景、自然紀念物，**得提供適當輔導**。

　　自然地景、自然紀念物得委任、委辦其所屬機關（構）或委託其他機關（構）、登記有案之團體或個人管理維護。

　　自然地景、自然紀念物之管理維護者**應擬定管理維護計畫**，報主管機關備查。

第 83 條　【自然地景管理不當減損價值】

　　自然地景、自然紀念物管理不當致有滅失或減損價值之虞之處理，準用第二十八條規定。

📖 **重點提示**　本法第 106 條第 1 項第 3 款
有下列情事之一者，處新臺幣三十萬元以上二百萬元以下罰鍰：
三、古蹟、自然地景、自然紀念物之所有人、使用人或管理人經主管機關依第二十八條、第八十三條規定通知限期改善，屆期仍未改善。

第 84 條　　【暫定自然地景】

　　　　進入自然地景、自然紀念物指定之審議程序者，為**暫定自然地景、暫定自然紀念物**。

　　　　具自然地景、自然紀念物價值者**遇有緊急情況時**，主管機關得指定為暫定自然地景、暫定自然紀念物，並通知所有人、使用人或管理人。

　　　　暫定自然地景、暫定自然紀念物之**效力**、**審查期限**、**補償及應踐行程序**等事項，準用第二十條規定。

第 85 條　　【自然紀念物禁止採摘、砍伐】

　　　　自然紀念物**禁止採摘、砍伐、挖掘或以其他方式破壞**，並應維護其生態環境。**但原住民族為傳統文化、祭儀需要及研究機構為研究、陳列或國際交換等特殊需要**，報經主管機關核准者，不在此限。

📖 **重點提示**　本法第 103 條第 1 項第 6 款
有下列行為之一者，處六個月以上五年以下有期徒刑，得併科新臺幣五十萬元以上二千萬元以下罰金：
六、違反第八十五條規定，採摘、砍伐、挖掘或以其他方式破壞自然紀念物或其生態環境。

第 86 條　　【自然保留區禁止改變】

　　　　自然保留區禁止改變或破壞其原有自然狀態。

　　　　為維護自然保留區之原有自然狀態，除其他法律另有規定外，非經主管機關許可，**不得任意進入其區域範圍；其申請資格、許可條件、作業程序及其他應遵行事項之辦法**，由中央主管機關定之。

📖 **重點提示**　本法第 103 條第 1 項第 7 款
有下列行為之一者，處六個月以上五年以下有期徒刑，得併科新臺幣五十萬元以上二千萬元以下罰金：
七、違反第八十六條第一項規定，改變或破壞自然保留區之自然狀態。

📖 **重點提示**　本法第 108 條第 1 項第 1 款
有下列情事之一者，處新臺幣三萬元以上十五萬元以下罰鍰：
一、違反第八十六條第二項規定，未經主管機關許可，任意進入自然保留區。

第 87 條　　【自然地景變更區域計畫】

自然地景、自然紀念物所在地訂定或**變更區域計畫**或都市計畫，應先徵求主管機關之意見。

政府機關策定重大營建工程計畫時，**不得妨礙自然地景、自然紀念物之保存及維護**，並應先調查工程地區有無具自然地景、自然紀念物價值者；如有發見，應即報主管機關依第八十一條審查程序辦理。

第 88 條　　【發見具自然地景價值停止開發行為】

發見具自然地景、自然紀念物價值者，應即報主管機關處理。

營建工程或其他開發行為進行中，**發見具自然地景、自然紀念物價值者，應即停止工程或開發行為之進行**，並報主管機關處理。

第七章　無形文化資產

第 89 條　　【無形文化資產依法定程序審查】

直轄市、縣（市）主管機關應定期普查或接受個人、團體提報**具保存價值之無形文化資產**項目、內容及範圍，並**依法定程序審查**後，列冊追蹤。

經前項列冊追蹤者，主管機關得依第九十一條所定審查程序辦理。

第 90 條　　【無形文化資產完整個案資料】

直轄市、縣（市）主管機關應建立**無形文化資產**之調查、採集、研究、傳承、推廣及活化之**完整個案資料**。

第 91 條　　【傳統表演藝術審查登錄】

傳統表演藝術、傳統工藝、口述傳統、民俗及傳統知識與實踐由直轄市、縣（市）主管機關**審查登錄**，辦理公告，並應報中央主管機關備查。

中央主管機關得就前項，或接受個人、團體提報已登錄之無形文化資產，審查登錄為重要傳統表演藝術、重要傳統工藝、重要口述傳統、重要民俗、重要傳統知識與實踐後，辦理公告。

依前二項規定登錄之無形文化資產項目，主管機關應認定其保存者，**賦予其編號、頒授登錄證書**，並得視需要協助保存者進行保存維護工作。

各類無形文化資產**滅失或減損其價值時**，主管機關得廢止其登錄或變更其類別，並辦理公告。直轄市、縣（市）登錄者，應報中央主管機關核定。

第 92 條　【瀕臨滅絕保存維護適當措施】

　　主管機關應訂定無形文化資產保存維護計畫，並應就其中**瀕臨滅絕者詳細製作紀錄、傳習，或採取為保存維護所作之適當措施**。

第 93 條　【保存者死亡廢止認定】

　　保存者因死亡、變更、解散或其他特殊理由而無法執行前條之無形文化資產保存維護計畫，主管機關**得廢止該保存者之認定**。直轄市、縣（市）廢止者，應報中央主管機關備查。

　　中央主管機關得就**聲譽卓著之無形文化資產保存者頒授證書，並獎助辦理**其無形文化資產之記錄、保存、活化、實踐及推廣等工作。

　　各類無形文化資產之登錄、保存者之認定基準、變更、廢止條件、審查程序、編號、授予證書、輔助及其他應遵行事項之辦法，由中央主管機關定之。

第 94 條　【主管機關補助經費】

　　主管機關應鼓勵民間辦理**無形文化資產之記錄、建檔、傳承、推廣及活化等**工作。

　　前項工作所需**經費，主管機關得補助之**。

第八章　文化資產保存技術及保存者

第 95 條　【文化資產保存技術法定程序審查】

　　主管機關應普查或接受個人、團體提報**文化資產保存技術及其保存者，依法定程序審查後，列冊追蹤，並建立基礎資料**。

　　前項所稱**文化資產保存技術**，指進行文化資產保存及修復工作不可或缺，且必須加以保護需要之傳統技術；其保存者，**指保存技術之擁有、精通且能正確體現者**。

　　主管機關應對文化資產保存技術保存者，**賦予編號、授予證書及獎勵補助**。

第 96 條　【文化資產保存技術審查登錄】

　　直轄市、縣（市）主管機關得就已列冊之文化資產保存技術，擇其必要且需保護者，審查登錄為文化資產保存技術，辦理公告，並報中央主管機關備查。

中央主管機關得就前條已列冊或前項已登錄之文化資產保存技術中,擇其急需加以保護者,審查登錄為重要文化資產保存技術,並辦理公告。

前二項登錄文化資產保存技術,應認定其保存者。

文化資產保存技術無需再加以保護時,或其保存者因死亡、喪失行為能力或變更等情事,主管機關得廢止或變更其登錄或認定,並辦理公告。直轄市、縣(市)廢止或變更者,應報中央主管機關備查。

前四項登錄及認定基準、審查、廢止條件與程序、變更及其他應遵行事項之辦法,由中央主管機關定之。

第 97 條　【保存者之技術應用辦法】

主管機關應對登錄之保存技術及其保存者,進行技術保存及傳習,並活用該項技術於文化資產保存修護工作。

前項**保存技術之保存、傳習、活用與其保存者之技術應用、人才養成及輔助辦法**,由中央主管機關定之。

第九章　獎　勵

第 98 條　【獎勵或補助】

有下列情形之一者,主管機關得給予獎勵或補助:

一、 捐獻私有古蹟、歷史建築、紀念建築、考古遺址或其所定著之土地、自然地景、自然紀念物予政府。

二、 捐獻私有國寶、重要古物予政府。

三、 發見第三十三條之建造物、第五十七條之疑似考古遺址、第七十六條之具古物價值之無主物或第八十八條第一項之具自然地景價值之區域或自然紀念物,並即通報主管機關處理。

四、 維護或傳習文化資產具有績效。

五、 對闡揚文化資產保存有顯著貢獻。

六、 主動將私有古物申請指定,並經中央主管機關依第六十八條規定審查指定為國寶、重要古物。

前項獎勵或補助辦法,由**文化部、農委會**分別定之。

第 99 條 　　【免徵房屋稅及地價稅】

　　　　私有古蹟、考古遺址及其**所定著之土地，免徵房屋稅及地價稅**。

　　　　私有歷史建築、紀念建築、聚落建築群、史蹟、文化景觀及其所定著之土地，**得在百分之五十範圍內**減徵房屋稅及地價稅；其減免範圍、標準及程序之法規，由直轄市、縣（市）主管機關訂定，報**財政部備查**。

第 100 條 　　【繼承移轉免徵遺產稅】

　　　　私有古蹟、歷史建築、紀念建築、考古遺址及其**所定著之土地，因繼承而移轉者，免徵遺產稅**。

　　　　本法公布生效前發生之古蹟、歷史建築、紀念建築或考古遺址繼承，於本法公布生效後，尚未核課或尚未核課確定者，適用前項規定。

第 101 條 　　【列舉扣除當年度費用】

　　　　出資贊助辦理古蹟、歷史建築、紀念建築、古蹟保存區內建築物、考古遺址、聚落建築群、史蹟、文化景觀、古物之修復、再利用或管理維護者，其捐贈或贊助款項，得依所得稅法第十七條第一項第二款第二目及第三十六條第一款規定，**列舉扣除或列為當年度費用，不受金額之限制**。

　　　　前項贊助費用，應交付主管機關、國家文化藝術基金會、直轄市或縣（市）文化基金會，會同有關機關辦理前項修復、再利用或管理維護事項。**該項贊助經費，經贊助者指定其用途，不得移作他用**。

第 102 條 　　【承租區內建築物減免租金】

　　　　自然人、法人、團體或機構**承租，並出資修復**公有古蹟、歷史建築、紀念建築、古蹟保存**區內建築物、考古遺址、聚落建築群、史蹟、文化景觀者，得減免租金**；其減免金額，以主管機關依其管理維護情形**定期檢討核定**，其相關辦法由中央主管機關定之。

第 103 條 　　【違反】

　　　　下列行為之一者，處六個月以上五年以下有期徒刑，得併科新臺幣五十萬元以上二千萬元以下罰金：

一、違反第三十六條規定遷移或拆除古蹟。

二、毀損古蹟、暫定古蹟之全部、一部或其附屬設施。

三、 毀損考古遺址之全部、一部或其遺物、遺跡。

四、 毀損或竊取國寶、重要古物及一般古物。

五、 違反第七十三條規定，將國寶、重要古物運出國外，或經核准出國之國寶、重要古物，未依限運回。

六、 違反第八十五條規定，採摘、砍伐、挖掘或以其他方式破壞自然紀念物或其生態環境。

七、 違反第八十六條第一項規定，改變或破壞自然保留區之自然狀態。

　　前項之未遂犯，罰之。

第 104 條　【損害部分應回復原狀】

　　有前條第一項各款行為者，其**損害部分應回復原狀；不能回復原狀或回復顯有重大困難者，應賠償其損害。**

　　前項負有回復原狀之義務而不為者，得由主管機關**代履行，並向義務人徵收費用。**

第 105 條　【法人或自然人亦科以罰金】

　　法人之代表人、法人或自然人之代理人、受僱人或其他從業人員，因執行職務犯第一百零三條之罪者，除依該條規定**處罰其行為人外，對該法人或自然人亦科以同條所定之罰金。**

第 106 條　【違反】

　　有下列情事之一者，**處新臺幣三十萬元以上二百萬元以下罰鍰：**

一、 古蹟之所有人、使用人或管理人，對古蹟之修復或再利用，違反第二十四條規定，未依主管機關核定之計畫為之。

二、 古蹟之所有人、使用人或管理人，對古蹟之緊急修復，未依第二十七條規定期限內提出修復計畫或未依主管機關核定之計畫為之。

三、 古蹟、自然地景、自然紀念物之所有人、使用人或管理人經主管機關依第二十八條、第八十三條規定通知限期改善，屆期仍未改善。

四、 營建工程或其他開發行為，違反第三十四條第一項、第五十七條第二項、第七十七條或第八十八條第二項規定者。

五、 發掘考古遺址、列冊考古遺址或疑似考古遺址，違反第五十一條、第五十二條或第五十九條規定。

六、 再複製公有古物，違反第七十一條第一項規定，未經原保管機關（構）核准者。

七、 毀損歷史建築、紀念建築之全部、一部或其附屬設施。

有前項第一款、第二款及第四款至第六款情形之一，經主管機關限期通知改正而不改正，或未依改正事項改正者，得按次分別處罰，至改正為止；情況急迫時，主管機關得代為必要處置，並向行為人徵收代履行費用；第四款情形，並得勒令停工，通知自來水、電力事業等配合斷絕自來水、電力或其他能源。

有第一項各款情形之一，其產權屬公有者，主管機關並應公布該管理機關名稱及將相關人員移請權責機關懲處或懲戒。

有第一項第七款情形者，準用第一百零四條規定辦理。

第 107 條　　【違反】

有下列情事之一者，**處新臺幣十萬元以上一百萬元以下罰鍰：**

一、 移轉私有古蹟及其定著之土地、考古遺址定著土地、國寶、重要古物之所有權，未依第三十二條、第五十五條、第七十五條規定，事先通知主管機關。

二、 發見第三十三條第一項之建造物、第五十七條第一項之疑似考古遺址、第七十六條之具古物價值之無主物，未通報主管機關處理。

第 108 條　　【違反】

有下列情事之一者，**處新臺幣三萬元以上十五萬元以下罰鍰：**

一、 違反第八十六條第二項規定，未經主管機關許可，任意進入自然保留區。

二、 違反第八十八條第一項規定，未通報主管機關處理。

第 109 條　　**【公務員假借職務上之權力】**

公務員假借職務上之權力、機會或方法，犯第一百零三條之罪者，加重其刑至二分之一。

第 110 條　　**【危害文化資產保存】**

　　　　直轄市、縣（市）主管機關依本法應作為而不作為，致**危害文化資產保存時，得由行政院、中央主管機關命其於一定期限內為之**；屆期仍不作為者，得代行處理。但情況急迫時，得逕予代行處理。

第 111 條　　**【原住民族文化資產所涉事項】**

　　　　本法中華民國一百零五年七月十二日修正之條文施行前公告之古蹟、歷史建築、聚落、遺址、文化景觀、傳統藝術、民俗及有關文物、自然地景，其屬應歸類為紀念建築、聚落建築群、考古遺址、史蹟、傳統表演藝術、傳統工藝、口述傳統、民俗、傳統知識與實踐、自然紀念物者及依本法第十三條規定**原住民族文化資產所涉事項**，由主管機關自本法修正施行之日起**一年內**，依本法規定完成重新指定、登錄及公告程序。

第 112 條　　**【施行細則】**

　　　　本法施行細則，由**文化部會同農委會定之**。

第 113 條　　**【施行日】**

　　　　本法自公布日施行。

第三節　古蹟管理維護辦法

版本：2022/6/28

中華民國 111 年 6 月 28 日文化部文授資局蹟字第 11130065932 號令修正發布第 2、12 條條文

第 1 條　　本辦**法依文化資產保存法（以下簡稱本法）第二十三條第四項規定**訂定之。

第 2 條　　本法第二十三條第二項所定管理維護計畫，其內容應包括下列事項：

　　　　一、古蹟概況。

　　　　二、管理維護組織及運作。

　　　　三、日常保養及定期維修。

　　　　四、使用或再利用經營管理。

五、 防盜、防災、保險。

六、 緊急應變計畫。

七、 其他管理維護之必要事項。

古蹟類型特殊者，經主管機關同意，得擇前項各款必要者訂定管理維護計畫，不受前項規定之限制。

古蹟指定公告後六個月內，所有人、使用人或管理人應訂定前二項管理維護計畫，並依本法第二十三條第二項規定報主管機關備查；修正時亦同。

主管機關辦理前項備查作業時，**得視個案需要，邀集相關機關、專家學者召開諮詢會議，協助提供專業意見。**

第一項及第二項管理維護計畫**除有重大事項發生應立即檢討外，每五年應至少檢討一次。**

第 3 條 前條第一項第三款**所定日常保養**，其項目如下：

一、 全境巡察。

二、 構件及文物外貌檢視。

三、 古蹟範圍內外環境之清潔。

四、 設施及設備之整備。

五、 良好通風及排水之維持。

第 4 條 第二條第一項第三款**所稱定期維修，指基於不減損古蹟價值之原則，定期對下列項目所為之耗材更替、設施設備之檢測及維修：**

一、 結構安全。

二、 材料老化。

三、 設施、設備及管線之安全。

四、 生物危害。

五、 潮氣及排水。

定期維修涉及建築、消防、生物防治等相關專業領域者，應由各相關法令規定之人員為之。

第 5 條 第三條及前條第一項各款項目之**作業頻率及方法，應於管理維護計畫載明。**

第 6 條　**古蹟於日常保養或定期維修作業中**，發見其主體、構件、文物等有外觀形狀改變、色澤變化、設備損壞、生物危害等異常狀況，**有損害文化資產價值之虞時，應予記錄**，並立即通報主管機關。如遇竊盜時，應同時通報警察機關。

前項異常狀況**有持續擴大之虞者**，應及時就古蹟受損處，採取非侵入式之臨時保護。

第 7 條　古蹟之日常保養或定期維修，得委由第十七條所定經古蹟管理維護教育訓練之合格人員，或其他專業機關（構）、登記有案團體為之。

古蹟之所有人、使用人或管理人辦理**日常保養或定期維修有困難時**，主管機關應予以協助。

第 8 條　第二條第一項第四款所定使用或再利用，**應以原目的或與原用途關連、相容之使用為優先考量**。

古蹟用途變更為非原用途，並為內部改修或外加附屬設施時，其所有人、使用人或管理人應依古蹟修復及再利用辦法有關規定辦理。

古蹟之使用或再利用，如屬應依古蹟歷史建築紀念建築及聚落建築群建築管理土地使用**消防安全處理辦法取得使用許可者，其因應措施，應於管理維護計畫中載明**。

第 9 條　**古蹟開放大眾參觀者**，其開放時間、開放範圍、開放限制、收費、解說牌示、導覽活動、圖文刊物、參觀者應注意事項及其他相關事項，應於管理維護計畫中載明。

第 10 條　**古蹟供公眾使用，且有經營行為者**，其所有人、使用人或管理人應訂定經營管理計畫實施，並於管理維護計畫中載明。

第 11 條　第二條第一項第五款**所定防盜事項**，其措施如下：

一、應將古蹟內重要構件及文物列冊，定期清點，並作成紀錄。

二、依實際需要設置防盜監視系統、安排值班人員或委託保全服務等防盜措施。

三、必要時得申請當地警察機關加強巡邏。

第 12 條　第二條第一項第五款**所定防災事項，應兼顧人身安全之保護及文化資產價值之完整保存**。

古蹟之所有人、使用人或管理人，**應訂定防災計畫，並於管理維護計畫中載明；其內容應包括下列事項：**

一、 **災害風險評估：**指依古蹟環境、構造、材料、用途、災害歷史及地域上之特性，按火災、水災、風災、土石流、地震及人為等災害類別，分別評估其發生機率，並訂定防範措施；**且應就古蹟於施工階段與使用階段，對於高熱物（如明火）或可燃性物品等之使用，提出防止災害發生之防範措施及管理機制，並指定專責人員辦理防災管控任務。**

二、 **災害預防：**指防災編組、演練、使用管理、巡查、用火用電管制、電線管路系統定期檢修、設備檢查及設置警報器與消防器材等措施。

三、 **災害搶救：**指災害發生時，編組人員得及時到位，投入救災及文物搶救之措施。

四、 **防災教育演練：**指依災害預防措施，檢驗其防災功能及模擬災害情況，實際操作救災搶險定期教育訓練及演練之措施。

前項防災計畫之執行，由古蹟所有人、使用人或管理人為召集人，並由古蹟所在地村（里）長與居民、社會公正熱心人士等組成防災編組，**必要時得由主管機關協助，並請當地消防與其他防災主管機關指導。**

第 13 條　第二條第一項第五款**所定保險事項**，其項目如下：

一、 依實際狀況，就古蹟之建築、文物或人員等，辦理相關災害保險。

二、 保險契約簽訂或續約後，應報主管機關備查。

前項保險種類，應於管理維護計畫中載明。

第 14 條　古蹟之所有人、使用人或管理人，應依第二條第一項第六款規定訂定緊急應變計畫，主管機關並**應建立古蹟災害緊急應變通報機制。**

第 15 條　前條**所定緊急應變計畫**，應包括古蹟災害緊急應變處理之方式及程序，其內容如下：

一、 對於重要文物、構件之搬運撤離。

二、 救災中容易受損之具重要價值而不可移動之構件，應特別訂定對策，以確保救災過程中文化資產價值損失降至最低。

三、 災害發生時，古蹟之所有人、使用人或管理人應立即進行災害現場管制防護，禁止閒雜人進出，防止重要構件或文物再次受損或遺失。

四、 依通報機制報請主管機關派員勘查災害現場，並依災情輕重程度或依古蹟歷史建築紀念建築及聚落建築群重大災害應變處理辦法規定之程序，進行災後處理。

第 16 條 古蹟之所有人、使用人或管理人得結合當地文化特色、人文資源，配合推動在地文化傳承教育，**並建立社區志工參與制度。**

第 17 條 主管機關**應定期舉辦古蹟管理維護人員之教育訓練**，提供古蹟之所有人、使用人、管理人或其指派之人員參加。

前項教育訓練，得委由相關機關、學校、機構或團體辦理。

第 18 條 古蹟之所有人、使用人或管理人應依管理維護計畫，實施管理維護工作。

主管機關應定期實施古蹟管理維護之訪視或查核，**如發現管理維護有不當或未訂定管理維護計畫，致有滅失或毀損價值之虞者，應命其限期改善；**屆期未改善者，依本法第二十八條及第一百零六條規定辦理。

前項**古蹟管理維護之訪視或查核**，主管機關得委任、委辦其所屬機關（構）或委託其他機關、學校、機構或團體辦理。

第 19 條 古蹟之管理維護，所有人、使用人或管理人**應建立管理維護資料檔案，彙整後定期送主管機關備查。**

前項彙整內容、檔案格式及傳送期間與方式等事項，由中央主管機關定之。

第 20 條 **私有古蹟管理維護成效優良者，**主管機關得依本法第三十條第一項規定，優先補助其管理維護經費。

公有古蹟管理維護成效優良者，主管機關得依本法第九十八條規定獎勵之。

第 21 條 **歷史建築、紀念建築之管理維護，準用本辦法規定。**

第 22 條 本辦法自發布日施行。

第四節　自然人文生態景觀區專業導覽人員管理辦法

版本：2003/1/22

中華民國 92 年 1 月 22 日交通部交路發字第 092B000009 號令訂定發布全文 17 條；並自發布日施行

第 1 條　本辦法**依發展觀光條例第十九條第三項規定**訂定之。

第 2 條　本辦法**所稱自然人文生態景觀區，係指無法以人力再造之特殊天然景緻、應嚴格保護之自然動、植物生態環境及重要史前遺跡所構成具有特殊自然人文景觀之地區。**

第 3 條　**自然人文生態景觀區之範圍**，按其所處區位分為原住民保留地、山地管制區、野生動物保護區、水產資源保育區、自然保留區、及國家公園內之史蹟保存區、特別景觀區、生態保護區等地區，由該管主管機關會同目的事業主管機關劃定之。

第 4 條　**旅客進入自然人文生態景觀區，應申請專業導覽人員陪同進入，該管主管機關應依照該地區資源及生態特性，設置、培訓並管理專業導覽人員。**

第 5 條　**專業導覽人員應具有下列資格：**

一、中華民國國民年滿二十歲者。

二、在自然人文生態景觀區所在鄉鎮市區迄今連續設籍六個月以上者。

三、公立或立案之私立中等以上學校或符合教育部採認規定之國外中等以上學校畢業領有證明文件者。

四、經培訓合格，取得結訓證書並領取服務證者。

前項第二款、第三款資格，得由自然人文生態景觀區之該管主管機關，**審酌當地社會環境、教育程度、觀光市場需求酌情調整之。**

第 6 條　**專業導覽人員之培訓計畫**，由自然人文生態景觀區之該管主管機關或其委託之機關、團體或學術機構規劃辦理。

原住民保留地及山地管制區經劃定為自然人文生態景觀區，該管主管機關**應優先培訓當地原住民從事專業導覽工作。**

第 7 條　　專業導覽人員**培訓課程**，分為基礎科目及專業科目。

　　　　　基礎科目如下：

　　　　　一、 自然人文生態概論。

　　　　　二、 自然人文生態資源維護。

　　　　　三、 導覽人員常識。

　　　　　四、 解說理論與實務。

　　　　　五、 安全須知。

　　　　　六、 急救訓練。

　　　　　專業科目如下：

　　　　　一、 自然人文生態景觀區之生態景觀知識。

　　　　　二、 解說技巧。

　　　　　三、 外國語文。

　　　　　第三項專業科目之規劃得依當地環境特色及多樣性酌情調整。

第 8 條　　專業導覽人員**之培訓及管理所需經費**，由自然人文生態景觀區該管主管機關**編列預算支應。**

第 9 條　　曾於政府機關或民間立案機構修習導覽人員相關課程者，**得提出證明文件，**經該管主管機關認可後，抵免部分基礎科目。

第 10 條　　**專業導覽人員服務證有效期間為三年，該管主管機關應每年定期查驗，並於期滿換發新證。**

第 11 條　　專業導覽人員之結訓證書及服務證遺失或毀損者，**應具書面敘明原因，申請補發或換發。**

第 12 條　　專業導覽人員有下列情形之一者，自然人文生態景觀區該管主管機關，**得廢止其服務證：**

　　　　　一、 違反該管主管機關排定之導覽時間、旅程及範圍而情節重大者。

　　　　　二、 連續三年未執行導覽工作，且未依規定參加在職訓練者。

第 13 條　　專業導覽人員執行工作，**應佩戴服務證並穿著該管主管機關規定之服飾。**

第 14 條　**專業導覽人員陪同旅客進入自然人文生態景觀區，得由該管主管機關給付導覽津貼。**

前項導覽津貼所需經費，由旅客申請專業導覽人員陪同之費用支應，其收費基準，由該管主管機關擬訂公告之，並明示於自然人文生態景觀區入口。

第 15 條　專業導覽人員執行工作，**應遵守下列事項：**

一、不得向旅客額外需索。

二、不得向旅客兜售或收購物品。

三、不得將服務證借供他人使用。

四、不得陪同未經申請核准之旅客進入自然人文生態景觀區內。

五、即時勸止擅闖旅客或其他違規行為。

六、即時通報環境災變及旅客意外事件。

七、避免任何旅遊之潛在危險。

第 16 條　專業導覽人員具有下列情形之一者，**得由主管機關或該管主管機關獎勵或表揚之：**

一、爭取國家聲譽、敦睦國際友誼。

二、維護自然生態、延續地方文化。

三、服務旅客週到、維護旅遊安全。

四、撰寫專業報告或提供專業資料而具參採價值者。

五、研究著述，對發展生態旅遊事業或執行專業導覽工作具有創意，可供參採實行者。

六、連續執行導覽工作五年以上者。

七、其他特殊優良事蹟者。

第 17 條　條本辦法自發布日施行。

Tourism
Administration and Laws

溫泉與水域遊憩行政法規

10
CHAPTER

第一節 溫泉法

版本：2010/5/12

中華民國 99 年 5 月 12 日總統華總一義字第 09900116601 號令修正公布第 5、31 條條文；施行日期，由行政院以命令定之

中華民國 99 年 6 月 10 日行政院院臺經字第 0990032497 號令發布定自 99 年 7 月 1 日施行

中華民國 103 年 3 月 24 日行政院院臺規字第 1030128812 號公告第 11 條第 2 項所列屬「行政院原住民族綜合發展基金」之權責事項，自 103 年 3 月 26 日起改由「原住民族綜合發展基金」管轄；第 14 條第 2 項所列屬「行政院原住民族委員會」之權責事項，自 103 年 3 月 26 日起改由「原住民族委員會」管轄

第一章 總 則

第 1 條　　**為保育及永續利用溫泉，提供輔助復健養生之場所，促進國民健康與發展觀光事業，增進公共福祉，特制定本法；** 本法未規定者，依其他法律之規定。

第 2 條　　**本法所稱主管機關：在中央為經濟部；在直轄市為直轄市政府；在縣（市）為縣（市）政府。**

　　有關溫泉之觀光發展業務，由中央觀光主管機關會商中央主管機關辦理；**有關溫泉區劃設之土地、建築、環境保護、水土保持、衛生、農業、文化、原住民及其他業務，由中央觀光主管機關會商各目的事業中央主管機關辦理。**

第 3 條　　本法**用詞定義**如下：

一、溫泉：符合溫泉基準之溫水、冷水、氣體或地熱（蒸氣）。

二、溫泉水權：指依水利法對於溫泉之水取得使用或收益之權。

三、溫泉礦業權：指依礦業法對於溫泉之氣體或地熱（蒸氣）取得探礦權或採礦權。

四、溫泉露頭：指溫泉自然湧出之處。

五、溫泉孔：指以開發方式取得溫泉之出處。

六、溫泉區：指溫泉露頭、溫泉孔及計畫利用設施周邊，經勘定劃設並核定公告之範圍。

七、 溫泉取供事業：指以取得溫泉水權或礦業權，提供自己或他人使用之事業。

八、 溫泉使用事業：指自溫泉取供事業獲得溫泉，作為觀光休閒遊憩、農業栽培、地熱利用生物科技或其他使用目的之事業。

前項第一款之溫泉基準，由中央主管機關定之。

第二章　溫泉保育

第 4 條　　**溫泉為國家天然資源，不因人民取得土地所有權而受影響。**

申請溫泉水權登記，應取得溫泉引水地點用地同意使用之證明文件。

前項用地為公有土地者，土地管理機關得出租或同意使用，並收取租金或使用費。

地方政府為開發公有土地上之溫泉，應先辦理撥用。

本法施行前已依規定取得溫泉用途之水權或礦業權者，主管機關應輔導於一定期限內辦理水權或礦業權之換證；屆期仍未換證者，水權或礦業權之主管機關得變更或廢止之。

前項一定**期限、輔導方式、換證之程序及其相關事項之辦法，由中央主管機關定之。**

本法施行前，已開發溫泉使用者，主管機關應輔導取得水權。

第 5 條　　**溫泉取供事業開發溫泉，應附土地同意使用證明，並擬具溫泉開發及使用計畫書，向直轄市、縣（市）主管機關申請開發許可**；本法施行前，已開發溫泉使用者，其溫泉開發及使用計畫書得以溫泉使用現況報告書替代，申請補辦開發許可；其未達一定規模且無地質災害之虞者，得以簡易溫泉開發許可申請書替代溫泉使用現況報告書。

前項溫泉開發及使用計畫書、溫泉使用現況報告書，應經水利技師及應用地質技師簽證；其開發需開鑿溫泉井者，應於開鑿完成後，檢具溫度量測、溫泉成分、水利技師及應用地質技師簽證之鑽探紀錄、水量測試及相關資料，送直轄市、縣（市）主管機關備查。

第一項一定規模、無地質災害之虞之認定、溫泉開發及使用計畫書、溫泉使用現況報告書與簡易溫泉開發許可申請書應記載之內容、開發許可與變更之程序、條件、期限及其他相關事項之辦法，由中央主管機關定之。

於國家公園、風景特定區、國有林區、森林遊樂區、水質水量保護區或原住民保留地,各該管機關亦得辦理溫泉取供事業。

第 6 條　　溫泉露頭及其一定範圍內,不得為開發行為。

前項一定範圍,由直轄市、縣(市)主管機關劃定,其劃定原則由中央主管機關定之。

第 7 條　　溫泉開發經許可後,有下列情形之一者,直轄市、縣(市)主管機關**得廢止或限制其開發許可**:

一、 自許可之日起一年內尚未興工或興工後停工一年以上。

二、 未經核准,將其開發許可移轉予他人。

三、 溫泉開發已顯著影響溫泉湧出量、溫度、成分或其他損害公共利益之情形。

前項第二款**開發許可移轉之條件、程序、應備文件及其他相關事項之辦法**,由中央主管機關定之。

第 8 條　　**非以開發溫泉為目的之其他開發行為**,如有顯著影響溫泉湧出量、溫度或成分之虞或已造成實質影響者,直轄市、縣(市)主管機關得會商其目的事業主管機關,並於權衡雙方之利益後,由目的事業主管機關對該開發行為,為必要之限制或禁止,並對其開發行為之延誤或其他損失,酌予補償。

第 9 條　　經許可開發溫泉而未鑿出溫泉或經直轄市、縣(市)主管機關撤銷、廢止溫泉開發許可或溫泉**停止使用一年以上者,該溫泉取供事業應拆除該溫泉有關設施,並恢復原狀或為適當之措施。**

第 10 條　　**直轄市、縣(市)主管機關應調查**轄區內之現有溫泉位置、泉質、泉量、泉溫、地質概況、取用量、使用現況等,**建立溫泉資源基本資料庫,並陳報中央主管機關**;必要時,應由中央主管機關予以協助。

第 11 條　　為保育及永續利用溫泉,除依水利法或礦業法收取相關費用外,**主管機關應向溫泉取供事業或個人徵收溫泉取用費**;其徵收方式、範圍、費率及使用辦法,由中央主管機關定之。

前項溫泉取用費,除支付管理費用外,應專供溫泉資源保育、管理、國際交流及溫泉區公共設施之相關用途使用,不得挪為他用。但位於原住民族

地區內所徵收溫泉取用費，應提撥至少三分之一納入行政院原住民族綜合發展基金，作為原住民族發展經濟及文化產業之用。

直轄市、縣（市）主管機關徵收之溫泉取用費，除提撥原住民族地區三分之一外，應再提撥十分之一予中央主管機關設置之溫泉事業發展基金，供溫泉政策規劃、技術研究發展及國際交流用途使用。

第 12 條　　溫泉取供事業或個人未依前條第一項規定繳納溫泉取用費者，應自繳納期限屆滿之次日起，每逾三日加徵應納溫泉取用費額百分之一滯納金。但加徵之滯納金額，以至應納費額百分之五為限。

第三章　溫泉區

第 13 條　　直轄市、縣（市）主管機關為有效利用溫泉資源，得擬訂溫泉區管理計畫，並會商有關機關，於溫泉露頭、溫泉孔及計畫利用設施周邊勘定範圍，**報經中央觀光主管機關核定後，公告劃設為溫泉區**；溫泉區之劃設，應優先考量現有已開發為溫泉使用之地區，涉及土地使用分區或用地之變更者，直轄市、縣（市）主管機關應協調土地使用主管機關依相關法令規定配合辦理變更。

前項土地使用分區、用地變更之程序，建築物之使用管理，由中央觀光主管機關會同各土地使用中央主管機關依溫泉區特定需求，訂定溫泉區土地及建築物使用管理辦法。

經劃設之溫泉區，直轄市、縣（市）主管機關評估有擴大、縮小或無繼續保護及利用之必要時，得依前項規定程序變更或廢止之。

第一項溫泉區管理計畫之內容、審核事項、執行、管理及其他相關事項之辦法，由中央觀光主管機關會商各目的事業中央主管機關定之。

第 14 條　　**於原住民族地區劃設溫泉區時**，中央觀光主管機關及各目的事業主管機關應會同中央原住民族主管機關辦理。

原住民族地區之溫泉得輔導及獎勵當地原住民個人或團體經營，其輔導及獎勵辦法，由行政院原住民族委員會定之。

於原住民族地區經營溫泉事業，其聘僱員工十人以上者，應聘僱十分之一以上原住民。

本法施行前，於原住民族地區已合法取得土地所有權人同意使用證明文件之業者，得不受前項規定之限制。

第 15 條　**已設置公共管線之溫泉區，直轄市、縣（市）主管機關應命舊有之私設管線者限期拆除；屆期不拆除者，由直轄市、縣（市）主管機關依法強制執行。**

原已合法取得溫泉用途之水權者，其所設之舊有管線依前項規定拆除時，直轄市、縣（市）主管機關應酌予補償。其補償標準，由直轄市、縣（市）主管機關定之。

第四章　溫泉使用

第 16 條　溫泉使用事業除本法另有規定外，由各目的事業主管機關依其主管法規管理。

第 17 條　於溫泉區申請開發之溫泉取供事業，應符合該溫泉區管理計畫。

溫泉取供事業應依水利法或礦業法等相關規定申請取得溫泉水權或溫泉礦業權並完成開發後，向直轄市、縣（市）主管機關申請經營許可。

前項溫泉取供事業申請經營之程序、條件、期限、廢止、撤銷及其他相關事項之辦法，由中央觀光主管機關會商各目的事業中央主管機關定之。

第 18 條　**以溫泉作為觀光休閒遊憩目的之溫泉使用事業，應將溫泉送經中央觀光主管機關認可之機關（構）、團體檢驗合格，並向直轄市、縣（市）觀光主管機關申請發給溫泉標章後，始得營業。**

前項溫泉使用事業應將溫泉標章懸掛明顯可見之處，並標示溫泉成分、溫度、標章有效期限、禁忌及其他應行注意事項。

溫泉標章申請之資格、條件、期限、廢止、撤銷、型式、使用及其他相關事項之辦法，由中央觀光主管機關會商各目的事業中央主管機關定之。

第 19 條　溫泉取供事業或溫泉使用事業應裝置計量設備，按季填具使用量、溫度、利用狀況及其他必要事項，**每半年報主管機關備查。**

前項紀錄之書表格式及每半年應報主管機關之期限，由中央主管機關定之。

第 20 條　　　　直轄市、縣（市）觀光主管機關為增進溫泉之公共利用，得通知溫泉使用事業限期改善溫泉利用設施或經營管理措施。

第 21 條　　　　各目的事業地方主管機關得派員攜帶證明文件，進入溫泉取供事業或溫泉使用事業之場所，檢查溫泉計量設備、溫泉使用量、溫度、衛生條件、利用狀況等事項，或要求提供相關資料，**該事業或其從業人員不得規避、妨礙或拒絕。**

第五章　罰　則

第 22 條　　　　未依法取得溫泉水權或溫泉礦業權而為溫泉取用者，由主管機關**處新臺幣六萬元以上三十萬元以下罰鍰，並勒令停止利用**；其不停止利用者，得按次連續處罰。

第 23 條　　　　未取得開發許可而開發溫泉者，由直轄市、縣（市）主管機關**處新臺幣五萬元以上二十五萬元以下罰鍰**，並命其限期改善；屆期不改善者，得按次連續處罰。

　　　　未依開發許可內容開發溫泉者，由直轄市、縣（市）主管機關**處新臺幣四萬元以上二十萬元以下罰鍰**，並命其限期改善；屆期不改善者，廢止其開發許可。

第 24 條　　　　違反第六條第一項規定進行開發行為者，由直轄市、縣（市）主管機關**處新臺幣三萬元以上十五萬元以下罰鍰**，並命立即停止開發，及限期整復土地；未立即停止開發或依限整復土地者，得按次連續處罰。

第 25 條　　　　未依第九條規定拆除設施、恢復原狀或為適當之措施者，由直轄市、縣（市）主管機關**處新臺幣一萬元以上五萬元以下罰鍰，並得按次連續處罰。**

第 26 條　　　　未依第十八條第一項規定取得溫泉標章而營業者，由直轄市、縣（市）觀光主管機關**處新臺幣一萬元以上五萬元以下罰鍰，並得按次連續處罰**；未依第十八條第二項**規定於明顯可見之處懸掛溫泉標章，並標示溫泉成分、溫度、標章有效期限、禁忌及其他應行注意事項者**，直轄市、縣（市）觀光主管機關應命其限期改善；屆期仍未改善者，處新臺幣一萬元以上五萬元以下罰鍰，並得按次連續處罰。

第 27 條　　　　未依第十九條第一項規定裝設計量設備者，由主管機關**處新臺幣二千元以上一萬元以下罰鍰，並得按次連續處罰。**

第 28 條　　　　未依第二十條規定之通知期限改善溫泉利用設施或經營管理措施者，由直轄市、縣（市）觀光主管機關**處新臺幣一萬元以上五萬元以下罰鍰，並得按次連續處罰。**

第 29 條　　　　違反第二十一條規定，規避、妨礙、拒絕檢查或提供資料，或提供不實資料者，由各目的事業直轄市、縣（市）主管機關**處新臺幣一萬元以上五萬元以下罰鍰，並得按次連續處罰。**

第 30 條　　　　對依本法所定之溫泉取用費、滯納金之徵收有所不服，得依法提起行政救濟。

　　　　前項溫泉取用費、滯納金及依本法所處之罰鍰，經**以書面通知限期繳納，屆期不繳納者，依法移送強制執行。**

第六章　附　則

第 31 條　　　　本法施行細則，由中央主管機關會商各目的事業中央主管機關定之。

　　　　本法制定公布前，已開發溫泉使用未取得合法登記者，應於中華民國一百零二年七月一日前完成改善。

第 32 條　　　　本法施行日期，由行政院以命令定之。

> 溫泉標章型式

Certified Hot Spring

第二節　水域遊憩活動管理辦法

版本：2021/9/2

中華民國一百十年九月二日交通部交路（一）字第 11082003534 號令修正發布第 3 條條文；增訂第 27-1 條條文及第四節之一

第一章　總　則

第 1 條　【制定法源】

本辦法**依發展觀光條例（以下簡稱本條例）第三十六條規定**訂定之。

第 2 條　【依法規定】

從事**水域遊憩活動**，依本辦法規定辦理，本辦法未規定者，依其他中央法令及地方自治法規辦理。

第 3 條　【名詞釋義】

本辦法所稱**水域遊憩活動**，指以遊憩為目的，在水域從事下列活動：

一、 游泳、潛水。

二、 操作騎乘拖曳傘等各類器具之活動。

三、 **操作騎乘各類浮具之活動**；各類浮具包括衝浪板、風浪板、滑水板、水上摩托車、獨木舟、泛舟艇、香蕉船、橡皮艇、拖曳浮胎、水上腳踏車、手划船、風箏衝浪、立式划槳及其他浮具。

四、 其他經主管機關公告之水域活動。

前項第三款所稱浮具，指非屬船舶，具有浮力可供人員於水面或水中操作騎乘之器具；其浮具器具及人員操作安全，依交通部航港局及地方自治法規規定辦理。

第 4 條　【名詞釋義】

本辦法**所稱水域遊憩活動管理機關**，如下：

一、 水域遊憩活動位於風景特定區、國家公園所轄範圍者，為該特定管理機關。

二、 水域遊憩活動位於前款特定管理機關轄區範圍以外，為直轄市、縣（市）政府。

前項水域管理機關為依本辦法管理水域遊憩活動，應經公告適用，方得依本條例處罰。

第 5 條　　【水域遊憩活動之限制】

水域遊憩活動管理機關依本條例第 36 條規定限制水域遊憩活動之種類、範圍、時間及行為時，應公告之。

前項水域遊憩活動之種類、範圍、時間及土地使用，涉及其他機關權責範圍者，應協調該權責單位同意後辦理。

📖 **重點提示**　「發展觀光條例」第 36 條

為維護遊客安全，水域遊憩活動管理機關得對水域遊憩活動之種類、範圍、時間及行為限制之，並得視水域環境及資源條件之狀況，公告禁止水域遊憩活動區域；其禁止、限制、保險及應遵守事項之管理辦法，由主管機關會商有關機關定之。

📖 **重點提示**　「發展觀光條例」第 60 條

於公告禁止區域從事水域遊憩活動或不遵守水域遊憩活動管理機關對有關水域遊憩活動所為種類、範圍、時間及行為之限制命令者，由其水域遊憩活動管理機關處新臺幣一萬元以上五萬元以下罰鍰，並禁止其活動。

前項行為具營利性質者，處新臺幣三萬元以上十五萬元以下罰鍰，並禁止其活動。

第 6 條　　【公告禁止水域遊憩活動區域】

水域遊憩活動管理機關得視水域環境及資源條件之狀況，公告禁止水域遊憩活動區域。

第 7 條　　【暫停水域遊憩活動之全部或一部】

水域遊憩活動管理機關或其授權管理單位基於維護遊客安全之考量，得視需要暫停水域遊憩活動之全部或一部。

第 8 條　　【水域遊憩活動應遵守事項】

從事水域遊憩活動，應遵守下列事項：

一、不得違背水域遊憩活動管理機關禁止活動區域之公告。

二、不得違背水域遊憩活動管理機關對活動種類、範圍、時間及行為之限制公告。

第 9 條　【活動注意事項】

　　水域遊憩活動管理機關**得視水域遊憩活動安全及管理需要**，訂定活動注意事項，要求帶客從事水域遊憩活動或提供場地、器材供遊客從事水域遊憩活動者配置合格救生員及救生（艇）設備等相關事項。

　　水域遊憩活動管理機關應擇明顯處設置告示牌，標明活動者應遵守注意事項及緊急救難資訊，並視實際需要建立自主救援機制。

　　帶客從事水域遊憩活動者，違反第一項注意事項有關配置合格救生員及救生（艇）設備之規定者，視為違反水域遊憩活動管理機關之命令。

第 10 條　【責任保險給付金額】

　　帶客從事水域遊憩活動具營利性質者，應投保責任保險並為遊客投保傷害保險；其提供場地或器材供遊客從事水域遊憩活動而具營利性質者，亦同。

　　前項責任保險給付項目及最低保險金額如下：

一、每一個人體傷責任之保險金額：新臺幣三百萬元。

二、每一意外事故體傷責任之保險金額：新臺幣二千四百萬元。

三、每一意外事故財物損失責任之保險金額：新臺幣二百萬元。

四、保險期間之最高賠償金額：新臺幣四千八百萬元。

　　第一項**傷害保險給付項目及最低保險金額如下：**

一、傷害醫療費用給付：每一遊客新臺幣三十萬元。

二、失能給付：每一遊客新臺幣二百五十萬元。

三、死亡給付：每一遊客新臺幣二百五十萬元。

重點提示 觀光產業責任保險範圍及最低保險金額之規定

觀光法規	條文	責任保險範圍／最低保險金額
旅行業管理規則	第 53 條	每一個旅客／隨團人員死亡：200 萬元 每一個旅客／隨團人員旅客體傷醫療：10 萬元 旅客／隨團人員家屬前往海外或來華善後：10 萬元 旅客／隨團人員家屬前往國內善後：5 萬元 每一個旅客／隨團人員證件遺失損害賠償：2,000 元
民宿管理辦法	第 24 條	每一個人身體傷亡：新臺幣 200 萬元 每一事故身體傷亡：新臺幣 1,000 萬元 每一事故財產損失：新臺幣 200 萬元 保險期間總保險金額新臺幣 2,400 萬元
觀光旅館業管理規則	第 22 條	每一個人身體傷亡：新臺幣 300 萬元 每一事故身體傷亡：新臺幣 1,500 萬元
旅館業管理規則	第 9 條	每一事故財產損失：新臺幣 200 萬元 保險期間總保險金額新臺幣 3,400 萬元
觀光遊樂業管理規則	第 20 條	每一個人身體傷亡：新臺幣 300 萬元 每一事故身體傷亡：新臺幣 3,000 萬元 每一事故財產損失：新臺幣 200 萬元 保險期間總保險金額新臺幣 6,400 萬元
水域遊憩活動管理辦法	第 10 條	每一個人身體傷亡：新臺幣 300 萬元 每一事故身體傷亡：新臺幣 2,400 萬元 每一事故財產損失：新臺幣 200 萬元 保險期間總保險金額新臺幣 4,800 萬元 每一遊客傷害醫療費用給付：新臺幣 30 萬元 每一遊客失能給付：新臺幣 250 萬元 每一遊客死亡給付：新臺幣 250 萬元

第二章　分　則

第一節　水上摩托車活動

第 11 條　【水上摩托車活動】

所稱**水上摩托車活動**，指以能利用適當調整車體之平衡及操作方向器而進行駕駛，並可反復橫倒後再扶正駕駛，主推進裝置為噴射幫浦，使用內燃機驅動，上甲板下側車首前側至車尾外板後側之長度在四公尺以內之器具之活動。

第 12 條 　【駕駛前之活動安全教育】

　　　　帶客從事水上摩托車活動或出租水上摩托車者，應於活動前對遊客進行活動安全教育。

　　　　前項活動安全教育之教材由水域遊憩活動管理機關訂定並公告之，其內容應包括第十三條至第十五條之規定。

第 13 條 　【水上摩托車活動區域】

　　　　水上摩托車活動區域由水域遊憩活動管理機關視水域狀況定之；水上摩托車活動與其他水域活動共用同一水域時，**其活動範圍應位於距陸岸起算離岸二百公尺至一公里之水域內**，水域遊憩活動管理機關得在上述範圍內縮小活動範圍。

　　　　前項水域遊憩活動管理機關應設置活動區域之明顯標示；**從陸域進出該活動區域之水道寬度應至少三十公尺，並應明顯標示之。**

　　　　水上摩托車活動不得與潛水、游泳等非動力型水域遊憩活動共同使用相同活動時間及區位。

第 14 條 　【騎乘水上摩托車之穿著】

　　　　騎乘水上摩托車者，應**戴安全頭盔及穿著適合水上摩托車活動**並附有口哨之救生衣。

第 15 條 　【駕駛水上摩托車應遵守規則】

　　　　水上摩托車活動航行方向應為順時鐘，並應遵守下列規定：

一、 **正面會車**：二車皆應朝右轉向，互從對方左側通過。

二、 **交叉相遇**：位在駕駛者右側之水上摩托車為直行車，另一水上摩托車應朝右轉，由直行車的後方通過。

三、 **後方超車**：超越車應從直行車的左側通過，但應保持相當距離及明確表明其方向。

第二節　潛水活動

第 16 條 　【名詞釋義】

　　　　所稱**潛水活動**，包括在水中進行浮潛及水肺潛水之活動。

前項所稱**浮潛**，指佩帶潛水鏡、蛙鞋或呼吸管之潛水活動；所稱**水肺潛水**，指佩帶潛水鏡、蛙鞋、呼吸管及呼吸器之潛水活動。

第 17 條 【應具有潛水能力證明】

從事水肺潛水活動者，應具有**國內或國外潛水機構**發給之**潛水能力證明**。

第 18 條 【從事潛水活動應遵守事項】

從事潛水活動者應遵守下列規定：

一、應於活動水域中設置潛水活動旗幟，並應攜帶潛水標位浮標（浮力袋）。

二、從事水肺潛水活動者，應有熟悉潛水區域之國內或國外潛水機構發給潛水能力證明資格人員陪同。

第 19 條 【潛水活動之經營業者應遵守規定】

帶客從事潛水活動者，應遵守下列規定：

一、僱用帶**客從事水肺潛水活動者**，應持有國內或國外潛水機構之**合格潛水教練能力證明，每人每次以指導八人為限**。

二、僱用帶**客從事浮潛活動者**，應具備各相關機關或經其認可之組織所舉辦之講習、訓練合格證明，**每人每次以指導十人為限**。

三、以**切結確認**從事水肺潛水活動者持有潛水能力證明。

四、僱用帶客從事潛水活動者，應充分熟悉該潛水區域之情況，並確實告知潛水者，告知事項至少包括：**活動時間之限制、最深深度之限制、水流流向、底質結構、危險區域及環境保育觀念暨規定**，若潛水員不從，應停止該次活動。另應告知潛水者考量身體健康狀況及體力。

五、每次活動應攜帶潛水標位浮標（浮力袋），並在潛水區域設置潛水旗幟。

第 20 條 【從事潛水活動船舶之必要配置】

載客從事潛水活動之船舶**應設置潛水者上下船所需之平台或扶梯，並應配置具有防水裝備及衛星定位功能之行動電話等通訊設備，供潛水教練配戴及聯絡通訊使用**。

第 21 條 【從事潛水活動之船長或駕駛人應遵守規定】

載客從事潛水活動之船長或駕駛人，**應遵守下列規定：**

一、 出發前應先確認通訊設備之有效性。

二、 應充分熟悉該潛水區域之情況，並確實告知潛水者。

三、 乘客下水從事潛水活動時，應於船舶上升起潛水旗幟。

四、 潛水者未完成潛水活動上船時，船舶應停留該潛水區域；潛水者逾時未
登船結束活動，應以通訊及相關設備求救，並於該水域進行搜救；支援
船隻未到達前，不得將船舶駛離該潛水區域。

第三節　獨木舟活動

第 22 條 【名詞釋義】

所稱**獨木舟活動**，指利用具狹長船體構造，不具動力推進，而用槳划動
操作器具進行之水上活動。

第 23 條 【從事獨木舟活動】

從事獨木舟活動，不得**單人單艘進行**，並應**穿著救生衣**，救生衣上應附
有口哨。

第 24 條 【獨木舟活動之經營業者應遵守規定】

帶客從事獨木舟活動者，應遵守下列規定：

一、 應備置具救援及通報機制之無線通訊器材，並指定帶客者攜帶之。

二、 帶客從事獨木舟活動，應編組進行，**並有一人為領隊，每組以二十人或
十艘獨木舟**為上限。

三、 帶客從事獨木舟活動者，應充分熟悉活動區域之情況，並確實告知活動
者，告知事項至少應包括活動時間之限制、水流流速、危險區域及生態
保育觀念與規定。

四、 每次活動應攜帶救生浮標。

第四節　泛舟活動

第 25 條 【名詞釋義】

所稱**泛舟活動**，係於河川水域操作充氣式橡皮艇進行之水上活動。

第 26 條　　【從事泛舟活動應報備】

　　　　　從事泛舟活動前，應向水域遊憩活動管理機關報備。

　　　　　帶客從事泛舟活動，應於活動前對遊客進行活動安全教育。

　　　　　前項活動安全教育之內容由水域遊憩活動管理機關訂定並公告之。

第 27 條　　【從事泛舟活動之穿著】

　　　　　從事泛舟活動，應穿著救生衣及戴安全頭盔，救生衣上應附有口哨。

第四節之一　其他浮具活動

第 27-1 條　【進行安全教育】

　　　　　帶客從事第一節、第三節及前節規定以外之其他浮具活動前，**應向該管**水域遊憩活動管理機關報備。

　　　　　帶客從事前項活動前，應對遊客進行活動安全教育。　前項活動安全教育之內容，由水域遊憩活 動管理機關訂定並公告之。

第三章　附　則

第 28 條　　【書表格式】

　　　　　本辦法所需書表格式，由主管機關定之。

第 29 條　　【施行日】

　　　　　本辦法自發布日施行。

第三節　露營場管理要點

版本：2022/7/20

中華民國 111 年 7 月 20 日交授觀技字第 11140013511 號令訂定發布，並自 111 年 7 月 22 日生效

一、 為健全露營場設置管理，確保露營場符合水土保持、環境保護、公共衛生、公共安全等相關法令規定，保障從事露營活動者權益，特訂定本要點。

二、 本要點用詞，定義如下：

（一）**露營場**：以露營設施供不特定人從事露營活動而收取費用之場域。

（二）**露營場經營者**：指經營露營場而收取費用者。

（三）**露營設施**：指從事露營活動所需之營位設施、衛生設施及管理室等設施。

前項第三款所稱營位設施**指露營場內供露營活動之帳篷、停放領有牌照之露營車及供裝載露營用具使用之附掛拖車區域或臨時性建築物等。**

三、露營場之**管理機關在直轄市為直轄市政府，在縣（市）為縣（市）政府。直轄市、縣（市）訂有管理規定者，依其規定辦理；未訂有相關管理規定者，得適用本要點規定辦理。**

露營場位於國家公園、國家風景區所轄據點、森林遊樂區、國軍退除役官兵輔導委員會所屬農場、休閒農場、觀光遊樂業或其他依相關法令劃設之經營管理地區，依各該目的事業主管機關相關管理規定辦理。

四、露營場管理機關得依轄管露營場發展現況，因地制宜訂定補充規定或自治法規，實施露營場設置總量管制機制。

五、**露營場之設置，須符合各該相關土地使用管制法令之規定，並由土地主管機關或直轄市、縣（市）政府核發土地使用許可文件，其容許使用地區如下：**

（一）**都市計畫範圍內，且位於下列地區者：**

1. 風景區。

2. 露營區。

3. 保護區。

4. 農業區。

5. 其他分區（依各該分區法令規定辦理）。

（二）**都市計畫範圍外，且位於下列使用地之非都市土地：**

1. 丙種建築用地。

2. 遊憩用地。

3. 農牧用地。

4. 林業用地。

（三）**國家公園。**

（四）**依休閒農業輔導管理辦法申設之休閒農場。**

前項露營場設置土地之判別，依露營場設置之土地使用管制檢視流程圖（如附件一）。

六、 **露營場位於非都市土地農牧用地、林業用地者，應依非都市土地使用管制規則第六條之一規定檢附相關文件向目的事業主管機關申請核准。**

目的事業主管機關就前項申請案件，應會同使用地主管機關及有關機關，辦理審查作業並核發土地使用許可文件；其申請許可流程圖，如附件二；其非都市土地許可使用申請書，如附件三；其非都市土地許可使用審查表如附件四。

七、 **前點規定露營場，應依農業、林業等相關主管機關規定並符合下列事項：**

（一） 位於農牧用地露營場，全區面積應小於一公頃。僅容許設置營位設施、衛生設施及管理室，前述設施面積合計不得超過全區面積百分之十，並以六百六十平方公尺為限；其中衛生設施及管理室之面積合計不得超過前開面積之百分之三十，設施高度不得超過三公尺，管理室設置規模上限如附件五，其餘部分應維持現況合法使用。

（二） 位於林業用地露營場，全區面積應小於一公頃。僅容許設置營位設施及衛生設施，前述設施面積合計不得超過全區面積百分之十，並以六百六十平方公尺為限；其中衛生設施面積不得超過前開面積之百分之十，且設施高度不得超過三公尺，其餘部分應維持現況合法使用。

（三） 露營場如同時包括農牧用地及林業用地，其面積總和應小於一公頃，並以各用地別之土地面積，據以分別計算得興建設施之面積上限。

（四） **不得位於第一級環境敏感地區之災害敏感類型、生態敏感類型、資源利用敏感類型**（水庫蓄水範圍、國有林事業區、保安林等森林地區、溫泉露頭及其一定範圍、水產動植物繁殖保育區或優良農地）**及第二級環境敏感地區之災害敏感類型**（土石流潛勢溪流及海堤區域之堤身範圍）。

（五） 位於前款以外之第一級環境敏感地區者，應徵得各該主管機關意見文件。

（六） **至少應有一條既有聯絡道路，其路寬應足以供消防救災及救護車輛通行。**

露營場位於非都市土地農牧用地、林業用地且全區面積達一公頃以上者，應循區域計畫法等程序辦理使用地或使用分區變更。

八、 **露營場之設置，應依下列原則及相關注意事項規定：**

（一） 露營場位於非都市土地之農牧用地、林業用地者，應朝低度利用、不開挖整地或不變更地形地貌及可恢復農牧及林業使用等原則下設置及管理。

（二）露營場申請經目的事業主管機關核發土地許可或容許使用證明後，得辦理露營場設施設置。露營場設置涉及都市計畫法、區域計畫法、國家公園法、建築法、水土保持法、山坡地保育利用條例及其他環境保護、消防安全、衛生管理等相關法令應辦理事項，應依各該法令規定辦理。

九、 **設置露營場申請人，應檢附下列文件，向露營場管理機關申請登記**；其申請書，如附件六：

（一）最近三個月內核發之土地登記謄本及地籍圖謄本。但得以電腦完成查詢者，免附。

（二）土地所有權狀影本或土地同意使用之證明文件。

（三）設施規劃配置圖，範圍內既有之建築設施者，應檢附合法使用證明文件，並輔以照片說明。

（四）公共意外責任保險契約影本。

（五）位屬山坡地及森林區範圍，依水土保持法相關規定應擬具水土保持計畫者，應檢附水土保持完工證明書。

（六）位於都市土地者，應檢附土地使用分區證明及土地使用許可文件（如無妨礙都市計畫證明或露營設施容許使用證明等）文件影本。

（七）位於非都市土地農牧用地及林業用地者，應檢附目的事業主管機關核發之土地使用許可文件。

（八）位於國家公園區者，應檢附國家公園管理處核發土地使用許可文件。

（九）位於第二級災害敏感類型之海堤區域（堤身以外）者，應取得當地水利主管機關同意文件。

（十）地質敏感區查詢結果。（如位於地質敏感區範圍且屬地質法土地開發行為，後續開發行為應依地質法規定進行基地地質調查及地質安全評估，並於相關法令規定需送審之書圖文件中納入基地地質調查及地質安全評估結果）

（十一）位於洪氾區二級管制區及洪水平原二級管制區者，應檢附設置可供人員避難及減輕危害等功能之設施之相關證明文件。

（十二）委託書（有代理人需檢附）。

（十三）其他經露營場管理機關指定之文件。

前項第三款文件，如係具原住民身分者於原住民族地區內之部落範圍申請登記露營場，經露營場管理機關認定確無危險之虞，得以經開業之建築師、執業之土木工程科技師或結構工程科技師出具之結構安全鑑定證明文件，及經管理機關查驗合格之簡易消防安全設備配置平面圖替代之，並應每年報露營場管理機關備查。

十、**露營場管理機關審查露營場設置登記案件**，於前點規定文件形式審查符合後，應邀集農業、水保、地政、都計、建設、消防、環保、水利等相關單位實地會勘，作成會勘紀錄表，並依露營場設置登記審查表（如附件七），辦理書面審查。

前項露營場設置登記審查流程，依露營場設置登記作業流程圖（如附件八）辦理。

十一、**露營場設置登記案件，經審查有應補正事項者，由露營場管理機關以書面通知申請人限期補正。**

申請案件，有下列情形之一者，由露營場管理機關敘明理由，以書面駁回其申請：

（一）經通知限期補正，逾期未補正或未照補正事項完全補正。

（二）不符相關法令規定且無法補正。

案件如經審查核可，露營場管理機關應核發登記文件，並公告於機關及「各露營場管理機關盤點露營場資訊平台」。

由目的事業主管機關核准設置之露營場或露營設施者，露營場管理機關得將相關資訊公告於前項資訊平台。

十二、依第六點及第九點規定受理申請機關相同者，得合併提出申請；露營場管理機關得視需要另定合併申請之條件及其程序。

十三、露營場之經營涉及公司法、商業登記法、有限合夥法、加值型及非加值型營業稅法及消費者保護法等相關規定者，並應依各該規定辦理。

十四、**露營場經營者應將下列事項於露營場明顯處所或網際網路揭露之：**

（一）負責人姓名及公司、商業或有限合夥相關登記證明文件。

（二）**收費及退費基準。**

（三）**已投保公共意外責任保險之保險公司、保險金額及期間。**

（四）**緊急聯絡電話與場地及設施使用須知，字體大小合宜足以清楚辨識，其中場地及設施使用須知應記載開放時間、場內空間及設施配置圖、逃生路線、廢棄物收集、音量管制等相關事項。**

（五）　提供車輛順暢通行主要進出動線，並維持暢通，以利疏散。

（六）　其他如無障礙露營設施設計，提供行動不便者使用等事項。

前項各款規定事項，相關法令另有規定者，應依其規定辦理。

十五、**露營場經營者應辦理下列緊急措施：**

（一）　擬訂緊急應變、緊急救護及遊客疏散計畫，並揭露於網際網路。

（二）　遇露營場使用者罹患疾病、疑似感染傳染病或意外傷害情況緊急時，協助就醫並通知衛生醫療機構。

（三）　陸上颱風警報、豪雨、土石流或其它疏散避難警報發布後，儘速疏散露營場使用者及維護安全。

前項各款規定事項，相關法令另有規定者，應依其規定辦理。

十六、**露營場經營者應參考行政院核定之「公共場所或舉辦各類活動投保責任保險適足保險金額建議方案」之最低保險金額建議，為露營場投保公共意外責任保險。**
前項保險範圍及最低金額，露營場管理機關或地方自治法規如有對消費者保護較有利之規定者，從其規定。

十七、**露營場經營者於露營活動舉辦時，應依下列規定辦理：**

（一）　確認露營場安全性，包含各項設施或設備定期檢查、辦理活動各項救生設施或設備之安全維護。

（二）　向參與活動者說明露營場地及活動安全相關須知。

（三）　遇天候狀況不佳，視情形採取疏散及其他維護安全措施。

（四）　舉辦大型群聚活動者，依大型群聚活動安全管理要點辦理。

（五）　**露營場位於森林區域者，不得有引火之行為。**

十八、**已登記之露營場經營者，有下列情事之一且無法改善者，應由露營場管理機關廢止其登記之核准：**

（一）　喪失土地、建築物或設施使用權利。

（二）　露營場之設置及經營，違反本要點或相關法令情節重大。

十九、**露營場之管理機關，宜各依其權責派員定期或不定期檢查。**如有未符合相關法令規定者，依相關法令規定辦理。
露營場管理機關應將稽查及查處情形同步更新於「各露營場管理機關盤點露營場資訊平台」。

MEMO | Tourism
Administration and Laws

CHAPTER 01 | 課後測驗

()1. 依發展觀光條例第 3 條規定之主管機關,在臺北市係指下列何者? (A)臺北市政府觀光傳播局 (B)臺北市政府觀光旅遊局 (C)臺北市政府 (D)臺北市觀光局
【111 年導遊】

()2. 行政院農業委員會林務局森林遊樂區的範圍遍布全臺,下列哪個森林遊樂區在羅東林區管理處管轄範圍內? (A)觀霧國家森林遊樂區 (B)太平山國家森林遊樂區 (C)八仙山國家森林遊樂區 (D)奧萬大國家森林遊樂區
【111 年導遊】

()3. 依據發展觀光條例規定,中央主管機關得將國際觀光行銷、市場推廣、市場資訊蒐集等業務,委託下列何種單位辦理? (A)任何企業 (B)法人團體 (C)公部門機構 (D)國外機構
【110 年導遊】

()4. 交通部觀光局輔導旅行業建立特色產品品牌獎勵補助要點第 2 點規範,旅行業得申請補助之項目,下列何者錯誤? (A)中華民國旅行業公會聯合會推薦,具有良好形象之旅行業,得申請貸款利息補助 (B)辦理樂齡族國人國內旅遊,得申請樂齡族團員交通及住宿費用補助 (C)辦理國人無障礙旅遊,得申請租用無障礙輔具、營業用無障礙車輛 (D) 辦理國人無障礙旅遊,聘用照顧服務員或身心障礙人士團員國內住宿之費用補助
【110 年導遊】

()5. 臺灣致力於優化穆斯林接待環境獲得國際肯定,為拓展穆斯林市場標竿,交通部觀光局導入民間創新與活力,委託臺灣觀光協會在何處營運觀光旅遊服務處? (A)吉隆坡 (B)雅加達 (C)檳城 (D)泗水
【110 年導遊】

()6. 目前交通部觀光局組織編制下設 6 組,分別掌理所列事項,並得分科辦事? (A)祕書、業務、技術、國際、國民旅遊、旅宿 (B)祕書、公關、技術、國際、國民旅遊、資訊 (C)企劃、業務、技術、國際、國民旅遊、資訊 (D)企劃、業務、技術、國際、國民旅遊、旅宿
【110 年導遊】

()7. 依據發展觀光條例所稱之中央主管機關為何? (A)內政部 (B)外交部 (C)交通部 (D)經濟部
【110 年導遊】

()8. 交通部觀光局為辦理國際觀光推廣業務,在全球設置之駐外辦事處中,下列何處是以臺灣觀光協會的名稱所設置? (A)舊金山 (B)胡志明市 (C)法蘭克福 (D)東京
【110 年導遊】

（　）9. 交通部觀光局推廣國際慢城組織認證的國際慢城，包括下列哪些鄉鎮？　①苗栗三義鄉　②苗栗南庄鄉　③嘉義大林鎮　④花蓮鳳林鎮　⑤屏東竹田鄉　(A)①②③④ (B)①②④⑤　(C)①②③⑤　(D)②③④⑤　　　　　　　　　　　　　【109 年導遊】

（　）10. 交通部觀光局設置駐外辦事處有哪些位於亞洲城市？　(A)東京、大阪、首爾、新加坡、吉隆坡、曼谷、香港、北京、上海（福州）、河內等地　(B)東京、大阪、首爾、新加坡、吉隆坡、曼谷、香港、北京、上海（福州）、澳門等地　(C)東京、大阪、首爾、新加坡、吉隆坡、曼谷、香港、北京、上海（福州）、胡志明市等地 (D)東京、大阪、首爾、新加坡、吉隆坡、曼谷、香港、北京、上海（福州）、福岡等地　　　　　　　　　　　　　　　　　　　　　　　　　　　【109 年導遊】

（　）11. 為擴大對大陸東南沿海居民之旅遊服務，交通部觀光局於民國 104 年 11 月於下列哪一個城市成立辦公室？　(A)廈門　(B)廣州　(C)福州　(D)泉州

（　）12. 依觀光產業配合政府參與國際觀光宣傳推廣適用投資抵減辦法之規定，「國際觀光組織」指會員跨幾個國家以上，且與觀光產業相關之組織？　(A)20 個國家　(B)10 個國家　(C)5 個國家　(D)3 個國家　　　　　　　　　　　　　　　　　【108 年導遊】

（　）13. 我國故宮博物院之南部院區地址，座落於下列何縣市？　(A)嘉義縣　(B)屏東縣 (C)雲林縣　(D)嘉義市　　　　　　　　　　　　　　　　　　　　　　【108 年導遊】

（　）14. 發展觀光條例第 67 條規定，依該條例所為處罰之裁罰標準，由中央主管機關定之。中央主管機關係指下列何者？　(A)法務部　(B)財政部　(C)交通部　(D)內政部　　　　　　　　　　　　　　　　　　　　　　　　　　　　　　　　　【107 年導遊】

（　）15. 行政院農業委員會林務局南投林區管理處計畫在日月潭國家風景區內興建林間步道，依發展觀光條例第 17 條規定，應徵得下列哪一個機關同意？　(A)經濟部水利署　(B)行政院農業委員會　(C)交通部觀光局日月潭國家風景區管理處　(D)南投縣政府　　　　　　　　　　　　　　　　　　　　　　　　　　　　　　　【107 年導遊】

（　）16. 在臺北市申請經營旅館業，除依法辦妥公司或商業登記外，依發展觀光條例規定並應向哪一機關申請登記，領取登記證後，始得營業？　(A)臺北市政府　(B)交通部觀光局　(C)臺北市旅館商業同業公會　(D)中華民國旅館商業同業公會全國聯合會　　　　　　　　　　　　　　　　　　　　　　　　　　　　　　　　　【107 年導遊】

CHAPTER 02 | 課後測驗

() 1. 我國於民國 66 年定哪一日為觀光節？ (A)農曆元月 15 日 (B)國曆元月 15 日 (C)農曆 8 月 15 日 (D)國曆 8 月 15 日 【111 年導遊】

() 2. 為深化我國與「新南向政策」目標國的雙向交流，我國目前推動多項新南向簽證便利措施，其中不包含下列何者？ (A)「觀宏專案」團體觀光旅遊電子簽證 (B)「東南亞國家人民來臺先行上網查核」（有條件式免簽） (C)東南亞國家人民來臺「落地簽證」 (D)部分國家試辦免簽證 【111 年導遊】

() 3. 交通部觀光局 2020 觀光永續發展方案中，對於各觀光旅遊市場所採取的戰略為何？ (A)南向主攻、歐美深化、日韓布局、大陸為守 (B)歐美主攻、南向深化、日韓布局、大陸為守 (C)南向主攻、日韓深化、歐美布局、大陸為守 (D)日韓主攻、歐美深化、南向布局、大陸為守 【109 年導遊】

() 4. 依發展觀光條例規定，在宜蘭縣的民宿經營者應向何機關申請登記，領取民宿登記證及專用標識後，始得經營？ (A)宜蘭縣政府 (B)交通部觀光局 (C)行政院農業委員會 (D)內政部營建署 【109 年導遊】

() 5. 兩岸簽署完成「海峽兩岸經濟合作架構協議」，有關爭端解決部分，明定雙方應不遲於協議生效後幾個月內必須建立適當的爭端解決程序並展開磋商？ (A)1 個月 (B)3 個月 (C)6 個月 (D)1 年 【107 年領隊】

() 6. 兩岸簽署「海峽兩岸投資保障和促進協議」有關人身自由與安全保障共識，大陸公安機關對臺灣投資者及其隨行家屬，在依法採取強制措施限制其人身自由時，應在多久時間內依法通知當事人在大陸的家屬？ (A)18 小時 (B)24 小時 (C)36 小時 (D)72 小時 【107 年導遊】

() 7. 下列何者屬於「海峽兩岸經濟合作架構協議」後續預定處理之相關協議？ (A)海峽兩岸醫藥衛生協議 (B)海峽兩岸金融合作協議 (C)海峽兩岸標準計量檢驗認證合作協議 (D)海峽兩岸服務貿易協議 【107 年導遊】

() 8. 依據目前行政院所核定之中央政府組織再造計畫，觀光業務將隸屬於下列哪一部會？ (A)交通及建設部 (B)文化觀光部 (C)農業 (D)經濟部 【106 年華語領隊】

() 9. 為配合行政院「新南向政策」，自民國 105 年 8 月 1 日起，新增哪兩國人民來臺入
境，實施 30 天免簽證？　(A)馬來西亞、新加坡　(B)泰國、緬甸　(C)柬埔寨、汶萊
(D)泰國、汶萊　　　　　　　　　　　　　　　　　　　　　　【106 年外語領隊】

() 10. 交通部觀光局為協助地方政府形塑國際觀光魅力據點，至民國 104 年已完成 9 處魅
力據點，以下何者不包括？　(A)臺東縣「慢活臺東鐵道新聚落」　(B)金門縣「戰地
風華」　(C)新北市「驚艷水金九」　(D)彰化縣「鹿港工藝薈萃」
【106 年外語領隊】

() 11. 交通部觀光局民國 104 年起推動的「觀光大國行動方案（104~107 年）」，其核心理
念為何？　(A)質量優化，價值提升　(B)區域均衡，環保永續　(C)跨域整合，行政
中立　(D)公私合作，產學交流　　　　　　　　　　　　　　　【106 年外語領隊】

() 12. 下列何者屬於教育部主管之大學實驗林，並具森林遊樂性質之遊憩區？　(A)觀霧林
場　(B)東眼山林場　(C)池南林場　(D)惠蓀林場　　　　　　　【106 年華語導遊】

() 13. 交通部觀光局建置之旅遊服務中心識別系統(CIS)之 logo 為何者？

(A)　　　　(B)　　　　(C)　　　　(D)

【106 年外語導遊】

() 14. 「2017 臺灣燈會」於下列何處舉行？　(A)嘉義縣　(B)臺南市　(C)雲林縣　(D)桃園
市　　　　　　　　　　　　　　　　　　　　　　　　　　　【106 年外語導遊】

() 15. 為鼓勵民眾搭乘大眾運輸工具出門旅遊，交通部觀光局特別整合交通場站與景點及
吃喝玩樂推出各式各樣的優惠套票，此項計畫名稱為何？　(A)「臺灣好玩景點接駁
旅遊服務計畫」　(B)「臺灣好吃景點接駁旅遊服務計畫」　(C)「臺灣好行景點接駁
旅遊服務計畫」　(D)「臺灣好客景點接駁旅遊服務計畫」　　　【105 年華語領隊】

() 16. 「觀光拔尖領航方案」計畫找出具獨特性、長期定點定時、每日展演可吸引國際旅
客之產品，稱為：　(A)魅力旗艦計畫　(B)國際光點計畫　(C)景點風華再現計畫
(D)國際觀光發展中心計畫　　　　　　　　　　　　　　　　　【105 年華語領隊】

() 17. 交通部觀光局於民國 104 年推動辦理大型節慶賽會活動，包括下列何者？　①臺灣
燈會　②臺灣自行車節　③大甲媽祖國際觀光文化節　④臺灣好湯－溫泉美食嘉年華
⑤臺灣夏至 235 系列活動　(A)①②③⑤　(B)②③④⑤　(C)①③④⑤　(D)①②④⑤
【105 年華語領隊】

📝 CHAPTER 03 | 課後測驗

（　）1. 依發展觀光條例規定，經營旅行業，應向哪一個機關申請旅行業執照？　(A)地方觀光主管機關　(B)中央觀光主管機關　(C)公司主管機關　(D)工商主管機關
【111 年領隊】

（　）2. 依發展觀光條例規定，因配合政府辦理國際觀光宣傳推廣而同意之投資抵減，除最後年度外，其每一年度得抵減總額，以不超過該公司當年度應納營利事業所得稅額多少為限？　(A)百分之二十　(B)百分之三十　(C)百分之五十　(D)百分之八十
【111 年領隊】

（　）3. 依發展觀光條例「自然人文生態景觀區」之定義，在國家公園法所訂使用分區中，下列何者未列入劃設自然人文生態景觀區之範圍？　(A)史蹟保存區　(B)特別景觀區 (C)生態保護區　(D)一般管制區　　　　　　　　　　　　　　【111 年領隊】

（　）4. 依發展觀光條例第 19 條規定，為保存、維護及解說國內特有自然生態資源，各目的事業主管機關應於自然人文生態景觀區，設置何種稱謂之人員？　(A)專業導覽人員　(B)專業解說人員　(C)文史解說員　(D)生態講解員　　　　【111 年領隊】

（　）5. 依發展觀光條例規定，未領取登記證而經營民宿者，應處罰鍰之範圍為何？　(A)新臺幣 3 萬元以上，15 萬元以下　(B)新臺幣 5 萬元以上，25 萬元以下　(C)新臺幣 6 萬元以上，30 萬元以下　(D)新臺幣 10 萬元以上，50 萬元以下 【111 年領隊】

（　）6. 依發展觀光條例規定，經營民宿者應向何機關申請登記，並領取登記證及專用標識後，始得經營？　(A)直轄市或縣（市）政府　(B)經濟部　(C)交通部　(D)交通部觀光局　　　　　　　　　　　　　　　　　　　　　　　　　　【111 年領隊】

（　）7. 依據發展觀光條例，風景特定區應按其地區特性及功能，劃分為何？　(A)國家級、直轄市級及縣（市）級　(B)普通級與限制級　(C)A 級與 B 級　(D)中央級與地方級
【111 年導遊】

（　）8. 依發展觀光條例規定，旅行業者妨礙主管機關依法執行定期檢查，處下列何項罰鍰額度？　(A)新臺幣 1 萬元以上，5 萬元以下　(B)新臺幣 2 萬元以上，10 萬元以下　(C)新臺幣 3 萬元以上，15 萬元以下　(D)新臺幣 5 萬元以上，25 萬元以下
【111 年導遊】

() 9. 依發展觀光條例規定，觀光旅館業、旅館業、旅行業、觀光遊樂業或民宿經營者，有玷辱國家榮譽、損害國家利益、妨害善良風俗或詐騙旅客行為者之處罰為何？①處新臺幣 3 萬元以上 50 萬元以下罰鍰 ②情節重大者，定期停止其營業之一部或全部，或廢止其營業執照或登記證 ③經受停止營業一部或全部之處分，仍繼續營業者，廢止其營業執照或登記證 ④觀光旅館業、旅館業、旅行業、觀光遊樂業之受僱人員 有上述行為者，處新臺幣 1 萬元以上 5 萬元以下罰鍰 (A)①②③ (B)①②④ (C)①③④ (D)②③④ 【111 年導遊】

() 10. 損壞觀光地區或風景特定區之名勝、自然資源或觀光設施者，依發展觀光條例規定，有關目的事業主管機關得處行為人之罰鍰為何？ ①新臺幣 50 萬元以下罰鍰，並責令回復原狀或償還修復費用 ②其無法回復原狀者，有關目的事業主管機關得再處行為人新臺幣 200 萬元以下罰鍰 ③旅客進入自然人文生態景觀區未依規定申請專業導覽人員陪同進入者，有關目的事業主管機關得處行為人新臺幣 3 萬元以下罰鍰 (A)①② (B)①③ (C)②③ (D)①②③ 【111 年導遊】

() 11. 依發展觀光條例規定，觀光主管機關對各地特有產品及手工藝品之作法為何？ ①應會同有關機關調查統計 ②輔導改良其生產及製作技術，提高品質，標明價格 ③協助在各觀光地區商號集中銷售 ④洽請旅行業者協助促銷販售特有產品及手工藝品 (A)①②③ (B)①②④ (C)①③④ (D)②③④ 【111 年導遊】

() 12. 依發展觀光條例規定，民間機構開發經營何種項目經中央主管機關報請行政院核定者，其所需之聯外道路得由中央主管機關協調該管道路主管機關、地方政府及其他相關目的事業主管機關興建之？ ①觀光遊樂設施 ②民宿 ③觀光旅館 (A)①② (B)①③ (C)②③ (D)①②③ 【111 年導遊】

() 13. 依發展觀光條例規定，利用自用住宅，結合當地人文、自然景觀、生態、環境資源及農林漁牧等生產活動，以家庭副業方式經營，提供旅客城鄉家庭式生活之住宿處所，稱為： (A)渡假村 (B)國民旅舍 (C)山莊 (D)民宿 【111 年導遊】

() 14. 依發展觀光條例規定，下列何者非屬中央主管機關為保障旅遊消費者權益，得予公告旅行業經營所發生之情事？ (A)自行停業 (B)解散 (C)保證金被法院扣押或執行 (D)負責人變更 【111 年導遊】

() 15. 觀光旅館業違反發展觀光條例之規定，經營核准登記範圍外業務，處下列何項罰鍰額度？ (A)新臺幣 5 萬元以上，25 萬元以下 (B)新臺幣 5 萬元以上，15 萬元以下 (C)新臺幣 3 萬元以上，15 萬元以下 (D)新臺幣 1 萬元以上，5 萬元以下

【111 年導遊】

（　）16. 依發展觀光條例規定，服務成績優良之觀光產業從業人員可予表揚，該表揚辦法是由下列那一個機關訂定？　(A)縣（市）觀光主管機關　(B)直轄市觀光主管機關　(C)交通部　(D)行政院　【110年領隊】

（　）17. 依發展觀光條例規定，旅行業者未依法取得營業執照而經營旅行業務，可處下列何項罰鍰額度，並勒令歇業？　(A)新臺幣 3 萬元以上，15 萬元以下　(B)新臺幣 5 萬元以上，25 萬元以下　(C)新臺幣 7 萬元以上，35 萬元以下　(D)新臺幣 10 萬元以上，50 萬元以下　【110年領隊】

（　）18. 依發展觀光條例，有關觀光產業申請暫停營業或暫停經營期間之規定，下列敘述何者正確？　(A)觀光旅館業暫停營業期間最長不得超過半年　(B)旅館業暫停營業期間不得超過 1 年，且不得展延　(C)民宿暫停經營期間最長不得超過 1 年，且得展延 2 次　(D)旅行業暫停營業期間最長不得超過 1 年，得申請展延 1 次，並以 1 年為限　【110年領隊】

（　）19. 陳先生參加甲旅行社新臺幣 36,000 元的東京 5 日團體旅遊，出發後才發覺原契約已轉讓給其他旅行業，甲旅行社應賠償旅客新臺幣多少金額之違約金？　(A)1,800 元　(B)3,600 元　(C)5,400 元　(D)7,200 元　【110年領隊】

（　）20. 導遊人員、領隊人員或觀光產業經營者僱用之人員，違反依發展觀光條例所發布之命令者，應處罰鍰之範圍為何？　(A)新臺幣 3 千元以上，1 萬 5 千元以下　(B)新臺幣 5 千元以上，2 萬 5 千元以下　(C)新臺幣 1 萬元以上，5 萬元以下　(D)新臺幣 3 萬元以上，15 萬元以下　【110年領隊】

（　）21. 有關針對旅行業者經營旅客出國觀光團體旅遊業務，下列敘述何者錯誤？　(A)旅行業者經營旅客出國觀光團體旅遊業務每團均應派遣領隊人員全程隨團服務　(B)旅行業者應該派遣外語領隊人員執行出國觀光旅客團體旅遊業務　(C)旅行業者應該派遣華語領隊人員執行前往港澳及大陸地區觀光旅客團體旅遊業務　(D)旅行業者不得派遣外語領隊人員執行前往港澳及大陸地區觀光旅客團體旅遊業務　【110年領隊】

（　）22. 綜合旅行業、甲種旅行業辦理旅客出國觀光團體旅遊業務，不依規定派遣合格領隊隨團服務者，應處罰鍰之範圍為何？　(A)新臺幣 1 千元以上，5 萬元以下罰鍰　(B)新臺幣 1 千元以上，5 千元以下罰鍰　(C)新臺幣 1 萬元以上，5 萬元以下罰鍰　(D)新臺幣 1 萬元以上，15 萬元以下罰鍰　【110年領隊】

（　）23. 陳家姐妹倆參加江南團，報名繳費後，出發前旅行社只提供說明會資料與收齊團費尾款，並未與陳氏姐妹簽定旅遊要約。旅行社辦理團體旅遊事宜，未與旅客簽定書

面旅遊契約，罰則為何？ (A)處罰鍰新臺幣 3 千元 (B)處罰鍰新臺幣 5 千元 (C)處罰鍰新臺幣 7 千元 (D)處罰鍰新臺幣 1 萬元 【110 年領隊】

() 24. 依發展觀光條例規定，未依規定向主管機關領取登記證而經營民宿者，主管機關得處下列何項罰鍰額度，並勒令歇業？ (A)新臺幣 6 萬元以上，30 萬元以下 (B)新臺幣 3 萬元以上，15 萬元以下 (C)新臺幣 2 萬元以上，10 萬元以下 (D)新臺幣 1 萬元以上，10 萬元以下 【110 年導遊】

() 25. 依據發展觀光條例第 2 條所指之觀光旅客定義為何？ (A)指觀光旅遊活動之人 (B)指生活消費之人 (C)指從事自行車活動之人 (D)指從事登山活動之人 【110 年導遊】

() 26. 依發展觀光條例規定，水域遊憩活動管理機關得對水域遊憩活動進行哪些規範？ (A)水域遊憩活動項目 (B)各離島水域規範 (C)參與遊客人數 (D)種類、範圍、時間及行為限制 【110 年導遊】

() 27. 依發展觀光條例規定，觀光旅館業、旅館業、旅行業、觀光遊樂業及民宿經營者，於經營各該業務時，應依規定投保什麼保險？ (A)人壽險 (B)意外保險 (C)責任保險 (D)殘障保險 【110 年導遊】

() 28. 依發展觀光條例規定，外國旅行業在中華民國設立分公司，應先向何單位申請核准？ (A)地方主管機關 (B)外國觀光機構 (C)中央主管機關 (D)外交機構 【110 年導遊】

() 29. 依發展觀光條例第 70 條之 2 規定，非以營利為目的且供特定對象住宿之場所而有營利之事實者，最遲應至民國幾年需向地方主管機關申請旅館業登記、領取登記證及專用標識，始得繼續營業？ (A)112 年 (B)114 年 (C)116 年 (D)118 年 【110 年導遊】

() 30. 依發展觀光條例規定，為加強國際觀光宣傳推廣，公司組織之觀光產業得在下列用途抵減當年度應納營利事業所得稅額之獎勵措施？ ①配合政府參與國際宣傳推廣之費用 ②配合政府參加國際觀光組織及旅遊展覽之費用 ③配合政府推廣會議旅遊之費用 ④配合政府參加國際會議之費用 (A)①②③ (B)①②④ (C)①③④ (D)②③④ 【110 年導遊】

() 31. 依照發展觀光條例規定，下列何者不是旅行業開始經營前應辦妥事項？ (A)向中央主管機關申請核准 (B)依法辦妥公司登記 (C)向地方政府申請開業許可 (D)領取旅行業執照 【109 年領隊】

（　）32. 小平報考通過領隊人員考試，並經職前訓練及格，持有領隊人員執業證。小平應該
應徵以下哪些旅行業者，方能擔任領隊人員，帶領出國觀光旅客團體旅遊？　(A)綜
合旅行業、甲種旅行業　(B)綜合旅行業、乙種旅行業　(C)甲種旅行業、乙種旅行業
(D)綜合旅行業、甲種旅行業、乙種旅行業　　　　　　　　　　　【109 年領隊】

（　）33. 旅行業未依發展觀光條例規定辦理履約保證保險或責任保險，中央主管機關得立即
處分之事項，下列何者正確？　(A)立即停止其辦理旅客之出國及國內旅遊業務，並
限 3 個月內辦妥投保　(B)立即廢除該旅行業執照　(C)處罰鍰新臺幣 3 萬元以上 15
萬元以下　(D)命該旅行業立即補繳足額已退還之保證金　　　　　【109 年領隊】

（　）34. 依發展觀光條例之規定，經營管理良好之觀光產業可予表揚，該表揚辦法是由下列
哪一個機關訂定？　(A)中央主管機關　(B)縣（市）主管機關　(C)直轄市主管機關
(D)行政院　　　　　　　　　　　　　　　　　　　　　　　　　【109 年領隊】

（　）35. 依發展觀光條例規定，為保障旅遊消費者權益，旅行業有下列何種情事者，中央主
管機關得公告之？　①履約保證保險金或責任保險金被法院扣押或執行者　②受停
業處分或廢止旅行業執照者　③經票據交換所公告為拒絕往來戶者　④未依規定辦
理履約保證保險或責任保險者　(A)①②③　(B)①②④　(C)①③④　(D)②③④
　　　　　　　　　　　　　　　　　　　　　　　　　　　　　　【109 年導遊】

（　）36. 依發展觀光條例規定，下列哪些產業經營者應懸掛主管機關發給之觀光專用標識？
①觀光旅館業　②旅館業　③觀光遊樂業　④民宿　⑤旅行業　(A)①②③④　(B)①
②④⑤　(C)①③④⑤　(D)②③④⑤　　　　　　　　　　　　　　【109 年導遊】

（　）37. 依據發展觀光條例第 2 條所指之風景特定區定義，下列敘述何者正確？　(A)公園綠
地皆屬之　(B)指依規定程序劃定之風景或名勝地區　(C)自行劃定之風景區皆屬之
(D)國家公園　　　　　　　　　　　　　　　　　　　　　　　　　【109 年導遊）

（　）38.【臺北市一家掛有觀光旅館專用標章之旅館員工向某住宿客人媒介色情陪宿，依觀
光相關法令該員工會受到何種處罰？　(A)應接受旅館業從業人員再教育　(B)罰鍰
(C)解僱　(D)移送警察機關　　　　　　　　　　　　　　　　　　【109 年導遊】

（　）39. 發展觀光條例規定，有關觀光產業之國際宣傳及推廣事宜，下列敘述何者錯誤？
(A)由交通部會同外交部綜理　(B)中央主管機關得將辦理國際觀光行銷業務，委託法
人團體辦理　(C)中央主管機關得與外國觀光機構或授權觀光機構與外國觀光機構簽
訂觀光合作協定　(D)民間團體辦理涉及國際觀光宣傳事務，除依有關法律規定外，
應受中央主管機關之輔導　　　　　　　　　　　　　　　　　　　【109 年導遊】

(　)40. 依發展觀光條例規定，下列何者不是申請經營旅館業者必須辦妥事項？　(A)依法辦妥公司或商業登記　(B)向地方主管機關申請登記　(C)領取登記證及專用標識　(D)向中央主管機關申請核准　　　　　　　　　　　　　　　　　【109 年導遊】

(　)41. 依發展觀光條例規定，有關旅行業暫停營業之規定，下列何者錯誤？　(A)暫停營業 1 個月以上者，應於停止營業之日起 15 日內備具股東會議事錄或股東同意書，並詳述理由，報請主管機關備查　(B)申請暫停營業期間，最長不得超過 1 年，其有正當理由者，得申請展延 1 次，期間以 1 年為限，並應於期間屆滿前 15 日內提出　(C)暫停營業期限屆滿後，應於 15 日內向該管主管機關申報復業　(D)暫停營業未依規定報請備查，達 3 個月以上者，主管機關得廢止其營業執照　　【109 年導遊】

(　)42. 依發展觀光條例規定，在宜蘭縣的民宿經營者應向何機關申請登記，領取民宿登記證及專用標識後，始得經營？　(A)宜蘭縣政府　(B)交通部觀光局　(C)行政院農業委員會　(D)內政部營建署　　　　　　　　　　　　　　　　　　　【109 年導遊】

(　)43. 依發展觀光條例之規定，得對區內建築物之造形、構造、色彩等及廣告物、攤位之設置實施規劃限制之地區為何？　(A)自然人文生態景觀區　(B)休閒農業區　(C)風景特定區　(D)生態保護區　　　　　　　　　　　　　　　　　　　【109 年導遊】

(　)44.【依發展觀光條例規定，於風景特定區或觀光地區內有下列行為之一者，由其目的事業主管機關處新臺幣一萬元以上，五萬元以下罰鍰？　①擅自經營固定或流動攤販　②任意拋棄、焚燒垃圾或廢棄物　③強行向旅客拍照並收取費用　④強行向旅客推銷物品　⑤其他騷擾旅客或影響旅客安全之行為　(A)①②③④　(B)①②④⑤　(C)①③④⑤　(D)②③④⑤　　　　　　　　　　　　　　　　　　【109 年導遊】

(　)45. 依發展觀光條例規定，導遊人員及領隊人員之敘述，下列哪幾項正確？　①應經考試主管機關或其委託之有關機關考試及訓練合格　②應經中央主管機關發給執業證，並受旅行業僱用或受政府機關、團體之臨時招請，始得執行業務　③導遊人員及領隊人員取得結業證書或執業證後連續二年未執行各該業務者，應重行參加訓練結業，領取或換領執業證後，始得執行業務　(A)①②　(B)①③　(C)②③　(D)①②③　　　　　　　　　　　　　　　　　　　　　　　　　　　　【109 年導遊】

📝 CHAPTER 04 | 課後測驗

() 1. 依旅行業管理規則規定，旅行業代客辦理出國簽證手續，如遺失證照應檢具報告書及相關文件向有關機關報備，下列哪個單位非屬報備單位之一？　(A)交通部觀光局　(B)外交部領事事務局　(C)內政部移民署　(D)警察機關　　　【111 年領隊】

() 2. 旅行業舉辦團體旅遊、個別旅遊及辦理接待國外、香港、澳門或大陸地區觀光團體、個別旅客業務，應投保責任保險，依旅行業管理規則之規定，每一旅客及隨團服務人員意外死亡，其最低保險金額為新臺幣多少元？　(A)500 萬元　(B)400 萬元　(C)300 萬元　(D)200 萬元　　　【111 年領隊】

() 3. 綜合旅行業經營旅客出國觀光團體旅遊業務，依旅行業管理規則規定，下列敘述那些正確？　①於團體成行前，應以書面向旅客作旅遊安全及其他必要之狀況說明或舉辦說明會　②成行時每團均應派遣領隊全程隨團服務　③對指派或僱用之領隊人員應嚴加督導與管理，經旅客同意，得為非旅行業執行領隊業務　④應慎選國外當地政府登記合格之旅行業，並應取得其承諾書或保證文件，始可委託其接待或導遊　(A)①②③　(B)①③④　(C)①②④　(D)②③④　　　【111 年領隊】

() 4. 小明已取得華語領隊人員執業證，倘若後來再次參加外語領隊人員考試及格。小明至少必須參加多少職前訓練節數，方能取得外語領隊人員執業資格？　(A)免再參加　(B)14 節課　(C)28 節課　(D)56 節課　　　【111 年領隊】

() 5. 小維領有華語領隊人員執業證，下列何者為他可帶國人出團前往的國家？　(A)越南、泰國　(B)中國大陸、港澳、印尼　(C)中國大陸、香港、澳門　(D)日本、韓國　　　【111 年領隊】

() 6. 依領隊人員管理規則規定，領隊受訓人員於職前訓練期間，其缺課節數不得逾訓練節次之比例為下列何者，否則應予退訓？　(A)三分之一　(B)四分之一　(C)八分之一　(D)十分之一　　　【111 年領隊】

() 7. 依領隊人員管理規則規定，領隊人員職前訓練測驗成績不及格者，應於幾日內補行測驗？　(A)3 日　(B)5 日　(C)10 日　(D)7 日　　　【111 年領隊】

() 8. 依民法之規定，旅遊開始前，旅客要求變更由第三人參加旅遊時，下列敘述何者錯誤？　(A)變更後如因而減少費用，旅客得請求退還該減少之費用　(B)變更後如因而

增加費用，旅遊營業人得請求給付　(C)旅遊營業人有正當理由時得拒絕之　(D)變更後如因而增加費用，應由變更後之第三人支付該增加之費用　【111 年領隊】

（　）9. 依民法規定之增加、減少或退還費用請求權，損害賠償請求權及墊付費用償還請求權，均自旅遊終了或應終了時起，多久期間不行使而消滅？　(A)5 年　(B)3 年　(C)1 年　(D) 6 個月　【111 年領隊】

（　）10. 旅客參加赴國外旅行團，旅行社因旅遊當地發生群眾抗議事件致變更遊程時，下列敘述何者錯誤？　(A)因不可歸責旅行社之事由，旅行社得變更之　(B)旅行社因此變更旅遊行程時，所增加之費用得要求旅客負擔，所節省之經費應退還於旅客　(C)旅客如不同意旅行社之變更，得終止契約　(D)旅客如終止契約，旅行社須應旅客要求將其送回原出發地，並先墊付所需費用　【111 年領隊】

（　）11. 旅行社推出全程五星級飯店頂級旅遊團，旅遊第 2 日預定下榻飯店因突遭火災無法入住，當地又無其他　同等級飯店，而安排次級飯店，就品質及價值差異，旅客依民法規定不得向旅行社主張：　(A)減少費用　(B)請求損害賠償　(C)終止契約　(D)請求送回原出發地並負擔其所生費用　【111 年領隊】

（　）12. 旅客在旅遊途中發生身體或財產上之事故，且係可歸責於旅遊營業人者，旅遊營業人為必要之協助及處理，所生之費用，依民法規定，應由下列何人負擔？　(A)旅客　(B)旅遊營業人　(C)旅客與旅遊營業人各負擔一半　(D)領隊　【111 年領隊】

（　）13. 旅遊途中因不可抗力或不可歸責於旅遊營業人之事由，致無法依預定之旅程、食宿或遊覽項目等履行時，　為維護契約旅遊團之安全及利益，旅遊營業人得變更旅程、遊覽項目或更換食宿、旅程，如因此超過原定費用時，依民法規定，旅遊營業人應如何處理？　(A)不得向旅客收取　(B)得向旅客收取百分之三十增加費用　(C)得向旅客收取百分之五十增加費用　(D)得向旅客收取全部增加費用　【111 年領隊】

（　）14. 王小姐與甲旅行社簽訂契約參加團費 38,900 元（內含機票款 18,000 元）的北海道五日遊，後因油價上漲，開票時航空公司機票費用由原報價的 18,000 元調漲到 21,000 元，請問旅行社依雙方所簽訂定型化契約範本第 8 條應如何處理？　(A)調漲部分由旅行社全數吸收　(B)請旅客付 1,000 元差價　(C)請旅客付 1,500 元差價　(D)請旅客付 3,000 元補足差價　【111 年領隊】

（　）15. 依國外旅遊定型化契約範本規定，契約審閱期間至少為何？　(A)1 日　(B)3 日　(C)7 日　(D)10 日　【111 年領隊】

（　）16. 旅客參加某旅行社國外度假島嶼旅行團，與旅行社簽訂國外旅遊定型化契約並繳付全部團費，惟因臨時有事而於出發 3 週前通知旅行社取消行程，旅行社告知此團係包機行程，下列敘述何者正確？　(A) 包機行程因機票等相關費用均已支付，故已繳費用無法退還　(B) 包機行程解約原則上仍應適用國外旅遊定型化契約範本規定，按比例賠償旅遊費用百分之三十　(C) 旅客應依國外旅遊定型化契約範本規定賠償旅行社旅遊費用百分之二十，旅行社實際所受損害超出部分，得檢具相關證明文件要求旅客賠償　(D)旅客依契約所訂標準按比例賠償旅遊費用予旅行社時，旅行社須提出相關證明文件　　　　【111 年領隊】

（　）17. 依國外旅遊定型化契約範本規定，旅遊期間因不可歸責於旅行社之事由，致旅客所受之損害，下列敘述何者錯誤？　(A)搭乘飛機發生空難，應由航空公司直接對旅客負責，但旅行社應盡善良管理人協助之義務　(B)搭乘輪船發生海難，應由輪船公司直接對旅客負責，但旅行社應盡善良管理人協助之義務　(C)搭乘火車發生出軌，應由鐵路局（公司）直接對旅客負責，但旅行社應盡善良管理人協助之義務　(D)搭乘遊覽車發生車禍，應由遊覽車公司直接對旅客負責，但旅行社應盡善良管理人協助之義務　　　　【111 年領隊】

（　）18. 蔡小姐參加旅行社赴國外旅行團，出發前 3 天因家庭因素與旅行社解約，依國外旅遊定型化契約範本規定，蔡小姐應賠償旅行社多少比例之團費？　(A)百分之五十　(B)百分之三十　(C)百分之二十　(D)百分之十五　　　　【111 年領隊】

（　）19. 甲旅行業擬向交通部觀光局申請，辦理大陸地區人民來臺從事觀光活動業務，下列哪一項並非核准的必要條件？　(A)成立 5 年以上之綜合或甲種旅行業　(B)最近 2 年未曾變更代表人　(C)最近 3 年未曾發生依發展觀光條例規定繳納之保證金被依法強制執行　(D)最近 3 年未曾受停業處分　　　　【111 年領隊】

（　）20. 旅行業辦理大陸地區人民來臺從事觀光活動業務，有大陸地區人民逾期停留且行方不明者，應如何處分？　(A)每逾期停留一人，記點 3 點　(B)每逾期停留一人，罰鍰新臺幣 2 萬元　(C)每一人扣繳保證金新臺幣 5 萬元　(D)每一人扣繳保證金新臺幣 20 萬元　　　　【111 年領隊】

（　）21. 大陸民眾甲來臺自由行，到了菜市場問攤販「西紅柿」一斤多少錢。甲說的「西紅柿」指的是？　(A)柿子餅　(B)火龍果　(C)番茄　(D)番石榴　　　　【111 年領隊】

（　）22. 小花擔任導遊人員接待來臺旅遊團體，旅遊行程安排前往日月潭搭乘遊艇遊湖，一位旅客不慎踩空墜湖溺斃，其家屬若欲來臺處理善後所必需支出之費用的最低保險

理賠額度為何？　(A)新臺幣 3 萬元　(B)新臺幣 5 萬元　(C)新臺幣 8 萬元　(D)新臺幣 10 萬元　　　　　　　　　　　　　　　　　【111 年領隊】

(　　)23. 小惠接待大陸地區觀光團體旅客來臺旅遊，旅遊途中車輛翻覆，導致旅客多人傷亡，下列敘述何者正確？　(A)事發地點已在國內無須回報相關單位　(B)事故已有媒體報導無須回報相關單位　(C)事涉大陸地區人民，應於事發 24 小時之內直接回報大陸委員會即可　(D)應為迅速妥適處理，並於事發 24 小時之內回報交通部觀光局
　　　　　　　　　　　　　　　　　　　　　　　　　　　　　【111 年領隊】

(　　)24. 旅行業應給付導遊人員、領隊人員之報酬，以小費、購物佣金或其他名目抵替者，應處罰鍰之範圍為何？　(A)新臺幣 1 千元以上，5 萬元以下罰鍰　(B)新臺幣 1 萬元以上，5 萬元以下罰鍰　(C)新臺幣 1 萬元以上，4 萬元以下罰鍰　(D)新臺幣 2 萬元以上，5 萬元以下罰鍰　　　　　　　　　　　　　　　　　　　　　　【111 年領隊】

(　　)25. 旅行業僱用之人員發覺導遊人員違反導遊人員管理規則之規定而不為舉發者，應處罰鍰之範圍為何？　(A)新臺幣 1 千元以上，1 萬 5 千元以下罰鍰　(B)新臺幣 2 千元以上，1 萬 5 千元以下罰鍰　(C)新臺幣 3 千元以上，1 萬 5 千元以下罰鍰　(D)新臺幣 4 千元以上，1 萬 5 千元以下罰鍰　　　　　　　　　　　　　　　　　　　　　　【111 年領隊】

(　　)26. 依旅行業管理規則規定，曾具中華民國旅行業品質保障協會會員資格的某綜合旅行社因受停業處分，停業期滿後未滿 2 年，其履約保證保險應投保最低金額是新臺幣多少元？　(A)8 千萬元　(B)6 千萬元　(C)4 千萬元　(D)2 千萬元　　【111 年領隊】

(　　)27. 依旅行業管理規則規定，甲種旅行社舉辦團體旅遊業務，其履約保險之最低投保金額為新臺幣多少元？　(A)1 千萬元　(B)2 千萬元　(C)3 千萬元　(D)4 千萬元
　　　　　　　　　　　　　　　　　　　　　　　　　　　　　【111 年領隊】

(　　)28. 小英業已取得英語導遊人員執業證，倘若後來參加日語導遊人員考試及格，則至少必須參加多節數，方能取得日語導遊人員執業資格？　(A)免再參加　(B)28 節課　(C)56 節課　(D)98 節課　　　　　　　　　　　　　　　　　　　　　【111 年領隊】

(　　)29. 小美離開導遊工作未再執業，4 年後想再回到導遊工作崗位，則至少必須參加多少職前訓練節數，方能重新取得導遊人員執業資格？　(A)28 節課　(B)49 節課　(C)56 節課　(D)98 節課　　　　　　　　　　　　　　　　　　　　　【111 年領隊】

(　　)30. 某人參加導遊人員職前訓練，因產假經核准延期測驗，依導遊人員管理規則規定，下列何者正確？　①應於 1 年內申請測驗　②測驗成績 70 分及格　③測驗成績 65 分不及格，應於 7 日內補行測驗 1 次，經補行測驗仍不及格者，不得結業　④測

驗成績 65 分不及格，應於 10 日內補行測驗 1 次，經補行測驗仍不及格者，不得結業　(A)①②③　(B)①②④　(C)①③④　(D)②③④　【111 年領隊】

(　　) 31. 依旅行業管理規則之規定，旅行業經理人訓練，缺課逾多少節者，應予退訓？
(A)6 節　(B)5 節　(C)4 節　(D)3 節　【111 年領隊】

(　　) 32. 某人參加導遊職前訓練，報名繳費後，於開訓前 10 日，突因重病無法接受訓練取消報名，依導遊人員管理規則規定，他最多可申請退還多少訓練費用？　(A)無法申請退費　(B)5 成訓練費用　(C)7 成訓練費用　(D)全額訓練費用　【111 年領隊】

(　　) 33. 有關大陸地區人民來臺從事團體旅遊，依據大陸地區人民來臺從事觀光活動許可辦法規定，下列敘述何者錯誤？　(A)應由旅行業組團辦理，且須團進團出　(B)每團人數限 5 人以上 40 人以下　(C)大陸地區帶團領隊，每年在臺總停留期間不得逾 120 日　(D)搭乘郵輪得 1 次申請 2 張入出境許可證　【111 年領隊】

(　　) 34. 旅行業經向交通部觀光局申請核准辦理大陸地區人民來臺從事觀光活動業務時，應向何者繳納保證金？　(A)交通部觀光局　(B)內政部移民署　(C)旅行業公會　(D)財團法人海峽交流基金會　【111 年領隊】

(　　) 35. 大陸地區人民申請來臺旅遊經審查許可者，由內政部移民署發給之臺灣地區入出境許可證（以下簡稱入出境許可證），下列敘述何者正確？　(A)最近 12 個月內曾來臺個人旅遊 1 次且無違規者，得發給其逐次加簽入出境許可證　(B)未於入出境許可證有效期間入境者，不得申請延期　(C)入出境許可證有效期間，自核發日起 3 個月，可申請延期 1 個月　(D)內政部移民署得發給大陸地區帶團領隊 3 年多次入出境許可證　【111 年領隊】

(　　) 36. 臺灣地區旅行業辦理大陸地區人民來臺從事觀光活動業務所繳納之保證金，可以用在下列哪個用途？　(A)治安機關辦理查驗大陸旅客之來臺觀光之費用　(B)旅行社辦理大陸旅客觀光活動未依約完成接待時，其他旅行社代為履行之費用　(C)省市級旅行業同業公會推動會務活動所需費用　(D)按大陸旅客逾期停留未隨團出境之人數，每逾期停留一人處罰代申請之旅行業新臺幣 20 萬元罰鍰　【111 年領隊】

(　　) 37. 大陸地區人民來臺從事觀光活動，旅行業代為申請時，必須檢附相關文件，例如在職在學或財力證明文件等，必要時，應經下列何者驗證？　(A)交通部觀光局　(B)財團法人臺灣海峽兩岸觀光旅遊協會　(C)大陸委員會　(D)財團法人海峽交流基金會　【111 年領隊】

（　）38. 大陸地區人民經許可來臺從事觀光活動之停留期間，從入境之次日起，不得超過多少天？　(A)7 天　(B)10 天　(C)15 天　(D)20 天　　　　【111 年領隊】

（　）39. 甲是國內旅行業者，下列哪一個營業行為是合法的？　(A)同業乙因為同期間接待大陸團過多，請甲之旅行社幫忙接待一團　(B)甲之旅行社因案遭交通部觀光局停止接待大陸觀光團，為避免損失，將已簽約的大陸觀光團自行轉讓給同業丙　(C)同業丁因發生財務營運困難以致無法接待大陸觀光團，經交通部觀光局指定時，甲之旅行社可以接受轉讓的業務　(D)甲發現接待的大陸觀光團客中，有逾期停留情事，可自行規勸離境，無須通報交通部觀光局　　　　【111 年領隊】

（　）40. 大陸地區人民以旅行事由申請由金馬澎三地入境者，得於入境前 24 小時由旅行社代為向內政部移民署申請臨時入境停留通知單，個人旅遊之有效期間自核發之翌日起算 3 日，停留地點以金馬澎三地為限，至長可停留多少日？　(A)15 日　(B)30 日　(C)45 日　(D)30 日　　　　【111 年領隊】

（　）41. 旅行業辦理旅客出國及國內旅遊業務時，依履約保證保險之規定，甲種旅行社的投保最低金額為新臺幣多少元？　(A)1 千萬元　(B)2 千萬元　(C)3 千萬元　(D)4 千萬元　　　　【110 年領隊】

（　）42. 依旅行業管理規則規定，甲種旅行業之實收資本額不得少於新臺幣多少元？　(A)300 萬元　(B)600 萬元　(C)1,200 萬元　(D)2,500 萬元　　　　【110 年領隊】

（　）43. 依旅行業管理規則規定，旅行業暫停營業期間屆滿後，應於多久之內向交通部觀光局申報復業？　(A)10 日　(B)15 日　(C)1 個月　(D)2 個月　　　　【110 年領隊】

（　）44. 依旅行業管理規則規定，旅行業刊登於新聞紙、雜誌、電腦網路及其他大眾傳播工具之廣告時，下列敘述何者錯誤？　(A)應載明公司名稱、種類及註冊編號　(B)綜合旅行業得以註冊之商標替代公司名稱　(C)甲種旅行業得以註冊之商標替代公司名稱　(D)廣告內容與旅遊文件相符　　　　【110 年領隊】

（　）45. 依領隊人員管理規則規定，受委託辦理領隊人員職前訓練及在職訓練之機關、團體，依規定應於結訓後最長幾日內將受訓人員成績、結訓及退訓人數列冊陳報交通部觀光局備查？　(A)7 日　(B)10 日　(C)15 日　(D)30 日　　　　【110 年領隊】

（　）46. 依領隊人員管理規則規定，領隊人員執業證之有效期間為多少年？　(A)1 年　(B)2 年　(C)3 年　(D)4 年　　　　【110 年領隊】

() 47. 小白帶團前往加拿大洛磯山脈，途中巴士發生車禍，導致 2 位旅客死亡、5 位旅客
重傷。小白依據規定應於 24 小時之內儘速回報受僱旅行業者與哪個單位？ (A)駐
加拿大臺北經濟文化代表處 (B)駐溫哥華臺北經濟文化辦事處 (C)駐多倫多臺北經
濟文化辦事處 (D)交通部觀光局 　　　　　　　　　　　　　　　【110 年領隊】

() 48. 小夫報名參加北京深度 6 天之旅遊行程，旅遊途中獲知家中長輩病發緊急住院開
刀，小夫急切想要返回臺灣探視長輩。下列敘述何者正確？ (A)既已成行出發前往
北京，小夫不可臨時脫團返回臺灣以免影響團體權益 (B)小夫可以自行脫團返回臺
灣，旅行業者必須退還後續行程全部費用 (C)小夫可以要求旅行業者協助，墊付相
關費用將他送回臺灣 (D)小夫返回臺灣之後僅須償還墊付費用，無須償還附加利息
　　　　　　　　　　　　　　　　　　　　　　　　　　　　　　　【110 年領隊】

() 49. 小恩參加義大利深度全覽 12 天旅遊行程，旅遊途中安排前往水晶玻璃工廠參觀，
小恩在此購買 1 件水晶玻璃飾品，返國之後發現水晶玻璃飾品存在瑕疵。下列敘述
何者正確？ (A)貨既售出概不退換 (B)可於 1 個月之內請求旅行業者協助處理退
貨換貨 (C)可於半年之內請求旅行業者協助處理退貨換貨 (D)小恩僅能自行聯繫水
晶玻璃工廠寄回換貨 　　　　　　　　　　　　　　　　　　　　　【110 年領隊】

() 50. 有關旅遊開始前，旅客變更權之敘述，下列何者正確？ (A)旅客得變更由第三人參
加，但旅遊營業人可以拒絕 (B)旅客得變更由第三人參加，旅遊營業人非有正當理
由不得拒絕 (C)第三人依法變更為旅客時，如因而減少費用，旅客可以請求退還
(D)第三人依法變更為旅客時，如因而增加費用，旅遊營業人不得請求旅客給付
　　　　　　　　　　　　　　　　　　　　　　　　　　　　　　　【110 年領隊】

() 51. 旅行業者操作北歐四國 12 天旅遊行程，旅遊團費新臺幣 12 萬元，旅遊途中發現漏
訂赫爾辛基前往斯德哥爾摩之遊輪床位，後雖緊急補訂，仍然導致旅遊團體行程延
遲 1 天。下列敘述何者錯誤？ (A)此一事件應可歸責旅行業者 (B)團員可依延遲
時間按日請求賠償 (C)如屬業者疏失，團員應可請求賠償金額至少新臺幣 1 萬元
(D)如屬業者故意，最高可以請求賠償金額新臺幣 3 萬元 　　　　　【110 年領隊】

() 52. 依民法規定，旅遊營業人所提供之服務，未具通常之價值及約定之品質時，下列敘
述何者錯誤？ (A)旅遊營業人不為改善或不能改善時，旅客得請求減少費用 (B)其
有難於達預期目的之情形者，旅客得終止契約 (C)因可歸責於旅遊營業人時，旅客
除請求減少費用或並終止契約外，並得請求損害賠償 (D)因可歸責於旅遊營業人而
終止契約時，旅遊營業人應將旅客送回原出發地，其所生之費用，由旅客負擔
　　　　　　　　　　　　　　　　　　　　　　　　　　　　　　　【110 年領隊】

（　）53. 旅客拿到國外旅遊定型化契約的審閱期至少幾日？　(A)1 日　(B)2 日　(C)3 日　(D)7 日　【110 年領隊】

（　）54. 旅客報名中南半島團體旅遊行程，團體出發當天航空公司毫無預警停飛，導致旅客假期泡湯無法出國，旅行業者除了協助相關賠償事宜之外，應該如何優先進行後續處置？　(A)賠償旅遊費用 100%　(B)賠償旅遊費用 50%　(C)賠償旅遊費用 50%　(D)扣除必要費用之後餘款退　【110 年領隊】

（　）55. 張小姐參加韓國 5 日遊，回國後投訴導遊自行排入自費行程，並擅將原訂行程縮水，經相關單位協調後，確認此案為旅行社未依所訂等級辦理餐宿或遊覽項目，因此，旅客可請求旅行社賠償之違約金為：　(A)差額 1 倍　(B)差額 2 倍　(C)差額 3 倍　(D)差額 4 倍　【110 年領隊】

（　）56. 旅行業對旅客之消費爭議，依消費者保護法規定，自申訴日起幾日內妥適處理？　(A)7 日　(B)15 日　(C)20 日　(D)30 日　【110 年領隊】

（　）57. 依國外旅遊定型化契約範本，旅行業應投保之保險費，包含下列哪些險種？　(A)責任保險及旅行平安險　(B)履約保證保險及旅行平安險　(C)旅行平安險及旅遊不便險　(D)責任保險及履約保證保險　【110 年領隊】

（　）58. 依旅行業管理規則規定，關於旅行業指派或僱用導遊人員之規定，下列敘述何者錯誤？　(A)旅行業得指派或僱用的導遊人員，其執業證可分為英語、日語、其他外語及華語等四類　(B)旅行業得指派或僱用華語導遊人員接待來自香港、澳門說粵語之旅客　(C)旅行業得指派或僱用領有英語或日語導遊執業證者接待大陸地區旅客　(D)旅行業應依來臺旅客之國籍派遣適合的導遊人員執行接待業務　【110 年領隊】

（　）59. 小芳大學觀光科系畢業，報考導遊人員考試通過，並經職前訓練及格持有導遊人員執業證。小芳如若繼續擔任導遊工作至少需要幾年才有機會擔任旅行業經理人？　(A)2 年　(B)3 年　(C)5 年　(D)6 年　【110 年領隊】

（　）60. 小正報考導遊人員考試通過，並經職前訓練及格，持有導遊人員執業證。小正應該應徵以下哪些旅行業者，方能擔任導遊人員接待來臺之外籍旅客？　(A)綜合旅行業、甲種旅行業　(B)綜合旅行業、乙種旅行業　(C)甲種旅行業、乙種旅行業　(D)綜合旅行業、甲種旅行業、乙種旅行業　【110 年領隊】

（　）61. 小謙擔任導遊人員接待來臺旅遊團體，旅遊行程安排前往太魯閣國家公園觀賞壯麗峽谷景觀，不幸受到地震影響土石鬆動，導致一位團員遭受落石擊傷。旅客意外事

故所致體傷之醫療費用最低保險理賠額度為何？　(A)新臺幣 3 萬元　(B)新臺幣 5 萬元　(C)新臺幣 8 萬元　(D)新臺幣 10 萬元　　　　　　　　　　　【110 年領隊】

(　)62. 綜合旅行業、甲種旅行業允許其指派或僱用之導遊人員為非旅行業執行導遊業務，應處罰鍰之範圍為何？　(A)新臺幣 1 萬元以上，5 萬元以下罰鍰　(B)新臺幣 2 萬元以上，5 萬元以下罰鍰　(C)新臺幣 1 千元以上，5 萬元以下罰鍰　(D)新臺幣 1 萬元以上，4 萬元以下罰鍰　　　　　　　　　　　　　　　【110 年領隊】

(　)63. 某甲種旅行社擬於臺中及高雄各增設 1 家分公司，該旅行社已參加經中央主管機關認可足以保障旅客權益之觀光公益法人會員，其履約保證保險應增加投保最低金額為何？　(A)新臺幣 200 萬元　(B)新臺幣 400 萬元　(C)新臺幣 600 萬元　(D)新臺幣 800 萬元　　　　　　　　　　　　　　　　　　　　　　　【110 年領隊】

(　)64. 小珊業已取得華語導遊人員執業證，倘若後來再次參加外語導遊人員考試及格。小珊至少必須參加多少職前訓練節數，方能取得外語導遊人員執業資格？　(A)免再參加　(B) 28 節課　(C)56 節課　(D)98 節課　　　　　　　　　　　【110 年領隊】

(　)65. 導遊人員接待旅客至小琉球旅遊，於執行導遊業務時，發現所引導之旅客有破壞小琉球當地自然資源或觀光設施行為之虞而未予勸止者，主管機關可對該導遊人員處新臺幣最高多少元以下罰鍰？　(A)1 萬元　(B)1 萬 5 千元　(C)2 萬元　(D)2 萬 5 千元　　　　　　　　　　　　　　　　　　　　　　　　　　　　　　　【110 年領隊】

(　)66. 導遊人員職前訓練測驗成績以 100 分為滿分，70 分為及格，因產假、病重或其他正當事由，經核准延期測驗者應於幾年內申請測驗？　(A)2 年　(B)3 年　(C)1 年　(D)4 年　　　　　　　　　　　　　　　　　　　　　　　　　　　【110 年領隊】

(　)67. 依導遊人員管理規則規定，導遊人員停止執業時，應於幾日內將所領用之執業證繳回交通部觀光局或其委託之有關團體？　(A)10 日　(B)14 日　(C)20 日　(D)30 日　　　　　　　　　　　　　　　　　　　　　　　　　　　　　【110 年領隊】

(　)68. 依導遊人員管理規則規定，導遊不得有下列哪些行為？　①以不當手段收取旅客財物　②私自兌換外幣給旅客　③經全團同意後調整行程內容的先後順序　④將執業證借他人使用　(A)①②③　(B)①②④　(C)①③④　(D)②③④　【110 年領隊】

(　)69. 有關大陸地區人民申請許可來臺從事觀光活動或個人旅遊，下列敘述何者錯誤？　(A)持有經主管機關公告之其他國家有效簽證，得取代財力證明　(B)申請來臺觀光所應備存款條件，調降為新臺幣 10 萬元　(C)停留期間，自入境之次日起，不得逾 25 日　(D)除大陸地區領團人員外，每年總停留期間不得逾 120 日　　　　【110 年領隊】

（　）70. 依試辦金門馬祖澎湖與大陸地區通航實施辦法之規定，大陸地區人民向內政部移民
署申請許可入出金門、馬祖或澎湖旅行，下列敘述何者正確？　(A)組團人數限 5 人
以上 40 人以下　(B)每次停留期間不得逾 10 日　(C)得於入境 3 日前申請發給臨時
入境停留通知單　(D)投保最低新臺幣 200 萬元之旅遊平安保險　　【110 年領隊】

（　）71. 在全球疫情結束後，國內某旅行社接待來自大陸地區旅行團，依大陸地區人民來臺
從事觀光活動許可辦法規定，下列敘述何者錯誤？　(A)大陸地區領團人員應協助填
具入境旅客申報單，據實填報健康狀況　(B)通關時如有疑似感染傳染病，應由大陸
地區領團人員主動通報檢疫單位　(C)入境後大陸地區領團人員及我方導遊如發現大
陸地區人民疑似感染傳染病，應逕向交通部觀光局通報　(D)主動向衛生主管機關通
報大陸地區人民疑似傳染病病例並經證實，得依規定予以獎勵　　【110 年領隊】

CHAPTER 05 | 課後測驗

()1. 依民宿管理辦法規定,民宿經營者應投保責任保險,每一事故財產損失,最低投保金額為何? (A)新臺幣 150 萬元 (B)新臺幣 2000 萬元 (C)新臺幣 250 萬元 (D)新臺幣 300 萬元 【111 年領隊】

()2. 依交通部觀光局訂定星級旅館評鑑作業要點規定,下列何項旅宿業不得申請星級評鑑? (A)國際觀光旅館 (B)一般觀光旅館 (C)旅館 (D)民宿 【111 年領隊】

()3. 在桃園市籌建國際觀光旅館,依觀光旅館業管理規則規定應先向下列何機關申請核准? (A)交通部 (B)桃園市政府 (C)內政部 (D)經濟部 【111 年領隊】

()4. 依民宿管理辦法規定,地方主管機關在未制定該地區及建築物特性自治法規者,關於民宿之消防安全,下列何者不在規定範圍? (A)每間客房及樓梯間、走廊應裝置緊急照明設備 (B)2 樓以上客房應設置逃生緩降機 (C)配置滅火器 2 具以上,分別固定放置於取用方便之明顯處所 (D)設置火警自動警報設備 【110 年領隊】

()5. 依據星級旅館評鑑作業要點,星級旅館評鑑分為「建築設備」及「服務品質」二階段辦理,配分合計一千分,參加「建築設備」評鑑之旅館而未參加「服務品質」評鑑者,最高核給幾星級? (A)二星級 (B)三星級 (C)四星級 (D)五星級
【110 年領隊】

()6. 桃園市政府積極輔導民宿合法化,開放大溪老城區設置民宿,係依據民宿管理辦法中設於都市計畫範圍內位於何地區辦理? (A)人文歷史風貌區 (B)觀光地區 (C)偏遠地區 (D)休閒農業區 【110 年領隊】

()7. 林大仁在參觀臺北國際旅展時,向某一旅館攤位買了兩張旅館住宿券,依據旅館業商品(服務)禮券定型化契約應記載及不得記載事項,下列哪一事項不應該記載在住宿券上? (A)發行人名稱、地址、統一編號及負責人姓名 (B)商品(服務)券之面額或使用之項目、次數 (C)商品(服務)禮券發售編號 (D)使用期限【109 年領隊】

()8. 在某觀光旅館中,導遊發現警察人員在房間內檢查其旅行團員身分,依觀光相關法令規定,警察不得將下列何種旅客帶至警察局進行盤查? (A)犯罪嫌疑人 (B)經受臨檢團員同意 (C)妨害安寧者 (D)已確定受臨檢團員身分者 【109 年領隊】

（　）9. 依據民宿管理辦法，位於原住民族地區、經農業主管機關核發許可登記證之休閒農
場、經農業主管機關劃定之休閒農業區、觀光地區、偏遠地區及離島地區之民宿，
得以客房數幾間以下，且客房總樓地板面積四百平方公尺以下之規模經營之？
(A)8 間　(B)10 間　(C)12 間　(D)15 間　　　　　　　　　【109 年領隊】

()1. 甲在泰國普吉島度假時遺失護照，在申請補發前應向何機關報失？ (A)當地海關 (B)當地警察機關 (C)當地移民單位 (D)當地觀光局 【111 年領隊】

()2. 有關役男申請護照之相關規定，下列敘述何者錯誤？ (A)役男護照效期與一般民眾相同，均為 10 年 (B)役男護照不必加蓋兵役管制章戳 (C)役男申請短期出國應至內政部役政署網站申請核准後，再行出國 (D)役男服役期間不得申請護照 【111 年領隊】

()3. 下列何者不是電子簽證之優點？ (A)可節省親赴駐外館處申辦的時間 (B)可免去簽證審核 (C)可透過網路申請、付款、領件，操作較為簡便 (D)可於任何時間及地點提出申請 【111 年領隊】

()4. 關於我國國民以免簽證方式赴歐洲申根區國家應注意事項，下列何者正確？ (A)任 180 天內在申根區國家停留天數總計至多不可超過 90 天，但羅馬尼亞、保加利亞、賽普勒斯、克羅埃西亞等 4 國除外 (B)以免簽證方式在申根區國家旅遊，倘途經教廷、摩納哥、聖馬利諾、安道爾等非申根公約國，則須事先備妥該國簽證（或入境許可） (C)以免簽證方式入境申根區國家後倘擬於當地工作，除 90 天以下之短期工作外，均須事先向當地國政府申請工作許可 (D)英國脫歐後，我國國民不得以免簽證方式進入該國 【111 年領隊】

()5. 有戶籍國民入國，應備有效護照，經內政部移民署查驗相符，於其護照內加蓋入國查驗章戳後入國，主要是由主管機關訂定下列哪一個法規命令為之？ (A)入出國及移民法 (B)入出國及移民法施行細則 (C)入出國查驗及資料蒐集利用辦法 (D)入出國及移民許可證件規費收費標準 【111 年領隊】

()6. 持照人向主管機關或駐外館處出示護照時（即申辦領務案件），有下列何種情形者，外交部或駐外館處不應扣留其護照？ (A)護照係偽造或變造、冒用身分、申請資料虛偽不實或以不法取得、偽造、變造之證件申請 (B)持照人在外國、大陸地區、香港或澳門，經司法機關或軍法機關通知外交部，或內政部移民署依法律限制或禁止申請人出國並通知外交部 (C)偽造護照，不問何人所有者，均應予以沒入 (D)本人持用曾經申報遺失之護照 【111 年領隊】

（　）7. 非疫情期間，下列何者不得於網路申請臨時入境停留許可（即俗稱的港澳網簽）來臺？　(A)香港或澳門居民在當地出生者　(B)澳門居民持有我國有效入出境許可證者　(C)大陸地區人民持有香港居民身分證者　(D)香港居民曾進入臺灣地區者
【111年領隊】

（　）8. 依護照條例之規定，下列何種情形應申請換發護照？　(A)持照人取得國民身分證統一編號　(B)護照所餘效期不足一年　(C)所持護照非屬現行最新式樣　(D)持照人認有必要
【111年領隊】

（　）9. 有關中華民國護照，下列敘述何者錯誤？　(A)護照封皮、膠膜、內頁、縫線或印刷發生異常現象時，如果護照之瑕疵不可歸責於持照人，則可依原護照所餘效期申請免費換發護照　(B)護照應由本人親自簽名，無法簽名者，不可以按指印方式替代　(C)護照之空白內頁不足時，得申請加頁使用，但以一次為限　(D)護照經申報遺失後，即便後來尋獲，該護照仍應視為遺失
【111年領隊】

（　）10. 約旦籍人士乙申獲來臺觀光30天之停留簽證，乙實際在臺停留天數之起算日應該如何計算？　(A)自乙入境當日起算　(B)自乙入境翌日起算　(C)以乙入境的確切時間（幾時幾分）為基準點起算　(D)乙入境時間尚為中午12時以前，自入境當日起算；中午12時以後則自入境翌日起算
【111年領隊】

（　）11. 外籍人士持「不可延期」之停留簽證來臺，尚遇有特殊情形無法準時離境，得向外交部領事事務局或其分支機構申請改換停留期限較長之簽證，但不包括下列何種情形？　(A)遭遇颱風、地震等天災　(B)航空公司罷工、航班異動等不可抗力因素　(C)尚未取得前往下一個目的地之簽證而遭航空公司拒載　(D)罹患急性重病，但不包括足以妨害公共衛生或社會安寧之傳染病等
【111年領隊】

（　）12. 王小明已向外交部領事事務局送件申請護照，後因行程變更需提前出國，乃要求提前3個工作日製發，請問應加收之速件處理費為新臺幣多少元？　(A)300元　(B)600元　(C)900元　(D)1,200元
【110年領隊】

（　）13. 申請護照加簽僑居身分，須年滿幾歲當年之12月31日以前出國？　(A)15歲　(B)16歲　(C)17歲　(D)18歲
【110年領隊】

（　）14. 甲為本國國民，打算申請前往英國就讀大學或擔任交換學生。由於英國政府給予我國國民免簽證待遇，下列敘述何者正確？　(A)甲得以免簽證方式去英國就學，停留期限可延長至就學期滿日　(B)甲得以免簽證方式去英國就學，停留期限屆滿須按時離境再重新入境　(C)甲不得以免簽證方式去英國就學，應依英國相關規定，事先於

境外申請就學類別之簽證　(D)如果甲就讀大專院校須事先申請就學簽證；如果是交換學生則得以免簽證方式入境　【110 年領隊】

(　　) 15. 我國國民以免簽證赴英國，及英國國民以免簽證來臺，停留期限如何規定？　(A)均為 90 天　(B)均為 180 天　(C)赴英國 180 天；來臺 90 天　(D)赴英國 90 天；來臺 180 天　【110 年領隊】

(　　) 16. 下列何種臺灣地區人民可以向內政部移民署申請核發 3 年效期之多次入出境許可證入出大陸地區？　(A)於金馬澎出生　(B)設籍金馬澎 6 個月以上　(C)具中華民國護照　(D)於金馬澎居住 6 個月以上　【110 年領隊】

(　　) 17. 藍領外籍移工在臺灣工作已持有外僑居留證，因有急事須先出國，1 週後再返臺，他離臺前必須向內政部移民署申請何種證件，始能再次返臺？　(A)重入國許可　(B)中華民國護照　(C)單次入境許可證　(D)臺灣地區居留證　【110 年領隊】

(　　) 18. 內政部移民署所核發之中華民國學術與商務旅行卡，持卡人於效期內得多次入出我國，每次停留期限為何？　(A)30 日　(B)60 日　(C)90 日　(D)120 日【110 年領隊】

(　　) 19. 下列何者不得以香港居民身分申請來臺？　(A)有中華民國護照的香港居民　(B)有英國國民海外護照的香港居民　(C)有加拿大護照的香港居民　(D)在中國大陸出生的香港居民　【110 年領隊】

(　　) 20. 國人在海外遺失護照，惟在海外停留時間較短，未及向駐外館處申請補發新護照，下列處理方式何者正確？　(A)回國前先向駐外館處申請「入國證明書」，回國後再向外交部申請補發護照　(B)回國時於機場向內政部移民署服務站申報護照遺失，並向該署申請「臨時入國許可」，入境後再向外交部申請補發護照　(C)回國時於機場向外交部領事事務局辦事處申報護照遺失，並申請「臨時入國許可」，入境後再向外交部申請補發護照　(D)回國時於機場向外交部領事事務局辦事處申辦臨時護照　【110 年領隊】

(　　) 21. 在國內護照遺失，且經報失並已申請辦理新護照者，倘尋獲原護照，得否向外交部取消申請，並繼續使用原護照？　(A)可以，惟仍須向原報失之警察機關報案，並憑報案單向外交部取消申請　(B)可以，無須向警察機關報案，惟僅得於新護照製發前持原護照向外交部取消申請　(C)不可以，護照經申報遺失後尋獲者，該護照仍視為遺失，不得再持用　(D)不可以，護照經申報遺失後尋獲者，不得再持用，且應立即繳回原報案警察機關或外交部　【110 年領隊】

（　）22. 下列敘述，何者非屬持有我國護照之違法行為？　(A)買賣護照　(B)以護照抵充債務或債權　(C)偽（變）造護照及行使偽（變）造護照　(D)同時持有外國護照

【110 年領隊】

（　）23. 外籍人士是否可申請我國護照？　(A)可以，但須先歸化取得我國國籍　(B)可以，但申請時須放棄原屬國國籍　(C)可以，但須歸化取得我國國籍，且均須放棄原屬國國籍　(D)外籍人士一律不可以申請我國護照　　　　【110 年領隊】

（　）24. 有關我國簽證停留期限的起算方式，下列何者正確？　(A)以入境當日為第 1 日　(B)以入境翌日為第 1 日　(C)以簽證核發當日為第 1 日　(D)以簽證核發翌日為第 1 日

【110 年領隊】

（　）25. 下列何者並非外籍人士得以免簽證來臺從事的活動？　(A)觀光旅遊　(B)度假打工　(C)探親　(D)一般社會訪問　　　　【110 年領隊】

（　）26. 有關我國國民前往他國度假打工的敘述，下列何者錯誤？　(A)度假打工計畫旨在促進我國與其他國家間青年之互動交流與了解　(B)申請人之目的在於度假，打工係為使度假展期而附帶賺取旅遊生活費，並非入境主因　(C)赴他國度假打工應選擇能保障足夠天數（預計在國外停留天數）之保險　(D)持他國度假打工簽證者，得在當地任意轉換其他事由簽證　　　　【110 年領隊】

（　）27. 下列何種情形應申請換發護照？　(A)護照所餘效期不足一年　(B)所持護照非屬現行最新式樣　(C)持照人認為有必要換發　(D)護照製作有瑕疵

（　）28. 關於護照條例之相關規定，下列敘述何者錯誤？　(A)以不實資料申獲之護照，外交部及駐外館處應予註銷　(B)照片與身分證明文件或檔存資料差異過大，外交部及駐外館處得請申請人到場說明　(C)護照自核發日起三年未經領取，外交部及駐外館處始得廢止原核發護照之處分並予以註銷　(D)未滿七歲之未成年人或受監護宣告之人申請護照，應由其法定代理人申請　　　　【109 年領隊】

（　）29. 國人小美農曆春節期間計畫前往美國探親，由於美國政府給予我國免簽證待遇，下列何者不是小美前往美國應具備的條件或文件？　(A)小美必須是在臺灣設有戶籍，擁有身分證統一編號之國民　(B)小美必須持我國核發並具效期之新版晶片護照　(C)小美必須取得「旅行授權電子系統(ESTA)」授權許可　(D)小美的護照效期要超過 1 年以上　　　　【109 年領隊】

（　）30. 有關國人入出國，下列敘述何者正確？　(A)居住臺灣地區設有戶籍國民出國逾 2 年者，入國應申請許可　(B)涉及國家安全之人員，出國須經國家安全局核准　(C)臺灣地區無戶籍國民入國，應向外交部申請許可　(D)居住臺灣地區設有戶籍國民自大陸偷渡回臺，應向內政部移民署申請補辦入國手續　【109 年領隊】

（　）31. 志玲的 15 歲女兒日前取得日本永久居留權，志玲想為女兒申請我國護照僑居身分加簽，下列何者不是志玲的女兒必須準備的申請文件？　(A)外國護照正本　(B)外國居留證件正本　(C)護照加簽申請書，且須經法定代理人簽名同意　(D)入出國日期證明書　【109 年領隊】

（　）32. 阿信原為旅居英國的海外僑民，現已持有我國駐外館處所核發之護照返國定居，且在我國領有國民身分證。阿信如果想在原護照上增列身分證的統一編號，應如何辦理？　(A)向外交部申請護照加簽　(B)向內政部申請護照加註　(C)向外交部申請換發新護照　(D)向外交部申請護照資料修正　【109 年領隊】

（　）33. 關於我國簽證效期之敘述，下列何者正確？　(A)簽證效期為持用該簽證入境之最後日期，效期屆滿則為失效，無法持憑入境我國　(B)在臺期間若未能於簽證效期屆滿前準時離境，應向外交部領事事務局或各辦事處重新申請簽證　(C)在臺期間若未能於簽證效期屆滿前準時離境，應向交通部觀光局重新申請簽證　(D)停留簽證及居留簽證的效期都是固定不變的，且居留簽證之簽證效期原則上較停留簽證長　【109 年領隊】

（　）34. 下列何種人士不適用申請依親類別的來臺簽證？　(A)國人之外籍配偶　(B)國人之外籍尊親屬　(C)國人之未成年子女　(D)在臺合法居留外籍人士之配偶　【109 年領隊】

（　）35. 關於我國電子簽證之敘述，下列何者錯誤？　(A)適用我國電子簽證待遇之國家國民，申請電子簽證來臺前無須經過中央目的事業主管機關核准　(B)申請電子簽證可透過線上刷卡付款　(C)申獲電子簽證後應列印電子簽證紙本並持憑入境我國　(D)電子簽證通常是多次簽證，且停留期限可分為 14 天、30 天、60 天及 90 天等四類　【109 年領隊】

MEMO | Tourism
Administration and Laws

（　）1. 外籍旅客須在一定期間內攜帶特定貨物出境，才能申請退還該等特定貨物之營業稅，其一定期間之起算日為何？　(A)入境之日　(B)入境之翌日　(C)購買之日　(D)購買之翌日　　【111 年領隊】

（　）2. 旅客個人攜帶活動物入境，下列何者雖經申報檢疫合格，惟旅客仍不得隨身攜入？　(A)寵物鼠　(B)波斯貓　(C)小白兔　(D)貴賓犬　　【111 年領隊】

（　）3. 違反禁止自疫區輸入規定，擅自輸入禁止輸入之檢疫物（如來自口蹄疫區之牛肉）者，將會被處多少年以下有期徒刑？　(A)7 年　(B)8 年　(C)9 年　(D)10 年　　【111 年領隊】

（　）4. 出境旅客隨身攜帶之水銀溫度計或氣壓計，須裝置於堅固盒匣內避免滲漏破損，每人最多不可超過幾個？　(A)1 個　(B)2 個　(C)2 個　(D) 不得攜帶　【111 年領隊】

（　）5. 銀行經收顧客持兌之外國幣券發現有偽（變）造幣券時，當面向持兌人說明是偽（變）造幣券後，如果持兌人不同意經辦機構截留致無法處理，下列敘述何者正確？　(A)直接退還給顧客不予兌換　(B)立即報請警察機關到場處理　(C)只有當持兌之偽（變）造外國幣券總值在等值美金貳佰元以上，銀行應立刻記明持兌人之真實姓名、國籍、職業及住址，並報請警察機關偵辦　(D)雖然持兌之偽（變）造外國幣券總值未達等值美金貳佰元，銀行亦應立刻記明持兌人之真實姓名、國籍、職業及住址，並報請警察機關偵辦　　【111 年領隊】

（　）6. 旅客攜帶人民幣現鈔入境，每人最高限額為：　(A)1 萬元　(B)2 萬元　(C)5 萬元　(D)6 萬元　　【111 年領隊】

（　）7. 大陸來臺灣觀光客乙入境後，尚未及兌換新臺幣現鈔即欲前往觀光市集消費，下列何種行為將有導致觸法之虞？　(A)持人民幣現鈔前往外匯指定銀行兌換為新臺幣　(B)持人民幣現鈔向各大百貨公司或觀光飯店設置之外幣收兌處兌換為新臺幣　(C)將人民幣現鈔直接給付觀光夜市之商家收受　(D)持人民幣現鈔向設置外幣收兌處之手工藝品店兌換為新臺幣　　【111 年領隊】

（　）8. 入出境旅客攜帶新臺幣逾多少元者，應事先向海關申報？　(A)5 萬元　(B)10 萬元　(C)20 萬元　(D)100 萬元　　【110 年領隊】

() 9. 植物防疫檢疫人員得至必要處所檢查植物，所有人或關係人無正當理由規避、妨礙或拒絕者，其處罰規定為何？ (A)處新臺幣 1 萬元以上，5 萬元以下罰鍰 (B)處新臺幣 3 萬元以上，15 萬元以下罰鍰 (C)處新臺幣 5 萬元以上，25 萬元以下罰鍰 (D)處 1 年以下有期徒刑、拘役或併科新臺幣 15 萬元以下罰金 【110 年領隊】

() 10. 領隊帶團出國旅遊，如遇旅客於旅遊途中或入境時出現疑似傳染病症狀時，應該採取何種行動？ (A)請旅客不要聲張，快速通關 (B)告訴旅客可以主張個人權益，拒絕受檢 (C)保護同團旅客的隱私，拒絕提供團員名單 (D)通報檢疫單位，並提供團員名單 【110 年領隊】

() 11. 依旅客及組員可攜帶或託運上機之危險物品規定，每位出境旅客託運行李攜帶之含酒精飲料，其總容量不得超過 5 公升，但酒精濃度不超過多少百分比，則攜帶不受限制？ (A)24％ (B)36％ (C)48％ (D)58％ 【110 年領隊】

() 12. 客戶向銀行以新臺幣現鈔兌換美元現鈔時，客戶應要看營業場所揭示的哪一個匯率？ (A)即期賣匯 (B)即期買匯 (C)現金賣匯 (D)現金買匯 【111 年領隊】

() 13. 有關填報新臺幣結購結售之外匯收支申報書，下列敘述何者錯誤？ (A)申報義務人如果無法親自辦理結匯申報，可以委託其他個人代為辦理，並以委託人的名義辦理申報 (B)申報義務人於辦理新臺幣結匯申報後，不得要求更改申報書內容。但得在一定條件下經由銀行業向中央銀行申請更正 (C)金額塗改時，應由申報人在塗改處加蓋印章或由其本人簽字 (D)申報書如果由他人代填，仍須由申報義務人確認申報事項無誤後簽章，以明責任 【110 年領隊】

() 14. 目前政府採取下列何種制度來規範大陸地區人民進入臺灣地區？ (A)自由通行制 (B)落地簽證制 (C)事後報備制 (D)事前許可制 【110 年領隊】

() 15. 針對兩岸中介團體財團法人海峽交流基金會，下列敘述何者錯誤？ (A)為政府依臺灣地區與大陸地區人民關係條例第 4 條第 2 項委託處理兩岸人民往來事務之民間團體 (B)大陸地區製作的文書經財團法人海峽交流基金會驗證者推定為真正 (C)協助國人在大陸地區遭遇人身安全與急難救助等事宜 (D)曾與海峽兩岸關係協會簽署金門協議執行偷渡犯海上遣返事宜 【110 年領隊】

() 16. 公司每筆結購外匯金額達多少美元，應即檢附該筆交易相關之證明文件供受理結匯銀行確認？ (A)500 萬美元 (B)300 萬美元 (C)100 萬美元 (D)50 萬美元 【110 年領隊】

（　）17. 每筆結匯達新臺幣多少金額以上，必須填寫外匯收支或交易申報書，經由結匯銀行向中央銀行申報？　(A)20 萬元　(B)30 萬元　(C)40 萬元　(D)50 萬元
【110 年領隊】

（　）18. 旅客入境時所攜帶之外幣未限制金額，但應向海關申報超額情形，若未申報，其超過部分如何處理？　(A)不准攜入，出境時領回　(B)沒入　(C)罰鍰　(D)拒絕入境
【109 年領隊】

（　）19. 旅客攜帶動植物及其產品，自桃園國際機場出入境，應向哪個機關申報檢疫？　(A)經濟部標準檢驗局新竹分局　(B)行政院農業委員會動植物防疫檢疫局新竹分局　(C)內政部移民署　(D)內政部警政署航空警察局
【109 年領隊】

（　）20. 出境赴香港、澳門或是經由港、澳轉赴第三地時，大陸委員會特別提醒國人避免攜帶相關管制物品，以免受罰；下列何者不是香港、澳門特區政府法律禁止攜帶之物品？　(A)瓦斯噴霧器　(B)電擊棒　(C)自拍棒　(D)伸縮警棍　【109 年領隊】

（　）21. 申報義務人出具委託書，委託他人辦理新臺幣結匯申報時，對於所申報事項，應由何人負責？　(A)由委託人負責　(B)由受託人負責　(C)由委託人及受託人共同負責　(D)委託人及受託人均無須負責
【109 年領隊】

（　）22. 個人每筆結購外匯金額達多少美元，應即檢附該筆交易相關之證明文件供受理結匯銀行確認？　(A)100 萬美元　(B)50 萬美元　(C)30 萬美元　(D)10 萬美元
【109 年領隊】

（　）23. 假設旅客攜帶新臺幣 50 萬元現鈔出入境，經查獲未依規定向海關申報，將受到何種處分？　(A)超額 40 萬元退運　(B)超額 40 萬元由海關沒入　(C)50 萬元全額退運　(D)50 萬元全額由海關沒入
【109 年領隊】

（　）24. 依管理外匯條例規定，掌理外匯業務機關為：　(A)財政部　(B)金融監督管理委員會　(C)中央銀行　(D)經濟部
【109 年領隊】

（　）25. 出國結匯購買旅行支票，下列何種作法正確？　(A)購買旅行支票供自己使用，先不要在旅行支票上簽名，待使用時再於簽名處(SIGN)及副署處(COUNTERSIGN)簽名　(B)購買旅行支票供自己使用，應立即在旅行支票上之購買人簽名處(SIGN)及副署處(COUNTERSIGN)簽名　(C)購買旅行支票供自己使用時，應立即在旅行支票上之購買人簽名處(SIGN)簽名　(D)代理別人購買旅行支票時，代理人在旅行支票上之購買人簽名處(SIGN)簽名，實際購買人在副署處(COUNTERSIGN)簽名　【107 年領隊】

MEMO | Tourism
Administration and Laws

CHAPTER 08 | 課後測驗

() 1. 依風景特定區管理規則規定，風景特定區內之清潔維護費、公共設施之收費基準如何訂定？ (A)由專設機構或經營者訂定，報請該管主管機關備查，調整時亦同 (B)由風景特定區管理單位會同地方政府訂定，調整時亦同 (C)由風景特定區管理單位擬訂，報請財政部國庫署核定，調整時亦同 (D)由地方政府協商風景特定區管理單位訂定，以增加地方收入，調整時亦同 【111年領隊】

() 2. 交通部觀光局依據兒童及少年福利與權益保障法，公告規定觀光遊樂業應予未滿 12 歲兒童遊園及觀光遊樂設施收費優惠，其中未滿幾歲者應予免費？ (A)3 (B)4 (C)5 (D)6 【111年領隊】

() 3. 觀光遊樂業對其觀光遊樂設施部分不能提供時，依觀光遊樂業遊樂服務契約應記載及不得記載事項規定，下列哪些是正確的處理方式？ ①在購票處公告即可 ②應參酌不能提供設施之比例，返還部分費用 ③返還部分費用應以現金為之 ④如經遊客同意，返還部分費用得以等值商品、禮券或服務代之 (A)①②③ (B)①②④ (C)①③④ (D)②③④ 【111年領隊】

() 4. 觀光遊樂業園區內舉辦特定活動者，依據觀光遊樂業管理規則之規定，業者應於幾日前檢附安全管理計畫，報經地方主管機關核准？ (A)十日 (B)十五日 (C)二十日 (D)三十日 【109年領隊】

() 5. 小琉球位於下列何處之範圍？ (A)海洋國家公園 (B)澎湖國家風景區 (C)墾丁國家公園 (D)大鵬灣國家風景區 【109年領隊】

() 6. 下列哪個風景區不在參山國家風景區內？ (A)獅頭山 (B)八卦山 (C)梨山 (D)觀音山 【109年領隊】

() 7. 著名的原住民生態旅遊景點達娜伊谷係在哪一國家風景區？ (A)茂林 (B)西拉雅 (C)阿里山 (D)花東縱谷 【107年導遊】

() 8. 依觀光遊樂業管理規則規定，非屬重大投資案件之觀光遊樂業，須向下列哪一機關申請？ (A)當地直轄市或縣（市）政府 (B)交通部 (C)經濟部 (D)財政部 【106年外語導遊】

（　）9. 依發展觀光條例規定，下列觀光遊憩區何者屬觀光主管機關管轄？　(A)縣（市）級風景特定區　(B)森林遊樂區　(C)國家農場　(D)國家公園　【106 年華語導遊】

（　）10. 依風景特定區管理規則規定之風景特定區評鑑基準，風景特定區之類型不包含下列哪一項？　(A)山岳型　(B)海岸型　(C)文化型　(D)湖泊型　【105 年華語導遊】

CHAPTER 09 | 課後測驗

() 1. 依發展觀光條例規定，下列何者不是自然人文生態景觀區專業導覽人員之職責？ (A)提供旅客詳盡之說明　(B)減少破壞行為發生　(C)維護自然資源之永續發展　(D)安排旅遊、食宿及交通　　　　　　　　　　　　　　　　　　　　　【107 年領隊】

() 2. 依發展觀光條例規定，下列何者不是自然人文生態景觀區專業導覽人員之職責？ (A)提供旅客詳盡之說明　(B)減少破壞行為發生　(C)維護自然資源之永續發展　(D)安排旅遊、食宿及交通　　　　　　　　　　　　　　　　　　　　　【107 年導遊】

() 3. 「自然人文生態景觀區」範圍包括：原住民保留地、山地管制區、野生動物保護區、水產資源保育區、自然保留區，以及國家公園，但下列國家公園內之哪一區不被列入？　(A)史蹟保存區　(B)特別景觀區　(C)生態保護區　(D)一般管制區　　　　　　　　　　　　　　　　　　　　　　　　　　　　　　　【107 年導遊】

() 4. 政府依據國家公園法得劃設國家公園或國家自然公園，目前唯一的一座國家自然公園為下列何者？　(A)馬告國家自然公園　(B)台江國家自然公園　(C)東沙環礁國家自然公園　(D)壽山國家自然公園　　　　　　　　　　　　　　　　　【106 年華語領隊】

() 5. 為保存、維護及解說國內特有自然生態資源，各目的事業主管機關依發展觀光條例規定，在下列那項地區應設置專業導覽人員？　(A)人文歷史古蹟區　(B)自然人文生態景觀區　(C)風景遊憩區　(D)生態保留區　　　　　　　　　　　【103 年華語領隊】

() 6. 依據發展觀光條例之定義，國家公園內之史蹟保存區是屬於下列何種範疇？　(A)觀光地區　(B)風景特定區　(C)自然與人文生態景觀區　(D)風景區【101 年華語導遊】

() 7. 依據發展觀光條例，由各目的事業主管機關在自然人文生態景觀區所設置之專業人員，稱為：　(A)專業導覽人員　(B)領團人員　(C)巡守員　(D)資源保育員　　　　　　　　　　　　　　　　　　　　　　　　　　　　　　　【101 年外語領隊】

() 8. 人文生態景觀區之專業導覽人員依規定應具備之資格中，不包括下列何項？　(A)經培訓合格，取得結訓證書並領取服務證　(B)公立或立案之私立中等以上學校畢業領有證明文件　(C)在自然人文生態景觀區所在鄉鎮市設籍之居民　(D)中華民國國民年滿二十歲　　　　　　　　　　　　　　　　　　　　　　　　　【100 年外語導遊】

() 9. 國家公園內何者可劃定為自然人文生態景觀區？　(A)遊憩區　(B)一般管制區　(C)史蹟保存區　(D)景觀區　　　　　　　　　　　　　　　　　【100 年外語導遊】

CHAPTER 10 | 課後測驗

() 1. 從事泛舟活動時,下列何者非屬水域遊憩活動管理辦法之規定? (A)活動時均應有合格救生員同舟隨行 (B)活動前應向水域遊憩活動管理機關報備 (C)活動前應先對遊客進行活動安全教育 (D)活動時應穿著附口哨之救生衣,並戴安全頭盔

【111 年領隊】

() 2. 下列哪一處國家公園有公告海域遊憩活動方案? (A)墾丁國家公園 (B)金門國家公園 (C)海洋國家公園 (D)台江國家公園 【110 年領隊】

() 3. 水域遊憩活動管理機關應設置活動區域之明顯標示,從陸域進出該活動區域之水道寬度應至少多少公尺,並應明顯標示之? (A)10 公尺 (B)30 公尺 (C)50 公尺 (D)60 公尺 【110 年領隊】

() 4. 對於無動力飛行運動相關的法規,包括:飛行運動安全注意事項、無動力飛行運動業輔導辦法及無動力飛行運動專業人員資格檢定辦法之規定。上述法規是由何機關訂定? (A)交通部 (B)內政部 (C)經濟部 (D)教育部 【110 年領隊】

() 5. 依水域遊憩活動管理辦法規定,從事水肺潛水活動者,下列敘述何者錯誤? (A)應具有國內外潛水機構發給之能力證明 (B)在潛水區域中設置潛水活動旗幟並攜帶潛水標位浮標 (C)由合格之潛水教練每人每次指導水肺潛水活動者 10 人為限 (D)由合格之潛水教練告知潛水水域的情況 【109 年領隊】

課後測驗｜解答

CHAPTER 01

1	2	3	4	5	6	7	8	9	10
C	B	B	A	B	D	C	D	A	C

11	12	13	14	15	16				
C	D	A	C	C	A				

CHAPTER 02

1	2	3	4	5	6	7	8	9	10
A	C	D	A	C	B	D	A	D	B

11	12	13	14	15	16	17			

CHAPTER 03

1	2	3	4	5	6	7	8	9	10
B	C	D	A	C	A	A	C	D	B

11	12	13	14	15	16	17	18	19	20
A	B	D	D	C	C	D	D	A	A

21	22	23	24	25	26	27	28	29	30
D	C	D	A	A	D	C	C	B	A

31	32	33	34	35	36	37	38	39	40
C	A	A	A	D	A	B	B	A	D

41	42	43	44	45					
D	A	C	C	A					

解析
1. 參照發展觀光條例第 26 條規定
2. 參照發展觀光條例第 50 條規定
3. 參照發展觀光條例第 2 條規定
4. 參照發展觀光條例第 19 條規定

5. 參照發展觀光條例第 55 條規定

6. 參照發展觀光條例第 25 條規定

7. 參照發展觀光條例第 11 條規定

8. 參照發展觀光條例第 54 條規定

9. 參照發展觀光條例第 53 條規定

10. 參照發展觀光條例第 62 條規定

11. 參照發展觀光條例第 34 條規定

12. 參照發展觀光條例第 46 條規定

13. 參照發展觀光條例第 2 條規定

14. 參照發展觀光條例第 43 條規定

15. 參照發展觀光條例第 55 條規定

16. 參照發展觀光條例第 51 條規定

17. 參照發展觀光條例第 55 條規定

18. 參照發展觀光條例第 42 條規定

19. 參照國外旅遊契約書第 19 條規定：$36,000 \times 5\% = 1,800$

20. 參照發展觀光條例第 58 條規定

21. 參照旅行業管理規則第 36 條規定

22. 參照發展觀光條例第 59 條規定

23. 參照發展觀光條例第 55 條規定

24. 參照發展觀光條例第 55 條規定

25. 參照發展觀光條例第 2 條規定

26. 參照發展觀光條例第 36 條規定

27. 參照發展觀光條例第 31 條規定

28. 參照發展觀光條例第 28 條規定

29. 參照發展觀光條例第 70-2 條規定

30. 參照發展觀光條例第 50 條規定

31. 參照發展觀光條例第 26 條規定

32. 參照領隊人員管理規則第 5 規定

33. 參照發展觀光條例第 57 條規定

34. 參照發展觀光條例第 51 條規定

35. 參照發展觀光條例第 43 條規定

36. 參照發展觀光條例規定

37. 參照發展觀光條例第 2 條規定

38. 參照發展觀光條例第 53 條規定

39. 參照發展觀光條例第 5 條規定

40. 參照發展觀光條例第 24 條規定
41. 參照發展觀光條例第 42 條規定
42. 參照發展觀光條例第 25 條規定
43. 參照發展觀光條例第 12 條規定
44. 參照發展觀光條例第 64 條規定
45. 參照發展觀光條例第 32 條規定

CHAPTER 04

1	2	3	4	5	6	7	8	9	10
C	D	C	C	C	D	D	A	C	B
11	12	13	14	15	16	17	18	19	20
B	B	A	D	A	C	D	B	A	C
21	22	23	24	25	26	27	28	29	30
C	D	D	B	C	B	B	A	B	A
31	32	33	34	35	36	37	38	39	40
A	D	C	A	B	B	D	C	C	A
41	42	43	44	45	46	47	48	49	50
B	B	B	C	B	C	D	C	B	B
51	52	53	54	55	56	57	58	59	60
D	D	A	D	B	B	D	D	C	A
61	62	63	64	65	66	67	68	69	70
D	A	A	A	B	C	A	B	C	D
71									
C									

解析 1. 參照旅行業管理規則第 44 條規定
2. 參照旅行業管理規則第 53 條規定
3. 參照旅行業管理規則第 29 條規定
4. 參照領隊人員管理規則第 6 條規定
5. 參照領隊人員管理規則第 15 條規定

6. 參照領隊人員管理規則第 11 條規定

7. 參照領隊人員管理規則第 9 條規定

8. 參照民法債篇第 514 條之 4 規定

9. 參照民法債篇第 514 條之 12 規定

10. 參照民法債篇第 514 條之 5 規定

11. 參照民法債篇第 514 條之 7 規定

12. 參照民法債篇第 514 條之 10 規定

13. 參照導民法債篇第 514 條之 5 規定

14. 參照國外旅遊契約書第 8 條規定：$18,000 \times 10\% = 1,800$，$21,000 - 18,000 = 3,000$

15. 參照國外旅遊契約書規定

16. 參照國外旅遊契約書第 13 條規定

17. 參照國外旅遊契約書第 27 條規定

18. 參照國外旅遊契約書第 13 條規定

19. 參照大陸地區人民來臺從事觀光活動許可辦法第 10 條規定

20. 參照大陸地區人民來臺從事觀光活動許可辦法第 25 條規定

21. 參照第四章第七節「兩岸地區常用詞彙對照表」

22. 參照旅行業管理規則第 39 條規定

23. 參照導遊人員管理規則第 24 條規定

24. 參照旅行業管理規則第 23-1 條規定

25. 參照旅行業管理規則第 57 條規定

26. 參照旅行業管理規則第 53 條規定

27. 參照旅行業管理規則第 53 條規定

28. 參照導遊人員管理規則第 8 條規定

29. 參照導遊人員管理規則第 16 條規定

30. 參照導遊人員管理規則第 11 條規定

31. 參照旅行業管理規則第 15-4 條規定

32. 參照導遊人員管理規則第 9 條規定

33. 參照大陸地區人民來臺從事觀光活動許可辦法第 5 條規定

34. 參照大陸地區人民來臺從事觀光活動許可辦法第 11 條規定

35. 參照大陸地區人民來臺從事觀光活動許可辦法第 7 條規定

36. 參照大陸地區人民來臺從事觀光活動許可辦法第 11 條規定

37. 參照大陸地區人民來臺從事觀光活動許可辦法第 2 條規定

38. 參照大陸地區人民來臺從事觀光活動許可辦法第 9 條規定

39. 參照大陸地區人民來臺從事觀光活動許可辦法第 27 條規定

40. 參照大陸地區人民來臺從事觀光活動許可辦法第 11 條規定

41. 參照旅行業管理規則第 53 條規定

42. 參旅行業管理規則第 11 條規定

43. 參照旅行業管理規則第 62 條規定

44. 參照旅行業管理規則第 30 條規定

45. 參照領隊人員管理規則第 12 條規定

46. 參照領隊人員管理規則第 18 條規定

47. 參照領隊人員管理規則第 22 條規定

48. 參照國外旅遊契約書第 29 條規定

49. 參照民法債篇第 514 條之 11 規定

50. 參照民法債篇第 514 條之 4 規定

51. 參照國外旅遊契約書第 25 條規定：12 天／12 萬=1 萬／天

52. 參照民法債篇第 514 條之 6 規定

53. 參照國外旅遊契約書規定

54. 參照國外旅遊契約書第 27 條規定

55. 參照國外旅遊契約書第 22 條規定

56. 參照消費者保護法規定

57. 參照國外旅遊契約書第 31 條規定

58. 參照導遊人員管理規則第 6 條規定

59. 參照旅行業管理規則第 15 條規定

60. 參照旅行業管理規則規定

61. 參照旅行業管理規則第 53 條規定

62. 參照旅行業管理規則第 52 條規定

63. 參照旅行業管理規則第 53 條規定：100 萬／分公司×2=200 萬

64. 參照導遊人員管理規則第 8 條規定

65. 參照導遊人員管理規則第 27 條規定

66. 參照導遊人員管理規則第 11 條規定

67. 參照導遊人員管理規則第 17 條規定

68. 參照導遊人員管理規則第 27 條規定

69. 參照大陸地區人民來臺從事觀光活動許可辦法第 9 條規定

70. 參照大陸地區人民來臺從事觀光活動許可辦法第 14 條規定

71. 參照大陸地區人民來臺從事觀光活動許可辦法第 18 條規定

CHAPTER 05

1	2	3	4	5	6	7	8	9	
B	D	A	B	B	A	D	D	D	

解析
1. 參照民宿管理辦法第 24 條規定
2. 參照星級旅館評鑑作業要點二規定
3. 參照觀光旅館業管理第 3 條規定
4. 參照民宿管理辦法第 6 條規定
5. 參照星級旅館評鑑作業要點五規定
6. 參照民宿管理辦法第 3 條規定
7. 參照個別旅客訂房定型化契約應記載及不得記載事項規定

CHAPTER 06

1	2	3	4	5	6	7	8	9	10
B	D	B	A	C	D	C	A	B	B
11	12	13	14	15	16	17	18	19	20
C	C	A	C	C	B	A	C	C	A
21	22	23	24	25	26	27	28	29	30
C	D	A	B	B	D	D	C	D	D
31	32	33	34	35					
A	C	A	B	D					

解析
8. 參照護照條例第 19 條規定
9. 參照護照條例施行細則第 2,17,18 條規定
12. 參照國內護照規費規定
20. 參照護照條例第 26 條規定
21. 參照護照條例施行細則第 18 條規定
27. 參照護照條例第 19 條規定
28. 參照護照條例第 25 條規定

CHAPTER 07

1	2	3	4	5	6	7	8	9	10
C	A	A	D	D	B	C	B	A	D
11	12	13	14	15	16	17	18	19	20
A	C	C	D	D	C	D	B	B	C
21	22	23	24	25					
A	B	B	C	C					

解析 1. 參照外籍旅客購買特定貨物申請退還營業稅實施辦法第 23 款規定

2. 參照出入境旅客攜帶自用農畜水產品、菸酒、大陸地區物品、自用藥物、環境用藥限量表規定

6. 參照出入境報關須知規定

8. 參照出入境報關須知規定

16. 參照外匯收支或交易申報辦法第 5 條規定

17. 參照外匯收支或交易申報辦法第 6 條規定

18. 參照出入境報關須知規定

21. 參照外匯收支或交易申報辦法第 2 條規定

22. 參照外匯收支或交易申報辦法第 5 條規定

24. 參照外匯收支或交易申報辦法第 2 條規定

CHAPTER 08

1	2	3	4	5	6	7	8	9	10
A	A	D	D	D	D	C	A	A	C

解析 4. 參照觀光遊樂業管理規則第 19-1 條規定

8. 參照觀光遊樂業管理規則第 7 條規定

9. 參照發展觀光條例第 11 條規定

10. 參照風景特定區管理規則第 4 條附表規定

CHAPTER 09

1	2	3	4	5	6	7	8	9
D	D	D	D	B	C	A	C	C

解析 1. 參照發展觀光條例第 19 條第 1 項規定

2. 參照發展觀光條例第 2 條規定

3. 參照發展觀光條例第 3 條規定

5. 參照發展觀光條例第 2 條規定

6. 參照發展觀光條例第 2 條規定

7. 參照發展觀光條例第 2 條規定

8. 參照自然人文生態景觀區專業導覽人員管理辦法第 5 條規定

CHAPTER 10

1	2	3	4	5					
A	A	B	D	C					

解析 3. 參照水域遊憩活動管理辦法第 13 條規定
　　　　5. 參照水域遊憩活動管理辦法第 19 條規定

國家圖書館出版品預行編目資料

觀光行政與法規/謝家豪編著. -- 六版. -- 新北市：
新文京開發出版股份有限公司, 2023.01
面； 公分

ISBN 978-986-430-903-0（平裝）

1.CST：觀光行政 2.CST：觀光法規

992.1 111021279

觀光行政與法規（第六版） （書號：HT18e6）

編 著 者	謝家豪
出 版 者	新文京開發出版股份有限公司
地 址	新北市中和區中山路二段 362 號 9 樓
電 話	(02) 2244-8188（代表號）
F A X	(02) 2244-8189
郵 撥	1958730-2
初 版	西元 2011 年 09 月 05 日
二 版	西元 2014 年 01 月 10 日
三 版	西元 2015 年 09 月 01 日
四 版	西元 2016 年 09 月 15 日
五 版	西元 2018 年 09 月 15 日
六 版	西元 2023 年 01 月 20 日

 New Wun Ching Developmental Publishing Co., Ltd.

New Age · New Choice · The Best Selected Educational Publications — NEW WCDP

新文京開發出版股份有限公司

NEW WCDP

新世紀・新視野・新文京 ─ 精選教科書・考試用書・專業參考書